作者近照（1996.5.19　STUDIO GHIBLI工作室）

攝影／落合淳一（STUDIO PLUS ONE）

出發點

〔1979~1996〕

宮崎　駿

出發點〔1979～1996〕　目次

代序

國家的前途 〔對談〕 筑紫哲也……

代序

國家的前途〔對談〕筑紫哲也

最擔心的是孩子們

筑紫 司馬遼太郎先生過世時有不少人發表過文章，但其中最讓我震撼的還是您在朝日新聞說的：「日本人正在沉淪，我卻非得目睹這個難堪的時代不可。司馬先生無須見到不堪便離開人世，反倒讓我鬆了一口氣。」如此直率而犀利的言詞，著實一針見血。

因此，我想聽聽您對於「國家前途」和「當今局勢」的看法。

宮崎 沒有啦，其實那是我一時不察，說溜了嘴。坦白說，司馬先生過世，對我來說也是一大打擊，現在想起來倒是覺得……唉，原來人也可以這樣終其一生，我也想效仿效仿。

也就是說，人不要去擔心老了以後的事；該做的事都做了之後，如能不拖泥帶水地死去倒也不錯。

只不過司馬先生是我很喜歡的人，他過世難免教人難過，於是就講出那些話了。

筑紫 可是人家常說，不經意講出口的話，往往是最接近事實本質的真心話。

宮崎 我想有太多人要求司馬先生為他們指點迷津了吧？背負這個問題，太沉重了……。其實我自己也問過他相同的問題。後來當我前途如何，其實誰曉得呢？而司馬先生也同樣擔心日本的未來。國家被年輕人問到同樣的事情時，也才曉得輪到我來正經回答了。

用槍彈在戰爭中敗北，到了打經濟戰的時候，改成捧著大把鈔票到那些我們曾經打過的島上去當觀

光客。然而，這樣的時代也劃下句點了，這是大家早就知道的事。只是，它終於近在眼前了。

所以說到日本人的沉淪，最令我擔心的已經不是經濟成長，也不是多媒體將會如何發展，而是我們國家的兒童能不能健健康康。

只要國民活得健康，國家窮一點也無所謂。你想想看，現在全世界就屬東亞國家的人口爆炸與經濟等問題，最有可能造成日後的混亂。我們這一代年輕的時候都認定「未來總是光明的」，可是現在大家都心知肚明，那樣的年代不會再回來了。

我認為小學教育非改變不可。小學不好，等到國、高中再想挽回，就太難了。

想到自己的子孫將在這當中生存，我便會想，我能給他們什麼？想想，什麼也沒給。

每次想到該何去何從時，我就會想不如腳踏實地在目標範圍內努力吧。

日本在戰敗後流行過「少年偵探（まぼろし探偵）」、「原子小金剛（鉄腕アトム）」、「少年王者」這一類以兒童為主角的漫畫，描述的都是小孩子比大人還有本事的故事，想來是因為大人太不可靠了吧。像「少年偵探」這種劇情要是換了歐洲人執筆，主角一定是個滿身肌肉的泰山；可是在當時的日本，少年的傑出表現反而比成年人要來得更有說服力。

我認為，這也跟大家的觀念有關；做了大人便不自由，但是兒童時期卻時刻刻都很自由。可是曾幾何時，童年竟然成了為了長大所做的一種投資。這種預備投資如今卻都事與願違。

所以，姑且不提「住專」（編註／「住宅金融専門会社」略稱。）倒閉等等的大問題，兒童恐怕是我們招致的最大一項失敗吧？說真的，太失敗了。

筑紫 說到教育問題，包括媒體在內，各界都有許多遠大而不切實際的討論。剛才您提到的是小學教育，可是一般人卻認為是更往上的問題。小學以至於高中的教育，在某種意義上包含了識字率，現在，日本的識字率已是全球數一數二了，輿論傾向於將矛頭指向大學教育。

可是到大學去實地了解之後，發現大學教授認為學生素質低落是因為高中沒學好；回去問高中，高中老師也說是國中教不好所以同樣沒輒，接著國中老師也把責任推到小學。只見教育議論成了各界在互踢皮球。當然也有人將矛頭對準了教育部，不然就說是社會的錯、家長的錯、甚至小孩子本身的錯。難道宮崎先生您也認為小學應當首當其責嗎？

宮崎 不，其實從幼稚園就開始了。在幼稚園教識字、寫字，我認為這種做法應該捨棄。當孩子到達小學五年級左右的階段，開始把自己同化成主角去思考故事時，若是在他的額頭上蓋一個又一個的大叉叉，那麼以後再怎麼樣都不會恢復了。

童年不是為了長大成人而存在的，它是為了童年本身、為了體會做孩子時才能體驗的事物而存在的。童年時五分鐘的經歷，甚至勝過大人一整年的經歷。精神創傷也是在這個時期形成。站在這個角度想想，整個社會實在應該多用智慧去幫助孩子生存下去。

有人說，這一切都跟個性之類的有關，但個性也是建構在童年的經驗之上，不可能有人一出生就有個性。所以別再說什麼幫助孩子發展人格之類的話了，讓他們從大人的監視下解脫一次吧，那麼就算沒有遊戲的場所，孩子們也會玩得很開心。

再來，我們的工作也一樣。不管是卡通動畫、還是電動玩具，這些為了賺錢而拿小孩子當消費者的

14

營利行為，我認為必須用法律來規範。

這不是隨意就能討論出結果的問題，我想我們應該拿出成年人的見地來負責任。不過太激進的話，可能會變得像西奧塞古（編註／一九七四年羅馬尼亞革命時任職總統，獨裁統治羅馬尼亞。一九八九年十二月二十五日遭到處刑。）那樣哦（笑）。只是，我仍然認為有採取行動的必要。

筑紫 從幼稚園或小學教育的角度去思考，可分為兩個方向探討，一是該做的，另一個則是不該做的事。

宮崎 您剛才說的「太失敗」，最大的問題是什麼呢？

大人以為先在孩子的童年進行投資，以後就能得到莫大的回饋；我想這種錯覺就是最大的問題。我甚至以為，這全是過著無聊人生的父母硬要把幻影投射在子女身上的結果。為什麼日本人會變成這副德性？或許成年人的這種想法才是司馬先生最憂心的吧。

不論如何，國家本來就是人的集合，有時會幹傻事，但也不是沒有做對事情的時候。沒有永遠明智的國家，每個國家都有其晦暗、愚蠢或令人不齒的一面。但這都還在其次，最人的問題是現在的日本人不夠務實，不圖振作；我覺得這個問題已經超越了他將來是否成善或成惡。

有一年夏天，我跟身邊幾個小孩子到山中小屋玩了幾天。裏面有個我覺得挺不錯的孩子跟我說他很煩，因為怕上了二年級要背九九乘法表。我一聽就火大，為什麼非要教這孩子九九乘法呢？等個幾年他自然就會了。為什麼要拿「背不起來長大就沒出息、就不是個好小孩」去嚇這幼小的心靈呢？不管出發點是多大的善意，我就是不能接受。我覺得那樣做是在剝奪他應該過得更精彩豐富的小學二年級時間。

筑紫 我想，受傷最大的應該是孩子的兩種能力吧。也就是說，小孩子擁有自己動手做東西的創造

力，以及如果把他丟在一邊，就算是莫名其妙的東西他也會玩得很起勁的想像力。這種說法雖然已經是陳腔濫調了，但扼殺那兩種能力確實是成年人的各種罪狀中最為重大的一項。

重新檢討明治以來的教育制度

宮崎　明治以來，我們為了趕上歐美列強而效法他們的教育制度，現在，不妨好好地做一次檢討。

首先是朝會。為什麼要為了聽校長講些無聊的話而有朝會的存在呢？我覺得朝會根本是為了那些愛在眾人面前發表言論的人而存在的。

現代美術家荒川修作在歧阜縣養老町設計了一個叫「天命反轉地」的奇妙公園（編註／此公園於一九九五年十月四日完成。在面積與棒球場差不多大的研磨缽狀牆面上故意弄出凹凸起伏，讓人不好走路）。雖然我還沒去過，但光看圖片就讓人很想去。看到那樣的照片，就讓我聯想到校園弄成那樣也不錯啊；操場本來就是用來進行軍事訓練的地方，而運動會不過是軍事訓練的延長。

用這樣的思考方向去看現在的教育制度，並整理出何者當存？何者當廢？然後再好好反省、出發。

如果光只是會頭痛醫頭、腳痛醫腳地去思考孩子不上學等問題的話，那麼編再多的指導手冊也是枉然。所以我才說幼稚園跟小學非改變不可，因為從這一點來看，改革得要從基礎做起才行。

還有，三歲以前不可以讓小孩子看電視！（笑）我覺得三歲以前的小孩應多看、多接觸自己周遭的

現實。此外，三到六歲的小孩看電視的時間也應該特別規定，只讓他們在特別的時段裏才看。同時我也希望電視臺能製作這類適合小孩子觀看的節目。由於六歲以後的小孩就會區別真實和虛構，所以家長可按照各家的規矩來決定選看，我認為只要別讓他們被媒體洗腦了，偶爾娛樂一下也不錯。

筑紫　卡通片也不給看嗎？

宮崎　對。有這麼多幼兒卡通才是很奇怪的事。那些卡通號稱什麼因為在美國大受好評，或在歐洲很有票房或收視率等等，好像那樣就可以提高民族自尊似的。但事實上，我覺得那反而是一種悲哀。

筑紫　諸如朝會這樣的東西，有人覺得它不能不存在；我們的教育制度好像都是用這種規範堆起來的。所以，講到重新檢討明治以來的教育制度時，我覺得最應該檢討的是文部省（教育部）應不應該存在的問題。其實在戰後的占領政策下，文部省早該被廢除了，沒想到卻是這樣又過了半個世紀。

宮崎　不曉得您那一代怎麼樣？我受教育的時候，入學還要唱「開了開了，櫻花開了」的歌。

筑紫　我還要再晚幾年。

宮崎　新學期在四月開始，小朋友雖然口中唱著「開了開了，櫻花開了」的歌，可是鹿兒島的櫻花那時早就謝了，東北、北海道則還沒有開，奇怪的是全國都要一起唱。這種追求一致的精神到現在還沒有改變吧？

筑紫　可能是自從室町時代以來，日本各地都喜歡向「京（中央）」看齊吧。山崎（正和）先生曾經這麼寫道，我看了也很有同感。

不過，與其去想整齊劃一的做法好不好，不如想想學生到底該學些什麼。起碼是讀書、寫字及算數

吧，再來就是基本的社會常識。如果大人們能回到讓孩子們在義務教育期間內明白這些，就夠了的想法的話，那麼小孩子一定會輕鬆許多。

此外，也有愛讀書的小孩。我猜文部省裏面都是這種人吧（笑）。就讓愛讀書的人去努力用功好了。

願意讀書的人心裏是什麼感覺。像我的前輩高畑勲就是個很愛讀書的人，他說不明白那些讀不進去、不就像有些小學生的數學能力很強，跟高中程度差不多，那就不妨讓他們全力發展數學。很會畫畫的人也是一樣。在這一點上不必去要求平等，這麼做也不代表破壞平等。要施行英才教育也沒關係，只是絕大部分的人並不是英才，硬要他們接受反而會害了他們。我覺得我自己就是個受害者。我看我兒子他們也是這樣，小時候問他們：「一塊錢有一千個，總共多少錢？」，他們還要「嗯…」的想一下。那一刻我就想，叫這小鬼去把數學學好是不可能了（笑）。所以他的數學讀得很辛苦，考出來的成績也很恐怖，但我知道氣也沒有用。也許因為我老是把「我們家沒有數學細胞」這句話掛在嘴巴上吧（笑），不曉得他們是不是因此而覺得輕鬆一點。

拿植物來舉例，拚命給它施肥、澆水、讓它曬太陽，不見得就一定會長得好。

更別說人類這種生物了。人類有極為脆弱的部分，也有不可思議的力量，有時候稍微「放牛吃草」一下，他反而能長得很好。這很理所當然呀，大家多留心就好了。

筑紫 許多在開發中國家或先進國家住過幾年的人，回來之後都有同樣的感想，那就是日本的兒童眼裏沒有光彩，幾乎可說是全世界最死氣沉沉的小孩。您常常看著小孩子，跟他們互動，也為他們做了許多事，您有同樣的感覺嗎？

宮崎：我曾經帶幾個缺乏生氣的小孩到不同的地方去玩，一到那裏，小孩子突然就活潑起來了，這種情況我倒是看過很多次。其實日本的小孩並不是老是沒精打采，只是因為待在無聊的地方才會那樣。

筑紫：原來如此。

宮崎：我常跟我們工作室的鈴木（敏夫）製作人聊，要是帶自己的孩子去哪個休閒名勝玩，不妨把朋友跟親戚的小孩、甚至小孩的朋友也一起帶去。有太多人以為帶自己的孩子去哪個休閒名勝玩，以為那才是親情的表現，其實不見得。因為只有大人才能夠把小孩帶到一個非日常的空間去，所以大人只要買好車票或開車載他們，其他的事情放給小孩就行了。這麼一來，孩子們就會顯得生氣盎然喔。大人們只要負責付錢，偶爾喊喊「吃飯了！集合～！」或「不准去太遠的地方哦！」，然後，睡自己的大頭覺也沒關係。沒有大人訂規矩，平常愛吵架打架的兄弟姐妹也會學著互相照顧、小的也懂得聽大的話了。看到孩子們在那種情況下展現出不一樣的眼神，我認為是大人們一味地攔著他們、不讓他們做這做那，才把孩子們變得什麼都不會，並不是日本的兒童沒什麼潛能。

我想起自己的少年時代，有一陣子非常茫然不安。我以前轉學過，當時完全不曉得自己為什麼被轉到這種地方來，眼前簡直是一片迷霧，連課本都看不太懂。說得誇張一點，當時的不安甚至嚴重到讓我懷疑自我存在的本質：我要是連這個都不懂，以後怎麼辦⋯⋯。大人把這種想法灌輸到小孩身上，碰到那些上課到中途就聽不懂的學生，只會叫他們安靜，逼他們坐好，這樣，小孩怎麼活潑得起來呢？

孩子的學習跟老師熱心與否也沒有關係，很多熱心的老師反而做出揠苗助長的事。所以我才覺得，

「解放孩子」就對了。

筑紫　也就是說，野放的土雞場越來越少、養在農場裏的肉雞卻越來越多的意思囉。

宮崎　而且，在這種環境下長大的人後來也為人父母了。我朋友跟我講過他養貓的一個故事，有一隻不在母貓身邊長大的小貓，長大後自己也生了小貓，小貓一爬出窩，牠就緊張的把孩子叼回去。漸漸地小貓的活動範圍越來越大，但牠還是想辦法將牠們叼回去。到最後，小貓根本就不聽牠的話了，牠竟然發了瘋，在屋裏狂奔而死。聽到這個故事時，我想到人類也是這樣。

筑紫　現在大部分的父母親都有跟那隻母貓相似之處呢。

忘了告訴孩子的事

宮崎　是啊。不過，我是一個認為國家再糟也不會拖累我的人。也就是說，就算國家破產了，大家還是有辦法活下去。雖然我們隨便就把國家掛在嘴巴上，國家太愚昧而不圖振作時也會讓國民很難堪，可是所謂的民族也好、人民也罷，都跟國家沒有關係。

從這一點來想，我不認為日本會毀滅，只是，照現在的局勢走下去，肯定不會發生什麼好事。

這間工作室裏有很多年輕人，比當年的我們更善良、認真。可是，我免不了想勸他們，光是善良認真是不行的。也許這就表示我老了吧。我常回想起踏入這一行的時候，大家也都是笨笨的年輕人。所以當我想到自己對老年人倚老賣老的觀感後，我也就盡量避免說「現在的年輕人啊」這種話，可是這幾年在職場上的經驗讓我感覺有點不太妙。現今的年輕人無法整合他們的經驗。這是一件相當恐怖的事。

20

要說到是怎樣的狀況，就好比說有的人很會畫自己的東西，畫得也很棒，所以便通過測驗考進來。

可是這裏的工作不是要畫自己的東西，而是要讓別人的畫動起來，或是在畫面之間補圖。既然是這樣，便可以試著把這種經驗放回到自己的作品裏，讓畫風做些改變，一方面畫別人的東西，另一方面也同時讓自己的東西增添新的經驗。這樣，資歷就會豐富起來了。但是，有人卻完全無法整合這些東西，而且這個情況十多年前就有了。這個人做得很辛苦，但那樣痛苦的經驗卻沒有投射在他的作品中。我想，這是因為他的神經系統裏沒有這種連結，而且大概也只能說是小時候沒有建立好這樣的神經系統吧。

再拿上色的工作來說。在我們那個時代，雖然動作有快慢之分，但每個人最後一定都可以達成上色的要求。到了那個階段之後才去看性向如何可以提供更寬廣的發展。比方說：動作快不快？完成度如何？他本人很拚命哦，有沒有足夠才能決定顏色？可是他最近有個年輕人，在我這裏待了一年都沒什麼進步，像是

大家都回去了他還留下來，可是他的經驗就是無法累積。我從沒想到會有這種事。

姑且假設他的手指訓練不足好了，那麼在進公司的考試裏，除了很普通的一般項目外，還可以加入像幼稚園入學測驗那樣簡單的考題，比方說：用剪刀的測驗或是跟畫製作過程有關的簡單推理，像是「這個部分上了這個顏色，那旁邊應該上什麼顏色？」等等。如此一來，原本覺得自己還算手巧的人，有可能因而發現自己其實並不靈活等各種問題。只是，發現歸發現，事實上他還是做不來。

但這問題並不是那麼單純。人類從日常生活中整合經驗來豐富自我的這種能力，應該要靠小時候做些該做的事來培養才對。

吊在樹上時想到「啊，樹枝可能會斷掉，危險」的這種反應，我已經不記得是在哪裏學會的了。

「踩這裏會沉下去」或「這裏滿是泥濘不能踩」也是一樣，都是不知不覺中學會的。那是在幼兒時期藉著接觸現實環境或是在失敗中了解的……；可是最近的人卻少了這些體驗。引發那一類判斷的機制應該是後天形成的，而雖然那種體驗促成了現在的我，但我卻認為日本這個民族並沒有這麼做。

早在識字寫字、認識分數概念之前，人類為了生存而有些必須傳授給下一代的東西，但我們卻忘了傳遞。現在是這些漏學了東西的孩子在為人父母，所以問題不是只有改變學校制度那樣單純。問題雖然不單純，但我覺得只要從幼稚園開始做起就來得及，也因此我才會提及幼稚園和小學。

在幼稚園教識字是很荒謬的事。這是亡國之徒啊。我想一定有很多做媽媽的擔心自己的孩子不識字，不過，想想看，處在不識字、不抽象思考的時代，人是不是更能瞬間掌握，並因而發現更多事物的本質和不可思議之處呢？

我覺得現在的教育想要他們不看橡皮圈而只注意汽車。

小孩子可能不會注意到迎面而來的汽車，但卻會看見掉在對街的一個橡皮圈，這就是他們的才能。

筑紫　換句話說，教育在削弱人與生俱來的那些能力。我想人類有某些特質是很奇妙的，有時愚蠢到不可思議的地步，有時又有一些難解的微妙之處引人好奇，當然也有錯誤的時候，但為了生存，我們便漸漸地把這些一點一點剔除掉。

宮崎　我認為那就是文化、文明。我想這一切的原因並不全在於戰敗。你想想，突然不紮辮子、不帶刀劍，走路也不光腳了，一連串強硬的改變影響至今；我覺得這種狂亂是在昭和初期產生的。司馬先生在「太郎の国の物語」這個節目裏說過：「日本人越來越不像話了。」我想那應該是在泡

「你是怎麼活的?」

筑紫 我想，每個社會都有所謂離譜的事，只是在歷經各種經驗後都會有所轉變。簡單的說，洛克斐勒家族可以說是大企業家的推手，但也有人認為他跟小偷差不多。「暴發戶」這個名詞，不正意味著曾經有過這種離譜的時代嗎?

就我個人所處的時代而言，沒有比泡沫時代更讓人討厭的時代了。

大家把未來說得天花亂墜，卻也因此而有不切實際之感，現在泡沫經濟結束了，就某種意義而言，反而讓人鬆了一口氣。

只是，就像您所說的閉塞感吧，的確給人一種強烈的被封閉之感。

此外還有一點我也很有同感，就是您所說的人心消沉一事。暴發戶不再，要嘛就當個謹慎的有錢

沫經濟極盛的時候吧。我那時聽了好高興，因為我也有同感。

比起泡沫時代，我還是比較喜歡現在。然而，人心已經漸次消沉了。很多國家正在經歷的障礙與挑戰，包括泡沫經濟後期的收尾工作，我想我們將在往後的經濟情勢等方面去體驗。在這個過程中，一定會有事情來點醒我們去檢討既有的思考方式，包括對人和物，而屆時一定又會有很多離譜的事發生。

可是最不想看到那些離譜現象的人，我想還是司馬先生吧。所以回到最初的話題，我之所以一時順口說溜了嘴，實在是因為真心慶幸司馬先生早早走了。

人，不然就是順其自然的消沉下去；而這樣下去也許真的就會越來越沉淪。

宮崎 我想是兩種都有。重點是該認真的問問自己：「你是怎麼活的？」為國家未來擔憂的人已經把他們的不安都說出口了，我想我們也不要再說了。我不喜歡跟著大家人云亦云。

比方有個外國的記者來STUDIO GHIBLI採訪，問我：「對日本的漫畫有什麼看法？」當下我如果跟他解釋成年人怎麼會在電車上看漫畫，也沒多大意義吧。所以，我就說：「哎，我認為那是很不堪的情景呢！」於是，對方就接受了我的說法。我的意思是，現況如此，我們也別無選擇，不是嗎？

一個國家不可能從上到下人人都愚蠢。我自己已經五十五歲了，接下來還有幾年的日子要過，我到底要怎麼去面對自己的生活呢？我盡量讓自己過好、不搖擺，我用這樣的態度面對我的下一代和事業，除此之外我也不能怎麼辦──雖然，我偶爾會因為煩惱而消沉（笑）。那並非是鑽牛角尖，而是我忘了剛才講過的那種態度，變得只是不停地埋怨別人，乍看之下像個正氣凜然的評論家，但久了就一副道貌岸然的樣子。由於我在別人的身上看過不少例子，所以，我最好不要重蹈覆轍。

很多人不講別人壞話，但這些話總要有人來講。而就在這些代言人自以為是時，那些批評別人的話也會回敬到說的人身上。從事電影拍攝時，能批評別人的電影是最快樂不過的事了，我以前確實罵過不少人的作品，但等到我自己製作影片時，過程之中，這才感覺到以前罵出口的惡言全都回到自己的身上了。

當然，每個人對政治、經濟的判斷和見解都不同，但該發言的時候就要發言，該表明立場的時候就要表明立場。只是，這些都不是最重要的事，與其追究誰是誰非，不如想想自己平常到底是用什麼樣的

態度在看世界，是不是可以和人有著好的互動？可惜的是，我們一路走來都庸庸碌碌，要在一時之間改變也不可能。

司馬先生固然為人高潔，我想他也有不少煩惱。但我認為他一直在努力對抗自己的煩惱，在自我訓練自己做個理想中的日本人。我就是喜歡他這一點。雖然我不曉得他的努力完成了沒有，但是他突然死去，就像我一開始講的，他讓我去想原來人可以這樣終其一生。所以，我從司馬先生身上學到最多的，就是死亡。如果能夠像他那樣死去也不壞啦。

城牆倒塌之際的生活方式

筑紫　司馬先生說他之所以持續寫作，是為了當做寫信給二十二歲時的自己。也就是二次大戰結束瞬間的那個自己。他還說，那成了他之後人生的全部。

宮崎　嗯。

筑紫　他所說的那個時間點，可以和您剛才所說的話做一個聯結。昭和年代的日本人怎麼會糟糕到搞出一場戰爭來呢？我對這個問題也非常在意，因為一路追溯，使我對歷史有了更多的關心。每個人都有屬於他自己的個人經驗，它可能讓你蓄勢待發，也可能成為某個起點；以司馬先生的例子而言，這個關鍵出現在他二十二歲那一年。

戰爭結束那一年我十歲，是個典型的軍國少年。當我發現有很多大人——尤其是一些優秀的人——

對於我所堅信的非打不可的聖戰懷著疑問，覺得那是錯誤的並予以反對，或是將自己的想法寫在日記裏時，我對自己的無知感到非常的震撼。想不到過了幾十年的現在，那些人或許還在，但戰爭卻不曾停止；那個十歲的孩子現在竟然還活在如此糟糕的大環境裏，忍不住想追究上一代的責任，或說是全體的責任。是那些問題讓今天的我變得如此。想到這裏，就沒法輕易地尊敬我的上一代了。

可是，說是這麼說，一轉眼我自己都六十歲了。想到我現在的工作有什麼意義時，也像您最開始說

宮崎　總體來說，我想我們也只能賠不是吧。有些事要做了才會曉得結果。只能說窮日子大家都過怕了，戰後全日本都想擺脫貧窮，以至於一股腦兒的往經濟發展的路上走，沒人想停下腳步來。不只日本，中國和鄰近的韓國、台灣也在走同樣的路，而且，以不可遏抑之勢在犯同樣的錯。真的是傷腦筋。所以這陣子我也免不了慨歎，會幹蠢事的也不只是日本人哪。

筑紫　您一開始時說過，用槍砲打仗輸給人家，現在則是換個戰場打經濟戰爭；這麼看來，泡沫經濟的崩壞也是一種戰敗囉。

宮崎　跟中途島之役（編註／一九四二年六月上旬，日本聯合艦隊在太平洋中部的中途島海域為美國海軍痛剿，成為日本在二次大戰時戰勢中衰的關鍵）差不多了。

筑紫　中途島？這麼說來，又會有另一番不同的說法了。

宮崎　至少我不認為是在密蘇里號（編註／太平洋戰爭時的美國海軍最新戰艦，為第三艦隊的旗艦。日本宣布無條件投降之後，於一九四五年九月二日在該艦上簽署降書）上簽降書。

筑紫　這麼說，後半段……。

宮崎　才要開始呢。

筑紫　那不是更恐怖了嗎？

宮崎　是啊。我是這麼認為。到時候人們會更消沉、墮落。這是沒辦法的事。一切都是註定好的。

可是怕也沒有用，想想該如何因應才是真的。老實說，我現在做電影做得很辛苦，有時甚至會想來個地震或亞洲戰爭，甚至是大金融恐慌，讓我不得不中止製作電影，拖個半年再發表作品不知該有多好（笑）。

這不是不可能。當人們否定經濟成長時，確實很容易引發戰爭。以亞洲地區的經濟情勢來講，比方東亞的中、韓，還有台灣、新加坡及日本，不管是不是自由國家，乍看之下發展得還不錯，其實不穩定的因子交錯存在，出亂子的可能性很高。問題不是像台灣選總統時什麼事都沒發生就可以心安，問題在於我們可以在這樣的情勢中未置可否的活著。

暴風雨該來的時候就是會來，地震也是，經濟危機也一樣。一個人就算再睿智再努力，再怎麼仗義直言或負責，要來的還是會來。

到時，這個人還是一貫的冷靜認真嗎？在迴避之餘仍能正氣凜然嗎？這恐怕是對人的最大考驗吧！所以，當被反問自己能否做到時，我是很沒自信的。畢竟，活到這把歲數卻沒遇過什麼大問題，頂多就是在製作電影的過程，老是擔心著時間不夠用而已。真的。我沒有資格自以為了不起地教訓別人，只是走到這個階段，有些事才漸漸了然於心。

其實我這是受到堀田善衛先生的影響……；在泡沫中期時，我曾經跟年輕的同仁們說：「我們現在就像活在平安末期的城堡裏面一樣。外面越來越亂，護城牆也一處處的倒塌……；不知何時起，外頭已經死屍累累。當我們在城裏吟詩作樂時，小偷甚至推倒了城牆闖進來……；而且還不只是小偷，連宮人都捲了值錢的東西逃跑了。現在的日本算是在世界的城牆裏，雖然眼前的榮華值得誇耀，但『樹倒猢猻散』的時候就要來了。」前一陣子又跟同一群人聊，說：「城牆終於倒了。」大夥兒說是啊是啊，「萬一真的倒了該怎麼辦？」我們的回答竟只有：「哎呀，一點辦法也沒有。」說中這種事，我可一點也不高興。

筑紫 雖然不高興，不過現實確是如此。在動盪不安的局勢裏，最後的關鍵在於人們要用什麼樣的心態去接受它、活下去。我們說「國家前途」，其實是泛用了「國家」這個詞彙，其實我概念裏的「國家」，比較接近「故鄉土地」的感覺，而不是近代所指的「國家」。雖然這麼說有點籠統。所以，我把這個問題定義成住在這片土地上的人要如何面對問題，或者要如何自處。我認為這個世界已經開始用各種形式在考驗我們了：住專也好，藥害愛滋（編註／因輸血等醫事途徑而感染的愛滋病）也好，TBS問題（編註／日本TBS電視台將未放映的節目帶洩露給奧姆真理教的幹部，造成一九八九年十一月律師阪本堤一家三口遭到殺害，電視台卻沒有立即公布事實）等等，這些負面事件都象徵著城牆的倒塌，而且，我們還可以從中看到老店的岌岌可危。

除了個人問題，以及包括先前所說的那個「國家」崩毀的問題，我們最大的問題是要如何在其間找到自己的生存之道。

回想五十年前，我十歲那一年的感受，真覺得這個國家其實沒什麼改變。如果拿中途島之役象徵泡

28

沫崩壞，那麼接下來不就要發生一九四五年的事情了嗎？一九四五年二月時，近衛上奏文中已經斷言戰局一敗塗地，天皇卻到六月才向重臣表示「你們看著辦吧」；拖到沖繩死了那麼多人，廣島長崎也被炸了，大家才去迎接8月15日（敗戰之日）的到來，而這就是我們的社會。這段歷史指出了當時有一群優柔寡斷的決策者，關於這一點，其實跟住專、藥害愛滋或TBS事件很像。

宮崎　真的很像。就是一個龐大的無責任體制。農協內部也是這樣，人人都覺得不是自己的錯。他們真的都這樣想，這一點才嚇人哪。他們不是真的不知道吧！

不過，只要實際看看日本以「村」為單位的民主，就會發現跟現在住專的處理方式可為如出一轍吧。該負責任的人都出不來，還說不要用投票來表決。選政黨領袖時也一樣，鄉愿就好。這種作風從共同生活時期就有。我以為，如果是「村」的規模，那麼做本來就是比較好的。有一部電影叫「十二怒漢」（編註／12 Angry Men／一九五七年上映，亨利方達主演。十二個人組成的陪審團要對一個有殺人嫌疑的年輕人做出審判，其中十一人都主張有罪，只有一個人因證據不足持懷疑態度而主張無罪。經過重重討論，最後竟使陪審團全體一致主張無罪），我非常討厭那部片子。怎麼會有那樣離譜的電影？就因為你主張正義便可以蹂躪他人嗎？或許那關乎一個年輕人有罪無罪的事實，可是主角未免太孤僻太討人厭了（笑）。

筑紫　是因為他一個人扳倒了另外十一個人吧？

宮崎　是啊，搞不好扳倒之後回家一看，才發現老婆已經跑掉了呢（笑）。如果那就是民主主義的話，民主主義就不成立了。

所以我覺得，換個形式的以「村」為單位的民主主義反而不錯，因為只要能在「村」的範圍內負責就夠了。什麼與全世界對抗、成為壓倒全球的經濟大國等等，做這些春秋大夢根本就是不應該的事。不如像司馬先生說的：「與其坐中間的座位，不如去坐邊邊，一面聞著廁所的臭味，一面還說『幸好通風不錯』。」能屈能伸是最好的，不過我想那不容易做到。

筑紫　也就是說，我們不妨趁這時候掂掂自己的分量，是嗎？這個論調很可能招來消極、萎靡、退縮之類的非議哦。

宮崎　我們製作的電影在歐洲上映，錄影帶在美國賣了幾萬支的時候，若有人因此向我道賀，老實說我是不太高興。我走電影這條路不是為了揚名海外，只是量力而為罷了，即使到現在，我都不曾氣餒過。有些人主張會賺錢的才是聰明人，那種人最好越來越少，那我就樂得清靜了；現在就是這些人的心在著慌，而且往後也是一樣。慌張又無計可施，而我只求他們別波及到我。幸好我們工作室全是藍領階級，沒有人有本事買高爾夫球會員證或瞞著老婆搞信用貸款（笑）。就連動畫界的景氣很好時也沒有過。話說回來，就算人家說景氣不好，我可能也沒感覺。說真的，我頂多只覺得「坐在邊邊也不錯」。

筑紫　這樣的人很多。我們有專門做豆腐的人，也有製茶的人，這些人要是多一點，國家也就不會那麼壞了。可是當他們漸漸消失時，未來就會變得很恐怖了。

宮崎　我曾經看過一個電視節目，講一個專門收集廢油來做肥皂的人家，後來因為肥皂的原料變便宜而不再使用廢油。結果那一家的爺爺就說要把氫加到廢油裏製作成柴油，而且實際做了之後，做出來的東西不但不會產生煤煙，還有一點點炸天婦羅的味道（笑）。後來，那爺爺在六十歲的時候說還想讀

書，就跑去高工唸夜間部了。

遺憾的是，像那位爺爺一樣有活力的人，大多是老年人。我們的年輕人要是到那個年紀時還能一樣有活力就好了，不過，也不用全部都像那樣啦。

那位爺爺的夢想很有趣。他說想將中國的沙漠綠化，在那裏種大豆，然後用大豆榨出油，並用這油炸天婦羅，最後再用炸過的廢油來開車；他想促成一個龐大的資源循環。我覺得真好。

筑紫　　是啊。

宮崎　　這個國家還有不少像他一樣的人。就這一點來看，我不認為全國上下都是拜金主義者，也不認為所有人都在承擔泡沫經濟的後果。

泡沫時期是愚蠢之人大顯身手的時代，但那充其量不過是在一步步宣傳自己有多愚蠢罷了。

筑紫　　是。幸好我們國家不是只有愚蠢的人。

五年後將有才者出!?

宮崎　　對啊。不過現在年輕人老是在打聽老人年金這回事，這一點真糟糕。三十幾歲就在數年金，怎麼得了？不過，我是主張發放國民年金的。否則，將來討論年金問題的立場會無法一致。好比你們的年金一個月可以領一萬日圓，我卻一毛也拿不到，要是這樣也是個麻煩。可是，為什麼預知未來人生，會讓一個人變得傲慢呢？

筑紫　預知未來，不是會使未來之路顯得無聊嗎？怎麼大家都沒注意到這一點？

宮崎　不過幸好——幸好也是有語病的——關西大地震時地面突然噴出火來，大家才明白原來地球還是會出這種狀況的。於是，我們就在工作室的腳踏車停車場蓋了一座糞坑（笑）。平常是個腳踏車停車場，緊急狀況時裝上簾子，就成了五間廁所。我們這裏大約有五十個年輕女同仁，當中有很多人是租房子住的，叫她們全都到避難中心去也不成，起碼來工作室還有廁所可上，而且附近的農家就有水源。我們想過，萬一真的出事，乾脆去做義工，反正也無後顧之憂。做好廁所等地震來雖然有點可笑（笑），可是照這個原則做事情，就算國家滅亡了也不致沒法過日子。

筑紫　換句話說，就是用現代的方式再築一道城牆，是吧。雖然那不能解決所有的問題，但能有這樣的心理準備卻是最重要的事。比方說，先想好要如何自立等問題。當然，單靠自己是無法成事的，到那時也許該想想如何與人橫向結合。神戶的經驗已經讓我們發現，有時期待「組織」之類的機制根本來不及。

宮崎　如果說國家怎樣都好、可有可無，那又會有問題了。我還是希望能有個健全的好國家。

筑紫　只是它不是最重要的，是吧？

宮崎　日本經濟團體連合會好像要求過改革小學教育。他們提過不少有關教改的意見，希望能培養出方便他們利用的國民，實現更豐富、更有空間的教育環境。因為他們發現在既有教育系統下培養出來的年輕人，到了職場卻不能用。

筑紫　他們也只想培養自己想用的人，簡單的說，就是生產一大堆齒輪。可是，製造齒輪也已經到

了極限，而且，事實是，我們的齒輪已經過剩了。

宮崎 等那些人四、五十歲的時候，這個國家就不是中途島，而可能是馬里亞納海戰（編註／一九四四年六月十九、二十日，日美海軍機部隊在馬里亞納群島附近交戰。雖然日方有新設立的中太平洋艦隊，而且他們幾乎投入全數的海軍機，但卻依然面臨敗北的結果，導致日後無法支援關島的海空戰線，也無法阻擋美軍對日本本土越演越烈的空襲）或因柏荷之戰（編註／Imphal，位於印度東北方，鄰近緬甸。一九四四年三月到七月間，日本軍企圖包圍該城，結果遭英印聯軍擊潰）了。

筑紫 那真是一敗塗地了。

宮崎 可是回過頭來思考，這些也只不過是妄想罷了。說不定再過五年會出現一批年輕人，他們對電影工作或他們自己的工作有一番新的感覺和作為。這些都說不準的，預言也不見得都中（笑）。

我的意思是，現在正要踏出校園的這一輩或許嚐過泡沫時代的甜頭，可是十幾歲的孩子們是看著人心消沉、頹廢而視野更寬廣的作品來。大體來說，當一個社會沒落時，通常會催生出哲學家與藝術家。從這個角度來看，如果耐心等待，或許新一代的生力軍會誕生在我們工作室裏呢。我是隨便說說的啦。

筑紫 反過來說，就像我們常說的「不冷不熱」的溫水理論吧。人們在安逸的狀態下總是無法看清許多事實，這是很明顯的事。那麼我們究竟該不該期待下一代呢？……其實，期待就表示已經設定了所處的是最壞的時代……（笑）；我們總是無可無不可的就進入了這樣的時代。

宮崎 是的。說到這裏，心情輕鬆多了。就像世間沒有絕對的好，也沒有絕對的壞一樣。所以我們

不妨認為，任何年代也都會有其新鮮之處。但是，倒也不必認為，每個時代都有其離譜的地方。

筑紫哲也

一九三五年生於大分縣。五九年於早稻田大學政治經濟學部畢業後，進入朝日新聞社。後由宇都宮支局勤務調派政治部，前往沖繩採訪歸還談判的現場。七一年以華盛頓特派員身分採訪水門事件。七五年返日。歷任「朝日Journal」副總編輯與外報部次長。八一年擔任編輯委員。此外，自七八年至八二年期間亦兼任朝日電視臺之新聞主播。八四年任「朝日Journal」總編輯，八七年再度擔任編輯委員。八八年於朝日新聞社退休。現為「筑紫哲也News23」（TBS台）主持人。

著書有「聰理大臣の犯罪」、「ズームアップ現代」、「若者たちの神々」、「時評・戲評・批評」和「メディアと權力」等等。

（此資料至一九九六年為止）

關於動畫製作

緬懷已逝的世界

我心目中的動畫

我自己的動畫觀——簡單的說，「會讓我想要親自下去做的作品，就是我的動畫」。

動畫的範圍很廣，從電視卡通到廣告、實驗電影、商業電影等都有。然而不管是哪一類，只要不是我想做的，就算有第三人說它是動畫，我也不認為它是動畫。

這只是我個人的觀點，在面對工作時，並不見得就能如此隨心所欲。事實上，我也常常咬著牙努力。在這些過程中，「未來少年科南」正是我「最想做的作品」，而且，也是個令人愉快的工作。

動畫所創造的架空·虛構的世界，是漫畫雜誌、兒童文學或寫實電影都無法達到的境界。把自己喜愛的人物放在那個舞台上，再去完成一齣戲——。這就是我心目中的動畫了。

想要擁有自己的世界……

近幾年來，以中學生為主的這一代「新新人類」很迷動畫，我想我明白其中的原因，或者說，我曉得這整個背景。

我最迷漫畫的時候，也正是我準備入學考試的時候。這個年齡階段看似自由，其實有很多地方受到壓抑；既要讀書，又對異性有強烈的憧憬。於是，想要發洩的青少年便會想要「擁有自己的世界」——一個連父母也不知道，只為我所擁有的天地。而動畫便成了此世界中的一環。

我把這種情感稱之為「嚮往失落的世界」。他們想，自己如果不是現在的身分，或許能有另一番作為——這種心情，也使得青少年熱衷於動畫。

我相信，創造動畫的原點就在於此。

有時候，我們會用「鄉愁」來形容成年人對童年時代的懷舊心情，其實，三歲五歲的小孩子也會有類似鄉愁的感情。甚至，每個年齡層都一定有。只是年紀越長，鄉愁的寬度和深度都變大了。

人從出生的那一刻起，「可能性」就在漸漸喪失。站在人類歷史的角度來看，生在一九七八年的人，在誕生的瞬間，所失去的就是誕生在其他年代的可能性。所以人們要到幻想的世界裏悠遊，這是一種對失去的那些可能性的憧憬，也可以說是創造動畫的原動力。

就算大多數的人不會認為自己所處的環境有什麼不幸，但總覺得有些不滿足。

「安妮的日記」（Anne Frank 著）擁有廣大的青少年讀者，或許就是因為安妮所處的狀況令他們「羨慕」吧！在邊緣狀態中緊張求生——正是他們所嚮往的人生。不過話雖如此，如果讓他們的現實生活也捲入類似的漩渦，他們又會強烈拒絕。換句話說，人之所以會對悲劇裏的主人翁有所憧憬，乃是基於一種自我陶醉心態，想在戲劇作品裏找東西來「代替」自己所失去的東西。

以我自己的經驗來看也是如此。我之所以愛上動畫，是從看了東映動畫的「白蛇傳」（昭和三十三

年作品）開始。劇中的白娘子美得令人心痛，我彷彿愛上了她，因此去看了好多遍。那種感覺很像是戀愛。對當時沒有女朋友的我來說，白娘子就像是情人的代替品。

找到了代替品，現實生活中的不滿足就可以滿足了。而這些代替品可以在電影裏找到，也可以在音樂或小說裏發現，當然動畫也是其中之一。

現在迷動畫的這些新人類們，終有一天會脫離這個圈子，到別的領域去尋找代替品的；尋找代替品的方式會隨著年齡改變，我認為這很正常。

如果是我做的話……

不管怎麼說，我是因為「白蛇傳」而踏上了動畫師這條路。這十五年來，我在創造作品的同時，仍然維持著「看看好作品，然後超越它」的心態。

剛才說的「白蛇傳」我反覆看了很多回。其實我看著看著便認為「這部作品是騙人的」。哪裏騙人呢？為了突顯男主角許仙和美麗白娘子的悲劇性，劇裏其他的人物竟然一點也沒有著墨。喜歡歸喜歡，一旦想到這部作品的敗筆，我不由得心生「如果是我來做，我會如何如何」的念頭。

現在，會讓我看了心跳不已及愕然良久的作品實在太少了。就算一年只有一部也好，我總在找尋那可以令我怦然心動的作品。這不只是對我們，對所有人來說也都是如此，那樣的動畫才是真正的好動畫吧。可是，要形成那樣的作品，除了靠畫家一張一張專注地去畫、動畫師投入全副心力去做之外，別無

他法。然而，現實並不允許這樣的情況，就算動畫師完全投入，也不能期待會得到對等的回報。

結果，當我們想要完成某個作品時，便無法期待有人會餓著肚子來參與。

我在這裏所說的動畫製作，和創作實驗電影是完全不同的兩回事。也就是說，是以兒童和一般觀眾為對象的一般商業動畫作品。這樣的作品，是無憑一己之力完成的。所謂的動畫必定是群體作業，要透過每個人的特質去驅動它，所以，作品絕不是只為一人而完成；它應該既屬於全體，也屬於個人。在這樣的環境下創造出來的東西，才能吸引更多的觀眾──這一點是我們的心願。

以「現實主義」為中心

現在的電視卡通很流行跟機械有關的故事。我自己也畫過不少機械動畫。

可是，看看一般的作品，主角駕駛著無法製造的龐大機器，跟敵人作戰後打贏對方。我不喜歡這種作品。不管是什麼樣的機器人都好。它應該是主角花功夫做出來且壞了是由主角自己動手將它修好的──我認為這才是真正的機械的故事。

在現代社會，人類是附屬於機器的，而機器掌握了人類的命運之鑰。相對於這樣的現況，人類便在動畫的世界裏驅動機器。雖然動畫有這樣的「特權」，然而大多數的作品都選擇放棄。

人們總是嚮往著「強者」或「力量」，自古以來日本人只要出現有像鞍馬天狗這一類的超人故事時，他們就會藉由移情作用將自己同化成主角，並因此而樂在其中。可是，現代的超人故事都跟機械或

39

技術脫不了關係。那個時候，就算那個機械是由一個人來啟動的，但在啟動之前，也應該有幾個機械設計者或一個技術團隊吧。至少要畫出這個部分，「虛構」的世界才會「成真」，沒有畫出那個背景的作品，我不喜歡看。

也因為這樣，所以我不看動作片。在創作「未來少年科南」時，我腦子裏想的不是製作「動畫」，而是製作「漫畫電影」，也是基於同樣的想法。

動畫雖然是個「虛構」的世界，但我主張它的中心思想不能脫離「現實主義」。就算是虛構的世界，總要有些東西能跟現實世界連結，換句話說，就算是編造出來的，也要讓看的人心生「原來也有這樣的世界」之感。

舉個例子來說，如果要從蟲子的角度來描寫蟲蟲的世界，那就不是人類藉著放大鏡所看到的世界，不單單是把野草變成巨木、平地變得凹凸不平就行了，對雨、水滴等的描寫，也必須完全跳脫人類的思考邏輯才行。一旦能夠這樣去描繪，那個世界就會變得有趣而生動。

動畫有這個特性，而且還能將這樣的特性展現在圖像上，而這也是它的迷人之處。

「趣味點」與「喜劇」

接下來，我對「趣味點」一詞也有些想法。大部分的「趣味點」是嘲弄別人愚蠢的模樣，可是我認為，嘲笑別人的失敗並不是「趣味點」真正的意義，反而是等而下之的表現。

真正的「趣味點」應該是一個做事很努力很拚命的人，突然在日常行動上有了脫序演出的感覺吧。

好比一位美麗優雅的公主，為了要救自己的情人，便用腳踹了那個壞人一下。這麼做會破壞公主溫柔的形象嗎？不見得，這樣的動作反而讓這位公主有了人性。

作品裏常有所謂的「逗趣人物」出現。他們總是失敗、滑倒或跌跤。我最討厭這樣的情節。嚴格說來，喜劇有很多種，無法一概而論。就好像在「清秀佳人」裏出現的「馬修」一角般，雖然寡言卻很有意思。當它令人想起「真是有人味啊」時，笑點就出來了。

在談「動畫技術」之前

前面談了這麼多，其實在製作作品時，最重要的還是想在作品裏表達什麼。換言之，就是主題。

有時候技術會超越了這個創作根本。不少作品的技術水準很高，可是它要表達的意涵卻很模糊。看完這一類作品之後，觀眾反而一頭霧水。

相反的，有的作品也許技術不佳，但是所表達的主題清楚，那麼縱使它的完成度很低，我還是會想要給予高度的評價。

從這裏做個衍生，我想給有志走進這一行的年輕朋友們一點意見。

年輕的時候，人人都想早日獨當一面；這種念頭讓許多人先鑽研起技術來。就連尚未真正入行的人也追求起技術面的知識，說起技術來也頭頭是道了。

然而，當你實際上走進這一行之後，會發現動畫的技術層面一點都不難，沒多久就能精通了。偶爾有些高中生跑來問我，應該繼續升大學好呢，還是立刻投入動畫產業。我的回答都是一樣的。

去上大學。哪間學校都好。你應該好好享受四年的大學生活，行有餘力再來安排學畫的事情。

提前四年進入這一行，並不代表能提前四年成為一個好的動畫師。一踏入職業領域，工作量馬上會擠得人喘不過氣，你很快發現自己連好好進修的時間都沒有了。

畫畫也是。只要夠認真，畫個一陣子也就有一定水準了。我勸大家在投入這一行之前，趁著還有自己的時間多多充實自我，把看事情的角度和價值觀等基礎原則弄穩一點。否則，你會覺得自己的人生被當成一個跟「消耗品」差不多的東西——做這一行「不紅」的時間很長。在漫長的見習、修業時期裏，你只有靜靜等待發揮的時機，而那種機會極其難得，除非有用不完的好運氣，否則可以說是不可能。

等待是很累、很痛苦的。可是相反的，你更該繼續堅持意向，不要失去自己的獨特之處。一旦在中途放棄，剩下的路就只能成天與鉛筆為伍，用「這樣賺多少錢」的標準來衡量生活，然後任「收視率」來擺佈你對作品的喜怒哀樂了。

對動畫非常關注倒不是壞事，不過，我不希望你們浪費鑑賞作品的眼光。說真的，動畫的歷史很淺，能被稱為名作的為數不多，若真有所謂的名作，希望你們一定要看看。在動畫領域之外，許多具有傳統色彩的事物也同樣值得關注。盡量拓展知識的範圍，在這樣努力的過程中，你的「獨特之處」就會蘊生出來了。

趁現在「真正學習」！

在外人眼裏，動畫界似乎多采多姿，是個很有意義的工作。的確，它有多采多姿的一面，我也肯定這份工作的意義。可是精采只是它極小的一部分，而那不為人知的絕大部分卻是極端的枯燥。

現在動畫界的年輕一輩裏，有很多只為了單純喜歡動畫而踏進這一行的人。假設要這些人在「未來少年」裏畫個飛行的飛行艇，他們腦中能浮現的卻只有從前在其他卡通裏看過的印象。這很糟。

既然要用自己的想像力來描繪一種飛法，請你起碼找一本有關飛機的書來讀一讀，從中演繹吧。

打開飛機歷史的書來看，會發現一個叫伊果·塞考斯基的名字。塞考斯基在一九一三年建造了全世界第一架四槳複翼機，飛上了俄羅斯的天空（後來他到了美國，並在一九四一年發明了單旋式直升機）。那時這個塞考斯基坐在飛行中的四槳機裏面吃東西，引擎卻出了問題，於是他攀著機翼旁的支架從駕駛座站起來看。想像他當時的模樣——一面承受著風壓，一面望著引擎的方向，也是另一番豪情吧。試著去揣摩他當時極欲飛行成功的心情，如此入畫之後的生動感，絕不是抄抄電視卡通、玩玩模型飛機或坐在噴射客機的密閉機艙裏可以衍生得出來的。

我還是重申，動畫製作的世界非常緊湊，雖然有一部接一部的作品問世，工作者卻幾乎沒有讀書、進修或慢慢激發創意的時間。你可能會自問：我究竟是為了什麼而從事動畫工作？只是為了糊口嗎？要免於落入這番窘境，我還是要說，請大家好好用功。

（月刊繪本別冊Animation）昴書房　一九七九年三月號）

從發想到影片 ①

一個人為創造的世界？確實是如此。觀眾和演員都知道這一點，不過他們仍能樂在其中。……因為觀眾們體會到自己是多麼地勇敢、堅強和美好。

為什麼？當然是因為他們的心裏或多或少有著同樣的特質啊！

人為創造的世界是虛假的？不！我們要讓觀眾們看見真實。我們所運用的手法，正是要讓他們習於接受……。

（Lloyd Alexander「セバスチャンの大失敗」日文版神宮輝夫譯）

我認為創作動畫就是在創造一個虛構的世界。那個世界能撫慰受現實壓迫的心靈，激勵萎靡的意志，能化解紊亂的情感，使觀者擁有平緩輕快的心情，以及受到淨化後的澄明心境。

會走上動畫世界這條路的人，大多是比一般人更愛作夢的人；除了自己作夢，他們也希望將這樣的夢境傳達給別人。漸漸地，他們會發現，讓別人快樂也成了一種無可取代的樂趣。若是曾想要告訴別人夜裏作過的夢是多麼地美好或有多麼地悲傷的人，應該就能體會這其中的難處了。更何況，一部作品必須透過集體作業才能完成，所以其過程自然更是複雜。

我在看蘇俄的「雪之女王」時，真覺得能做個動畫師實在太好了。能創造出那樣的世界、不，應該

44

說如果自己擁有能力與機會去創造出更美好的世界，那麼天底下再也沒有比這更好的職業了。

動畫師是創作動畫的人，正確的說，應該是「人們」。

曾經，動畫師是無所不能的。

畫圖、編故事、讓它動起來、上色、運用攝影機，以及注入聲音，就這樣一個世界完成了。

現在的動畫界已走進一個量產與分工的時代；其大量生產的規模之大，堪稱世界之最。在電視、卡通節目的洪流中，動畫師只不過是動畫生產過程中的一個齒輪罷了。

在作業流程中，並列著許多不同的職種；而在這些職種當中，有一種被稱之為「原動畫」。

工作人員接過一個不知來自何方的分鏡圖，在儘量不更動構圖的情況下，大致畫一畫就快速交給下一個工作流程，這就是動畫師最常見的動作。

諷刺的是，洪流被當成趨勢，使得再粗製濫造的節目也都會有迷家出現，其卡通人物商品大賣，最重要的是，它為某個地方的某人創造了實質財富。而動畫師呢？帶著某種程度的自我滿足，自自然然地接受了那樣的精神矮化。

立志創造一個虛幻世界的你就算當上了動畫師，當初的小小美夢只怕很快就幻滅了。那樣龐大的工作量、極其有限的製作費與時間、電視公司或贊助廠商、發行商的愚昧，還有一旦建立便很難鬆動的分工領域，逼得你只能伏首案前機械性的畫著鉛筆畫，到了這個地步，誰又能責怪你呢？藉口是找不完的，只要你習慣了這種齒輪生活，倒也是一種輕鬆的生活方式。

動畫師是否真的無法掌握作品的所有關節？……難道我們就沒法更接近動畫師真正的境界嗎？

45

不，方法不是沒有。動畫畢竟是由人的集團（雖然它並非由堅定的意志所統一）所創造出來的。只要擁有不畏辛勞的意志，有一個想要展現的世界，再加上磨練過的技術，就能從一個齒輪跳脫，漸漸向真正的動畫師靠近。

在日常的工作中，你可以在人云亦云中說說真話，或是為空洞的人物注入生機。就像一張被弄髒的畫，可以經由修補使之變成一個雖有美中不足之憾，卻也聊勝於無的畫面。同樣的，只要別人一有閃失，它就有可能是你的轉機。

只有日日不懈怠的努力，不找藉口為自己開脫的人，才能看見這樣的機會；而那一刻，也才是你投入舞台的最佳時刻。

當別人對你無所期待時，你不妨不求報酬地說服他們接受你的提案，只要主事的人不是錙銖必較的既得權利者，你想要創造的那個世界就會被接受了。畢竟這一切都是免費的，甚至標題中也不需要打上你這個原創者的名字，這對工作團隊而言，完全是坐享其成。也因此，你終於可以戰戰兢兢地創造你的第一個作品。

抓住機會，做好隨時俯衝的準備，乃是這份職業的「希望」所在。

我的動畫經驗

本文是將我個人的經驗與想法——或許充滿了獨斷與偏見——很率直地闡述出來。

在眾多動畫作品的類別中，我所言及的範疇只限於電影和電視的卡通節目，當然，在這領域中，我也絕不是個功成名就的人。我只是抒發一路走來的感想和對今後的期許。雖然以「從發想到影片」為題，卻不是來說明動畫作業的各個步驟（類似的說明書已經有很多了），而是一段經驗談，從發想、意象構成、故事構成、場景設定、人物定案……談起，此外兼談關於趣味點、關於分鏡，以及從畫面構成到美術、原動畫，以至於拍攝等等一連串的過程，從中剖析動畫師與一部作品間的關係。

發想──一切的開端

在企劃定案後，作品即將進入製作流程，這時，身為動畫師的你，得先針對這部作品多方構思吧。

不對。應該要更早些。也許早在你立志成為動畫師之前，一切就要開始了。

就一個企劃而言，就算有了故事或原著（漫畫的原著不在此列，理由容後再述），或是原創計劃，都只不過是個扣扳機的動作罷了。

一旦扣下這個扳機，你先前所描繪構思過的世界、腦中儲備下的風景和想表達的思想與情感，都將源源不絕的湧出。

當一個人想要描述美麗的夕陽時，會急急忙忙翻出夕陽的照片，或是立刻走出外頭找尋夕陽景致嗎？我想不是吧。在我們記憶還未定型時，或許就曾趴在母親的背上見過夕陽，當時深烙在意識間的情感，以及生平第一次對「景色」的震撼，都融入了夕陽的風景裏。寂寥也好，苦惱也好，溫馨也好，從

47

那麼多的夕陽中，你應該能夠找出想要描述、屬於你的夕陽。

想成為動畫師的你，應該已經有不少想要表達的題材了吧！例如：想說的故事、某種意念、虛構的世界。有時，或許還包括別人描繪的夢境，或是一個逃避現實、不欲為人知的自戀世界，這些都是一種進步。當我們向別人描述夢境時，為了不落入自我本位的窠臼，就得為那個夢境構築一個它獨有的世界才行。藉由想像力、技術，以及所有磨練技藝的過程，會讓你的題材漸次成「形」。就算它現在顯得曖昧不明，或只是一個朦朧的憧憬也沒關係。只要擁有想要表達的標的，那就是一切的開始。

好了，一個企劃已經定案，你勢必要受到某種激發；那可以是一種心情或是一些吉光片羽，什麼都好，但它必須足以牽動你的心，讓你有描繪它的衝動。不要管別人是否覺得有趣，重要的是你要做出自己想看的東西。有時一部長篇鉅作，就算是從一個少女側首沉思的印象開始也會是不錯的作品喔。

混沌中，你將逐漸掌握到自我想要表達的東西。

接著你要開始畫。

就算故事還不完整也沒關係。

故事可以晚一點再湊齊。決定人物，更是以後的事。先畫圖，畫出整體世界的基調。當然，這時畫出來的東西不見得能輕易地過關，它們有可能遭到全面的否定。前面說的「不畏辛勞」，指的就是這個階段了。

當你「第一次的畫」完成時，才開始進入作品的準備階段。

那是個什麼樣的世界？是嚴肅的，還是漫畫式的？變形的尺度如何？舞台呢？氣候呢？內容呢？時

代呢?太陽是一個還是三個?登場的人物?主題是什麼?……畫著畫著,這一切將會漸漸明朗。不是順著既有的故事型態,而是尋找其他的發展?或是大膽的放進另一種角色?總之,先養肥了莖幹,再開枝散葉,讓枝葉漸漸開展。

不停的畫,越多越好。畫夠了,一個世界便成形了。但是相對來講,一個世界的構成,正意味著必須捨棄其他相互矛盾或相互排斥的世界。如果其中有什麼是重要的,那就悄悄地放在心裏,或許將來還可以派上用場。

當你不停的畫,畫到停不下來時,你一定就會有上述的感受。

在這個經驗過程中,你必須一再地打散夢想中的圖像,讓重組故事時被丟在一旁的故事骨幹之一、你對某個少女的仰慕記憶,或是你因個人興趣而深入研究過的知識等都能各自發揮功能,匯入一股奔流之中。讓腦海中原本零散的題材,全往同一個方向匯流。

至此,虛構世界的原型便出現了。它將成為工作團隊共通的世界,而且終於成為一個存在的世界!

這就是動畫製作過程中的意念構成,也是最需要你挺起胸膛面對一切的時期。

你已經是這個案子的主要人員了,故只須專注在這個案子上即可,但如果你還同時是其他作品的工作人員(手上應該隨時都有別的案子在進行),就不能全神貫注了。這在金錢和時間上,都得不到任何的保證。即使這樣,你還是要堅持下去,否則,你將看不到任何轉機!

已有漫畫原著時,這個階段的工作則全依原作者的想法來進行。你要誠實地表達原作也好,用其他手法改編也好,由於漫畫已經先做好了最基本的「創造世界」的工程,所以,你是免不了要扮演二手師

傳的角色了。也因此，撇開訓練的情況不談，就工作而言，原著漫畫的動畫化總是有些枯燥乏味，就算是極受歡迎的人氣漫畫也一樣，這一點請各位銘記在心。

（「月刊 繪本別冊Animation」 一九七九年五月號）

從發想到影片 ②

遭毀壞的動畫家堡壘

描繪故事大綱、為作品構思出細部的計劃是動畫師的工作。所有的發想要在影片中成為一個故事，必須先集中火力在故事的構成上，一等定形，才能推進到各個作業流程，從而進入龐大的拍攝工作。

具體來說，你要開始構思故事的發展，藉由繪圖為它切割出一個個的鏡頭、場景、構圖、登場人物的動態和台詞等。另外，你要開始試著組合場景，加入緊張得讓人手心冒汗的動作場面、教人捧腹大笑的趣味，或是令人眼角泛淚的感情戲。

可是現在的故事構成已不再是動畫師的工作。說得更貼切點，動畫師幾乎做不出故事來了。取而代之的，是透過生產線所產生的分鏡圖，至於動畫師的工作，則是從分鏡以後才開始。

我認為這其中有幾點理由。

其一，當故事變得複雜之後，和短篇比較起來，動畫師會需要更高明的組織能力。

舉例來說，如果是「大力水手卜派」的話就不需要腳本。「卜派和布魯托爭著做護士奧莉薇的病人，兩人想盡辦法受傷好住進醫院。可是，他們卻互相阻撓對方。」只要有這麼一段，剩下的就是故事構成的工作了。卜派為了受傷跑去臥軌，布魯托則為了不讓卜派受傷（!?）竟然讓火車出軌，其間便衍生出許多笑點。多畫出幾個有氣勢的點子，加上對白，然後將這些草圖貼在牆上；畫圖的人邊笑邊向工作人員解釋，之後大家冷靜地檢討，決定好該修改的地方，就可以進入作畫程序了。

但是，長篇作品就不能如此了，因為主角們將擁有更複雜的人性。就算是一個歡欣愉快的場景，倘若它在整部作品中只佔一個微不足道的地位，那便不如將精力投入在其他更重要的場景上。決定這個比重的不是眾多動畫師，而是更能關照到整體的人，也就是製片。我認為，這也是動畫師與製片分工的起源與關鍵。

表現內容層次越高（看過「牧采女與掃煙的人」就會了解），腳本的地位也就越高。於是，動畫師不得不讓出半個舞台，供製片和編劇來發揮。

第二個理由，則是每一次的製作時間與預算都很緊縮。假設一個小時的作品有八百個鏡頭，故事構成自然不可能每個鏡頭都只畫一張圖；他要畫的圖大約是二～三倍，畫完所有的草圖需要極大的勞力和才能。如果只是照著腳本做分鏡就能充數，根本就不必為故事構成畫草圖了。故事構成就是用來補腳本之不足，並演繹原先所企圖表現的意境，而且前提是要有檢討和修改，否則便不具意義。以前東映動畫的長篇作品中就做過很多這一類的故事構成。若只是單純做構圖和台詞分鏡的話，製片只要用簡圖分鏡

就行了，這樣不僅省時也省成本。

然後電視卡通出現。動畫師光忙著讓畫動起來就夠累了，這麼一來更使大半的人在最後宣告放棄。

有了腳本和製片的分鏡（現今，在電視臺的作業中，連分鏡都分工化了），漫畫電影的製作中心轉移了，動畫師只能依照指示畫圖，而成了只是讓畫動起來的職業。

對著工作檯呻吟、為故事構成畫草圖、被自己的想法逗笑，時而興奮、時而激動含淚的動畫師們就這樣退場了。漫畫電影一詞逐漸失去它的光彩，而上面所述也是漫畫電影成為「Animation」、「Anime」的過程。

腳本是進行形塑的作業

前置工作拖長了，還是得把故事構成畫完。心裏明明有東西極欲表現出來，甚至在「發想」的階段就順利地畫了一些圖，但那些仍然不是創作漫畫電影最引人入勝之處──。

想走上動畫創作這條路的你，首先要改變的是面對腳本的心態。讀起來有趣和透過畫讓它動起來的有趣，是兩碼子事；況且要求一個劇作家用漫畫電影的方式去鋪陳，本來就很怪。

漫畫電影就像一棵聖誕樹，最引人注目、最讓人想要費心去表現的，總是那些閃閃發光的裝飾品。

可是，若是沒有枝葉的話，它們要裝在哪裏呢？另外，雖然我們看得到枝葉，但枝葉的繁茂主要還是因為它有樹幹與樹根為其支柱。所以，對那些裝飾用的小星星、小天使下再多工夫，若沒有根莖，作品根

本就是泡影。這種例子太多了。沒有根，枝幹則用竹子來充數，或用白鉛繫住鐵棒或塑膠，即使原本想要出奇制勝，但結果也不過是個乏善可陳的陳列罷了。

在「發想」階段畫下的大量草圖，從概念構成那一團混沌的材料中，你想表現的主體其實已經呼之欲出。腳本的重要性在於它能形塑出主體，為作品打下穩固的骨幹。

讓動畫師來修飾

●

定出明確的主題。有人覺得主題不外乎批判文明、高唱世界和平；不過我在這裏所說的主題要單純簡樸得多，換句話說，是一些比較本質的東西。在世界和平的口號下瀰漫著屍臭味的戰爭漫畫、認真過日子的人類……可以說，是一群很普通的平凡人……因為對平凡的輕蔑而有了美化英雄之嫌，隱藏在類似這種冠冕堂皇主題下的，很有可能是一部粗製濫造的作品。

我認為，最重要的是描寫那些腳踏實地的人們，以及盡可能地用單純而合理的情節來表現出這些人對生命抱持的肯定態度，和他們明白揭示的心願和目的。假使腳本已經涵蓋這些，剩下的就是動畫師的修飾工作。他們要確實去掌握一個個場景的意義，站在登場人物的角度去思考舞台和動作。

說得極端一點，其實單單「Ａ（主角）與Ｂ（反派）在最後發生一場激烈的戰鬥，然後Ａ得勝」也足以作為腳本了。這時就該想好Ａ與Ｂ是個什麼樣的人物？為什麼他們之間要激烈的鬥爭？這些若能描繪得好，接下來就是費心讓他們演出一場快意淋漓的決鬥了。有很多的情況是透過動態來決定一切，不

畫出來便不會知道。而這正是動畫師這個領域裏的工作。

故事構成與場景設定

這時，你又要再次回到「發想」。對照成形的骨幹（腳本），砍掉多餘的部分、補上不足的部分，重新在腦中建構那個「世界」。

它可能會變得和你最初所想的世界不同。

然後，讓那個空間呈現在你的腦中，直到它成為一處風景或房屋的結構。在這之前，你或許仍是隨心所欲的畫畫，之後可得開始要心存「那個世界」了。那個世界裏的道路不會再延伸到別處去了，那扇窗也只會出現在房屋的某個地方，而不會出現在我們的周遭。直到你能為腦海中的那個世界寫生，你的意象才有了確定的形象。若是有一座小丘，上去會望見什麼？於是你親自爬了上去，發現：「啊！原來那裏有個湖！」這就是場景設定的基礎。

現在，A和B要在那個世界對決。接下來就是拼圖遊戲。你要思索任何可能的方法。假使我是A的話將如何，是B的話又將如何。

這時，講道理並不是最重要的，道理不勝枚舉。你要去想最有趣的方式。就像動畫師在描繪眾多草圖時又哭又笑又怒吼的瘋樣。在畫的過程中你只會越來越清楚。每個人物都有不同階段的喜怒哀樂，那些情感會漸漸變成你自己的東西。套一個最常聽見的說法，你將漸漸地成為劇中人。

續・從發想到影片 ①

起跑…跑步

當然，你畫不了所有的場景。只要畫幾幅具關鍵性的就好。電影也是這樣，總有幾個關鍵性鏡頭。

假使它們魅力夠且夠清楚的話，應該能吸引全體工作人員（製片、美術指導，以至於作畫指導）才對。

電視工作則沒有多餘的時間去畫故事草圖，不過它能做到同樣的事。那就是對分鏡不致於照單全收。他要去想這個分鏡真的好嗎？有趣嗎？誰都會批評，但可不是光挑毛病，既然是專業人員，當下要是提不出修正或替代方案，就不能享有發言權。要是提了，接下來就要為自己的提案辛勤工作了。就這樣，動畫師從一個被要求去創造的人，漸漸變成了主動創造的人。

（《月刊繪本別冊Animation》一九七九年七月號）

剛成為動畫師的時候，常聽前輩們說，人類的跑步和走路很難畫。當時我入行剛上手，而且精力充沛，工作來時可以卯起來畫、衝刺、移情在人物上，凡事盡全力發揮，對表現出來的動態頗覺滿意；但近來卻開始覺得，原來它真的很難。

儘管我們會說「畫面動得好」，但只要畫得出連續畫面、拍得出一格一格的影像，看起來也一樣是活動的。讓畫動起來，雖然手續繁複，卻不是什麼大不了的事。

走來、走去、奔跑，這些符號化的動作，也正是我們做不完的工作。如果還要考慮到有所表現的行

走和跑步，讓人光用看的就能感受到人物的喜悅或愉快；又或者想要表達腳下那片大地的渾厚，讓有血有肉的人物走起來也能傳達他當時的心境，甚至僅僅是走上坡道的那一刻，要連土地的觸感都表現出來的話，那就太難了。

已故的阪東妻三郎主演過一部電影「血煙高田馬場」，我只看了片段就感佩得五體投地。阪東飾演的堀部安兵衛得知叔父要決鬥之後便衝往高田馬場，那一段「衝」，他詮釋得太棒了──佩著刀的左半身定著不動，只用右臂前後助跑，狂奔在堤防上。穿過行人，一個勁兒地向前衝，也許是電影剪接的加筆，但他跑得實在精彩。當然，那絕不是運動會上的賽跑，而是一種幾近於歌舞伎式的姿態，不刻板，不失張力。僅僅藉由那一段狂奔，阪東展現了安兵衛內心的劇烈情緒，在長鏡頭下依舊強烈鮮明地刻畫出人物的剪影，並且傳遞給了觀眾。當時我想，他真是個了不起的演員。

現在，假設我們要做一部動畫版的「血煙高田馬場」，這一幕會是怎麼個動法呢？我想，他的表情大概是一副拚命樣（怎麼個拚命法也猜得出來），跑起來也不過是一般的跑步動作。若是再差一點，說不定連按著刀的手都跟著前後揮動呢。

電影「俠骨柔情（My Darling Clementine）」中，亨利方達率著女主角Clementine的手散步，就像在野外跳舞似的。動畫裏或許很難表現出那樣的步伐，但在日常的工作中，我們至少要能把一般的跑或行走畫得更好才行。

跑步的基本形

話雖如此，可是連我們自己的跑步動作，也都遵循某個定了型的基本形式。

一秒二十四格要跑四步，一步要跑六格，這樣的節奏，應該是最簡單的吧。

雖然在奔跑的過程中，會有那麼一刻是兩腳離地騰空，但在這個基本形中，卻不見把人畫在半空中的畫。

一步六格，若以二格為一單位，跑步的動作就被簡化成三個步驟：蓄力、伸腿、踢地，雖然我們只能盡可能找空擋把離地的感覺畫進去，但卻不能讓他像是沒出半點力似地在空中漫步。不過，這方式可以套用在小孩子平常跑步的模式，但遺憾的是，至今也沒有人用這種方式來畫小孩子跑步。

假使硬要把雙腳離地的畫面給加進去，那麼多一張圖就是多二格；跑一步要走八格，看起來就像沒有重力、施不出力，也沒有了節奏感，這還看得下去嗎？換作是成年人日常生活中的輕快步伐，或是經過訓練的重裝兵團長時間行軍後，跑起來或許是這個樣子，但是……

一個用六格來表現的基本跑步，唯有以一格為單位來作畫，才能加進雙腳離地的感覺。這麼一來，人物跑起來表現得更快時，或者想表現沉重了點，但至少不致於氣力全失。

想讓人物跑得更快時，雖然加進雙腳離地就能顯得輕快許多，但若有經濟上的考量，那麼只有在移動時才用單格作畫（我們稱之為Follow。人物在原地跑，只有背景動），橫向移動時則只好二格用同一個畫面了。由於這樣看起來也很像跑步，因此在作品裏經常用到。

這種情況下，就用一秒跑六步、一步走四格來做。在想表現幼兒搖搖擺擺的跑開時，說是跑步的基本形，但其實它跟真正的人類跑步還是有不同之處，不知道各位能不能體會。旁人看

57

我們的跑步，說穿了只是視覺所產生的結果，而我認為動畫就是利用人類視覺上的這一個弱點，所以這麼做也沒什麼可恥的。

就算實際去分解人類跑步的動作並畫成圖片，看起來也不像在跑步。真正的跑步無法用單純的線條和顏色來表現。因為肌肉的振動、頭髮或衣服的飛揚，還有肉眼跟不上的肢體擺動等，都是跑步中微妙且不可或缺的複合成分。

至於走路比跑步更難，則是因為我們的肉眼追得上這種動作，所以可以看得更清楚，觀察得更多。

一般說來，觀察人類以外的動物走路，我們所獲得的相關資訊會更多。用以上的基本形做基礎，再延伸出許多變化。人物的步伐是沉穩或是慌亂？是日常的或是非日常的？他的樣子看起來是輕是重？快樂或是瘋狂？是追趕的還是被追趕的？甚至他的年齡、運動神經等等都該被要求，或說該讓他跑出你想要的表現方式。順利的話，那會是一個很像樣的「基本形」。

可是實際上，被定型的動作很多。而遺憾的是，不少動畫師便認為跑步是一種固定的姿勢。模式是固定的，但在模式產生之前不斷地觀察與嘗試錯誤是必要的，然後你才有本事製造出特殊的「障眼法」來。在這段過程中，就算失敗，跑步依然擁有奇妙的生命力。如果只知道承襲原有的模式，卻沒意識到它是一種障眼法的話，其所描繪的「跑」，便只是枯燥無味的運動罷了。

只要畫得出連環畫，畫什麼看起來都像在動。單單如此，能算是動畫師嗎？

對基本形的疑問

我在電視上看過一段獵人在荒漠草原中追捕羚羊的畫面。獵人帶著駝鳥蛋殼做成的水壺藏身在樹叢裏，手拿著弓和幾隻箭，衝出去追趕受傷的羚羊。這是很正點的跑法。就像非洲的長跑英雄阿貝貝一樣，他的跑法就很像獵人。

人類本來不會單純只為奔跑而跑。自從它成為一種運動之後，生活中才多出了純粹奔跑的機會。人類不是為了更快接近目標，就是為了遠離災難才跑的。

每一種奔跑應該都有不同的意義。我們形容人「跌跌撞撞的跑」，我想那不只是一種修辭，而是因為真的有那樣的感覺。

動畫電影中的跑步也是一樣，它呈現了跑的人做了什麼、在想什麼，以及電影想表現什麼，雖然我們不得不用所謂的基本形來概括，但就如演員的演技般，我認為它仍然有無數的多樣性。

運動是如此，其他也是如此；當我們在野地裏跑的時候，會用不變的節奏、步調或姿勢嗎？而當我們在跑短程距離和長程距離時，其跑法自然也應該會不一樣才是。

多畫些各式各樣的跑步……那些畫面都來自於你的觀察。一旦你定出了一個形式，那個形式隨即失去它的生命，為此你更要不斷的觀察，反覆將模式投射到現實面，我認為這種努力是必要的。

單格作畫雖然辛苦，但若能做出一步五格、一步七格的跑步，應該滿不錯的。雖然奇數格的跑法在二格作畫時會有困難，但如果是重複使用，用用也不壞就是了。

假使能夠多花點時間去繪製，那麼在描繪反覆的奔跑時，不妨把二格六張的單一跑形改成二種跑形交替試試；只是加了一點點複雜的變數，跑步的動作便會大大鮮活起來。這一點在目前的電視卡通中便

可以做到了。

接下來更重要的是，你想透過奔跑來表現什麼？如果只是模仿真實人類的跑步，那是行不通的。就算是在寫實電影中也難得有跑得好、走得好的鏡頭，這正說明了那是人類演技中最難拿捏的項目。

也因為如此，我希望漫畫電影能實現真人做不到的部分，用動畫師的觀察力和障眼法，拍出一場精彩的奔跑。

穿著沉重甲冑、手執刀槍、意志堅定的一群男子，他們跑起來的英姿絕不是那些散漫的臨時演員所能及的。示威的群眾如怒濤般奔跑、孩子強忍著淚水跑回家、拋下一切決心離去的女主角哭喊著跑開，只要是精彩的跑步，都是生命躍動力的象徵……想一想，這樣的跑若在畫面上呈現，會給人多麼愉快的感受。因此，我衷心期待，有一天能與這樣的作品相遇。

（『月刊Animation』ブロンズ社　一九八〇年六月號）

續・從發想到影片 ②　交通工具思考／視角的移動

為了看清楚自己居住多年的土地，農夫將臉整個貼緊玻璃窗。

中所寫的一段文字。

這是法國小說家Andre Malraux在描述西班牙內戰的小說「希望（L'Espoir，英譯Man's Hope）」

終於，農夫認出了前方的森林。

飛機幾乎像一輛汽車一樣，掠過前方的森林。

為了讓農夫用他習慣的視角認路，飛行員勉強降到離地三十公尺處。

大地劇烈地搖晃，成群家畜四處逃竄，一個個屋頂飛越而過，鳥兒們則向四面八方飛去。

可是，他認不得。不管是住了二十八年的村子，還是走過無數次的街道，他都不認得……。

農夫前來通報，森林裏有一座法西斯軍的秘密機場。

可是他是個文盲，看不懂地圖。

於是共和軍便僱用農夫引路，讓轟炸機載著他飛過來找那座秘密機場。

不論是村裏土地的肥瘠，或是收成的豐貧，關於這村子的大小事，農夫沒有不清楚的，可是當他坐

上在高空中移動的飛機之後，他竟像瞎了一樣。

如果，人類會為了看和尋找而死的話，這個農夫恐怕已經死了吧。Malraux如是寫道。

若不是作者曾駕駛過飛機且親身在西班牙內亂時參加過轟炸行動，我想是做不出如此優異的描寫。

在飛機發明以前，人們做過許多俯瞰地面的想像，也描繪過不少幻想中的空中飛行工具。

撇開從高塔或熱汽球上的觀望不說，透過地圖或是像看小人國那樣可以俯瞰自己所在的平地，乃是

自古以來就有的觀點。

可是，以高速在空中或高或低移動的視角卻是在飛機發明之後才開始進入人類的生活經驗裏。

飛上天空，這才頭一次發現俯瞰與眺望的真意。這就像頭一次坐火車的孩子，叫著：電線桿在跑！

……。

現在，我們或許能隱約想像出從太空艙觀望地球的景致，但那也是因為有太空船傳回來的照片，給了我們一種事前的體驗罷了。

移動的視角……；交通工具的發達給了我們新的展望，也拓展了未知的視角。

我們在畫面上理所當然地拉出二層、三層的景深，描繪著綿延不斷的道路和草原。

觀眾們之所以毫無疑問地接受這種手法，是因為他們也同樣擁有從行駛汽車或火車上觀看窗外景物飛快流逝的共通經驗。

換句話說，對我們而言，交通工具的定義不只是它的形式或功能，它同時還混雜著因其形式與功能而有的「移動的視線」，而這也使得交通工具有了獨特的意義吧。

模型的觀點

雖然我們在商業作品中畫過無數的交通工具，小自腳踏車，大至太空船、戰車或大型機器人，但那大多仍停留在模型的觀點上。

我，也就是攝影機，正端坐在房間的一角。

我朝手中的模型逼近。

配合上轟——！磅——！的聲音。

一面用臉頰去搖晃模型。

想像著坐在駕駛艙裏的飛行員。

接著，對著目的地俯衝。

嘴裏邊發出噠噠噠或咻——的聲音。

在動畫作品中出現的交通工具（或被稱之為機械），大多來自於這樣的發想。

這個模型的觀點，呈現出臨場感不足的缺點。

只是，由於也有作品積極排拒那種身歷其境、過分逼真的感覺，所以臨場感也不能說是萬能的。

不過，話又說回來，所謂的臨場感並不只侷限於表現戰鬥的魄力，或是激烈的場景，當我們必須用它來突顯這個虛構世界的存在感時，透過模型去揣摩，則是情非得已的狀況。

正因為動畫作品裏的世界是虛構的，所以製作者更應該盡全力騙過觀眾的眼睛。

在這裏且以二部作品為例。

比較一下迪士尼的「小飛俠」和東映動畫的「王子斬大蛇（わんぱく王子）」片中的空中場景吧。

小飛俠和溫蒂一行人飛翔在月光下的倫敦上空，而素盞鳴尊和櫛名田姬則是騎著天馬飛上天。

二者間差異之大，無法用「畫面空間感的不同」一語帶過。

小飛俠借助飛機的視角，導入了在空間中移動的經驗，使得觀眾隨著畫面中的人物一同享受置身雲間的感覺；月光下，街道映出雲影，如此一覽無遺的景致，帶給了人們解放感。動畫師和觀眾共同分享了這段自由的飛行。

至於另一部作品中的飛行，很令人遺憾地，用的卻是站在地上仰望的視角。

自由地飛上天空，是人類不變的夢想；但故事人物雖坐上了夢寐以求的天馬，卻只停留在「飛翔」此一符號上。

在地上奔跑也好，在天空中飛翔也好，兩者只是背景的不同罷了。若是沒有風、沒有高度，甚至沒有那份感動的話，一切又有何意義呢？

天馬和飛毯是人們幻想中的魔法飛行工具，我認為它們的意義在於使人類（攝影機）的視角掙脫了大地的束縛。

作品若只能用模型觀點來湊數的話，它的弱點不就讓人一目瞭然了嗎?!

對力量的嚮往……機械

越來越多作品的發想來源和表現方向都只為了呈現交通工具──或稱為機械──的外觀與功能。

事實上，有不少狀況都透露出創作者對機械的關注是基於潛意識中對力量的嚮往。

於是，畫面便往往有意識地在激起觀者對力量的嚮往。

當我們要表現機械的魄力、外觀或充滿攻擊力的性能時，移動視角反而變成一種阻礙。業界大量使用模型觀點的理由便在於此。某個有名的模型公司董事長便曾說過，只有裝了大砲的戰車才好賣。

我自己也一樣，從小就是個軍用飛機、軍艦及戰車迷。

我為戰爭片而興奮，成長過程中畫了無數有關戰爭的圖。我的自我意識雖然強烈，打架卻贏不了，只有畫畫還稱得上出色，因此等到我在班上終於有一席之地時，我對力量的嚮往便化成了飛機尖銳的機首和軍艦上的巨砲。

於是，在已陷入一片火海、正逐漸沉沒的戰艦上，直到最後一刻仍不停開砲的戰士們；或是衝進槍林彈雨閃光中的士兵的英勇，都會讓我熱血沸騰。

一直到很久以後，我才曉得，這些人其實都很渴望生存，而且，他們都被迫做了無畏的犧牲。

如果採用的是模型觀點的話，那麼就算對戰車的型式和性能再精通，也只能讓人彷彿置身在瀰漫著煙硝味與燃油味的悶熱鋼鐵箱中，感受到轟隆聲響與撼動，並且從滿布灰塵的潛望鏡的狹小視野裏，想像那為了彼此斯殺而向外眺望的人們的人生。更別提去想像那些被戰車輾過的人們的生活……。

我很喜歡交通工具，也希望繼續畫下去，但我並不想為了激起別人對力量的嚮往而畫。

更何況一味地崇拜世界最壯觀的大艦砲，只是表明了人類幼稚的意識；世界上有些民族的觀念根本就是戰爭只要打贏就好、大砲只要擊中就好，崇拜力量對他們而言並不是共通的價值觀。

我不希望自己延續了幼兒期對力量的嚮往，長大後變成一個機械狂，並自動地走上增強軍備論者的路線。

我希望漫畫電影裏所出現的機械，能藉著在地面奔馳、在水裏潛行，或在廣闊天空中飛翔，幫助人們從束縛中解放。

就像一輛時速可達三百公里的超級跑車跑出了最高速，也只是說明了有錢人是比窮人有錢一樣。

我覺得，漫畫電影真正的樂趣，或許就像腳踏車和超級跑車競速，結局是前者堂堂的贏得了勝利。

那不是刻意造成的結果，而是動畫師用障眼法巧妙地欺瞞我們，讓腳踏車的勝利充滿說服力。能做到這一點，一定很讓人愉快吧。

讓觀眾的視野隨著畫面中的空間移動，在其中蘊生出解放感，用高空中的風、雲，和眼下無盡的美麗大地，向大家傳達由衷的問候；希望有一天，我能真正畫出那樣精彩的畫面和感覺。

（「月刊 Animation」一九八〇年七月號）

我的原點

扎根於孩提時代的自我

坦白說，我的動畫工作一直在兩個念頭間擺盪。

其一，現在的電視每週播映四十部動畫作品，但是它們對孩子的生活真有那麼必要嗎？

其二則是以一個創作者的本能，我總是思索著如何創作出有趣的作品。

我的心思在這兩個念頭間搖擺著。當我一空下來，便不由得懷疑人們是否如此需要動畫；但是，一旦工作上門來時，卻又欣喜地構思著「做點有趣的東西吧」。

現在，如果要簡單地介紹動畫業界是如何形成的話，就要提到電視臺、廣告代理商、出版、玩具製造商、動畫師、漫畫家，以及電影相關業者等這一群人，因為這是由他們所共同組成的娛樂產業。彼此之間就像一個生命共同體。

為此，每當雜誌開始一個新連載時，編輯總會問問製片商或電視台：「我們有一個這樣的新連載，你們要不要買？」

某玩具廠商將60％的廣告費直接支付給某動畫公司。這個意思是說，他們已將商品化為動畫，直接向孩子們推銷了。成年人露骨地將兒童的動畫世界商品化，已是不爭的事實。

在這當中，大人們假裝沒有發現這個現實，依舊以「愛」或「冒險」為號召，繼續販賣動畫。

如果不能切合這種現實的機制，縱使有再強的意願或崇高的動畫遠景，都無法成事。這就是我們每天的處境。

但是，儘管如此，我仍然要去思考動畫所肩負的文化使命。我想，這與我在孩提時期便與漫畫電影結下不解之緣有關。

對當年的我來說，看漫畫電影是一件非常幸福的事。會這麼想，或許是因為那時機會實在不多吧，

像現在，我可是看到煩了。不過，再怎麼優秀的作品，一旦產量過剩，便看不出它的優點了。就像隨身聽從早放到晚，耳朵也會聽到痛吧，這是一樣的道理。

有一句老話說得好：「想去法隆寺的人，應該在遠處就下車，然後沿著鄉間小道徒步走去。」因為，經過長時間的步行之後，法隆寺的一角會從松林的那頭露出，然後逐漸顯現出它的全貌。

這是要讓人體會用自己雙腳去尋覓的感覺。前往法隆寺的過程越不容易，見到它的感動便越大。

現今的日本在文化方面有所缺憾，我認為其原因就是出在「不用自己的雙腳去尋覓」。

不好意思地再借用古時候的例子……據說在羅馬帝國滅亡末期，市民們要求的是麵包和馬戲團。現在的日本雖然不愁沒有麵包，但馬戲團——我是說真正的馬戲團——卻是非常少見。

的確，動畫作品多如過江之鯽，在這股洪流中，要產生出有良心的作品實在不容易；那或許就像在泥水中注入清流一般。

可是，倘若我們逆流而上，堅持把清流之作送上市場的話，事實上便只會落得寂寥。雖然把選擇動畫工作為職比喻成人生一大賭注，或許是小題大作了些，但我確實為了創造出值得讓自己付出人生的作品，至今仍在摸索著答案。

想要為兒童創作「勵志」電影

我從來不認為娛樂的存在是一件壞事。因為在刻板嚴謹的生活中，有太多讓人厭煩和疲弱不振的

68

事，所以我們需要一種能讓人忘卻不愉快、重新打起精神的娛樂。

假使，沒有娛樂的話，我想大部分的人都得往精神病院跑，或是尋求心理諮商師的協助了。

雖然動畫可以作為娛樂的一種，但我希望大家不要忘記，動畫畢竟還是以滿足孩子的需求為出發點。至少我是這麼認為的。

為什麼我會有這種想法呢？這說起來和我的聯考生涯有關。在我準備升學考試的那段黑暗期裏，剛好遇到了劇畫雜誌（連環雜誌）問世。

那些雜誌上大多刊載著以描繪世間逆境為主的懷才不遇劇作家的作品，其中尤以窩在大阪的那些人為甚——我用「窩」這個字眼沒有惡意，請大阪人多多包涵啊（笑）。由於那些劇作家描述的都是充滿恨意與不快的事物，因此故事的最後自然也不會有圓滿的結局。而這樣極盡諷刺之能事的內容，讓處在水深火熱中的考生看了，有著莫名的痛快。

當時的我，由於已經決定將來要以畫畫為生，因此也嘗試畫出像連環畫那樣憤世嫉俗的作品。只是，我還沒有明確的生涯規劃，所以心裏仍然充滿了不安。

特別是到了青少年時期，那樣的不安更是加倍，我煩惱著未來究竟該怎麼安排。因為煩惱，所以我自然想早一日去除心中的不安。我想快點找到方法，一旦找到，我會馬上栽進去。

就這樣，我選擇漫畫作為找尋的利器，而正如我前面所說的，我一開始便學著畫類似連環畫的作品。就在那時，我看了「白蛇傳」。當時我感受到一種文化的衝擊，使我對連環畫產生疑問。

「我現在畫的東西，是我真正想做的事情嗎？我會不會錯了？」

說得具體一點，我開始覺得，我是不是該更坦率地去表現我認為的好與美呢？

我並不是在這裏誇讚「白蛇傳」，只是那部作品給了我不同於以往的想法。也因此，我便停止不再畫連環畫。

在那之後，我畫了一陣子普通漫畫，才明白自己當初為什麼會畫那些憤世嫉俗的東西。原來連環畫激發了我內心的共鳴，讓我覺得「有趣」，便以一個讀者的感覺執起了畫筆。

話說回來，我之所以畫漫畫，不只和年紀與連環畫有關，也和我孩提時代與少年、青年時期的生活方式有關。

兒童時期的我是個「乖孩子」，過日子是依著父母的意思，而不是自己的意思。我完全沒有意識到這些，因為沒有意識，所以才恐怖。

到了青少年階段，我發現不能再繼續當「乖孩子」了，我得用自己的眼睛去看、自己站起來才行。那個心態強烈到讓我甚至打算壓抑兒童純真的本質，再加上應考時期低落的心情，於是我便附和起憤世嫉俗的連環畫來了。

直到看了「白蛇傳」，我才有如醍醐灌頂般，覺得自己應該去描繪孩子們的天真純樸和大而化之。

但是話說回來，孩子們的純真和寬容，卻有可能遭到父母親無心的踐踏。因此我想過，將來我要製作一部「孩子，別被父母親吃定了」的作品，向他們發出呼聲，要他們學著自立。

就是這個出發點，讓我在動畫這條路走了二十多年且至今仍在持續中。而打開我作品的那把鑰匙便是：「當我小學三年級、還在萬分期盼迪士尼或蘇聯製的漫畫電影時，我期待看到什麼呢？」

感受力呢?只有一點點吧。

我們正生活在一個富裕的貧困社會裏。人們可以接收大量的音樂和影像,但它們能激發自我多少的

把想做的概念投射在作品中

好在哪裏?

而變化,所以有時我們回顧二年前曾經激勵過自己的作品,往往會發現,你已經搞不懂這樣的東西到底

時代改變。尤其在這個影像氾濫的年代,我們更是年年非得重新塑造它不可。通俗文化本來就會隨著時代

境,也必定會得到某種幫助……「仙履奇緣」和「白雪公主」便是最好的例子。「激勵」的定義會隨著

有所謂的口耳相傳童話故事,讀了之後你會發現裏面蘊含著一種激勵。故事裏的主人翁縱使陷入困

時期的創作動機,我完成了不同的作品。能這樣,真是一件無比美妙的事。

我曾經想創造自己童年想看的東西,也曾經想創造自己想給兒女觀賞的作品。也就是說,針對不同

為兒童創作動畫,絕不是隨隨便便掛在嘴上的。當然,也不是只為了討小孩子歡心而做的。

居的小孩來重新設定目標呢。

現在他們都上了高中,對動畫也失去了興趣,我創作的動力也不見了(笑),但想一想,也許我該找鄰

孩了三歲大的時候,我想專為三歲的孩子創作,到了他們上小學時,我又想為小學生而創作。雖然

之後我結了婚,也有了自己的孩子,我便轉而思考,我想讓自己的孩子看什麼樣的漫畫電影呢?

你們知道漫畫雜誌最常被閱讀的地點是哪裏嗎？答案是拉麵店。人們經常邊吃麵邊看漫畫。漫畫家也知道這一點，所以也畫得方便讀者們邊吃邊看。

漫畫編輯，特別是少女漫畫的編輯，都大言不慚的說，漫畫是一種消耗品。所以，他們的工作與其說是培育漫畫家，還不如說是不斷在發掘一個又一個的新人。

動畫的世界也是如此。在這種環境下，你若打算把自己想做的東西投射在作品中，本身必須具備相當穩固的基礎。

在我看來，這所謂的基礎，其實是一個信念；對那些還在生命中茫茫徘徊、不知何去何從的人們，你要送出一個信息，叫他們「打起精神走下去」。

現實是很難鼓舞人心的。在滔滔洪流中，大多數的人都是在黑雲籠罩下從事工作。前幾天我和工作室的同仁們到九州鹿兒島縣的屋久島去玩了一個星期左右，回來時大夥兒都變得恍恍惚惚，因為沒想過竟然有這樣寬心悠閒的好地方……。

過了幾天，我們聊起有什麼方法可以在那裏生活時，有人說到：「只要快遞服務有到，應該就過得下去吧。」（笑）

聊這種話題，也許達不到激勵各位的效果（笑）……。東拉西扯的，真抱歉。最後，我還是說說我想說的重點吧。

有一天我陪著孩子去釣魚，突然需要用到橡皮圈，我便跟他們到樹林裏去找。

我找了一會兒，一個也沒發現。想起小時候，蟬聲一傳到耳裏，我馬上就能在樹幹上發現鳴叫中的

72

蟬兒，想个到長大之後，以前的技能卻完全派不上用場。

然而，孩子們卻一下就找到了。看來，他們的角度與大人不同。孩子們可以看見掉在馬路上的橡皮圈，卻不見得會注意到眼前駛來的汽車；相反的，大人們注意得到汽車，卻不能發現橡皮圈的存在。這是為什麼呢？

人類的眼界隨著生活範圍而拓展，明白事理之後漸漸構築起自我的世界。就拿小嬰兒為例吧，就算把破損到出刺的榻榻米擺在他眼前一、二個小時，他也不會覺得哪裏不對勁。

總之，孩子們只會被眼前看得到的事物所吸引。

我說這些，無非是希望各位好好想想：當我們將刺激過度的卡通影片放在兒童面前時，他們會失去自己選擇的能力，變得只能被動的接受了。

這麼做會造成什麼後果，現在雖然還看不出來，但它著實讓人感到不安。

我一面懷著戒慎恐懼的心情，一面創造著以「勉勵」為目的的漫畫；這就是我們的每一天。

我的話就說到這裏。謝謝各位撥冗聆聽。

（Animation研究會聯合舉辦演講　一九八二年六月五日　於東京高田馬場·早稻田大學）

73

在洪流中注入清水

在現今的文化狀況中，我認為影像的氾濫可說是最嚴重的問題。電影和電視並非對立的，但它們之所以看起來像是對立的，我認為理由就跟農村生活中野台戲的起落變遷一樣——原本只在農閒時期才會看得到的野台戲，卻因鄰村的常設劇院開張而有了變化。農民們本來得趁農閒時自己籌措戲劇的演出事宜，現在只消到鄰村花點錢就能隨時享受看戲的樂趣。電影和電視之間的變化歷程，和上述的變化，只不過是程度上的差異罷了。膠捲影片催生了大眾傳播媒體，隨著科技的進步又從黑白、彩色進而有了寬螢幕，最後發展出電視或錄影帶等等。這些變化使得我們越來越容易取得影像訊息。在這段過程中，熱愛電影、也就是喜歡在黑漆漆的電影院裏和眾人觀賞大螢幕的人，對電視不屑一顧，就好像有些人認定，戲劇是農閒時期大夥兒齊聚一堂，共同出力之後才能享受的娛樂，商人們搞出來的戲劇雖然好看又方便，卻少了箇中的真味，跟自己做出來的東西完全沒得比。

的確，電影也有過它的黃金歲月。其中尤以一九五〇年代初期的電影，對當時的人們而言可說是最便宜的娛樂了。連我都看過沒什麼內容的打鬥片或西部電影：：剛開始我是不挑片子的，我看過「Sciuscia擦鞋童」，也看過「Ladri di Biciclette單車失竊記」，看完之後，整個人恍恍惚惚的回家。至於木村功的片子則讓我明白做人有多難，一想到影片中憨厚、誠實的青年，我回家的腳步就變得好沉

重。所以，對我們來說，當年的電影和現在的娛樂媒體，在意義上有多麼不同。也因此我們面臨了一個課題，那就是電影或電視該如何結合現今的文化狀況，又該如何尋求生存之道？在討論這個問題之前，我想先說說電影作品的可能性。

我很少看電視，但偶爾看見NHK的文化紀錄片，會覺得它們相當進步。能把「絲路」這樣的節目製作得如此精緻卻平易近人，實為幕後工作群的一大成就，我覺得它甚至比小時候在學校禮堂裏看的教育文化影片還要精彩。他們運用NHK傲人的拍攝手法、充分活用了影帶技術的先進功能、結合公司的財力，讓鏡頭上天下地般穿梭自如，呈現了空前的立體畫面。「一都六縣」這個節目則令我感受到比昔日電影更豐富的印象。淨看某些八卦節目的人，眼界固然不過爾爾，但看過這些豐富充實的節目之後再回頭來思考，便會覺得使電視與電影對立──或說在商業主義與非商業主義之間塑造對立──是解決不了問題的。

回顧我自己的童年，我們這一代可說是喝通俗文化的奶水長大的。隨戰後各種民主運動而興起的兒童雜誌與讀物，在韓戰之後便都消失了，我根本無從接觸。相反的，我看的卻是在那波反動浪潮中誕生的俗惡雜誌，在那樣的環境下長大，當然也想做相似的事。所以，我從事動畫工作，為的並不是推行什麼藝術運動，也無意透過獨立製片向大眾提出我的疑問。我只想做出兒童會感興趣的作品，並讓孩子們擁有屬於他們的美好時光。要做到這一點，我想是可以不分電視或電影的。電影的好處是它可以花比電視還要長的時間，能投入較多的製作預算。可是，如果電視也能做得很好，那麼，我也想製作電視。

只不過，電視和電影二方都有個嚴重的問題，那就是汲汲營營地追求短視近利。電視的利基更小，

在製作上也因此更斤斤計較，但電影也好不到哪裏去，二者都要求企劃案打出安全牌後才肯接受。同時，電視還有更嚴重的產量過剩問題，它使得從業人員不知道自己在做什麼，也不曉得別人在做什麼。

當然，他們也不會去看彼此的東西，因為只需要瞄一眼便可一目瞭然，自然不會有多看一眼的念頭。

再者，觀眾早已習慣一天二十四小時、全年無休的影像播送，早已變得貪得無饜。一段節目有多少有什麼。在影視圈常聽到節目一年不如一年的說法，可是製作群也不可能每年都按著一模一樣的步調去生產節目啊；越是全神灌注在一部作品上，就越不可能複製出第二部完全相同的成品。要想每年都做得出好東西，就必須整合起完善的體制。動畫更是如此，它不可能和戲劇電影一樣，連年出續集。在大量生產、大量販賣的制度下，每一部作品的生命週期都縮短了，製作人員在馬不停蹄的工作中，難免就讓作品的內涵變稀薄了。這就是現況。

電影的凋零是必然的；由於影像容易取得，觀眾遂轉向電視。這一點就像電影院取代了露天電影或野台戲一樣。站在這個出發點來思考，電影的問題便不在於所謂的影業復興，而在於好作品究竟能不能出現，以及要如何才能催生出好的作品。電影全盛時期的名作固然為數不少，但那個年代的影片就都是好片嗎？也不盡然吧。當年還有許多比現在更低劣的作品。某些時代劇或自稱為現代劇的作品，用現在的眼光來看根本是不堪入目、荒唐至極。所幸那些劣作會隨著時間而消逝，所以倒也不成問題了。

至於我自己如何看待產量過剩的問題，又如何在這樣的文化現況中自處呢？坦白說，真是進退維谷。我一方面會想，最好的方法就是中止創作。否則，就算是提了一桶自以為是的清水，對著洪水潑進

76

我對腳本的看法

前言

在眾多動畫類型之中，我所知的只有我所從事過的電視卡通劇集和劇場用（電影）作品。我從來沒有受過正統的腳本訓練，也很少自發性的閱讀其他作品的腳本。有的時候，我甚至過分到連自己經手的作品腳本都只是草草瀏覽，之後全憑直覺去完成工作。

要一個像我這樣的人來談論腳本，只好請各位容忍我的獨斷、偏見、經驗主義和自圓其說了。此刻才要說我不適任，恐怕太遲了。

對一個劇作家而言，腳本本身的完成也許就是句點了，但它卻只能算是影片製作過程中的一個逗號。說得粗糙一點，「只要做得出片子、用什麼方法都行」。

我認為，創作沒有既定方式、也無所謂先後順序。創作是一種過程，一個敦促創作者匍匐前進，以達

去，不同樣是無濟於事嗎？可是另一方面，我又會自找理由，認為就算身處洪流，你我總是要喝清水的，於是我又憑著這個意識，對接手的案子埋頭忘我。我，就是在這之間擺盪不定著。

只是，就我自己而言，創作者與消費者之間的關係也好，勞資之間的分配也好，只要不要態度模糊，我就有工作的動力。有好的機會時能夠盡力發揮，沒有好機會時便只有等待。藉由這種方式，我努力保守自我，但求不迷失方向。

（『Cine Front』Cine Front社　一九八五年一月號）

到終點的過程。

　現在一般所謂的職業分工，好比作畫監督、原畫、導演、ＣＤ、總監或總指揮，甚至是總監督等，都只是因時制宜的職稱。而大多數所謂正統的製作程序，如企劃、腳本、分鏡與人物或舞台的設定順序，也只是為了製作上的效率考量而設立出來的制度，當然也會隨著狀況改變而調整其先後。要是一切順利，所有作業都同時進行也不是不可以。繪圖者和腳本作者之間彼此激發靈感、拓展想像空間的例子亦不勝枚舉，分鏡出爐之後才配合它寫出腳本的例子當然是有的，甚至於沒有腳本就讓電影殺青的經驗，我想應該也不是只有我才體會過吧。

　剛愎自用可說是腳本作者的大忌。有腳本作者忽略自己的工作只是影片製作中的一個過程，不但拒絕他人建設性的修改，甚至錯認修改者侵害了自己的職權。有人認為拒絕修改腳本是保護寫作者的權利，也有人以職權為名不接受在分鏡上做變更，這種心態在講究團隊合作的動畫界裏，正好證明了他們的無能。一份比自己更好的提案，就算是昨天剛入行的新人所提出，我們也要有決然採納的彈性；相對的，如果真的相信自己的作品好，也該有力排眾議、憑理說服對方的心理準備。這些在團隊合作中都是必要的。

　且說說迪士尼動畫的製作程序吧！直到現在都還有人認為他們的作法堪稱經典。包含準備工作在內，迪士尼同樣採取集體作業，先完成概念構圖、架構故事大綱，再發展出劇情構圖，並動員全體激盪出更好的創意，接著重新組合、反覆嘗試，將劇情構圖拍成毛片後進行階段檢討（稱為Leica Reel）之後製作動作樣本，至此完成準備工作。從廣徵全體創意之後的這一連串方法，對現在令人憂心的日本動畫界而言，是一個理想的境界。但是，它也有其謬誤之處。這是迪士尼和他信任的夥伴們建立出來的作業模式，只適用於某個時期的某部作品內容，同樣的，也只適用在某些人身上。為了維持這個模式，擁有特殊才華的人會被迫離開迪士尼團隊。方法應該隨著時代與地點（所謂地點，也包含國家體制與文化結構的不同）而改變，才能催生出集團隊成員才能、意志和體力之大成的作品。因襲黃金時期——亦即動畫片在票房上還有其微薄價值，且擴大生產能獲得觀眾支持的年代——的方式，是否就能產生出好作品？日本也曾經用迪士尼定下的模式來做

劇情構圖，但我敢斷言，那些「案例」都失敗了。

制度應該配合人來設計。看看那些被認定優良的制度，可以發現它們都是在優良的人才支持之下運行的。只要少了其中一員，再好的系統也要變成刻板的官僚體制。

想達到什麼成果，或想為此網羅何等人才，只需要視彼時的狀況擬定對應之道就好。

1 何謂腳本？

回到腳本來看，它所扮演的角色也是因時制宜。

但各位切不可誤解，我並不是說腳本寫作的技巧和才華是不重要的。若是沒有寫作技巧與能力，空有創作的夢想，就算砸下再多的金錢也不會有好的結晶。要鑽研腳本寫作的技巧，除了本身的才華和意願外，也須要相當的時間去累積經驗。

腳本原就不是專為動畫片而產生的。動畫內容原本很單純，經過戲曲和寫實電影長時間的影響而漸漸變得複雜，之後才有了專為動畫片所寫的腳本。

談到什麼是動畫作品的腳本，我姑且不討論它的定義（其實我也不會定義它），只說說我的幾個想法。

假設我突然拿到一部腳本，讀者讀著，我的想像力受到激發，心情也隨著激動起來，心裏產生了將它化為影像的衝動。如果有朝一日這部作品搬上大螢幕，那麼，我的那些感受就是一切的出發點。好的腳本可以吸引優秀的製作群，可以引發工作團隊的能力，可以提高創作意願，也可以使資源與技術集中。縱使它的完成度未達百分之百，也能讓人感覺到它有如曖曖含光的璞玉，使人產生琢磨它的決心。我本身雖然未曾遇過這樣的例子，但我想在戲劇或寫實電影界應該很常見吧？

能夠普遍被接受的腳本，大概就像是前面所描述那樣。在這個情況下，腳本將藉著文字展現出它所要呈現的全貌，換句話說，它包含了作品企劃、細目、時間順序、對白或人物等等。

那麼，倘若遇到的是個不怎麼樣的腳本，但影片工作又得進行下去時，該怎麼辦呢？

按理本來該與腳本作者共同修改腳本，但這時候已經不可能了。有時是作者認為目前的腳本沒問題，有時則是因為修改費用超過預算，通常，光是處理定稿的手續問

題就拖到沒有時間重修了。這些狀況在日本的動畫界算是常見的。

腳本不過是個待修改的雛型罷了。腳本作者只會在片尾字幕上留下名字，至於字幕的編寫，就不是他的工作了；工作人員會徹底拆解內容，並換裝進別的內容。就算沒到這個地步，小修訂、中修訂也是免不了的。

在這種情況下，劇作家與其支持者（有時是腳本改編者，有時則是製片人）往往會產生對立。由於無法妥協，所以不是自己退出就是逼退對方，又或者是耍手段讓事情變得曖昧不清。如此一來，勢必演變成二者之間的角力問題。

但是，如果自己沒有替代方案，上述的方法也是行不通的。在工作現場，如果想要批評他人，就必須要有足夠的說服力去提出更好的替代方案才行。在工作現場要的不是大放厥詞的評論家。作家若是沒有足夠的說服力，那麼，在尚未有此發言能力之前，便只好忍痛接受那個腳本作業，這是很痛苦的。

在腳本修訂的過程中，事態很容易演變成工作現場中的爭論，不過我希望各位明白一點，我從未將自己設定

為腳本家、製片或美術設定等特定職務。職務的劃分大多是團隊成員們各憑本事。比方一個美術設計也可能在製片或作畫領域中擁有一定的影響力；一個導演要是本事不夠，也會讓動畫師的影響力超過他。在這個業界，這些都是自然現象。

這是我從入行受前輩提攜以來的親身體驗。站在製作電影的立場，談到腳本就免不了產生上述論調，說起製片其實也是類似的結果。正如我前言中提過的，本稿其實是我獨斷、偏見與經驗主義的產物。

好不容易通過企劃案，不論是改寫作品或是原創作品，其影片製作又是如何開始的呢？

當有漫畫原著時，基礎的影像和故事大綱已經具備雛型，不過事情並沒有變得簡單一些。劇情漫畫的對白太多，腳本家往往得先花一番工夫整理。要處理一部作品，必須從打散原有的結構開始；到頭來，不論是文學原著改編或是漫畫原著改編，對製作者而言，分量都是一樣重。

首先要看作品整體的方向、戰略目標（故事要設什麼）、戰術目標（應該達到什麼），進而為此目的重新組合故事、時代、背景、出場人物等等，使它們有血有肉。不

少人一開始就專注於腳本作業，但在動畫製作上，我認為別過分專注才能掌握效率，免得佔用掉太多的準備時間。當時間有急迫性時，作業重心應該放在故事構圖上，而圖像與文字則應該同步進行，並將進行成果記錄、匯整起來。

對腳本作家下的指令，可以從一紙備忘錄和圖畫開始。當然，腳本的初稿絕不會是定案。有關人員應該在準備時間——也就是正式動員所有工作團隊之前——之內盡可能的反覆修改。時間不夠的時候，連導演在內的主要人員都要透過腳本來通盤了解作品，畢竟，只有透過腳本才易於掌握全貌。這時候，要求延長製作期間的遊說動作應該也要開始了。

我本身多半在初稿階段就退出腳本作業了。到目前為止，我沒有享受過充分的準備時間，我的工作總是在達不到上述要求的狀況下進行，因此我就像是一個沒有餘裕的人，時間永遠不夠。

既知未完成，反正作品的大致輪廓已經浮現，便可以印製腳本了。腳本被裝訂成有封面的書冊，並不是為了送給贊助商或發行商，而是為了使之前加諸在腳本上的一

切作業臻於客觀。

這時，重新檢視腳本，進一步去蕪存菁，為它訂出更緊湊嚴密的製作方案，甚至要做捨棄一切既有的心理準備。我認為動畫製作的準備工作要等分鏡（故事構圖亦同）完成才算結束，因此將所有的心力都放在分鏡上。

印刷好的腳本除了用作檢討和訂計劃外，也可用來粗估整體工作量。後者其實相當重要。往往在分鏡還沒有完成時，製作流程就不得不進入作畫階段了。因此當分鏡進展到腳本總頁數的四分之一時，它的總秒數是否亦控制佔全片長的四分之一，將是一個很重要的指標。

至於電影作品的製作雖不若電視作品那樣緊湊，卻也不是愛拍多長便拍多長的。假使還沒有完成分鏡便展開作畫階段，將近二個小時的作品也有可能多出三十分鐘，這會造成作業大量浪費，工作人員的辛勞也得不到回報，編輯們更是陷入地獄，成品則處處可見瑕疵。

各位或許覺我的論調不怎麼重視腳本作家。在現實中，腳本作家的反彈也相當大。當我們將詳細的企劃案交給他，附上插圖，要求他瀏覽備忘錄，並盡量遵守備忘錄的說明去改寫時，這等於是將他原來的腳本當成被批鬥

的箭靶，結果，改得面目全非，當然令他生氣。

不過，我認為發怒是不對的。不只是導演，工作團隊和腳本作家也一樣，我們的互動就像丟球與接球。就算有人使盡吃奶的力氣丟出曠世的一球，也是不對的。我們必須在反覆的投、接球之間培養出最終的互信，在作品完成的過程中體認工作的意義，當然也包括正視自己的嘗試錯誤。我想，這種態度是必要的。

在電影界，劇作家曾經擁有某種特權，這是因為他兼有作家的特性，也是工作本身強調了個人色彩使然。為此，腳本作家總是想著要爭取自己的權利。

遺憾的是，這一點在動畫界並不適用。當然，我並沒有限制作家的權利。只是，因為別的主力工作人員也都處在沒有權利的狀態，所以，在動畫界如果特別重視腳本作家和導演，是不對的。舉例來說，電影再版的版權收入若只偏重原著，而導演和腳本作家只賺取些微的利益，至於其他工作人員卻什麼也得不到，這樣豈不是很不合理嗎？這個問題牽連極深，很難簡單的說明。在重重契約規範下，團隊成員的權利義務總是被訂得死死的，實在很難進行較靈活的作業。

動畫腳本作家在意自己的名字，和一般作家的想法應該有所不同，他的名字代表著他也是動畫團隊中的一員，並且曾經積極參與整個作品的製作。而此時，他的作品將為全體成員所共有，而有了這樣的貢獻，他也才能說那是他的作品。

2　腳本實例

有幾部作品曾經把我的名字打在腳本作家那一欄。有時，我擔任了同樣的工作，但那一欄卻不見我的名字。姑且不管那些作品的評價如何，我且從自己經手過的作品來談談幾個腳本的實例，以供參考。

　＊

「熊貓家族」（劇場短篇／東京Movie・A-Pro出品／一九七二年）

這是我與高畑勳花了一、兩晚做成的企劃。當時只想讓熊貓當主角，至於什麼內容都好。製作定案其實拖了很久，直到「中國熊貓來了」的消息上報才倉促決定。於是我們找了一個作家，簡單的說明了構想和我們

82

對作品的期望。在初稿完成前的那段期間，我們已經把構想具體化，繪成了影像構圖。

由於初稿不盡如意，而且接下來要花費的時間太多，因此，我們和製作公司商量，以自己編寫腳本為條件接下了這個案子。和高畑先生討論過故事之後，我以影像構圖為藍本寫出了腳本。

但它一點也不像腳本的文體，我請執行（執行製作）將之謄寫為可堪印刷的作品後，我和高畑先生便開始著手分鏡。

這部作品很隨興，一方面是我們在過去的共事已經培養了默契，彼此也有明確且一致的目標；另一方面則是我原本就抱著往後再修訂的心態執筆，所以裏面比一般的腳本要多了很多屬於我個人化的人物姿態描述。進入分鏡作業之後，高畑先生精準且熟練的整理過我們在準備階段時為對白所畫的圖片，我也不知不覺把自己的想法融入片中的人物性格裏，因此腳本漸漸變得像電影式的文體，構想也獲得充分的發揮。至今回想起來，真是再也沒有比這更愉快的工作經驗了。

第二個作品是「雨中的馬戲團」（一九七三年），我記得一開始決定由我寫，我在高畑先生家裏窩了好幾天，在閒聊期間我們討論著想做的內容，以及童年時期嚮往洪水的共同經驗之後，我才又寫出了一份很像是製作隨筆般的腳本，然後再委請執行加以謄寫。

由於這部故事的重心並不是某個震撼性的事件（我們的目的便是如此），因此循既有模式執筆的劇作家似乎不了解我們的想法。的確，化為文章之後的這部作品變得極為平淡，將它搬上螢幕時的不安自是難免，不過至今我依然確信，我們當年的目標是正確的。

＊

「未來少年柯南」（電視卡通／日本Animation／一九七八年）

本作品以大幅修改原著為前提，由擔任監製的我著手重組故事，我盡可能的編寫細部劇情，並與腳本作家協商。當時認為最佳的劇情，卻經腳本的客觀化而讓我頭一次發現弱點連連；雖然它是依著我的構想寫出來的，卻讓分鏡陷入難以著手的窘況。

做為一個監製，我應該每星期交出一份腳本和分鏡，可是非但劇情和完稿的腳本需要修改，就連分鏡也不能倖免。雖與原先的構想漸行漸遠，故事卻得進行下去，

於是只得用隨筆塗成的分鏡來帶動製作流程。進度延後不說，工作團隊和製作公司更蒙受莫大的損失。說起來原因都出在我行事過於隨性，僅憑感覺和心情來面對工作。

不管腳本草稿出自於別人或自己的手筆，反省的過程都是絕對必要的。否定性的思考過程，往往有助於找出前進的方向。

*

就算有關腳本的提示只有一張稿紙那麼多，只要它能點出思考上的盲點，便足以激發出源源不絕的分鏡。思路有所阻塞或覺得有什麼地方怪怪的，那想必是哪裏出了問題，這時不妨顛覆先前寫成的東西，換一個方向去找。

如此一來，一定可以找到正確的答案。作業的流程永遠被時間逼著走，誰都希望能夠順利的過關斬將，但每一個階段都不容許太多的遲疑與不安。就算是熬夜數日趕出來的分鏡圖，也要有丟棄的果決，唯有這樣，才可能分辨出什麼是可以用的、什麼是不可以用的。

我在工作上憑藉的不是理論，而是直覺。附帶一提的是，當時高畑先生曾替我重製過五集「未來少年」的分鏡，完成度極高，對當時已經走入死胡同的我而言，他的分鏡，完成度極高，對當時已經走入死胡同的我而言，他的

救援行動無疑是天降甘霖。

*

「魯邦三世・卡利歐斯特羅城」(劇場長篇／東京Movie新社・Telecom出品／一九七九年)

這個案子由我負責寫故事開始。為了讓一個模糊的計劃付諸實行，我先畫了一個小國的湖和城堡的鳥瞰圖。我相信，一旦把圖畫好，接下來的一切就可以順利進行。

腳本方面，標題是共通構思，並承諾分鏡時可任意變更之後，到大結局為止的劇情由我擬定，其餘則委託執筆的作家進行。與初稿大相逕庭的大刪修就這麼直接印刷成冊。再用大張的紙畫上影像流程，貼在牆上後便開始分鏡作業。這是為了讓全體同仁明白自己的工作已進行到哪一個步驟。凡是做完分鏡的影像流程圖，就用奇異筆劃掉。

像魯邦這樣的作品是已經有了大綱的，但要用什麼模樣呈現給觀眾、或是人物的穿插與故事裏的機巧或伏筆，卻比大綱還要重要，因此在處理影像化的過程中，難免需要更動劇情。

我們把劇情的起承轉合分為A、B、C、D四個階段，到C階段時才看出全片將大幅超出呎度 (所用膠捲長

度遠超過原訂計劃與既定的片長），因此我們會為了簡化故事架構而進行中途的修訂。D階段時進度緊迫，我判斷作業量無法消化預定的內容，只得做策略性的補救分鏡。

這一連串的妥協，讓我在作品完成後低潮了半年之久。然而，我還是認為，這一套乍看之下不按牌理出牌的方法，並沒有錯。

　　　　　　　＊

「風之谷」（劇場長篇／Top Craft出品／一九八四年）

雖然沿襲了「魯邦三世」的作法，但這次的問題卻出在我拆解自己的原情時太費時間。儘管我們有一位共同執筆者，仍不能使作業流程更有效率，以致於最後時間不夠，只好靠貼在牆上的劇情大綱來完成作業。影片未了雖然將我列為腳本作者，但其實我們連印成冊的草稿都沒有，只能透過對這個標題的認識，去揣摩腳本的樣子。總結來說，這次的經驗不只證明了方法論的謬誤，更給了我一個教訓，那就是已經表現完成的一部原創作品，實在不該由創作它的人用影像再表現一次。

　　　　　　　＊

至於另一部作品「動物寶島」（東映動畫出品／池田

宏導演／一九七一年）則給了我完全不同的經驗。當時的主力工作群竟然決定，腳木的最終稿就算在電影殺青之後才出爐也無妨。藉著提高分鏡的完成度，把腳本的修訂工程放在最後的檢討階段，可說是我從未有過的經驗。

這個方法不只我體驗過，許多監製家也曾採用。既有不斷與腳本作者抗爭的人，自然也有彼此相互扶持、溝通得宜的案例。這套程序雖然是從實務工作中衍生出來的，但也可能受到人為的經驗主義所干擾。它有可能會造成權力過分集中在監製身上，或者因慣性而面臨頹廢的危險……。

前述的案例，其實證明了腳本的存在確有其關鍵性。它能整合工作現場的人員，也可能揭示新的指標。優異的腳本也好，原創的腳本也罷，只要是稱職而有力的腳本，總是蘊含著可能性。

3　如何寫一部優良的腳本

我不知道。如果我知道的話，我就寫得出來了。我覺得那是天分與努力的結晶，別人教也教不來的。關鍵不

在寫作技巧，而在於表達。

想表達的主題若是夠清楚，故事的骨幹自然呼之欲出。

觀眾們看到的是伸展開來的綠葉滿枝。腳本的要務就在於向下扎根，培養出粗壯結實的樹幹。

硬底子有了，再加上施肥的施肥、開花的開花、修剪的修剪，還怕種不出一棵好樹嗎？

最好的腳本，恐怕正寫在滿樹的綠葉和蟲兒之間。

（講座Animation 3「イメージの設計」美術出版社 一九八六年一月二十五日發行）

關於日本的動畫

一九五八年，日本第一部正統長篇彩色漫畫電影「白蛇傳」首度公開上映。就在那一年的年底，正與大學考試搏鬥的我和這部片子相遇。

說來不怕各位笑話，其實是我對片中的女主角一見鍾情。看完電影之後，我幾乎是失魂落魄的晃盪在飄雪的回家路上。和她們崇高的專情相比，我的不上道顯得何其不堪，而那種自慚形穢的失落，讓我蜷縮在桌爐邊哭了一整晚。說是考生抑鬱的心理也好、青春期發育不全的惶恐也好，甚至說我濫情都行——總歸是一句話：「白蛇傳」在我年少稚嫩的心中留下了非常強烈的印象。

那部電影讓我對自己有了很多新發現。立志當漫畫家的我，一味描寫低俗的流行戲劇，是多麼愚蠢的事啊！而我嘴裏說著憤世嫉俗的話，其實內心渴望著純粹真情的世界，就算是濫情的靡靡之作也能打

動我的心。我再也無法否定自己，其實我渴望自己能夠肯定這個世界。

從那以後，我彷彿認真思考起創作的問題了。至少我開始認為，就算難為情，我也不要再違背本性行事了。

一九六三年，我成為東映動畫的新進動畫師，可是工作並沒什麼樂趣可言。我對自己經手的作品或企劃案不怎麼服氣，又拋不下成為漫畫家的願望，日子就這麼的在不安中過去。「白蛇傳」給我的感動日漸淡薄，回憶起的竟全是那部作品的不完美之處，若不是在勞工聯盟舉辦的電影會上看見「雪之女王」，我懷疑，我的動畫之路是否還會持續。

「雪之女王」為我做了一個示範。它讓我看見動畫作業中包含了多少對作品的熱誠與愛惜，畫面的動態又可以如何昇華其中的演技。在描繪純粹的情操、堅毅而樸質的意念時，動畫竟是如此的撼動人心，絲毫不遜於其他類型的作品。不論內容上的弱點如何，其實「白蛇傳」也擁有同樣的特質。

我真的很感謝自己是個動畫師。我明白屬於我的機會總有一天會來的。從此我便鐵了心，決定挺起腰桿做下去。

「白蛇傳」和「雪之女王」都屬於通俗作品。雖然我不愛聽演歌，卻也不得不承認我是個通俗的人。從「Matka Joanna od Aniolow」之後到所謂的新浪潮電影，加起來也不如我對一部「Modern Times（摩登時代）」的喜愛。通俗作品的意義在於與它相會的那一瞬間。內容固然重要，但觀眾在看見它的時候處於何種精神狀態，卻能決定那部作品的地位。通俗作品並沒有永續的藝術價值。包括我自

己在內，觀眾的領悟力總是不夠完全，時而錯過影片中的重要訊息，但我們是為了讓自己從現實生活的不自由中解放而走進電影院的，是為了發洩鬱結的感情，並透過尋求自我的肯定及憧憬，而找回面對現實的力量。我認為通俗作品正扮演著這樣的角色。就算影片中的多愁善感在片刻之後便要受到嘲諷，它仍然是有意義的。我這應說不是因為受我所選職業的影響，而是回想起高三那一年的我，由於我的不成熟，使我與「白蛇傳」的相遇深具意義。

所以，儘管通俗作品或有輕薄，但它必須有真情流露。觀賞它的門檻又低又寬，想進去的人並不會受到阻攔，而其出口卻使人獲得極高的淨化效果。要在觀眾的心裏留下正面而美好的感覺，絕不可以用低劣的情感或扭曲的事理來取代。我一向不喜歡迪士尼的作品。我認為它的入口與出口門檻都是一樣的低而寬，像是在蔑視觀眾的程度。

之所以在談日本動畫之前先解釋我的動畫信仰及我的那些經驗，只是想表明我的立場。說起日本動畫界的現況，真是有苦說不出。將一九五〇年代幾部我所師法的作品拿來和八〇年代比較，八〇年代我們所創作出來的動畫就像是噴射客機裏供應的餐點一樣。大量生產改變了一切。撼動人心的真情和思想，為浮誇不實與神經質所取代。充滿熱情的手工繪畫，在一味要求高獲利的製作體系下越減越少。我之所以不喜歡「Anime」這個略稱，就是因為覺得它只象徵著動畫界的荒廢景況。

我無意為日本的動畫辯護，也不想為它代言或分析。動畫比較適合與電玩、進口車和美食家酒放在同一個平台上來談論。而我每每和友人談起動畫，便不知不覺談到文化現況和社會的荒廢，而管理化

的社會總是會成為核心的話題。動畫風潮來了又去，但在一九八七年的現在，一星期三十集的電視卡通和一年數十部的動畫影帶依舊在生產線上運行，我們甚至還為美國的卡通影片代工。可是話又說回來，在這裏談那些問題也於事無補，不如就從日本動畫界的「過度表現主義」和「喪失動機」這二點來切入吧。我認為它們是令日本通俗動畫腐敗的二大主因。

動畫的過度表現主義

動畫本來是沒有技法上的限制的。沒有繪圖，動畫也可以成立。在同一個地方架好攝影機，一天一次用同樣的角度拍攝一格，也就是一天拍下二十四分之一秒，那麼一年便可拍成一部十五秒多的影片。

在變化劇烈的東京近郊連續拍個十年，應該也很有可看性了吧？同樣的，對一個新生兒每個月拍一張，或是持續拍攝同一個人物的裸體，又會是什麼樣的作品呢？

技法是無限的，精緻、優秀的短篇作品，現在全世界都有人在做；而我們在通俗動畫中最常用的技法，說是全由賽璐珞片（celluloid）完成也不為過。

賽璐珞片（以下簡稱為賽璐珞）是一種硝酸塑料做成的薄板。這種動畫則是把紙上的線條圖案利用熱轉印技術複寫到賽璐珞上，用動畫顏料上色之後，將它疊在用廣告顏料（通常不會只用這一種）畫成的背景上拍攝而成的。附帶一提的是，這個手法並不是美國獨有的發明，日本也是在同時期開發出同樣的技術。

賽璐珞動畫適合集體作業，畫面簡單鮮明是它的特色，相對的卻也意味深度不足。套用流行的說法，就是圖像的訊息量不夠。找一本賽璐珞繪本來看看就明白。賽璐珞畫的色彩分明，令人一目瞭然，唯獨不耐看。這是我在工作場合中發現的問題。不起眼的圖上了賽璐珞可能相當出色，好畫上了賽璐珞卻反而失去張力——總之，不論原來的畫是好是壞，經過賽璐珞的處理後，其得分都在五分上下。而這種特質，正好可以讓多人同時進行的大量生產臻於可能。

要用賽璐珞動畫完成一定水準以上的優質影像，技術團隊得先擁有相當的才能和耐性。團隊的核心分子是一群動畫師，也是動畫人才中最難栽培的一個職種。雖然有人將動畫師比喻為演員，但與其這麼說，不如叫他們去尾牙宴上做即興表演。動畫師要有重力、慣性、彈性和流體力學的基礎觀念，要懂透視圖法和分解動作的能力，還要知道怎麼將時間分成一秒的二十四分之一，及如何組合、串連這些畫面……在習得演技之前，埋首在這些必修的課題就足以將他們逼到逃得無影無蹤了。動畫師對演技一竅不通也無所謂，反正只要動畫導演一喊出登場人物要有演技，他們就會陷入挫折，開始對動畫師產生懷疑。美國或蘇俄之所以從寫實電影的人物舉止中研發出真人表演（Life Action）技術，便是因為他們很早就知道動畫師的想像力與描述力有限。話說回來，縱使把寫實的影像直接搬上賽璐珞，名演員的演技也會莫名其妙的溫吞含蓄起來。其實演技不只是單純的舉手投足而已，舉凡光影的微妙變化、賽璐珞無法表現的質感、乾濕、比二十四分之一秒還快的速度與更有連續感的動態，都是襯托演技重要因素。

老練的工作人員會要求這些「假」演員們展現更簡潔、更符合人體形狀的演技模式。其實比起劇情電影培養出來的演技，舞台劇上的演技模式反而比較適合賽璐珞動畫。迪士尼動畫中的人物，舉手投足

為什麼看起來那樣像歌舞劇演員呢？「雪之女王」裏的少女又像是跳芭蕾舞一樣，都是為了這個緣故。

真人表演造成許多可悲的失敗，Ralph Bakshi的「魔戒」之所以成功，也是因為畫面用的參考照片拍得不至於太差。真人表演追求「更逼真」的動作，本身就是一把雙刃刀；這一點可以從迪士尼的「仙履奇緣」來證明──「更逼真」的追求，只塑造出一個美國少女的形象，故事所擁有的象徵性反而遠不如「白雪公主」了。

日本的真人表演模式並不發達。我本身非常討厭那種手法，不只為了經濟的理由，更是為了它將動畫師這份工作的魅力奪去了大半。當動畫師只能跟著照片亦步亦趨時，人物的演技不也被定型了嗎？當然，日本文樂、歌舞伎或能狂言離我們的工作內容太遠，我對畫虎不成反類犬的日製歌舞劇或芭蕾舞也不感興趣。我們用電影、漫畫和其他雜七雜八的經驗做基礎，在時間與經濟許可的範圍內，發揮想像力和直覺畫出圖案。我們總是將人物動態中的喜怒哀樂，以符號的方式對五官（眼、耳、口、鼻）的形狀進行分解、組合、串連，以構成畫面──所幸在作畫的過程中，「與人物同化」或「移情作用」也能稍稍克服符號化所造成的缺點。

老實模拙的勁道可不能小看。雖然它與形式之美或洗練度無緣，但只要能確實掌握到該表現的內容，投入真情的畫面就可以發揮它的力量。和真人表演靈巧的動態比起來，我更喜歡這種力道。

我們得回來談談日本的動畫了。日本的動畫起自於漫畫的改編，沿用漫畫原著的人物設定，融合漫畫的活力，網羅立志要當漫畫家的那些少男少女。這是大致的情況，當然也有例外。在電視卡通於一九六三年興起以前，東映動畫也曾經做過比漫畫更富童趣的連環作品，可惜在電視卡通和漫畫大肆量產之

後便宣告終結。同樣以漫畫為基礎，日本的動畫在電視卡通的帶動下開始發展；和劇場用長篇電影比較起來，電視的製作期間是以週為單位的，時間上壓倒性的不足，作畫張數只好盡可能的減少。人力不足，便用大量技術不純熟或性向不符的人員充數，而後在作畫部門革命性的全面擴編，拔擢包含監製、腳本在內的的所有職種。最可怕的是，這個傾向之後持續了二十年（電視卡通的數量在這二十年間持續增加，流行後期甚至每週播映四十部作品！）。

總之，電視播映就是要趕時間。此外還得發行周邊商品，為此又將動畫最大的特色「動感」縮到最小限度。如此奇妙的動畫模式會被觀眾們接受，很可能是打頭陣的漫畫已經滲透社會之故。

日本的動畫一開始就將動感擺一邊，這樣的展開，是怎麼辦到的呢？答案就在漫畫（包含連環畫）手法的引入。賽璐珞動畫的技法本就有使人一目瞭然的特色，再添些魄力、帥勁或可愛，觀眾們就照單全收了。電視要求的不是人物姿態或表情中蘊含的生命力，而是一張畫能否竭其所能的表現魅力。焦點若侷限於單一時刻的表現，登場人物便不再是複合體，只能強調某個屬性或面相，於是便造成了扭曲。連環畫式的設計不可能使畫面呈現柔和的動態。另外，急速擴編的工作團隊之間又缺乏團結力，一旦面臨量產，作畫馬上走樣。到時候不只是設計，連同故事發展和影像構成、甚至是分鏡比例和剪接內容都得跟著改變。日本動畫的過度表現主義，就這麼開始了。

奇怪的是，竟有理論派人士主張這種現狀是正當的。他們說今後將是個有限動畫（Limited Animation）的時代，動感反而是阻礙，靜態圖像才是新的表現方式。

這下子不只扭曲了登場人物的設定與性格，連空間和時間都徹底變形了。小白球從投手那兒飛到捕

手球套中的這段時間，竟會因為雙方在這一球上灌注的意念之多而無限延長？動畫師所追求的，就是要在延長的這一瞬間表現動態的張力。狹小的擂臺被描繪成寬廣的戰場，擂臺上的主角有如置身前線沙場，這也是正當且合理的囉？怪的是，旁白變得像是個業餘說書的。曲垣平九郎騎著馬走上愛宕山石階的這一段，感覺就像現今動畫作品中的旁白。

為了強調被延長、扭曲了的時間、空間，讓畫「動起來」的技術竟成了配角。對於大家所不擅長的人物日常動態已沒有必要去描寫，並說那是落伍的手法而予以積極排除，相反的，卻又極端追求非日常的描寫。描繪戰鬥、競賽和機械類的細節，強調核武或雷射槍的火力，這些成了評鑑動畫師功力的基準。說是為了表現人物的心境，便堂而皇之的套用漫畫手法，搞得畫也不動了，只靠音樂、構圖和靜態畫面的陪襯。為了減少作畫現場的工作量，拿這種枯燥無趣的東西敷衍，作畫人員也樂得藉此偷閒，以至於不再關心自己負責的畫面孰輕孰重，全憑誇張的動作取決，這樣的傾向可以說是越來越嚴重了。

笑容會使臉變形，所以主角不笑不笑了，最多只會冷笑；女主角深情的大眼睛，不是失焦就是突然縮成綠豆般大小的兩點。這樣極端變形、缺乏存在感的人物，在一個強調色彩華麗的誇張世界中，任意主導時間進行的速度，使得作品只賸噱頭，而這種虛有其表的作品，漸漸成了日本動畫的一大特色。

這種表現主義剛出現時，輿論曾經用流行之說予以正當化。是的，當觀眾或閱聽人過度投入一部作品，對作品產生的共鳴遠超過它原有的表現時，這種手法便會贏得壓倒性的支持。動畫高度成長時期的「巨人之星」就是一例。可是當人們的移情用罄、熱潮退去，這種作品便只成為最簡便手法的模式之一了。為了挽回頹勢，電視又用更多無謂的表現手法去修飾作品。二部機器合體成一個機器人，過幾天便

讓三部機器合體，再來五部、甚至二十六部。設計人員為了這些事情窮忙，動畫師則趕著讓大眼睛射出

七彩的光芒，為多出來的影子分色，或讓人物的髮色隨時尚流行極盡豔麗花俏之能事。光是一張圖的手

續便增加這許多，對動畫師無疑是一種扼殺。恐怖的是，它還有成為一種特定類型的趨勢。

談到日本的動畫，我或許也有過度表現之嫌。畢竟，並非日本的動畫全都倒向過度的表現手法。重

制約下，仍然有人試圖確立出獨特的演技，也有人還在努力刻劃空間與時間的存在感，或是拒絕當漫

畫界的小兵小卒。只可惜大勢所趨，現在年輕一輩的會走入這一行，大多是因為對過度表現有所崇拜。

動畫＝過度表現的公式既定，動畫想要在社會中獲得「市民權」就顯得窒礙重重了。正如同業餘的

說書人無法再滿足現代人的需求一樣，動畫的生產者也失去了柔軟性和對多元世界的謙遜態度，以至於

失去觀眾的支持。可是儘管如此，大多數的動畫人卻尚未察覺這深具毒害的動畫觀，他們依舊把過度的

表現主義曲解成是動畫的魅力。

其實在一九八七年的現在，過度表現主義已經隨著流行浪潮的結束而消退了，隨之而來的則是市場

的急速萎縮。有些人轉而製作影帶作品，打出新媒體的招牌，卻也無濟於事。在典型的產量縮減之下，

為動畫而動畫的作品開始走進死胡同。這一切令人不得不聯想到伊索寓言裏吹破肚皮的青蛙。但在同

時，電視界反省過去一味抬高動畫年齡層的做法，而回歸兒童的傾向也越來越強了。只可惜表現主義對

日本動畫界造成的影響並沒有改變。由於動畫製作的環境與條件不見改善，所以，就少有人專為取悅兒

童而創作，反而是把孩子當成退化對象的工作人員為數較多。

美國的動畫界有一個名詞，叫做「週六上午的動畫師」。在週休二日的社會裏，父母都想在星期六

好處？我想恐怕不是那麼容易。

早上多睡一會兒，電視公司便在週六製作了一上午的卡通節目，扮演起「保母」的角色；這是節目製作群的自嘲。榮景過盡之後，日本的動畫師能不能重新發現這份工作的意義，是否懂得珍惜慢工出細活的

關於動機的喪失

在福爾摩斯的故事中，華生醫師曾經叫道：「你真是人類的救星！」假使世間事都能用這種方式去想，該是多麼輕鬆呀？只須斷定愛的至高無上就好。那麼，編故事該有多容易呢？拍一部正義永遠站在自己這一邊，所有的壞勾當都是別人、別的民族在做的動作片，又會是多麼簡單？

人類會為崇高的理想而自我犧牲、奉獻一切。而認定這種情操的存在，對我們的工作將大有幫助。

可是另一方面，人類卻個個一樣的愚劣，信念的基準只為了方便、省力，對世間大義與信念總是存疑，而自我犧牲的背後也一定是經過一番盤算之後才下決定。能這樣，也算是輕鬆了。畢竟，在這個社會，不怕找不到齷齪、醜惡的事……。

在各類型的通俗文化中，動畫恐怕是唯一遲遲仍在堅持愛與正義的。這並不是基於執著，而是基於動畫工作的群體作業、公共性及它始終都在追隨漫畫腳步之故，而這讓它顯得跟不上時代。

現在的動畫生產者已經沒法賦予主人翁自發性的動機了。在社會的管理制度下，人們將努力的空虛視為理所當然，而不去探究它的原因、也不試圖解決它。甚至面對像「貧窮」這樣的敵人，也拿不出明

確的決斷，弄不清自己究竟該和什麼對手作戰。

就像其他類型的通俗文化一樣，動畫界裏只剩下職業意識。是機器士兵所以戰鬥，是警察所以抓小偷，因為立志當歌手所以要打敗對手，是體育選手所以要努力再努力。除此之外，就是成天關注裙子裏的光景，要不就往長褲裏頭鑽。

這是當然的。就連最後不太需要用大腦的「企圖征服世界的組織」，一個星期都會看到好幾部類似的卡通，教人怎麼不煩呢？「愛」這個字眼被「宇宙戰艦」當成商品炒作成那個樣子，不褪色才怪呢！

諷刺的是，動畫風潮的導火線正是由「宇宙戰艦」所點燃，而它也是愛與正義的墓穴。

過了七〇年代才重新搬上螢幕的「小拳王2」彷彿是一部被時代所遺棄的作品，片中那撲鼻的屍臭味，並不全是因為過度表現主義的錯。

應該說是動機的喪失……。在日本，有許多的動畫明明故事裏的主人翁不能從價值觀產生自發性的動機，作品卻還繼續下去，這是很恐怖的事。

好比我是巨人隊的球員，我卻不可以因為對方是中日、廣島或阪神的球員就特別仇視他們。誰都不想輸球，所以都拚得很辛苦……。這是許多電視卡通機器人宇宙戰爭的公式。劇中人物總是周旋在分裂的陣營之間，令尚未走入社會的觀眾誤以為那樣的分裂就是現實社會的縮影，並對這樣的社會感到厭煩。

職業意識與專業意識似乎淹沒在物競天擇之說裏，成為一種沒有價值可言的說法。那麼，在過度表現主義之下追求這二種意識會如何呢？一切將不過是一場遊戲。

愛情也是一場心理遊戲。戰鬥則是斷殺的遊戲。比賽則是贏得獎金的遊戲。

日本的動畫盡是遊戲的影子，劇中人物的生死也變得像遊戲一樣，反倒是生產者走上了神格化的路。所以電玩當然會取代動畫的風潮。玩家們在遊戲裏擁有更多的參與感，滿足程度自然也大大不同。

美國電影也有缺乏動機的問題，它讓人馬上聯想到雷根。他不僅演活了納粹德國的反派角色，也曾一度在電影中扮演蘇聯和游擊隊等角色。

動畫工作者描繪的若是連自己也不相信的事，很快就會露出馬腳了。儘管如此，他們還是把生氣、活力看得很重要。一九六〇年代的「現代っ子」（編註／電影名，也是該世代的代名詞）曾經甚囂塵上，如今那一代的人也都有了下一代，看他們仍身陷嬰兒潮世代的困惑中，便知時代、流行的產物，終究是跨不出時代與流行的。如今，只不過就是「現代っ子」為「新人類」所取代，「活力」為「開朗」所取代罷了。

就算動畫工作者可以不為作品添上動機，孩子們一樣天天長大。只是，他們要面臨的戰場卻不會縮小。儘管現在的孩子不會像從前那樣藉由夢想自己是正義的英雄來勉勵自己，但他們還是希望受到鼓舞、希望有人來教他們感受世界的美好之處。否則，為什麼孩子們會那樣搞破壞或自我破壞呢？

喪失動機是我們眼前的問題。缺乏信念、喪志或虛無主義，其實都是時代的產物。創作者如果沒有注意到這一點而僅憑感性發揮，創作就沒有方向了。同樣的，只靠專業意識去製作動畫，也是使動畫腐敗的元兇。

沒有結論的結論

不管是過去還是現在，被稱為觀眾的廣大群眾的心願應該沒有太大的改變。我認為，被認為土里土氣的作品，其中反而隱含了他們的願望。不管時代如何變遷，孩子們還是會追求邂逅一部作品的感動吧？就像我當年邂逅了「白蛇傳」一樣。一旦知道孩子們想的不是那樣，我會立刻離開這一行。在我自己的定義中，這份工作就像跑一場接力賽，從別人手上接到了棒子，再向前跑準備將棒子交給下一個人。至於藝術和創作則是更戰戰兢兢的事，和我們所從事的通俗文化工作在本質上是不同的，所以也別用藝術家這個名詞混淆視聽吧。

雖然我對目前的工作十分厭煩，日子過得也不怎麼順遂，但我認為身處現在的日本，要過得順遂才奇怪呢。

製作賽璐珞動畫這麼久了，雖然近年來格外感覺它達不到的效果比能做到的多，可是能讓孩子們在童年時看到一部好動畫，說來也是個不錯的經驗。實際上，我們這一行做的就是鎖定小孩子的生意，不管我多有良心或多麼地自負，不可規避的事實是，影像作品只會刺激著小孩的視覺與聽覺，並阻礙他們走到戶外去發現世界、親身感受世界的腳步。量的膨脹正在讓這個社會的一切變質。

目前大多數的同業正為生活所苦。可是當我們越是高呼著自己的困境，越無法使自己所做過的事正當化。我們的工作已經腐敗了。

我本身的分裂也越來越嚴重。儘管我不願與影像作品的趨勢同流合污，仍想磨鍊自己好做出一部像

過去的延長線

> 只想維持一個能製作好電影的工作現場，如此而已

樣的影片，然而我只是用這樣的藉口自欺欺人、以為心安理得罷了。嘴裏說我討厭專業意識，但我知道自己在職場中仍然只用才華來衡量同仁，三句不離本行更是我改不掉的毛病。一方面怒斥日本的動畫要滅亡了，一方面又為朋友接不到工作而擔心。才慨歎著再做下去沒什麼意思了，一轉身卻又開始與人談論另一個新企劃。以現況來看，動畫工作者要完成一部合於人性的作品，勢必就要接受非人性的日常生活，我深知這個道理，於是將之視為理所當然，讓自己徹底底變成一個工作狂。

縱使如此，只要這份工作還有絲毫的意義，我們就必須有所作為。光在東京是看不到什麼的，光在電視界或電影界也同樣找不到線索。若我們不走得更遠、不努力拓展視野，終將只是一隻井底之蛙罷了。

我想，我的分裂和觀眾們尋求解放的心願是同源的，但我們都需要堅定的意志。所以，我只有不斷的回到自己的出發點。

（講座　日本電影7「日本映画の現在」岩波書店　一九八八年一月二十八日發行）

——一、二月號的「Animage」雜誌中刊登過您親筆所畫的STUDIO GHIBLI新進動畫師與完稿人員的招募廣告。二者都令我們認為，GHIBLI似乎打算進行某種體制上的改革。您的看法呢？

宮崎　首先我想說明一點，我們近幾年來其實都很幸運。至少從成績上來看，工作室並未出現過停滯的作品；這一點很重要，但我還不敢說那是我們的實力，我認為，我們還是謙虛一點比較好。只是，有它們做為物質上的基礎，我們才比其他製作公司多一點體制上的空間。不過，GHIBLI並不是要進行體制上的改革，而我對創作和作品的心態從工作室成立之前就沒有太大的改變，高畑勳導演也是一樣，從「小天使」時期（一九七四年）開始就是那創作方式，沒有變過。

——是什麼樣的創作方式？您能具體的說明一下嗎？

宮崎　比方在企劃方面，我們絕不會沿襲過去的暢銷作品，頂多沿用類似的路線。提案上也不特別規避風險，不過就結果看來，我們好像碰對了一些東西——雖然碰不對而導致全盤皆輸的可能性也滿高的。碰對了，預算啦、進度啦，和電影院方面的交涉或是網羅人才時的條件，當然也會一點一點的變好。若是換成實際製作現場的過程來說，我們面對工作的態度更是一貫未變：放低身段、全心全意投入、在既定條件之下盡可能的運用資源，從「小天使」時期就是如此了。

——在那個時期，您所做的和其他工作室的有什麼不同呢？

宮崎　別家公司可能也是在有限的條件下工作吧。當然，每一家都有它們運用資源的方式，不過我覺得我們運用得最徹底。我們不只是運用，更要求確立創作意願才去運用；要想創作出有意義的作品、值得創作的作品，那才是真正的創作意願。不過我們的運氣真的很好。也許是從風之谷開始吧？我想我

100

們剛好抓到了時代的脈動。總之，在營運上大體還算順利。

確保品質是工作團隊的責任

——就現況來說，恐怕不是所有製作公司都稱得上順利。對於這種情況、包含動畫界的現況，您的感想如何呢？

宮崎　主要的原因還是在條件受限吧？比方在預算或排程進度方面，大家都有生產管理上的敗筆，與企劃沒有直接的關係。比方說，「兒時的點點滴滴」趕進度趕到悲慘的地步，我想業界應該都略有所聞吧；因為我們缺人缺到得在「Animage」上登廣告招考才行了。可是比起別家公司可能還是算順利的。我們急於招兵買馬或補充人才，也是因為不想讓品質掉下去啊。大家或許覺得創作不是這麼一回事，但事實確是如此。動畫製作的排程跑得越長，製作計劃就要越嚴密，且必須在跑完全程之前妥善的用盡每一分預算與時間。要是沒有這些盤算，錢會突然不見，也不知道用去哪兒；有時閒得發呆，有時則突然忙翻天，說不定還搞到非得外發（將動畫或彩色等局部流程轉包給外面的工作室，不顧成品的一致性了）不可。每每臨到製作末期便陷入這種混亂的製作公司實在太多了，最後只會給自己帶來破綻而已。起初的遠大志向，到頭來卻在現實中滅頂，於是，態勢急轉直下，只好用「沒法子」、「最後再改就好了」等語來搪塞。這些都是在沒有充分運用製作條件時才會發生的問題。我這是在說電影動畫的情況啦。

——可是，難道那不是工作室經營者的問題嗎？

宮崎　並不見得就是經營者的責任。作品的品質應該是工作團隊要負的責任。既要維持品質，作業人員們就必須懂得自我管理進度才行，不是老想著早點回家，對自己說：「今天輕鬆一點」、「今天做這樣就好了」，而是應該努力減少這種情況。

在這層意義上，我們要維持工作團隊的綜合水準。團隊中不能只靠一、兩個特別優秀的人才，要整個群體都擁有極佳的向心力和腳踏實地的同質性，才能做得出好電影，那就是團隊的骨幹精神。要維持這種精神，高層或經營者應該要時時重視員工，把這一群人當成創作電影的功臣。

要有健全的環境來創作電影

——所以GHIBLI要做的改變，等於是一種組織文化的重塑囉？您能不能簡單的告訴我們，GHIBLI未來會有哪些舉動呢？

宮崎　就像我剛才說過的，其實我們並不打算改革體制，只是想維持一個便於繼續創作的環境罷了。光是這樣，要做的事情就不少了。倒不是為了讓動畫從業人員感覺多麼愉快，只是動畫界的現實就是越來越艱苦，而我們又必須繼續創作下去，只得設法先從穩固製作體制來著手罷了。說穿了也是一種利己的心態。話又說回來，人員的工作條件不提高不行，因為目前的狀況其實是很糟的。不改變是很難維持的。此外我們又要確保動畫的品質，要培養原畫的生力軍，要完稿人才也要一定水準的美術人才。

102

舉色彩的問題為例。我們也想擺脫既有的動畫配色風格，所以在往年的每一部作品中不斷嘗試新方向，但要兼顧維持新色與再創新色，非得靠經驗的累積不可。假使我們不能提升工作團隊的待遇與環境，怎麼能留住老經驗的人才呢？

——留不住他們的意思，是說資深的人會往別的領域發展嗎？

宮崎　不，他們往別處發展也不要緊，但是真有心想留在動畫領域中耕耘的人無處可去。創作電影要有健康的環境，而健康的環境中必須有這樣的一群人：他們願意主動挑戰困難，明白要是創作不出好東西，就算犧牲自我也沒有意義。

GHIBLI也開始僵化

——這麼說來，GHIBLI要做的就是調整資金體系，好鞏固人力資源並確保電影的製作環境囉？

宮崎　對。也就是維持良好的工作現場。

此外還有一點，不過這是我個人向來抱持的觀念，就是要避免僵化。目前的成員們都還有活力，但有了新工作室後，大概經過三年或完成三部作品就差不多了，再多，就一定會僵化。其實，GHIBLI已經有這個傾向了。現在接到長篇作品，我們都不再有「哇～長篇耶，好棒哦！」的反應。這麼一來，工作室只會變得保守，當中為了養家糊口而留下的人也會越來越多。這時，如果仍然沿用一套僵化的方法，將會無以為繼。所以為了讓GHIBLI得以延續，就有必要朝企業的規模前進。以往只在製

作時才召集成員、完成後就各自解散的形式是不能再用了。要是不能改變這一點，GHIBLI非關門不

可。以我們這一輩的年齡和體力，是越來越不可能在日本再創新的製作環境了。所以只有利用既有的根

基去發展了。

——這幾年來您在GHIBLI一直都在創作長篇動畫。其中是否有部分原因是來自於這些年周遭的改變，才讓您這麼做？

更何況，「有興趣（指動畫工作者）就不在乎少拿點薪水」這回事也是有限度的。畢竟不是正途。

宮崎　那樣的原因也是有的。工作室在做完三個作品後就會形於僵化是其一，經營方面的順境構成

良好的條件是其二，加上我們自己已無力開發新的工作環境，大概就是這三個理由讓我們決定轉成企業

規模，在招考新人、建立研修制度的同時，也讓目前的工作團隊成為正式職員。我還打算提高薪資，而

且調薪的對象是基層而非高層。雖然，我目前還沒有辦法全面達成。

讓職場的門戶大開

——不論是朝向企業規模來經營，還是為了維持建全的工作環境，我想應該都還有很多問題吧？

宮崎　有呀。以前我們會在作品殺青之後休息個一陣子，但有了公司的組織形態之後就不能了吧。

這是因為公司裏隨時都要有一組能幹的人，經常構思企劃和判斷可行性才行。

此外，工作人員成為領固定薪水的職員之後，工作速度可能會降低。除了品質和速度的改變，公司

創作適合孩子們的好電影

——最後，再請您談談GHIBLI今後的創作方向。

宮崎　我認為我們應該多嘗試一些不同風格的作品。不過，最想做的，還是希望工作室能多拍些適合孩子們看的好電影。我希望能讓GHIBLI變成這樣的一個製作公司。關於這方面，是不能有任何差池的。雖然我也曾想要為不同年齡的對象創作，但我的重心還是放在為孩子們帶來歡樂的電影。要是我們的工作室能有那麼一天就好了。

——為什麼呢？

宮崎　如果以為動畫可以解決大人世界裏的問題，那未免是太一廂情願的想法。那麼做給小孩子看就比較簡單嗎？倒也未必。孩子們比大人更接近根源和本質，反而更棘手，可是我認為動畫很適合去反

也得有隨時吸收新人的彈性才行。好比培養新一代的監製人才就是。我只希望GHIBLI能成為栽培新人的搖籃，同時又能讓工作團隊充分發揮他們的本領，而不是把工作室當成我的私有財產。誰來接洽腳本的業務我都非常贊成，若是有人想做監製，我更樂意促成。姑且不論完全未受訓練的人，如果是有實務經驗的人帶著作品來敲門，我們豈有不歡迎的道理？當然了，我們初期的態度可能顯得保守些，但我們會盡量避免，並且謙虛地去了解這樣的人，那麼假使談得愉快，我們更希望他能好好利用GHIBLI的環境創作出好的作品。我想我們已經往這個方向做準備了。

映那些問題。我想要刻劃現在的日本兒童，表達他們的現實環境和願望，讓他們看了影片能發自內心的

快樂起來。這是我們不可或忘的基本立場，而且沒有它就沒有GHIBLI了。也正因為這樣，我們不會為

了公司的經營與資金結構而去設定一個穩賺不賠的安全企劃，因為，依我看，一旦這麼做，公司就會分

崩離析。我所說的分崩離析，指的是那作品勢必乏善可陳，公司自然就跟著不行了。GHIBLI必須時時

超越觀眾的想像，提出新鮮而溢於言表的企劃構想，這些不會永遠是現在的這一群團隊才能辦到，所以

我們得讓工作室的大門經常敞開才行。

只不過動畫雖是一種表演，其中卻包涵了許多單純的勞動工作。所以吃不了苦的人，我也不希望他

進來。恐怕得要耐煩又不怕吃苦、還要捱得住沒有名氣的人才能做到吧？不這樣子，動畫也完了。

（「Animage」德間書店　一九九一年五月號）

一間讓工作人員便於使用的工作室

──宮崎先生，您為什麼決定興建新的工作室呢？「天空之城」、「龍貓」、「螢火蟲之墓」和「魔

女宅急便」這些有目共睹的佳作，都是在目前吉祥寺的工作室催生出來的；那裏有什麼不好嗎？

宮崎　別的不說，那裏實在太小，小到我們得把工作團隊分成二組才行。外製單位的人少說也有一

百個，我當然還是希望大家能聚得近一點，這樣也方便在製作上溝通。可是我們找了很久都沒有適合的

新工作室的特色

大樓，有的話我會用租的，理由就是這麼簡單。雖然綜合商業大樓很多，但儘管稱是辦公大樓，卻往往只是虛有其表，裏面的設施並未考量到使用者的需求。比方說，女用洗手間小得過分，同仁們身體不適想休息片刻時也找不到空間。諸如此類的缺點太多了，我們才不得已做出了自建工作室的決定。

——讓工作團隊集中在一處，有那麼大的好處嗎？

宮崎　我覺得有。平時大家分屬不同單位，但要討論時馬上就可以碰面了。

只不過，換到新環境恐怕不代表就能創造出好作品哦。新房子並不會培育出新的人才。有時，惡劣的環境反而能誕生出好作品。我並不幻想新工作室落成後就會做出好東西，當然也不打算就此成為工作室的經營者。可是目前的工作環境不佳是事實。新的人才會不會誕生還不知道，但起碼我想安排一個空間，把它留給下一個世代。

——不過以現在的地價和物價，興建費用肯定不少吧？

宮崎　是啊，是滿多的。應該大部分會跟銀行貸款。有人會問，那你們借了那麼多錢，往後撐得下去嗎？我倒覺得問題不是如此。縱使沒有負債，工作室還是可能撐不下去。再者，動畫製作也是一門事業，做點投資、背負一些風險也是應該的。要是工作室的成員都像游擊隊一樣，說來就來說走就走，也不對勁吧？我們的成員都是會大吼「最近都做一些沒志氣的作品」的人，那麼，有志者怎麼可以沒有承擔風險的志氣呢？因此我認為改善工作環境確實有它的意義。

—— 新工作室的建築原案是您提出的嗎？

宮崎　是的。本來還有別人想做，剛好我那時候有空，於是我就擬了計劃。

—— 設計時有沒有參考別的工作室？

宮崎　沒有特別去參考。我只是以一個製片者的立場，想像怎麼樣才能使那個空間用起來方便罷了。好比從自己的辦公桌到會議室、製作部門或完稿跟美術部門之間的動線，或是完稿的人要去找其他單位的同仁時會走什麼路線，而美術部門的人要去看毛片時又是什麼情況。如此而已。

—— 新工作室還有其他的特色嗎？

宮崎　我設計了一個休息室，管它叫做 Bar。以往大夥總是在辦公桌上吃飯，感覺好可憐，以後我們就可以到那裏吃吃便當喝喝茶。另外，現在我們的動畫、美術和完稿人員都離得很遠，有事要溝通時很不方便，所以我也想讓大家有個能聚會交流的地方，或是偶爾用來開個派對也不錯。為了讓每個部門的人到 Bar 都一樣方便，我便把它設計在工作室的正中央，前面還有個螺旋狀的階梯。再來是工作室的四周要多種點樹，這與其說是為了員工著想，不如說是不想再讓周圍的環境遭到破壞。所以，我還蓋了一個有屋頂的大停車場，同仁們的腳踏車或機車便不至於停得亂七八糟。我希望這間工作室落成之後，也能對周圍的景觀起一點美化作用。

一個製作電影的據點

——我相信它的特色還不只這些。但能不能在最後請教您設計這間新工作室的基本概念？

宮崎　要繼續在國內製作動畫電影，固然少不了外製單位的協助，但我希望這間工作室不要完全仰賴外製，且能擁有自己培育人才和儲備人力資源的空間。因此最主要的設計概念，就是讓它成為一個製作電影的據點。這個目標也許不能一口氣達成，但至少我們可以先有一個攝影的場地。

隨著規模不斷地擴大，我想，再用之前的制度是行不通的。換句話說，讓製作班底擠在一個小房間裏，再把所有的工作分散到外製公司，或是送到海外製作的這個制度，是無法帶來前景的。其實工作室的設計概念跟我在思考招募新人的出發點是一樣的。

——預計什麼時候完成呢？

宮崎　現在都還沒動工呢。順利的話，我想應該能在明年的七月左右搬進去吧。

（「Animage」一九九一年八月號）

動畫的世界與腳本

漫畫、動畫在日本盛行的原因

如今，由於日本的電視卡通有在歐美等地播映，因此，便引發了許多有趣的現象。

很多外國記者雖說是為採訪而來到日本，但他們總

是把動畫說成「漫畫（Manga）」。他們自己的國家也有

動畫，但在他們的眼裏，我們製作的動畫和漫畫並沒有兩

樣。我猜在他們的觀念裏，Comic是不分媒介的，差別只

在於畫在紙上或膠捲上吧？

儘管我自己認為畫在紙上的漫畫與電影工作二者間

有很大的分別，但從旁觀者的眼光看來，或許差不多吧。

那些記者們必問的問題是：「日本為什麼這麼流行

漫畫？」是呀，一個位處亞洲邊緣的國家，在製造汽車的

同時，怎麼還會生產出這麼多的漫畫呢？

所以，我就給他們一個假設性的回答：假設我們和

一個美國的動畫師聊天，會發現我們最大的不同在於看待

事物的眼光非常不一樣。

他們偏好從量和立體的觀念來看東西，但另一方面

我們卻習慣以線為原則。就像一部沒有線觀念的電腦要去

辨識物體，只會用點和面做為依據。換句話說，日本或東

亞的人似乎比較偏向用線的觀念來掌握物體。

大腦的結構也差不多如此。歐洲自古以來就很懂得

用光線來表現質感，當然，他們也有非常善於用線條來描

繪事物的名家，不過就整體來看的話，還是有以量來表現

的傾向。

比方說，當我們在畫一個人的臉時，會用線條、填

色等方式來營造出光影感。但是，美國的朋友們卻是會用

打點疏密的方式畫出不同的陰影。

陰影裏沒有線啊，他們如是說。

這種差異不只出現在動畫的歷史中。說得更深入一

點，日本、朝鮮，以至於中國人的觀念裏恐怕都有。我認

為亞洲人對於線條或邊緣的感覺格外敏銳，這或許是一種

民族性吧。

目前出版了不少跨越十二世紀平安末期到鐮倉時代

的精緻復刻版繪卷作品，繪卷上描繪著人類生活中各式各

樣的情事，只要看看這些作品，我們就可以從中了解到這

個民族的思想如何。原來古時候的人認為，圖畫和詩歌可

以表現許多事物，政治也好，經濟、藝術或宗教也好，甚

至包括死後的世界和性事。

在日本的美術史中，雖然繪卷沒來由地便消聲匿跡

了，但到了和平的江戶時代時，日本人又創出了浮世繪。

浮世繪沒有故事性，只是小老百姓為了無聊而畫，所以可

以想見當時的日本有多和平——反正這是我的假設，我索

性對那些外國人亂講一通。我說平安末期和鎌倉時值動亂，就像近代日本的激變一樣，因此繪卷捲土重來，就成了今天的漫畫。聽完我這套說法，那些外國記者便心服口服的回去了（笑）。

大約從昭和三十八年左右，也就是和東京奧運差不多同一個時期，漫畫的質開始有了改變。雖然在那之前，給小孩看的漫畫就已經存在了，但我的朋友們上了高中之後，大多都不再看漫畫了。換句話說，漫畫是孩提時期的讀物，長大後就要跟漫畫說再見了。

而我的高中時期，正值日本即將邁入經濟高度成長階段。那個時代還在看漫畫的人，全校大概就只有我一個了吧，而且要是我告訴人家我在畫漫畫。聽到的人搞不好都會覺得我智能不足。可是我反而認為身邊這些人不明白漫畫的潛力，他們的腦筋才有問題呢。能這樣撇清，我就輕鬆多了（笑）。

這是昭和三十八年的事。東京二十三區再也找不到翠鳥的蹤影，教室裏開始聽不到統一給老師取的外號，小家庭也越來越多，社會結構的變化在瞬間爆發。漫畫開始

發行週刊也是從那個年代開始。所以從那時開始看漫畫的兒童，成年後也繼續保持看漫畫的習慣，就算在電車上也照看不誤。

外國記者們來日本後最感驚訝的，莫過於西裝筆挺的成年人沉迷於漫畫雜誌的景象吧？我的解釋是，日本發展現代化的腳步太粗暴，以至於國民的生活壓力太大，漫畫便是一個很重要的宣洩管道（笑）。所以你們看，現在的中國和韓國不也掀起一股漫畫風潮嗎？雖然這番話沒有任何根據（笑）。不過，我就是有這種感覺。

一個地區是否流行漫畫，其判斷的依據，我認為是筷子文化。從朝鮮半島、中國、台灣到新加坡，都可以列入用筷子吃米飯的民族，而這些民族都有著類似的音樂。比方說，過年時的跨年歌唱節目，除了菲律賓不同外，新加坡和台北、首爾的節目看起來簡直是一模一樣，比較不同的大概只有主唱者背後的舞群所穿的衣服吧，但其差別也只在於資料的好壞能了。這是環太平洋通俗文化的共通性——是我自己胡亂取名的（笑）——超乎想像的相似。我想，日本漫畫對這些通俗文化的影響也是很大的。這些國家也都經歷過高度經濟成長和粗暴的現代化。

所以同樣急需宣洩精神壓力。我用這三個理由來解釋漫畫在日本大肆流行的原因。

漫畫式的思考深深影響日本文化

日本的文化現況裏，最大的特色不在於漫畫之多，而是漫畫對每一種類型的文化都擁有影響力。

換個說法，看漫畫長大的人或許會想自己畫，但由於畫不出來於是就去寫小說，或是看了漫畫後想將它改編成戲劇或電影，也有人從漫畫中得到創作音樂的靈感等等。這些源自漫畫的表現方式，近年來愈發顯著。

我再舉一個例子。假使我們拿一本最受兒童歡迎的兒童讀物來看，會發現裏面有很多無聊的東西，甚至比漫畫的層次還低。許多作家並不怎麼深究人性，也不致力用文字轉述他們對世界的觀察。反而是漫畫層次發展得越來越高，看文字書反而比較容易呢。Cobalt文庫小說（編註／集英社出版的掌中小說系列）和近年的少女書籍，讀者群甚至下探到國中女生，據說是因為現在的少女漫畫越來越艱澀，看小說還比較快、比較有趣呢。這麼一來，將少女漫畫改寫成小說的風氣又起來了。這類例子不勝枚舉，我想各位在日常生活中都有感受到。在此同時，漫畫式的文化和思考模式究竟影響我們多深，我想各個文化面都有必要好好檢視一番。

那麼，漫畫為什麼能影響這麼多種文化呢？我認為漫畫讀者的閱讀行為是一大主因。漫畫這種東西，不想看的就可以不看。好比買一本「少年JUMP」來，大部分的人只挑自己愛看的單元讀，其他的看也不看一眼，最多斜眼掃過，之後就扔在電車的網棚上。當然啦，也有人從頭看到尾，連編輯回信單元也不放過（笑）。要是覺得有趣，也可以重看或細讀。這一點和其他類型的文化有著決定性的差異。我想很少有人買票進了電影院，看了五分鐘後覺得無聊就跑出來的吧？所以電影才會有影評文化的出現，因為大家都不想花錢看爛片。漫畫就不是了，不想看也不會因此而動怒。這就是它在文化上最大的特徵。漫畫評論的風氣之所以不盛，想來也是理所當然。

此外還有一點，漫畫裏的時間與空間可以無限制變形。舉一個老例子，「巨人之星」的飛雄馬投一球就可以演一集；這一球飛得真久（笑）。作者在那一球裏描繪了

人生的一切，還包括許多回憶和思緒。我想世界上應該沒幾個民族會幹這種事。

無限的扭曲時空，也不能全說是漫畫起的頭，應該說這是日本這個民族的癖好吧。曲垣平九郎爬上愛宕山石階的這一段，被說書人描述得好像某種動畫。「嗨唷！噠噠噠噠！」一聲吆喝，象徵平九郎騎著馬走了，那幅景象便浮上聽眾的眼前。說書可以無限的歪曲時間，而時空的扭曲、糾結正是創造幻想世界的起點。基於同樣的特徵，漫畫裏的誇張描寫也特別多，尤其是少年漫畫中用物理性力量刻劃活力、怨恨的手法。

有些事情不是漫畫起的頭，卻是漫畫傳出去的，像是忍者用來在水面行走的水蜘蛛，歐洲人根本不相信，因為那違反阿基米德定律。可是他們想過，是不是日本人經過修行就會了？（笑）也許日本人天生就有這種細胞等等。我很喜歡這種事。人們透過動畫或漫畫等媒體得到的訊息往往令他們大吃一驚，就像忍者與忍術之類的傳說，透過說書擴大了人們的幻想。

漫畫與動畫的不同

不想看的就不看，所以很難找到可以評論的對象，更何況作品中的時空又遭到無限的扭曲。漫畫帶來的這些文化影響，正是我們面臨到最大的問題。我認為，這些問題各有正面與負面的意義。

同樣特質的作品流傳到歐洲之後，當地人的觀賞習慣也為之改變了。像日本的「小甜甜」在西德、義大利和法國大受歡迎，還聽說「美少女戰士」深獲西班牙人的青睞，連大人都看得津津有味（笑）。

然而，電影卻完全不是這麼回事。

電影擺脫不掉時間與空間的連續性，這便是漫畫與動畫的不同。因為漫畫原著有趣，改編成動畫就一定有趣嗎？不，有這種想法大多失敗。通常，它會比漫畫無趣。

我們且用少女漫畫做例子。少女漫畫為什麼吸引人？因為它運用很多風景描述心理，畫的都是人們想看的景致。它不描述人物置身景色中的景象，而是那個人物看見的風景。如此一來，畫家便能更單純的描繪人物的思緒與心境，越發引人入勝。

少女漫畫能不能改成動畫？這是我們閒聊時常談到的一個話題。人的內心世界可以被影像刻劃到什麼程度？

其實沒有你我所想像的深。少女漫畫裏的表現文字，其實比圖像還要多，那些意境可說是用字和紙的留白去呈現的。日本漫畫的演進真是不可思議啊。少女漫畫一旦被搬上大螢幕，肯定不再像少女漫畫了。這真是有趣。

「不想看的便跳過不看」的這個特徵，也出現在漫畫作品裏。「不想讓它出現的就不畫」，所以漫畫裏很少看見爸爸媽媽，就算他們有出場亮相的機會，也只是提供飲食的自動販賣機罷了，如果有客人，也只是面無表情的出現。少女漫畫總是教我納悶，這些父母是為了什麼而活的？他們的人生有什麼樂趣呢？在漫畫中，我看不到一個擁有完整人格的人物。它可以如此大剌剌的導入許多扭曲的觀點，電影卻辦不到，當然也不可能展現與少女漫畫相同的趣味性了。

偶有硬將少女漫畫改成動畫的作品，效果卻不怎麼好。高橋留美子的「相聚一刻」中，女主角無音子哪一點好呢？說實話，我看不出來，但在看漫畫時，我就很清楚的看到她的好。這是看漫畫的先決條件，不會有人明明

對女主角反感還一看再看。看第一眼的感覺好，覺得角色可愛，讀者才會繼續看下去。所以，我也是要自己喜歡、認同，才會看下去。

改編成電影之後呢？電影無法像漫畫那樣的扭曲時空，不由得向觀眾反映出生活感來，於是音無響子會坐會站會吃飯，突然成了毫無魅力的女人。這是當然了。這麼一來，做電影的人只好拚命去想，這個女人究竟有什麼魅力呢？現實生活中，我身邊有沒有一個光是坐著就很有魅力的女人呢？我得設法找一個有血有肉的模特兒才行，或是，我必須去找一名這樣的女演員。

日本電影常常被美國電影比下去，不過我們得從整體文化面來看。以動畫作品為例，迪士尼的「美女與野獸」錄影帶全美銷售紀錄是二千萬支，美國人口大約是日本的二倍，就等於在日本賣了一千萬支一樣。這時我不經意的想起，「少年JUMP」每星期賣六百萬本！哇，那不是一樣厲害嗎？（笑）換句話說，美國人所認知的Comic並不是大人小孩可以一起看的漫畫（Manga），而是閱讀年齡層受限的出版品之一；當然，他們還是有專門給大人看的分級漫畫，但漫畫還是影響不了其他的領域。

看到日本漫畫進入美國市場，有人覺得很高興，但那就像是大澡堂裏的一塊小磁磚，我不認為有多大意義。影響美國社會最深的不是Comic，而是電影，但日本正好顛倒過來，所以電影反而成了日本市場裏的一塊小磁磚吧。

動畫的腳本

有的人把動畫看成是漫畫的改編，將兩者比喻為兄弟，並形容動畫是突破紙面而有的表現……但這種作法好嗎？當然，我無意干涉別人的想法，只是當我思考我們的創作該用什麼語言來向世人傳達訊息時，我覺得應該選更有普遍性的影像語言，而不是只有這個民族才看得懂的東西。既然是影像作品，裏面的時空就應該好好連貫才行。假使辦不到這一點，那麼無論改編自多麼當紅的漫畫，動畫成品都不會理想的。腳本的編寫正是這個問題的關鍵。

我曾經在作品中同時掛名為原著、腳本和導演，但其實我只做了導演，並沒有寫書或腳本，之所以會這麼掛名，單單只是為了著作權方便罷了。

對我們來說，分鏡也可以算是一種腳本。分鏡表的格子邊會寫上內容，左邊是劇情簡要而右邊則是人物對白。我們看了畫就可明白大概，然後動畫師就用它來畫動畫。

在這種模式製作下，預定九十分鐘的「心之谷」畫了四百五十張分鏡圖，「魔女宅急便」畫了大約五百五十張，而「天空之城」則大約是六百五十張。這是很辛苦的。若是一個人要寫原著、寫腳本，還要做分鏡表，時間再多也不夠用呀，所以原著、腳本和分鏡大多是同時進行的。因此電影上映時將我掛名為原著和腳本，看了還真讓人不明究理呢（笑）。

至於我為什麼不寫腳本呢？應該說我的大腦已經被訓練成不用腳本了吧。我試過幾次用文字表達，寫出來的東西倒也還差不多，但一轉成分鏡就不行了。於是我明白，這和我的思考不夠深入有關。

此後我便死了心，不再自己寫腳本。也好，那就找劇作家合作吧，我只要把劇情大綱交代一下就行；可是第一次的合作經驗就讓我不滿意，而且還是非常的失禮。雖

然腳本是請人家寫了，但最後卻是完全不能使用，只是掛了對方的名字而已……。

至此，我這才真的死了心。從此以後，我便只用分鏡來代替腳本了。

在電影製作現場的情況又是如何呢？最理想的流程莫過於分鏡全部完成後才開始進入影片作業。以前是非這麼做不可，但現在我交分鏡表的速度卻越來越慢，因為我花在反覆分鏡的時間越來越長了。

反覆審視畫面的流程，很難顧及時空的連續性。越是想讓它連貫得好，腦中越難浮現畫面……等到我可以清頭緒時，進度已經是十萬火急的狀況了。

我們常常陷入這可悲的狀態。呃，不過我並不是要為自己辯白，只是電影製作——尤其是動畫——就是有這個特性。比起按部就班的製作程序，在中途插入作畫與分鏡流程的方式，似乎更有效率。經由不斷的嘗試，更有助於我們了解劇中人物的性格。

在這裏提供一個有趣的個人經驗。我在寫腳本的時候，雖然某個人在某個地方不會出場，但我會去想他的過去或去想某些背後相關的故事，結果，越想越多。這麼一來，這個人本來是要在這一段搞笑的，現在一想，反而教人笑不出來了。而這個人在這裏不會出現，既然不會出現就不能讓他說話，那該怎麼辦？我常常會遇到這種狀況。

因為我有這個毛病，所以同仁們都會催我早點開始弄分鏡。最近，我開始認為，分鏡表其實是要拖到片子殺青的前一刻才交得出來。

這麼說來，因為我用分鏡表把腳本能做的事都做了，所以我就看輕了腳本嗎？不是的，我成天都在找尋好的腳本。就像一部好腳本、甚至是十部腳本落到我們手裏時，若有人自告奮勇願意接下它們，我不知道多高興呢。我們工作室有個企劃檢討會，大家在會議中選定一部腳本，然後一起讀完它。參加這個會議的人不限職稱，條件是一定要讀完指定作品。我們假設要將它製成電影，再以「是否有趣、是否值得、是否有賣點」這三點交相思考，每個人自行檢討後再發表意見；至於是不是切合主題，反而沒那麼關鍵。看作品和發表意見是與會者的義務，要發表什麼意見都可以。這種會議已是我們的傳統。

就這樣，我們已完成了兩部腳本。我們甚至可以很有自信的說，這兩個案子若現在開拍，觀眾肯定不會來

146

看，但那是我們的智慧財產。或許現在不成氣候，可是半年以後也許會將它變成很切合實際的企劃。

我們不選現在看起來好賣的案子。我們常選擇一些超乎常識的作品。

我想要的腳本

比方我們曾想從日本中世的繪卷故事中取材，便討論要不要做腳本，那時有個同仁主動表示要寫一部以江戶時代為背景的腳本，於是他便開始跑圖書館研究江戶時代，甚至連休息時間都泡在裏面。他寫的東西會不會成形倒不一定，但這就是企劃檢討會的精神。我們的目的也只是想要一部好腳本罷了……那麼，什麼樣的腳本才算好呢？我接下來便會說明。

看電影的觀感和看一棵聖誕樹滿像的。觀眾說「那一段不錯」時的心態，就好像指著樹上的聖誕老人、發光的星星、提燈或蠟燭讚嘆一樣。

所以，有人做電影就像在裝飾聖誕樹一樣，他把所有好看的東西排在一起，就覺得作品很有可看性了。這怎麼行呢？聖誕樹就是要有樹呀，否則怎麼顯得那些飾品耀眼？聖誕樹的樹幹要結實筆直，開出來的枝葉才會茂密，閃閃亮亮的小玩意兒才掛得上去。

要是沒有葉子，或是有了葉子卻沒有枝幹，我想不會有人認為那是株光溜溜的樹幹。說到這兒，可能來到我們面前的，會是一株光溜溜的樹幹。像是「人類的命運，是……」這類又粗又圓、卻不見枝葉的樹幹。我想在場已經有人明白我在說哪一部作品了吧（笑），我們常常會拿到這種腳本。

常有人把我和高畑（勳）先生當成環保人士，以為我們總是用環保意識做主題，以為只要有這樣的訊息，我們就可以將之製作成影片。這誤會可大了。它乃是一株我們用來筆直站立的結實樹幹。就生物的觀點，先扎根、茁壯莖幹，之後再開枝散葉，才是一棵樹生長的過程嘛。裝點修飾，乃是樹木長成以後的事。

雖然觀眾們讚美的是聖誕飾品的部分，但其實，它已經是在整體畫面了。我要舉的例子恐怕不太恰當，那就是「Babette's Feast芭比的盛宴」。片中隆重的聖誕晚宴被拍得極其滑稽，桌上的餐點究竟好不好吃，我實在看不

出來。換作是我，面前端來一道海龜湯，我恐怕也很難在喝完第一口時說它好不好喝。就算是名貴的烤乳鴿，我也不會想唏哩嚕嚕的品嚐牠的腦髓。可是，那部影片用一個待在廚房的馬車伕表達了這一點，真令我拍手叫好；片中不時穿插老爺爺偷吃時滿臉幸福的表情，使得大餐的精緻和美味都讓人感覺了。而這就是隱藏在幕後的美味！

那一幕便是根莖茁壯之後才有的成果。而我們一直在等著，像這樣的好腳本哪一天會來到我們面前……。誰都愛裝飾聖誕樹，可是我們在製片現場最常有的念頭，卻是想叫大家別只帶著裝飾品來，也別只帶一根光禿禿的樹幹來。

要是有人能帶著長長的十部腳本來，說：「下次我們來拍這個吧」，不知該有多好。每次完成一部作品，我們都像身陷亂流一般，說起下次要拍什麼作品時，總是一臉徬徨。

我們有很多腳本，而且都是超乎常識的腳本。看起來都沒什麼賣相，但也許有一天，當機會來的時候，這些東西都會有搬上檯面的潛力。擁有這種條件的作品，才是我們真正的財產。

腳本創作的問題點

接下來，我想稍微談談我們在製作電影時會遇到的幾個大問題，我想那應該也是各位經常遇到的問題。在某個時期之前，大約在一九六〇年之前吧，戲劇的內容還僅限於描述人與人之間的故事。可是到了現在這個年代，只關心人與人之間的故事是拍不出好電影的。

也就是說，在那以前，人們總以為世界是無限的，或這世界擁有無限的可能。總之，人與人只要相處得宜，如果再加上好的生產方式和分配方式，那麼世界就會變得更加美好，這麼一來大家的日子就會過得更好，一切也會更好。我認為這樣的想法在一九六〇年代時，全人類已經為它劃下了句點。

我們的社會，不論是家庭或個人的生存方式，都是在自然界的光合作用支持下才得以延續，我們無法漠視這

所以，我絕沒有輕視腳本，只是基於一個動畫師出身的立場，我已習慣用畫面來思考，所以在製作時才會用分鏡表取代腳本，如此而已……。

一點。

可是，因為大自然、光合作用很重要，就用它來拍成電影，未免太粗線條了些。

我們有必要去想，在大自然裏，人類該用什麼方式生存下去？

從飛機上往下望，看著日本國土的人口增加成這副德性且到處是高爾夫球場，心裏的感覺真糟。一這麼想就覺得好悲觀，可是一旦旁邊坐了一個可愛的人，又心跳加快，一時之間，幸福感覺又冒了出來，而這，就是人吧。

這兩種想法真夠極端的。當我們想到未來種種，覺得大環境的問題嚴重到難以解決時，心裏卻同時巴望著那個永遠的主題——想著家庭如何，人類又是什麼之類的問題。這兩種看似分裂的觀點不能在電影裏合而為一嗎？我發現，這不只是我們本身的問題，也是這個國家、以至於這個星球上的全體人類都在面對的問題。

好比現在是中國和韓國的電影揚眉吐氣的時候，我覺得那是理所當然的。日本以前也曾經風光過，因為當時的我們有個很好的敵人，就是貧窮。

可是現在日本卻找不到靈感來創作貧窮主題的電影

了。電影作家們失去了貧窮這一個假想敵，而且，也想不出下一個假想敵。若因此而把環保意識當成目標，那就累了……。

那麼，只要我們時時刻刻不忘關懷自然，同時自勉要活得像清流一樣不就好了？事情不該是這樣的。生活在同樣的年代，人們過的是什麼樣的日子呢？他們沒有活著的價值嗎？應該有吧……。

比方說，我到山中小木屋渡假時，跟當地的居民聊天，我若說：「哎呀，天氣真好，白雲讓人看了真舒服呀！」大部分的人會講：「哪有，以前可不是這樣的。」以前也許不是這樣，但我現在是很為白雲感動呀，於是我嘴裏回答：「啊，是嗎？」卻也不會覺得被人家潑了冷水。反正我決定別讓人家的話影響我的感受，只要我在此時此地覺得好就好了。

不管怎麼說，人總是要設法活出精彩，在生活的極限裏尋找樂趣，讓自己享受充分的感動，否則，人怎麼活得下去呢？這也是我現在的生活態度。我想各位平時也是滿腦子想著大問題，但是知道自己的腳本獲得青睞時，還是會興奮得頓時忘掉一切煩惱吧？

既然這就是人類，為什麼不兩者兼顧並將它們同時表現在電影裏呢？這是個非常棘手、非常困難的問題。

我們面對的大多是兒童，有時候我不免讓自己逃到孩子的世界裏去。我以為與其和孩子們談這樣深奧的問題，不如希望他們健健康康的生活。像現在這樣做電影給他們打打氣就好了。

但這麼做確實是逃避。因為成年人世界裏的問題還是沒法解決。我雖知道自己在逃避，不過我還是繼續我的路線。也許這不是個好目標，但我只是希望我創作的這些電影，無論如何，都能把我的自然觀放進故事的核心。

當創作者無視於環境的問題，只為處理人與人之間的情節而困擾時，總會習慣性的就近找別的問題來替代；國界紛爭、宗教的爭議與種族衝突，說穿了都只是我們找來的替身。自己無法解決，便推說是那些「人害的。這種推諉的習慣已經很流行了，我想今後應該會繼續流行下去。

最佳的腳本

拍電影常被人拿來和創意或靈感相提並論，好像很了不起，其實要拍一部有創意的電影，挑選題材的功力非常重要。

比方我們決定要拍一部以國中女生為主角的生活電影，當初做這個決定其實是很率性的。各位在撰寫腳本時，也要在無數的可能性裏做決定，而這正是創作者個人的選擇。

我們的願望或許埋藏在潛意識之下，可是決定一旦做成，就不再是我們創作電影，而是電影創作我們了。

比方我們將人物、時代背景等舞台要素設定好，就可以發展故事了。當它們開始運作，本身就會形成一部電影，倘若我們在中途隨意竄改重組，電影就不成形了。

我常說，電影不在頭殼裏面，而在這一帶（比劃著頭上）。當我決定好要拍什麼樣子的電影之後，再把我這個年紀、在這個環境裏所擁有的物理條件，以及工作團隊的性質和天分，甚至自我內在的條件和能量統統考慮進去。我相信，最好的方法只有一個。而我就是為了找出那最好的方法。

把其他作品的風格或製作方式直接搬到自己身上，不會是最好的方法，就算那部作品再精彩，也無法融入你

的創作。這絕不是個好方法。既然此路不通，那就自己去找。悶著頭想是不會有結果的。

我們之所以為分鏡花那麼多時間，也是基於這個理由。遇到這種情況是不可以逃避的。就算想破頭也要逼出個答案，我們逼自己往深處思索，說不定就喚醒了被遺忘的回憶。另外，綜合許多東西之後，許多東西也會跳了出來，例如，你會找到合用的，也會發現自己能力的極限。

重點是，我們可不可以把自己逼到那個地步？自我詰問是很重要的。在那種情境下，你才會感覺到是電影在創作你，而不是你在創作電影。

我真正想說的是，各位在寫腳本的時候要記住：最好的腳本只有一個。那獨一無二的動機或許不在你的心裏，而是在這一帶（指指頭頂）。找尋它的過程就是寫成腳本的過程。

但它用什麼方式、什麼符號寫下，倒是無所謂。電影來什麼都不是，只不過把戲劇錄在膠捲上罷了。你只要不離開電影，就會學到特寫等各種方法。

腳本沒有一定的寫法，電影也沒有一定的拍法，有的話，也是騙人的。只要有創作動機就能做出你想做的東西，這是千真萬確的事實。

心想事成，這時，不是循自己的常識前進，而是努力在這一帶（頭頂上）找到自己的創作理想。不這樣，電影恐怕也很難拍成。

自己某一個時期的思想和心情──這些基礎性的事物不只包含我們周遭的日常生活，也包含局勢和政治經濟動態。然後就像我剛才所說的，這些構成吾人世界的基礎事物，就算我們賦予關心，通常也都難以整合，即便是整個世界，也很難去整合這些事物。我們固然會因此感到痛苦，但這也是無可奈何的事。我只希望，我們能盡可能的去努力、去體驗這種朝整合之路邁進的創作過程。

（一九九四年 八月六日，於腳本作家協會「一九九四年夏季公開講座」時發表。刊載於「Scenario」一九九五年一月號）

工作二三事

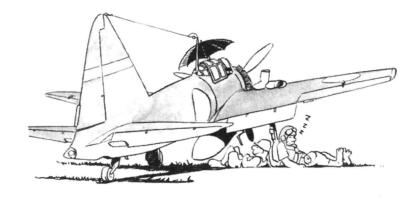

關於佛萊雪（Fleischer）

日前在東大ＳＦ研究會的放映會中觀賞了「Hoppity Goes to Town歷險小甲蟲」和「Color Classic」三部曲（編註／為「Twinkletoes Gets the Bird」、「Somewhere in Dreamland」和「Small Fry」三部）。雖然我確實感到滿足地回到家，但是，隨之襲來的，卻是無解的困惑和美中不足之感。

我接下來要寫的，或許已經有人提過，可能沒有重提的必要。不過，那純粹只是我的感想，還請各位不吝一讀。

我非常欣賞佛萊雪風格。當我這麼說時，我指的並不是Dave Fleischer（譯註）個人，而是各世代動畫人對佛萊雪這個名字的特有印象。尤其當我以一個作家或動畫師的身分去看「Hoppity Goes to Town」時，心中竟竄起一股強烈的質疑：它真的是佛萊雪的作品嗎？

在我看來，當天「Color Classic」的三部曲根本就是愚作，像俗不可耐的雜耍藝人裝模作樣，是相當造作的作品。主題不夠深入、畫面鄙俗，尤其是立體模型讓空間變得很不完整，明明該去創造一個獨立的世界，那個空間卻顯得虛假又膚淺。模型無法融入賽璐珞和鏡頭之間是一大致命傷，在片中更是不時的暴露出這樣的缺點──在模型身上加腳，是佛萊雪對空間的強烈要求嗎？我不認為。那一定是缺乏空間觀念的人想出來的，我想那個人一定也不信任圖像的表現力。

他真應該捨棄立體模型，改用「卜派」或「Hoppity」那樣在畫面裏表現空間。「卜派」多處表現了敏銳的空間感，而「Hoppity」則有很好的空間結構，二者在佛萊雪作品之中都是創新手法。就我個人的揣想，那兩部作品肯定培育出不只一個的優秀動畫師。他們是佛萊雪作品培養出來的凡庸之輩，他們來自於充滿能量的混沌世界，擁有洗鍊的技術與感性。當時的創作重心或許已經轉移到那批人身上了。

有了「格列佛遊記」的經驗，這一群有能力的人又在「Hoppity」中超越了佛萊雪。「Hoppity」諸多精采創意、將創意融入故事中的手法，以至於畫面的構成，都是「Color Classic」中所沒有的。這話說得頗為獨斷且流於偏見，但我只是憑職業本能去感覺。「Betty Boop」的怪誕演變成「Color Classic」的鄙俗；「Betty」片莫名的可怖，在我心裏則是感嘆多於喜愛。那或許是催生「卜派」的原動力，不過，它卻與始於「格列佛遊記」、終於「Hoppity」的作品大相逕庭。難道他們已經歷了世代交替？人才在團體中成長時，只消一年便足以讓領導階層換血，只是這種變動是檯面下的。我自己妄加想像，佛萊雪的工作群裏有兩個陣營，一方走的是傳統路線，另一方則往新方向發展，而這兩組人馬則是互相批判的。

儘管如此，「Hoppity」還是很有佛萊雪的味道。在「Hoppity」極高的完成度之下殘留著不夠深入的主題，這或許就是佛萊雪作品中的缺陷吧。我的缺憾感也是來自於此。

蟲兒們往大廈頂上爬，那份專心一志令我感動。就動畫來說，這個畫面在結構上表現得相當成功，我非常喜愛，但這樣的結局豈不是太空了？

大廈頂樓的自然環境（和我們今日所說的「自然」不同。應該說是金錢保障下的個人生活）彷彿象

徵著某種悵然若失。佛萊雪選了一個十分現代的題材，運用流行的主題反映出自己對成功的渴望。那對

在空中花園——那應該是一片人工草皮，真正的昆蟲很難生存吧——蓋起溫室、還坐在窗邊彈琴作曲的

流行音樂家夫婦，讓我感到厭煩，我甚至別過頭去、不想多看一眼。

蟲子們說地上的人看起來就像蟲子，這句台詞彷彿話中有話，其實跟一個從摩天樓五十二層往下望

的孩子有什麼兩樣？還不就是蟲子看蟲子，又自以為與眾不同，藉此誇耀自己的優越感罷了。

漫畫電影是騙人的，看戲的人期待看高明的騙術。可是世界上仍然有些事是必須真以對，不

能以瞞騙的方式帶過的。「Hoppity」的結局就是其一。讓蟲兒們攀上大廈往理想中的新天地前進——

想出這一段故事情節時，工作人員一定很興奮吧！但結局不可以是這樣的，不管牠們是否到得了，還是

要讓牠們到城市以外的地方去尋求新天地才對。要像摩登時代裏的卓別林和電影「憤怒的葡萄」那樣，

拂袖而去才對。

何以漫畫電影的結尾這麼差呢？其實我們也不能光說別人……。「雪之女王」的結局就是全片的敗

筆。「白蛇傳」顧左右而言他的結局也讓人看得丈二金剛摸不著頭緒，像是殺青慶功宴一樣，「白蛇傳」

裏的白娘子也因而變得荒唐可笑了。而在看完虫工作室的「街角物語」後，我總算能向手塚治虫告別——

──那是在粉飾戰爭，是對結局之美（我真不想用美這個字）的自我耽溺。和「宇宙戰艦」一樣，那個世

代特有的厭惡感彷彿化成海報上那一對男女的熱情。為此，只有少女活了下來。不，該說是為了讓她活

下來，劇情避開核爆，改為尋常的戰爭。那部電影中的服裝和炸彈活像是時代劇的道具。從正面的角度

談戰爭，就像「Hoppity」讓昆蟲們在城市中生活一樣，二者在取材上都很離譜。就算是漫畫電影，一

旦選定了題材就不應該逃避深究主題。那麼小的小女孩，死得一點意義也沒有！劇情只可以這樣走。創作漫畫電影的人和愛好漫畫電影的人一樣，總有發育不全之處，總喜歡互舔傷口。而我對作品發表的論點，總是希望能有互相激勵、共同努力的效果。不能因為是漫畫電影就隨便做做，而是要把我不易察覺的弱點和這些問題攤在陽光下接受檢驗才行。更重要的是，我們必須尋找可以漸次發光的主題，讓作品中最最愚蠢的事都有正面的影響力。「卜派」的手法可說是一流的，「Hoppity」卻是二流的。

「Hoppity」很棒，卻也很無聊。這是我的新結論。它雖然號稱是佛萊雪的作品，但我卻想對那些出自佛萊雪的無名工作群致上問候之意。他們後來去了哪裏呢？是解散後喪失了表現力，只得在超人卡通裏尋求自慰？還是在毫不起眼的工作中被埋沒了呢……？

一九七九年五月七日

（「FILM1／24」三十號Anido　一九八○年十一月一日發行）

譯註——

Dave Fleischer（1894—1979），知名作品有卡通「格列佛遊記」、「海底二萬里」、「大力水手卜派」、「Betty Boop」和「超人」。

關於「奇幻星球（Fantastic Planet）」

前略

感謝「奇幻星球」的上映。

看完那部片子以後，心裏頭總是騷動不斷，以至於遲遲無法下筆寫信。最近我總算能整理思緒，才明白那個騷動並不是被影片所引發，原來是和我們所走的這條動畫之路有關。

美術蕩然無存。

我的意思並不是說美術設計的天分不足。我並非嫌棄通俗性，而是對創作成了約定成俗的行為感到不耐。我想創新，卻擔心自己是否被戰後三十年的日本通俗文化所束縛，深怕那種三流、廉價和精神上的疲弱不振感染了我。就美術的角度來說，「小天使」和「野玫瑰的茱麗」是同一等級的。所謂些微的巧拙之差，就是這樣。

至於那部電影本身雖然有趣，卻不是我偏好的類型。我為它的技術水準而感佩，但就是沒法心生共鳴——看時感覺不錯，但看完之後卻不想再看一次。雖然拍得很精緻，但故事卻很粗糙，裏面雖有Roland Topor的世界，但卻沒有為故事發展找到適當的原著。我不認為那部片子的主題是成功的，但影片確實塑造出Roland Topor心目中的世界。

上映當天，我對富澤小姐（編註／即當時「ＦＩＬＭ１／２４」的發行人富澤洋子）說，這部電影

128

很像波許（Hieronymus Bosch，文藝復興時期的宗教畫家）的畫，但我真正的意思是，它和我心目中的波許的畫相似。畫面有其魅力，卻也勾起我最根本的厭惡感——就像在看中世紀歐洲的基督像一樣，莊嚴蕭穆，卻十分駭人，竟像鬼靈一般。那一刻我甚至慶幸自己是日本人，我們欣賞的是百濟觀音那樣的美。也許因為我是個典型的日本人，我對歐洲的文化風土所蘊生出來的陰冷色調不懂得欣賞吧。波許畫中的官能世界、陰森森的基督像、Roland Topor的影片風格，還有我在蘇黎士的民俗博物館裏看見的古式民宅頂繪——要我一整個冬天都望著那些又可怖又醜陋的東西，我不瘋掉才怪。我連姆明谷（Moomin Valley）的畫都不喜歡。

雖然模仿歐洲畫風的日本人越來越多，但我認為那只是一種潮流，畢竟他們的畫一點都不教人害怕。

我是個動畫師，所以對特重美術的電影製作方式有些排斥。Roland Topor那部影片的幕後工作人員就某種意義而言，在技術上已經畫地自限，我不由得想到他們的未來。然而，我並不否認缺乏藝術性將使我們淪為二流的事實。相反的，我開始思索起人文精神喪失是否與這個問題有關。曾有某歐洲人士評論「太陽王子」缺乏藝術性的雕琢，真是一語中的。要表現日本的精神，又要在美術上和「野玫瑰的茱麗」等片同一等級，該怎麼做呢……？

不論如何，欠缺藝術性或美術是否應為標題，都等著我們去思考，否則我的自暴自棄與駝鳥心態會越來越嚴重。至少我要抱著打破砂鍋問到底的決心，想出個頭緒來。

其實，我是偏好通俗的。福島鐵次的「砂漠之魔王」曾經讓我那樣激動，如今我真想將那種感動傳

達給現代的孩子們。倘若試著達到通俗的極致，說不定會看見更廣闊的地平線呢。

「奇幻星球」真是一部發人深省的片子。而且又免錢，真是太感謝了。

那麼，後會有期了。

（「ＦＩＬＭ１／２４」三十一號　一九八一年四月一日發行）

動畫（Animation）與漫畫電影

驀然回首，我從事動畫工作竟然有二十年了。二十年過去了，現在的我在想些什麼呢？——接下來，我們就來聊聊這方面的事吧。

我們這一代心目中的寶物

由於我喜歡飛機，所以如果要用飛機來作比喻的話，我會覺得現在的動畫界就像是處於廣體客機時代一樣。

動畫歷史上也有所謂的「萊特兄弟」時代。在那個時代裏，動畫影片也歷經了無數次的墜落，及一次又一次的失敗。

430

就在那個時期，亮麗的票房成績開始集中在美國作品上，如「米老鼠」和「Betty Boop」等等，各種作品陸續誕生。

進入第二期之後，動畫的技術層面開始有極顯著的提昇。創作出「嘻哩傻氣交響曲（Silly Symphony）」的迪士尼系列作品成為當時的主流，甚至獲得成年人的青睞，可說是動畫領域上的新突破。進入這個時期之後，業界也開始製作長篇作品。

但在那個年代，日本還沒有動畫一詞，要說有漫畫電影也是難得一見，頂多是暑假偶爾看到一部，或是看電影時碰巧看到合併在一般電影的短篇作品。有時是迪士尼的「唐老鴨」，有時是「米老鼠」。那就是我們童年時僅有的動畫淵緣。

所以對我們這一輩的人來說，漫畫電影真是奇貨可居，是難得一見的珍寶。能在那個年代看見好的作品或充滿奇趣、令人雀躍的作品，便覺得幸運無比，那感覺，就好像遇見了在遠方閃動的光芒一般。每當想到這裏，我就不由得想到現在如洪水般的動畫。人們只要一坐在電視機前，就要被迫接收龐大的動畫訊息，真可謂是動畫的大量消費時代啊。

我可不是要在這裏緬懷那「美好的舊日時光」，只是要提一提我們這一代初接觸動畫時的幾部代表作品就好。

像是迪士尼的「嘻哩傻氣交響曲」的最後一部「山丘上的風車」。沒看過的人，請一定要找機會看一看，那可是迪士尼團隊精心創作的特效動畫。片中用雲、風、水的動態來表現一場暴風雨。暴風雨說來就來，說走就走。雖然這是一部短篇作品，但說不定這可以說是此後迪士尼動畫的極致之作。

有了如此突破性的技術之後，長篇「白雪公主」於焉誕生。即使在今天的眼光，我們仍然感受得到意氣風發的製作人員在「白雪公主」裏投注的熱情。作品中洋溢著創作者的健康精神，而且，「白雪公主」的完成無疑是開啟了迪士尼的另一個里程碑。

除此之外，法國的「牧采女與掃煙的人（La Bergere et le Romoneur）」和蘇聯的「雪之女王」也都有其可觀之處。

我曾在東映動畫製作過長篇影片，但那些東西的技術性卻怎麼樣也比不上前述作品，回顧起來只讓我感到滑稽和拙劣。我們的動畫水準何時才能趕上美、法或俄國？究竟是能或註定不能？在當時都還看不出端倪。

我們至今仍不知道該如何使國內的動畫水準提昇到最極致。眼前除了成本不足、時程緊縮的問題外，我們也不由得懷疑日本的動畫人員是否能力不足。為此，我們至少要立志向那些動畫先進國家看齊才對。

作品應首重對人的關切

反觀現在，關心動畫、想投身動畫界的人越來越多，看起來能認同動畫的人也一下子增加了不少，可是和他們交談的感覺卻讓我發現，我們在他們這個年紀時懷抱的志向，如今在他們身上正漸漸消失。年輕的這一輩甚至有人認為，電視上播的短篇作品就是動畫。

我們工作室也接觸過不少從事動畫工作的年輕人，當問到他們想畫些什麼東西時，得到的回答是「想畫爆炸場面」。如果再問他們：「畫出來之後呢？」結果，他們之後便沒有任何想畫的東西了。

所謂的作品，不僅非有爆炸場景不可，且除了爆炸之外，還有太多非畫不可的東西。但是，我認為最重要的，還是人要如何生存的問題，或者是如何看待人和萬物之間的關係等這一類對人的關懷。

那麼之後，要讓機關槍出現在人物的周圍也行，要讓他們去開飛機也行，端看創作者個人的興趣而定。

那些只是我們用來為動畫增添趣味的點子而已。

但是，一部只為大飛機、大爆炸而畫的作品，肯定是想法出了問題。

從這一點看來，現在的年輕人是多麼的沒有安全感。當我們欣賞一部動畫的爆炸或戰鬥場面時，作品整體要表現的主題，或說作品所用的表現手法是否恰當，都應該是我們必須同時欣賞的重點。

當然，動畫既然是娛樂作品，就不見得都要有其固定的主題。而雖然從作品中導引不出什麼大道理，但是我們仍可以用純粹的趣味性來衡量作品的價值，好比具體的提出某一場景的表現手法──用這樣的角度去欣賞作品，應該也是沒問題的。

透過這些有形無形的標準，進而期許自己更上一層樓。我們都在盼望，日本能出現一個有這樣抱負的動畫師。

就拿飛機來講，最早的飛機只求能飛得起來就好了。動畫也是一樣，看見自己畫的東西會動，就很讓人開心了。

之後，飛機有了定期航班，但那時還談不上「舒適愉快的空中之旅」，只是六人座的小客機在東京

和大阪之間往來，機身也只有一個前置引擎而已。

坐在那裏面的乘客真是辛苦：引擎聲震耳欲聾，機艙裏聞得到燃油味，臉上、衣服上都會沾到油漬，而且機身一遇到亂流就猛烈搖晃，敢搭機的人恐怕都要做好與親人告別的心理準備（笑）。

儘管如此，搭這麼一趟飛機還是貴得很。但是人們願意花大錢冒生命危險，卻不是為了想早一點到達目的地，而是為了體驗飛起來的感覺。

從前的我們，看見漫畫電影時那樣：「哇！我看到漫畫電影了！」的感動，我想，就跟早期飛機乘客的感動是一樣的吧。

相較之下，觀賞一部現在的動畫片，就跟搭乘廣體客機沒兩樣了──飛得四平八穩，連搖也很少搖一下。

在「動畫廣體客機」的年代裏，我們越來越難尋回往昔六人小客機式的稀有價值。我們應該用適合這個時代的觀點去貼近動畫，可不能只用戀童癖的心態就說動畫裏的女孩子都很可愛啊（笑）。

我由衷的希望，我們能從動畫影片中看出作品和自己真實人生之間的關聯。

野心、抱負，是唯一的依賴

和從前比起來，動畫師也富有多了。倒也不是坐得起凱迪拉克的程度，只是在生活水準上不再像從前那樣矮人一截了。

回想起我們二十四、五歲的時候，剛走進動畫這一行，既沒有職業生涯的保障，也不知希望在哪裏，沒有錢，甚至也沒有才能。

我們有的只是野心，或說是希望。在各行各業中，僅僅憑藉著它來奮鬥的，唯獨動畫工作而已。

所以，每當動畫師聚在一起時，總是不外乎要冒出「我看我轉行算了！」或「沒有別的好工作了嗎？」這種話。

可是漸漸的，這種論調越來越少聽到。相對的，年輕的動畫師出手開始大方起來，甚至早早便有了購屋的財力。

這是因為他們有工作可做的關係。動畫界的人力市場已是個賣方市場。這麼一來，我們接下來要做的工作內容也可以說是一種抱負嗎？或者說，我們年輕時懷抱的野心，已到了任由實現的時候嗎？就在我以為實現抱負的機會已近之際，某種跡象卻讓我感覺它反而正在離我們遠去。

電視卡通剛剛出現時，電視臺也不知道該怎麼做才好，於是感覺上像是讓動畫師隨心所欲去做。動畫師在工作現場東想西想所想出的點子，就這樣被直接放在作品裏。

但是，現在卻不是如此。規劃一部作品，要先想到周邊玩具上市、版權收入的問題，以及出版是否能獲利等種種制約，甚至要搞出一個定型化的組織。

舉例來說，版權收入的百分之十五歸誰、百分之二十歸誰、百分之十歸這個、另外百分之五又要給那個；每一項比例都定清楚之後，為了不讓各項的總值掉得太多，再去選一個可以安全獲利的企劃案。

因此，工作現場的動畫師接到越來越多不喜歡也得接的工作。

就好比「福星小子」的人物不可以擅自變更一樣。特別是現在正處於漫畫原著的全盛時期，這種感覺更是強烈。

不過，機器人作品就不同了。由於它們不打算在雜誌上連載，所以只要有玩具廠商的設計原案，剩下的就全由動畫人員自由發揮。這麼一來，動畫師在工作現場就有很大的空間，因為他們只要對贊助商有交待，讓玩具賣得好就行了。

除此之外，絕大多數的作品生產線都是侷促而枯燥的。

從事動畫工作二十年，到今天連我自己都不由得消極起來。如果事與願違的話，我就當做是天意要我放棄，這時也只能說服自己換個想法，一切從長計議。

姑且不管那種消極，現在的動畫界確實已進入真正的大量消費時代，往昔的熱潮已經退去。我們越發感覺到，社會已走進一個動畫的時代，再也不是漫畫電影的時代了。

我就暫且說到這裏。

（大阪アニメポリスペロ書店二週年紀念演講　一九八二年七月二十七日下午場　大阪曾根崎新地・東映會館）

我看「街」與「禮物」

以一個動畫工作者的職業身分也好，或一個年逾不惑的成年人也好，我實在不願意評論「街」和

「禮物」這兩部作品。和這兩部作品的創作者比起來，我在他們那個年紀時甚至還沒有那樣的力量或毅力呢。不管怎麼說，他們的創作精神便已令我十分佩服。

另一方面，這兩部作品卻給我一種難以言喻的真實感。隱含在創作動機裏的憧憬和意念正和當年的我相仿，而我甚至到這把年紀仍不能完全抹消那種性向。

男性在某個時期──特別是從少年成長為青年的這個時期，擁有某種傾向的男子們會將「少女」視為神聖的象徵。我無意在此分析其中的原因。不論好壞與否，這樣的族群每年都在增生確是不爭的事實。他們或者突然肯定自己擁有戀童的特質，也或許在遊戲中排遣這種念頭，他們潛藏著不可測的情懷。於是這些人開始在心裏豢養起少女的形象。少女是他的一部分，也是他的心靈投射，是一個願意無限包容自己的異性，而且不像母親那樣用子宮來吞噬自己。為了那個形象，他能發揮不尋常的動力和力量……。有人說那是理想的女性，其實是不對的。理想是千萬人共崇的，但在這種情況下，那個少女只是一個專為他個人而存在的異性罷了。

想要自立的女性們痛恨這些少女形象。她們感覺到的是男人們一廂情願地將她們放進那既有框框的單向暴力。她們大聲疾呼：真正的我們不是那樣的，我們也是腳踏實地，披荊斬棘地生存著。裝可愛一詞，反映出她們對男性中所謂教養的憤怒，以及她們無法忽視男人的女性觀的一種自虐表現。

在「街」和「禮物」中出現的少女，想來都是創作者心目中的某一個少女吧？在人性殆失的城市或戰場上，任無依的人群中，只有少女仍然保有對真善美的共鳴，仍然尋求著真心的交流。乍看之下，作品彷彿有文明批判的意味，但作者的本意真的是批判嗎？難道他不是在為自己的晚熟打下休止符，把自

137

己即將被迫投入的大環境投射在片中的城市，表現出那種無以名狀的不具名、龐大、粗暴和無可挽回的都市特徵嗎？那城裏有青年的不安與憧憬，也有無機的未來，青年對它一無所知，也毫無體驗，就好像一張劃了線的白紙。相對的，少女象徵著創作者對自己與童年時代的依戀與不捨。他追思著往昔——無知和接受庇護是童年的專利，卻是成長後被迫失去的權利，他從繁瑣的生活中投射出對自由的鄉愁。

少女所表現的不是外在的行為，而是他內在蘊育的自我。

就像我一開始說的，我沒有資格論好壞，因為我也擁有同樣的特質。就算面對著現實生活中的女性，恐怕我看見的仍然只是自我的投影，而無關乎她們的本質吧……我因此不想將「街」和「禮物」當成分析和批判的對象。

自我世界自有其神聖莊嚴的憧憬和思慕，分析或用否定去壓抑它能得到什麼呢？不過，作品的創作過程又是另一回事。我曾經夢想，要是讓「街」中的少女為了找回小狗而與機器螃蟹奮戰，電影會變成什麼樣呢？如果她丟麵包是為了讓螃蟹肚裏的小狗吃，那個舉動又會引發什麼呢？可不可以讓「禮物」中的少女在人龍中尋覓，找到那個送繪本來給自己的無名氏——？

也許會成為大作，也許會拼湊不成一個完整的作品，也許少女將不再是純然的少女。但既是創作，那又何妨？

就我本身目前所面臨的課題來看，或許這正是「製作」與「創作」的不同吧？

（早稻田大學動畫同好會會誌「アニコムズZ」Vol.2 一九八三年四月三日發行）

（編註／右文是一篇投稿，發表對早稻田大學動畫同好會的獨立製作片「街」與「禮物」的觀後感）

「街」（一九八一年　三分十五秒　八釐米　彩色紙動畫）

【故事大綱】在陰冷的都會叢林裏，有一位從垃圾堆裡撿拾一隻狗的少女。這時，出現了一具龐大的機器螃蟹。它伸長了手腕抓起少女的小狗，並且一口吞下了牠。之後，螃蟹嘴巴裏吐出一隻幻化成絨毛布偶的小狗。螃蟹離去之後，抱著布偶哭泣的少女，將手中剩下的麵包丟向街頭。

「禮物」（一九八二年　四分二十二秒　八釐米　彩色紙動畫）

【故事大綱】戰鬥機在城市裏穿梭。一名士兵潛進某個少女的房間，在她的枕邊留下一本繪本後離去。少女拿著繪本來到士兵們巡邏的街上，這時有一隻小鳥將一朵花叼進少女的手中。但由於少女不小心跌倒而折斷了花兒，於是小鳥便再次回到開著野花的草原上，而那片草原正是繪本裏的風景。小鳥為少女摘來第二朵花，少女則將野花別在一名要前往街上的士兵胸前。

淺談時代劇

　　我們以前看過的時代劇電影，題材背景並不侷限於戰國時代或江戶時代，和歌舞伎很像，也沿襲了它的美感，只是在史實方面有些出入而已。近年來幾乎沒有人拍時代劇電影，也許是因為觀眾們看膩了這種古式風格，而這一點正是因為我們對「大螢幕的時代劇」有個先入為主的觀念所致。

雖然電影工業的夕陽化由來已久，但假使我們真的想將它振興起來的話，倒是可以從日本的時代劇或歷史劇著手，只要拍得更生動、有草根性，作品肯定會很有魅力。總而言之，我認為必須用全新的角度去詮釋才行。

的確，若是完全按照歷史考據來拍攝製作的話，那麼不僅「錢形平次」或「水戶黃門」的故事不成立，而且還可能變成裏面不會有居酒屋出現的無聊故事。不過相對的，如果我們能跳脫那樣的窠臼和成見，不就能夠拍出有趣的電影嗎？

雖然小說界曾經流行將戰國武將描寫成經營者，但我覺得那樣做反而讓作品的格局變小了，同時也令人對日本歷史的印象大打折扣。

如果是以影像為賣點的電影的話，則不是為了展現王朝繪卷的風雅華麗，或彷彿歷經多次會戰才誕生的天守閣的金碧輝煌，而應該是要讓觀眾們更確實地看清楚實際發生過的戰爭場面。

雖然在黑澤明的電影「七武士」裏出場的山賊十分寫實逼真，看起來格外精彩，但到了「影武者」時，他卻是讓騎馬軍團穿著清一色的裝束，完全一副外國騎兵隊的模樣進行突擊。我可以理解那是一種表現手法，但實際上卻不可能那樣。他們應該是帶著自己的從兵，人馬一體的展開衝鋒才是。

現在的時代劇電影，說得極端一點，就是讓人覺得會戰好像只有在富士山腳下或北海道的原野上才會發生似的。其實會戰哪有選風景的呢？也許就在地藏王菩薩的身邊，馬兒在田埂上或堆肥地奔馳，士兵們甚至在茅草長得比人還高的荒原裏尋找敵人。

能注意到這些小細節、描寫到這種程度的時代劇，不知道有沒有人願意拍？

戰國時代的軍隊有多麼鄙穢呢？就我所知，士兵們吃得很差，補給路徑隨便規劃，兵糧運輸也只能做到某種程度，要說完全的調度是不可能的。糧食不足的時候，他們極可能在行軍途中沿路掠奪。

雖然士兵或許會給人身分曖昧不明的印象，不過，在戰國末期，他們已被列為正規軍，有嚴正的軍紀要遵守，而且要集體行動。我不明白的是，為什麼至今看不到一部拍手持槍砲的近代日本軍的片子？反而觀眾們看到的都是步兵不堪的一面？

真木三十五的「合戰」是我喜愛的一部劇本。我也不知道那裏面描述的戰爭有多少真實性，不過它至少讓我感到具有合理性；尤其當我在腦中將它化為影像時，那戰鬥場面的魄力可以無限延伸。

無論是描繪長篠之戰，或是真田與伊達在大阪之陣的對戰——子彈射向沒有配槍的真田軍，將士們的鎧甲發出了響聲，士兵用同袍的屍體來當作盾牌——這是多麼逼真的情景。雖然它不像衝鋒的重騎隊那樣發出隆隆馬蹄聲，但戰況的激烈卻更在眼前。

更何況，當時的日本馬體型更小，一個全副武裝的武者要是騎上去，根本就不可能撒蹄狂奔。

聽完這些，各位應該知道真實的軍武或戰爭場面和我們看過的電影，在描述角度有多大不同了吧。

當然，電影不是一味的寫實，但真的沒有人能在影片中重現那樣豐富生動的會戰景況了嗎？

或許有人會說，那就讓動畫來表達吧。我在「風之谷」裏嘗試過，但光是讓腰間的佩劍晃幾下就費了我們好大工夫，要描繪甲冑的威嚴感，實在是力有未逮之處。只有期待特別人來努力了。（談）

（「歷史讀本」新人物往來社　一九八五年四月號）

動畫師

在動畫界，讓圖畫動起來的畫師就叫做動畫師。現在日本大約有二千五百人從事這個職業，不過詳細數字並不清楚。這些人分散在外製工作室和下游轉包制度中，流動性高，所以很難調查出正確資料。

動畫師本是一個極要求性向的職業，現在卻成了晉身繪者的最簡易手段。這十幾年來，動畫工作量不斷增加，業界總是喊著人手不足，到最後用人也不求本事了，只要會用鉛筆畫線條就好了。我這話不是開玩笑的。動畫師的人數持續增加，他們的價值卻相對的降低。

動畫師的平均年齡都很輕，這群年輕人的特徵是善良和貧窮。大多數人是按件計酬，像是電視臺，畫電視卡通的酬勞是一張一百五十日圓。我們現在製作的劇場用作品，一張也才四百日圓。許多人到了二十四、五歲，月收入還不到十萬日圓，有人甚至無力投保國民年金和健康保險。雖然他們都是因興趣而投入這一行，但也不可能一輩子過這種生活。

話說回來，就算轉行，要不了多久又會回來的。因為這一行做起來心情輕鬆，不需要向人低頭，也不用勾心鬥角排擠別人。就像管理化社會下的化外之民。正因為有這些善良而貧窮的年輕人，日本的動畫才有世界史上空前的生產量。

但其實，我們不需要生產那麼多的……。

人才

我到美國參觀過一間動畫工作室。那裏的一位導演正在檢查完稿後的原畫，順口問我說：「你那裏有沒有好的動畫師？」他當時顯得焦燥又厭煩，可能是因為那幅原畫吧。當我說找一個好動畫師比在砂裏淘金還難時，他用力的猛點頭。其實這句話是華德迪士尼說的。據說迪士尼工作室曾經在培養後繼人才時栽過跟斗，工作室裏的九個資深動畫師總是佔著上位，致使迪士尼的創作形於僵化、失去生命力……。但事實並非如此。迪士尼創辦學校、不斷進行動畫師養成計劃，還把人送到移民局，努力地發掘人才。為了培養人才，不惜投下大筆資金。但儘管如此，他還是沒能培養出接班人。

我們可以教人怎麼樣把圖畫成連環畫，讓它看起來像是會動的；可是為什麼要讓畫動起來？為什麼要那樣動？這一點卻是我們無法教育的。要是教了，就會變成強迫了吧。

新人會出其不意的誕生在一個不相干的地方；就算是迪士尼本人和所謂的資深九人幫，也是在加州的沙漠突然就崛起的，不是嗎？

人才永遠不足。我們除了用這不足的能力來創作外，別無他法。但至少那是我們自己的力量。

甄選試驗

幾年前，我參與了某間動畫公司新進人員的甄選工作，招募的職種是動畫師。我們要在數百名應徵者中選出十名左右，標準相當嚴格，要是找不到適合的人選，就算全部刷掉也在所不惜，可以說是一套很少見的正統人才養成計劃。甄選內容有作品（圖畫數張）之類的書面甄選，也有作畫、作文之類的測驗、面試，其甄選制度和一般差不多。至於常識的筆試，則基於主考官本身可能也未必有一般常識，所以沒有納入。結果，才到書面甄選這一關，我們就碰壁了。

我不能批評模仿。在通俗文化這個領域裏，多的是從模仿開始，再走出自己的風格的人。不過，話說回來，已模仿到維妙維肖卻仍走不出下一步的人，也一樣很多。我沒遇過擁有一望便知的獨創性、天賦異秉的人。這裏彷彿是個混沌未開的世界。也許今天很差勁，但不久就突飛猛進的那種人，需要的只是稍加琢磨的功夫。可是當我找不到那塊璞玉，心情真的就像淘金場裏的工人一般。面試場上見到的新人都是萬分緊張的，從他們閃爍的眼神中，我可以看出他們有不錯的資質。儘管我力求慎重和客觀，但到頭來還是免不了依賴偏狹的經驗主義去選人。

在那之後，我轉換了跑道，拍了幾部影片。我在工作人員中遇見當年曾經被我刷掉的人，他們之中有幾個人不但成了我的製作班底，現在甚至還是我們作品的主力成員。這些人和當年擠掉他們的合格者成為好搭檔，在工作領域上都有了成長。

那麼，那場甄選到底是什麼呢……？

曾經有一陣子，電視卡通的數量比現在要少很多很多。那時我們團隊頭一次接電視卡通的案子，做的是「小天使」這部卡通。我們內心充滿著雄心壯志，想到要為孩子做的不是普通的玩具，而是一部作品，便決心要超脫當時電視卡通得過且過和草率的作法。工作室所在的大樓雖然破舊，但工作室裏年輕的工作人員卻受到我們強烈的意志力和企圖心影響而聚集創作。就這樣，我們開始了為期一年的「非常時期」。我們非常拚命，睡眠不足且過度疲勞。靠著意志力，我們甚至連感冒都沒有得過。作品上檔之後，觀眾的回應超乎想像的好。最重要的是，我們自己的孩子也很喜歡這部作品，於是大夥都飄飄然的，覺得好幸福。在這樣的激勵下，我們完成了任務。原本自負的以為，我們不僅貫徹初衷，也竭盡所能做到最好，所以，從此應該就能回歸平穩的日常生活。但也就在這個階段，我們才稍稍明白電視的可怕。電視要的是一而再、再而三的反覆，要的永遠是一樣的東西。還有，電視總是一味的要求我們讓非常時期成為一種常態。就算作品成功，工作現場卻沒有絲毫的改善。我們還要重過那樣全力衝刺的一年嗎？——和電視打交道越久，我們的續戰力只會越低。而這也是電視作品現今開始荒廢的原因。儘管我做不到，但我相信，只要集中多人的才華、企圖心和忍耐力，電視作品還是能跳出現在的窠臼，而且，也值得一試。

健行

製作劇場用作品的機會不多，所以一旦進入製作流程，我們總是在一開始時就傾注全力去做。工作

時程總是很短。我總是要喝叱成員們不准休息、快畫、快跑，一面又被他們追著要交東西。動畫公司若是養著固定的製作群，倒還不至於太慘，有制度的傾注全力時期，正是教育年輕一代的好時機，也是新人展露頭角的機會。要是階段性任務能完成，就可以趁進行橫向工作時喘口氣，準備下一波的衝刺。不過目前的主流方式並非如此，而是一件案子談定之後，工作室才召集工作人員各別簽約，且因為公司採用按件計酬的方式，因此即使階段性工作結束了，工作人員也不會休息，而是分別又投入其他的案子。團隊共事的時間不到半年，有時連名字或個性都還沒摸清楚就分道揚鑣，簡直像是用完就丟似的。我們這裏的年輕女性同仁們一天都工作十二小時以上，過一陣子之後很可能連星期天都沒得休假了。儘管如此，我們還是按慣例的趕不上進度，但這幫年輕人已經連談戀愛的時間都沒有了呢。回想我自己二十幾歲的時候，就算有一段緊鑼密鼓的工作期，但最後一個多月只要用辦喜事的心情來做就好了。說到這，最近我們首次——真的是第一次——在長篇動畫電影的製作期間，為全體工作人員安排了一次健行活動。當然啦，他們得選個假日來補班。嗯，希望二十四日是好天。

千年森

這陣子，我常常幻想起「千年森」。

我想擁有一塊相當面積的森林，利用人類所知，讓適合其風土的草木植物在那裏復活。復活的時間以百年為單位，已滅絕的草木就種上新的，填不滿的地方就造林。雖然很遺憾不可能養狼，但其他的

蟲、鳥、獸等都可以放養到裏面，而且每一種都要有。為了讓它保持最自然的生態平衡，人類不要做多餘的干涉。所以要設立一支充滿使命感的騎兵隊，並賦與他們執法上的權限。

只要有個五十年，這片森林就會是個特別公園，成為觀察和散步的好去處。可以有幾條供遊客往來的小徑和住宿設備，但要對浴廁和飲食做嚴格的限制，而且境內不可以有水泥、柏油，也沒有名產店和酒。汽車要在很遠的地方就停下，騎兵們在境內也不可以開車。在千年之內，任何斧鋸都不得進入這個地方，就算藤蔓纏死了樹木、病蟲害大量發生，或野獸受了傷，人類都不得插手。千年之後，法隆寺也許會腐朽，藥師寺的東塔或許會傾頹，到時候這片森林裏的無數檜木便可派上用場了。假使千年之後還有人類，酸雨問題能獲得解決，這片森林一定會成為全球之寶。讓我們在它的邊界立下天然石碑，不要用機器雕刻，而是用石匠的手，用全球的文字紀念這一處人類的根源。那片森林將是我們重生的地方。

（〔朝日新聞〕一九八七年九月十四日、十六日、十七日、二十一日、二十二日、二十四日刊）

共同的關懷

──另一段後記──

我的兩個兒子在小學低年級以前，對家裏的六本素描簿還挺有興趣的，他們喜歡隨意翻看，就像在看繪本一樣。本來，畫那些素描並沒有任何目的，因此也沒有想到要用它來安撫孩子們的情緒，只不過，有一件事讓我格外在意。就是以哥哥為模特兒的圖畫明顯地比弟弟的多。而且，和哥哥比起來，弟

弟很晚才開始學走路，很晚才開始說話，包尿布的年紀也……等內容也比較多。素描簿是內人自己喜歡才畫的，並不是為了孩子而畫。作為父母，就算算孩子的發育遲了一點，母親畫的是孩子的個性，是做母親表現愛情的一種方式。可是，當弟弟看到自己的素描比哥哥的少時，心裏會做何感想呢？我上面也有一個哥哥，所以我覺得自己隱約能體會。

弟弟的畫之所以比較少，一方面是因為他已經是家裏的第二個孩子了，再者也是因為他待在保育園的時間比較短。不過對一個活在每個當下的小孩來說，或許無法理解我們的這番說辭吧。

我們常說「別給人家添麻煩」，但我想那是不可能的。就算我們充滿著愛與善意，但彼此還是會將自己的想法加諸在對方身上，互相帶給對方麻煩，在許多人的幫助下成長並渡過人生，我漸漸覺得，這才是人之常情。

長子的出世總是讓我回想起自己的童年：我在哪個時期想過什麼、憧憬過什麼，或是曾經有過什麼回憶。對一個從事我這種工作的人而言，那些都是很有用的經歷。

次子給我的體會就不同了。他讓我再一次體驗自己兒時的感受，甚至讓我審視自己選擇這份工作的理由，還有我性格成形的過程。他讓我比從前更了解自己。

現在，我們已經不能再幫他們什麼了。孩子們得靠自己的力量做自己。

弟弟已經上了國中，開始知道晚上K書準備明天的考試是怎麼一回事。當年我自己走過這一段時全無感覺，如今看著自己的孩子也即將和幸福的童年揮手告別，我有一種難以言喻的哀傷。只有和內人一起獻上這份「共同的關懷」，默默寄予關懷和祝福。

我看「種樹的男人」

（「Gorou與Keisuke　母親的育兒繪日記」宮崎朱美著　德間書店　一九八七年九月三十日發行）

這是一部令我眼睛一亮的作品。不光是因為我本身從事動畫業，就算我走的不是這一行，它在我看來依舊非常出色。我認為這是一部力道十足且相當成熟的作品。更令我感動的是，在這個人人為未來惶恐不安的年代裏，還能看到像書中人物這樣的人，更是一種激勵。

片中的這位普羅旺斯爺爺彷彿是一位隱居鄉間的哲人，充滿了成熟的睿智，讓我們不由得產生強烈的憧憬。作者能用自己的表現方式使其創作機成形，這一點令我深深佩服。

而同樣令我欽佩的，還有加拿大廣播電台的那群人，因為他們竟然願意為一部看似不賣座的影片投下資金。我記得那是一個魁北克的廣播電台。在加拿大各省裏，就屬這個州是法國區，偶爾還會為獨立與否爭論不已。這部作品的背景是普羅旺斯，也是南法民族主義色彩濃厚的地區。因此，雖然不是很清楚，但二者之間或許有所關聯也說不定。

初見這部作品時，我還不了解故事背景在何處，知道是普羅旺斯之後才恍然大悟——本作品的原著小說，和普羅旺斯當地的文藝復興運動及方言寫作運動，應該有某種關係才是。

費德利克‧貝克（Frederic Back）本身的深度和他的創作動機、思想等等，融合得恰到好處。

以前，我曾有過在普羅旺斯開車的經驗。那裏大多是綠意盎然的平原，種了很多防風林。想來是因為季風很強的緣故。我本以為那片綠意是原生的，看了這部作品之後才明白，果然還是人為的植林。

故事裏的普羅旺斯爺爺似乎是個虛構的人物，是作者匯集了許多當地人說的故事之後，才塑造出這樣的人物。類似的故事在世界各地都有，日本也常常見到，特別是江戶時代。

由於玉川上水被當作撲滅野火的用水，為此便在它的四周種滿了樹木。因為武藏野從前只是個荒涼的芒草地。八之岳山腳下的防風林，據說也是為了同樣的目的而種的。

相反的例子也很多。先人在開拓北海道時種下的防風林，到了近代卻因為不利於機械化而被砍掉。結果，土壤漸漸地流失掉，於是人們又說要重新種回樹林。

說是自然保育，人為的成分依舊很高，我們並沒有完全仰賴自然的力量去恢復舊觀。其實時間可以幫我們很多的忙，只不過站在人類的立場，任自然保留原貌和人為的作用都得同時進行就是了。

日本人喜歡在神社四周維持自然林的風貌，稱之為鎮守之森；而為生活而種的樹木則被當成一種景觀。這種情況在江戶時期以前還算穩定，但自從明治以後推行近代化，它們便逐漸遭到破壞。毀林，成了日本近代的歷史之一。

我想加拿大應該沒有這段歷史，不過貝克肯定是被原著小說中種樹老人的行為所感動——讓荒地一步步變成綠意盎然的土地，讓那裏充滿生命的力量，讓人們在那裏生活。導演亟欲表現這部作品的心情，我很能體會。

我最早接觸的費德利克‧貝克作品是「CRAC!（搖椅）」。四、五年前，我和高畑（勳）先生（「風之谷」、「天空之城」製作人。「螢火蟲之墓」導演）因公停留在美國時，在某個動畫聯映中看見那段短片。那部片子令我們相當震撼，我還記得在走回飯店的路上，我一邊有氣無力的走著，一邊對高畑先生說：「我們真的不行耶！」

然後就是這部「種樹的男人」。我們現在所用的賽璐珞動畫很難描繪植物，光是小草迎風飄搖的景象就不容易做到生動活潑。植物的美是在風中搖曳、在陽光下閃耀，且要在氣候和光線的襯托下才顯現得出來。我也曾想過自己會如何描繪它，但一想到我們的表現手法達不到那個境界便放棄了。沒想到貝克勇於正面挑戰這樣的主題，成果又是如此可觀，光是這一點就令我佩服不已。這部作品在影像上也堪稱曠世之作。

*

這樣一部作品，當然不是一蹴可成的。要不是先有「搖椅」，恐怕也不會有「種樹的男人」。「搖椅」在手法上的發展、攝影師和幕後人員的心血，我想應該都傳承到「種樹的男人」上了，而且「種」片的工作人員應該也經手過「搖椅」才是。再者，製作群超越前作的創作意圖若是不夠強烈，恐怕也完成不了這樣一部作品吧。

若是以同樣的題材拍成寫實電影，說不定反而達不到這樣的震撼性。貝克在這部作品中所使用的動畫手法，也不是尋常人可以套用的。而這一點正告訴我們，動畫的可能性不該被含糊曲解。假使我們硬要限定動畫表現的適性，勢必陷入表現手法的死胡同中，因此強求其定義是沒有意義的。

其實所謂的表現手法，要先有想表現的事物，再談技術層面的問題。光有技術卻沒有想表現的主題，豈不是一事無成？技術原本就是為了表現事物才發展出來的方式啊。

基於這一點，我推測貝克在「搖椅」中首創的表現手法，是藉由「種」片而更臻圓滿。它最好不要再往上發展，就這麼維持完成的形態就很好。否則下次再有類似的創作時，將難免有舊瓶裝新酒之嫌。

*

費德利克·貝克之所以能完成這樣的作品，和他的世界觀——即看這個世界的「眼神」——有很大的關係。

當我們用這樣的視線去看事物時，就可以發現我們和觀眾的共通之處。那是一種來自深處且長期累積的人文觀點。片中的普羅旺斯爺爺有一張哲學家的臉，而貝克選擇這張臉的理由，我非常能了解。

種下樹苗，把它養大，長成森林之後，蜜蜂也會飛來，老爺爺彷彿望著遠方，看見的是往後的夢想；貝克描繪的，就是這樣的觀點。

我在報紙上的某個小專欄讀過一篇文章，討論日本人和歐洲人的生死觀，上面說日本人老了之後渴望與自然成為一體，歐洲人則希望與自然面對面。日本人所想的與自然化為一體，感覺上像是徜徉在綠色的懷抱中那樣，可是住在戈壁沙漠裏的人，應該也有他們與自然合而為一的方式。天底下又不是只有日本人想要回歸自然，我想每個民族應該都有這樣的想法。大自然是生命的起源，是我們了解全世界的可地點，它對任何人來說都是彌足珍貴的。

費德利克·貝克出生在德法邊境一個叫做亞爾薩斯的地方，但他是在加拿大才發現了大自然的可

貴。也許是人們製作楓糖漿的光景觸發他對故鄉的思念，所以才創作了「搖椅」吧。

當全球的自然景觀正一步步地被破壞，人類反而越發思慕土生土長的大地、風景，和其中的一草一木。這份思慕之情正和普羅旺斯的種樹男人相通，而這也正是這部電影要傳達給觀眾的。

我僅以一個觀眾的角度，寫下這部作品帶給我的感動。我看尤里‧諾斯坦（Yuri Norstein）也是一樣。有這些好人在，真好。

（LD「種樹的男人」一九八八年六月二十五日 Pioneer）

（談）

見風轉舵的國家

由於戰敗的打擊，日本開始反省國家、正義，以及質疑君臣關係；我認為，光是這樣，日本就比以前好多了。在我看來，布希總統就像是被約翰韋恩的亡魂附了身似的──後者的名句是「男人不能沒有性格」。這句話就和撒旦的正義沒什麼兩樣。

但我萬萬沒想到，日本竟只為了國際貿易和國家邦交而附和起波斯灣戰爭。日本應該早已唾棄戰爭了啊？日本的政治家會說「撒旦和希特勒是一樣的」，怎麼就不說東条英機也是一丘之貉呢？我們拋開了軍國主義式的「真理」，卻沒有針對根源去下工夫。我們表現得膚淺而見風轉舵。要是連和平憲法都無法維持下去，日本人就什麼也沒有了。

當我看著自己的兒子，我總是想，往後就算日子過得再窮，我也絕不讓他們上戰場。別人家的孩子當然也一樣。身為一個電影工作者，我總是思索著日本今日的課題，那就是如何不被管理化社會所拒殺，如何走出自己的路。為此，我也曾以近十年的時間來暖身，想以現代東京為背景，構思出青春電影的企劃案。不過，後來我還是放棄了。全世界仍有人生活在毒氣和白髮人送黑髮人的恐懼中，我怎麼在一個沒有穩固根基的情況下，只去描繪人們神經質的反抗呢？這能有什麼說服力呢？我們的思想根基究竟是什麼？我想要更深入的探索。也許目前還沒有半點頭緒，但是面對當前的戰事、思及這個國家還沒有追求到它真正要的精神時，我想，只要冷靜思考，我彷彿就能看到出口了。

（「週刊朝日」朝日新聞社　一九九一年二月二十二日號）

我想創作的電影

午安。我不太會說話，要是你們有聽不懂的地方，再請山崎老師（聽講者的級任老師）來解說好了。

敝姓宮崎。從事動畫工作已經有三十年了，我，做了三十年的動畫，我應該比大家多懂一點動畫吧。因此我今天來這裏，講講動畫的事情給各位聽。就說動畫裏的「時間」吧。

你們知道古時候有一個繩文時代嗎？在那個繩文時代，一般人大多都活到幾歲呢？答案是三十歲左右。所以像我今年五十一歲，已經比繩文時代的人多活了二十年呢。

154

照我們現代人的感覺，三十幾歲就死掉，好像還來不及當爺爺奶奶呢。所以，那時候的人大多十五歲左右就要當爸爸媽媽了。比方像妳這樣（指一指台下的某個小學生），再過三、四年就要做媽媽，想想看那是什麼感覺。當媽媽就是要生小孩，可是那時候的小寶寶也很容易夭折，做父母的只好多生一點。一個人十五歲的時候就當媽媽，然後小孩長到十五歲的時候，媽媽正好三十歲，差不多就快要死了。死得那麼早，也真是可憐。

可是對繩文時代的人來說，他們可一點也不覺得可憐哦。為什麼呢？你們知道嗎？一個能活到三十歲的人，會被村裏的人當成長老，大家都會尊敬他。你們在漫畫裏應該常常看到才對。村子裏的長老好像都是白髮斑斑又駝背的老爺爺，沒想到繩文時代的長老全都只有三十歲吧？當然啦，也不是人人一到三十歲就死，也有人活到三十二或三十五歲的。那就是大長老囉。

我之所以跟各位提到這個，是想到人類也是一代一代延續下去的；就像樹木到了冬天會枯、葉子會黃會落，可是春天一來，它又會長出新芽一樣。人類生下嬰兒，把小孩養大，孩子長大之後又會生小孩。小寶寶會長得像他們的父母，所以做父母的雖然會死，但像他們的人又會回到這個世界上。

人類的一步，老鼠的一步

我在畫動畫的時候曾經研究過各種生物走路的速度，也曾經在窗邊盯著跟你們差不多大的小朋友，偷看他們走路的模樣⋯差不多是一步〇·五秒，也就是一秒鐘走二步。

像，累的時候就會沒精打采的走路，一步拖一步的。早上起來精神好，走路就有力氣，到了晚上回家時就會走得比早上還慢。

那麼，老鼠走路的速度有多快呢？要是這麼小的一隻老鼠也像你們一樣一步○‧五秒，那麼從這裏走到這裏（比劃著講桌的二端）應該要花很多時間吧。牠的一步那麼小，還要花○‧五秒，簡直就像在拖著腳步走了。但事實上，我們看到的小老鼠都走得很快吧？人類甚至覺得老鼠不走路，都是用跑的，可見牠們的一步走得有多快。

這次我們再換大象來看。假使我們要畫一段大象走路的動畫，那麼大象走一步是要多久的時間呢？比方史前的長毛象吧，據說牠是被史前人類獵殺而絕種的。長毛象的一步不可能只走○‧五秒，應該更久才是。可是同樣走一段路，長毛象花的時間可能跟人類差不多，搞不好比人類更快呢？

動畫影片的一秒鐘有二十四格，所以我們要畫二十四張圖。要怎麼樣利用這二十四張圖來表現一秒鐘之內的動作呢？這是我們不得不常常思考的問題。於是我們這麼做著想著——小孩子一步走○‧五秒、大象一步二秒、小老鼠一步快得數不清——這麼一來，雖然我認為大家所認知的一秒，其時間長度應該都是一樣的，但同樣的一秒鐘，大象感覺到的一秒和人類、老鼠或蜜蜂所感覺到的一定不同吧？

讓我們把範圍再擴大一點。有沒有人知道地函對流？啊呀，沒有人知道（笑）。那麼，你們有沒有聽過板塊移動這個名詞？應該都有聽說過吧。那就是地函對流的結果。現在的地球科學仍然用這一套學說。在地球最深處有一個叫做核的地方，而在地球表面與這個核心之間則夾著一層地函，這層地函軟軟的會流動，常常擠來擠去，久而久之便會推動陸地板塊移動。像我們日本列島就在太平洋板塊上，底下

的地函流動時，我們也會被它帶著動，很多地震就是這樣來的。那麼地函動得有多快呢？差不多是一年三公分。一年才走三公分耶，就算我們盯著它一直看，也不可能看得出來它正在移動吧？假使你們都是身高一千公尺的巨人，壽命是一萬年，不、一萬年是不夠的，而是一百萬年那麼久，甚至是像石頭怪人那樣的話，說不定就能觀察得出地函的移動了。

蜜蜂會躲雨

跟蟲比起來，我們的壽命恐怕是牠們的幾百倍吧。若說一隻蟲的一生還不及一個人的百分之一，那麼，我們的一秒鐘對蟲而言可能就像一百秒那麼久吧。這當然是我自己的解釋啦，我也不知道是不是如此，只是想像罷了（笑）。考試的時候如果寫這種答案，或許會被打叉喔。不過假使蟲子們真的有這種感覺，那會是如何呢？

比方從前有一部卡通影片叫「小蜜蜂」，雖然裏面的主人翁是一隻小蜜蜂，但牠長得很像人。當牠採蜜的時候，總是將花蜜裝在一個小罐子裏，然後拎著罐子飛回家，可是真正的蜜蜂腳下不可能吊著小罐子吧？所以我就想，假使我能作一部電影，用真正的蜜蜂做主角，然後拍出牠眼中的世界，說不定牠真的覺得一秒鐘像一百秒那樣長，那樣牠看世界的方式可能也不同了。雖然我沒有拍過這種影片，不過我真想試試看。

對這隻小蜜蜂來說，雨看起來是什麼樣子呢？你說說看，你覺得牠會怎麼看雨呢？（邊說邊指著前

排的一個學童）

「我覺得牠應該看不到雨吧？」（孩子答道）

也對。因為一秒鐘對牠來說就像一百秒那樣久嘛，所以從這裏到這裏，一秒鐘裏落下的雨滴，就像是一百秒裏下的，是吧？所以在牠眼裏，雨滴得好慢呀。下雨的時候我們會淋濕，可是蜜蜂呢？牠們可能不會淋到雨哦。雨嘩──的落下，蜜蜂眼裏的雨卻慢慢的下，說不定牠們可以躲開呢。蜜蜂的翅膀也拍得很快，不過就像我們走路時看見自己的雙手擺動一樣，蜜蜂說不定也看得見自己的翅膀拍動。

所以，我覺得牠們也可能看得見雨滴。

那麼，雨滴是什麼樣子呢？（指著某個學童）你要不要來黑板上畫畫看？（學童上臺畫了幾滴雨對，原來你是這樣畫的。你為什麼會想把雨滴畫成這樣呢？人類應該看不清雨滴吧。既然看不清楚，可見我們對雨滴的形狀都是想像的；人類會想像水掉下來的時候是這個樣子，然後憑著想像畫畫，因為我們沒有蜜蜂那樣的眼睛。不過，我們知道太空船裏的水滴是什麼樣子。在無重力的狀態下，灑出來的水會慢慢飄在半空中，軟軟的、一團一團的（一面用手比劃著）；東凹一塊、西凸一角的，變來變去沒有固定形狀。如果有一隻蜜蜂在雨中飛，會不會看到這邊有一滴、那邊有一滴，對面又有一滴呢？牠看見的雨滴，說不定就是這樣一沱一沱的，牠只要找中間的縫飛過去就不會沾到水了。如果我們把這一段畫成動畫片，大家會知道這是在下雨嗎？不知道吧（笑）（學童們紛紛說「不知道」）。可是我猜想，搞不好在蜜蜂的世界裏，下雨看起來真的是這個樣子（臺下又傳來「說不定是」的聲音）。說不定是哦。

不說蜜蜂，就說魚在水裏游，也可能是類似的情況。可是有些魚會跳出水面的。在水裏的時候，魚

會不會想：我現在在都在空氣中，可是你們會每天想著自己正在空氣裏嗎？要是沒有空氣，那就糟了；或是空氣裏有怪味道、臭味道，那也很糟。呼吸不順暢真難受，是吧？我們在水裏不能呼吸，所以總是先吸一口氣才潛進去，然後能憋多久就憋多久，憋不住了才出來。可是我想，魚兒一定不是這樣的，牠們覺得在水裏生活是天經地義的事，跟人類的感覺完全不同吧。

有了這樣的觀念，我們再跳過來講象龜。象龜是全世界最長壽的動物，假設牠可以活二百年好了。生長在Galpagos加拉巴哥群島，以仙人掌等為食物的象龜，由於其行動非常緩慢，因此在牠們的眼裏，人類散步時的走法可能都快得不得了呢。

鳥兒應該看得見風

再來換鳥。說到鳥，如果拿來跟飛機相比，飛機的後面通常有舵，上面有所謂的輔助翼，是用來下平衡的。昇降舵會朝上或朝下，方向舵則是左右對稱。駕駛握著的操縱桿就是在控制方向舵，把操縱桿往前推，飛機就會向前傾，往回拉則機身會向後仰，往左右倒則機身也會左右傾斜。總之，飛機能飛，都得靠努力和風配合才行。

可是鳥就不同了，就像我們想都不用想就會站一樣，牠們只要用尾巴甩幾下就可以控制飛行的方向了。為什麼牠們可以這樣做呢？說不定牠們看得見風？這當然也是我的胡亂想像啦。還有，鳥兒的壽命也比人類短，所以當有一陣風花了一秒鐘吹到人身上時，對鳥兒們來說可能像好幾秒，當然夠牠們反應

了。鳥類所感受到的風，應該比人類感受的更緩和；這當然也還是我想像的（笑）。都是想像。我們的工作全都要靠想像。

我之所以提到這個，是因為想到一種叫滑翔翼的東西。滑翔翼的飛行原理中有個滑降比率，是指下降一公尺時，滑翔翼可以前進六十公尺，所以在這六十公尺之間，只要有一公尺的上昇氣流，也就是風往上吹一公尺的時候，滑翔翼就可以一直保持飛行的狀態。不過，上昇氣流總不是時時有，好比在大陸上就不那麼容易產生上昇氣流。這時候想想飛滑翔翼的人要怎麼辦呢？他們會去找禿鷹，因為禿鷹就是利用上昇氣流才能盤旋在空中。只要遠遠的看見禿鷹在飛，人們就明白那個地方有上昇氣流，這樣是不是很方便？可惜在日本找不到禿鷹（笑），找烏鴉或許還比較容易吧。飛滑翔翼的人利用禿鷹來發現上昇氣流，禿鷹又是怎麼知道那裏有上昇氣流呢？我只能想到：一定是老鷹看得見風、看得見氣流。說是這麼說，但空氣沒有顏色，其實還是看不見的。我只是很大膽的想像、假設，有上昇氣流的地方，會不會像是有一團空氣結塊向上浮，而其他地方則看起來像是有空氣塊往下沉？如果真是這樣，這半空中的景象看起來一定很微妙。我們在艷陽下都看過景物在浮動，人類的眼睛都看得見氣流了，鳥類的視力更好，一定看得更仔細吧。但這畢竟是我自己一個人的胡亂想像，還是得問問鳥兒才知道。

如何感覺一秒鐘

大人的生活方式是，比方我們決定要拍一部電影，就會先想到很久很久以後的事情。現在是一九九

二年，明年是一九九三年、再來是一九九四年。假設我們要在九二年底以前做成拍片的決定，那接著就要有一段準備期間，然後在九三年春天開始作畫，九四年的春天拍完，並在同年的夏天宣布殺青。如果沒有這樣的規劃，動畫是做不出來的。

還不只這些。對你們而言，到一九九四年為止，你們都還是國一的學生；到九五年則是國二學生。可是我們的時間卻沒有這麼充裕，差不多到九三年的春天時，我們就會開始急得像熱鍋上的螞蟻了，因為我們會開始覺得時間不夠用（孩子們發出「咦——」的驚訝聲）。要拍一部兩小時的動畫片，一年是不夠的。這個當然是靠經驗判斷出來的。假使多給我們一年時間，那就拖到一九九五年了（笑）。到時候不知道地球還在不在（笑）。大人們都是這樣，不光是我們做動畫的，每個人都是在時間不夠的感覺中渡日，所以暑假常常是在轉眼之間來了又走。可是，在孩提時代，小孩都希望暑假快點來，等著等著，就覺得一個月好長好長。可是，一進入假期，又覺得時間好短好短。對不對？同樣是一個月，等待和放假的感覺為什麼這麼不同？所以說，時間會隨著感覺及不同生物的不同角度而長短不一樣。

其實一天一眨眼就過了。對一棵活了五千年的樹來說更是如此。冬天來了，冬去春來。對它們來說，或許就好像過了一天似的。

換成蟲的角度，爬這樣的高度（把手抬離講桌）可是一段不得了的距離。牠們的世界一點也不小。照這樣想，植物的世界也很遼闊了。剛才我說的那些雖然全都是想像出來的，但從事動畫的工作就是要如此，既然要畫各種生物，就要研究牠們的動態，最後，勢必覺得牠們的一秒鐘絕對有別於人類的一秒鐘。樹的一秒鐘也和我們的一秒鐘有別。假使對時間的感覺會不一樣，那麼即使我們對一隻小狗連續叫

了十五分鐘沒什麼感覺，但是對牠而言，牠已經叫了好幾個小時了；樹不會喊痛，但是如果我們能知道樹的喜怒哀樂，感覺也不錯。我總是這樣想。我家的狗今天早上也吵著要我帶牠出去散步，但我也只好對牠說我很忙就出門了（笑）。諸如此類的事情，都是在我從事動畫工作以後才去思考的。

接下來就順便說說會有大型機器人出現的動畫吧。我們最常看到的就是機器人破壞高樓大廈。但有時候我想，要是我變成那麼高大，不知道是什麼感覺？動畫裏應該有很多種模樣的機器人才好，說不定有的機器人體重好幾萬噸，卻總是趴在地上鑽來鑽去像蟲一樣（笑）。如果現實生活中真的有那樣的機器人，說不定它踏在柏油路上的感覺，和我們赤腳走在田埂上的感覺差不多呢。

還有，你們知道木星嗎？應該知道吧。那是一顆由氣體構成的星球。那上面有一些像肚臍眼一樣的東西，有沒有在照片上看過？那些都是很大的漩渦。用一杯水也可以做出漩渦，而木星上的漩渦形成原理跟水杯的一模一樣，只是時間不同罷了。所以一個很會畫水的動畫師也一定很會畫樹木。也一定很會畫一群人吵吵鬧鬧的走來走去或運動場上的小朋友從事各種活動的景象。像這類內容就會畫得很好。

宇宙裏的萬物也一樣。儘管速度不同，也就是時間有所不同，可是它們全都是有活動的，且不分大小。這也是我自己的想像就是了。我在這份工作的三十年間，漸漸有了這樣的想法。

我對很多事情的研究還不夠透徹，不過當我用這些角度看這個世界時，還能發現很多不可思議的事物。就像我們剛才講過的蜜蜂，牠會把採來的花粉做成丸子。一隻蜜蜂停在花上面，撥弄花粉，然後將它們黏在身體上做成丸子。我只看過花粉在顯微鏡下的樣子，誰曉得看在蜜蜂的眼裏，花粉是不是長得

像香腸、饅頭或湯圓呢。我想牠們一定看得出來，哪一種花粉好吃或不好吃。

所以說，並不是只將蜜蜂丟到顯微鏡下看仔細就好，假使我們能真正進入它們的世界，用它們的眼睛去看四周的一切，得到的感想一定更有趣，說不定比太空探險家到外星球去冒險的故事更精采呢。雖然我總是這麼想著，但要做起來也不那麼容易就是了。

（一九九二年六月十九日　仙台　八幡小學六年三班課堂上）

偶話當年

宮崎駿　加藤登紀子著　後記

每個人都有自己的故事，只不過一出口便被人家當成老太婆的裹腳布——儘管它們都是當事人珍藏的回憶。我們很難從往事中避開感傷或美化的表現，就算是如一枚郵票般的記憶，也可能在反覆回憶間繁衍成一幅一百號的繪畫。

所以，我們都告誡自己不要回顧。做過的傻事再多，我們仍然決定不去後悔。我們決定只要負起責任就好，之後就帶著它走進火葬場吧。可是，這樣算不算自我辯護？

時代的齒輪開始轉動，我們困在自己的無知裏。在這個時候，加藤小姐的一句「偶爾也該話話當年」驚醒了我。

於是我大徹大悟。回想往事並不是壞事，因為現在的我正是由它所構成。那是一個出發點，即便是

現在，我仍然無法否定它。

（「偶話當年」德間書店 一九九二年八月三十一日發行）

我所喜愛的東京

明治神宮之森

選一個人少的時候，彎進一條人少的小徑，你會不由得感嘆：這裏真的是東京嗎？這片茂密的常綠闊葉林全來自於大正年間日本各地的捐贈，這一點也令我驚嘆。原來有志者事竟成，日本人其實也能在短時間內創造出一片森林。這是一個非常珍貴的例子。

（「產經新聞」 一九九二年九月十九日刊）

一個鏡頭的力量

『生之慾』是黑澤明導演作品中首屈一指的名作。儘管是四十年前的電影，至今仍未失去它的力量，反而令現代的觀眾更加肅然起敬。回想起這四十年來的世局變動、思想變遷和產業結構的膨脹，越發顯出本片超凡的力量。在許多時候，我們的觀點受到時代潮流的影響，反而認為時裝劇要比古裝劇容易褪色。但是『生之慾』無疑是一部真正的「電影」。

一部真正有力量的電影，就算從中間開始看也能在每個瞬間看到它所要傳達的力道。只消幾個連續的鏡頭便足以傳達創作者的思想、才華、領悟和品格。最重要的是，不管我們從哪一點切下去都能立見優劣。就像金太郎糖一樣。B級、C級的作品，任選一處切入，看到的也不過就是B級、C級的表情。

有力量的電影，必定有其代表性的場面，通常包含了幾個令人難忘的鏡頭。這些畫面不見得是劇情的最高潮。可能是結局，也可能是某個過場的中間景，但是這些畫面會烙印在觀眾的腦海裏，成為記憶裏索引這部作品的指標之一。在『生之慾』中，就數在市公所裏過場的那幾幕最令我印象深刻。

坐在成堆的文件前，一個市民課的課長正在審閱文件和蓋章。動作重複而機械性。只見他取來一份文件、翻閱、蓋章，然後將之一一堆疊起來；他的眼光在取件的那一刻迅速掃過紙面，因此馬上就知道沒有細讀的必要，於是順手又蓋下印章。他的座位後面是一座由文件疊成的小山。畫面中有濃厚的陰影，襯托著一個男子以精準的節奏進行他可悲的工作。這樣的影像，有著直迫人心的張力和洋溢著真實感。令我覺得要正襟危坐觀看才行。在一個電影導演的一生中，能創造出多少這樣精采的影像？而我正和創作者一生的結晶交鋒啊。

『生之慾』裏的著名場面當然不只這個。不過對我而言，這部作品的精髓全濃縮在那堆積如山的文件和這個不停蓋章的人身上了。真的，那幅影像太美了。原來以前的日本電影能呈現出這樣的影像。我反覆思索，幾度自問，為什麼它令我如此感動？那幾個鏡頭的力量究竟從何而來？

以往我總是認為，從故事、主題或傳達的意念去談論電影，是很愚蠢的一件事。如果電影只是為了揶揄公務員的工作或其枯燥無味的人生，那是絕對拍不出那樣的畫面。堆積如山的文件如何和老式的土

牆與斑駁壁面上的那種陳舊美感相比呢？說得極端一些，我光聽劇情大要和那一幕就論定『生之慾』的名作價值。我已經很久沒有純為娛樂而觀賞電影了，我有個壞習慣，就是電影從不完整看完。坦白說，我對安德烈‧塔爾科夫斯基（Andrei Tarkovsky）的「潛行者（Stalker）」一片讚不絕口，但事實上我也沒有全部看完。我看的大概是後面的三分之一，而且還是在電視上偶然看見的。不過那對我來說已經足夠。我感覺十分充實，也不期望更多的感動了。

其實，是我太懶了。要是能從頭到尾重新看一遍，應該可以加深我的感動，而這應該也是創作者的期望吧。不過僅僅如此便已經令我打心底感動，再多，也是多餘的了。

文件堆積如山的那一幕，帶給我的也是相同的震撼。我反覆自問這份感動意味著什麼，最後，我終於得到一個結論。

如果它是沒有意義的，那麼，由不停的蓋章和堆積如山的文件所累積的人生，和由電影底片匣所累積出來的人生，二者之間到底有多大的差別？

若說那是無為，也不為過。男主角的規律節奏中流露著可悲，正如同我們對自己的人生感到可悲。世界上有光有影，我們卻總是與冷酷的影子隨行。那一疊文件之所以深具存在感，不光是因為小道具和照明的功效，而是因為那片陰影正刺穿我們隱藏在內心的陰暗面，使我們受到衝擊。回看人生，其實人生並不是因為有成就才有意義。男主角活著的方式，帶來更深一層的意涵。乍見之下彷彿是積極的作為，而表面上看，電影似乎對一個全力奉獻的人給予全面的肯定，然而，電影卻藉由這幾個鏡頭有力的呈現出影片更深層的意涵。黑澤明導演的『生之慾』就有這樣的價值，讓

人僅以這一個鏡頭便足以論其優劣。那樣的場景是很難拍出來的。

影像竟有如此充滿力量的表現方法。我得重新思量了。

（ＬＤ「生之慾」一九九三年十月一日　東寶）

漫畫盛行論

近來常有外國記者來訪問我，他們常問我與「漫畫（Manga）」相關的問題。看來「漫畫」一詞已經被世界各國的人當成日本漫畫和動畫的集合名詞了。

日本為什麼如此風靡漫畫呢？這個問題回答起來可不容易。為了省麻煩，我用自己的假設來回應。以下就是我的假設。

其一，恐怕跟大腦的結構有關。日本人習慣以線條，也就是輪廓，來把握事物。另外，它也是一個喜歡用量，也就是立體感去掌握事物的民族。我們比較日本和美國的動畫師在這方面的性向就可以明顯看出這些傾向。漫畫是純線條的構圖，幾乎不需要顏色便容易為日本人接受。更何況它又便於大量生產，凡此種種皆合乎日本人的生理條件。

其二，從歷史觀點來看，平安末期到鎌倉時期盛行的繪卷就是圖與文字的組合。當時的日本人便喜歡用這種方式來描繪世間萬物，可說是一種民族傳統了。舉凡政治、經濟、宗教、藝術、戰爭，以至於

風花雪月，無不可入繪卷之中，現代的日本人便沿習了這個傳統。

其三，漫畫是高度經濟成長下的壓力疏洪點。它也最適合擔任這個角色。我們在「原子小金剛」裏嚮往現代化，在「巨人之星」裏發揮毅力，看「Garo」雜誌來平衡我們在生活上的失誤。所以，當鄰近各國也走上急速成長之路，「漫畫」勢必將為他們分擔同樣的壓力……。

這就是我的假設。不知道各位覺得如何？

謝謝大會頒發給我這個獎座。

（'94日本漫畫家協會獎受獎致詞　一九九四年六月二十日）

大樹上的鄰居

我的電影裏常常出現高聳入天的樟樹，尤其是「龍貓」。許多人可能以為那是我童年時的回憶，其實不是的。

就拿製作一部以少年為主角的電影來說，總會有林林總總的感受和想像浮上心頭，可是說實話，我對自己的幼年已經沒什麼記憶了，所以大多要靠我觀察到的孩子們來回想。我觀察自己的孩子、鄰居的孩子，還有親戚的孩子。所以電影裏出現的，其實是我回憶自己在他們那個年紀時的感受。神木也是如

此。那是我三十歲之後開始對大自然多了關心，它才開始經常浮現在我的想像空間裏。

只不過，回想起我喜歡大樹的原因，也許是中學時從校舍窗口所望見的一棵橡樹吧？那棵樹長在學校隔壁的私有土地上，從我們教室的窗口正好能看見。一見就讓人心生「啊——好有氣勢，看了真舒服」的感覺。我也記得自己曾經想將它畫下來。

有一陣子我淨畫些大東西。不只是樹，還有鐵塔。畫那些高高的東西，也許是因為我有想爬上去的欲望，要不就是我在潛意識裏容易被高或大的東西所吸引吧。

至於我對植物世界的興趣，則是因為它最能象徵這個複雜而多樣化的世界。在動畫裏描繪植物很不容易，想在背景畫一棵大樹被風吹拂的模樣，怎麼樣就是表現不出來，還不如一張照片來得有魄力又具壓倒性。話說回來，樹不只是樹，一棵樹上有許許多多寄生或與它共生的生物。除了影像之外，還有誰能掌握牠們所有的生態？或許影像也做不完全，但我從未放棄過要拍這麼一部電影的念頭。

人類的時間、鳥的時間、蟲的時間，或者細菌的時間。各有各的時間觀。在這些生物不同的時間標準下，牠們共同等質的時間是可以同時存在於一棵樹上的。那是一個巨大的空間，有鳥兒們穿梭在茂密枝葉間看見的風景，也有毛毛蟲在樹上目睹光合作用發生的現場，還有地上的小石子眼中的天地。假使我們能掌握這所有的觀點，那麼灌木林間一棵毫不起眼的小樹也可以是一個精采動人的天地了。從人類的角度去看，樹木站在那兒好像很舒服，看起來又賞心悅目；可是體質差的植物也會被蟲咬，咬樹的害蟲也會怕人類用小棍子戳牠。縱使是雨滴，小蟲也可能看成一顆表面張力極強的透明珠子。我想試著改變類似的視角和時間軸，拍一部以大樹為中心的電影，不過我知道前提是還要有娛樂性才行，想來這應

該不容易實現吧——。

也許有人會認為想拍這種電影，是不是意味著大樹對我有特別的意義？說到我與樹的關係，與其去探究我的個人記憶，還不如向更遠方追溯。我們會覺得有樹木的風景比較好看，但在沙漠土生土長的人就未必是這個想法了。人類並不是這塊土地的原住民，植物比我們更早進駐這裏、了解這裏，更不曾撤離，我們能不能用植物的心去感受大自然，會是人與自然互動的一大關鍵。假使幾千年前沒有樹木的存在，世界會變成什麼模樣？有這樣的疑懼，就會有種樹的動機了。

從這一點看來，現在正是時候。是不是日本人徹底改變了風土，導致自己也起了變化？或是努力想留下回憶，所以才想盡辦法多種些樹，好讓這充滿生命的象徵重新回到我們的生活中？話雖如此，但環境保護和生活之間卻盡是矛盾，我們無法帶著環保的觀念過日子，畢竟，我們在生活中仍少不了汽車。

最近我家附近的大水溝裏發現大量的草蚊，看起來很髒，可是又不能輕易的就說要將之撲滅。光從水溝乾淨與否這個角度來做決定是不行的，畢竟把水弄髒的是人類。其實只要一場傾盆大雨，草蚊就死得差不多了，但只要水溝裏的水有幾天不流動，牠們很快又會長回來。這些小飛蟲的生命力真強。我開始覺得只為圖眼界清爽而消滅牠們是不應該的。

當然，我認為我們應該盡力去做好環境保護的工作，但我卻無法大聲疾呼。我希望能用自然界的生物眼光去看世界，就像為樹木拍電影，或用四萬十川的泥鰍或大水溝裏的草蚊觀點，去看我們的天地。

（「讓我們去看神木」講談社Culture Books　一九九四年七月二十五日發行）

腐海的塵埃

但我仍然植草種樹、清理河川

現在這間辦公室（STUDIO GHIBLI）的頂樓有一整片的綠地，那是我請在大學裏學造園的兒子設計的。免費嘛（笑）。一方面可以避免日光直射頂樓，另一方面也節省冷氣的電費，算是附加價值吧。其實我從很久以前就想嘗試了，有機會的話，何不在那裏隨便亂種東西？好比先鋪一層生命力最強韌、最接近野生種的草皮，再把野草的種子撒上去，看看它們之間會怎麼競爭。

有人認為頂樓是大家休憩的場所，種了草會不方便，不過我把那些意見全都踩在腳底下了（笑）。

僅用集思廣益的方式來處理這種問題，只會落得盲從眾愚罷了。

曾經有一個人覺得自家的櫸樹長得太高大，便削去了一部分枝葉，然後跟鄰居挨家挨戶的道歉。有的人家覺得「其實不用剪去那麼多的……」，也有人家認為「是啊，葉子堵住雨棚的排水道，很不方便」。路上的行道樹也差不多，只要有人向公所通報一聲，公所馬上就會派人來修剪，但公所的職員可能沒想到，或許那棵樹根本就還不到該修剪的地步。

所以碰到這種問題的時候，首先不是問別人的意見，而是先從基本的觀念開始思考才對。我認為這才是人民公僕該做的事。我們不該隨輿論而起舞，而是應該啟發輿論才對。

至於在日常生活中如何做到綠化，得先從擁有新的世界觀開始做起。與其多讚美綠地的美好，不如少為綠化帶來的不便而抱怨。雨棚的排水道會被堵住，可以設法發明一種不會堵塞的雨棚來解決啊。

葉子好不容易能歸於塵土了才落到地上，我們卻急急地掃起來燒掉，其實也是可惜。就說說這個

吧。興建大型社區時，不妨指定一樓的住戶負責清掃行道樹的落葉，誰家住在行道樹的對面，誰就要掃

那棵樹的葉子，而且要用掩埋的方式丟棄。住戶在遷入時要蓋印章以示負責，否則不准遷入。只有這樣

才能兩全其美。

哎，一聊起綠化，我說話就更加口沒遮攔了（笑）。說自己口沒遮攔是很奇怪，我只是把自己認為行得通

的想法說出來罷了（笑）。水源保育也是一樣的。我家附近有一條柳瀨川（編註1），我在河裏看過三隻

很像是大肚魚的小魚，看著便覺得心情愉快。二十五年前剛搬到這裏的時候，河裏只有水蛭和孑孓，河

水又髒得很。當時我還在想，這麼髒的水，真虧得孑孓能在裏頭生活啊，不過最近雨水暴增，河水突然

變得很清澈，這些蟲子也就少了。

隨著河岸地區的建設，柳瀨川也蓋起了河堤，以前河岸旁邊緊接著二排長長的雜木林，但工程開發

讓這些鄰接的林區也減少了。現在剩下的恐怕還不到一百公尺呢。可是自從二、三年前起，野鴨會到柳

瀨川河域過冬了，而且今年冬天比往年都來得多，將近五十隻左右。一知道這個消息，附近的居民全都

開始帶著麵包屑出門。有一回大家一起對著河裏丟麵包屑，真是盛況空前。啊呀，天哪，這下又污染河

川了（笑）。

「柳瀨川清淨會」成立之後，每年會發動個三、四次河川清掃活動。不過垃圾還是會從上游流下

來，所以河水還是不乾淨。要是下起連日大雨，河水和溪流一下子暴增，雜木林的根補土也會被沖刷

掉。我們曾在夜裏拿著手電筒去巡視，景象是既可怕又有趣。只見林地裏到處都聽得見嘩啦啦的水聲，

當我們把水抽乾，看到最多的就是纏在樹根上的塑膠袋。所以我們的清掃其實沒有太明顯的效果。

不過，因為有這項活動，河川還是變得比以前乾淨了。二十幾年前，這條河簡直髒得沒有人敢靠近，甚至比大水溝還髒。我要在此致上謙卑的謝意。我對這項運動只有心存感謝。

大約十年前開始，河裏有了水藻。原是不毛之地的河床竟然長出水藻，我們可是感動的不得了。要是換做別的河，可能會被人說成河水不乾淨吧。因為不乾淨的河水才會長水藻嘛。

說到讓河水清淨，是要做到像屋久島那種程度呢？還是像四萬十川那樣才行？不過我沒有親眼見過四萬十川就是了。太過強調乾淨和髒污的分別，一味的要求清潔感，未免流於病態。

所以，光看一條河就能讓我們明白很多事情。比方有人擅自關上了農業用水的水閘，不准那些含有農藥的污水流進河裏。見到河裏有魚，興奮得像什麼似的；可是大雨來臨時，水泥做成的河堤會讓魚兒們沒能可躲，只好被漲滿的河水沖離牠們原本生活的地區。我們在雜木林看過魚兒們躲避大水的生態，從此便知道該怎麼讓牠們留在棲息地了。有了經驗，大家都越來越懂得方法。

總而言之，在我們高呼水源珍貴、綠地珍貴之前，該有個能充分享受水源和綠化之樂的場所才好。

沒體會過這二者的好處，喊什麼都只不過是口號而已……

柳瀨川的源頭在狹山丘陵地，我們在那裏持續發起龍貓之森（編註2）運動已有多年。推行這項運動的人們大多來自當地的賞鳥會，所以他們原本也不是所謂的自然保育運動人士。正因為他們領受過大自然的賜與，所以格外有共鳴吧。一項運動的成敗取決於成員的人格特質。他們不是打著正義的旗幟激進行事，而是秉持柔性的訴求，敞開雙臂歡迎任何一個願意守護綠地的人士。最重要的是保護自然環

境，而不是強調組織或運動本身的主權完整性。我們絕沒有人會說這項運動是由我們開始推行的，所以不可以讓別人來介入。

幸好，這項運動在泡沫經濟時期開始，所澤市和埼玉縣政府甚至把龍貓之森附近的土地都買了下來。現在以龍貓之森一號地為中心，我們已經保育了相當大面積的綠地。目前正在物色二號地。

我之前參加過一個半日活動，內容是整理一號公園。我們把落葉掃成一堆，還要砍掉雜生的竹子。因為我們把土地弄得太肥沃，以至於連椎栗（chinquapin，木質可用來栽培椎茸）這一類常綠闊葉樹都長了出來。可是大家都心軟，沒人砍得下手。有個會員說：「不要怕，砍了還會長出來的。你們就相信植物吧！」但我們還是不忍心砍掉它。

掃掉這麼多落葉好嗎？不用留一點在地上讓它自然成堆肥嗎？眾人你一言我一語的說。有人主張就這麼丟了算了，也有人認為應該維持雜木林的樣態，定期整理，或者砍掉太高大的樹來換種新樹才好。還有人想到落葉要是積多了，說不定會有鍬形蟲跑來繁衍。

總之，我們是盡其所能的做了。也只有這樣了。有所為而為，其實成不了事的。

希望是什麼？也許是和自己覺得重要的人一同付出吧！

「風之谷」裏出現過的「腐海」（編註3），是千年前人類造來淨化環境所用的，可是當時的人們無

法預測到腐海會有什麼樣的變化。不管聚集多麼優異的生態學家，也不見得研究得出來。

就好像我們在工作室的四周種上櫸樹一樣，種時也不會知道這些樹將來會長成什麼樣子。它們會給人類帶來什麼？或許會造就一段戀情，或許就只是傾倒後壓垮這棟房子。這是人們料想不到的。自以為料想得到，那是一種傲慢。人們會去創造機會或是去安排事物，但是，這其中到底隱藏了什麼玄機，或是背後有沒有神的力量，都不是我們可以自行決定的。用這樣的角度去看世界，似乎會比較貼切。

我們期待的往往都會事與願違。所以腐海會變。這一片人工開發而成的生態，隨著時間帶來了不一樣的結果。腐海是人造林，所以它不是自然的樹，不是原生林，所以不必太珍惜？不，儘管它是人類所造，但森林就是森林，森林的功能不會改變，在其中形成的生態系也依舊複雜得超乎人類想像，我比較傾向這樣的想法。

有人把大自然想像成和善的，認為它生出腐海來試圖恢復被人類污染的環境，一定會造福人類，這根本是瞎說。這算哪門子美得冒泡的地球觀？抱持這種觀念乃是人類最大的問題──在寫「風之谷」的過程中，我漸漸有了這種想法。

其實我一開始便隱約感覺故事會導出這樣的結論，但不少人認為這樣的結局不好，讀者可能會失望。怎麼會有這種意見呢？以目的取向的生態系是不存在的。我原來不想碰觸這問題，但又覺得不碰不行。又像娜烏西卡明白腐海的真相之後要怎麼向人們解釋？這是很難用言語說明的。她至今做了些什麼，今後又會做什麼，如果我們能察覺到這些不就夠了嗎？因為，我不想輕易的去談所謂的「希望」。

那麼，希望是什麼呢？能跟那些自己覺得重要的人一同付出，也可稱作希望吧。也許我們只能用這

種方式來解釋活著的意義。

種草和清理河川能引發什麼改變？誰也不知道。說它關係著我們的未來，也可能無關啊。但我們不做就不可能有任何改變。它雖然不會帶來改變，但至少會造成日常生活中的一些麻煩。我們何不把它當成樂事，且樂在其中呢？

未來仍然不可預測，人們在聽天由命之餘又有別的問題出現了。我已經可以想見那會是什麼問題──井上陽水的歌「最後的新聞」裏說到，「地球上的人多到掉進海裏去」。這就對了。一旦意識到這一點，它便佔據了我們全部的意識了。

連同沙漠和極地在內，若拿地球的陸地總面積除以總人口數，平均每人可得一百七十平方公尺。假使人口再過五十年膨脹成一百億時，每人可得一百二十平方公尺。當人口變成五百億時，地球已經擠不下人類以外的生物了。科幻作家艾西莫夫（Issac Asimov）試算過，五百億人口是個極限，超過這個極限，地表將容不下任何能行光合作用的有機物。

人類該怎麼活下去？只有不斷的生孩子了

　　南斯拉夫今日的問題也是在曲折複雜的民族歷史下演變而成的，但它同樣根源於土地的貧瘠。我們在古羅馬的歷史中看見文明的興衰，繁華一時卻留下滿目瘡痍。義大利、南法和西班牙也是如此。最先進的文明繁衍出最多的人口，最豐饒的社會卻造就最多的不毛之地，因為人們要砍掉最多的樹。

那應該是我們人類最為關心的問題吧？但後來卻被享樂主義所取而代之了吧。Ｊ聯盟（日本職業足球聯盟）就是如此。我以為Ｊ聯盟只是日本走上拉丁化之路的象徵罷了，但站在觀者的立場，足球卻代表著一種剎那的感動。

但是，日本也有職棒吧。雖然它比美國職棒小家子氣一些，老是圍繞著野村的獎金多少打轉，但它仍然是職棒。這又讓我聯想到生態系的恢復。雖然一點關聯也沒有（笑）。

地球人口也許會突破百億，也許會驟減成二億，但環境問題卻是我們不變的課題。一如歷史上發生過的，往後也許還要發生無數的慘劇，那麼我們該怎麼活下去呢？只有不斷的生孩子了。人類只能在養育下一代和對抗病魔時找到生命的意義，只有在那時候才會感覺自己是活著的。所以我這陣子去喝喜酒時總愛祝新人多生一些孩子，因為想得太遠也是無益。可惜人類就是有這個毛病，總愛思考比下一代更久遠以後的事情。想太遠究竟是好或不好？依我看，不如去為小孩子傷傷腦筋。

不要老是給人家或給自己潑冷水。就是因為自己遲早會死，所以我們不能不努力，否則就真的全完了。人類要避免滅亡，這是肯定的。

生物學中有一派恐龍說，原本主張的是恐龍因進化而滅亡，不過，最近有人提出了不同的說法。由於巨大的隕石撞擊地球，使得地球核心進入冬季狀態，恐龍便因此而死光了——那就不是Nemesis（編註4）的因果報應。或者非關隕石，而是因為地殼正處於變動期，火山到處噴發才使得七成以上的物種盡滅，學者則將之解釋為物種的更替。不管是哪一種說法，地球都不是和善的。要是地球真有那麼慈悲，只怕恐龍會活到現在。絕種不是恐龍本身的錯，是地球造成的。

這在二十世紀的最後成為普遍的學說。人類無限的膨脹，不斷的製造污染，卻仍然決定要活下去。

（談）

編註——

1　源自東京都與埼玉縣之間的狹山丘陵，起自新河岸川、終至荒川，其間總長約二十公里。多摩湖與狹山湖二處蓄水池便是在此河上游築壩堰止而成。

2　這是一處位於狹山丘陵的森林，由「龍貓故鄉基金」買下，佔地約一千二百平方公尺。該基金是在埼玉縣所澤市率先發起的自然保育運動所籌措。

3　典出宮崎駿一九九四年一月二十八日完結的長篇漫畫「風之谷」中謎樣的森林。

4　Nemesis＝為希臘神話中職掌神怒與天譴的女神，懲罰人類不知分寸與自大傲慢的言行。

（「活水書　Living Water, Loving Water」朝日Original　生活與環境　朝日新聞社　一九九四年七月二十日發行）

如果有向客戶致謝的廣告也很不錯

電影工作就像是賣糖果給零食店

——宮崎先生的電影有其獨特的世界，也為許多觀眾帶來感動，它的根源是來自於何處？

178

宮崎 針對我們的電影，我一向不把傳達訊息、肩負使命這些冠冕堂皇的話掛在嘴巴上。

創作電影的感覺，就像是把做好的點心賣到糖果餅乾店去似的。那種點心當然要好吃才行，但賣相也不能太差，否則會被店裏其他的商品比下去。這麼一來，我得加點色素，至少要讓客人看了會覺得它好吃才行。當然，我們也不能因為它只是零食就枉顧消費者的健康，胡亂加些有毒色素或化學防腐劑之類的。也許製造成本不低，但由於製作嚴謹，所以，它比其他零食出色，可以抓得住孩子們的心。

影片傳遞的訊息就像營養成分，不過如果真要攝取營養，那我希望孩子們可以好好的吃正餐。電影充其量只是零食時間，我不希望消費者拿它來取代正餐，更沒有必要靠零食來攝取鈣質等等。所以我盡量不越分，基本上不認為我們做的事情有多偉大，我只求能清楚指出人生於世孰重孰輕、孰對孰錯罷了。

——電影上映時都進行哪一些宣傳活動？

宮崎 我們盡量不在宣傳廣告上花太多錢。雖然現在一部片子不花到五億圓左右是打不出知名度的，不過我們工作室的作品已經耗去太多製作成本，相對地在宣傳預算上就比較緊縮，只好盡最大努力設法讓觀眾去注意到我們的片子。當然，我們不可能讓預算被綁得太死，否則電影還沒送到觀眾的眼前就被迫斷片零售，那也不是我們所想要的。現在有太多東西在搶觀眾的眼光，我們既然做了東西，就得周知天下，總不能讓一部心血結晶就這麼無聲無息的消失。不得已只好打廣告了。

——您對於近來的廣告有什麼印象？

宮崎 積極的、往前看的、肯定生命的、開朗明快的⋯⋯這一類的觀念正在媒體上氾濫。

製作電影時，我們也常講電影中隱含了某些訊息或主題，只不過宣傳廣告中更是充斥了這類的東西，這讓我覺得格外空虛。你想想，只不過喝一口清涼飲料，為什麼會有那樣歡樂的表情？廣告為什麼要呈現那樣不切實際的畫面？這真的讓我覺得非常不可思議。

香煙廣告尤其給我那種感覺。最近的香煙廣告常常在強調「焦油含量僅0.1毫克」所以對身體很好，因此吸引癮君子也不足為奇。可是香煙不就是有焦油和尼古丁才叫香煙嗎？這樣強調會不會太偏離真相了？

同樣是香煙，像〈Cheery〉這樣的煙就完全不用廣告。越來越多的煙盒上甚至還有隱含「我無害」的訊息。吸煙的人就是明知吸「毒」快樂才吸的啊（笑），既然如此，多做點挖苦人的廣告豈不是更好？或者不以增加購買者為目的，單純向癮君子表達「感謝您的愛用」之意，也不錯啊（笑）。我覺得現在的廣告好像激不起觀眾或既有使用者的共鳴。

有錢有閒的企業才能改變廣告

──為了提昇形象，企業總會贊助環保性質的廣告。您認為這種現象會改變廣告的本質嗎？

宮崎　不，我認為那種行為反而更加侵害環境。就拿滿街的廣告來說，張貼廣告海報的人和花錢僱他們貼廣告的人都該罰。要是我們能多多規範廣告的張貼，我想，那些奇奇怪怪的廣告就會少了。

開放美術館是文化工作，但清理電線、減少交通號誌，這些美化市容的行動也是文化啊。有哪個考

上駕照的人不知道什麼地方禁止停車？不必多立一個交通告示牌子嘛。要是人們能遵守這一類遊戲規則和常識，這個城市住起來會更舒服，環境也會更清爽宜人。

——您覺得原因出在哪裏？是人們不關心、不思考自己周遭的生活嗎？

宮崎 很多日本人都認為人的行動是不容易被約束的，要是大家能多守些分際、注重應有的禮儀就好了。法律漏洞。我覺得這一點是日本社會的傳統，就算要付收視費我都覺得沒問題。每次我認真的看某個節目，突然被廣告打斷，那種感覺真是「拜託，夠了！」。怎麼沒有企業說：「本時段由本公司提供，但我們不播廣告。」呢？（笑）站在企業的角度來看，他們也沒有這樣的閒錢。現在的廣告效果往往帶動不了消費者的購買力或產品的銷售量；要是企業能有買時段卻不打廣告的空間，問題或許會有轉機。

再者，電視台也太多了。「太多」就是現在日本在文化上面對的問題。量多必造成變質。就像人們會說以前的漫畫比現在的好，也是因為以前的漫畫量少，自然顯得珍貴。現在的電視台搞所謂的優良電視節目，如果一個星期推出五十部優良節目，你的感想如何？會看到想吐吧。書籍和雜誌也是，出得太多，不僅價值變低了，讀者也會因此錯失某些值得好好閱讀的作品。所以，我認為最重要的是，我們應該認清什麼才是真正必要的。

（「宣傳會議」宣傳會議 一九九五年十二月號）

檢查完稿的女子

在年關將近（昭和五十七年十二月二十一日）而萬事告急的當兒，我還能悠哉悠哉的出席演講活動，坦白說，是因為手邊沒有電視系列的動畫節目案要執行。要是我手邊有任何一個那樣的案子，這種時候我根本就不可能出現在演講之類讓人稱羨的場合。

現在的日本每週大約有四十個電視動畫節目在播映，動畫工作者也因此必須卯足全力趕工製作，要是遇上元月春節前，工作時間更得壓縮，那時候的忙碌與急迫，真像是著了火的汽車。

為什麼呢？因為沖片廠元月休假，印刷機全面停機。工作人員要是不能趕在那之前把次年年初要播映的片子送廠，節目就要開天窗了。而且四十個節目全部以週為進度，沒有一家動畫工作室可以提前存檔，大家只好用「拍線」（用沒上色的線條畫拍攝成影片，拍完後再靠後製或拷貝來補色）這種走鋼索的危險方式去搶時間；當然，那絕對是一種惡性循環。

那樣的工作環境豈止亂成一團，根本是毫無人性的狀態。倒也不只是動畫工作如此，迎接這不景氣的年代，各行各業的人都在用自己的方式渡過寒冬，我想報紙上已經見得多了。好一點的被小額信貸綁死，慘一點的在失業後全家自殺，這些報導屢見不鮮。別說是出了社會的成年人，年輕的也有自己的問題要面對吧？說不定你再過幾個月就要上考場，卻在這種時候還跑來聽動畫演講（笑）；也或許你即將面臨就業壓力，正急得像熱鍋上的螞蟻呢（笑）……。

184

每個人的煩惱都不同，我今天就來說說其中的一種吧。這個人是一個動畫從業人員，但我希望各位不要把這個故事當成動畫界的特例，各位不妨把它當成普通事件。

裹毛毯睡長椅的女子

大塚（康生）先生和高畑（勳）先生——高畑的發音Takahata每次都害我舌頭打結，所以我私底下都叫他阿朴，他們二個和我同樣都有一點年紀了，有時我們會像今天這樣拋頭露面，好像我們是製作團隊的主要人物，其實並不是這樣的。製作動畫是多人工作，團隊中的每一個人都在為自己的部門負責任，每一個環節都會相互影響。

在那些部門中，有一個部門叫做完稿檢查。大致來說，完稿檢查的工作內容一定有色彩設計。比方人物的頭髮要用茶色，這個部門的人就要從三百多種茶色裏選定一種，然後用紅筆將色號標在每一張畫面上，以方便其他人來上色。

假設畫面上有一塊三角形的空間，是要保持留白的狀況好呢？還是用來襯托其他人物的衣服好呢？這些小細節也都要靠這個部門來指示。

由於依照指示上色的人都是外製人員，所以這些指示必須正確而清楚，而且每一張畫面都要這麼做。這是色彩設計的部分。

之後要審閱上好色的賽璐珞片，檢查有沒有上錯顏色、髒污或損傷等等。這也是完稿檢查的重要工

作，部門人員要看過所有的賽璐珞片。很辛苦的工作。

完稿檢查人員是彩色動畫的製作關鍵，目前大多由資深的女性擔任。男性也可以做，但不知為何，這個領域清一色都是女性。

我今天要說的就是一個負責完稿檢查的女性。我不說她的名字，不過她是個很傑出的人。

老實說，我是她的崇拜者……這種說法好像滿容易惹人誤會，要是有人誤會，拜託你們繼續誤會下去（笑），因為……她以前是個大美女（爆笑）。

我和她是在「小天使」的準備階段時認識的。當時我、阿朴和小田部（羊一）先生三個人到她任職的工作室去拜訪。雖說是工作室，卻不是各位想像中的漂亮房子，而是一間搭在停車場空地上的工地組合屋，據說之前還是一間假髮店。後來假髮店老闆跑路了才換她承租下來的（笑）。

那裏的屋簷很低，幾乎快到我的胸口。我們去的時候正值盛暑，剛好冷氣壞掉，裏面大約是攝氏四十度左右，相對的，冬天則冷得要命，因為組合屋到處都是縫隙，冷風會灌進來，不管是開什麼暖爐都凍得跟冰天雪地一樣，真是個恐怖的地方（笑）。

當時那間工作室才剛成立，「小天使」是他們接下的第一個電視卡通劇，我想也是那間公司成立以來的第二部作品吧。名為公司，人員卻一點也不多，用那樣少的人力去做電視卡通劇集，每個人都快被壓垮了。

那真的是一場苦戰，忙起來就是一團亂。我們以為做魯邦的時候已經夠忙亂了，沒想到那裏的景象比我們所知的還要誇張。其實那間組合屋只是臨時辦公室，新的工作室已經在興建中，不過我們當時並

186

不知道。

就這樣，我們三個人走進了那間小屋，打算把桌子搬進完稿間——雖說是完稿間，但也只是一間六帖大小的房間——要借那裏來進行「小天使」的準備工作。

完稿間裏有一張長椅子，上面睡著一個裹著毛毯的女性。她是那裏的完稿檢查員。

那時是早上十一點左右。我們一進去，她立刻驚坐起來，眼睛裏都是血絲。一看就知道，她一定是天亮才睡的。

吵醒了她，我們都覺得不好意思，急忙想要退出去，但她卻只是輕輕一笑，還幫我們倒茶。她才跟著喝了幾口，和我們閒聊幾句，就道了聲「不好意思」，又回到她的桌前去。

開始繼續她的檢查工作。

每天只睡二小時，天天無休

她當時經手的作品每週要用上六、七千張賽璐珞片，當然，那就表示她得為那麼多張片子指定顏色。完稿檢查時也只有她一個人進行。

從外製單位回來的每一張賽璐珞片都要經過她的檢查。到了要進棚拍攝的前一天，她便到處打電話，把完稿的大姐們全都叫來幫忙。她們都是她的好搭檔，在那個時候便可看出她是如何的得人望。於是她們都坐在一處，一起補上完稿的指定色。旁邊擺著點心，她們一面喝茶一面趕工。

日復一日，她的工作都是如此。我們走進完稿間吵醒她的那一天也不例外。

「拜託妳再睡一下吧。」當我們這麼問她時，她答道「早上九點」。雖然我們跟

她說「那妳不是才睡二個小時？妳到底幾點睡的啊？」但她還是就這樣起來開始工作了。每天都是如此。

公司怎麼可以這樣折磨一個人？為此，我們也向那間工作室的負責人反應過，但他的答覆是：「我找不到比她更可靠的人了。」此外，她也堅持自己的原則：「要是叫我跟不熟的人合作，我寧可一個人。」於是她每天都拖著沉重的腳步在渡日。

就在這時候，年關已近，我開始編寫「小天使」的劇情，工作室也開始進行該片的製作。換句話說，他們要在年底前做好二集，可是負責完稿檢查的還是只有她一人，而且從顏色指定到聯絡外製發包都由她一人進行。二集同時。

不過話雖這麼說，但由於在「小天使」開播時，我們還有三集的存檔，所以一個人做二集還勉強過得去。只是，存檔量漸漸無法維持，過不了多久，我們就得面對一週要趕出一集的狀況了。剛開始可以送出上完彩色的片子，拍攝後回來還有時間進行後製，但後來就淪落到拍線的地步了。

為什麼會變成這樣呢？我先稍微解釋一下。

假使想要讓一切都按照進度順利進行，那就最好不要讓任何一個監製或作畫監督有掌權的機會。不用他們來負責任，也就不用事事等待他們的同意。所以動畫師不必費時間細看分鏡，作畫直接讓作畫工作室去做，最後把背景丟上去再送去錄音就可以了。監製或作畫監督在製作過程中最好能避開。也許工作團隊並不是刻意要讓監製與作畫監督缺席，但我知道有幾部作品確實是在這樣的情況下製作完成的。

只不過，我還是認為真正的創作少不了第三者的監督。總要有人全副精神的去盯每一個鏡頭，為每一個小細節設想周全。

當然，也少不了許多妥協。尤其遇到要和時間賽跑時，就算整整一星期不睡，每天工作二十四小時，時間還是不夠。聽說訂一星期為七天的是巴比倫人，我真是恨死巴比倫人了（笑），為什麼他們不把一週訂為十天呢？罵歸罵，來不及就是來不及。

讓我們回到那個故事吧。

那些有瑕疵的部分，最後全都集中到她的完稿堆裏了。為什麼？因為完稿的下一個階段就是發到沖片廠，而沖片廠是絕對不會等人的。

完稿可用的工作天數不斷的被前面的作業拖延而削減，最後一天的半夜簡直亂成一團。到第二天早上，所有的片子便都得送到沖片廠。

一開始，執行製作得開著車跑遍全東京的外製單位，把所有外包的動畫都收回來，總數大約是三千張。檢核人員再逐張的檢查。負責這項檢查的也是一位女性，有時她得連續花三十六小時看完片。

「最後連腰都直不起來了」這位檢核員曾經如是說過。這話也意味著她期望作品能夠更臻完美。

過了這一個步驟，又來到了完稿部門。指定顏色後再發外包，外製做完了再收回來檢查顏色。檢查顏色時通常都已是半夜，因為外製單位都是在白天工作的。

在完稿的最後一天，人員必須抽出夾在賽璐珞與動畫間的薄紙，同時並順便逐張檢視。做到最後，整個人彷彿要被薄紙淹沒了。

189

在這個階段往往要找出瑕疵，並重新上色。當她一個人忙不過來的時候，從經理、編輯以至於監製通通都要下來趕工。我也會幫忙。

在那種時候，我們都會覺得自己的工作可以先擱一旁，幫完她的忙才是最要緊的事。不過，壓力最大的還是負責完稿檢查的她，但是她一句怨言也沒有，臉上也絲毫沒有埋怨的神情，依舊像平日那樣開朗快活，做起事情、說起話來還是一樣的爽朗。

拍攝結束之後，我開玩笑的問她：「妳還活著嗎？」她用一貫的笑容回答了我。然後，依舊為大家倒茶、端點心。

但願每個人都有像她一樣的貫徹力！

像這樣天天熬夜，就算是再強壯的身體也會被搞壞。所以後來她和公司商量，在辦公室裏設了一間浴室。畢竟她是個女孩子，總不能為了趕進度連續熬夜，連盥洗的時間都不給她。

於是，她待在辦公室裏的時間更長了。吃的是叫到公司來的便當或泡麵，要不就胡亂塞點零食充飢。回自己家也只是為了洗衣服和拿換洗的衣物，不會停留太久。看她這樣，連我也希望她能多擁有一點自己的時間；可是明知如此，我還是不斷的丟工作給她，就因為她的工作態度和表現是那樣的穩靠。

比方說，我們得在今天午夜以前塗完一千張左右的色彩，那麼執行製作會先打電話給外製單位並開始發包。但是，如果就是剩下三百張，執行製作部門怎麼樣也發不掉時，她就會打電話給自己的老朋

友，把那三百張片子發出去，並要求他們在明天早上以前上色完畢交回公司來。

在這種時候，她的存在遠比年輕的執行製作還要有力得多，非常清楚這些下游工作室的特徵和內情。好比哪一家做事不細心，需要精緻完稿的片子不可以發給他們；哪家工作室有一個很嚴格的總監，畫片子總是很仔細等等。

有時候，年輕的執行製作還會挨她的罵。她兇起來是很恐怖的。不過我從來沒有怕過她，因為她對我總是很溫柔（笑）。

最後，「小天使」作了一年，包括前置作業共計兩年的時間裏，她都是一個人負責完稿的檢查。

「小」片全劇殺青時，工作室為了犒賞全體工作人員，特地辦了一個殺青慶功宴，包括她在內的工作同仁整晚吃喝玩樂，渡過熱鬧的一晚，結束後大家都各自回家補眠去了。

唯獨她不是。她回到公司繼續看片子，為的是三個月後即將開播的新卡通劇集。對她來說，熬夜的日子並沒有暫歇，她的一天還是只有兩個小時可睡。

其實我真要說，這樣已經違反了勞動基準法中的女子深夜勤務條例。她可能是個要做母親的人，這樣怎麼保得上母體保護呢？然而她依舊沒日沒夜的工作，幾乎可說是上癮了。

我腦中總有這麼一句話：「何苦這麼拚命呢？」

但是想歸想，實際上我們卻十分需要她徹底執行工作的能力和精神。

預算和工作日程永遠有限，只要我們可以在那樣的條件範圍下完成工作，通常也沒什麼大問題。可是，當我們想多一點要求、想做得更好時，勢必需要像她這種人的協助。有時問題不是工作量的分擔，

不光是將一個人的工作分給兩個人去做就可以的。團隊中一定要有這麼一號人物存在，他必須能認同我的志向，願意為它付出——當然，這是非常自私的想法。

就拿某個上錯顏色的鏡頭來說吧。反正它只是數千片賽璐珞中的一張，就這麼送去拍攝也應該可以瞞混過去，但是，有時就是想要重塗。可是沒有時間，工作已經堆滿了，要是先送出去之後再來修，勢必又要剝奪已經所剩無幾的睡眠時間——以她來講，就是兩小時。而我就是請她用那寶貴的兩小時來重新上色。

想當然爾，我這是強人所難。往日爽朗明快的她，這時終究無法一口答應下來了。我們兩個就這樣陷入沉默。

像這種時候，先開口的人就是輸了。她突然打破沉默地說了一句。

「沒辦法。只好做了……」

為了我們的完美主義，她得疲於奔命。高畑先生差不多就是這個典型。當然，我的吹毛求疵也好不到哪裏去。

我們之所以堅持完美，是為了電視卡通的極端日常性。我們希望孩子們在觀賞「小天使」的時候，不只看到畫面的可愛、美麗和歡樂，還能感受到真正的喜悅。正因為電視卡通已經是他們日常生活的一部分了，我們更要跳脫它既有的限制。

為此，我們總免不了要在工作室過夜。現在是特殊狀況，過完這一關之後，我就能回家好好窩在自己的棉被裏了——我們的工作都是在這種心態下進行的。

然後，節目殺青了。但我們也漸漸明白，這種特殊狀況將不會再是特殊的，只要我們繼續走這一行，它就是常態。

一個劇集結束，下一個劇集已經在等。這已經變成理所當然的事了。對她來說，她早就已經被迫接受這個狀況，所有特殊狀況下的要求，她都得視為理所當然。

劇集結束之後，我們沒有再共事，但是偶爾去到他們公司時，還是只見她淹沒在薄紙堆中工作。

一聽到我的聲音，她就會回過頭來對我溫柔的一笑（笑），然後照樣倒茶、端點心招呼我。事後回想起來，當時的她可能都在吃零食，根本沒想到什麼營養。

結果，她的身體終於垮了，而且還是救護車把她送去住院的。我去探病的時候，她還是一樣爽朗的說，「我很快就會好的啦」。

果然，她很快就出院了，然後依舊回去繼續她的完稿檢查。雖然我很想再與她共事一次，但可惜後來一直沒有機會……。

唯有心靈飢渴，才是達成志向之時！

這名女性的工作精神著實令人欽佩。回頭看看現在的電視臺，在每週推出的四十部卡通影片中，有多少秉持著同樣精神在為完稿檢查負責任的人？又有多少動畫從業人員是立志要跳脫電視的框框，想為動畫注入新生命的？

有沒有只為了填滿節目表而做的電視動畫？有。那種節目只會留下文化公害的流弊，其他什麼也沒有。四十部實在太多了，我們得想點辦法才行。

然而當我們回顧現實，電視卡通的預算很容易通過，比較起來，招攬贊助商的活動也順利得多，自然有利於卡通節目的製作。

可是這四十部卡通都獲得孩子們的青睞嗎？並不見得。要是我們不創作點有意義的作品，孩子們的未來恐怕堪憂。我有這種感覺。

我想，懷著同樣心情的人都甘願成為工作狂吧。再說，要是沒有這些工作狂，日本的動畫界也撐不到現在了。

問題是，這些人為日本動畫犧牲奉獻了這麼多，究竟值不值得？

我們就是對著這些人的背後發射飛刀，在壓榨他們、剝削他們之際，繼續著動畫工作的使命。站在這些人的立場，他們的想法或許是：「我可以忍受過分的要求，可以承受非人的壓力，可是你們能夠創造出值得我付出的境界嗎？」坦白說，很難。能達到那份價值、值得他們辛苦付出的動畫作品，做起來真的不容易。

我今天說這些的用意無他，就是為了告誡在場或許有志從事動畫工作的人們。

有人曾經寫信到我家，甚至跑到我家來找我。他們大多帶著自己畫的作品來。那些人都很像，同樣對自己的才能感到不安，同樣為自己的未來和希望感到煩悶。每次見到這樣的人，我也都有同樣的感想，或許他們的不安與焦躁表現得激烈了些，但那正是青春啊。不過，不是那種

對著太陽邊跑邊吼「王八蛋──！」的那種青春啦（笑）。

我是什麼樣的人？我將來能做什麼？在這樣的自問中日復一日的畫著、審視著、反覆懷疑著。這樣的畫好嗎？受歡迎嗎？人家會用我嗎？還是我的錯覺，搞不好我根本沒有繪畫的天分？為如此的不安和焦躁所困，便是因為他們正值青春。

我希望在場的各位也能咀嚼那種感覺，立定遠大的志向。

我也有遠大的志向。雖然我到現在都還懷抱著遠大的志向，但是距離志向的達成依然遙遠，卻是個不爭的事實。然而當我們要有所創造時，擁有志向會比較好，而且志向越遠大越好。不這麼做的話，人便會在距離理想仍有一公分之隔時，只因為困難，便放棄了向理想靠攏一公釐的努力。

志向能否達成，大抵要靠一個人的努力、才能和忍耐力……好像每件事都是這樣嘛？其實，跟運氣也有關係，或許遇到什麼樣的貴人也很重要。

再來就要靠自信了，要有開創前途的決心。我只能為你們說聲：「加油！」而已。

毛澤東曾經說過這麼一句話：

「肩負起創造性的工作需要三個條件，那就是一、年輕；二、沒錢和三、沒有名氣。」

我覺得他說得非常貼切。

年輕、貧窮和默默無名。我有時候會想，其中的貧窮指的是物質上的不足嗎？或者說，其實是心靈上的乾涸？

我想，起碼不是想吃山珍海味、想買隨身聽，或是想多買幾張賽璐珞片吧？

因為年輕、貧窮和默默無名這三個條件是任何人都可以有的條件，所以反過來說，要肩負起創造性的工作，應該人人都做得到才對。

希望今天在場的各位都能訂出遠大的志向，有朝一日，也歡迎各位投入動畫的世界。

（「Animage文庫」（德間書店）創刊紀念演講　一九八二年十二月二十一日　東京澀谷　東橫劇場）

「中傷」繪畫

這件事我想現在應該已經過了追溯期才是。那是在一九六四年的秋天，我們在美術人員T先生的新居熱鬧吃喝。

那時候我們大多已經成家，男同事之間便常常聚餐。一陣吃吃喝喝之後，有些人想趕最後一班電車回家，於是聚餐告一段落，只留下打算聊通宵的人，其餘的便都離開了。其實主人家離車站有一段距離，當時又下著毛毛雨，喝醉的兩條腿要走鎮外的泥巴路實在不輕鬆。這時候大塚先生穿著運動衫，追過來說要開車送大夥兒去車站，沒想到大家一哄而散。誰敢讓他載？他已經醉得一塌糊塗，連站都站不穩了。我是要留下來聊通宵的人，當然勸他留下來跟我們一起，可是我自己也帶著酒意，最後還是沒能阻止他。回家那班人有的躲在電線桿後面，有的藏在房子的角落，只有老是倒楣的H被大塚逮到。

小小的飛雅特轟然發動，輪胎劈開被雨水淋濕的泥沙，H在車上苦苦哀求，駕駛卻充耳不聞。不幸

196

的是，離車站還有一段距離，他們開出商店街沒多久，居然繞著一片高麗菜田打轉。其實大塚先生根本就不知道T家到車站的路，這在開車的人之中也是常有的事，那一帶又是亂七八糟開發出來的新興住宅區，所以他們轉了半天還是迷路。最後大塚先生只好讓H下車，叫他用走的，他自己則開著車消失在夜裏。事後我們知道，他當時放H下車的地點，其實就在T宅的旁邊。

看見大塚先生的襯衫和外套還在，我們都以為他等會兒就會回來，可是等了很久並沒有見到他的人。起初還聽見救護車的聲音，但後來沒有任何動靜，我們便想，他應該是回自己家了吧，於是繼續聊到天亮。等到第一班電車要開了，大家也聊得痛快了，正準備互道早安回家去時，突然，玄關的門被打開。只見大塚先生站在晨光中。他的褲管捲高到膝蓋，鞋子上滿是泥巴，臉上也髒髒黏黏的，身上當然還是穿著那一件運動衫。當時已是十月底，清晨冷得要命。

聽了他的描述，我們真是又好氣又好笑。原來他的車衝進了泥地裏，當時四周又黑，他也不知道要往哪裏去，乾脆就在車子裏面等天亮。車子雖然沒有熄火，可是飛雅特500級的暖氣要在車子行進時才會發揮功用，這下子他越坐越冷，酒醒了之後更冷，好不容易挨到天亮了才走出車子，在田裏晃了好一會兒，總算發現一排還算眼熟的社區，勉強摸了回來。

那是一部小車，四個大男人應該抬得起來吧。我們借了T的鏟子出門，卻怎麼樣也找不到那輛車。我們東找找、西找找，穿過一排頗有武藏野氣息的雜木林，這會兒只有靠大塚先生那不可靠的記憶了。我們沿著輪胎的痕跡走，前面是一處走進一片開闊的田地，終於在小小的田埂道上發現了飛雅特的輪胎紋。沿著輪胎的痕跡走，前面是一處台地；若是農家的四輪車便罷了，那兒實在不是轎車開得進去的地方。路的盡頭還立著一排「工事中」

的路障。輪胎的痕跡穿過這排路障，延伸到旁邊的下坡路。

車子就在我們的腳下。這條施工中的便道是削去台地半邊挖出來的，白色的小車就陷在便道中央。

剛挖開的關東紅土層又鬆又黏，再加上連日小雨，土質軟得連雨靴都能陷到腳踝處，輪胎的痕跡根本就是坡道上的二條深溝，四個輪胎大半邊都陷進土裏，而且車子還一邊高一邊低。車子四周零亂散布著杉樹枝、路障的碎片和工地的板子，看得出大塚先生前晚孤獨奮戰的痕跡。我們心想要拉上來太難了，倒不如往前推下坡道。結果，車子還是推不動。鋪上木板，連木板也陷進土裏；就算想用千斤頂，卻找不到能放千斤頂的硬地。就在這時，我們聽見一個朋友大叫：「不行啦！前面沒有路了！」

原來他望見下坡露出半輛挖土機，總覺得不對勁，過去一看才發現，這條下坡路離地三公尺高，前面根本就沒有路了。也就是說，施工單位還沒有挖完這塊台地，如果不是因為下雨而使得大塚先生的車子動彈不得，他可能已經連車帶人摔下去了。這時候大家紛紛改口恭喜他福大命大，不過有經驗的人都知道，丟下被困在泥地裏的愛車離開，那種感覺有多痛苦。我看跟把女友送入火坑的感覺差不多吧。

之後，大塚先生便開始了他孤獨的奮戰。

什麼關東紅土層，給我等著瞧！我讓你見識吉普車的威力！他發下豪語，第二天下午就請他那位頭戴牛仔帽的哥哥，扛著繩子、開了大吉普前來救援了。令人尷尬的是，最後為了救哥哥的吉普，泥地又多困住了一輛配備有起重裝置的吉普車。吉普迷大塚先生隔天將整個救援實況鉅細靡遺的對我描述了一次，順便告訴我吉普車的起重器有多強。只可惜纜線不夠長，所以還是構不到飛雅特……。

秋雨不斷，救援工作只得暫停，工作室的同仁們找了一天午休搭我的車到現場看看。我們站在下坡

往上看，感覺這條坡道更陡。台地差不多可說是一塊泥崖，而小白車就可憐兮兮的陷在泥堆裏淋雨。

「車子好可憐哦……」「嗯……」——回程的路上，我們都有些沉默，但對這麼好笑的景象，怎能如此沉默呢？於是我開始在辦公室裏鼓吹同事畫小報，發行所謂的抽象（chushou，日文發音同「中傷」二字）畫來挪揄這件慘事。大家越畫越誇張，有人畫飛雅特500狂奔碾過高麗菜田、有人畫H在車上大喊新婚妻子之名，或是在黑暗中攀岩去尋找杉樹枝，以及大塚康生氏在愛車中獨眼飽嘗人生之孤寂等等，我們全都丟下了工作，成天創作這些中傷畫。在這段期間，大塚先生則每天抱著鏟子和草蓆到那處工地「上工」。施工單位的人已經把小白車當成他們的工作伙伴，甚至用它來放便當。於是我們又發揮想像力，讓畫裏的大塚先生垂頭喪氣的回到公司，因為他看見愛車身上竟然放了一個水壺。大塚先生也曾怒氣沖沖的回來抱怨，因為有人竟然勸他乾脆把車子拆成零件賣掉算了，反正，它已經和廢車無異。我們稱小報為扒糞專欄（＝Kuso Corner。是我們在製作「太陽王子」時給自己這一組取的渾名。意指我們效率不彰，是模範動畫師的對照組。反正我們只會扒糞，乾脆自暴自棄來惡搞算了。這個渾名號召了不少同好，因此也形成中傷繪畫派的主流。反正我們就這麼渡過快樂的一天。

再寫下去是沒完沒了，反正最後是出動了推土機才完成了救援小白車的任務。愛車心切的大塚先生自然不可能等到道路完工，僱那輛推土機幾乎花光了他的零用錢。之後，大塚先生又畫圖向我們解說推土機如何用自己的機械手臂從卡車上下來。託他的福，此後我們若遇上了卡車載運推土機的畫面時，不必皺眉頭就可以畫得出來了——雖然我們從來也沒有碰上那樣的鏡頭……。

為了顧全大塚先生的名譽，我還是註明一下好了。他現在不會再幹那種蠢事了。現在的他甚至是個

超級安全的駕駛人（本來一直都是，只是前陣子聽說他又騎著機車撞上垃圾桶而已）。

我認識大塚先生已經快二十年了，他就像是我的好老師。雖然我們一起幹過蠢事，但在聊到動畫界的未來時，我們總是充滿熱情。教我體會工作之樂的人也是他。他會和年輕的一輩打成一片，會和他們爭得面紅耳赤，他讓我們知道選工作和選人的重要性，就像他在「太陽王子」時的堅持──連續三年和製作公司抗爭、堅持要是不讓高畑勳擔任監製，他就不當作畫監督。二十年的交情，我們彼此都很清楚對方的優缺點，有時因為太熟了，免不了會有正面的衝突發生，可是只要一想到「太陽王子」，就想起我們聚集在高畑家暢談到天明的那些日子。那時的我們多麼年輕，充滿了野心和希望。那段青春的歲月，正是我們的人生起步……

（載於Animage文庫「滿頭大汗的作畫」大塚康生著　一九八二年十二月三十一日發行）

看完手塚治虫的「神之手」後，我便與他訣別了

手塚先生曾是我的對手

聽說這是手塚先生的特集，想來會有不少人將為此來個哀悼大合唱，但我卻無意參加。

為什麼呢？和那些將他喻為神明的人比起來，我想我與手塚先生的關係要深得多了。他是我的競爭

對手，不是一個可以讓我供奉在神桌上的對象。對手塚先生來說，我也許根本不是對手，然而當我走入

這一行以後，我發覺自己始終沒法把他當成神明來膜拜。

首先我要強調的是，我受手塚先生的影響極深。打從小、中學起，他的漫畫就是我的最愛。他在昭

和二十年代的單行本──大約是原子小金剛初版時期──裏挾帶了深深的悲劇性，令孩子們的心不寒而

慄，那對我們而言是一種魅力。洛克也好，小金剛也好，故事的基本元素中都有十足的悲劇性墊底。雖

然小金剛到了後期就變調了……。

等我過了十八歲，開始遏抑不住畫漫畫的衝動時，我開始為擺脫手塚先生的影響而煩惱。他的風格

已經影響我太深，這變成了我沉重的負擔。

我不記得自己曾經想模仿他，其實也不像，但我畫出來的東西卻常常被人家說很像手塚先生。這話

聽起來實在是一種屈辱。儘管有人認為不妨從模仿開始，但我卻不能接受。或許因為我是家中的次男，

從小就討厭事事都學哥哥。甚至到後來，當我自己都不得不承認畫得像手塚先生時，我把長年以來收藏

在五斗櫃裏的塗鴉全找出來燒掉。燒光之後決心重新出發，便從素描和構圖等基礎的項目開始學起。可

是，要擺脫過去的習慣並不是那麼容易……。

真正能脫離他的影子，其實是進入東映動畫以後的事。我那時差不多二十三、四歲。進入東映動畫

之後，公司裏另有一派不同的方式，它讓我明白我只要照自己的性向去做個動畫師就可以了。動畫師並

不是要透過筆下的人物去表現自己的風格，而是如何讓筆下的人物在動作間展現演技，因此我要面對的

問題乃是對於動態的追求，不知不覺間，我畫得像誰就一點都不重要了。

此外，當時我受到的不只是東映風格的影響，還有一種始自日動（日本動畫社）時代、沿襲至東映動畫的傳統作風；此外也挾雜了當時流行的漫畫白土三平的影響，當然還有更多別的。就像我們小學時期學畫「砂漠之魔王」福島鐵次的人也曾一度暴增，比模仿手塚先生的人多得多了——。

作家的技倆

那麼，我到底何時掙脫手塚先生的影響而開始自立呢？應該在我看過幾部他早期的動畫作品之後。

「水滴」（一九六五・九月）和「人魚」（一九六四・九月）作品中散逸著廉價的厭世色彩，悲觀得令我倒足胃口。手塚先生在小金剛早期雖已表現出厭世色彩，但兩者在本質上有些不同——也或許是我當時年紀還小，只能感受到小金剛裏的悲劇性，卻不覺得那是厭世主義吧？不過，我們已經無法確知這一點了。不論如何，那兩部作品就像是殘骸，或是像翻箱倒櫃找出來的舊東西，只能提醒我們：啊，原來也有過這些東西。它們給我的印象僅止於此。

更早之前的「街角物語」（一九六二・十一月）據說是虫工作室第一部傾全力製作的動畫片，但有一幕卻令我無比嫌惡：畫面中一張畫著芭蕾舞者和小提琴家或什麼音樂家的海報，在空襲時被軍靴踩碎後散得到處都是，甚至像蛾一般在烽火中飛舞著，這個畫面讓我看得背脊發寒。

對末世之美的刻意描繪，並企圖以此感動觀眾者，則以手塚治虫的「神之手」為甚——其與「水滴」或「人魚」又是一脈相承。

他在昭和二十年代推出的作品，還充滿了作家該有的想像；然而曾幾何時，竟變得如此匠氣。

我倒是聽前輩說過一個故事。手塚先生參加過「西遊記」的製作，當時他主張結局要讓孫悟空的猴子情人在悟空歸來時死掉。當工作人員問到，為什麼那隻母猴子非死不可時，他卻提不出理由，只說了一句「因為那樣比較讓人感動」。這些話雖是別人轉述的，卻也讓我清楚地知道，我總算能和手塚治虫的影子告別了。

我的手塚治虫論就到此結束。

在那之後，我對他的動畫作品再也做不出任何評價。虫工作室的案子，我也不怎麼喜歡。不只不喜歡，還覺得不對勁。我不想在此一一列舉批評，但像「展覽會之畫」（一九六六・十一月）最讓我覺得莫名其妙，不曉得這部電影在演什麼；而「埃及艷后」（一九七○・九月）在最後一幕說「歸去吧！羅馬」時，我甚至覺得厭煩。何必如此刻意塑造感動呢？最後還來這一句「歸去吧！羅馬」，不是正好洩露了手塚先生的虛榮心嗎？

他也曾經大肆宣揚，說：「今後是有限動畫（Limited Animation）的時代了。」（一秒鐘）三格就好，三格就好。」可是一來有限動畫並不代表三格，二來他本人後來又推翻說辭，到處勸人家「還是要做全動畫（Full Animation，或作『全動畫』。一秒二十四格）」，我想他在說話當時並不明白全動畫的意義。同樣的，後來他大量採購對位顯視（Rotoscoping）作品時，我們也只能啞然失笑。

從前有個大房東，自己學了義太夫節（類似說書的日本傳統藝曲），便把房客們叫來強迫大家聽。手塚先生的動畫作品就像這樣。

昭和三十八年時，他以一集五十萬日圓的低價製作出日本第一部電視卡通影集「原子小金剛」。有

了這個先例，此後日本的動畫製作預算便再也高不起來了。

經費受限固然是一大不幸，但我認為它只不過是日本在經濟成長的過程中必然產生的一個現象罷

了，換句話說，動畫早晚要走上這個命運，只是手塚先生恰巧扣下了扳機。

倘若當時不是他那麼做，日本動畫或許還能苟延殘喘個二、三年，那麼我只要稍稍勒緊腰帶，就能

用以前的作法再拍一部長篇動畫了。

現在來說這些，其實都無關緊要了。

告別「昭和」

整體來說，我希望將手塚治虫定位在「劇情漫畫之創始者」和「今日動畫工作流程的制訂者」上。

為此，我在公開場合或文章中總是以「手塚治虫」直稱——因為在這個定義上的他，是賢達先進而不是

對手。就像我們寫歷史人物「伊藤博文」時不另加尊稱一樣——我想，這樣的評價應該不會有偏頗吧。

可惜在動畫方面——只有在這個領域，我想我有權利和義務來做點聲明——手塚先生至今對動畫界

所發表的主張和意見，全都是錯的。

為什麼會有這樣不幸的結果呢？從他早期的漫畫作品便可窺見一斑，因為他的創作起源是來自於迪

士尼。他是日本漫壇的第一人，當時的日本沒有人能做他的導師，所以初期的他只能完全靠臨摹，作品

204

的獨特性則仰賴他本身在故事方面的創意。故事雖然動人，但作品的世界觀卻一直帶著濃厚的迪士尼色彩。到最後，我認為他是懷著自卑感創作的，因為他自知無法擺脫山姆大叔的影響。雖然他一心想要超越「幻想曲」或「小木偶」，但手塚先生最後還是跳不出這個強迫性的觀念——這是我自己的見解。

把它解釋成一種興趣，或許就容易懂了。想像一個有錢人基於興趣，想怎麼玩就怎麼玩……。

就像天皇駕崩象徵著「昭和」時代的結束一樣，他的過世也讓我有同樣的感覺。

他是個精力充沛、活動力極強的人，我覺得他擁有三倍於常人的本事。他在世的六十年間，大概過了一百八十歲的人生吧。

我認為他已享盡天年。

（「Comic Box」Fusion Product　一九八九年五月號）

關於二木女士

二木真希子女士，是我們動畫團隊裏的重要成員。

「風之谷」裏有一幕畫面，描寫受了傷的娜烏西卡在酸湖的沙洲上遇見小王蟲，二木女士將娜烏西卡所受的痛苦表現得如同身歷其境。

「天空之城」裏有一幕巴茲和希達在屋頂上相會的畫面，為了表現出希達在看到鴿子爭相前來啄食

手中的麵包屑時自然地敞開心胸露出笑容的那種感覺，二木女士使用的原畫張數之多，令身為監製的我都大感驚嘆。那個鏡頭有三秒鐘。雖說是重要的鏡頭，但是也不可以表現得太過，以免過度突出而破壞了整體的流暢度，這是身為監製者會猶豫的地方。不過，希達與鴿子的畫面卻是那麼地真實貼切，恰如其分地表現出手握麵包屑餵食鴿子的感覺。所以，就結果而言，那個鏡頭不但展現出女主角希達的個性，而且也使得透過連續鏡頭所呈現出的少女與少年的邂逅，變得更加豐富生動。

「龍貓」裏，四歲的小梅和龍貓初次相遇的畫面，以及對巨木高聳參天的景象描繪，則是讓人看了有種幸福的感覺。還有，在看到她對茂密的樹葉和成群蝌蚪的描寫時，更讓我慶幸它不是由我身邊的其他人來負責。因為，光是想到將她的原畫製作成動畫所要花費的時間與功夫，就已經讓我頭昏眼花了。不過說也奇怪，那種鏡頭反而很容易找到人手來做。所以，當我聽到攝影工作人員的感想是：「簡直跟拍攝實景一樣」時，便忍不住笑了出來。

「魔女宅急便」電影開場是魔女琦琦仰躺在微風輕拂的山丘上一幕，那一片隨風搖擺的小草，更是描繪得精準無比。身為監製的我，除了一句「拜託妳了」之外，已毋庸多言。再加上美術方面的協力，二木女士讓畫面完美地呈現出風中的微微寒意，象徵一個即將踏上旅程的少女的忐忑心情，成為一個教人印象深刻的電影開場。

二木女士是個不可思議的人，她常常把受傷的小鳥或失去成鳥照料的幼鳥撿回家照顧。每次遇到這種情形，她都會丟下手邊的工作，全心全意地想要讓鳥兒活下去，雖然最後的結果往往事與願違，但也許正因為當時的那種心痛，使她在描繪「風之谷」裏的小王蟲時才能那麼傳神，同時兼顧了視覺與觸覺

的雙重感受。無論是娜烏西卡的身體與小王蟲的硬殼接觸時的感覺，或是所感受到的體溫，她都能夠感同身受。不僅是視覺，連觸覺也想盡可能的表現出來，我想，這就是二木女士的動畫特色。她對人類以外的生物有著濃厚的興趣和敏銳的觀察力，雖然這種一面倒的感受性，既可說是優點也可說是缺點，但無庸置疑的是，就動畫電影來說，她的所作所為絕對是彌足珍貴的。

不過，可惜的是，就現今的日本動畫來看，能夠讓她發揮實力的地方實在不多。一方面是因為日本動畫界在植物的描寫上向來是能省則省；另一方面則是不問品質、只問一秒多少錢的論件計酬方式，更讓她的努力得不到應有的回報。

老實說，我還沒有看過二木女士所出版的畫冊。只聽說她暫停電影方面的工作（她是個一心無法二用的人），並且花了整整一年的時間才畫好。通常，我是不贊成動畫師從事其他工作的，但如果是二木女士的話，我卻反而鼓勵她多方嘗試。因為我認為，她的世界以及她對生命關懷的深度與廣度，都無法藉由動畫世界完全表現出來。

我衷心期盼二木女士勞心勞力所構築出的新世界，能夠得到大家的認同。

（Animage文庫「世界の真ん中の木」二木真希子著　一九八九年十一月三十日發行）

我與老師

中學時期，正逢改制，導師又很有個性，所以我過得非常快樂。

上了高中之後，我不明白為什麼就非得用功唸書不可。我只喜歡漫畫，卻無法盡情地畫個過癮。再加上本身缺乏走向歧途的勇氣，所以，回想起來，高中那段歲月的唯一記憶就是「睡覺」。

為了畫漫畫，在步入社會之前我去上大學以作為緩衝之計。而為了充實自己，我便開始到附近的佐藤老師家去習畫。

佐藤老師原本是我中學時的美術老師，後來他辭去教職，一邊擔任幼稚園園長，一邊從事油畫創作。他是個超凡脫俗的奇人。

於是，那間擺放著幾張未完成的畫作和數尊石膏像的小畫室，就成了我的避難所。

我在大學時代曾加入兒童文學研究會。在那裏再度想起塵封已久且「不堪回首的悲慘」童年時光。

父親的家族當初曾經營一家軍用品工廠。父親雖然會說什麼「史達林也說過人民是無辜的」之類的話，可是，同樣身為「人民」的叔伯們，卻常常述說他們在中國殺人的經過。日本人應該是戰爭的加害者；叔伯們的行為應該是錯誤的；那麼，由他們扶養長大的我，不就成了錯誤之下的產物……。於是，我天天活在自我否定的陰影之下。

我在漫畫方面的表現也是乏善可陳。總是擔心無法完成每天五齣米的既定進度。心中充滿焦躁和不

208

安，以致常常懷疑自己的所作所為根本就是徒勞無功。

我每個星期六都會去畫室，獨自一人練習石膏素描等等。到了傍晚時分，老師走進畫室，看到我悶悶不樂地動著畫筆，便說：「要不要喝一杯？」然後就邊喝酒邊聊一些有關政治或人生的話題。

「有的人會搭乘豪華郵輪，快樂又安全地橫渡海洋；有的人則寧願選擇自己划竹筏渡大海的話，自己划竹筏絕對更能體會航海的樂趣。」

「活著本來就不是一件好玩的事情，人生的本質更是索然無味。所以，我才要用繪畫來欺騙自己。唯有畫中的世界，才是真實無訛，而且充滿靈性。漫畫不也是這樣的嗎？」

老師曾說過這樣的話。

夜裏，我拖著沉重的腳步，沿著井之頭線慢慢地走回有三站距離的家。喝酒聊天並不能解決我心中的問題。我也不曾將自己的煩惱告訴老師。因為我明白，沒有人能夠體會我的心情。更何況，當時我並不怎麼喜歡老師。人在年輕的時候，總是比較喜歡強烈又毫無掩飾的情感表現，不是嗎？

不過，一提到「我的老師是誰」，腦海中浮現的必定是佐藤老師的臉。

因為，每當我不知該走向何方，或是茫然不知所措的時候，只要去畫室，總是看得到他。

當時我才十八歲，一個年約五十、與我的雙親和學校毫無關係，價值觀和政治理念也和我南轅北轍的人，卻常常守候在畫室，等待我的出現。我想，他的存在對當時的我而言，應該具有某些意義才對。

（「朝日新聞」一九九〇年三月二十四日）

大懶人的子孫

「阿朴（PAKUSAN）」，是我們這些老朋友對高畑勳導演的稱呼。阿朴的興趣是聽音樂和讀書，雖然擁有難得一見的縝密組織能力和非凡的才華，但卻是個超愛賴床的天生懶人。大家都說人類的祖先是猿猴，但我環視一下辦公室，心想：說不定也有豬八戒或蓋尼米德星人的子孫混雜其間。如果真是那樣的話，那麼眼前的這位阿朴先生一定是穿梭在鮮新世草原上的大懶人的子孫。

他親自督導的首部長篇動畫是東映動畫的「太陽王子」。由於我也是該動畫的工作人員之一，本不好自賣自誇，但是我相信在談到動畫的時候，「太陽王子」絕對是一部改變大眾觀感的作品。因為，阿朴透過這部作品證明了一件事情，那就是動畫具有深刻描繪人類內心的力量。不過，這同時也讓出資企業深刻體認到，請阿朴當導演必須承擔多大的風險和擔憂。這部電影原本的製作時間是一年，但是卻一延再延，在那段期間裏，我不僅結了婚，就連長男也誕生了，而且一直到長男滿週歲之後，電影才終於大功告成。

當時那些製作人（之所以用複數，是因為期間更換了許多人）至今都還怒氣難消，但同時，他們的語氣中卻也流露出莫名的懷念，看來製作電影還真是一件不可思議的事情。

從那之後，我和阿朴便共事至今。既然我的搭檔是大懶人的子孫，那我只好慢慢地變成「暖暖日記」中的浣熊君了。除此之外，這個懶人有著銳利的爪子，絕非生性溫和的動物。萬一他突然兇性大發，伸

出利爪攻擊，那麼對方肯定會倒大楣。說到凶暴程度，其實我也是半斤八兩，根本沒有資格去批評別人，不過，論傷口的深淺，我想，他所抓出的傷口肯定比我的深。

而且，只要進入製作階段，以他的習慣必定會出現幾次大吼：「這種東西我做不來！」的局面。然後，他會開始自以為條理分明地針對做不來的原因加以說明，而被迫當聽眾的製作人或同事們常常是一臉的茫然。由於他連對自己提出來的企劃也會如此咆哮，所以我們這些長期合作的老夥伴，早已將它當作是一個必經的儀式而完全不理會。當然，對於那些被迫當聽眾的人，本人則是寄予無限的同情……。

我數度和阿朴合作，請他當製作人。像這次「兒時的點點滴滴」這樣由我當製作人，他當導演的模式也並非第一次。我們曾經以這種模式合作長篇紀錄電影「柳川堀割物語」。雖然這部作品的製作時間也是從一年延長為三年，但由於本身屬於放映時間自定的自主作品，因此整體來說還算好。

當初我一看到「兒時的點點滴滴」的原著，就直覺認為只有阿朴才能將它拍成電影。原著本身雖然擁有非常獨特的優點，但是我心知肚明，這同時也意味著要將其拍成電影必定會遭遇困難。如果完全忠於原著，所拍出來的作品力道恐怕連原著的數分之一都不到。可是，就改編成電影這一點，它的確具有一種教人難以割捨的魅力。

當時我的想法是，原著既有著省略人物個性的漫畫風格，那麼就算阿朴再怎樣將它複雜化，應該還是可以如期完成才對。結果，我還是失算了。電影裏居然出現一位原著裏所沒有的二十七歲成年人角色，一會兒談論日本的農業問題，一會兒幫忙農事，製作進度也因而又開始失控了。

就這樣，我終於嚐到了許多製作人所經歷的可怕滋味。原本為了因應夏天的首映而在春天舉行的試

映會，被迫全部取消，而全辦公室裏的員工也像是全都變成大懶人似的，整個作業遲遲無法往前推進。所以，既然事已至此，我只好和鈴木製作人一起努力督促這群懶人，電影也才好不容易順利完成。所以，值此慶賀電影殺青的時刻，各位在欣賞這部感人肺腑的電影「兒時的點點滴滴」之餘，亦請體察電影背後所發生的激烈攻防戰吧！

（「兒時的點點滴滴」記者會資料　一九九○年十一月二十一日）

妻子一肩挑起養育兒子的責任

要談我的家人啊。真傷腦筋。我幾乎都不在家。昨晚返家是凌晨一點半，前天晚上是凌晨一點……。雖然我不是在外遊蕩，但是一個禮拜總有六天是深夜返家，是個「工作過度」的父親。平常在家吃早餐的時候，總會三番兩次地說：「哎呀，我該走了！」而在難得的休假日裏，則總是呼呼大睡。

其實，我在當上班族的時候情況並沒有那麼糟，一直到自己獨立當製片，也就是二十年前左右，生活型態才完全改變的。因為，動畫製作不是可以今日事今日畢的工作。它必須做到讓自己滿意為止。

所以，家裡的事情、養育兒子的工作，我幾乎都交給妻子負責。妻子是我在東映動畫上班時的同事，自然非常了解我的工作，明白製作一部動畫必須付出相當多的心力。

話說回來，妻子其實也很想繼續從事繪圖的工作。在結婚之初，也曾達成共組雙薪家庭的共識。而

且，在老二出生之前，我也負責老大上幼稚園的接送工作，直到有一天，目睹了老大在寒冬的回家路上邊走邊打瞌睡的模樣，我才確定「雙薪家庭是行不通的」。

時至今日，我仍然對妻子感到抱歉。不過，在妻子回歸家庭之後，我總算可以專心工作了。而由於身為人父的我經常不在家，妻子只好身兼母職，在做完家事之後還要教兒子們放風箏和打陀螺等等。他們母子三人偶爾還會趁著假日前往奧武藏等地郊遊。

或許是妻子教導有方吧，我的兩個兒子凡事都能自己來，說得誇張一點就是不必借助他人的力量也能獨自生活。而我，雖然因此稱得上是好父親，不過，就結論而言，其實也沒有什麼了不起。對於他們的升學和就業，我向來不出言干涉，全讓他們自己做主，可是他們卻說：「爸爸嘴裡不生氣，可是背影卻在生氣。」

長男愛山，高中時代就加入登山社，大學則選擇位於長野縣內的大學。他現在雖然已經是上班族，從事園藝景觀的設計工作，可是，卻常常把「我將來要回信州」的話掛在嘴邊。到時候，他大概就會離開這個家吧。次子在東京都內的大學學設計，他說想要住外面，便離家外宿了。

每次重新看待家人，總覺得他們每一次都不一樣。在兒子還小的時候，我會鼓勵自己：「就為這個小傢伙做一部電影吧！」「我想讓他看這樣的作品」。對當時的我來說，兒子是工作的原動力，同時也是最佳的觀眾。

如今他們都已經長大成人，雖然一樣還是我的兒子，可是，那個為孩子做電影的想法卻已不復存在。當年的那個小孩究竟到哪裡去了？有時不免會想，如果將來有了孫子，那種創作原動力不知道還會

不會出現。

我與妻子的關係也在改變。兒子還小的時候，「為了孩子，夫妻要同心協力」可以說是我倆的共同默契。不過，接下來的日子裡，照理是要過著夫妻相看兩不厭的孤單生活，但幸好現在工作還忙，所以至少還會有一段緩衝期。而妻子本身也因為雙親的身體不好，每個禮拜都會回東京都內的娘家去幫忙個二、三次。所以我想，我們夫妻倆是該好好商量一下今後的人生了。

（「中日新聞」一九九二年一月三十一日）

簡短話語

我稱不上是森康二的好弟子。因為，從我當新人的時候開始就具有攻擊性，臉皮又厚，態度也相當傲慢。當時只覺得森老師的工作真是陳舊落伍。儘管如此，奇怪的是，我自己當時卻是打從心底相信老師是最了解我們的人，無論我們做任何新的嘗試，他一定都會支持我們。所以說，我實在是太任性了。

相對的，森老師對我卻是非常地寬宏大量。他總是一句「你喜歡怎麼做就怎麼做」，便認同了我所做的大部分事情。然後，再用簡短的話語作評論。老實說，我是在很久很久以後才領悟到，森老師的簡短話語是何其的有分量，何其的可怕。

讓我打從心底感受到動畫師森老師的威力，是在試映「太陽王子」的毛片時。在最後倒數計時的混亂期間，我根本不清楚森老師的工作內容。我哭了。不是因為費時三年的工作終於完成了。而是因為森

214

老師所描繪出的劇中人物Hilda的形象讓我忍不住熱淚盈眶。雖然我是傾注了全力在做，但那畢竟只是有形的工作。真正賦予角色靈魂的人是森老師。我這才深切地領悟到自己的工作是多麼地幼稚，充其量只不過是庸俗的英雄主義罷了。不，我真正有這樣的體認應該是後來的事情。在那次試映毛片的東映試映室裡，我初次感受到Hilda的重要性和她的悲傷，所以，我流淚不是因為身為團隊成員的一分子，而是因為我是一名觀眾。可是即使如此，要我明白森老師真正偉大之處，還是需要多一點的時間。我真的不是他的好弟子。在製作「穿長靴的貓」和「動物寶島」的時候，我一心一意只想著要在作品上留下自己的印記；從沒想到，由森老師擔任作畫監督一事為工作人員增添了多少的安心感，也因此我才能隨心所欲地大展身手。一直到很久很久以後，我才體會到這一點。

我到底是在什麼時候恍然大悟的呢？不是因為有特別的事情發生，只能說是一點一滴漸漸地自我領悟，然後才終於大徹大悟到，他把非常重要的東西交給了我。如果將它化為文字的話，我擔心它會因此從我的手中溜走。所以，沉默才是上策。更何況，森老師本身也從來都沒有說過半句話。而且，我依然還在很遠的地方徬徨猶疑，還無法達到那個境界。因此，我還是決定不寫出來。

我們接收了森老師所給予的東西。就像是接力賽一樣，要將接力棒繼續傳給下一個人……。

最後，我有一個請求就是，請容許我以森老師將會親自閱讀為前提來寫最後一段。

「龍貓」舉行試映會的時候，森老師親自出席，還發表感想說：「太棒了！」雖然依舊是簡短話語，但是，直到那一刻我才確定，森老師是真的在誇獎我。這句話勝過其他的一切。我真的非常高興。

（「森康二的世界」二馬力　一九九二年二月二十八日發行）

時代的風音

堀田善衛　司馬遼太郎　宮崎駿著後記

我雖是兩位大師的忠實讀者，卻經常是過目就忘，完全缺乏閱讀的慧根。不過，我卻一直夢想有朝一日，能夠有機會向兩位大師討教對於這個時代和日本現況的看法。

今日世界的動盪不安，連我所處的小公司內都能感受得到，如果就這麼渾渾噩噩的話，恐怕就只有隨波逐流的份了。乞求一條道路⋯⋯我知道我這麼寫恐怕會被兩位斥責，但是，這是身處混沌時代下的我，最真實的心情寫照。

以前的我比較激進，但隨著經濟的繁榮和社會主義的沒落，我的想法漸漸改變了，不過，我絕對不願意與那些缺乏理想的現實主義者為伍。自己如今身在何方、又如何在今日世界中抉擇出人生的方向，我想，兩位應該可以為我指點迷津。

沒想到我的夢想真的實現了，而且還有幸擔任聽眾。這是我下定決心的時候了。

我不怕丟臉，可惜的是自己的能力畢竟不足。平日的用字遣詞過於含糊鬆散，如今終於得到報應。本來有好幾次應該更加深入探討，但我卻逃開了。就在我停下來思考的片刻，話題就往前推進了。

最令我難忘的是司馬先生說出：

「人類真是無可救藥。」

這句話的那一剎那。堀田先生一面調整姿勢一面回應道：

216

●人

「沒錯。人類真是無可救藥。」

聲音是宏亮有力。

堀田先生就像是駕著摺疊式敞篷牛車，離棄京城遁隱山中的鴨長明。

司馬先生則彷如跨騎在馬背上，馳騁於天山北麓草原斜坡的白髮胡人。

而我，就像是被獨自留下、小巷弄裡的繪草子小販。

我突然想起了亡母，所以，請容我談一下私事。

「人類是無可救藥的東西」為了母親的這句口頭禪，年輕時候的我不知與她激辯了多少回。每當她提及戰後文化界人士紛紛變節的事實時，因為不相信而豎起利刺的我，總會有種無地自容的感覺。

聽了兩位的談話後，雖仍有茫然疑惑之處，但心情卻輕鬆了許多。如果把它說成一種透徹的虛無主義，或許會招致誤解。輕浮的說法會腐蝕人心，而這歸結於現實主義的說法，並沒有否定人類的意思。

我們需要的是，用更加持久的站姿以便能夠擁有看得更加長遠的眼光，這是我的深刻體認。

經過兩次的三人鼎談之後，我變得有精神多了。感覺就像是沉睡已久的腦際線路又通電運轉了。自己雖然心領神會，卻因能力不足而無法完全傳達給讀者，實在是非常抱歉。

由衷感謝盡力促成此次機會的所有人。

（「時代之風音」ユー・ビー・ユー 一九九二年十一月十日發行）

父親的背影

一個公開聲明不想上戰場，卻又因為戰爭而致富的男人。隨時都能與矛盾和平共處。我的父親就是這樣的一個男人。

父親說，昭和十四、十五年前後，我的哥哥剛出生的時候，他還在當兵。在軍隊開拔前往大陸的前夕，長官問道：「不想去的人就提出申請。」我想，當初會特地這樣問，應該是為了鼓舞軍隊的士氣。

可是，父親真的提出了申請。理由是：「我有妻子和襁褓中的嬰兒要照顧，無法上戰場。」這種舉動在當時實在令人無法想像。對他愛護有加的中士怒斥：「你這個叛徒！」而且還哭了兩個小時。

結果，父親如願留在日本。然後，我也出生了，就這點來說，我是感激在心的。

太平洋戰爭期間，父親在栃木縣的「宮崎飛行機」製造廠擔任廠長，負責製造軍機所需的零件。父親說，當初為了要大量生產，連技藝未精的工人都找來充數，以致瑕疵品相當多。不過，通常只要用錢打通關節就不會有問題。

戰爭結束之後，父親對於自己曾經擔任軍需產業的製造者和生產瑕疵品這兩件事，根本沒有任何的罪惡感。總之，戰爭是傻瓜才會做的事。不過，如果一定要打的話，那倒不如趁機撈一筆，這就是父親的想法。什麼做人的道理、國家的命運，全都與他無關。他唯一關心的是，一家人應該要如何活下去。

父親以前成天在女人堆裡打滾。還曾經對尚在唸高中的我說：「已經學會抽煙了嗎？我在你這個年

追悼司馬遼太郎先生

司馬先生是我最喜歡的人。五年前，我曾經與他和堀田善衛先生進行三人鼎談並出版成書。也曾在「週刊朝日」的新年號中與他對談過。

司馬先生終其一生都在體現日本人的優點。舉凡「知恥」、「行禮如儀」等潔身自愛的處世之道，

紀的時候，連藝妓都玩過了呢！」母親去世之後，他常把許多英勇事蹟拿出來炫燿。還說什麼「玩女人的祕訣呢，就是要多哄哄她們」之類的話。甚至在他年過七十之後，還常常上酒家尋歡。

兩年前父親過世的時候，前來弔祭的親友們還說：「他從來沒說過一句像樣的話。」若要說有什麼遺憾的話，那就是我從來不曾和父親認真地討論過事情。

從小，我就認為父親是個錯誤示範。可是，我卻覺得自己跟他很像。那種雜亂無章的處世風格、與矛盾和平共處的態度，我都繼承了下來。

還有，我最近常在想，在緊張嚴肅的戰爭年代裡，像父親那樣馬虎度日的人，說不定還相當多。因為，「軍國主義」這個信念畢竟綁不住所有的人，低劣的現實主義者必定為數不少，而真正陷入絕望深淵的灰色歇斯底里時代，應該只是發生在戰爭末期吧。

（「朝日新聞」一九九五年九月四日）

249

他都非常重視。他的偉大之處潛藏在文章所無法形容的人格之中。在進行對談的時候，他總會將容易招致誤解的部分徹底剔除，盡力保持一定的格調。

鼎談的時候，他說：「二十歲的我曾經懷疑自己為什麼要出生在這個發動愚蠢戰爭的國家，如今，我正在寫一本小說，藉著寫信給當年的自己，解答當時的疑惑。」他花費了畢生的心力，查證自己為何會出生在「昭和」那個愚蠢的年代。然後，在得知事涉軍事當局的指揮將領之後，基於只要當事人還活著就不深究的原則，他便不再追究了。

我想，司馬先生其實很喜歡明理的前線指揮將領，而對愚蠢又不明理的軍事當局則應該是深惡痛絕。他最尊重的是謹守道德的人物，好人如果出不出現就無法述說歷史是他一貫的寫作態度。

眼神銳利且帶有世俗氣味的臉龐，因為有滿頭白髮的襯托而形成一種協調感。正如他想要以和諧的禮儀自處於糾葛的俗世的人生態度。

今日的我，不得不目睹這個日本人逐漸沒落的可悲年代。不過，讓我感到放心的是，司馬先生因去世而不用目睹這種悲悽景況了。

（朝日新聞）一九九六年二月十四日

關於司馬遼太郎先生

我持續寫了好多篇文章，都是在說明司馬先生這個人為什麼是「感覺很好的日本人」。

結果，他的風采和談吐等等成了「感覺很好的日本人」中的代表。對很多人來說，的確是這樣。

無論是明治時代、幕府末期，或是任何時代，永遠都是愚蠢的人居多。但是，正因為對人類的愚蠢了然於胸，司馬先生才會不斷地努力搜尋，想要找出埋沒其間的非愚蠢之人。

這樣一來，或許會有人產生錯覺，以為日本人就某部分來說其實很優秀。這種錯覺真讓人傷腦筋。

司馬先生在很多場合都說過，過去的確有感覺很好的日本人。相較之下，他總覺得現在的日本人給人的感覺不好又不夠莊重。

去年年底最後一次見面的時候，司馬先生雖然曾說：「日本已經變成好國家了。」但不知他內心真實的想法為何。

閱讀完司馬先生針對土地和住宅專問題所提出的嚴苛見解，再看看日本人對於自己的愚蠢束手無策的現況，我想，他的心裏應該會有這個國家大概是不行了的念頭才對。

司馬先生從不對在世者口出惡言。直接露骨地罵人或輕蔑他人等言行，他都提醒自己絕對不要做。

不像我，個性不夠穩重，惡言老是脫口而出，如果是司馬先生的話，絕對是做好說惡言的心理準備後，才將惡言說出口。

盡可能收集所有的資料，縱使把附近一帶舊書店的書全都搬過來也在所不惜。在做好萬全準備之後才動筆批評他人。所以說，他對乃木將軍殉死的看法，絕不是停留在「惡言」的層次。

而且，司馬先生還在現今的芸芸眾生之中尋尋覓覓，想要找到他筆下所描述、給人好印象的生活方式。這是他從過去的形形色色人物中所挖掘並為文描寫的人物特質。

從沒沒無聞的眾生之中去挖掘，以非常莊重的禮節與這些人接觸交談，進而找出他們的優點。

舉例來說，司馬先生對工匠就相當有好感。

之前，就日本這個國家進行對談（堀田善衛、司馬遼太郎、宮崎駿鼎談集「時代之風音」）的時候，他就說過：「我喜歡日本這個國家的理由就是，它對製造物品的人一直保有一份尊敬。」

縱使居上位者不行了，以軍隊來說至少還有下士，國家也還有沒沒無聞的平民百姓在。他們既不求名也不求利。儘管慾望不多而容易滿足，卻仍然願意動腦筋、付出體力，兢兢業業地帶頭努力向前衝，司馬先生認為，這就是日本最棒的地方。

如果看到一人端坐在四帖半的小空間內默默地磨製鋼筆，心裏馬上就想，該不會是神佛附身吧。

司馬先生就是這種人。所謂的歷史，在偶然出現天才的時候，固然會有激烈的震動，但在天才付之闕如的時候，撑起國家所需的，當然就是那些沒沒無聞或是具備那種氣質的人。

在日本人的圈子裏——「潔」（清高）這個字早已受汙蒙塵，可是，司馬先生長久以來所描述的人物，卻都是那麼地清高。

他的那種清高，我喜歡。

從司馬先生身上學到的「禮法」

其實，聽司馬先生說話的那種感覺，遠比閱讀他所寫的書要棒多了。

●人

譬如聽他述說歷史。

他會仔細的告訴我們，以前曾經有一個人，他怎樣又怎樣。司馬先生用自己獨特的表達方式述說著，不是這個人用什麼方式做了什麼事之類的歷史說明，而是敘述這個人的出生時代、當時的風土民情，以及整個家族的氛圍。然後，你可以清楚的感受到司馬先生對這個人的喜愛程度。

這種魅力實在令人無法抵擋。

司馬先生挖掘了許多典範，他們都讓我們看到了上述的生活方式。

我想，司馬先生一定是吃足了苦頭才順利寫成。可是，在與人見面的時候，他卻盡可能以和藹可親的態度待人。

有一次見面的時候，我對他說：「您在領文化勳章時的模樣，真是帥！」他雖然因而感到難為情，我卻真的覺得他很帥。

「從明天起，我將恢復文人身分。」他說。那絕對不是做做樣子的敷衍話語，而是司馬先生身體力行，將筆下人物的一貫風格具體表現了出來。

　　　　　　＊

此刻，我正看著兒子們的生活方式，一邊思考他們今後要何去何從，一邊自言自語：艱困的時代來臨了。

與司馬先生的最後一次對談中，曾經針對環境問題作比較深入的討論。

在談到世界人口如果突破百億的時候，司馬先生說：「那麼傲慢的事態如果出現，好嗎？」然後又

223

換個說法，「不過，鎌倉時代的人口只有八百萬，當時的日本人還不是活得很辛苦。假使你出生在那個時代，應該是很難想像人口超過一億的日本現況才對。所以，今天的我們，固然無法想像人口超過百億的未來情況，但卻不見得無法體會那種生活方式。」我想，他心裏雖然認為「百億人，算了吧」，可是卻也明白，自己無論如何都無法置身事外，還是得用熱切和善的雙眼繼續凝視日本和全世界，所以，才會在言談中不斷試著改變想法。

既然調查過那麼多歷史，照理說對於人類的愚蠢應該知道得更多。可是，他卻仍然一心一意地想要摸索出得宜適切的生活方式。

我想，這就是司馬先生的「禮法」。

而且，這種「禮法」正是今日我們遭遇到許多問題時，非常重要的因應之道。

在人類的行為當中，顯然有裂痕存在。只要仔細想想自然與人類的關係就會發現，人類明明也是自然的一部分，但卻與猶如母親般的自然產生了難以復合的裂痕。

創造對人類有益的自然，並不是真正的保護自然。

因為，自然是殘酷的。它否定一切的文化與文明。不管人類多麼努力地去創造自以為對人類有益的環境，迎面而來的橫逆阻礙，仍然以自然方面的問題居多。此外，社會與民族之間也會因而產生裂痕。

我想，我們應該要秉持著從司馬先生身上所學到的「禮法」觀念，來思考當今的環境問題。不光是對生物應該如此，就連對水、山和空氣也要保持基本的禮儀。而且，這種禮儀的基本態度是要先反求諸己，而不是一味地要求他人。

了解我心中煩憂的人

假如有小孩站在我們的面前，為了要餵飽他們，我想，將眼前的樹木砍掉然後整地種植會是我們的唯一作法。這就是無法抵擋的人類文明的潮流。

但是，這樣的作法將會讓沒飯吃的小孩急速增加。舉例來說，人口突破百億便會是這種情況。

由於人類長久以來自以為是的作法，使得今日的我們面臨到其他生物幾乎要滅絕的窘境。我想，這個地球應該是無法支撐百億人吧。

那麼，該如何在現實窘況和自己的日常生活中搭建起橋樑呢？如果只是挺身參與活動，高聲疾呼「你們都不對，他不對，你不對，我才是對的」，當然是輕鬆又容易，但是我想，這樣應該是沒有辦法解決問題才對。

因為，認為自然造福人類、自然如果消失，日本也會跟著毀滅等的曖昧看法無助於問題的解決，根本的解決之道應該在於遵行「禮法」，也就是既然僅持不下，就公平分配的觀念。將人類的東西分配給其他的生物；將自己的東西分配給其他人。

所以，當初我才說環境問題是遵行禮法。司馬先生也同意我的看法，說「是遵行禮法沒有錯」。

其實，並不是每一件事情都要解決才叫做有意義。就像住專問題，它只不過是在東北亞引發大混亂的嚴重問題之一罷了。它今後會有什麼樣的結局，這個大混亂會擴及全世界嗎？這是身處混亂核心的我

們必須面對的問題，但是，也不需要有太過悲觀的想法。

司馬先生的去世讓我感到相當的遺憾。雖然我知道自己不應該說出這種話，但是，我父母親去世的時候，其實我都早有心理準備。多麼希望司馬先生能夠再活久一點。

我不是為了要向他討教日本今後的出路。

只是難過再也無法向司馬先生發牢騷，對他說：「事情變得麻煩了。」我想，司馬先生一定會說「唉，真的是麻煩」，就這樣，我的心情便會輕鬆不少。

我一直覺得，他應該是最能了解我心中煩憂的人。並不是因為他能告訴我什麼。那種感覺，你們應該明白吧。

我想，正因為大家對司馬先生有這方面的期待，所以他才會累壞了吧。

（「週刊Play Boy」集英社　一九九六年三月二十六日號）

書

日本人最幸福的時代——繩文時代

沒有國家和戰爭，也沒有充滿巫術的宗教。

樸實又和平的時代，讓人心神嚮往。

我個人非常欣賞已故的考古學家藤森榮一，還有中尾佐助。總覺得這兩人在不知不覺中完全主宰了我的閱讀傾向。

藤森榮一在『羚羊道』一書中寫道：考古學可以說是一篇美麗的抒情詩，其中有生活、有文化、有歷史，重要的不是土器和石器，而是對事物的感受力。我不清楚他的成就為何，只覺得他有一種魅力，不是來自學者氣質，而是一種猶如流浪者的青春魅力。

研究考古學卻不當上大學教授的話，根本就無法溫飽。他一面被考古之路深深吸引，一面卻又苦於無法在公立學校謀得一職。『羚羊道』就是在這種煩悶和漂泊的青春下寫成。我個人非常喜歡。

一般認為，日本的農耕生活肇始於彌生時代的種稻。可是，藤森榮一卻推翻了這個「常識」。因為，繩文時代並不像長久以來被描述的那樣，只是個飢餓野蠻人四處徘徊遊走的時代。從繩文中期的出土遺跡可以看出，當時所使用的土器等等已經非常精良，農耕用的挖掘棒也已經發明。而且氣候溫暖，中尾佐助用橡樹林文化來形容——在天然資源橡樹林的庇蔭下，獸類和蟲魚花草樹木的種類都相當豐富

228

接下來雖然是我自己的想像，但我總覺得在日本的歷史當中，生活過得最為安定平穩的，應該是繩文時代。不然，去挖挖奈良時期留下來的平民房舍，裏面肯定什麼也沒有。不管怎麼看，還是以繩文中期的遺跡最為豐富。

當然，他們或許有人會死於森林大火，甚至打獵受傷或苦於病痛。但是，當時既沒有政府也沒有國家，在出土的眾多石器當中也看不到武器的蹤影，可見當時一定沒有戰爭。而像可怕不祥的大型木乃伊、套在他人手上製造疼痛的手環等等──也就是類似恐怖巫術之類的宗教，當時也都不存在。萬物有靈是他們最樸實的信仰。我想，和前後的時代相較，此時代必定非常祥和，人們的個性必定善良溫厚。

中尾佐助的著作『栽培植物與農耕的起源』不僅是首度使用照葉樹林（譯註／常綠闊葉林）這個用語的書，它同時也印證了藤森榮一的繩文中期即有農耕的主張。當我看到的時候，真的好高興。心裏還想，藤森榮一如果再活久一點就好了。對我而言，這兩個人是非常重要的。

我喜歡的人還有一位。就是『植物與人類』的作者宮脇昭。至於喜歡的理由則是他是個實踐家。他不但為工廠和都市的綠化運動提出具體建言，還親自督導實踐，儘管在那些高談理想的人看來，這樣的行為頂多只能算是改良主義，但他仍然不斷地呼籲大家⋯種樹吧。還說⋯事到如今，已經不是光聽評論家和知識分子高談闊論就夠了。而他根據實際進展所提出的報告更是大大鼓舞人心。真是動人心弦。

我是製作動畫的人。面對的是沒有影像就一切免談的具體世界。光靠抽象的言論和膚淺的看法根本畫不出來。我才剛製作完「風之谷」，目前雖然處於工作告一段落的充電期，但同時也在思考接下來的

内容——在看過藤森和中尾的書之後，我才明瞭除了這個乾淨衛生又漂亮、有歌舞伎和能劇可欣賞的日本外，其實還有另一個迥然不同的日本存在。我在想，如果從這個角度去看日本的話，說不定……。

算了，反正是在休眠中。人家當三年睡太郎的收穫是，渾睡了三年卻有了新的創意，而我唯一的自信就是可以連睡三年午覺。

（「平凡パンチ」Magazine House 一九八四年七月九日號）

Making of an animation——『…？…』 因緣際會的書與創作靈感的磨合過程

我幾乎不曾為了創作而去閱讀書籍，無論是電影或是漫畫。

因為我向來是隨心所欲地亂讀一通，而當我進入創作階段而手忙腳亂之際，如果幸運的話，便可從那些書的片段內容中拼湊出一條線索或是主軸。這是我大致的狀況。就像當年我在翻閱『希臘神話小辭典』（Evslin・社會思想社）這本書的時候，無意中看到拯救奧迪賽、一位名叫娜烏西卡的少女，然後漸漸地對那位少女的印象與童年所看過『堤中納言物語』（角川文庫）中的「喜愛昆蟲的公主」重疊結合在一起，數年之後，「風之谷」中的娜烏西卡於焉產生。不過，在創作原動力方面，則是受到中尾佐助的『栽培植物與農耕的起源』（岩波新書），藤森榮一的『繩文的世界』（講談社）的影響與激勵，而戰爭場面的靈感是來自於『斷作戰』（古山高麗雄・文藝春秋）中的雲南作戰，以及保羅・卡列魯

（Paul Carell）在『巴巴羅沙征俄作戰』（富士出版社）中所描述的德俄戰役。

其實，我並不是對工作所需的參考用書都敬謝不敏，而是太多的參考資料只會讓人頭昏眼花，馬上就超出我的腦力負荷。所以，我寧願在平日到書店翻閱自己感興趣的書，那樣反而有用多了。就像我曾經仔細閱讀過的『義大利的山城・臺伯河流域』（鹿島出版會）一書，便對後來的動畫（「魯邦三世 卡利歐斯特羅城」）有相當大的助益。

還有另外一本書也很棒，就是同一家出版社發行的『無建築師的建築』（魯道夫斯基（Bernard Rudofsky）・鹿島出版會）。書中提及格魯吉亞（Georgia）地區的宅院內都設有高塔，據說是為了當作家族戰爭爆發時的防衛要塞，我認為這跟托爾金（John Ronald Reuel Tolkien）的『魔戒』（評論社文庫）中所描述的世界是一樣的。

不過，這些書並不是我特地去找的，只是碰巧在書店看到就把它們買下來了。方才我也說過，太多的情報只會讓我頭昏眼花，所以，雖然我年輕時常常讀書閱報，但現在卻決定只看在書店瞥見的書籍。今日書店陳列架上的書籍內容早已不復以往，這點雖然讓我傷腦筋，但我堅信只要有緣遲早會相見。

去年上映的動畫「天空之城」，它的創作動機來自史比佛特（Jonathan Swift）的『格列佛遊記』（旺文社文庫）第三部裏的空中浮島。不過正確說起來，應該是在我想到要讓寶島浮在空中的時候，史比佛特的書正好讓我的想法得以付諸實現。而在我想把它定位成古代冒險故事的時候，剛好參與企畫的友人是橄欖球迷，他拿了一本寫真集來，問我要不要參考一下。

『父之大地』（栗原達男、C・W・尼古拉等人・講談社），這是一本以英國威爾斯地方的礦山城和

橄欖球為主題的寫真集。那些礦工的表情非常棒。C·W·尼古拉描述故鄉威爾斯的文章寫得非常好。

在少年尼古拉即將啟程去旅行的前夕，他的祖父那段猶如遺言的話語也非常地棒。

所謂的威爾斯人，雖然混雜各種血統，但基本上都算是凱爾特人。凱爾特人原本是野蠻民族，後來被羅馬帝國所征服，之後便一直處於被統治地位，如今的居住範圍僅限於英國諸島中的蘇格蘭、愛爾蘭、威爾斯等地，是個人數不多的民族。儘管如此，C·W·尼古拉在英格蘭學校裏受盡欺凌之餘，卻仍然一心一意堅持身為威爾斯人的驕傲。我認為，支持他勇敢面對一切的動力，來自於他祖父的那番話，也就是身為威爾斯人、凱爾族人的信念。

在這段期間，我還看了凱撒（Caesar）的『高盧戰記』（岩波文庫）和霍華·法斯特（Howard Fast）的『萬夫莫敵』（三一新書），以致對蠻橫的軍事大國感到生氣，而出現在蘇克里佛（Rosemary Sutcliff）的『王徽』（岩波書店）中那位雄壯威武的凱爾特蠻族國王頓時浮現腦海，腦海中對於英國炭工持續一整年的大爭議，以及六○年安保期間的三池鬥爭印象都混雜交錯在一起，甚至與寫真集中的礦工容顏重疊混淆，再加上我去了趙威爾斯勘景，所以，便決定將動畫中的男主角設定為在即將關閉的礦場中工作的少年礦工。而動畫雖然完成了，我卻仍然感到意猶未盡，便繼續閱讀葛哈特·赫姆（Gerhard Herm）所寫的『凱爾特人』（河出書房新社），而且還因此更加地喜歡凱爾特人。

接下來，我必須著手策劃預定在明年三月放映的動畫，舞台場景設定在電視即將入侵日本前的東京郊外。雖然這個企劃已經醞釀了好久，所有的資料也都儲存在腦袋裏，但是萬一突然發生狀況，腦中變成一片空白，可是會令人驚慌失措的。在這之前，我先到鄰座的工作人員家裏去玩，看到他的書桌上有

一本『每日グラフ』的增刊『日本四十年前』，由於正好是我遍尋不著的書，想想真是機緣巧合，於是便馬上把它借回家了。

（「朝日Journal」臨時增刊號　朝日新聞社　一九八七年四月二十日號）

擺脫咒語的束縛──『栽培植物與農耕的起源』

我們這一代被稱為「新書世代」。有位在六〇年的安保條約簽訂之後沒多久便宣示脫離馬克思主義的教授曾經對我說過：反正你們這些人大概只會看與「世界」有關的書以及新書而已。我記得當時的我只能苦笑。可是，其中有本新書對我有決定性的影響。那就是中尾佐助的『栽培植物與農耕的起源』。

在我懂事的時候，大多數的日本人正因為戰敗而喪失信心，全國正處於轉向民主主義的時期。大人們常常自我解嘲地說，日本能夠向全世界誇耀的，只有「自然和四季變化的美景」，除此之外，就只是個人口眾多、資源貧乏、生活水準低下的四等國。日本的歷史是不斷向人民鎮壓掠奪的歷史，對當時的我來說，也曾因為屋簷下的黑暗世界而感到害怕恐懼。而去觀賞電影，更因為看到劇中誠實的青年屢屢遭遇挫折和陷入絕望而使得心情變得鬱悶。溪水清澈、水田廣闊的景致，在我看來，只不過是貧窮的象徵罷了。

我在不知不覺間變成了討厭日本的少年。

在我周遭的大人們會將殺害中國人的事情拿來自我吹噓。父親的家族因為在戰時從事軍需品的製造而呈現一片榮景，再加上有位堂兄在空襲中喪生（也許是報應吧），家中壯丁因而得到徵召豁免。母親則因知識分子在敗戰時的叛變行為而輕視他們，還說「人類無藥可救」等話語，不斷地將對知識分子的不信任和失望灌輸給自己的兒子。我表面上是個開朗聽話的小孩，內心卻是個纖細膽小的少年。沉迷於戰爭故事的我，拚命地閱讀這方面的書籍。然後漸漸地，我開始對那些用太多公式化的形容詞所堆砌出的內容感到厭煩，對於日本軍方說大話誇示勝利所流露出的愚蠢也感到灰心沮喪。於是，我那廉價的民族主義終於被低劣的自卑感所取代，我變成一個厭惡日本人的日本人了。對中國、朝鮮及東南亞各國的罪惡感不時的在我心中交戰，甚至嚴重到讓我否定自己的存在。而在心情上雖然是左派，但卻找不到可以捨身奉獻的地方。儘管我的心態極端陰鬱，也會因為難過得不知如何是好而前往明治神宮中的無人小路散步，可是不經意地朝鏡中一看，卻又因自己開朗快活的雙眼而無地自容。因為，那時的我是那麼地急著想要肯定自己。不斷地矛盾、分裂，不斷地告訴自己要有自己的根，可是卻又忍不住討厭日本和日本人及它的歷史，對西歐和俄國、東歐的文物則是充滿嚮往。即使後來從事動畫製作工作，也還是喜歡以外國為舞台的作品。雖然一直想要以日本為舞台，無奈卻還是無法喜歡日本的民間故事、神話、傳說等等。

到國外尋找動畫外景促使我心中的裂痕擴大加深。站在憧憬已久的瑞士農村裏，我是個來自東洋的短腿日本人。映照在西歐街角玻璃鏡中的黃膚人影，正是我這個不折不扣的日本人。這個在國外看到日本國旗會忍不住厭惡自己的日本人。

234

我會買下『栽培植物與農耕的起源』這本書，可說是純屬偶然。既不算是刻意尋獲，而說成命中注定似乎也言過其實。只不過，在閱讀的過程中，我覺得自己的視野顯然寬廣了不少。風輕輕拂過。國家的框架、民族的藩籬、歷史的苦痛，全都從腳下遠揚，常綠闊葉林的生命氣息流進了喜愛麻糬和納豆等黏性食物的我的生命之中。年輕時最愛閒步其間的明治神宮的森林、對提倡繩文中期信州已有農耕生活這個假設的藤森榮一的尊敬，以及善於說故事的母親所不斷敘述的山梨縣的山村點滴，全都因為這本書而交織在一起，讓我真正明白了自己的出身。

這本書給了我一個出發點，一個讓我看清事物的出發點。無論是對於歷史、國土或是國家，我都看得比以前更加清楚了。

由衷感謝中尾佐助不是用艱深的長篇論文來闡述他宏觀的假設，而是藉由出版新書的形式，用淺顯易懂的文章把它表達出來。我恢復自信的原因不在於日本製造的車子和家電製品，而在於一本新書給了我力量，這是我最高興的地方。中尾佐助的想法，可以說為我們帶來了無窮幸福。

（「世界」臨時增刊 岩波書店 一九八八年六月）

在床上閱讀的兩本書

某月某日

整天賴在床上閱讀約瑟夫‧凱瑟（Joseph Kessel）的『空中英雄梅爾摩士』（中央公論社）。關於這位郵差飛行員的故事，我雖然已經從他自己所寫的『我的飛行』、聖‧修伯里（Antoine de Saint-Exupery）的『人間的土地』和佐貫亦男先生所寫的隨筆中大致得知，但閱讀他的傳記，今天可是頭一遭。

脆弱的機身、反覆無常的發動機、幼稚的航法、沙漠、海洋、安地斯群山，所有的一切都為梅爾摩士和同伴的日常生活增添色彩。或許是因為這本書的寫作動機源於梅爾摩士當時在南大西洋上空失去了音訊，以致作者在表達對他的無限尊敬與惋惜之餘，還流露出對地面俗事的輕蔑態度。使我有種好像在看『人間的土地』的續集的感覺。

南方郵件航線的開拓，總共犧牲了五十位駕駛、四十位機師和通訊員。和他們的犧牲比起來，那些髒髒的、裝郵件的袋子是多麼的不起眼啊！這是開創期才有的高尚情操。從不過問事業的意義，而當事業有成的時候，梅爾摩士卻死了。至於還沒死的聖‧修伯里則是在大戰的時候，自願執行自殺式的飛行

任務，然後便行蹤不明了。

我記得有一次曾經在電視的初級法語講座中，看到過梅爾摩士當時所駕駛的飛機的起飛畫面。那種神奇、迷人的機身，正是美式的合理主義設計風格尚未侵吞整個世界前的產物。在看了本書之後我才知道，那厚實的機翼內設有通道，以便在飛行中可以隨時檢查發動機的狀況。

為了我的晚餐咖哩炒飯，我起床過一次，然後便又窩到床上。我拿起宮川尋的『幸福色彩的小舞台』（Poplar社）。同時想起「這個國家的人民向來認為世界非常美麗」這句話。一種美好的溫暖感覺湧上心頭。只可惜因為是童書的關係，內容顯得簡短了些。透過宮川的二哥貞兄，我感受得到一心實踐作文運動的鄉下教師的苦心。

當我在後記裏得知，心地善良的貞兄後來是戰死的，心中為之一驚。雖然無從查明他的死法，但卻讓我想起神子清的『我們海軍不死』中的士兵們。那是一本紀錄戰爭的書，描寫一群士兵在戰敗後，因為拒絕接受沒有意義的死亡而從軍隊中逃脫，想要前往婆羅州的故事。雖然那群逃兵最後因為飢餓而功敗垂成，但至少有半數的士兵存活下來。縱使有人以敵前叛逃的罪名予以指責，但我卻認為比起非難者，他們的生存更光明磊落。我心想：如果宮川尋善良的貞兄也能像那樣活下來的話……想著、想著，我茫然地把書闔上。

白天在床上混太久，以致到了半夜想上床睡覺時卻無法進入夢鄉。我順手拿起巴巴拉·Ｗ·達克曼（Barbara W. Tuchman）的『八月的砲聲』，卻怎麼也看不下去。八成是連眼鏡也在跟我做對了。

無處可歸的死亡

某月某日

我要配新的眼鏡。開車外出用、生活看報用、桌上作業用、超近距離用，我總共需要四副眼鏡，難道沒有那種可以自動對焦的眼鏡嗎？在返家途中，我買了山形孝夫所寫的『砂漠的修道院』（新潮選書）。其文字讀來沉悶，使人安靜。與宗教無緣的我雖然有許多地方都看不懂，但卻能感受到乾涸鹽谷的暑熱和靜默。必須看仔細一點才行，我的心情變得格外嚴肅。

某月某日

去取回眼鏡。店裏的老爹為我在四副眼鏡上分別標上ABCD。如果在床上看書，要戴上超近距離用的D。雖然字看得非常清楚，卻不太能轉換對焦。使得我連擱在床邊的煙灰缸都看不到。我看了山川菊榮所寫的『我所居住的村莊』（岩波文庫）。書中的見解十分正確，在知道此書於昭和十八年即已出版後，甚感驚訝。我想起了亡母當年不斷述說的故鄉山村生活。在戰時的經濟體制之下，甚至連傳統的地主與佃農的關係都面臨改變，真可說是農地解放的前兆。我這才體會到自己對歷史的無知。看完後有一種清新的感覺。可是卻睡不著。我再度拿起『砂漠的修道院』，逐字逐句地仔細閱讀。

我突然覺得自己明白了。這個明白與科普特基督教的修道士無關。而是攸關四月以來一直讓我掛心的動畫「螢火蟲之墓」。

在空襲中失去家園和母親，後來死於飢餓和營養失調的四歲和十四歲的兄妹，他倆的靈魂為何無法

與母親的靈魂相逢呢？母親與兄妹倆就那麼各往不同的世界了嗎？既然是一心求生，然後飲恨而亡，那麼，兄妹倆的靈魂應是臨死前的飢餓模樣，不可能是毫髮無傷的完美模樣才對呀？

如同科普特教的修道士們斬斷世俗的羈絆，越過尼羅河而西行，他們兄妹也是在活著的狀態下飄向另一個世界。他們所住的防空洞猶如沙漠中的僧窟，是他們生前所挑選的墓穴。或許有人會嫌哥哥無能，但其實他的意志非常堅定。只不過，他的意志不是用來保住生命，而是用來守護妹妹的純潔無瑕。

他倆的最大悲劇不在於失去生命。而是像科普特教的修道士那樣，無法擁有靈魂可依歸的天堂。或者說，他們的悲哀在於無法像母親那樣化成灰回歸土壤。不過，他倆在踏上幸福旅途那一瞬間的模樣，會永遠停留在那裏。對哥哥來說，妹妹應該是（聖母）瑪莉亞吧。在那個兩人緊緊相繫而告終的世界裏，沒有死亡的痛楚，只有相視微笑的臉龐。

「螢火蟲之墓」不是反戰電影，也不是訴說生命可貴的電影。我覺得，它是一部描寫無處可歸的死亡的恐怖電影。

以世界性觀點寫成的日本歷史書顯然太少

某月某日

按照原先預定，此刻的我應該是在信州的小屋裏才對，但事實上卻還在工作室裏趕工。通常在工作告一段落之後，我總得花上半年的時間才能恢復正常的生活感覺，不過，這次完全是因為我自己在判斷

上的失誤，才讓大家連續忙上好多天。被迫工作的感覺最差了。

我實在沒有力氣去看整理好的資料，只好窩在床上閱讀人家送我的、描寫德國坦克兵的書。它並不像邊聽邊寫的戰記那般艱深。作者試著從許多角度來提出見解。同時營造出不安的氣氛。整本書飄散著通俗戰記的惡臭。我看了看作者的照片。忍不住罵道：「你雖然裝出一臉深沉樣，但寫這本書肯定是為了貪圖稿費。」在德國的戰記方面，以哈伯特‧渥納（Herbert A. Werner）的『鐵之棺』（富士出版社）寫得最好。雖然對戰記反感的人相當多，但我覺得這本書卻深俱報導文學的價值。

某月某日

終日在床。漸覺疲勞。知道自己的房間很亂，卻沒有力氣整理。一整年都沒掃過的地板，只剩下一半不到的空間。都是一些雜書。如果把它們全部都扔掉，不曉得以後會不會後悔。我腦袋空空地翻了翻書本，然後將它丟在一旁。

我下床走到地板上，拿起前些天朋友送來的吉爾‧巴頓‧沃許（Jill Paton）的『夏日終曲』（岩波書店），重新看了起來。我第一次看這本書大約是在六年前。當時的我喜歡書中那種驚悚緊張的感覺。後來我將它送給別人，一直到為了尋找動畫舞台而前往英國聖愛維斯勘景之後，我才想到要再找來看一看。

看完後感到相當錯愕。沒有任何觸動。這才發現，此刻的我反而比較喜歡原本被我認為是寫得比較差的下集『海嘯的山丘』（同前）。上集描述孩提時代的結束，下集則是交錯敘述少女時代與晚年的種種，既然下集比較能引起我的共鳴，應該就表示我的心境在這六年來起了變化吧。不過，也有可能是頭腦變

鈍了。

某月某日

從工作室返家的途中，我走到夜間營業的書店，買下韋格‧胡希昂（Vigo-Roussillon）的『拿破崙戰線從軍記』（中央公論社）。遠征埃及的過程實在是猛烈刺激。殺戮與掠奪、狂熱與怨懟、飢餓與疾病、勇氣與魯鈍，全都包含在裏面。簡直與『遠征記（Anabasis）』的世界沒有兩樣。而歷經十五年戰爭的日本軍隊其實也不惶多讓。作者在路易十六被處死的那一年，也就是十八歲的時候加入革命軍，軍旅生涯長達四十五年，經歷過包含二十一次會戰在內的七十四次戰鬥。話說回來，以世界性的宏觀視野來描寫日本歷史的書實在是太少了。我在想，難道不能請像羅斯馬力‧蘇克里佛（Rosemary Sutcliff）那種具有時代感的作家，來描寫豐臣日本軍的朝鮮侵略史嗎？

（「朝日Journal」一九八八年七月二十九日號、八月五日號、八月十二日號）

吉田聰是唐吉珂德

這是個學習手冊氾濫的時代。無論你是要當上班族、相撲力士、漫畫家或是棋士，都有學習手冊供你參考。一旦選定方向，就非得照著參考書的指示路線前進不可。

如果你不喜歡這樣，喜歡閒晃，那麼，也有學習手冊會告訴你何時該適可而止。

我的前面沒有道路——之前曾有一位詩人自己走到荒野中，一邊戰慄一邊勇氣十足地這麼說。我們

這些凡夫俗子雖然能感受到詩人話中所含的氣魄，但比起那個時代，現代的生活顯然是艱苦多了。

我們的前面雖然是寬廣的柏油路，但卻是常常大塞車。縱使走進小巷弄，也盡是一些早已登錄在都

市地圖中的商店和招牌。如果停下腳步，後面的人便會擠上來，碰撞到你，逼得你不得不繼續往前走。

於是，只好順著看起來好像沒什麼損失的既定道路前進，我想，有這種想法的年輕人一定很多。

對於這樣的社會現況，吉田聰的作品秉持一貫態度提出了異議。「湘南暴走族」即是他的傑作，但

那畢竟是發生在校園生活中的大騷動，只能算是出社會前的一個封閉空間。劇中主角江口他們在畢業之

後，要怎麼活下去？……這個疑問總是隨著令人印象深刻的最後畫面停留在我的心中。在看了他在「湘

暴」後所從事的工作之後，我知道他本人不停地在思考江口他們的往後人生。我想，他特意將封閉的校

園舞台轉換成寬闊的社會學園，為的就是要尋找答案。一位屈服於現況、或說被迫屈服的少年，要如何

憑自己的雙腳站起來呢？他滿懷熱情地詳細述說，無非就是要試著回答。「素浪人」雖然是一部樸實無

華的作品，但我卻很喜歡。第三集相當不錯。尤其是「恐怖故事（dark tale）」最令人喜愛。

憑自己的雙腳站起來。

不使用學習到的語言，而是一心想要找出足以表達自己的專屬語言。

這樣一來，縱使是站在大塞車的柏油路上，也會有立於荒野中的那種悸動和熱情，這就是吉田聰在

大聲疾呼的東西。

他是唐吉訶德。

我喜歡唐吉珂德。

（「birdman rally」鳥人傳說」吉田聰著　解說　小學館　一九九〇年九月十五日發行）

『コクリコ坂から』（高橋千鶴・著）／我的少女漫畫體驗

1

我是高橋千鶴小姐的漫畫迷。不過，我的忠實程度視地點和季節而定，只有夏天待在信州小屋裏的時候才愛看她的漫畫。其實只要我有空，一年到頭都可以到小屋去小住幾天，但如果要看她的漫畫，還是以夏天最好。

當夏季的白雲移動至八之岳和南阿爾卑斯盡頭的入笠山，炎熱喧鬧的一天隨著輕拂的涼風而即將結束之際，我便出門散步，希望能為發軟乏力的雙腳和心臟注入活力。我一邊和刻意避開中午的炎熱烈陽、選在傍晚下田工作的人們打招呼，一邊來到田間小路，頃刻間，久住城市而徹底遺忘的充實感化成了無數的氧氣，滲透進我的身體，那個對人親切、溫和有活力的我甦醒了。當天晚上，我獨自躺在小屋內，翻閱著那本不曉得看過幾十遍、高橋小姐的漫畫。真想在有生之年畫一本少女漫畫，而且是那種絢麗奪目的正統愛情漫畫……我翻著翻著，腦中不禁閃過這樣的念頭。

只不過，隨著清晨的陽光不再猛烈刺眼，夏天即將進入尾聲，我的少女漫畫季節也宣告結束。我清楚自己根本這本畫不出愛情漫畫，而擺在書架上的她的漫畫——十二冊單行本和一九七九年、一九八〇年共六冊的「好朋友」也因此急速褪色了。

我原本就不是少女漫畫迷。對漫畫也僅止於心血來潮就隨便翻閱一下而已，更何況我的滿頭白髮容易讓人以為年近五十，最近，我甚至連一邊吃拉麵一邊翻閱沾上油漬的少年雜誌都會覺得不好意思。所以，高橋千鶴小姐的作品可說是唯一的特例。那十二冊的單行本也不是在東京買到的。由於小屋所在的S村內沒有書店，因此只好前往鄰村的鄉下小書店，看到就把它買下來了。有的則是託年輕友人買來的，不過，當初因為怕被朋友取笑，年紀一大把了還買少女漫畫，於是便假借託他買別的書，再順便請他買小孩要看的漫畫，所以，漫畫的單價因此提高不少。

哎呀！就當作是開個玩笑吧。如果有這種奇特的少女漫畫讀者肯看我的書，我一定會很高興。

去年才剛翻新的這棟小屋，其實是岳父在二十幾年前所建，以便讓無鄉下可回的親朋家人有個簡便的避暑之地。不過由於實在簡陋，抵擋不住冬天的酷寒，所以就成了名副其實的夏日小屋。每到夏天，岳父雖然是小屋的所有人，但因每到夏季就忙得不可開交，以致實際利用者變成以女性居多。每到夏天，岳母總會帶著女兒們和她們的小孩前來，小屋霎時成了一個小小的母系社會。雖然我不清楚其他女婿缺席的原因，可是，幾乎每次都只有我一個人出席就是了。

岳母總是習慣打開收訊不良的黑白電視機，然後端坐在小屋的正中央，一邊聽著高中棒球賽，一邊忙著手邊的工作或寫書法。而女兒和孫子便在她的身旁進進出出。因為這個緣故，我的兩個兒子到現在

244

還是跟表兄妹們很好。至於我，畢竟也是工作過度的男人之一，整個夏天頂多露臉一兩天，心裏打的如意算盤則是，這樣就可以對渴望放暑假的孩子們有個交代了。不過，與三個外甥女見面倒是個新鮮的體驗。是她們讓我這個只有兒子的父親能夠有機會知道女生的種種。

小屋剛搭蓋完成的時候，我們在雜草叢生的四周種下許多樹，然後，那些樹木好不容易才成長到足以覆蓋住屋頂的高度。對岳母來說，那一段歲月應該是最為安穩平靜的吧。因為，當時的她滿心以為，每年夏天小孩子們都會在小屋裏歡笑嬉鬧。

我想，很多的別墅和山莊都有一定的動靜週期，而小屋人去屋寂的時刻也來到。一方面是因為小孩子長大了，又是考試又是社團活動的，活動範圍自然逐漸擴大；至於最主要的原因則是，一向硬朗的岳母因為一場車禍而殘廢了。來訪者越變越少，最後終於不再有人前來過暑假了。於是，用老木建造的樑木鬆動了，油漆斑駁剝落，小屋真的被雜草樹木給埋沒了。而孩子們的童年時光也就此宣告結束。

絮絮叨叨地說了一大串，還望各位見諒。因為，這是我的少女漫畫體驗的伏筆之一。

2

在動畫「風之谷」製作完成的那一年，我突然很想在小屋度過一整個夏天。我撐著神經性疲勞尚未消除的身軀硬是恢復連載工作，以致累得雙腳無法著地。好想趕快痊癒。如果待在綠意盎然的環境中，

應該就可以悠哉地舒展筋骨。於是，我將行李扔進車內，獨自造訪睽違已久的小屋。

雖然有很多人嚮往田園生活，不過一旦付諸行動，反而不容易安然自處。電視機依然是岳母的那台黑白電視，但畫面卻模糊得只能看清楚高中棒球賽的得分顯示。電話當然不會有，報紙和收音機也付之闕如。我把潮濕的棉被拿出去曬，打開發霉的壁櫥使其通風，再把屋頂檢查一遍，接下來就沒事可做了。縱使出去散步，也是走沒幾步就膩了。而昔日覺得美好的雜草和樹木，如今卻猶如壓迫頭腦的無形薄膜，再也沒有一絲感動。其實，此刻的我是連走路都嫌懶，當然就更不可能會想做事了。

儘管如此，白天又要準備三餐、又要整理東西、打掃屋內屋外，倒是挺忙碌的，夜晚反而顯得靜悄悄，四周漆黑一片，連一點點聲響都覺覺得到。再加上我故意不帶書來消磨時間，所以就更加覺得無聊了。結果，才剛從人群擁擠的空間中逃離的我，此刻竟然開始想念人群了。

就這樣，小屋昔日熱鬧過後所留下的痕跡全都映入了我的眼簾。孩子們小時候所把玩的玩具就那麼擺在一旁。牆壁上有當年因為捨不得丟而隨手掛上去的萬國旗和印著中國煙火的燈籠；箱子裏放著在雨天裏剪貼玩耍的紙製相撲道具。如今已經是個美少女的外甥女初次造訪小屋時所攜帶的洗澡玩具水車，就那麼棄置在瓷磚地板的角落。孩子們早已逝去的童年時光，竟然原封不動地留存在小屋之中。原來小屋一直都在等待，等待夏日裏孩子們的再度光臨……。

它是在告訴一心忙於工作，傲慢地以為日子永遠不會有改變的我，往昔的夏日時光再也不回頭了。睡到半夜，因為想起孩提時代所養的小狗而醒來，心情更加沉重我陷入了茫然和感傷的情緒之中。

難過。

246

如果不是處於這種精神狀態，我一定不會去翻閱外甥女們所留下的過期少女雜誌。兩棟小屋之間有走廊互通，其中一棟被落葉松整個覆蓋住，幾乎要變成所謂的「後院」，前述的「好朋友」少女雜誌連同岳母的印章就是被安放在後院的櫥櫃裏。

某個下雨天，我賴在床上，開始讀起了那些書。其中當然不乏讓人看了很難過的作品。我最受不了自哀自憐和無謂感傷式的膚淺文章。不過，反正我無事可做，也不想做任何事。那些作品我看過就算了，倒是「好朋友」，我可是看了無數次。

3

高橋千鶴小姐的漫畫「コクリコ坂から」，於一九八〇年的春季至夏季，在「好朋友」雜誌上連載。無論是它的畫風或是運筆，我都非常喜歡。這部作品的內容好像是在描寫一對高中戀人以為彼此是同父異母的兄妹而想停止相愛，但卻反而越陷越深的故事。之所以用好像二字，是因為整個故事缺前少後，中間也付之闕如，所以我不是很清楚。

關於這點，真是讓人傷腦筋。不過話說回來，我雖然知道它只不過是典型的少女漫畫之一，但是內容卻充滿了愛戀的無奈和真情。故事的展開雖然相當公式化，但在細節方面卻相當真實感人，讓人心情無法平靜。

說到公式化，大家都知道，很多故事其實都可以分類成幾種典型，但最重要的是，不可缺少感動人

心的要素。「コクリコ坂から」裏的主角，無論男主角或女主角都非常勇敢果決，絕非軟弱無能之輩，這點讓我頗感欣慰。然後，我去找她的其他作品來看，發現前年所推出「一人一半的幸福」的連載也相當不錯。不過，整個故事也是缺前少後，中間又付之闕如就是了。

就當時的情況來說，那些都已經是四、五年前的連載了，根本是無法可想。正因為如此，反而更加刺激想像力，到最後，甚至連昔日墜入情網的抑鬱情懷全都湧上了心頭。總覺得自己的心思變單純了，面對蒼翠的群樹和茂密的庭園雜草，竟然有種新奇的感動，心情變化之大連我自己都感到訝異。雖然說出來可能會被取笑，但是，我真的覺得原本變得有點神經質的我，是在看了「コクリコ坂から」之後才開始好轉的。

我也找到了我所愛的散步道路。同時也很高興，自己終於能夠用比以前更加坦率的眼光來欣賞風景了。白天做事、晚上讀「好朋友」的生活突然讓我感到非常地充實。如果漫畫看膩了，就看讀者信箱、算命、漫畫家養成學校的批評，或是時尚專欄、料理單元等等，幾乎是什麼都看，甚至還會從為吸引讀者而增訂的漫畫家現況報導裏、印刷粗糙的照片中，去尋找、發現作者的芳蹤。雖然這些都不是一個四十歲的男人所應該有的舉動，但是，我確實是在恢復當中。我不再耽溺於感傷的情緒，而開始去享受單獨生活的樂趣。

有一天，我的年輕朋友到小屋來找我玩。小屋裏除了酒之外就什麼都沒有了。再加上他們全都是動畫界的異類，於是，我便向他們大力推薦高橋千鶴小姐。隔天，我的一位朋友前往隔壁小鎮，到鎮上唯一的一家書店去把高橋小姐的單行本全都買了回來。在那之前，我萬萬沒有想到，身為堂堂男子漢的

我，竟然可以厚著臉皮去購買少女漫畫。

總共有四冊。

『さくらんぼデュエット』

『キャラメルフィーリング』

『コクリコ坂から』（全二冊）

那個時候，小屋裏應該是擠了五、六個男人。大家都看得入迷。總監Ｏ先生具有能將簡單的事情說明得複雜難懂之特殊才能，他說：

「啊——我的心已經好久沒有這種熱熱的感覺了。」

我至今仍然清楚地記得，他在說完之後便鑽進被窩裏了。

大家聚在小屋內，談論了好一會兒有關少女漫畫的話題，從檢討將高橋千鶴的作品拍成動畫的可能性，到作品分析、探討少女漫畫的一般傾向與問題點，以及戀愛題材至今是否仍是電影主題，甚至連

「我們來組一個高橋迷俱樂部吧！」的建議都出籠了，可說是討論得熱烈又瘋狂，不過，

「根據我的經驗，少女漫畫家裏面絕對沒有好女人！」

Ｏ先生的鐵口直斷結束了這個話題。

『キャラメル』和『さくらんぼ』的條理分明，我至今仍然覺得這兩部作品應該是她個人漫畫的登峰之作。這兩部作品有一個共通點，就是身為主角的少年都非常優。雖然我的高中生活乏善可陳，可是，心裏卻渴望能擁有像她筆下少年般的高中時光。正當我提到『キャラメル』中的愛馬少年說「我畢

業之後，要去北海道當牧人」的時候，上述的Ｏ先生和立志當總監的Ｋ青年竟然大叫：

「太天真了啦！！！」

而且還進一步提出不同的看法，說：「等到要畢業的時候看法就會改變。現在這樣想是無所謂啦。」

至於最重要的「コクリコ坂から」，則因為我看完之後的表情太過嚴肅，以致其中的一位朋友拿走了，如今身邊少了它還真覺得可惜。在那之後我才漸漸明白，『コクリコ坂から』其實是高橋小姐在決定以校園愛情喜劇為個人漫畫主軸之前的失敗試驗品。「微笑的繪日記」則是她的愛情悲喜劇試驗品，從作品中可以窺見她越畫越沉重，以及到最後甚至連她自己本身和編輯都不知如何是好的心情。我在想，一定要想辦法把這本漫畫弄到手，再花上一個夏天把它看完。

4

夏天結束，我離開小屋回到了東京。不僅是我，連我的朋友也一樣，都不再對少女漫畫有任何的興趣。即使在超大型書店裏看到許多的少女漫畫也提不起興趣上前看一眼。我們皺著眉頭討論著問題，手忙腳亂地忙著工作，隔年又因為製作的動畫要上映，以致小屋的種種都被我忘得一乾二淨。

然後到了隔年的隔年，沒有動畫的夏天再度來臨，我才想起了小屋。我把行李扔進車內，坐上車直奔向中央高速公路。當我把車子停放在幾乎被雜草完全覆蓋的小馬路上時，一種奇怪的感覺頓時襲上心頭。我拉開木框窗，讓房間通風；再將所有的棉被扛到屋頂上，攤開來接受烈陽的洗禮，這個時候，我

才確定了方才的那種感覺。展讀高橋小姐的「コクリコ坂から」時的那種感覺又回來了。

我這兩年來，在熙攘的街頭所經歷到的喧囂全都消失不見了。我開始延續那年夏天的生活方式。我自己打點三餐、整理房間、打掃內外、洗澡泡湯、出門散步、重看舊雜誌「好朋友」和高橋千鶴小姐的單行本、感受夕陽的美好、偶爾仰望星空。

再度造訪的Ｏ先生，看到我還在看同一本少女漫畫，

「咦——」

他大呼一聲，彷彿是看到活人木乃伊似的。我在前面也提到過，這種展讀漫畫的感覺僅限於夏天，若是在秋冬或春天，無論怎麼看單行本、怎麼翻閱舊雜誌「好朋友」，都不會有任何的感覺。

每到夏天就會想起……

那種感覺就跟國民歌謠中的歌詞一樣。

那之後，我便一直維持這個習慣。今年夏天，我也到鄰鎮去買了她的新作品。不過，由於是依據赤川次郎的原著所畫，老實說，我覺得挺無聊的。我並不是因為只喜歡原創作品才這麼說，而是認為這種作法並不能增加整個故事的可看性。至於附在書末的兩篇原創的短篇漫畫，我個人認為畫得很棒。我從頭到尾仔細地看了一遍又一遍，充分享受了夏日的漫畫樂趣。然後，我把它拿給一位青年漫畫迷看，得到的回答是「普通嘛」。這是情報過多症者常會出現的症狀。他們接收太多的刺激以致感覺變得遲鈍，到最後甚至變成只對刺激過頭的東西有反應。我不知道高橋千鶴小姐的作品在少女漫畫界的地位為何。

也從來都不想去知道。因為，這只是我的感覺罷了。如果你細細閱讀她的作品，就可以從畫面的細微部分或是細膩的語氣表現中看出，她這個人非常地認真，具有卓越的平衡感，擁有勇往直前的人生觀。而她所擁有的特點，正是從事動畫的我們所應該共同擁有的重要特質。當然，因為少女漫畫在表現上有一定的極限，而她本身的能力也有限，所以，如果就格局、構造、歷史觀點、自然觀點、社會價值觀方面，或是以身居都市時的我來說的話，倒是有不少值得批評的地方。

可是話說回來，她的作品就像是在風雨中好不容易才尋得的避難小屋內，所啜飲的那杯提振精神的熱紅茶。既然想要在俗世裏生活，自會督促自己要有強健的體魄和相當程度的決心，所以，在偶爾休息以舒緩身心的時刻，我不需要浮誇不實的東西。

5

我知道還有很多優秀的少女漫畫。尚未看過的優秀古典文學作品也像山一樣高。應該要看，卻因為覺得太難、太沉悶而逃避不看的書也是不可勝數。尚未聽過的好音樂、尚未看過——一直想看卻未能如願目睹的繪畫更是多得不勝枚舉。關於工匠們的偉大事蹟，真是說也說不完；真正的高貴精神應該是存在的；人類在接觸到生態系的奧祕時，心中會有股悸動，生命也因而豐富燦爛。許許多多的層面，都等著我們去探討與接觸。

上述的一切，難道我要在未曾接觸探討過下，就結束了一生嗎？

可是，我有兩次聽音樂而大受感動的經驗，所以我認為音樂是相當深奧的，既然有宮澤賢治這個人，就應該相信高貴的精神是存在的。在看了完美的ＳＭ79這種義大利製的三發木製機的尾端曲線之後，應該就會對許多不知名的工匠們產生敬意。所以，我認為人生在世最重要的事情並不是無所不知。

在少女漫畫這方面，高橋千鶴的作品對我而言就已足夠。況且，我還公開告訴大家，我是她在全日本、甚至是在全世界的第一號忠實漫畫迷，這可不是一件容易的事。

這就是我的少女漫畫經驗。

我在寫了這篇文章之後，便陸續接到年輕友人Ｋ和Ｕ的聯絡，說他們找到了許多高橋小姐的舊作。

『コクリコ坂から』和虛幻的『一人一半的幸福』都包括在內。雖然我嘴裏嘟噥著：如果是在夏天就好了，但還是拜託他們全都買下來了。今年冬天，我打算在暖爐裏多放一些柴火，然後好好地為她的作品製作一份年表。

一九九〇年十一月七日

（「Comic Box」一九九一年一月號）

飛行員達爾

　『飛行員的故事』和『單獨飛行』，是我最喜歡的兩本書。而且兩者都是身為飛行員時的達爾所寫的作品。

　『飛行員的故事』是我偶然間看到的。其中收錄了好多短篇，都是描述他任職於英國空軍期間在希臘的親身經歷。這些文章讓我深深著迷。

　我喜歡戰記，從國中起便看了相當多這類作品，可是，日本的戰記大都寫得不好，常常夾雜太多個人情緒和自戀情結。至於外國的戰記，如果是真正一流的飛行員所親自撰述，又常因實務經驗方面的內容太多，以致缺乏可看性。

　有關飛行的戰記中，第一次讓我覺得「啊，這才是道地的」，就是羅亞特・達爾（Roald Dahl）所寫的文章。聖＝修伯里喜造作，又常冥想過頭，讓人在閱讀之餘，不禁擔心飛機會因此墜落。還有，聖＝修伯里有一段文章是藉由朋友的遭遇而抒己之懷，我在閱讀的時候並不認為那只是在談飛行。另外像『夜間飛行』、『人間的土地』或其他短篇中也有不少佳作，但怎麼看都只能說是出自文學家之手。

　羅亞特・達爾的作品與其他作品比較起來，就非常簡潔，總是單刀直入，一以貫之。帶有一種無法言喻的暢快感。我是真的覺得很暢快。而且，我在看他的『單獨飛行』時也有這種感覺。同時心裏還想著，日本難道沒有這種人嗎？難道日本人就成不了這種人嗎？在看那本書的時候，我一直有著這種羨慕

的想法。

達爾也有兒童文學方面的作品，他所寫的『巧克力工廠的秘密』我並不喜歡。因為覺得有點噁心。

他不是在書的最後附了一張家族合照嗎？我覺得照片裏的達爾給人一種不大健康的感覺，可能是他在當飛行員的時候，曾經因為緊急迫降而受重傷的緣故，所以表情看起來好像脊椎痛似的。我覺得照片上的他給人那種感覺。雖然這樣說不太恰當，但我真的有那種感覺。

其實，達爾還有許多兒童文學作品，只是，我所看到的翻譯都很差……。所以，我雖然看了很多兒童文學作品，卻因為這個緣故而不再看羅亞特・達爾所寫的兒童文學作品。總之，我認為身為飛行員的達爾是最棒的。

出現在『單獨飛行』中，用來訓練外行飛行員的Tiger.moth雙翼機——其實是一種很會飛的飛機——雖然飛行員在短暫試飛之後，就得直接開戰鬥機與敵人作戰，但其實這種飛機光是要讓它起飛就已經很困難了。以前的日本軍方給外行飛行員的試飛時間頂多二百小時到四百小時，然後就要讓他們開戰鬥機與美國空軍作戰。後來，人們還以這件事來當作日本軍方缺乏人性的證據。可是，德國軍方只讓飛行員試飛八十小時就要他們開戰機了。而達爾前往希臘的時候，他的試飛時間不是更短嗎？所謂的近代戰爭就是那麼回事。每個國家都非常殘酷無情。相較之下，日本反而比較保守，這點倒是令人驚訝。

此外，我覺得這個男人應該是天才型的射擊好手。所謂的空中作戰飛行員，如果會墜機的話，通常在一開始就會墜機。這是舉世皆然的道理，也就是說，問題在於是否具備飛行才能。我認為達爾就是擁有天賦才能，才得以存活下來。

話說回來，我對於他在條件惡劣的希臘，面對節節敗退的局面之時，竟然完全不會自暴自棄，倒是感到驚嘆不已。還有，他對於同住在帳棚內的同伴的描寫也相當感人。

達爾是個對自己的行為絕對負責到底的人。臨場上，只要對於自己的行動及肩負的責任能夠完全理解，就絕對不會草率馬虎，更不會逃避哀嘆。那種強韌的力量，到底來自何方呢？我認為，日本人如果不能具備那種確實約束自己的能力，以及宏大的視野，將無法成為優秀的民族。

以達爾來說，他的寫作動機並不是因為有太多的事情未能完成，才一邊猶豫思考一邊將它化為文字。因為，他根本沒有一件事是未完成的，他向來習慣當場就把所有的事情處理妥當。所以說，他從來沒有想過要當文學家，只不過是寫好的文章恰巧被Ｃ・Ｓ・佛勒斯特看到，然後他就順理成章地變成文學家了。果真碰到這種人的話，也只能楞在一旁了！

至於『少年』這本書，讀起來倒是挺有趣的。英國的教育制度向來為人所誇讚，但是在看了這本書之後，我才知道原來不是這麼一回事，他們的學校其實還挺糟糕的，作者甚至說它是一個〈弱肉強食〉與權威主義盛行的地方……若說英國的教育界有什麼正面的意義的話，應該就是它能讓那些不屈不撓、奮勇對抗，縱使傷痕累累也不屈從的少年們，變成頂天立地的男人。

說到羅亞特・達爾的人生出發點，應該歸功於與母親的書信往返所得到的親情滋潤、暑假與家人前往挪威小島共度所留下的回憶等等，這些都成了他在性格養成上的重要基石。而且，他在長大成人之後也沒有斬斷這一切，反而是習慣回到那裏補充能量，然後再勇往直前。獨自遠行的他，帶著從小不斷蓄積的能量，準備要看清楚世界的全貌。不管所到之處會遭遇到什麼狀況，他都不會驚慌失措，總是裝作

面無表情，踏著穩健步伐獨自前行。所以我覺得很有意思。他既不是偉大的哲學家，也不是超凡的冥想

家。但是，感覺真的很棒。我想，這種人在英國應該也是少之又少吧。

（「Mystery Magazine」早川書房　一九九一年四月號）

聽見堀田先生的聲音

堀田善衛先生在『青春與讀書』雜誌上發表了自傳式的回憶錄。它的標題雖然是『我所邂逅的那些

人』，但寫的並不是發生在日常的身邊偶遇。

而是依循著堀田先生一直以來對人類的歷史、人類與國家的探討主題，將生平遇到的人與事徹底去

蕪存菁，以求能「看清歷史」，並達到「對年輕諸君有所助益……」的殷殷期盼。

前幾年，在一次鼎談的場合，我雖然有幸與堀田先生交談，但卻因為年輕以致於心不在焉，而今日

讀此書，藉由堀田先生簡明易懂的說明，才得以完全理解。大約在同一時期，堀田先生也在電視講座裏

講述「時代與人類」──內容實在相當感人──當時我很感動，覺得堀田先生好像是為我而說的。

對我來說，堀田先生是個特別的人。

三十幾年來，我都是堀田先生的讀者，在這段期間裏，堀田先生所做的事與他所寫的作品，給了我

莫大的支持。我在年輕的時候，對日本這個國家深惡痛絕，並且以身為日本人為奇恥大辱，而在看了堀

田先生的『廣場的孤獨』和其他著作之後，我感覺到他的心裏似乎與我有著同樣的問題。他總是抬頭挺胸，往深不可測、遙不可及的地方前進。我知道像我這種人，無論再怎麼努力也不可能追得上，但是，他的背影總是能引導我往正確的方向前進。

我能夠將日本這個國家和日本這個風土分開來思考是最近的事情，但是相反的，殘暴的攘夷思想卻開始在我心中萌芽，凡事變得模糊不清，而且陷入庸俗的虛無主義之中。就在那時，說也奇怪，我正巧看到了堀田先生的隨筆。然後，我又看到了他大步走向遠方深處的背影，頓時便又恢復理智了。

那是在波斯灣戰爭爆發的時候。那一帶的國界可說是殖民地時代的產物，充其量只不過是基於各自利益所畫的界線罷了，與當地居民根本毫無關係可言。以美國為首的西歐各國明知道伊拉克佔領科威特是不對的，卻仍然以兩伊戰爭為藉口，提供大量武器給伊拉克以致讓它變成軍事大國，對於這點，我是相當反感的。更何況，科威特本身是個因石油致富的不動產國家，財富全集中在滿是油水的王室和少數財團手中，是個不事生產、只會大量使用外勞的國家。

保護這種國家算是伸張正義嗎？布希總統的演說令人感到厭煩。對於那些以確保石油資源為藉口，而倡導要對國際有所貢獻的人們，我更是感到生氣。都已經把日本弄得到處都是車子了，還任由自己的兒子當女友的「司機」，怎麼敢說石油不夠用啊！

不過，海珊更是不應該。當我看到他站在阿諛諂媚的貧民面前，一臉得意的模樣，便連努力去了解他的力氣都沒有了。

結果，我越看電視就越生氣。然後，有人在我的心中大聲說話了。

258

「打吧！」

開戰吧，把美國和伊拉克都打爛吧！這樣的話，說不定會變得比較清爽一點。這是我的吶喊。

我感到很困惑。對於明知這只是電視台的報導卻仍然失去理智的自己感到驚慌失措。對於漸漸偏向「打吧！」的主戰情緒的自己，只能感到錯愕。當我聽說父親在美日開戰的那一天，聽到日軍偷襲珍珠港的新聞，便激動得大叫「太棒了！」的時候，我還認為父親是個愚不可及的男人，如今我才明瞭，原來我自己也沒有什麼不同。

大戰結束之後，我無條件地接受了絕對不可發動戰爭的民主主義綱領。這條綱領至今仍然是正確的。只不過，這個理念基礎在我的心中是相當脆弱的。以致於當我看到各民族間相互侵略破壞，憎恨的情緒不斷地擴大加深的現實情況時，心中的脆弱便全部顯露出來。可見得缺乏危機管理的，不光是自民黨的高官而已。

我比任何一位新聞工作者都還想要得到堀田先生的意見。如果是堀田先生的話，一定會做最正確的判斷。至少他絕對不會說「打吧」。

在這本書當中，堀田先生提及梵蒂岡（的教宗）向世人廣播的意義，因為它沒有領土，所以可以站在無關國家利害關係的立場，作出超然的判斷，並對波斯灣戰爭提出如下的看法。

「關於梵蒂岡（的教宗）對這次波斯灣戰爭所提出的見解，簡單來說，就是無法作意見溝通的同伴之間所引發的一場戰爭。也就是說，伊拉克這一方想要為了奧斯曼·土耳其帝國以來的歷史而戰。可是，美國那一方則是為了目前的利害關係與法律，也就是為聯合國而戰。這麼一來根本無法溝通。無法

溝通的同伴之間是不應該拿起武器的。……我認為，我的這種想法是非常妥當而公正的。因此，他們應

該要繼續溝通下去才對。」

你在驚慌失措些什麼，你真的持續看了我的作品嗎？我彷彿聽到了堀田先生對我的斥責。

無論政治或經濟都只看現在，猶如向陽處的積水一般，這就是日本的現況，身處其中的我們，想要

將堀田先生所說的多層次歷史感覺，以及把佛教包含過去、現在、未來的曼陀羅想法謹存於心，其實是

非常困難的。可是我認為，至少我們應該明瞭每個人的歷史感覺和想法都有缺陷，而時時自我警惕。不

然，我們馬上就會產生「打吧！」的想法。今日的世界正一步步走向混亂與崩潰的邊緣，我不知道自己

的周遭會有什麼事情發生。但是我希望，那個時候我可以向堀田先生看齊。

當俄國侵略捷克，布拉格的春天剎時變色之際，堀田先生在莫斯科的作家會議上，無懼全場眾人的

敵意，對此提出批判。

在第二次世界大戰末期的上海，堀田先生制止了日本兵非禮中國新娘的舉動，因而受到暴力對待，

可說是用自己的身體去感受日本侵略中國的惡行。

在布里茲涅夫時代的俄國，許多女性挺身參加危險萬分的反體制活動，堀田先生說：請靜待時代讓

步，無須讓筆沾染無謂的鮮血。他不但制止了她們的行動，更理解她們心中的苦悶和絕望，這就是堀田

先生的勇氣。

一九四五年三月東京大空襲之後，堀田先生走在滿目瘡痍的街頭，探尋朋友的消息，巧遇昭和天皇

的視察隊伍，當他看到本該向受戰禍波及的人民道歉的天皇，反而在接受人民跪地致歉時，便對日本和

日本人感到絕望了。然後，他以那次的命運體驗為出發點，去接觸許許多多的人——不侷限同一時代的人，鴨長明、藤原定家等歷史人物也包括在內——繼而培養出獨特的歷史感覺，並創造出堀田文學。

「結果好像變成了是在對戰後派文人交代遺言似的。」

這是堀田先生在這本書中所說的話。我知道對堀田先生而言，年過五十的我其實也屬於他口中所說，傷腦筋的年輕人之一。不過，在此我要向比我還要年輕、真正在泡沫經濟中長大的人們，推薦堀田善衛先生的所有著作。

（「青春與讀書」集英社　一九九三年一月號）

我的功課

我想將堀田善衛先生的『方丈記私記』拍成動畫，而且是屬於商業電影性質，不知道拍不拍得成？

我滿腦子都是這個異想天開、不合常理又毫無把握的念頭。雖說日本的動畫業界是個魯莽又自不量力，任何題材都能拍成電影的地方，但是，將『方丈記私記』拍成電影，絕對是極度不合常理的舉動。但是，光是空想就會有好心情，而且，我偶爾還是會認真考慮它的動畫架構。

在過程當中，我遭遇到自己的教養不足、對宗教認知太過膚淺、影像的基礎材料不足等問題，而最主要的是，我曉得以我一貫的作法是無法達成的。不過，我並沒有死心，反而是放長線靜心等待。我在翻閱中世紀畫卷的復刻本時，感覺到釣鉤好像勾到東西了，還因此興奮了一整晚。

前途遙遙。不過，我還是不想放棄這個樂趣。

（堀田善衛全集・內容樣本　筑摩書房　一九九三年三月發行）

『萵苣姑娘異聞』

昭和末期，在漫畫雜誌的創刊熱潮之中，「小男孩」也順勢發行，但卻與多數的雜誌一樣，退書率高達100％，發行五期便停刊了。我的手邊正好有一本，是第五期。它的封面是全紅的色調，印上白色的雜誌名稱，雖說是貧窮的同人誌，但也算難得一見，也就是說，這是一本好像在宣示「我沒錢」的雜誌。其中，有一段堤抄子小姐所畫的『萵苣姑娘異聞』。

雖然這是一部乍看之下顯得樸實無華的作品，可是我卻相當喜歡。因為它的架構嚴謹，四平八穩，即使言及超能力也予人實在的感覺。我覺得，這個作者是個用雙眼確實看風景的人。她在描寫學校或漢堡店時，中間隨意地插入老舊的房舍、電線桿對面不遠處的群山等等，雖是少許的描寫卻將地方小鎮的氛圍傳達出來，讓人看了很舒服。

至於利用沙沙作響的竹林來表現心情動搖的畫面，在漫畫上固屬不易，就連在動畫方面，也是難得一見的表現手法。

擔任戲劇社長的學姊和女主角──麗這位少女，是我特別喜歡的人物。

「你是個可以透過想法去摧毀現實的人，何不就這樣去打破觀眾的日常性」、「再大聲一點，表情再豐富一點」，麗指導特異功能少女作發聲練習的方式是如此地明確，就像是難得遇見一個堅持的人那樣，看了心情真是愉快。台詞和獨白的整體品質相當好。運用簡短話語來突顯深層狀況的方式，可說是恰到好處，相當充實。

之後，那本第五期漸漸褪色，但一直擺在我的工作室裏。它的紅色封面，在每每需要紅紙應急的情況下被一塊塊地切割殆盡，其中的『萬苣姑娘異聞』，我則是一有機會就拿給年輕朋友看。因為，它適合拿來當做專題研討的材料，也就是說，可以用來討論將它拍成電影的可能性。將少女漫畫拍成電影其實很難。少女漫畫是個純粹將心中的想法和情景呈現出來的世界，一旦將它放進電影的空間和時間之中，往往會因為它的漫無邊際而解體，但是，堤小姐的這部作品不一樣。它的組織架構很適合拍成電影。但這也正是它的困難處，如果只是依樣畫葫蘆的話，很容易將它拍成泛泛之作。麗這位少女在遇見具有特異功能的少女的那一剎那，為何會被吸引住呢？假如麗的心中有著與那位少女完全相同的影子，又該如何把它表現出來……等等，大家討論得沒完沒了。

總之，我希望漫畫家堤抄子能夠繼續用心彩繪自己的世界。市面上既然有這麼多的漫畫，我想，應該會有她的生存空間才對。既不必成為大人物，也不以身居二流為滿足，只要堅持做自己就行了，這是我對她的衷心期盼。

（「クラリオンの子供たち」）堤抄子著　解說　ふゅーじょんぷろだくと　一九九三年十二月二十五日發行）

〔在空中用餐〕

空中でお食事

宮崎駿
1994.4.5

機內餐在今日雖
然相當稀鬆平
常，但是，在不
久以前，想要在
空中享用溫熱的
美食，可是夢寐
難求的事情。
以下就是機內餐
簡短歷史中的集
錦片段。

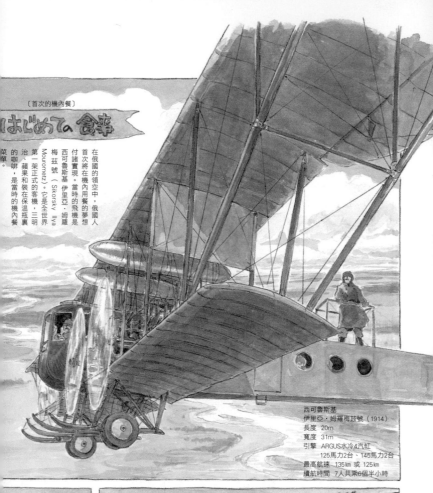

はじめての食事

在俄國的領空中，俄國人首次將在機內用餐的夢想付諸實現。當時的飛機是西可魯斯基・伊里亞・姆羅梅茲號（Sikorsky Ilya Mourometz）。它是全世界第一架正式的客機，三明治、蘋果和裝在保溫瓶裏的咖啡，是當時的機內餐菜單。

西可魯斯基
伊里亞・姆羅梅茲號（1914）
長度　20m
寬度　31m
引擎　ARGUS水冷4汽缸
　　　125馬力2台、145馬力2台
最高航速　135km 或 125km
續航時間　7人共乘6個半小時

機內有四位男性

還有一只置物藍和

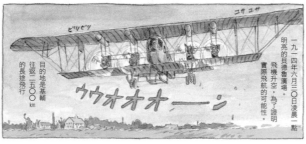

目的地是基輔往返二五〇〇km的長途飛行

一九一四年六月三〇日凌晨一點明亮的貝德魯廣場，飛機升空。為了證明實際飛航的可能性。

早上七點
難開桌巾用餐

ウォオオ—

不知道三明治裏面夾的是什麼，應該是火腿吧？

オオオオ—

西可魯斯基是伊里亞·姆羅梅茲號的設計者，同時也是一位飛行員
此時的他才25歲！！

高度一五〇〇m
時速一〇〇km
一路南飛…

這架飛機，大大地超越了當時的水準。

サクッ

當時日本常用的飛機
摩里斯法爾曼機（Maurice Farman）

世界最初也是最後的
空中瞭望台

燃料箱
利用重力將燃

為飛行員擋位
駕駛座

將4台引擎
前面，也…

黏貼三合板
機首部分

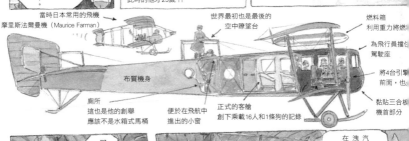

布質機身

廁所
這也是他的創舉
應該不是水箱式馬桶

便於在飛航中
進出的小窗

正式的客艙
創下乘載16人和1條狗的記錄

好燙

不過，火還是被一位空服員弄滅了

汽油從燃料管溢出的意外，在當時經常發生。

第三台
引擎著火！！

ボウッ

シ

267

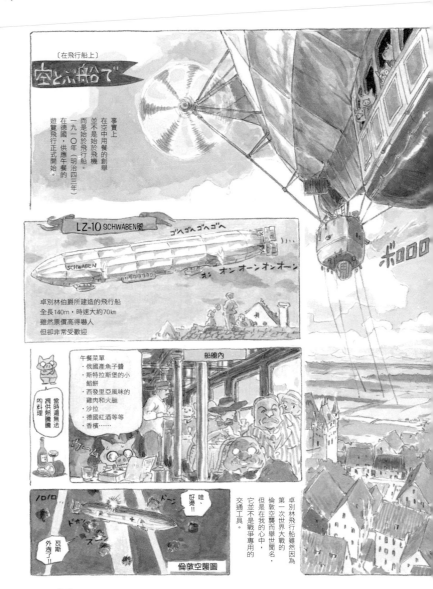

〔在飛行船上〕
空とぶ船で

事實上
在空中用餐的創舉
並不是始於飛機，
而是始於飛行船。
在德國，供應午餐的
一九一〇年（明治四三年）
遊覽飛行正式開始。

LZ-10 SCHWABEN號

ゴヘゴヘゴヘゴヘ

オンオーンオンオーン

SCHWABEN

ボ〇〇〇

卓別林伯爵所建造的飛行船
全長140m，時速大約70km
雖然票價高得嚇人
但卻非常受歡迎

午餐菜單
・俄國產魚子醬
・斯特拉斯堡的小餡餅
・西發里亞風味的
　雞肉和火腿
・沙拉
・德國紅酒等等
・香檳……

當時還無法
提供熱騰騰
的料理

船艙內

ハ〜ム

哇、
好邊！！

瓦斯
外洩了！！

倫敦空襲圖

卓別林飛行船雖然因為
第一次世界大戰的
倫敦空襲而舉世聞名，
但是在我的心中，
它並不是戰爭專用的
交通工具。

269

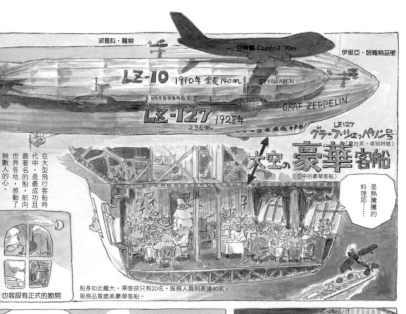

波魯科·羅梭

巨無霸（Jumbo）70m

伊里亞·喔羅喬茲號

LZ-10 1910年 全長140m SCHWABEN

LZ-127 1928年 236m

GRAF ZEPPELIN

LZ127 グラーフ・ツェッペリン号〔葛拉芙·卓別林號〕

大空の豪華客船〔空中的豪華客船〕

是熱騰騰的料理耶……

在大型飛行客船時代中，是最成功且最著名的船。航向世界各地，感動了無數人的心。

也裝設有正式的廚房

船身如此龐大，乘客卻只有20名。服務人員則高達40名，服務品質媲美豪華客船。

只要有足夠的氧氣和熟練的空服員，飛行船就會是安全且平穩的交通工具

好想搭乘卓別林號……

再也找不到比這個更舒適的空中旅行了……

1930年代

三明治
鹹餅乾
糕餅、水果
咖啡

紙杯

在飛機的舒適度和服務品質方面，雖然不斷地改善，但是，機內餐還是停留在供應午餐還有熱咖啡的階段

料理是由停靠地的一流餐廳負責調理，再送進機艙內

鎌倉火腿
有的還附贈果凍哩

來到日本了
當時的菜單
帝國飯店謹製

270

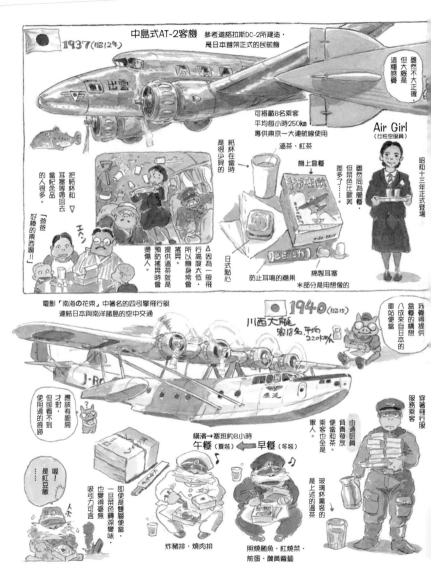

中島式AT-2客機 參考道格拉斯DC-2所建造，是日本首架正式的民航機

1937（昭12年）

雖然不大確，但大概是這種感覺

可搭載8名乘客
平均每小時250km
專供東京－大連航線使用

Air Girl（女性空服員）

昭和十三年正式登場

雖然同為簡餐，但菜色比歐美差多了……？

溫茶、紅茶

膝上盒餐

紙杯在當時是很少見的

把紙杯和耳塞等帶回去當紀念品的人很多。
「爸爸，好棒的東西啊！！」

提供溫茶就是預防搖晃時會燙傷人。

因為一般飛行高度太低，所以機身常會搖晃。

日式點心

防止耳鳴的糖果

棉製耳塞
＊部分是用想像的

電影「南海の花束」中著名的四引擎飛行艇連結日本與南洋諸島的空中交通

1940（昭15）

川西大艇 客18名 平均220km/h

我覺得提供盒餐的構想八成來自日本的車站便當

應該有廚房才對，但卻看不到使用過的痕跡

穿著飛行服服務乘客

由通訊員負責發放便當和茶。乘客也全是軍人。

橫濱→塞班約8小時
午餐（夏裝） ← 早餐（冬裝）

即使是雙層便當，一旦菜色轉涼變味，也變得毫無吸引力可言

嘎！是紅豆飯

炸豬排、燒肉排

照燒鮪魚、紅燒菜、煎蛋、醃黃蘿蔔

玻璃杯裏裝的是上述的溫茶

271

（「Winds（ウィンズ）」Japan Airlines 1994年6月號）

我喜歡的東西

ぼくのスクラップ　No.2
みやざきはやお

不吉な射手座
本当にあったこと

ぼくはメカマニアではないので、飛行機の図面をみていても、それに乗った人間達の運命の方が気になってしまう。
中島飛行機(今の富士重工)の陸軍機・轟をその一つ。こんな飛行機を"空とぶ戦車"なんて云った奴の罪性は重い。

尾部
ほぼ射手座

なにしろ、やたらにせまい。陣ばりになって、自動機銃もたさ九防弾甲板もなく、空なく死んでいった。

だから今でもぼくは、スバルのることない。

ここで射ってる

軍下銃座というのがあった。夢みた陰のたさ守るために、ドラムカンどとき射手を入れてつりさげる代物である。

ひとと思世界中で流行したがなんで空気抵抗はふえるし、なにより射手がすぐ射れた。このドラムカンはそのまま棺オケになったのである。

火気散弾

第二次大戦(1914～18)にも、おそろしい射手座が多かったが、ロンドンで空襲したドイツのツェッペリン飛行船の上部鏡座はすさまじい。なにしろ足元は水素ガスの海、チスリリストに守るものなし、電風吹きすさぶデラスと、後輩は心身共に凍りついていた。

これは忙しすぎた射手の一例。
ぼくめは一挺だったが、パタパタおとされ、ついに4挺の銃を一人で受けもつはめとなった。せまいコクピットで、石は石をはしながら、やっぱりパタパタおとされた。ドイツの爆連軍の雲話である。

★このイラストに登場する飛行機その他の群描進は、たとえ似たモデルが存在したとしても、すべて作者のデッチアゲでございます。

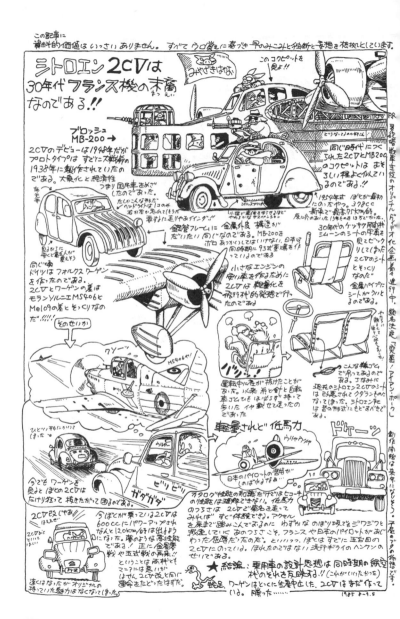

そして ついに ある夏の日曜日の朝 決行する
電柱づたいに 塀をこえて 中に踏みこんだ

荒れはてた庭に 石の恐竜達が
ろいろいと横たわっている

水蓮の池には首長竜 無人の西洋館

しげり放題の夏草
の中で、トリケラトプス
がセミの声をきいてい
る…

ああ ぼくに ありあまる程のお金が
あれば こんな庭を造るのに……

宮崎 駿 1984 11.20

こんな庭がほしい

その門は いつもしまっていて 錆びた内扉ごしに
木立ちに消えていく砂利道が見えた サ いったい
誰が こんな大きな屋敷に 住んでいるのだろう

町の中の大
きな空白
長い長い塀
中はまるで
原始林のよ
うだ

ある日電車の窓
から 大発見する
その屋敷の森の
きれ目に 不思議
なカゲ"
まるで"ブロンザ
ウルスに そっくりだ"

もう頭の中は あの屋敷
で"いっぱいだ"きっとす
ごい秘密が あそこには
かくされている……

我的車

三個榻榻米大、無浴室、廁所、冷暖氣——如果用木造公寓的出租廣告來形容的話，我的愛車雪鐵龍2CV，就屬於這種等級。

它的排氣量好歹是2CV，也就是擁有2匹馬力，最高時速是七十五公里。當它馳騁在高速公路上，不想輸給其他車子而全力衝刺的時候，車尾總是會冒出一大串煙霧，車身也會搖晃不穩，透過薄薄一層膠合板讓人感受到超乎想像的速度感。乘坐其中的乘客總是會忍不住大叫：「我會死！我會死！」

我當初會想買車，是為了接送小孩上幼稚園。而當時我正好看了約妮・摩洛（Jeanne Moreau）所主演的電影「情人們」（法國片「Amants, Les」，英文片名為「The Lovers」）。在那部描寫婚外情的電影中，最吸引我的不是約妮・摩洛，而是那部奇特、破爛的雪鐵龍。這已經是十三年前的事情了。

如果要開，就要開怪車。而雪鐵龍2CV正好符合我當時的心情。中古車的宣傳廣告中又恰巧有那一型。

可是，不久之後出現在我面前的竟然是一部擋泥板彎曲變形，雖是用白鐵皮鋪頂卻簡陋得有如將石油桶壓平製成的車子。一旦將車子加速前進，車門便會突然打開，只要在十字路口停下來，車子便會發出噗——的一聲，然後嘎然熄火。每當爬坡的時候，同車的家人總會「嘿咻、嘿咻」地為它加油打氣。

開這部車子上街，就好像是開著臨時搭建的木板屋出門。我太太稱它是世界第一的經濟車，但若從

280

實際的情況看來，它卻是一部老是離不開修車廠的非經濟車。而且是一部無法想像的破車。

下次買部像樣的車子吧。基於這層考量，我買了一部最新型的自排車，但卻由於無法忘情狀況百出的雪鐵龍，以致現在還是開雪鐵龍居多。就算當初買的是新車，車內也沒有煙灰缸和冷暖氣。風會從縫隙中鑽入，冬天如果不穿戴大衣和手套等禦寒衣物的話，必定會感冒。雨水也會滲透進來，風一吹，車身就會傾斜。不過，幸好它的造型十分簡單，車頂很高。而更值得慶幸的是，雖然耳聞此款車將停止生產，可是，到目前為止都還只是傳聞而已。我讓這部讓我產生一種無法言喻的愛恨情感的車子，在「魯邦三世　卡利歐斯特羅城」中登場。

（「週刊新潮」新潮社　一九八八年二月十八日號）

我心目中的武居三省堂

一九六四年東京奧運前後，我對小型的古老建築產生了興趣。我的行動範圍雖然侷限於東京的西郊盡頭一帶，但是，對於東京大地震後所建的建築、未被空襲炸燬的古建築，或是戰後立刻重建、承襲著戰前思維的建築等等，這類未必蓋得特別好卻也不至於太寒傖的建築，總能吸引我的目光。大概是當時的流行趨勢吧！這類的建築總有一些小地方看起來很摩登，要不然就是窗框顯得風格獨具，還有一些以現在的眼光看來略顯無聊的精心裝飾。

我並不是對數寄屋造型的正統建築特別感興趣，只不過常被這類

二流或二流半的建築所吸引而提前一站下車，然後再漫步遊覽回家。

實在是令人懷念。我在一九四一年出生，若要說什麼是我兒時清晰的記憶，那當屬大戰空襲後的斷垣殘壁景象。但是，說也奇怪，記憶中還有充滿人味的房子，我只要想像窗內的景致，或是想像著窗內曾有的回憶，心便會感到溫暖。說不定，這就是我在懂事以前，也就是在童稚時期所見的景致。如今想想，我在小學一年級的時候，曾經因為一本書的插畫——少年走在一條平凡無奇的街道——而感受到令人心痛的強烈鄉愁。所以我想，熟悉的感覺應該不是長大成人之後才獲得的感受，而是當我們存在時就有的感受。

我曾經有過夢想，希望能探訪各地令人懷念或未曾記載於建築史上的無名建築物，並為其拍照紀錄，只可惜我天性懶散，以致時間在空想中流逝了。藤森照信先生們好像將這種行動稱為路上探險。當他們對這些略有古味的建築按下快門並給予合理評價時，真的會有一種正合我意的愉快感受。尤其在得知他們將店面掛滿裝飾的商家取名為看板建築時，我感到十分欽佩。真是簡便貼切的稱呼。

開場白雖然冗長了些，但是基於上述原因，當我初次造訪「江戶東京建築園」時，真的是感慨良深。在即將關門、人煙稀少的夕陽餘暉中，我站在武居三省堂的前面，遠眺整條街，才恍然大悟，這裏有我雙手碰觸過的回憶。一種非常令人懷念的感覺。猶如遇見了早已遺忘的童年時光。小時候，行動範圍隨著年紀的增長漸漸地擴大，等到回過神來，才發現自己已經來到陌生的街角，頃刻間，莫名的不安和對家的依戀便同時湧上心頭，那種感覺現在又回來了。我的心情突然變得非常平和，會有一股衝動，恨不得向每位與我擦肩而過的人都打聲招呼。那之後，我又來了好幾次，只是當初的那種感動已不復

282

見。這其實是理所當然的。因為，來的次數一多，我便開始注意到屋內的結構，甚至會想，「建築園」棒的店家等等。我的興趣越變越廣泛了。

在此，由衷感謝負責籌劃這座「建築園」，並將它付諸實現的諸位人士，是你們讓我得以擁有那幸福無比的時刻。

關於建築物，我還是最喜歡「武居三省堂」。因為它給我的感覺很棒。雖然它是一棟狹窄得有如鰻魚穴的建築，但是卻有著無可比擬的協調感。當然，在它還在營業之時，店內或許是人潮洶湧，物品雜陳，絕非今日的嫺靜光景，可是，它的整體感覺透著一股優雅的氣息。讓人慶幸它能夠在這個凡事向前看、積極性十足、一會兒建設一會兒破壞、一下子買進一下子捨棄的庸碌俗世中，完整地保留下來。

相信大家一眼就能看出，它是一棟工匠親手打造的建築。無論是玻璃門、外牆或是商品陳列架，全部都是工匠們親手打造而成。它們與今日以省時省力為取向的工業製品和工作方法有著明顯的不同。這大概必須歸功於當時工匠們的工資低廉，技藝精湛的人也不少吧！換做是今天，如果想用相同時間建造同樣的東西，材料不夠精良不打緊，還得花費鉅資才能辦到。工資低廉，對工匠們而言是一件不幸的事情，可是，他們的工作能力又是那麼地確實堅強，真可說是人世間的一大諷刺。

店內鋪設榻榻米，就現今的觀點看來更是缺乏效率的做法。我曾經有過一次經驗，那就是當我離開東京到崎玉縣內的鄉鎮小住時，曾經為了買一把劈竹用的柴刀而到當地一家舊五金行。當我走進店內想要找刀類陳列架的時候，店裏的人馬上鋪上坐墊招呼我入座。我只好屈膝端坐到墊子上，接下來店家便

端出茶來。然後，才客客氣氣地問你要購買什麼。一直以來，那個小鎮就是附近農家每到市集日便會前往購物的地方。雖然小鎮的今日風光早已不變，但是，我還是因此得以想像昔日小鎮上農家悠閒購物的景象。

不過，我認為三省堂的店面舖設榻榻米應該不只是為了招呼並款待客人。因為，包含他們的家人和佣人在內，必定有許多人都住在這棟建築內，所以，店內既是他們舖床而眠的地方，同時也可能是他們擺上矮桌、大宴賓客的場所。而從餐室和廚房的擺設更可看出，全盛時期店內人數高達十六人，要他們一起用餐根本是不可能的事。因此，當時應該是採用得空的人輪流快速用餐的方式。這讓我想起農家出身的母親曾經說過，父親家的用餐景象令她十分驚訝。父親家經營的是頗具規模的工廠，用餐向來是各自隨意，菜色也以餐館的現成粗食居多，就算是跟不甚富裕的母親娘家比起來，還是顯得既沒規矩又不夠從容。

父親家不僅是去買配上高麗菜絲的可樂餅，而且連醬汁也請店家事先淋上，不然就是購買前來叫賣的煮豆，反正一切以省事為原則。至於小孩，則是給些零用錢打發他們出去。據母親說，她家的生活方式可就不同了。儘管大家都忙著養蠶，但是，在生活小細節方面卻是相當地注重講究。受童年生活影響，父親一輩子都愛吃煮豆、菜乾、小魚乾等食物。

那種忙碌的生活，不知是否也曾在這間店裏上演過？我有一位住過老街的朋友，他說當時的菜色都是一成不變，令他大感吃不消。每天外出玩到天黑，回到家「喀拉、喀拉」地拉開門，竹筴魚、紅燒茄子的味道馬上撲鼻而來。「唉！今晚又是茄子。」他實在好失望，因為他最不喜歡吃沙丁魚類了。在三

省堂方面，說不定當時也有外出辦事的小夥計，飢腸轆轆地返回店內，一打開大門，聞到竹筴魚配紅燒茄子的味道，頓時便大感失望。買外食來吃是老街生活的重要元素。叫餐館外送也算是豐盛美食。我記得祖母就住在老街，每當我們這些孫子前去遊玩，她總會問：「你們要吃壽司呢？還是天婦羅蓋飯？」

不知三省堂當時是何等景象？

三省堂內雖然有小型浴池，但恐怕無法容納所有人吧。如果先在廚房脫光衣服，只怕會被人看到，不過，我想當時的人應該都不會在乎才對。我有位親戚住在老街上，他們每到夏天還會赤裸著身體在人人皆可得窺見的內院裏，利用公共用水全家泡水同樂。反正，街上漆黑一片，就算裸裎相見，也不會感到太難為情。還有，如今雖然已經不復見，但是，年輕母親在電車上公然哺乳，在以前可是極為自然的景象，而且，我的嬸嬸們每次坐上火車，總習慣把身上脫得只剩下一件無袖襯衣哩。

曾幾何時，昔日的生活已完全改變，如今看來，三省堂內的往日生活情景，反倒讓人覺得有點不可思議。夏天襖熱難當，冬天又酷寒無比。三省堂的主人想必是個頑固的人，才有可能不做任何改變、順其自然地生活其間。為此，家人一定吃了不少苦頭。儘管如此，我還是想對建造這棟三省堂、在其間迎生送死的人，致上我的敬意。

做人就要知足常樂……往昔，這曾經是人們心中的無上美德，但在這棟建築物完工的時候，那些美德就已經漸漸成為過去。但即使如此，在東京至少有個建築物為昔日的美德留下此許見證，而這就是「武居三省堂」帶給我的意義。

（「江戶東京建築園物語」東京都江戶東京博物館　一九九五年五月三十一日發行）

（編註／「武居三省堂」是創業於明治初期的文具店。一九二七年，二代傳人武居龍吉氏將店址設於千代田區神田須田町一丁目。剛開始是以筆、墨、硯等書法用品的批發為主，後來轉型為同時兼售畫筆和文具的專賣店。現今設於東京・小金井市的「江戶東京建築園」內的三省堂，即是依照其昔日風貌原樣重現。）

「寫隨筆是我的嗜好」

在日本，只要是認真正經的人，就絕對不會碰觸與戰爭或軍事有關的事情。可是，那卻是我從小到大始終不變的愛好……只是不能公開承認就是了。因為，一旦公開，就會被認為是個好戰分子。

話說回來，其實我個人對再軍備（一度廢除軍備的國家再度整軍備武）和ＰＫＯ（國際和平維持部隊）向來秉持反對的態度，只是對於軍事方面的事物保有一貫的興趣罷了。也因此，就發生了許多不可思議的事情。或許應該說盡是一些事後會自覺愚蠢的事情吧。幾十年下來，自然也累積了不少雜學。而既然累積了東西，就會想要把它表現出來。於是，我將許許多多的胡思亂想畫了出來……（笑）。

既然是胡思亂想，自然可以打著毫無資料性價值的名義，隨性而為。因為，如果照著資料上的內容，認真仔細地描繪出飛機模型、軍艦模型的話，實在是太麻煩了，而且也會讓我頭昏眼花。所以，我大都憑著直覺和約略的印象，把它們畫出來。雖然其中不乏錯誤失真之作，但如果能因此騙過那些熟悉此道的人，我可是感到很開心的（笑）。

這是非常不定期的連載，通常都是在動畫電影上映之後，「模型畫報（Model Graphix）」的編輯部才會打電話來問：「差不多可以開始了吧？」然後我會回答：「不，還沒。」（笑）。

老實說，在漫畫「風之谷」的連載期間，可說是我畫得最為得心應手的階段。想畫什麼就畫什麼，於是便積存了不少畫稿。所以，等到我熬夜趕工到天明，順利將最後一批漫畫原稿送往印刷廠印製之後，從隔天開始，我花了一星期左右的時間便全把它畫出來了。其實，當我還在畫「風之谷」的時候，就已經一直在構思。心裏直想著：我要畫這個、也要畫那個。等到把它畫完之後，再著手進行下一回合的漫畫連載，也還不至於亂了步調，如果作的是動畫電影的話，我是絕對無法如此切割時間的。

──也就是說，我在製作動畫的時候，頭腦會全部被它所占據。就漫畫而言，一格就是一格，可是，動畫的一格，光是胡思亂想就有無限的可能。因為，動畫是必須用連續的鏡頭才能把它帶出來的。

有很多構思都相當不錯，我都想把它拍成動畫，可是，一旦考慮到是否有必要花費大量的努力去製作，結果都是沒必要。而且，就算錢很多，也有不可以去做的事。總之，筆記隨想純粹只是興趣。我會盡可能正經地把它畫出來。它是我精神方面的最佳減壓劑。

還有，關於這次的廣播劇，我根本沒有作任何的挑戰（笑）。有人說，既然這是興趣，那是否可以將這些隨性所畫的東西做成廣播劇？我隨口說：好，你高興怎麼做就怎麼做。然後提議就付諸實現了。

我是真的沒有半點挑戰的意願。

不過，我覺得廣播劇的沒落消失是相當可惜的一件事。因為，廣播劇本身實在是非常棒。我常常在看完書之後再三地檢討將其拍成動畫的可能性，可是，如果是弄成廣播劇的話，一定有很多題材都是絕

287

對可行的。

因為，廣播劇的最大特色就是，擁有刺激想像力和印象的空間，而一旦將其影像化，那些想像便會垮掉。畢竟動畫的繪畫範圍是有限度的。但是廣播劇則不然，只要劇中說她是個絕世美女，大家就會認為她是個絕世美女，畢竟廣播劇裏是這麼形容的呀。於是，每個人就會根據自己的想像去塑造那個絕世美女的模樣。所以，廣播劇中的絕世美女當然是具有完美無瑕的形象。這就是廣播劇的厲害之處。就這方面來看，廣播劇的式微沒落，實在是相當可惜呀……

我個人非常喜歡廣播劇中的留白手法。否則像江戶川亂步的偵探小說，如果將它拍成電影的話，根本就是個窮極無聊的世界。因為，明智小五郎簡直像個大傻瓜。還有什麼少年偵探團的。故意把徽章丟在街角，還說什麼如果被人撿到的話後果將不堪設想。其實，他要怎麼寫都是無所謂的（笑）。

江戶川亂步的小說優點在於對心靈黑暗面的描寫，而不是對具體的黑暗空間的營造。確實掌握住潛藏在人類內心深處的黑暗，而加以描寫運用。例如他所寫的「全景島奇譚」，如果拍成電影，肯定會很無聊。因為，他所設定的主題樂園本身就不夠完美逼真。但儘管如此，在千變萬化的旁白潤飾之下，全景島竟然變得非常深奧誘人。這就是唯有廣播劇才辦得到的地方。如果獨自一人收聽廣播劇的話……這是我在童年時代的經驗，當我越聽越感到心神不寧的時候，突然聽到絕世美女的衣服摩擦聲……廣播劇應該無法表現出衣服摩擦聲吧。

可是，德川夢聲先生真的是說衣服摩擦聲哪（笑）。於是，我就努力在想，衣服摩擦聲究竟是什麼聲音？結果，越想就越害怕心慌。我從小到大有很多這類的經驗。即使是現在，每當我熬夜工作，打開

288

收音機收聽廣播的時候，如果一不小心轉到廣播劇頻道，心裏還會想：糟糕！想想還真是好笑。不過，有一段時期的廣播劇太過強調藝術，讓人覺得實在是索然無味。我覺得，廣播劇一旦缺少豐富生動的旁白，將會變得很無趣。

我想，「隨筆」應該由一人獨挑大樑就夠了。畢竟這不是在分別描述登場人物，也不是將形形色色的人一字排開就能夠彰顯分量。我認為一個人單獨述說反而能收漸入佳境、豁然開朗之效。尤其是這一類的素材更應該這樣做比較好。話說回來，既然告訴人家⋯你高興怎麼做就怎麼做。又說這純粹只是興趣罷了⋯⋯竟然還好意思針對興趣說這麼多。哈哈哈！

（「Animage」一九九五年十二月號）

（編註／「宮崎駿的隨筆（宮崎駿の雑想ノート）」＝一九八四～九〇年期間，在月刊「Model Graphix」做不定期連載。一九九二年，大日本繪畫將其集結成冊出版發行＝至於此篇訪談，則是在日本廣播電台將其錄製成廣播劇時才進行的。）

對談

「動機」與「構思」

對談者／押井守

電影「福星小子」中的嘲諷性模仿

宮崎　我才剛看過電影版的「福星小子」，所以，有幾個問題想要請教您。首先，是關於嘲諷性模仿（parody）的問題。所謂嘲諷性模仿，有複製之意，希望藉由複製來變更意義。也就是說，雖然看起來是輕鬆複製，卻要呈現不同的角度，該怎麼說呢？應該說這樣的作法雖然存有想要與原作有所區別的企圖，但其實還是留有無法斬斷的部分。它常會給人一種設定過於容易的感覺。

押井　我想，您說的大概是寫實片「卒業」吧……。

宮崎　不，與其說是「卒業」，倒不如說是個別的畫面。譬如說太空船緩緩下降的畫面，雖然它的設計並不同，可是……。或者是鐘塔出現的畫面裏，那個似曾相識

其中，這是我拍片時常存心中的信念。

宮崎　您說得沒錯。

押井　縱使觀眾不明白模仿出處，卻依然可以樂在

的轉動齒輪（笑）。我不認為那是創作上的嘲諷性模仿，反而覺得是竊取設定罷了。因為，如果要做嘲諷性模仿，就不該只是半調子，不是嗎？所以說，你們應該要更加重視畫面才行……雖然這樣說有點倚老賣老，但是，嘲諷性的模仿真的是隨處可見。

押井　其實，影集方面也是一樣，包括我在內的所有總監，在製作過程當中並沒有刻意要表現嘲諷性模仿的意圖。我一直在想的是，要將我對電影的品味，也就是不僅止於動畫，而是從許多電影中所累積的品味反映在作品上，絕對沒有刻意要去表現嘲諷性模仿的意圖。因為我認為，所謂的嘲諷性模仿，唯有在觀眾知道模仿出處之下才能成立……。

宮崎　這個我明白，只是，我總覺得你的畫面有模糊地帶，似乎分不清哪裏該模仿，哪裏不該模仿。譬如說兩軍即將交戰的出擊時刻，有個「哥，加油」的畫面，既然刻意在這裏著墨，就不免讓人產生期待。可是，這樣做真的恰當嗎？……這樣做能夠提高電影的價值嗎？

押井　關於那個地方的描寫，我是在明確的意念下動筆分鏡的。——太空中的艦隊對決原本就是日本式的內容設定，在這個時候，拉姆和阿達魯當然不免展開沒完沒了的爭執……這就是他們的世界，不是嗎？

宮崎　可是，戰爭並沒有發生哪。

押井　嗯，戰爭確實是沒有真的發生，不過，正當大家處於備戰狀態，太空船內緊張氣氛高漲的時候，也就是說，就在眾人齊心準備應戰的當兒，竟然有人置身事外，完全不為所動，腦中始終秉持著自我意識，我喜歡這種個性的人，因此，我才會刻意這麼安排。

宮崎　我明白。可是，那時拉姆也參與其中吧？

押井　嗯，沒錯。

宮崎　既然參與其中，就不應該有個人戰爭，否則就無法打動人心，對於戰爭就沒什麼感覺了。

押井　如果要說沒感覺的話，或許也對。

宮崎　難道不是這樣嗎？我知道我的說法是嚴苛一些。還有，我對下述的畫面也相當在意。房間往外看著大家，說著：「決戰時刻到了，真好玩。」這個畫面是從窗口往外看吧？我認為這不是電視畫面。可是，停放在停機坪內的太空船，會有可以看到外面的窗口應該是在太空船的前端才對吧……我覺得，你必須要重視這些事情才行。絕對不可憑感覺去製作電影，縱使你所描繪的那個世界非常地忙碌紊亂，在製作上還是必須力求確實詳盡，不是嗎？另外像是對面有艦隊，這邊也有艦隊的畫面，兩艦隊迎面相接的距離應該是相當近才對。而既然出動了那麼多的戰鬥機，照理說兩軍應該會交戰，結果卻只是互相挑釁刺激，戰爭根本沒有發生。我倒覺得在這裏應該要有激烈的戰鬥場面，加入像是——「要為帝國存亡決一死戰」或是「哥——」之類的台詞來搧風點火，並且進行突擊或特攻，如果大家因這可笑的對話而被潑了冷水，那麼這倒可成為一段強烈的嘲諷性模仿。雖然這樣一來，有可能會演變成個別的紛爭。我的評論似乎是嚴苛了

些……因為我才剛看過嘛（笑）。我覺得，你應該要好好重視這些細節才對。當然，我知道一旦注意這些細節，將會增加製作的難度。可是，努力去挑戰並克服所面臨的難關，不正是製作過程中的重要因素嗎？

押井　關於這方面，我覺得您說得沒錯。也就是說，如果是影集的話，無論如何都得照著進度計畫走，所以，我常在想，如果有機會製作比較有條理、系統的作品，我一定要製作出一部善用設定的好作品。用一個設定應該就能製作出一部戲吧？這是我長久以來一直渴望嘗試的。在獲得這次的電影製作機會之初，我最先想到的也是這個念頭——雖然我的說法聽起來像是在找藉口，但由於我只有四個月的時間，以致無法完全貫徹自己的信念。最初是畫草圖，一旦碰到矛盾點，就只好再重新設定，我原本是依循這個模式的，可是，到最後就面臨到非得完成不可的窘境。

宮崎　像那種情況，我也很有同感（笑）。

押井　在分鏡的階段，我原本是將那片凸窗設定在接駁車的前端的，可是……。諸如此類的改變，在影片裏幾乎是多得不勝枚舉。

宮崎　一開頭，不是出現一艘太空船嗎？如果真有太空船出現在當今的日本，應該會引起一陣騷動才對，自衛隊等等也都出動了。到最後甚至連結婚之類的話題都出現了。

押井　那些我在影集的第一集裏就描述過了。整個話題的開端確實是有相似之處。其實，像那種「遇見未知」之類的情節，我是打從心底不想描寫的，無奈卻因為只能想到那些，所以……結果我能做的，就是到最後出現的竟然是一位老太婆的。

宮崎　對於做過的事情，不想再重複，是吧？

押井　我的確是不喜歡。

宮崎　要是我的話，重複幾次都無所謂！只要用盡各種方法做改變就行了（笑）。

押井　如果是千方百計嘗試改變倒還好，就怕是一成不變的模仿，最是令人感到厭惡……。我記得宮崎先生您曾經寫過一段話。在「星際大戰」大為流行的時候，有一幕太空船將攝影機吞沒的畫面，結果引來了一陣模仿的風潮。您說：「搞這畫面的人和看這畫面的人全都半斤八兩。」我也是這麼覺得。

294

●對談

拉姆是個對女性懷有敵意的角色

宮崎　今天在看過「福星小子」之後，我有一種感覺，覺得它果然是男人根據女性漫畫所拍成的電影。所以，才會對男主角「阿達魯」比較有感覺……至於拉姆則有讓人難懂之處。如果要我來製作的話，老實說，我會覺得不知如何是好。例如，像拉姆這樣的女子，當她用電擊制服阿達魯的時候，她是不會因而垂肩嘆息的。假如是漫畫的話，可以把它當作是一個過場來作結束，可是，電影有時間和空間的緊密連接性，必須將其完整呈現出來才行。因此，只好將沮喪得垂下雙肩的拉姆直接帶入，並因而顯得有些陰鬱暗沉……但拉姆本身應該是個極其爽朗的女孩才對……實在是很難拿捏，這是我在觀看時的想法。

押井　我和拉姆這個女孩相處一年半，結果還是不了解。老實說，我真的是不了解女孩子。如果是「阿達魯」的話，可就簡單明瞭多了。其實，有人對我說過，最近影集裏的拉姆，似乎變得太過討男人喜歡了。最近的她常常哭、也常常悶悶不樂……。而我剛開始所設定的拉姆，應

該是個無論遭遇任何事情都能泰然自若、絕不輕易哭泣的女孩。我就是喜歡那種怡然自得，能憑藉自身資質超越各種橫逆險阻的女孩。正因為這個女孩是個對女性懷有敵意的角色。

宮崎　正因為這個女孩是個對女性懷有敵意的角色，所以才讓人難懂吧。

押井　嗯，我想是這樣沒錯。我也深刻感受到了。

宮崎　感受到一種「女性的復仇」。（笑）

押井　高橋留美子式的。

宮崎　高橋留美子和排在她後面的一大群女子（笑），大聲地說：「難道我們終歸只能在家操持家務嗎？」

……在我的周遭，有一位動畫家的想法和高橋女士相當類似。她突然在魯邦三世的身後畫上一大堆爭妍鬥艷的玫瑰花呢（笑）。假如光從外表來看的話，她全身散發著一股女性的堅強剛毅。儘管她一天到晚男人長男人短地發洩自己的不滿情緒，但實際上卻絕對不輸男人。對於男人的粗心大意與缺點全部都了然於胸，同時兼具有現代女性的平衡美感。她不會說出為了愛情死而無憾之類的話。反而認為，下一餐的咖哩該選擇辣味或是甜味，才是大事一椿（笑）。這些生活感成了她的基調。而「阿達魯」

295

就是明白自己一旦和拉姆結婚，就必定會完蛋，所以才會東跑西逃地不肯就範吧！否則，他將成為被拉姆所豢養的寵物。來，嘴巴張開，吃飯了（笑）。

押井 您說得沒錯。生活感確實是人的基調。無論發生任何驚天動地的事情，人類還是得照三餐吃飯。

宮崎 準確無誤（笑）。總要確定今天也吃飽了才行。

以「時代」來聯繫觀眾與作者的作品

宮崎 「福星小子」的電視版我看得並不多，由押井先生所製作的部分，大概看了二集左右。就是攻進面堂家的那一集，以及之前的「我討厭海——」（海なんかキライだあ——）的那一集（八十六集「龍之介登場！我愛海!!（竜の介登場！海が好きっ!!）」）

押井 哦（笑）。

宮崎 還真好看。畫者也畫得相當好。描繪出那片海洋的人，把波浪畫得非常好，真是令人佩服。

押井 那位畫者是個資深的行家，可說是我們的老

前輩（高橋資祐氏）。

宮崎 即使是電視畫面也畫得那麼用心，可見得他對這一切都非常清楚。

押井 關於這一方面，他向來都秉持著盡心盡力的心態。只是，這樣會產生許多後遺症就是了。因為，如果有一集特別突出，就勢必會壓迫其他集……既然一直以來都能做到這個地步，今後一旦不能依照以往的話，反而會讓人無法接受。或者說，心裏非常不情願吧。

宮崎 縱使過於突出也無所謂，不是嗎？

押井 就結果而言，當然是有點先做先贏的味道。

宮崎 就是啊！不管別人說什麼，做了總沒錯。

押井 我在製作電影版的期間，也很怕會失去這些夥伴，所以便死命地拉攏住這些影集的工作夥伴。等到電影版的製作告一段落，重回到影集製作行列時，我才總算鬆了一口氣。

宮崎 十年前，我們不是製作了「魯邦三世」嗎？當時只覺得所有參與製作的人的心情都相當投契。大家在「絕對不想過於艱深複雜」的共同默契之下，順利把工作完成了。這並不是因為當時都還年輕，而是因為在那個時

代，「魯邦三世」裏的角色和所具有的意義，恰巧與我們那個世代、時代相同，雖然他一貧如洗又不成體統，可是卻相當地剛強果敢，能夠為眾人排解挫折失敗。所以，在

阿朴（高畑勳氏）說出他不想用倒敍的手法之後沒多久，整部電影便順理成章地迅速完成了。我們甚至沒有親自檢查作畫，而交由大塚（康生）先生全權負責。大塚先生則是一邊玩樂一邊隨性工作，偶爾還會逃得不見人影（笑）。

——我想當時的那種氣氛，應該與這個時代的「福星小子」非常相似才對。嗯，「福星小子」的確是這個年輕世代的產物，這是我個人的感覺。所以，即使是懂憑心情在製作，也會讓人有一種感覺，覺得這是一部能將觀眾與畫者聯繫在一起的作品。而工作人員之間也有共通之處，才能基於共同的信念一起做事——女子回頭一望，頭髮輕飄飄地飛散開來；當我看到作畫者不厭其煩地將髮絲畫得那麼逼真時，心裏實在非常感動。因為，我很清楚它的繁瑣。如果要將頭髮部分作個別處理，以表現出輕飄搖動的感覺，那麼至少要加入五張畫稿才行。這在動筆作畫的時候，不專注用心是不行的。大家在製作之初，即有女主角必須長得很美的共識。所以，在先前的「我討厭海」裏，

隨處可見這類細緻的表現，而且看得出來他們都是誠心誠意在做。由此可見，參與製作的所有工作人員都相當看重這部作品。

押井　是的。這一切都要歸功於現在的製作部長久保島先生。他不但認真地聆聽眾人的無理要求，同時也忍痛接受了八千張的畫稿。

宮崎　那是非常重要的事情。

押井　如果不是那樣，這部影集大概就無法那麼讓人隨心所欲了。

宮崎　是啊。

（笑）　最後，要說大家從其中得到何種回報的話，應該就是取決於作品的有趣與否了。到目前為止，我看過許許多多的導演，其中只要是盡信他人之言而減少畫稿張數，或在製作現場刻意避開麻煩的導演，幾乎都無法得到他人的尊敬。這些人是好種。反而是那些，在製作過程中被稱為「魔鬼」的導演，在電影完成之後，比較能夠讓大家對自己的工作感到信服滿意。因為他們心知肚明，雖然不喜歡被動、受指揮的感覺，但還是得確實敬業地好好做才行。

押井　我想，他們是真的很不情願！因為我給他們

的單價並不高，而「福星小子」的動畫部分和後製部分又相當麻煩費事，根本沒人想做。所以，我就運用公司裏的交情，硬是請同事幫忙。

宮崎　你應該有固定配合的班底了，不是嗎？

押井　固定配合的部分和永不再合作的部分，是各佔一半。

談論今日製作「福爾摩斯」的難處

——因為宮崎先生現在沒有新作品上映，所以就請押井先生觀賞「名偵探福爾摩斯」，不知您的觀後感如何？

押井　看到動畫能拍得那麼細緻嚴謹，讓人覺得真是舒服。

——由於影片沒有加入配音，不知是否有看不太懂之處？

押井　沒有，我幾乎都看得懂。

宮崎　我原本打算把它賣到歐美，由於各種製作上的條件都不一樣，因此，就品質方面而言，自然不能與一

般的電視動畫影集相提並論……。

這或許可說是我們那個世代的特性吧，也就是說，我們在製作的時候，對於「何謂主題」、「何謂犯罪」、「何謂犯罪的動機」之類的問題，通常都抱持著戒慎惶恐的態度，不願意正面去碰觸這些難題，所以便用談笑的手法將其帶過（笑）。……因為，不那樣做的話，作品將會無法完成。今日已經不再是將犯人逮捕一切便可迎刃而解的年代，這與福爾摩斯的時代顯然不同。不見得罪犯才會犯罪，也不是只有壞人才會作壞事。所以，我在著手製作福爾摩斯之初，實在是找不出方向……。我最初的想法是，盡量不要破壞讀者對原著既有的印象。我個人雖然喜歡「跳舞娃娃（踊る人形）」之類的作品，但基本原則是，絕不去碰觸自己沒有讀過的陌生作品。當然，有時候是就算我去碰觸了，也不見得會有任何的進展（笑）。

……但是，有一個念頭支撐我到最後一刻，那就是我現在為什麼要製作福爾摩斯……而且，是藉由一隻狗？……在製作過程中，還因為片中缺乏可供想像的對象，只好加入波莉（第二集的女孩）的角色。就是這麼回事

（笑）。這就是結論了。我們換個話題吧（笑）。

押井　「福爾摩斯」的美術製作是……。

宮崎　山本二三先生。

押井　他還很年輕吧！我常聽早川（啟二）先生提及。

宮崎　說年輕，也差不多有三十幾歲了吧。他是個只要眼前有工作，就有如脖子上掛著紅蘿蔔的馬兒般勇往直前的人，非得等到有人喝道「快停下來」，才會停筆。而且也聽別人說過。

宮崎　就這方面來說，「福爾摩斯」好像問市上映會比較好。

押井　我在兩年半前，也曾經擔任「尼魯斯的神奇之旅（ニルスのふしぎな旅）」電影版的導演，可是至今卻仍然未上映，真是可惜。

只要「動機」夠強便能讓作品更加完美茁壯

宮崎　我常在想，人類的動機究竟是什麼，同時也覺得最近的作品，普遍缺乏足以令人信服的動機。如果是以前，大概不脫為父報仇或重振家風之類，姑且不論事實真相為何，但這些動機至少大家都能理解，也會因此有些反應，只是，這些動機通常都不太能順利的發展，以致到最後漸漸弄不清人類究竟所求為何。於是，思索變成了一種流行，甚至只要看到有兩人佇立在雪中，便奢望音樂響起，並帶動下面的情節。我總覺得現在有很多人都是採用這種作法。雖說不見得光有動機就能驅動人心，但是，只要動機夠強，絕對能讓作品更加完美茁壯。在現今的世界中，想要做到這點似乎是很難哪。像福爾摩斯這種偵探最要不得了。在體驗人生的，毋寧是那些罪犯。因為，他本身具有絕對的主動性，可以照著自己的慾望、怨恨、感情而自由行動。偵探只會挖掘人類的隱私並將其攤在陽光下，可說是令人厭惡的人種。

押井　我的父親做過偵探……（笑）。

宮崎　是嗎（笑）。為什麼要當偵探呢……若說純粹只是為了幫助別人，好像會有點不好意思。這實在很難去作界定。迫於無奈，我只好將之設定為為了享受人生而當

偵探的男人。我當時可是傷透了腦筋哪！結果，我在製作過程中實在忙亂不堪，一會兒把他當成偵探，一會兒又把他當成小偷，如此隨心所欲，真是覺得不好意思。

——中途加入參與繪畫的人也幾乎忘了「福爾摩斯」是一隻狗，對不對？

宮崎　是的，在第一集的時候，工作人員還意識到他是一隻動物。

我們還因此發生爭執呢。有人建議要增加一名人類進去。可是又擔心無法確實掌握增加之後的情況。而如果整部電影中只有哈德森夫人是人類，這樣一來，就算福爾摩斯再怎麼吹牛說大話，只要一到她的跟前，福爾摩斯充其量只不過是一隻狗。儘管如此，福爾摩斯還是盡其所能地虛張聲勢。我們淨想著這些無聊的事情哩（笑）沒有人知道這個人為什麼是個（靠出租公寓維生的）房東；我們本來打算增加這樣一個莫名其妙的角色的。如果真是那樣，整個故事的情節發展必定會大異其趣。

——但不知哪一種比較好？如果全部改成人類的話，不知會變成怎樣？

宮崎　應該會令人厭惡吧。我覺得，主角設定成狗的話，至少還比較有戲唱。因為，就動畫的角色設定而言，一個總是待在家中的主角總是比較討人厭吧。一個整天在事務所坐鎮的人，無論發生任何事情都還是會回到事務所，這種自以為了不起地拯救了女子的人實在討厭吧。

如果不透過某個事件，使主角與獲救者有所關聯，或是心靈相通的話，整齣戲將會變成一場無聊的鬧劇。所以，在第三集「海底的財寶」裏，華特森對哈德森夫人的「愛慕」是串聯主軸。縱使觀眾並不十分明瞭，但內心必定能悟出個端倪。——華特森臨時被海軍司令官傳喚過去，「害我沒喝到哈德森夫人所泡的茶」、「在這種非常時期，虧你還有時間談女人！！」結果，兩人大吵了一架，使得華特森最後連哈德森夫人所準備的晚餐也錯過了……。雖然期間的關聯可說是微乎其微（笑），但是，我卻怎麼也不想將它捨去，以免整齣戲變成枯燥乏味的鬧劇。……像阿朴，平時雖然擺出一副根本沒有在構思的模樣，但實際上卻是個超會構思的人。他只是不表現出來罷了。不像我，總是亂弄一通，實在是很不像話。……不好好構思怎麼做得出來呢？

押井　您說的一點都沒錯。

宮崎　若是沒有構思想法是不行的。

男監製眼中的女主角

押井　我在「福星小子」的製作之初，也曾經為了該如何構思而傷透了腦筋，真的是摸不著頭緒啊！對於阿達魯該設定成怎樣的一個男人，我雖然曾經與早川先生他們討論過，但卻仍然有點無法掌握，有些部分甚至還是直到實際製作的階段才得到解決。總之，阿達魯在跑步的時候最是神采奕奕，基本上他是不用走的──我們當初是從這個角度切入的。

宮崎　我覺得阿達魯這個角色是女人眼中的男人。

押井　是的，所以，既然由身為男人的我來掌鏡，就必須稍作改變才行（笑）。

宮崎　當初他們說希望在「清秀佳人」的開場有一幕女主角的半身鏡頭，於是我便設計了女主角在馬車上回眸一望的鏡頭。結果，竟然接獲女性觀眾的投書，說「那是男人眼中所看到的女人」。這令我大感錯愕，同時也沉思良久。想不到女性觀眾在看到那一幕的瞬間，竟然會產

生「這是男人對女人的刻板印象」的敏感反應。儘管我把這回眸一望描繪得不著痕跡，還是讓人解讀成了「這是男人所期待的女人形象」。我至今仍然不明白。不然，該怎麼做才好呢？如果我仔細聽聽現今高中生的談話，可以發現今日的女生常把臭小子之類的話掛在嘴邊，用字遣詞相當地粗魯。

押井　不過，如果把這種現況實際描寫出來，我也不敢說女性就會完全認同。

宮崎　就是嘛！真的是很難。光是討論那種女孩實際上是否存在，就已經讓我吃足了苦頭（笑）。還被女孩們認定：我這是用那種眼光在看她們。

押井　的確是會有人這麼說。不過，在探討男人眼中的女人、女人眼中的男人之類的問題時，我們應該先想到，柯南之所以是英雄，其實是因為有了女主角拉娜的襯托。他之所以會成為英雄，之所以拼命鍛鍊自己，就某方面來說，絕對要歸功於拉娜這個角色。而拉娜這個女孩也一樣，若不是因緣際會遇到柯南這樣的男性，又怎麼可能確實看清自己呢……。所以，我覺得如果只看單方面的話，難免失之偏頗。

宮崎　我想，一定有很多人都在想，要是能有那樣的一場邂逅就好了，就算自己沒有察覺也沒關係。

押井　就是啊！

宮崎　話說回來，你不是要再拍一部電影版的「福星小子」嗎？

押井　是有在談，不過，還沒有正式公布就是了。

宮崎　不見得完成度高就是好，有時反而要充滿熱情才好……。因為，一開始充滿熱情，最後才會綻放出想不到的花朵，我想，押井先生接下來應該會得到更好的製作條件才對。無論是在計畫方面或是工作人員方面。奉勸你到時候一定要嚴格篩選。萬一有任何的突發狀況，千萬不要顧慮太多，要直接告訴工作人員，縱使是橫屍遍野也在所不惜……（笑）。

押井　對我而言，真的很難。

宮崎　就算難，你還是會去做的。正因為很難做到所以才要去做，不是嗎？

押井　對我來說，我是以每次都是第一次的心情在製作動畫。

無論如何一定要雪恥，是我對自己的期許。

（「Animage」一九八三年五月號）

押井守

一九五一年八月八日生於東京。東京學藝大學美術科畢業。

大學時代起，即投入自製電影的行列，一九七七年進入「龍之子工作室（竜の子プロ）」工作。逐漸顯露導演才華。

處女作是電視動畫「一發貫太君（一発貫太くん）」。之後，以擔任電視動畫影集的導演為主要工作，一九七九年，轉而投入鳥海永行旗下的 Studio Pierrot，成為電視動畫「福星小子」的第一代總監，因而確立了身為一名監製的地位。

其後，陸續擔任電影版作品「福星小子 Only You」、「福星小子2 Beautiful Dreamer」的導演，並成為一名自由導演。

其主要作品有「天使之卵（天使のたまご）」、「紅色眼鏡（紅い眼鏡）」、「機動警察Patlabor」（電視動畫影集和兩部電影版）以及去年才發表的電影「GHOST IN THE SHELL 攻殼機動隊」等等。

（此資料至一九九六年為止）

302

談論「風之谷」中的未來

捨棄火苗的「風之谷」與備有冰箱的「生態理想國（ECOTOPIA）」

對談者／E・卡蘭巴赫（E.Callenbach）

與消失在西歐近代文明之中的
自然和平共存的方法

卡蘭巴赫　在看完您所製作的「風之谷」之後，我覺得其中的某些主題，似乎與我的「生態理想國白皮書（Ecotopia Report）」不謀而合。譬如，「風之谷」內有個名叫娜烏西卡的少女，而「生態理想國」中也有一位身手矯健、名叫瑪麗莎的女性。也就是說，同樣都是以身手矯健的女性或女孩為主角。

還有就是軍機。您把托魯梅吉亞軍機畫得可真是醜啊（笑）。不過話說回來，飛機本來就是那副模樣，不是嗎？至於娜烏西卡所使用、設有引擎、類似懸掛式滑翔翼的小飛機，造型真是可愛。

還有一點我認為非常好的就是：娜烏西卡深知植物的重要性，因而與花草樹木都保持著密切的關係。正因為如此，整部電影才能以「人類應該是可以消弭戰爭的」樂觀看法來貫穿。我想，它如果能在美國放映，一定會受到大家的喜愛。

宮崎　我的美國朋友們對我說，這部電影對美國人來說，所探討的問題可能太過複雜了。

老實說，為了今天要與生態學家見面，我可是擔心了好一陣子（笑）。因為，我是極其平凡的一個人，儘管心裏直想著要回歸田園，但事實上卻仍然在都市的煙塵中打滾。

卡蘭巴赫　我也是住在都市裏呀（笑）。

宮崎　您是在什麼樣的念頭之下，才思考出生態理想國這樣的世界呢？關於您的動機，我想我是非常了解

的。而在您所提議的生活事項當中，其實有好幾項是我本人早已身體力行的。

卡蘭巴赫　在美國，雖然是因地而異，但有一些地區已經在實行「生態理想國」中所提議的生活方式了。

宮崎　不光是日本和美國，我想，這可說是大多數人的共同擔憂。大家都在思考突破之道。而我，只要想到這方面，就會有一種絕望的感覺。

卡蘭巴赫　我也是差不多，心裏有一半是相當絕望的。因為，核子戰爭說不定真會爆發，而農藥和化學藥品也持續不斷地污染著地球。可是，我心裏的另外一半卻寧可相信生命力，願意為萬物的繁衍存續而繼續奔走呼籲。

宮崎　對於環保人士這個名詞，我可能多少會有誤解的一處，但是，我總認為所謂的環保人士，是亟欲回歸自然的一群人，他們放棄了都市生活，捨棄所有現代文明所構築的舒適設備，進而與自然和諧共存，他們猶如身體力行的修行者。那是我做不到的，同時也無法勉強自己的小孩去做（笑）。

不過，對於現代文明所構築的各項便利設備，如果

只是針對缺失加以改良，然後便將其保留的話，難道就真的能夠使人類永續生存了嗎？我覺得這種說法好像不對。

卡蘭巴赫　這正是在今日美國所引發的爭論焦點。有一派是我們所熟知的所謂環境保護主義者，另一派則是自稱為深層的環境保護主義者。那些自稱是深層環境保護主義者的人認為，光是改正缺失絕對行不通，因為這樣只會使自然環境持續惡化。所以他們認為，最佳的解決之道就是減少人口以期維持自然現況。以他們這種想法來看，像「風之谷」那樣區塊，才是最適合居住的地方。因為，人口如果過度集結於一處，將會導致自我毀滅的下場。

宮崎　就某部分來說，我個人是贊同他們的看法，可是，內心卻也十分清楚，那種做法或許可用於充實自我人生方面，但絕對無法適用於世界萬物之上。

卡蘭巴赫　首先必須考量的要素是時間，那樣做究竟要花多少時間呢？我在撰寫「生態理想國」的時候，是認為許多事情至少要花二十年左右的時間才能有所改變（笑），但那似乎太短了。我想，大概得花上六十年左右的時間才夠吧！

不過，若從歷史來看，資本主義至少經歷了兩百年

的時間，才得以在西歐社會發展開來。所以，我認為環境保護主義者想要實踐的變革，至少得花上同樣的時間，而且想必非常地複雜。

宮崎 我想，您在美國之所以會想到「生態理想國」的境界，而我在日本之所以對許多事情感觸良深，原因都出在人類的物質文明已經到達頂點——雖然還有可能持續發展下去——但是，我們都知道它至少已達飽和狀態。不過，並非世界各地都處於相同的狀態，不是嗎？比如說，在環境問題方面，我想日本今後將會繼續進行各種小修正才對。可是，對我們的鄰國——南韓、北韓和中國而言，卻是今後才要開始面對的課題。他們才剛要步入我們的後塵而已。

雖然我們可以輕易想見他們將會面臨怎樣的結果，但卻不可能去說服他們停止破壞自然的舉動。人類社會長久以來的願望，不就是消除飢餓、疾病和貧窮嗎？既然我們已經朝著這個理想一路走來，如今就算知道他們今後將因而污染河川、剷平大地、砍伐樹木，也只能在心中感到惋惜，然後眼睜睜地看著無可避免的憾事發生。

卡蘭巴赫 我也覺得所謂的已開發國家實在是沒有立場去對開發中國家進行規勸，我們所能做的就是立下良好的典範。

如果能將我在「生態理想國」中所描繪的境界當做典範，比方說，美國能夠予以採納並具體實現的話，那麼，它的近鄰諸國，例如：古巴、南非、亞洲各國等等，馬上就會察覺美國正在嘗試改變。這樣一來，那些國家說不定就不會犯下同樣的錯誤，甚至可以期待它們選擇出一條與美國不同的道路。

宮崎 我認為那是不可期待的（笑）。也就是說，歐美花了兩百年進行產業革命，並進而稱霸全世界。不但席捲了亞洲各國，也將非洲變成了它們的殖民地。日本於是起而效尤，日本現在已經變成了每天輕鬆賺進一億美元的經濟大國。

亞洲與非洲原本都有一套與自然界和平共存的方法。日本更可說是其中之最。可是，西歐的近代文明卻使它們喪失了這些方法。雖說順勢而行的日本人也有不對之處，但是，唯有順應潮流才能求生，這畢竟是當今世界的政治局勢。所以，我認為這不是仿效與否的單純問題，而是要找出一套不同的哲學，否則，人類將會不斷地犯下

相同的錯誤。

卡蘭巴赫　比方說，在封建制度尚未確立的時代，也就是二、三千年前，全世界幾乎都是農村地帶，沒有太多的戰爭，食物也不虞匱乏，人人都過著和平的日子。然後，隨著農村的日益繁榮，個人的利益與財產成為公認的價值標準，壓榨他人以獲取利益的情勢於焉展開。

而隨著大規模的社會與國家結構的形成，彼此之間便展開了殘酷的戰爭。由此可見，讓今日的龐大社會回復到昔日的小單位應該是首要之務才對。因為，只要回歸成小單位，並試圖找出適宜的生活方式，各種矛盾便可迎刃而解。

是否已做好自願回歸貧窮的心理準備了？

宮崎　這也正是我經常和朋友所討論的話題。假如讓日本的四十七個都道府縣全都變成各自獨立的國家，無論是採用議會制民主主義、共產主義、君主獨裁制或是立憲君主制，全都由他們自己做主。然後，它們還可以設立各自的官廳（笑）……。

卡蘭巴赫　分割成小國的好處就是，在經濟上比較合乎效益。有一本書叫做「都市與國家之富足（町と国の富）」，內容是舉新加坡、香港和台灣為例，來證明小國在經濟方面的成長確實是比較有利。至於歐洲方面，西班牙有一位名叫巴斯克的分離主義者，而威爾斯的立論也是大同小異，甚至在俄國也有這一類的人物。由此可見，世界上有這種想法的人並不在少數。

宮崎　如果真有那麼一天，就必須先立下一條規定，那就是聯合國不可以呼籲世界停止戰爭，而是告訴世人要打仗可以，但只可以刀和步槍為武器。而且，刀和步槍都必須烙上聯合國印記，除此之外的武器全都不可使用（笑）。如果有國家不遵守規定，聯合國便會把原子彈投向那個國家（笑）。這是我們談到最後所想的唯一方法。

卡蘭巴赫　（笑）

卡蘭巴赫　新加坡、香港和台灣都忙著賺錢，根本沒有時間來打仗，不是嗎？（笑）

宮崎　那些都是處於開發中國家與已開發國家的夾縫之間，藉以賺取利益的小國，我不認為世界上的每個國家都能變成像新加坡那樣。

卡蘭巴赫　的確沒錯。不過，從另一個角度來看，

小國顯然比較能夠從事創造性的工作。如果是美國那樣的大國，通常在軍事方面必須花費鉅資，效率又差，創造性的工作往往遭到排擠破壞。如果是小國的話，就必定能夠創造出風格獨具的文化產物，無論是音樂、文學或產品。

宮崎　這樣的確能夠使世界更豐富多彩。

卡蘭巴赫　我覺得廣設小國的做法本身，就是在仿效自然。因為，所謂的自然就是，在一個地方不可能只有一種樹木存在，也不可能只有一種生物活動其間。唯有形形色色的動植物共存共榮，才是真正的自然狀態。假如人類的生活方式能夠向那種自然法則看齊的話，就必定能夠與周遭的自然和諧共處，不是嗎？

宮崎　我也是這麼認為。只是，在這樣想的同時，我又覺得在選擇您所說的道路之前，似乎必須先做好回歸貧窮的心理準備才行。因為，對人類而言，回歸貧窮是一件最難做到的事情，而這也正是讓我頭痛的地方（笑）。

卡蘭巴赫　我覺得，製造出更多東西以期壯大自我、擴大聲勢本身，就是一件愚不可及的事。因為，人類所企盼的並不是一個物慾橫流的世界，而是一個充滿友愛、人際關係和諧平順、快樂唾手可得、凡事周延謹慎的

社會。

宮崎　對此我沒有任何的異議。不過，我雖然也拜讀過您所寫的「全生活目錄」，卻覺得我最感困惑的問題顯然沒能從書中獲得完全的解答。日本的繩文時代，成人的平均壽命是三十歲。在當時，人們認為那是理所當然的事。而如今，成人的平均壽命已經超過七十歲了。

釋迦牟尼佛也說過，飢餓、生病、年老、死亡，是人類無可避免的四大痛苦，而千方百計想要逃離痛苦，正是人類煩惱的根源。現在我們的社會，正在向這四大痛苦挑戰。希望能夠消除飢餓，同時也希望可以戰勝年老，尤其是您的國家，很多人都在減肥、慢跑。而在減少病痛方面也可說是所費不貲。儘管病人已經全身插滿管子，仍然繼續砸大錢想要延長他的壽命，並且認為這種做法才是善的。由此可知，人類心靈層面的問題根本沒有得到解決，也就是說，我們還達不到「不要迴避人生的最後課題」，而盡可能接受自然死亡的境界」。

那麼，該如何來掌握這四個問題呢？古人曾經試圖利用宗教的力量來撫慰人心，後人則欲藉由科技等文明產物來找出治療之道，而這項意圖，正是今日我們在精神方

面遭遇到的最大問題。

我們現在所面臨的最大問題在於，人口持續不斷地增加，而且又大量消耗各種能源，以致自然界的平衡係數（Entropy）持續擴大，導致環境加速惡化，有如癌細胞啃噬人體一般，正侵犯著生養人類的母體。

假如我們人類想要對付這些癌細胞的話，比方說，我們可以把目前所消費的各種物質減半。假如讓日本的半數人口回歸貧窮，一旦真的可以付諸實行，那麼日本的國土必定能夠回復生機。接下來，就是大家不要想活到七十歲，一律活到五十歲就得死。說得白一點就是，大家必須要有將病痛視為命運的安排，並欣然接受。

雖然我本身是個沒用的人，只要發點燒就會緊張得趕快吃藥（笑），實在沒資格說什麼大話，但是，一旦深究這個問題，仍不免會感到困惑，不懂人類為什麼非得保持健康，硬要活到八十歲不可？也不明白人類為何要阻止死亡。

轉換成「別種文化」是可行之道

卡蘭巴赫　首先就疾病方面來說，縱使以前的社會不像今日這般富裕，但是，他們在疾病防治上並沒有花費太多的錢財。比方說，霍亂、肺結核、白喉等，在以前是致死率非常高的疾病，但如今已經能夠用預防注射和其他方法來防範杜絕。而且，也沒有花太多的錢。

宮崎　這個我明白。只是，人類在消滅了霍亂、肺結核之後，現在又想要將癌症徹底消滅。假如人類真心想要與自然界和平共存，就應該體悟到「既然自然界有固定的循環週期，人類也應該要接受壽命有限」的道理。而且，人類的死亡不見得都是因衰老而壽終正寢，癌症或霍亂有時也會讓人喪生，這個道理雖然和自然有其固定的循環週期是相同的，但能否接受就可說是見仁見智了。這或許是東洋式的思維吧！

卡蘭巴赫　可是，以你來說，你能接受五十歲就得死的事實嗎？如果是我，就絕對不會主動說我只要活到五十歲就好。因為，那樣一來我就非死不可了呀！

宮崎　所以說，想要長命百歲，既不要貧窮、又希望得到溫飽的結果，就變成了今日的情況。這並不是因為人類的做法有誤，而是因為在文明的本質當中，潛藏著導

致這種事態發生的原因。

卡蘭巴赫 我想，你在說這些話的同時，最好不要把下述兩件事混為一談比較好。也就是說，我們人類也是動物，只要是動物，就會想辦法求生存、找食物，並且盡可能選擇舒適的環境來居住。相反地，比如說想要變成有錢人、想要吃更多的東西等等，則是屬於人類所構築的文化範疇，不是嗎？

宮崎 人類假文化之名盡情追求那種動物本能的結果，是讓世界變成今日的模樣。也就是說，我們在發揮本能的同時便組織起社會，並進一步分工合作，製作東西並加以販售，求好心切追求進步，結果竟然變成這個樣子。

卡蘭巴赫 雖然您說其結果導致今日社會變成這種模樣，但是，我卻不認為每個社會所構築的文化皆相同。也就是說，我們的文化其實是可以改變方針，朝著不同的方向前進的。只不過，那樣做相當不容易，而且又花時間就是了。

宮崎 雖然有些偏離主題，但我認為有一點非常重要，那就是在討論自然這個問題時，將自己置身於自然之中的想法，與巧妙地操控自然是迥然不同的，不是嗎？

卡蘭巴赫 這點我也明白。方才我提過的深層環境保護者們認為，應該先從減少人口做起。至於要減到何種地步，他們則認為至少要減至美洲大陸當初的印地安人原始人口總數。那不就是二、三百萬人？如果真能減少到那種地步，那麼縱使現有科技文明，應該也不至於對自然造成劇烈破壞。只是不知道，要花上幾世紀的時間才能達成就是了。

保留適當的科技

宮崎 雖然我淨說些悲觀的論調，但我其實是個縱使明白地球即將毀滅也會活得開朗又快活的人（笑）。因為，我心裏雖然知道大家都會死，但畢竟現在大家都還活得好好的（笑）。所謂個體的人生就是，儘管知道人類即將滅亡，卻仍然能在滅亡以前有無數的感動。

卡蘭巴赫 您乾脆再拍一部電影好了，您看如何呢？五百年後的風之谷裏，生活其間的人類究竟過著什麼樣的生活？他們儘管身處科技文明之中，卻使用好的產物，人口也控制在少數。描寫風之谷五百年後的那種世

界，不知您意下如何？

宮崎 我雖然不打算拍電影續集，但漫畫方面的連載因故中斷了一陣子之後，目前我打算從風之谷究竟能否捨棄火的地方切入。人類好不容易從森林中逃脫，轉眼彷彿又將要消失在森林之中，諸如此類的思考，我很喜歡。

接下來要談談我個人的看法，其實，我並不喜歡科技產物。我雖然迫於無奈而買了一部日本最省油的轎車來代步，但卻過著與完全相反的現代生活完全相反的生活。儘管家裏破舊不堪，我們夫妻卻都不想改建（笑）；我在工作室雖然會開冷氣，但在家裏卻絕對不開。而且，我從好久之前就捨棄洗衣粉，改用天然肥皂絲了。

我這樣做，可不是為自己長生不老哦！我也不想為了長生不老而採用減鹽療法或是慢跑健身。我只想順其自然地生活，死期一到便從容就死。總之，我之所以珍惜自然，並非為了人類著想，而是因為不想破壞自然。

與其說我是基於心中的宗教信仰，倒不如說是一種萬物皆有靈的想法使然。其實，娜烏西卡的行為也是受到萬物皆有靈論所支配。

卡蘭巴赫 我所過的生活也和宮崎先生差不多。我

雖然有車，但卻只是一輛豐田小轎車，平時大都靠兩條腿或腳踏車來代步。

宮崎 接下來想談談比較細微的部分，就是我在看到「全生活目錄」中有關冰箱的內容時，心裏忍不住想：難道冰箱還不能捨棄嗎？

卡蘭巴赫 不！我想要一台冰箱（笑）。尤其是日本製的功能最佳（笑）。我並非反對所有的科技產物。雖然環保人士中有人是對所有的科技產物都抱持反對的態度，但我個人並不這麼認為。我覺得令人喜愛的科技產物其實是非常適宜好用的。

宮崎 就生活感覺而言，我非常明白你的看法。但在此同時，卻不禁想到，如果全中國大陸的每個家庭都希望有一台電冰箱的話，那麼，中國的河川和天空將會變成什麼樣子呢？假如已開發國家當真有心擔任環境保護的典範，我認為首先就必須從捨棄冰箱做起（笑）。

卡蘭巴赫 犯不著把冰箱全部丟掉吧！其實可以好幾個家庭共用一台就好（笑）……。當然，在美國的印地安人，以前雖然過著沒有冰箱，日子還是過得相當舒適。因為，他們當時過著與自然密不可分的生活，吃的是周遭唾

310

手可得的食物。而現在，大家都很忙。我在學生時代曾經自己釀造過啤酒。可是，現在的我每天忙碌不堪，忙著工作賺錢，所以只好用賺來的錢去買啤酒。我不知道這究竟是悲劇還是喜劇（笑）。也許你會認為這是悲劇，但我卻認為是喜劇。

我能成為樂觀主義者的原因之一，是因為我從小在鄉下長大，從小便不斷地目睹動植物成長與死亡的循環週期，所以，才會打從心裏相信那種自然現象。

人類以外的生物都是堅韌的

宮崎 如今回想起來，我拍攝「風之谷」的最大動機，其實是因為水俁灣因為水銀污染的死海，已經失死海。亦即對人類而言它是一個魚蝦絕跡的死海，已經失去漁業價值。結果，經過數年之後，竟然有前所未見的大量魚群聚集到水俁灣裏來，岩石上還吸附了成群的野生牡蠣。對我來說，這是一個令人震撼的景象。原來，人類之外的生物，竟是如此堅韌。

卡蘭巴赫 可以把它們捕來食用……

宮崎 不，我認為不把它們捕來吃也可以（笑）。畢竟它們承受了我們人類所散播的罪惡而勇敢地生活著。

接下來，雖然自己關在工作室來，說有好多好多的飛蟻從庭院裏太突然打電話到工作室來，說有好多好多的飛蟻從庭院裏那棵枯死的圓木跑出來，眼看就要展翅飛走了。她問我要不要把圓木燒掉。我說千萬不要燒掉。我太太卻說，如果讓它們飛到附近或家裏的話，恐怕會把木造地基啃得亂七八糟。而我雖然交代她說，家裏就算被啃壞掉也無所謂，可是我回到家，我太太卻說「已把它給燒掉了」（笑）。

卡蘭巴赫 假如明年還會生飛蟻的話，乾脆就把它們藉以從地底往上爬的通道給塞起來算了。只要將通道加以破壞，它們就會被困在地底下，也就不會造成任何損毀了。

宮崎 不過，讓它們爬出來展翅飛翔也不錯（笑）。所以，我們夫妻總是意見不合。比如說，盆栽裏有毛毛蟲前來光顧，葉子於是被啃得亂七八糟。我們便會為了是該保護盆栽，還是保護毛毛蟲而爭論不休。

卡蘭巴赫 那是攸關道德層面的問題，我有一位作家朋友，他在中美洲擁有二十公頃的土地，四處攀爬的藤

蔓把土地上的樹木團團纏繞住了。如果讓藤蔓任意蔓延的話，樹木將會枯死。所以，究竟是應該保護藤蔓呢、還是應該保護樹木呢（笑）。我看他恐怕必須當個超然的神才能做出決定吧。

宮崎　在我家，通常由我太太扮演蓋世太保的角色，然後爭論便嘎然而止了（笑）。

E‧卡蘭巴赫 E.Callenbach────

生於一九二九年。芝加哥大學畢業後進入加州大學出版局擔任編輯。以環保作家自許並著書提倡。目前定居於加州柏克萊。

著作有「全生活目錄」、「綠色理想國（綠の国エコトピア）上」、「生態理想國的出現（エコトピア国の出現）下」、「生態理想國白皮書」。共同著作有「生態管理（Ecological Management）」等。

此次對談的主題「生態理想國白皮書」，是作者以前往生態理想國旅行的方式來呈現的小說，內容敘述在近代科技產物無比興盛的年代，有一群人住在只留下車子、電視等少數幾種科技製品國家內，想要與自然和平共生的種種，在美國是一本暢銷書。

（「朝日Journal」一九八五年六月七日號）

（此資料至一九九六年為止）

「有個故事，希望能借重宮崎先生將其拍成電影」

醞釀多時的企劃「Anchor」

對談者／夢枕獏

宮崎　我其實很想提出一個案子。那是一個雖然尚未成形、卻早已在心中醞釀的電影企劃。我想，如果能用寫實手法拍攝當然是最好，萬一不行的話，拍成電影動畫也不錯。

夢枕　是什麼樣的故事內容呢？

宮崎　故事雖然還不夠具體，但是，我想把它取名為「Anchor」。在這裡，Anchor指的是接力賽的最後一棒，內容描述一位青年在接到接力棒之後的種種遭遇。故事舞台設定在日本的現代都市，例如東京，有位前往補習班補習的青年，突然捲進了一場爭鬥之中。不過，那場爭鬥並不是大對決，而是極其稀鬆平常的小爭鬥，就算打贏了也不會得到任何獎賞，只是必須把接力棒再傳給下一個人罷了。

夢枕　哦──原來如此。那麼，不就像是撿到錢之後，猶豫著該不該把錢交給警察的那種交戰了。

宮崎　而且，萬一你在爭鬥中落敗，或是拒絕爭鬥的話，考試就會落榜，即使有了情人也會立刻離你而去，無法順利就業，甚至還會因開車肇事而被關，它會用種種手段讓你無法在世上立足。就算打贏了，考試能否成功，也還是得視你自己的能力而定（笑）。

夢枕　（笑）可是，我對那場爭鬥不是很明白！

宮崎　我不知道目前所設定的故事背景是否能夠成立，但那是潛藏在日本歷史中的一股伏流，就像是開朗派

與鎖國派的對立之類的。亟欲革新的日本人和堅守尊王攘夷思想的日本人之間的平衡槓桿，總是不斷地搖擺。只要日本各地的鄉鎮有那種群體之間的對立關係存在，爭鬥就會不斷地重複上演。

夢枕　唉，反正長久以來一直都在爭鬥就對了。

宮崎　於是，為了補習而租屋在外的青年成為代打者，在接下他人所交付的接力棒之後，就必須保護一名女子。而且，那名女子長得並不可愛，無法激起男人的強烈保護意願。面對那樣的一個黃毛丫頭，男主角實在不知道該從何保護起。

夢枕　那麼，隨著故事的發展，男主角因而發現了保護那名女子的意義，是嗎？

宮崎　一旦那名女子落入敵人手裏，她所擁有的潛能可能就會被封鎖住。不過，將接力棒交付給青年的那個集團並沒有使用過女子的潛能，他們只是被動接受，然後再加以傳承罷了。

夢枕　他們為什麼要那樣做？

宮崎　為了有朝一日的決戰。

夢枕　那是什麼樣的潛能呢？

宮崎　是一種ＥＳＰ（超能力）。而且我打算在故事情節中加入大家所熟知的東京景致，我在想，若能換個角度看，說不定看到的景致會很不一樣。至於角色方面，故事裏全都看不到壞人。坐在澡堂高台上收費的老婆婆，搞不好是個出乎意料的利害角色呢（笑）。

夢枕　（笑）原來如此。

宮崎　煮著拉麵、看起來很難相處的婦人，說不定會做出讓人跌破眼鏡的事。我很想拍那樣的電影，同時也癡心妄想著，希望獏先生能夠幫忙寫成小說，然後我再根據小說來拍成電影。

夢枕　光憑想像我就頗受刺激，但是，如果光寫想像，寫出來的東西可能會與原來的構想大相逕庭。

宮崎　如果你願意幫我寫，我當然會把我知道的全說出來（笑）。

夢枕　那是寫實電影？已經都想好了嗎？

宮崎　如果能用像成龍那樣的電影演員來演出的話，肯定會很有趣。比方說，他在黑牆上疾速行走，穿過街道條乎消失，或是在電線上穩步前進等等。假如是用寫實手法拍攝，就不需要佈景，製作成本應該會低一點。不過話說回來，人家一定會說「別開玩笑了」（笑）。

夢枕　要找到那樣的場景，也不容易呀！

宮崎　事實上，在我的工作室（STUDIO GHIBLI）附近有一棟建築物，商人為了建停車場而將它剷平了，所以，從我們這裏可以看到巷弄內側的風光。那真可說是複雜又奇怪（笑）。既有白鐵皮又有晾衣台，還有許多供水和排水的管管線交錯其間，真是一幅超現實的景象。

夢枕　我在十月去過尼泊爾，那裏的都市內也盡是小巷弄，而且房子可說是戶戶相連。我在那裏結交了一位朋友，便與他一起走進小巷內，結果，竟然莫名其妙跑出一頭牛來，真的是超現實哪。

宮崎　嗯——至於我為何會想到這個提案，則是因為獏先生你所寫的「心星　瓢蟲（こころほし　てんとう虫）」（集英社・コバルト文庫）。我看著看著，一度立定志向卻不知能否出人頭地的青年便浮現腦海。然後我就想，如果將那青年的模樣，與內心充滿焦躁不安的現代年輕人的感覺緊密結合在一起，再以現代日本為背景舞台的話，或許可以寫出一部奇特的ＳＦ（科幻小說）。所以，我才會想到要請你寫小說。

夢枕　原來如此。可是，那個爭鬥好像很難耶！

宮崎　嗯，的確是很難。因為那是個得不到任何稱許的爭鬥（笑）。在周圍的人看來，只會覺得悲慘（笑）。

可是，接力棒的確是存在的。它就那麼咻——地一下子鑽進了體內。這就意味著，既然你現在是代打，就必須要努力度過眼前這個難關。

夢枕　因為接下來有好手要上場，所以，你就暫時充一下場面。

宮崎　是的。至於說到要花上多少時間，可能是一個禮拜，也有可能是一年（笑）。

夢枕　搞不好是十年（笑）。

宮崎　你也可以選擇逃避，但卻得面對剛才所說的那些悲慘命運。

夢枕　他必須背負全世界所有的不幸就是了（笑）。

「請務必推出電影『風之谷』第二部」

夢枕　接下來要將話題轉移到動畫方面，我今天看了「故事中的故事（話の話）」（註①）。

宮崎　是諾斯坦（Yuri Norstein）的作品嗎？

夢枕　是的。吉祥寺車站附近的電影院正在放映。

宮崎　很棒吧。

夢枕　我是聽大家說很棒，可是，沒想到那麼棒。

宮崎　他的另一部作品「霧中刺蝟（霧につつまれたハリネズミ）」（註②）呢？

夢枕　我看過了。因為是一起放映的。

宮崎　其實，我只看過「霧中刺蝟」而已。

夢枕　這樣啊！它只放映到今天為止喔（笑）。

宮崎　沒關係，一定有機會看到的。既然很棒，那就不用急著去看（笑）。

夢枕　用「文化衝擊」來形容或許有些誇張，但是，一旦看到好作品，我就會苦惱。心裏會直想著，不好好寫小說是不行的。

宮崎　只要看到諾斯坦這類的人物，便會忍不住告訴自己要好好工作才行，對不對？

夢枕　其實，我心底有一點點野心，希望幾年後能有時間讓我拍一部動畫。我還在想，太長的片子我可能拍不來，那乾脆就自己來拍五分鐘左右的短片好了。可是，

在看到他的作品時，我感到彷彿有人在對我說：你要好好寫小說。

宮崎　有一部加拿大的短片，叫做「搖椅」…。

夢枕　是什麼樣的作品……。

宮崎　是一段有關搖椅的故事。在距今不遠的時代裏，有位農夫為自己老婆做了一張搖椅。時間從搖椅的身邊流逝。轉眼間，小孩離家而去，都市化的腳步加快，曾幾何時搖椅也因為損壞而被主人丟棄。然後，美術館裏的一名青年將它撿回並加以修復之後，放進美術館裏當作自己的座椅。結果，孩子們看了很高興，紛紛上前去坐坐看，整個故事內容就是這樣。

夢枕　它是用什麼樣的手法拍攝呢？

宮崎　就拍攝手法而言，應該不是所謂的賽璐珞動畫。它雖然有使用賽璐珞，但整體的感覺很像是彩色蠟筆畫，畫得非常好。我還因此受到嚴重的打擊呢！因為，在拍攝手法上，我們實在差諾斯坦太遠了。（註③）

夢枕　嗯。

宮崎　所以，我們只能告訴自己「沒辦法，誰叫我

們做的是通俗文化」，然後才能態度從容地一邊觀賞一邊說：「哇！拍得真好。」同時還在心裏想著，如果我們能用相近的手法，拍出像「搖椅」那樣的作品，該有多好…

夢枕　唉！我覺得，心好痛呀！

宮崎　我是在美國和高畑（勳）先生一起看的，我們還說著：「我們做的東西根本就不行嘛。」（笑）同時帶著無比沉重的心情回到日本。因為我們漸漸明白在我們所擁有的表現手法的範圍內，哪些事情做得到，而哪些事情是做不到了。

夢枕　是嗎？

宮崎　在電影製作之初，通常會先做好樣片。我一看到樣片，就體會到這只不過是漫畫罷了。然後會變得很不開心。

夢枕　在那種時候，你會有類似慚愧的感覺嗎？

宮崎　在沖片廠進行首次試映的時候，那種感覺尤其深刻。每當試映結束那一刻，坐在「審判席」上的我，總覺得眼前的地板消失了。腳踩地板往前走的感覺也不見了。

346

夢枕　「風之谷」的時候也是……。

宮崎　「風之谷」的回答更是慘痛！我問工作人員「怎麼樣」，得到的回答竟然是「看不懂」，我頓時感到十分洩氣，甚至連怎麼開車回家，全都記不得了。

夢枕　我倒覺得「風之谷」是一部了不起的電影。尤其是在最後才登場的那個恐怖無比的巨神兵。由於您目前還在進行「風之谷」的漫畫連載，所以，我實在很關心巨神兵的發展變化。漫畫裏的巨神兵也和動畫裏的感覺一樣嗎？

宮崎　不，它們之間的情節發展完全不同。

夢枕　有出現巨神兵吧？

宮崎　有。

夢枕　像動畫那樣，是個尚未發育完全、呈現凝膠狀的模樣嗎？

宮崎　我是打算讓它發育完全一點，不過，一想到這樣可能得再花上好幾年，就覺得有點厭煩（笑）。巨神兵把第一次張開眼睛看到的人當作母親，我想，這就是一種「imprinting」（動物行動學用語，指動物在出生之後會將第一眼看到的動物當作是母親的行為）。

夢枕　哦——原來如此。

宮崎　所以，巨神兵的母親不見得是人類，也有可能是一部機器。因為，巨神兵是那種睜眼一看到任何束西，就會把它當作母親的生物。

夢枕　這太驚人了！

宮崎　雖然我覺得他很可憐，但是，不那樣描寫的話，就無法與生物工藝學（biotechnology，研究人類與機械之間的關係的科學）方面的問題緊密結合在一起。

夢枕　所以請務必要推出「風之谷」第二部（笑）。

宮崎　不行——因為是第一部，所以工作人員才願意幫我畫王蟲，被我騙了嘛（笑）。如果再推出第二部，難保他們不會反彈說：「又要畫那些蟲啊……」。

夢枕　可是，真希望在漫畫連載結束之後，能夠看到完整的巨神兵。

宮崎　不過，動畫是無法照單全收的！

夢枕　是嗎？

宮崎　而且，即使是漫畫，我也不認為它能夠將戰爭完整呈現出來。因為，只要畫過的人都會知道，縱使描繪的只是一場小戰鬥，也得畫個沒完沒了，到最後甚至棄

筆投降。如果我是動畫當然就更加不可能了。而且，像是泥土、髒污、血漬之類的東西，根本是畫不出來的。因為，如果要表現出劇中角色滿身是泥的模樣，可是費時又費事。況且費盡心力去做也不保證有收穫，往往落個徒勞無功的下場。「風之谷」的戰爭場面是參考德俄戰爭所畫成。不過，由於那場戰爭光是俄國人就死了二千萬，所以，即使我有心將它畫成漫畫也不知該如何下筆（笑）。

夢枕　不過，關於你所說的畫出滿身是泥，我倒是能夠理解。因為，我自己在寫小說的時候，也會有一種「不管我描述得再詳細也無法完全表達」的無力感。例如，人類在進行格鬥，最後要以柔道中的關節技分出勝負。雖然我可以描述得非常詳細，選手將對方的手轉到背後，使勁地扭住他的指頭，最後終於將他制服了；果真這樣寫，又未免太無聊了（笑）。可是，不寫又擔心讀者會看不懂，於是我決定只寫出關節技的專門招數，例如，chicken・wing・face・rock等讓對手痛不欲生的關節技。我便寫道，主角使出這招順利將對手制服了，可是，這樣一來，反而更不好表達。

宮崎　我原本無意將「風之谷」拍成動畫，所以才

會連載「風之谷」的漫畫，從而畫出動畫所無法呈現的情景。

夢枕　哦，原來是這樣啊！不過，希望您務必要把它完成。您在描繪可愛的女孩的同時，不是還會畫一些令人毛骨悚然的昆蟲等等嗎？這令我覺得很不可思議。

宮崎　那只是因為大家都不肯去畫！大家都是一窩蜂地搶這流行，而我則以做自己喜歡的事為原則。以機械來說，大家所畫出來的東西不是有稜有角，就是太過機械化，所以，我就不願意跟他們一樣。

夢枕　大家都喜歡機械化的那種感覺嘛。而且，它真的會給人一種彷彿要騰空飛翔的感覺吧。就像娜烏西卡所使用的懸掛式滑翔翼，看起來就好像很能飛。還有「柯南」裏有一幕拉娜騎跨在架高木板上的畫面，讓人印象相當深刻，我只要一想到那個高度，就會覺得好可怕。

宮崎　我向來喜歡高處，所以總會忍不住往高處去。由上慢慢地往下降，直到迎向那個世界的最底層。然後再從那裏漸漸往上爬升，直到爬上最頂端，這是我最愛用的模式。而地底總是不脫礦山、迷宮、避難壕溝這幾樣，這一成不變，可以說是我的「獨家模式」（笑）。

時代設定是動畫與小說的共同難題

夢枕：您下次拍攝的「天空之城」，將會以哪個地方為背景呢？

宮崎：在時代方面，我想設定在十九世紀到二十世紀初。由於當時的日本太過於守舊，不適合拿來當作舞台，而且，那個舞台一定要跟產業革命有淵源，所以就暫定為英國。不過，主角的名字不會太過洋化。基本上，我想把它定位在國籍不明、時代也不明的時空。

夢枕：虛構國度裏的故事……

宮崎：就像在十九世紀末，或是二十世紀初所寫成的科幻小說那樣，有點含糊（笑）。

夢枕：原來如此。不過，真要寫東西，那樣反而是最好的。

宮崎：話說回來，我不想採用歌誦昔日美好時代的作法，只想實事求是。

夢枕：在寫小說的時候，年代的設定最是令人猶豫不決。一旦決定了，就會覺得故事的發展範圍縮小了。而故事的發展舞台一旦設定在現代，就得面對戰爭的問題。

宮崎：啊，原來如此。

夢枕：總之，在讓一位老先生登場之前，你必須先決定那場戰爭是發生在昭和幾年。而我總覺得那樣好無趣。

宮崎：我在模型雜誌上有一個連載。雖然現在因為工作關係而暫時中斷了。由於我事先聲明那個連載「完全不俱資料性的價值」，所以，我就自己捏造了一架飛機。並且寫道：有個歐洲小國，國王是個飛機玩家，他用好不容易才湊出來的一筆預算製造了一架轟炸機，結果竟然無法使用。誰知道大家竟然上當了，甚至還騙過了那些自稱是飛機玩家的人。

夢枕：只要抓住重點寫得高明一點，那些玩家反而比較容易信以為真（笑）。

宮崎：玩家在機械方面雖然瞭若指掌，但對於政治局勢卻是所知有限。所以，我就捏造故事情節，說那個小國剛開始是被澳洲合併，後來又被德國併吞，甚至連掛在牆上的國王肖像，我也畫得幾可亂真。有位男士說他要製造那架飛機

的工具，在得知那架飛機是虛構的之後，還大為洩氣呢（笑）。真的好開心。

宮崎　能夠騙過別人，真的很開心，對不對？

夢枕　當然開心！對於飛機我可是累積不少點子。

宮崎　所以，您就把它表現在電影裏。

夢枕　不，我並沒有意思要把它們表現在電影裏。

宮崎　可是，電影裏出現好多騰空飛翔的機械，難道沒有關聯嗎？

夢枕　是的。應該怎麼說呢，我其實是個不怎麼用功的人。也不看電影……。

宮崎　連動畫也不看嗎？

夢枕　連動畫也不看。寫實電影也不看。

宮崎　話說回來，我自己也不看小說（笑）。

夢枕　假如要找尋工作上的刺激，看書還比較有用。況且，一本真正的好書，只要多看幾遍，書中的景象自然會浮現眼前。

宮崎　我在寫小說的時候，其中的情景大多會浮現在腦海。就像是一幅畫猛然浮現，促使我竭盡所能地把它描述出來。

宮崎　就像我在看「心星　瓢蟲」之時，心裏也十分明白。

夢枕　是嗎。我只能說那些全是我印象中的事物。

宮崎　地形的描述雖然不夠詳盡，但是，我卻能夠理解。我喜歡娥蘇拉‧勒瑰恩（Ursula K. Le Guin）所寫的「地海傳奇」，因為，她所營造的世界非常完整紮實，縱使沒有深刻高明的描寫，我還是看到其中的風光。

夢枕　也就是說，所有的景致全都在娥蘇拉‧勒瑰恩的腦海之中囉！

宮崎　是的。我想一定是這樣。只要我喜歡的情景，我就看它十幾遍，一旦膩了，就再找其他有趣的部分來看（笑）。飛機方面的書籍也是一樣。我會從戰鬥機看起，等到看膩了，就換換偵察機，然後慢慢把目光移向那些比較不顯眼的機種（笑）。我太太很受不了我，因為，結婚十幾年來，有一本書我是上床必看。

夢枕　十幾年……。

宮崎　那是一本收錄了各式小國軍機的書，雖然它已經破破爛爛了。

夢枕　請問，您在從事創作之初，也會先擬定進度

320

表之類的東西嗎？

宮崎　通常會先決定公開放映的日期吧。雖然其中也有上映日期尚未決定就執行的例子。也就是說，在基本上，那樣做的導致製作體制整個瓦解。也就是說，在整個計畫進度底定之後，大家才能確實扛起自己所應負的責任，進而同心協力一起打拼。

夢枕　果然沒有期限壓力就沒有動力！我有一大堆事情到現在都還沒做，原因就是出在沒有期限壓力。

宮崎　我也是。假如沒有先擬定進度表，我想我這輩子大概連一部動畫作品都沒有。只會在那裏傷腦筋吧。

夢枕　不過，時間不太夠也是很慘的事就是了。

宮崎　對呀。所以說，諾斯坦之所以能夠七年才出一部，完全是因為俄國是藝術家與技師的天堂，而且他又是菁英分子。但是，這樣一來也會有一個問題產生，那就是俄國的兒童說不定會想看其他具有不同樂趣的作品。

夢枕　啊！您真是一針見血（笑）。今天我看了諾斯坦的作品之後，便想著要見賢思齊，但我也必須承認，您所提出來的層面是存在的。俄國的兒童如果看到「原子小金剛」，說不定會高興得不得了。

宮崎　當然，俄國能有個諾斯坦這樣的人其實是不錯的。但為了成就他一個人，他們可能必須要雇用一百位庸才。俄國一定也有許多拙劣的作品，唯諾斯坦在其間顯得一枝獨秀。

夢枕　在聽了您的這番話之後，身為大眾文藝創作者的我，總算稍稍放心。因為，我今天飽受打擊，直想著一定要努力加油才行呢（笑）。

宮崎　不，你別這麼說，要好好加油才行（笑）。

「Anchor」還要麻煩你呢。

夢枕　如果真要我寫的話，就必須完全用我自己的觀點才行哦。

宮崎　當然，我不可能要求你照我的說法去寫的。

夢枕　事實上，我也有一個故事，想請宮崎先生將它拍成電影。那是佛教世界裏的一段故事。

佛經上有一段記載，說世界的中心是空的，而且有所謂的風輪漂浮其上。而水輪則在風輪之上，它的邊緣是用黃金打造而成的。這輪際即是世界盡頭之意。金輪被七重山層層圍繞，內側則形成海洋。海洋的東西南北各有四個大陸，我們人類集居住在其中之一的贍部洲。然後，海

洋的中央矗立著一座山，高度有三萬公
里。這座山上有個地方叫做兜率天，釋迦牟尼佛正在那裏
對彌勒菩薩講經。因為，在五十六億七千萬年後，彌勒菩
薩將會大徹大悟，成為第二位佛陀，下凡去拯救天下蒼
生。我在想，有朝一日我一定要將男子登上須彌山，開悟
成為彌勒菩薩的故事寫成小說，到時候，我一定要請您幫
忙拍成電影。

宮崎　假如想像空間上沒有問題的話，拍出來應該
會挺有趣的。可是，好像很難（笑）。

註

① 俄國剪紙動畫家，尤里・諾斯坦（Yuri Norstein）在
一九七九年所完成的作品。
以小狼為主角，以平淡卻強而有力的手法，描述人類各
時代的生活樣貌。

② 尤里・諾斯坦一九七五年的作品，描寫受困霧中的刺蝟
的種種體驗。

③ 諾斯坦的製作小組人數很少。他的作品通常由其夫人耶
芙索芭女士負責繪圖，再經諾斯坦本人賦予生命。

（「Animage」　一九八六年二月號）

夢枕獏

一九五一年出生於神奈川縣。七三年畢業於東海大學
學部日本文學科。七七年在「奇想天外」雜誌上發表「青蛙
之死（カエルの死）」，成為受矚目的新人作家。八四年其著
作「獵魔獸（魔獸狩り）」三部曲成為百萬暢銷書，八九年以
「吃掉上弦月的獅子（上弦の月を食べる獅子）」榮獲第十回
日本SF大賞。九三年，其歌舞伎劇曲著作「三國傳來玄象
譚」舉行公演，由坂東玉三郎主演。
其主要著作有「闇狩師」、「涅盤の王」、「獅子の門」、
「陰陽師」（以上是系列作品）、「餓狼伝」、「空手ビジネ
スマンクラス練馬支部」、「平成元年の空手チョップ」（以上
是長篇小說）、「惡夢喰らい」、「仰空・文學大系」、「猫弾
きのオルオラネ・完全版」（以上是短篇集）等等。
此外，在隨筆或非小說類文學作品方面有「聖玻璃の
山」、「あとがき大全」、「聖が楽堂醉夢譚」等。

（此資料至一九九六年為止）

從密室中逃脱

對談者／村上龍

只能單方面享受眾多影像的兒童

——首先，想請二位對少女連續殺人事件（宮崎勤事件）提出看法，我們就從這裏開始，可以嗎？

村上　我覺得不光是那位青年，就連之前殺害警官的那名犯人也一樣，他們的長相都相當平凡。以前所謂的殺人犯，通常都有一張看起來就像是殺人犯的嘴臉，也就是說，他們在相貌上有共通點，長得一副如果不殺人就無法表現自己或證明自己的存在，一種讓人不寒而慄的模樣，就好像是杜斯妥也夫斯基（俄國文學家）（笑）。所以，我們反而比較能夠接受。

宮崎　說得也是。

村上　而且，他們的殺人動機只是長期焦躁不安的情緒使然，而不是因為童年曾經受到殘酷虐待，因而不得不殺人。如果是一般人，那種焦躁不安的情緒，通常做個三溫暖便可得到紓解，但是，他們卻無法得到紓解，於是便忍不住想要殺人洩憤，我覺得這種例子比較多。平凡無奇、隨處可見的人，卻都潛藏著隨時能殺人的動機，我想這才是最可怕之處。而正因為實在太可怕了，大家才都不願意承認。同時想把它歸咎於其他原因。例如，他是因為看太多恐怖片了……。或是，他擁有許多的動畫？

——是的。的確是這樣。

村上　那些東西頓時成了代罪羔羊。因為，他們想要營造出一個印象——他是這麼地特別，所以才會做出這種事。不過，我卻認為，假如大家不承認事實，不承認每個人都有做那種事的可能，那麼，一切都將於事無補。只是，承認事實是一件非常可怕的事，同時也需要勇氣。

宮崎　我八月一直待在信州，由於我住的那個地方連電話都沒有，所以，那個事件爆發之後，雖然有許多詢問看法的來電，但因為都只及於動畫編輯部，所以我才能

夠全都不發表看法。今天好不容易才有機會與村上先生見面，卻得針對這種事情提出看法，老實說，我心裏是不怎麼開心的。不過，我十分明白村上先生剛才所說的話，至於他們想要將整個事件是因為犯人看了太多的動畫、恐怖片或是戀童癖的作法，並進而針對那些加以規範整頓，以期事件能早日落幕的作法，我則不予置評。

村上　沒錯。針對這樣的事件，實在不想多說什麼。

宮崎　你說得一點也沒錯。

村上　我看宮崎先生您還是不要發表看法比較好！

畢竟我是作家，可以想說什麼就說什麼（笑）。

宮崎　比方說，在那個事件發生之後，有小孩去看我們所拍的電影，但是他們的父母卻說「不可以去看動畫」之類的話。假如有人要我就此提出看法的話，我會說，如果那個孩子認為那部電影值得一看，那麼，就算是背著父母，甚至與他們大吵一架、竭盡所能地說服，也應該去看。因為，想當年我也是寧願被罵也要看漫畫，同時還會背著學校老師去電影院看電影，所以，我認為現在根本沒有必要為了這件事而去替小孩子們作辯解。這是我首先必

須要聲明的地方。

另外，關於您方才提到那個嫌犯的臉一點都不像是殺人犯，還說像那種例子相當多的事情，其實，在我工作的周遭有越來越多人也有那種傾向。他們所擁有的錄影帶可能比那個嫌犯多，其中甚至不乏看膩了錄影帶、玩膩了電玩，而開始玩電腦卻又立刻玩膩了（笑）的人。與現實社會相較，他們覺得映像管所呈現出來的事物反而更加真實，人們在很早以前就已經在討論這個問題。如果你問我對這個問題有什麼看法的話，舉例來說，我收到『龍貓』觀眾的來函，上面寫著：「我家四歲的小孩非常愛看，就算錄影帶播放三、四十遍，他還是會乖乖地看。」老實說，我一點都不覺得高興。

村上　哦……。

宮崎　因為，小孩子在三歲以前是無法分辨真實與螢幕中的世界的。

村上　嗯，好像是這樣。

宮崎　小孩到六歲之前都還會搞混。更何況，以一個四歲的小孩來說，與其讓他長時間盯著螢幕看，倒不如把時間運用在四肢和五官，讓他們能夠進一步探索世界。

324

比方說，他對煙灰缸很感興趣，父母卻老是說「不可以」，結果，他就趁著父母不注意的時候，把煙灰缸裏的煙蒂拿來吃，等到發現不好吃才把它吐出來，或是一個不小心就把它吞到肚子裏去了；不然就是把煙灰缸拿起來啃看，或是轉過面來瞧一瞧等等。在他最需要多方嘗試，去看事物的時期，竟然一直用螢幕中的制式觀點亟須探索這個世界的時期，竟然一直用螢幕中的制式觀點利用四肢五官去擴大觸覺、聽覺、嗅覺和視覺的範圍，在去看事物。也就是說，他把親自動手把玩並觀察螳螂或老鼠的時間，全部都浪費在看錄影帶上了。一旦讓分辨不出真實與螢幕之間差異的小孩長期這樣看下來，剛開始固然會因為螢幕虛擬實境的幫助，使視覺與聽覺受到刺激。但是，在嗅覺和觸覺方面卻會變得不是極端敏感，就是變得相當遲鈍。例如，有人會因為聞到一點體臭就嚇得全身發抖，我認為這應該是與過度依賴電視螢幕有關。

不光是重複觀看「龍貓」這件事，諸如一邊吃飯一邊看電視之類的行為也一樣，我們讓小孩子一天到晚過著只能單方面享受影像的生活，在那種環境下長大的小孩究竟會變成什麼模樣？我想，這是我們必須去深思的問題。

假如我遇見那種為了收集一萬卷錄影帶，而寧願三

餐以高卡路里的垃圾食物果腹的青少年；或是那種缺乏生活平衡感，賺來的錢全部都拿去買錄影帶的人，我不會罵「你們真是笨蛋」只會莫可奈何地想，問題八成是出在他們的成長環境，也就是說，問題就出在現今的日本社會。

因此，在此我想呼籲已經察覺到這個問題的諸位，能夠停止對小孩的不當給予。電視上雖然有兒童節目，但是，小孩如果真想要有音樂的話，父母大可和他們一起唱歌，或是放音樂給他們聽。我想說的是，大人不要再利用電視去當小孩的「褓姆」了。

村上　可是，那要很努力才能做到吧。

宮崎　沒錯。

村上　同時也要撥得出時間來。

宮崎　不過，由於我本身就在製作動畫，影像正是我所販賣的商品，所以，一旦認真考慮到這方面的問題，還真有點進退兩難。或許有人會說，總之，我會想，我們真的需要這麼多的影像作品嗎？或許有人會說，正因為這樣才會品質不佳，可是，假如推出太多品質優良的好片的話，又該如何是好呢（笑）？一打開電視，全部都是「何謂人生」之類的正經節目，萬一這類節目排山倒海而來，我們究竟該怎

麼辦?

村上 哈哈哈哈。應該怎麼辦呢?

宮崎 所以,即使有觀眾說,他看了四十遍的「龍貓」,我也不會覺得高興。假如小孩子是和父母一起去電影院看的話,在當場他可能會看得哈哈大笑,但到底笑什麼,就不得而知了。那種體驗就好比小孩在夜裏跟著父母外出遊玩一樣,是相當有意義的事情。畢竟我是個思想老舊的人(笑)。

硬體不斷充實,軟體卻日漸貧乏。
這是一種扭曲的現象

村上 誠如您所說的,日本現今社會中的影像文化所引發的情況,實在是一個很大的問題!

宮崎 就是啊。我們的辦公室有一群二十多歲的夥伴。他們進來的時候才十八歲左右,如今已經將近三十歲了,在我的工作人員中,很多人可是一路看著他們成長的。那麼,他們平日是過著什麼樣的生活呢?從我聽來的種種加以綜合,其生活大致如下…他們

住的是六帖榻榻米大的套房,裏面擺著一台二十八吋的大型電視,他們都有一輛機車以便上下班使用。然後他們還需要一家便利商店和一間影帶出租店,就這樣而已。而且,他們每天都依循著固定的行動模式,不是從工作室下班後到便利商店買個東西再回家的三角形行動模式;就是頂多再繞到錄影帶出租店租個錄影帶的四角形行動模式。

與其說他們這樣的生活方式有問題,我反倒覺得我們的工作方式才真的很有問題,有些做法是必須好好檢討的。因為,在我們二十多歲的時候,每天閒得你不知如何去打發時間,可是,自從有電視以後,我們就被每個禮拜的影片放映量追著跑,生活變得分外忙碌。這就好像新幹線通車之後,有些人反而更加忙碌。

村上 也就是說,硬體一推出,軟體的部分也跟著忙碌了起來。

宮崎 沒錯。還有,不管工作量是不是太重,他們就把月刊雜誌改成了週刊雜誌。漫畫的情形尤其嚴重。原本一個月只要畫八頁的人,現在變成一星期就要畫三十二頁了。於是,在精神上的生產量不可能增加的情況之下,作者只好將劇情延長,結果就漸漸往「灑狗血」的方向傾

斜了。既然這個世界已經變成這樣，置身其中的我們當然要竭盡所能拍出好作品，只是，我們雖然一直打著這個冠冕堂皇的旗號，但就結果來說，會不會是在剝奪年輕人的時間呢……。

村上　哎呀，想那麼多反而會讓人灰心喪氣，不是嗎（笑）？我的兒子也非常喜歡電玩，假如我一起和他玩棒球電玩的話，一定會輸。然後，我就會對他說「與其當個電玩高手，倒不如當個很會投接球的人，才是真的屬害」，可是，這樣一來，我就必須要讓他明瞭投接球的好玩之處才行。也就是說，無論我再怎麼忙，都必須抽出時間來。因為，我必須花上一小時或二小時去和他玩投接球才行，不是嗎？這樣一來，我肯定還是會對他說「你去玩電視遊樂器」，因為這樣我就可以多出二小時來工作，畢竟人總是會往對自己有利又輕鬆的方向走嘛！況且，我兒子對棒球又不拿手，與其玩投接球被球猛K，他寧願選擇電視遊樂器。畢竟，就像吃迷幻藥一樣，人總是會對享樂越陷越深。所以，您方才所說的那些事情，如果真要讓社會或父母來做的話，肯定是難上加難。就像我，假如是別人的兒子的話，我還會勉強去做，假如是自己的兒子的話，

那就……。

宮崎　話是這麼說沒錯，可是，那些二事情本來就應該讓孩子自己去做呀！不過，我認為，給孩子足夠的空閒時間是唯一可行之道。不要一看到有空閒時間，就想盡辦法要他們去參加社團活動。不過，如果只有一個人的話，不那樣做就絕對不行了。因為，光是一個人有空，就只能玩電視遊樂器哪！而雖然今日小孩群聚街頭玩樂的景象已經不復見，但我卻認為有必要讓它再度復活。不過，我並不需要為他們準備所謂的成人玩樂高手來教他們怎麼玩。而是要營造出「讓他們閒得發慌而不得不然的氛圍」。這樣一來，小孩子才會發揮他們的本性，就算是大人三申五令不准許的事情，他們背地裏也是照樣玩得不亦樂乎。然後，他們在玩樂的過程當中，才能嘗盡恥辱、飽嚐心酸，從而學得處世之道（笑）。甚至像敷衍苟且、說謊詐騙、打架時要耍小手段等，都能一一體驗，雖然偶爾會因此感到厭惡，但有時也還會忍不住如法炮製……。

村上　甚至是完全接受了。

宮崎　孩子們就在這些模仿的過程中漸漸長大成人。可是，我們現在卻將這些過程拔除，將只會浪費時間

與金錢的東西，不斷地塞給他們。動畫曾經有過那麼一段時期，在那之前則是漫畫。

但是，在面對電視遊樂器的推出時，現在的社會卻沒有抵抗。這或許是因為當初的新世代已經長大成人的緣故吧！

村上　應該是吧！就像電視遊樂器剛造成風潮之時，我的兒子大概才剛上幼稚園小班，正是最容易受影響的年紀，當時我想，既然不可能叫他不要玩，那就讓他盡情的玩個夠吧！結果，他一天玩七、八個小時，甚至還玩出蕁麻疹（笑）來。他現在也還在玩，我想，要找到替代品應該是很難才對。目前我是覺得露營之類的活動最好，而且，最好是到河川經過的地方。當然，還要把附近的小孩都一起帶去，那樣才能讓各種年齡的小孩都玩在一起。不過，若真要舉出其中的矛盾點，那可真是會沒完沒了。因為，那些一下子就接受了電視遊樂器的聰明人，在面對代替品之前會問：「我怎麼知道我會不會玩？」而我們卻連去說服他們的時間都沒有──畢竟，在現今的世界裏，時間是最寶貴的東西，要我們確實抽出時間來親自示範，實在是不容易呀！

宮崎　所以，我最近才會覺得，觀看過多影像與讓影像感覺變得敏銳，應該是毫無關聯才對。

村上　可是，這個嘛……雖然我這樣說，好像是在誇讚自己的兒子，但是，我覺得像是「龍貓」或「風之谷」之類的，應該是比較特別吧！

──特別的意思是？

村上　因為，小孩子也會有判斷能力，知道那部電影畫得仔不仔細，思慮夠不夠周詳。雖然我家兒子也看了好多遍「龍貓」，但是，他畢竟已經九歲了，能夠分辨出好壞了。所以，我才認為如果他喜歡，未嘗不是一件好事（笑）。

宮崎　（笑）唉，雖然這樣的說法很奇怪，不過，就社會常識而言，在觀看影像之餘，最好還是讓他有具體操作的機會比較好。簡言之，就是要先將預估的觀賞量設定好，並以此為常識畫出一條分隔線來。換句話說，諸如幾歲以前不可以抽煙、他們在背地裏抽煙所代表的含意之類的問題，我們先撇開不談（笑），反倒是畫出分隔線才是我們的首要之務。

可是，我們目前所看到的社會現狀卻是人人熱中於

製作硬體，以致東西越做越大，並且一味地追求高畫質的影像，像萬國博覽會就是典型的例子。結果，他們把錢全都花在展覽館的建造上，以致沒錢可用於放映軟體的充實上，這不就是今日的社會結構嗎？這種扭曲的現象——我認為這是很明顯的扭曲——與其說是一種文明的極致，倒不如說是此刻正在日本和美國的一些地方上顯現，一種文明所特有的陷阱。而由於美國社會本身是一種區塊分明的鑲嵌結構，不見得每個地方都會受到洛杉磯的影響，但是，就某種意義上來說，日本所受到的影響卻是相當地均勻普遍，讓人覺得無論是在山區或任何地方，都正往相同的方向前進。

日圓成為國際性貨幣之時，日本人也將失去目標

宮崎　我不知道這種事適不適合在這裏討論，但是我總覺得，像「幼女願望」（成年男子喜歡染指未成年女孩的願望）之類的倒錯行為是自古就有，並不是在色情錄影帶開始氾濫之後才產生的。另外，當人們在高談人命可

貴的同時，卻又認為人類是世界上最多餘的動物。例如，他們會討論一萬頭大象或瀕臨絕種的犀牛與一萬名人類，誰比較有價值——雖然這樣的提問本身就意義不大——依我看，他們肯定要說是人類的價值最高吧！

村上　那就像是禁忌一樣，是沒有人肯說出口的，儘管如此，對於那種社會價值觀方面的壓力，小孩子卻是相當敏感的。

宮崎　是啊！儘管大家嘴裏說人類的生命比地球重要，但卻沒有人相信。鄧小平曾經說過：「只不過百萬人左右而已。」你應該能明白他為什麼會這麼說吧？中國大陸號稱人口有十一億，但是，實際好像是十四億，光是就業人口就多達二億之多，這樣龐大的數字，光是聽就讓人不知所措。雖然我們是努力有成的國家，但他們那個國家卻困難重重，是否有必要在地球上築起一道高牆？一種不知該說是種族上的法西斯主義或是虛無主義正悄悄地潛入我們的日常感受中。

有一位野鳥協會的創辦人在晚年說過這樣的話：「人類每增加一千萬，鳥類就會減少一千萬，為了增加鳥類的數量，人類必須死才行，所以，千萬不要防止車禍的

發生。」這些話當然沒有刊載在他的全集裏面（笑）。關於野生動物方面的問題也是一樣，那些口說必定要有所妥協的人，其實打從心底根本是不想妥協，並且認為是唯一的辦法就是要拼到底才行。這種無奈的想法，一定是在孩子們還小的時候就已經潛入他們心中，他們在長大之後才會有這方面的想法。

村上　不過，那是個重要又嚴肅的問題，一想起來就讓人覺得心情沉重。我雖然覺得有必要去深思，但平日我還是只想著自己小孩的事。小孩是最沒心機的，在潛移默化之下，整個社會的價值觀便浸透了他們。諸如校園欺凌事件也是社會價值觀使然。

宮崎　大家一味地講求偏差值，每件事都要經過量化才能下判斷，不是嗎？大人這樣做不是在虐待小孩，而是在嚴重地影響小孩的價值觀！

村上　我到現在都還常常作夢。我的成績從高二起便一落千丈，我做的就是那個時候的夢。老師在黑板上寫題目，並且說：「村上，你來做做看。」我根本不會！說起來真不好意思，在夢中的我為了證明自己的存在價值，竟然還脫口說出：「我是作家！」（笑）。那真是個大惡

夢，令人討厭的夢。我們那個年代的是在七〇年安保運動之前，是個有嬉皮與反越戰聯盟的時代，儘管父母和老師要我們好好用功，我們卻仍然一心一意想找尋其他的道路。而如今，雖然大家口口聲聲說要追尋人生的意義、富足的生活，但結果卻是不斷地向孩子們施壓，強調「你一定要順著既定的軌道走，沒有其他價值觀的存在」。對孩子們來說，那種擔心被排在軌道之外的恐懼感，實在是太強烈了。假如確實加以量化的話（笑），今日的壓力肯定比我們當時大上一百倍左右。

宮崎　我們的工作室（STUDIO GHIBLI）正在招募新人，並且將求人漫畫廣告刊登在「Animage」上，內容只是說明在一年的研修期間內所給付的薪資有多少。結果，我們接到許多詢問電話，問的都是研修期滿之後有沒有什麼保證之類的問題。其實，我們在漫畫廣告上已經畫得很清楚，這種工作需要的是能力，假如沒有能力是絕對做不來的。至於想要追求成長或寧願選擇安定，完全是取決於個人，大家最好不要抱持有人會為你的將來明確地畫出來保證的幻想，我們不過就是打算把上述的觀念明確地畫出來罷了。不過，這麼一來，就有許多人因而卻步。應該怎麼

330

說呢，套句職棒常用的解說用語，「時代真的變了！」（笑）。

村上　哇哈哈哈哈哈。

宮崎　或者是說「運氣不佳」。在運氣不好的時候，反而要置之死地而後生的精神，認真地打出關鍵性的一球，以期能轉敗為勝，可是，現在的年輕人缺乏那種運動精神。假如現在有兩股潮流，一股往失敗的方向流動，一股往成功之路挺進，他們通常都會往失敗的方向走，不是嗎？就好像是受到一股神秘的力量牽引似的。不過話說回來，我們的那個年代的確是比較輕鬆就是了。

村上　我也是。我覺得現在的的高中生確實是辛苦。

宮崎　在那個認定看漫畫的人都是傻瓜的社會潮流之中，唯有讓自己成為真正的漫畫家，才能證明自己的存在（笑），你說是嗎？

村上　是啊！

宮崎　而如今，青少年無論是要變壞或誤入歧途，都似乎有指南可供參考。就某種方面來說，父母親又變得很明理，所以，反而讓青少年變得更加無所適從。再加上一些該在孩提時代就必須碰觸摸索的事物，他們又都沒有

經歷過，以致變得非常害怕與人相處。在極端害怕受到傷害的同時，卻常常毫不在乎地傷害他人，這就表示他們缺乏這方面的訓練。

村上　這種現象的起因究竟是什麼？關於這個問題，我曾經說過並且寫過好幾次，去年還在「TOUCH」雜誌上發表「TEN YEARS AFTER」的一篇隨筆。我從十年前的報紙上挑選出照片，從而比較出十年前與今日的差異。然後，我覺得最大的改變應該是發生在一美元可兌換二百日圓的時候。在那之後，才有校園欺凌等等事情的發生。

這麼說很籠統，錯誤之處自然不少，但是我認為，明治維新之後，日本之所以能夠全民團結一致，是因為找到了一個共同的目標，就是參加世界性的金錢遊戲。他們認為只要把日圓變成能與美元分庭抗禮的貨幣，便可為日本在世界經濟中找到絕佳的定位。因此，日本做了許多事——又是前往滿州進行開墾、又是發動戰爭，我的父親和祖父當時也都全力以赴，要讓日本成為世界一流的國家，可說是當時全體社會最有共識的價值觀。

然後，到了十年前，日圓終於可以和美元分庭抗

禮，一美元可以兌換二百日圓了，那麼接下來大家要做什麼呢？大家於是停下腳步來思考，結果拚命努力工作的人全都失去了目標，而就在此際，父權崩潰，有人轉而去思考生命的意義，有人則主張要重視個人的休閒娛樂，目標變得凌亂分歧。

就我個人的看法而言，日圓雖然已經成為國際性貨幣，但是，日語卻尚未成為世界共通的語言，日文作品也未能通行全世界。而所謂的文化，就是要讓對方能夠徹底明白你的特殊之處。我們原本只要朝著這個目標前進就好，卻因為拋不開金錢的誘惑，以致沉迷於金錢遊戲，終日汲汲營營。

我雖然淨說不好的一面，但是，我們現在好像挺重視海外情報，不是嗎？那些「到海外去奮鬥的人士」，以及會說英語的人，不都是相當受人尊敬嗎？所以，現在其實也有好的一面，只要擬定策略努力去做，我相信好的一面必定會日益增加。

不以人道主義為訴求，是宮崎作品的偉大之處

村上　就一名男子而言，我個人比較喜歡自己在十二至十四歲的那個年代，同時對於描寫那個年代的電影也有相當的偏愛。而且，我也說過很多遍，男人在小的時候，就是在懂事以前，很容易受到母親的支配。然後，等到他們懂事，變得有點好色之後，就會受到好女人所左右（笑）。他們之所以要上好的高中、進好的大學、找到好工作，正是娶得好女人的壓力使然。想當年我也是一樣！

宮崎　我當年的志向未免太低了（笑）。

村上　所以我覺得，我們不受母親與女人支配的時期，其實是相當短暫的。電影「STAND BY ME」所描寫的正是那個時期的男孩，當年的我也是一樣，有許多的男性朋友。而如今，那卻成了孩子們遙不可及的世界。

宮崎　聽你這麼一說，我覺得自己好像一直都被人所支配。至少在十八歲以前。

村上　您是指哪方面呢？

宮崎　唉，說來話長。在戰爭期間，我大可認為自己的父母是世界上最了不起的人，可是，我卻從小就心存疑問，總認為它可能與事實不符。我整整花了十八年的時

間，才破解了這個被我冰封了的記憶。所以，現在想想，我高中三年幾乎都是在睡夢中度過。

村上　您都在睡覺啊？

宮崎　我只能那樣想啊！因為，我當時既沒有參加社團，也沒有和朋友深交。不過，我倒是好像有看書。

村上　那您應該是在休息吧（笑）。

宮崎　我也很想這麼想（笑）。所以我後來會想製作兒童動畫，其實是一種補償心理。因此，每當有人問：「你為什麼會製作兒童動畫？」我總會說，是因為本身的體驗。我完全不記得十二、三歲時的自己。也就是說，我覺得自己在十八歲之前，幾乎都躲在房間裏亂吼亂叫，一心一意只想要忘掉一切，也因此真的忘掉了那一切。我的內心是一片空白，不過，風景倒是還記得就是了。

村上　其實，作家也是一樣。有人說我必定是有個完美童年。可是我卻覺得。正因為我的童年不夠完美，所以我才會寫作。想說的事情沒能說出來、把父親或朋友對自己所說的話給忘記了，或是當時有一些話自己沒能聽進去，正因為這樣，我現在才要把它寫出來。

宮崎　我當時為什麼沒能說出來呢？正因為自己有

望他們能夠勇敢地說出來（笑）。

過那樣的經歷，所以才不想讓後來的小孩重蹈覆轍，而希

村上　我非常能夠體會。不過我在想，應該沒有人的童年是十全十美的才對。那些「真正擁有美妙童年時光的人們」，絕對都已經不在人世了。我總覺得，唯有心中始終有所羈絆的人，才會去創造事物、思考人生，我這樣說並不是要為自己找藉口（笑），而是真心這麼認為。至於我們全家都喜愛宮崎先生作品的原因，則是因為您不以人道主義為訴求。

宮崎　真高興聽到您這麼說（笑）。

村上　雖然您的動畫都是以完美結局來收場，但裏頭卻沒有一般所謂的人道主義。有人說「人道主義是一種陰謀」，我卻認為那是一條非常輕鬆簡單的道路。而且，還必須編織許多的謊言。現在的小孩都非常嚴苛，一眼就能夠把那種人道主義給看穿。不過話說回來，要在片尾捨人道主義而就完美結局，實在是一件很難的事情。雖然我這樣說可能會讓您感到難為情，但是，我認為那絕對需要一種思想來作後盾。

宮崎　不，對於創造真正完美的結局一事，我早就

已經死心。

村上　啊……。

宮崎　我總是抱持著「先把一項問題解決了再說」的態度。雖然在那之後可能會有更多的事情發生，但是，身為創作者的我們也只能說，是我們所設定的主角，所以應該可以應付接下來的難題吧。從電影製作的角度來看，如果能製作打倒壞人便使大家得到幸福的電影，肯定是輕鬆又快樂。

村上　是呀，當然輕鬆（笑）。還有，就算有好多事情還沒有解決，但總是可以將之凍結起來，靜待一個新的開始。不過，那些讓你覺得絕對可以繼續下去的孩子，全都是女性，對不對？

宮崎　是啊（笑）。

村上　那樣一來，會不會因為太過寫實，而有不捨之處呢？

宮崎　嗯。一想到要把主角設定為男性，就覺得非常地不自然！因為，問題其實並不單純。也就是說，我們的角色設定如果是把那些傢伙打倒即可的話，主角當然以男性為佳。可是，現在如果要製作以男性為主角的武打戲

的話，就只有效法「法櫃奇兵」一途，或者就是任誰看了，都可以一眼分出善惡好壞之類的……。

宮崎　我能做的就只有那些了。描寫一個沒出息又被動的少年，應該是最簡單不過的了。一個精力旺盛的少年，卻不知道往何處發洩，就算他的精力得以發洩，也必須是在經歷波折之後，才能順利找到人生的方向，假如是這類的設定，再多我都能拍。可是，他們問的是「為什麼你的電影只有女性當主角」……。

村上　我也覺得娜烏西卡如果是男生的話，整個故事一定會變得亂七八糟（笑）。那一幕，娜烏西卡坐在王蟲金色觸手上的畫面，假如改成男生的話，肯定會被罵「你是笨蛋啊」（爆笑）。因為，娜烏西卡實在是太可愛了。

宮崎　啊，真不敢當（爆笑）。不過話說回來，我在做動畫時，總會覺得自己是在說一個漫天大謊！你想想看，假如我們動畫裏廣受肯定的主角是個現實社會中的平凡女生就可輕易取代的話，那我們豈不是讓人看笑話了？

村上　可是，女主角長得可愛不是很好嗎（笑）？

宮崎　所以說，這就是最難拿捏的地方。只要一個不小心就會變成戀童癖的目標。不過，為了要畫出自己也能夠肯定的角色，就某方面來說，當然必須要努力把她畫得可愛才行。可是，如今有太多人都是用看待寵物的心態在描繪女性，而且最近還有變本加厲的趨勢。人們一方面高聲提倡女權，一方面竟然做得出這種事來，我實在是很不願意去分析箇中的原因……。

村上　不過，您大可不用去想那種事情吧（笑）。

宮崎　就算是去分析，也不會有任何的結果。

村上　沒錯。那種事情並不是分析就能得到解決。

這樣想，無非是想讓自己能輕鬆一些。我也不喜歡去分析，所以，才要牽強附會也為自己找一個藉口。不過，請容許我以影迷的身分來講幾句話，請不要為了那些低劣的作品而煩憂，您應該要繼續推出更多的好作品，希望您能夠將煩憂的精力用於作品的創作上。

（「Animage」一九八九年十一月號）

村上龍

一九五二年二月十九日，生於長崎縣佐世保。武藏野美術大學肄業。七六年以「近似無限透明的藍色（限りなく透明に近いブルー）」一書成為備受矚目的小說家。後以上述作品獲得第十九回群像新人文學賞、第七十五回芥川賞。八一年以「置物櫃娃娃（コインロッカー・ベイビーズ）」獲得野間文藝新人賞。現在除了作家的身分外，同時還兼具電影導演的身分。

主要的作品有「置物櫃娃娃」、「愛與幻想的法西斯主義（愛と幻想のファシズム）」、「五分後的世界」、「TOPAZ（トパーズ）」、「IBIZA（イビサ）」、「ピアッシング」等。

導演的電影作品則有「近似無限透明的藍色」、「沒事的，我的朋友（だいじょうぶマイ・フレンド）」、「萊佛士飯店（ラッフルズホテル）」，以及榮獲九二年タオルミナ電影節最佳導演獎的「TOPAZ」。最新作品是原著、劇本、導演全都一手包辦的「KYOKO」。

（此資料至一九九六年為止）

現在好讀者或好觀眾眞是越來越少了

對談者／糸井重里

宮崎　在電影「龍貓」裏，糸井先生除了負責撰寫宣傳文稿之外，還爲父親的角色配音，有了你的聲音，使得整部電影顯得沉穩內斂，眞是棒極了。

以前我在看ＮＨＫ的「ＳＴＵＤＩＯ Ｌ（スタジオＬ）」時，就覺得當時擔任主持人的糸井先生的聲音「眞是不可思議」。我雖然是聽了許多配音員的聲音，但總覺得他們的聲音都太熱情了，活像是一位完全理解小孩所有言行的父親。以前不是有一部電視劇叫做「爸爸無所不知（パパはなんでも知っている）」嗎？其實，三十歲上下的父親是不可能那麼厲害的。於是，我們便決定找其他人來配音。而推薦糸井先生的人就是我。

糸井　原來是您的推薦啊？

宮崎　嗯，是的。我們在討論「龍貓」宣傳文稿的時候見過一面⋯⋯我就在想，你的聲音那麼地奇特，說不定正好適合。雖然說它旣奇特又適合有點奇怪⋯⋯我的意思是說，帶點粗魯的聲音才正好。不過，用粗魯這兩個字來形容也很奇怪就是了（笑）。

糸井　您是說我的聲音不帶感情嗎⋯⋯（笑）。

宮崎　我們自己就是過來人，不是嗎？我知道父親的眞實面貌，並不是「爸爸無所不知」。所以我才認爲應該把那種眞實的感覺表現出來。說眞的，我當時的心裏眞的是七上八下，但完成後，我眞的覺得很棒（笑）。

糸井　監製先生爲了要考驗我，還拿了一份特地撕下來的艱深劇本到我家來。雖然他要我唸唸看，但是，那種東西我根本唸不來。當我正想放棄的時候，他對我說，你就試試看嘛，我就想，反正我不管了。因爲就算不行，也必定還有替代人選。

宮崎　根本沒有什麼替代人選（笑）。

糸井　一個也沒有啊？原來我做了一件可怕的事情（笑）。

宮崎　由於電影是一種完全沒有實際時間可依循的東西，因此就必須完全仰賴配音員的靈巧度。可是，我們有時還是會有一種無法得到滿足的感覺，比如說，聲音缺乏之存在感之類的。尤其是女孩子的聲音，大家都用好像是在告訴觀眾「我，很可愛吧」的聲音在說話，我最受不了那種聲音了。所以我一直在想，一定要想辦法做改變。不過，出現在「龍貓」裏的女孩子，無論是小月或小梅的配音都很棒，沒有任何不自然的感覺。

糸井　就您所說的聲音缺乏存在感來說，我們反倒認為動畫本來就應該那樣才對！演戲也是一樣，如果不誇張一點，怎麼能將意念傳達給觀眾呢？比方說，我平常在與小孩子接觸的時候，我的聲音其實更加冷淡。可是，別人卻通常會要求我用不同於我想的聲音去配音，老實說，這令我相當苦惱。當然，假如要我模仿「爸爸無所不知」，我是沒有問題的啦！

宮崎　喔，原來如此（笑）。

糸井　沒錯，我做得來。可是，那樣的模仿是沒有意義的，不是嗎？

宮崎　的確是很難拿捏。因為我們嘴裏雖然說「像平常一樣就可以」，但其實和平常是不一樣的。

糸井　那是騙人的，騙人的啦！假如真用平常的語氣，感覺一定很嚇人，因為，人真正的說話語氣，無論是害怕、驕傲或是嘲諷──都是非常地，怎麼說呢，應該說現實中的聲音都帶有一種出乎意料的邪惡感覺。

宮崎　我明白。假如一直要自然就好、自然就好，就會面臨上述問題。由此亦可知，我們平常為動畫所配的聲音，是多麼的一板一眼。

糸井　您選擇我的聲音，就表示希望我以平常的聲音去配音，可是，其中應該也有人希望不是我平常的聲音，而是表現在外的正式聲音，就結果而言，我是符合了這樣的期待，不知道我的拿捏是否合宜？我記得我這樣問過監製。

宮崎　那是我們在進行後製錄音的現場常會碰到的問題。就配音員來說，有時我們明明已經強調了好多次，他們卻還是越配越糟糕……不過，我們這次可是被負責配老婆婆聲音的北林小姐給嚇壞了（笑）。真了不起，我好驚訝。

糸井　太厲害了！真是厲害啊、北林谷榮小姐！說

不定因為她的力量，而改變了原有的劇本內容。

宮崎　她是真的用自己的方式在表現。

糸井　發聲的地方完全都不一樣。感覺上就好像她不只是在唸劇本，而是把存在於空氣中的台詞給牢牢抓住似的。那是她自己抓住的台詞。

宮崎　在緊張的時刻，她的配音也都聽不出緊張的感覺，當我對此提出疑問時，她卻說：「我覺得這種時候不要發出那種聲音比較好。」我聽了恍然大悟（笑）。

糸井　那大概就是所謂的一種臨場的感情吧。比方說，我們出外景去拍照。由於當時的拍攝現場一片祥和，再加上一路上的氣氛又很好，所以我們就容易受影響，認為找到了一個好地方。可是這樣一來，我們在拍照時的心境就變得不夠單純了！因為，我們已經愛上了那個地方，因此，就算當時我們自認為拍得很好，但是，若事後我們挑出一張洗好的照片給客人看的話，將會發現那只不過是一廂情願罷了。不過話說回來，縱使我們不喜歡那種事後才知失敗的感覺，而想要打從一開始就嚴格把關，但一旦到了現場，有時還是會說不出口。就像這次的配音作業，我就很擔心自己有時可能會配得不好，可是工作人員會因

為我不是專業配音員，而對我說ＯＫ。不過，慶幸的是，我的擔心並沒有成真就是了。

總之，我壓根兒都沒想到自己竟然可以配音。畢竟，在一開始的時候，我們談的是這部電影的文宣。

我起初寫的是「或許，這種生物在日本已經不存在了」。既然加了「或許」就表示說不定是存在的，我這樣寫其實帶有寫實主義色彩。而我正打算這樣對孩子們說明，結果，他們對我說：宮崎先生希望您把它改成「或許，是存在的」。我一聽到這個說法，馬上就同意了。

宮崎　與「已經不存在了」比較起來，「是存在的」所含有的「或許」意味比較濃厚吧。

糸井　嗯，沒錯沒錯。

對於「現在的小孩很可憐」的說法，我相當在意。

宮崎　雖然可能也要加上「或許」兩字比較恰當，但是我想，在日本，認為龍貓已經不存在的人肯定比較多，大多數的人都認為「龍貓」是一部懷舊電影。只有我

一個人在硬說「才不是呢」。每當聽到有人說「好懷念」，我就不禁火冒三丈。前陣子，我在與林明子（繪本作家）小姐進行對談時也說過，我相當在意「現在的小孩很可憐」的說法。因為，自然破壞和都市化的現象是東京好幾代的住民一直以來共同經歷的事實，絕非現在的小孩才突然面臨的遭遇。所以，如果有人說現今世界裏並沒有龍貓的說法是不對的，那我會覺得他們曲解了我的想法……

糸井　雖然有點唐突，但是，我每年大概都能抓到二百隻的蟬！去年和前年也一樣。而且是徒手抓到的。蚪當然是不用說，就連沙蟹也抓得到，地點當然是在東京。孩子們因而對我崇拜不已，還稱呼我為「蟬之天敵」（笑）。

宮崎　我家是在東京近郊一個叫做所澤的地方，那裏原本是一片茶園，當房子蓋好之後，蟪蛄竟然從土裏爬到基地上面來了。害我覺得自己不該把房子蓋在那裏，並且因而感到過意不去。因為，牠花了好幾年才能鑽出土壤，而我的房子卻蓋好了，不是嗎？

糸井　看到牠們破土而出，會覺得很感動吧。

宮崎　我家前面有一片雜木林，我兒子小時候常常

去那裏抓獨角仙等昆蟲。雖然這樣的說法太過自我，但是，我很滿意自己能搬到那種地方，可卻不希望今後再有人搬過來（笑）。

話說回來，都市裏的小孩只能在水泥叢林中生活，就連學校的操場也變成水泥地，基本上的確是很可憐。

糸井　把操場鋪成水泥地這件事，應該有什麼含意在裏面吧？

宮崎　就是文明進步的證明嘛！同時也是高度成長的證明。

糸井　不是為了提供溜冰的場地吧（笑）。方便整理也是原因之一吧……。

我的出生地在群馬縣的前橋市，可說是從小在河邊玩耍長大的。雖然那種生活別有一番樂趣，但是，誠如我父親所說，那個魚蝦悠游的河中世界是必須與農作物一起成長才能永續不絕的。但到了我們這一代，那種昔日風光已消失殆盡。

宮崎　總之，小孩子沒有所謂的過去或現在的觀念，他們只知道「現在」。

糸井　嗯。

宮崎　所以，當我們面對住家附近遭受污染的河川而提及「這條河在十年前左右還相當乾淨」時，孩子們總是會很生氣。

糸井　對呀。

宮崎　而且是大發雷霆。我覺得那其實已埋下了他們對大人不信任的種子（笑）。到最後，一切就變得好像都是無可奈何的事。而那不正表示著，我們一開始便教會他們放棄了嗎？假如我們挺身致力於淨化河川的活動，他們說不定會認為「爸爸真了不起」。可是，我們卻只會說「真髒——」。我們在不知不覺中採用了這樣的教育方式。

繪本只會迎合小孩，我不喜歡這樣

宮崎　糸井先生你是在有了小孩之後，才開始喜歡童書的嗎？

糸井　是的。

不過，若以嚴苛的角度來看繪本的話，我總覺得有許多人原本是想寫小說，後來因為發現繪本的鬥志不夠，才退而求其次寫繪本的。我不喜歡這樣，所以

到現在對繪本都還存有很強烈的偏見。

宮崎　我也是頗有偏見！

糸井　其中當然也有不可多得的傑作，就像描寫毛毛蟲穿洞而出「好餓的毛毛蟲（はらぺこあおむし）」（艾瑞・卡爾Eric Carle著）的故事，讓人一看就覺得絕非雕蟲小技。還有中川李枝子小姐的作品……沒有那樣的水準，是無法令人喜愛的。

宮崎　有個叫阿部進的作家，寫了一本名叫「現代兒童氣質（現代こども気質）」的書。內容是描寫六〇年代初期的孩童們。這本書給了許多人相當大的衝擊。因為，與我們成人自己相比，書中所寫的現代兒童不但對現實環境有著柔軟無比的適應力，而且活力充沛，作者認為，那股旺盛的生命力正是突破難關的力量。不過話說回來，書中所說的那群兒童，其實正是人們所謂的「嬰兒潮世代」。也就是長大後變得相當神經質的一群。從這點來看，如果只是針對當時的狀況便給予無條件的評價，或是因此一味地認為當時的兒童表現很好的話，我認為這樣的觀點是錯誤的。

糸井　嗯，兩種觀點都是不對的。我覺得，既然是

340

成人作家，就應該站在成人的角度，把自己從小到大所看到的社會和世界的變遷，如實地寫進繪本中才行。我之所以喜歡中川李枝子小姐所寫的書，就是因為她有做到這一點啊！

宮崎　沒錯沒錯。

糸井　因為感覺很真實，所以才會非常喜愛。

廣告的世界也是一樣，在想成為文案的學生當中，觀念錯誤的人可分為三種。一種是只知仿效前人的傳統派：一種是把前輩做的的一些「徒勞無功的事，拿來當作是自己的一番冒險或革命。比方說，明知道寫出「大便」這兩個字會讓人大吃一驚，卻偏偏要用「大便」這兩個字的人。還有一種就是「不務實」的人。總共有這三種。而且，我還想到了一個具體區分這三者的方法。簡單舉例來說，不務實的人就是會去摘野花來送給情人的人。也就是說，這種人會認為縱使是平凡的野花，只要是親自去摘來的都非常可愛，滿心以為心意才是最重要的。我不喜歡這種做法。我想對這種人說，不要送野花給我，你應該有零用錢吧！至於以革命家自居的人，則是手捧蕺菜花束的人。我會對他們說，不要增添我的困擾。然後，第三種是

人。我曾經這麼教訓過那為什麼你們只會捧這三種花束來呢？我曾經這麼教訓過那些學生。問題就在於當場該如何做選擇。你可以根據當令花朵做選擇，也可以完全根據自己的喜好作取捨，而買個球根自己將它栽成花，說不定也是個不錯的決定。這樣想想，就會覺得上述三種人都太投機、不負責任了。雖然我不敢奢望他們能夠改變觀念，但是我倒記得叮嚀他們，千萬不要只想一個蘿蔔一個坑。我想，動畫方面應該也有相似之處吧……。

宮崎　哈哈哈哈，我聽了很有同感。

糸井　像是捧著野花前來的厚臉皮傢伙呀！

宮崎　「大便」的那一段話，讓我覺得深有所感。那種人太多了。所謂的動畫就是畫畫嘛！在畫畫的階段，我最感不慣一臉有所求的傢伙。我覺得，那種故意要提醒大家「請看這邊」的傢伙最是要不得了。

糸井　那根本是一種穢物嘛（笑）。

還有，有一種說法讓我很不以為然，那就是當我們

與兒童交談時，只要讓自己和兒童齊高便可以溝通無礙的看法。我覺得那是個絕對錯誤的看法。唯有站在成人的角度，以掌握全局的方式來與兒童溝通，才能真正了解兒童。因為，就現實面而言，大人與兒童之間原本就有一種權力關係存在，絕對不可以刻意掩蓋。大人與兒童之間的關係是一種上下關係，這與朋友之間的關係是不一樣的。可是，繪本卻刻意蹲下身來。這是我最受不了的地方。

宮崎 繪本這個領域，雖然會隨著時代的改變而有所變化，但基本上，它已經與成年女性的觀點，像是可愛與否、漂亮與否等混雜在一起了，不是嗎？所以，每當我看到那些廣受小孩喜愛的書時，總會覺得「這種書其實不看也罷」。不過話說回來，所謂的通俗文化，原本就有無益的一面，就連我們的動畫也不能倖免。雖然我知道兒童看得最多的就是這類的東西，但是老實說，我個人並不怎麼喜愛。我總覺得差不多夠了……也就是說，從事通俗文化創作的人，在面對永遠不變的模式時，仍應保持新鮮感，才能注入新意。對於那些只知蹲下身迎合兒童的人，我並不怎麼喜歡。

糸井 改變一下就好了。譬如改變高度。另外，您

覺不覺得有些「人篤信「少年之心」，認為少年的心靈最好不要改變。我討厭那樣的字眼。說什麼某人擁有一顆少年之心……之類的話，宮崎先生一定常聽人這麼說您吧？

宮崎 我已經是個滿腦子煩惱的成年人了！

糸井 一點也沒錯。

宮崎 我的煩憂比別人多，真的。還有，我希望別人不要再用像浪漫或夢想之類的字眼來形容我作品了。

徹底的傻瓜才能讓世界變光明

糸井 現在的年輕女性不是常用「少年氣概」來形容自己還像是個長不大的小孩嗎？我覺得「少年之心」這四個字就像是在玩家家酒時所用的台詞。所以，在此我要聲明，一個口袋裏塞滿彈珠的人，並不表示他就擁有一顆少年的心。頂多只能說他有一肚子的煩惱，但那絕非少年的心（笑）。

雖然我的說法有點雜，但我總覺得少年之心這四個字聽起來好像「傻瓜最好」的意思。不過，假如是那種忙得團團轉到最後又回到原點，徹頭徹尾的傻瓜的話，我個

342

人倒還挺喜歡的。

宮崎　就是啊！我明白，我非常的明白。唯有那種徹頭徹尾的傻瓜，才能讓世界變得光明（笑）。

糸井　可是，要怎樣才能成為徹頭徹尾的傻瓜呢？

說到這一點，每個大人可說都是費盡了心思。不過，我倒是希望身為大人的我們，在孩子面前不要用少年之心之類的字眼來打混。就某方面來說，繪本世界可說充滿了這類的思維。要是我來寫，肯定會不一樣，所以我很想試試看。我以前也創作過一本，不過，當時我純粹只是想製作一本有圖畫和文字的書，所以到目前為止，我還沒有做過真正的繪本。

宮崎　我在孩子還小的時候，曾經想過要做繪本，但是現在已經完全不想了。說不定等到有孫子之後，我又會想做了。我的電影本來就是為了小孩而作，所以，如果住家附近沒有小孩或身旁沒有小孩，實在不好。假如我的眼前有個活蹦亂跳的小孩，比方說電影主角是五歲，就正好有個五歲小孩在身旁的話，我創造出來的世界將會更加豐富多彩。因為，人長大了總是會遺忘。像你就很幸福！真羨慕你有個六歲的小孩在身邊。不像我，兒子都已經二

十一和十八歲了。真希望每年都有五、六歲大小的小孩在我身旁。

糸井　不，我倒覺得六歲的小孩已經算是大了一點。我家的小孩在五歲的時候最有趣了。六歲就得去上學了。雖然那種積極向前的人生也很不錯……。

宮崎　小孩子一旦開始識字就會變得比較無趣！

糸井　是會改變。

宮崎　大概是二歲半到五歲左右吧。

糸井　我最喜歡我家兒子在五歲時所寫的字了。可是，一到六歲，他的字就完全變了個樣。

宮崎　當我們眼看著在襁褓中的小嬰兒漸漸長大，有一段時間被你認為是很乖的小孩，會漸漸變得無聊又不好玩，那種感覺很不好受。也許你會想，這究竟是誰造成的，不過我想，問題應該還是出在親生父母的身上吧！

糸井　唉，慢慢的他已經不再是個小孩子了！

宮崎　原本以為將來會變得很了不起的小孩，竟然變成了一個平凡人。

我想成為一個可怕、奇怪又嚇人的怪老頭

糸井　假如有人問我是什麼樣的父親，我想，對孩子而言，我應該是孩子王吧。

宮崎　我則是個心中充滿遺憾的父親（笑）。基於我小時候的經驗，我曾經告誡自己不要成為那種不受歡迎的父親，而且心中也有各式各樣的典範，只是事與願違，到最後我竟然又帶給孩子們另一種壓力。對小孩來說，父母親的存在就是一種壓力。缺乏壓力就無法生存，壓力是絕對不可少的，所以，它當然是必須存在的。只因存在，彼此便能相互施壓、共生共存。我是個不及格的父親，我常想，要是孩子們能對我「以牙還牙」就好了。不過，我倒希望能扮演好祖父的角色。目前我正摩拳擦掌等待那一天的到來。我想當一個可怕又奇怪的祖父……。

糸井　嗯──

宮崎　比方說，孫子一進到祖父的房內，就看到一大堆讓人毛骨悚然的東西。雖然我說這滿屋子的東西都不可以碰，但小孩鐵定會想盡辦法要去碰碰看。或是我會要孫子對他的父母絕對保密，然後找來一部拉風的車子帶孫子去飆車等等。我在想，不知道自己能否成為那種老頭。

糸井　那種怪老頭，不錯耶。

宮崎　那種怪老頭常常在英國的讀物中出現。年輕時做盡各種事，因此便決定在晚年要好好地享受餘生，不是常有那種老爺爺嗎？我想變成那種爺爺，好為孫子們製造驚奇。只是，我不曉得該怎麼做。首先需要一個場所吧，有了場所，爺爺才有存在的空間。假如一直無所事事地待在六帖楊楊米大的新房間裏的話，那可不行。真難！我左思右想，構思該如何去佈置那個場所，在天花板畫上驚悚的雲朵，然後掛上一幅長達三公尺的巨翼龍畫像，讓它隨風搖晃，而我這爺爺便端坐其中。

糸井　呵呵呵。

宮崎　我不知道當年我的父親在想什麼，他買了許多尊木雕佛像回家，然後開始為它們上漆，最後漆成五彩繽紛的模樣。塗的顏色都是大紅、大綠、金、銀……等顏色。我父親把它們全都擺在房間裏。看起來好嚇人。彷彿是走進了中國的寺廟。

糸井　這鬼點子還真不錯（笑）。

宮崎　大家都覺得毛毛的，只有我一個人覺得很有

趣。我一定要把那些佛像拿過來，將它們和巨翼龍畫像一起擺放在我的房間裏，那樣一定會嚇人。

糸井　這主意不錯！

宮崎　真希望我能成為那種房間裏擺滿恐怖玩意兒的怪老頭。

糸井　若是自己的小孩，就做不到了。

宮崎　的確是沒辦法。我只知道工作，根本就是工作過度的父親。我沒有帶給他們任何的陰影，在家裏也沒有任何的存在感，所以，我的心中才會充滿懊悔。我們畢竟都需要一個家。雖然建立一個充滿氣味、時而陰暗的家並不容易，但總要先創造出一個場所才行。我覺得那些認為世界既單純又明快的孩子們，一定都是住在用2×4工法建造的房子裏，才會有那樣的心境。

糸井　已經很久沒有出國的我，最近連續出去好幾次，每次從成田機場坐車回家時，我總會盯著沿途的景象直看，結果我發現，現在的看板和廣告詞真是讓人讚嘆。也就是說，平面設計的技術可說是日新月異。因為這樣做才不用花大錢嘛。不過，我卻沒有看到任何的「建築」。我只看到在褐色的壓克力箱或四方形的看板箱上的平面設

計。這種作法根本和以前在窗紙上作畫的方式相同嘛！外國可就不同了，只要你走一趟芝加哥、紐約或是洛杉磯，就會發現到處都有建築師的蹤跡。從事木匠工作的人也不在少數。因為，那裏的人會把建築當成是一種表現。我覺得日本這種人實在是很少見。

宮崎　幾乎是沒有吧！建築師都把眼光放在紀念館之類的大型建築上。我想，該是提醒日本人建造民宅的時候了。我的意思不是要政府貿然去商借老舊民宅，然後再加以改造。而是希望政府能夠提供優惠的稅率和福利給那些自願建造有特色民宅的百姓。我是指三十年後越陳越香的房子，而不是三十年後又得重新改建的房子。所以說，我們是該去建造那種民宅了。

糸井　那一類的建築，不見得一定要由建築師來打造。說不定企業才是最重要的推手。

宮崎　大家都只對最新流行的事物感興趣。所以我才要想辦法變成怪老頭……想歸想，萬一我的孫子在我還沒有準備好的時候就出生的話，那可就傷腦筋了。

糸井　屆時只好同時扮演兩個角色囉（笑）。

宮崎　我正在煩惱，不知道自己該不該去買一部大

紅色的跑車。雖然我的孫子都還沒有出生，但是我真的很認真在想這個問題。假如我能夠擁有像菖蒲園（此次對談的場所）這樣的庭園，我會在水池中間擺放一隻石砌恐龍。

接著堆出一座小島，再將依據三角龍實際大小所製造的模型置於其上，然後任雜草叢生。我不准小孩子進去。而且會把整個庭園弄得非常隱密，除非小孩子自己偷溜進來，否則絕對看不到。當然，假如是在樹葉凋落的冬日，應該就可從樹木縫隙之間窺見一二。我想，到時候小孩子一定會想要偷溜進來。他們肯定很好奇，想要知道裏面究竟有什麼，萬一偷溜進來的孩子被我發現了，我就會大吼一聲「滾出去──！」。

糸井　哈哈哈，那種事父母做不來的，只有爺爺才做得來。總之，這樣做有一個前提，那就是社會上的基本規範必須由父母來負責教導。

宮崎　就是啊（笑）。

糸井　所以說，為了搞破壞，就得做得像樣一些。

宮崎　是啊，彌補一下當年的遺憾。

為人父母心中難免會有掙扎。

並無特定模式可循

糸井　前一陣子，我深感父母難為。我家小孩上課從來沒有缺席過，只有一天遲到了。原因是在蟬兒成群聚集的公園裏有一隻棄貓。就像一般的小女生那樣，她對那隻貓擔心不已。於是，晚上她又去看了那隻貓。到那時為止，一切都還OK。而我也不以為意。到了隔天早上，我心想，那孩子絕對放心不下那隻貓，果然不出我所料，那孩子竟然因為去找那隻貓而遲到了一個小時。在途中，她一想到同學們一定都坐在位置上了，再加上從來沒有這種經驗，難免以為自己一定是做錯了，所以就一路哭哭啼啼地走到學校。假如是爺爺奶奶的話，肯定會對她說「那沒關係啦」。可是，站在父母的立場，就無法百分之百的表示贊同了。

宮崎　對，我明白。

糸井　我不跟孩子談棄貓的事，劈頭就告誡道：既然事後會哭，那就最好不要遲到，至於那隻貓……這是我的處理方式。我必須雙方都兼顧到才行。雖然到最後這件事因為孩子能夠體諒我兩者必須兼顧的痛苦心情而順利解

346

決，但是，萬一我在處理過程中稍有閃失的話，身為父親的立場以及我所堅持的原則，都會因而喪失。所以說，當時我真的覺得父親難為呀！

宮崎　就某方面來說，父母是小孩的敵人。相反的，爺爺或奶奶則是與他們站在同一陣線。故事裏不也都是這樣嗎？

糸井　繪本之類的童書，因為是故事，當然可以愛怎麼說就怎麼說。可是我覺得，為人父母還是少利用那些故事為妙。因為，只要真正當上父親就會發現，教育子女絕對沒有規則可循，所有的經歷都是在掙扎中渡過。

宮崎　嗯。

糸井　掙扎是必然的軌跡，但繪本作家往往因為過度自由，或是流於模式化，以至於索然無味。我覺得像「小熊維尼」的作者A‧A‧米倫，就是個很了不起的作家。他在這方面的描寫可說是非常地精準。

宮崎　對呀。

糸井　書中有兩個主角，一個是人類的「你」，一個是備受「你」寵愛的布偶熊。布偶熊老是愛闖禍，而「你」則是一個迷糊的傢伙。克里斯多佛‧羅賓雖然是出現在故

事中的主角「你」，但實際上，卻只是個被小熊維尼他們拉著去經歷各種冒險的角色罷了。假如以為人祖父的立場去描寫的話，肯定會讓「你」大出風頭。可是，米倫並沒有那麼做。這就是我覺得了不起的地方。我覺得，假如是以一心一意只想讓孫子能夠大展身手的一個平凡祖父的心境去寫書，反而表示他不懂小孩，不是嗎？

宮崎　真的克里斯多佛‧羅賓本人在現實生活中好像吃了不少苦頭。因為那個故事實在是太有名了，以至於一直到後來，他很怕聽到「難道那個克里斯多佛‧羅賓已經走到窮途末路了嗎？」之類的話。

糸井　孫子果然是一種好玩得不得了的東西。

宮崎　光是溺愛可就太無趣了。

糸井　話是這麼說沒有錯，但是，一旦您真的成為祖父了，上述的計劃恐怕全部拋諸腦後，而只是一味的寵愛孫子吧。您應該會有些擔心吧。

宮崎　我是很擔心啦。我明白我自己的計劃太講眾取寵了些。其實，我並不想那麼做，也清楚我這個怪老頭若能以本來的面貌去影響孩子就很好了。可是，又擔心那樣做會讓別人無法感受到我的存在，所以才會覺得有必要

在房內擺上巨翼龍等等物品（笑）。

濫用「自由」二字的人，簡直就是騙徒

糸井　宮崎先生您製作了那麼多動畫，當起祖父肯定比較吃香。

宮崎　我倒覺得並不盡然。因為，動畫會不斷地改變，隨著風俗文化潮流而改變。

糸井　是嗎……。

宮崎　我認為就是那麼一回事。所以，我對它不會有任何的期待。況且，我方才所說的那種怪老頭是絕對不可以纏著小孩不放的。我有我的做法，你也要有你的做法。所以，不能碰的東西就要說不能碰。絕對不能說「碰一下沒關係」。因為，東西碰了就壞。假如你讓他去碰了不該碰的東西，以致東西壞了，那就一發不可收拾了。所以，該生氣的時候還是要生氣。

糸井　好像是在演戲啊！

今天，從我們的對談中，我發現我們有個共通點，那就是都不認同太過跳躍的方式。濫用「自由」二字的傢

伙，簡直就是在欺騙世人嘛！

宮崎　最好不要常常把感受性掛在嘴邊。因為那往往對孩子們毫無助益。只要親子之間互施壓力，自然就能將自己的身影烙印在孩子的身上了！

糸井　只要用心去體會，便會發現高貴的信仰其實是存在的。用心去體會的人總是比較受歡迎……。就現今而言，比方說，同樣是打雷，嚇得尖叫的人絕對比保持靜默的人偉大，不是嗎？就像是罹患結核病的人比較了不起一樣。我呢，就想打破那種想法（笑）。看電影也是一樣，哭的人絕對比沒哭的人善感，這是普遍的想法，不是嗎？

宮崎　在文章裏寫「我哭了」的評論家最是差勁。因為，那意味著他在告訴大家「我比較善感，我還保有感受能力」。可是，哭泣不過是一種運動罷了。

糸井　充其量也只是一種事實罷了。

宮崎　有些傢伙不是很喜歡在電影落幕的那一刻，用齊聲鼓掌來表達內心的感動嗎？有時我好想說「不要拍手」。

糸井　宮崎先生，看來您是個非常保守的祖父

348

（笑）。我們兩個從剛才到現在一直都很保守。

宮崎　雖然我最近經常說，但是，在此我還是要再說一次，不要為了無謂的感受性或自我去拍電影。

糸井　啊——我想，你的心中一定都有那個部分，只不過一路走來，已經漸漸被我們踩平罷了。

宮崎　就是啊。

糸井　沒錯。也就是說，無論是戴菜花或野花，我們在很多地方都曾經採過。

能夠扮演好讀者角色的人，實在是太少了

宮崎　說起來有點不幸，但是，假如流淚的人是我的話，我一定會思考這眼淚所代表的意義，而且，只有生活在這個社會上的年輕人的作為，才能讓我停止哭泣。所以，如果光用「我哭了」來表達的話，好像有點說不過去。

糸井　唉，那也是某些人的興趣嘛！

宮崎　所以說，去看自己拍的電影是一件苦差事。

因為，我必須和觀眾一起看！

糸井　哭也罷、笑也好，充其量都只是自我主張罷了。假如有人以這些為藉口來評論電影的話，對拍電影的人而言真是情何以堪，不要只是當電影院裏的觀眾，對應該針對電影內容多加思考，我覺得，現在能夠扮演好讀者角色的人，實在是太少了。

宮崎　動畫這種東西，無論再無聊都還是有人會欣賞。尤其是正值青春期的少男少女，只要能從電影中找到一點共鳴，就會全盤接受這部作品。而且還會寫信給我們，不是嗎？因此，往往讓我們這些在現場工作的人，失去了正確審視自我的能力。所以，會認為有必要做好評論的工作。

糸井　那是放諸各領域皆相通的事情呀，例如有關繪本方面的評論，他們所用的語言應該也是幾乎相同的吧。

宮崎　嗯，的確是如此。

（『素直にわがまま』偕成社　一九九〇年十二月）

糸井重里

一九四八年十一月十日出生於群馬縣前橋市。六七年四月進入法政大學文學部就讀，隔年休學。旋即進入廣告公司工作。

於七五年獲得TCC（TOKYO Copywriters Club）新人獎，並且退社獨立。七九年設立東京糸井重里事務所，以自由撰稿員身分活躍於廣告界。除了撰寫過許多著名文案，並且數度獲得TCC的俱樂部獎、特別獎、部門獎之外，也曾經執筆寫書、參與電視與電影的演出，活動範圍相當廣泛。

於八九年發表任天堂的電玩遊戲軟體「MOTHER」，九四年發表超級電玩遊戲軟體「MOTHER2」。與宮崎作品的接觸始於八八年「龍貓」的文案「或許，這種生物在日本是存在的」。之後則有「這就是帥！」（「紅豬」）、「我已經有了心上人」（「心之谷」）等。

（此資料至一九九六年為止）

站在龍貓森林中閒談

對談者／司馬遼太郎

司馬　人類就算長大成人了，內心依然擁有一個小孩，無論是談戀愛或是作曲、繪畫的時候——甚至是寫小說、做學問——都和這個小孩息息相關。當我們在前往黑暗深淵之際，是由我們心中的大人部分來展開行動，但是，創造性的事物則由小孩子來負責。不過，隨著年齡的增長，我們心中的小孩子會逐漸乾涸，使人縱使美景當前，也不再感到雀躍悸動。宮崎先生您在工作管理方面堪稱是個優秀的大人，而且對於心中的小孩子，也相當重視。實在是了不起呀。想像力可分為兩種，大人的想像力頂多只能掠過地面，達到稍離地面的程度，而小孩子的想像力則不然。那是一種騰空直上、燦爛耀眼的想像力。我第一次與你相見，是在「紅豬」尚未完成之前吧。想像力貧乏如我，萬萬沒有想到竟然會有那麼優秀的作品出現。畢竟，那部作品的主角是一隻豬哪。我的想像力很難離開地面，而您的想像世界卻總是在天空之上。遠離地面，飛翔天際。小魔女琦琦常常騎著一把掃把，到最後甚至連拖

把也是騎著就衝上天去了。

宮崎　您有在看，真讓我惶恐。

司馬　我擔心心中的小孩會乾涸。

（笑）我很喜歡初期的動畫「魯邦三世」，所以就拚命地看來是宮崎先生您畫的。

宮崎　不，我只不過是其中的一名工作人員而已。

那都已經是二十五年前的事了，當時的我，可以因為知道有比黑牌約翰走路還要貴的威士忌、或是了解華爾沙P38才是最棒的手槍而洋洋得意。但是那之後，卻演變成了百圓打火機大行其道的時代。時至今日，到處炫耀名牌的人竟已成了三流之徒，由此可見，人類對於物品的喜愛是會隨著時間改變的。

司馬　所謂的崇物主義，是自古以來皆然。在江戶時代，就有每位諸侯都必須擁有一把正宗短刀的不成文習俗。於是，贗品便大行其道。

宮崎　應該是吧。因為，短刀的數量不可能會有那麼多。

司馬　近藤勇和土方歲三照理說不可能擁有虎徹或和泉守兼定（兩人皆為古代著名的鑄刀工匠）所鑄造的短刀，但是，等到我實地走訪土方兄長的後代子孫，卻發現他在三多摩的出生地留下一把和泉守兼定所鑄的短刀。據說那是他在前往函館之前所留下的遺物。我把這件事說給大阪一位鑑定力超強的刀劍商聽，過沒多久，他便親自前往鑑定了。結果他說：「那是贗品。」在新撰組（譯註）剛成立之時，近藤和土方曾經逮捕偷襲當時的富商鴻池組的「攘夷御用黨」，他們是由流浪武士所組成的強盜集團。鴻池是穿梭於諸侯之間的金融業者。當時的鴻池組大掌櫃打開刀箱給近藤和土方看，並且說：「請，請挑一把中意的短刀帶走。」他們心想：既然是諸侯們的流品，八成是真品，誰知道竟然盡是些贗品。我這才明白，原來諸侯們所擁有的東西大多是贗品。

宮崎　原來是這麼一回事。

司馬　我是真的常看您的作品（笑）。「龍貓」裏有一隻大龍貓和一隻小龍貓，他們的模樣都十分可愛。大龍貓的肚子感覺上是鼓鼓的、毛毛的。我覺得，那種將生物特有的圓滑感表現出來的手法，正是藝術的本質。

宮崎　那些都是我的妄想。純粹只是我的妄想罷了。從以前我就一直存有一個妄想，一個生氣蓬勃的森林

中，住著許多可怕的怪物……。事實上，我現在正著手進行的電影裏也有怪物出現。內容是敘述砍伐森林的人類與群起對抗的諸神之間的故事，而諸神就是以怪獸的模樣登場。可說是一個相當麻煩的主題。

司馬　那片森林是歐風森林嗎？

宮崎　不是，是常綠闊葉林。有一位蝦夷少年走進那片森林裏。時間設定在室町時代。至於為什麼蝦夷少年會出現在室町時代，是因為我非常受不了那種手上拿把刀、頭上綁個髮髻的古裝人物出現在我的故事舞台上。所以，在這個角色的設定之初，我就想跳脫歷史劇的既成概念，也因此，他很難翱翔於天際。

司馬　京都的森林生態學家四手井綱英在文章中提到，最近東山的松樹變少了，椎木或楠樹則相當茂密。種松樹需要進行割除雜草、清掃枯枝等等的修整工作。宮城縣內有一處和歌名勝地，叫做末之松山，意思也就是在那偏遠的地方竟然還有松山。松樹與水田的關係非常密切，水田假如長得好，松樹就跟著長得好，那就意味著國家必定繁榮昌盛。京都的東山向來是松樹的重要據點，既然負責修整的工人日益減少，就表示它將漸漸回歸繩文時代的

原有風貌。常綠闊葉林給人的感覺應該是明亮燦爛，但實際上的林相卻是鬱然幽暗。

宮崎　而且是有點可怕。前些天，我和所有的美術工作人員去了一趟屋久島。那一群年輕人因此受到了相當大的衝擊，甚至連平常從不說自己喜歡大自然的工作人員也發出「綠色果真是棒」的讚嘆。一想到那種常綠闊葉林覆蓋了日本的整個西半部，就覺得日本真是個森林王國。屋久島真是個寶島。

司馬　為了讓想像力能夠確實付諸實現，您是非去不可啊。

宮崎　在電影的製作期間，總必須不斷地重複做這些事情。比方說，我們需要畫室町時代的水田，我就必須和工作人員討論，以確定室町時代的水田面積比較小而且比較不整齊。可是一旦真的動筆，才發現無論再怎麼畫，水田還是顯得整齊平均。既然知道這與古代的風景有出入，就只好實地去請教鄉下人。結果他們說，他們以前去田裏工作的時候，都會到自家田埂旁的松林吃便當。有時甚至是全家圍坐在一起吃便當。時至今日，那些松樹早已因農村的整修改造計畫而被砍伐殆盡，變成了一畦畦的水田。他

們還說，現在到田裏工作都吃不到便當，真是無趣。好，大概了解了。那麼，就來試著重現昔日風貌吧。問題是，現在的年輕人根本就不看松樹呀。在我小的時候，只要是戶外寫生，畫的通常都是松樹。臘筆中的咖啡色，最適合用來畫赤松的樹幹和葉片了。

光是想像蝦夷少年的模樣，就覺得愉快

司馬　除此之外，蠟筆中的咖啡色就別無它用了。

宮崎　假如沒有赤松，蠟筆中的咖啡色將會變成毫無意義的顏色。所以，應該要放其他的咖啡色才對（笑）。

因此，屋久島之行正好可以觀賞松樹。負責畫松樹的工作人員用相機把它拍下來。回到東京才能看個清楚。

接下來，我們要畫的是室町時代的郊外風光。這下子我們又不知該從哪裏畫起了。不知道當時的街道是什麼模樣。應該不會有砂石之類的東西吧，既然當時沒有車輛，就應該是被人們踩硬的土道吧。道路兩旁的雜草不知是否經過修剪。就這樣東想西想，簡直是沒完沒了。

司馬　當時的道路應該很狹窄吧。他們說不定會修剪雜草。北九州人常用「凡是佐賀人所走過的路，必定連雜草都不生」來形容佐賀人，這不是說佐賀人狡猾奸詐，而是因為佐賀縣的地勢平坦，少有山村。在缺乏割草地的情況之下，常常是雜草稍微長長一些就會馬上被割走。

宮崎　那是因為草是一種肥料。人們稱之為綠肥的關係。

司馬　所以當時道路兩旁說不定沒有雜草叢生。

宮崎　我們不大清楚蝦夷人的模樣。本來以為他們應該是農耕民，卻不聽他們常在腰際插著一把名為蕨手刀的山刀。這樣一來，他們的模樣不就與不丹和泰北地方從事焚田農耕法的居民相似？雖然盡是一些天馬行空的想像，但是卻也是樂事一樁。那麼，他們的頭型應該是什麼樣子呢？

司馬　這可就難了。當時除了京都的朝廷官家之外，包括農民在內的所有百姓都是理著月代頭（將前額頭髮完全剔除，呈彎月形的髮型）。根據陳舜臣先生的說法，位於中國邊疆的民族都是理著一種月代頭。蒙古人雖然蓄著辮子，而通古斯族的月代角度雖然不同，但基本上

都是將前額的頭髮剃除。可是，我們卻不知道日本是在何時開始理月代頭的。說不定，月代頭正是彌生式農耕的集團印記。假如真是這樣，那麼蝦夷人說不定沒有理月代頭。

宮崎　蝦夷人的風俗並沒有好好的留存下來。從繪畫中可知，當時的人長得幾乎都像鬼。模樣與愛奴人又完全不一樣。

司馬　的確是不一樣。簡單來說，所謂的蝦夷人其實指的就是東北人。只不過用蝦夷二字來形容顯得比較浪漫好聽罷了。我在聽了您提及的電影內容之後，不禁想到凱爾特人。在法國的諾曼第半島上，住著許多散發著凱爾特人氣息的人們。以日本來說，就是東北人。法國現在有一部漫畫很紅，內容就是描述一位凱爾特少年奮勇對抗羅馬軍的故事。這部漫畫改變了我對法國的觀感。當時的凱薩大帝率領羅馬軍進駐法國。以羅馬文明的繼承人自居，在法國耀武揚威。一想到現在的法國人普遍認為法國才是住在歐洲文明中稱霸的國家，就覺得時代果然是變了。請想想凱爾特人的昔日風光。想想那個被法國人瞧不起的、居住在諾曼地半島上的凱爾特族。他們是法國人當中的蝦夷

人。而那個凱爾特少年與羅馬對抗的英勇故事，如今則深受現代法國人的喜愛。

宮崎　我覺得，歷史劇所描述的內容假如侷限於武士與百姓之間的故事，將會使歷史變得空洞貧乏。

在我唸小學的時候，有位老師對我的影響就很深，那是在昭和二十三年左右，橋樑常因颱風肆虐而沖毀的年代。那位老師對我們說：「在日本，每年被洪水沖掉的橋樑，遠比我們每年所建造的橋樑要多。」我聽了好害怕。對大人來說，或許只是一句玩笑話，但是，我卻以為日本的橋樑再過不久就會全部消失了（笑）。說不定這些話形塑了我的世界觀。縱使覺得現在最美好，但總是擔心這一切終將會衰退毀壞。比方說，人類預先假設未來地球上的人口將超過百億，並據以想像當時狀況，那種態度就讓人覺得相當傲慢。因為，我覺得人口不見得會超過百億。

司馬　同一種動物的數量超過百億，並且藉著打擊其他的動物或植物來生存，這種事情的確是相當奇怪。不過，鎌倉時代的人口好像才八百萬。現在的人口則有一億三千萬。假如您生在鎌倉時代的話，肯定料想不到人口會增加到一億三千萬吧。

354

宮崎　應該是吧。

司馬　人們是自然界的一分子，卻以加害其他物種的方式來維持一億人口的生存。我們鎌倉時人雖然才八百萬，卻從來不會去迫害其他物種，當時的您說不定會這麼想吧。

宮崎　珍惜自然雖然是正確的，但是，認為只要自然能夠恢復原貌，人類便可得到幸福的說法，卻是個謊言。君不見，鎌倉時代雖然有豐富的原始自然風光，但是，人類的悲喜劇卻也不斷地在發生。日本人口超過二千萬之時，就必定會有二千萬人的戰爭或暴力問題產生。那麼，我們人類最重要的生活基礎究竟是什麼呢？一想到這一點，深受司馬先生您的觀念所影響的我認為，答案應該就是遵行禮法。

司馬　遵行禮法啊。

宮崎　恪遵禮儀雖然無法解決任何問題，但是，我們對自然仍要保持敬意。我去過山梨縣，那裏有許多地方都有梯田，梯田之間的埂道都舖上了水泥。從遠處望去，與其用田園風光來形容，倒不如說那是被一道道黑牆所圍起來的波浪。我因此認為梯田終將走入歷史。因為，水泥道也許真的非常便利，但是卻與從事農業的基本態度相差太遠。

司馬　在江戶時代，地位崇高的諸侯才能擁有五、六處的住屋。至於老爺或大人所居住的「拜領屋敷」，通常是利用將軍所賜予的土地建造而成，不然就是向商人借地來建造。諸如中屋敷、下屋敷之類，都是向經商地主承租的房宅。

宮崎　原來是這樣啊。

司馬　保存於明治村、森歐外或夏目漱石所居住的優雅宅邸，就都是承租而來的。昔日的東京有許許多多的出租宅宅，在都市中的持有自家房屋的主張，其實是在第二次大戰後才興起的。

不能飛的超人、反社會的「紅豬」

宮崎　假如要仔細地畫出日本現代的住宅街道，其實是相當麻煩的。因為，電線桿、招牌、交通標誌實在是太多了。假如將那些東西巨細靡遺地全部呈現出來，恐怕會變成一個超現實的世界。假如我們肯好好地整理一下的

話，上述那些東西大概只需要三分之一就夠了吧。我們日本人可說是那些天生喜歡整理的民族，但是竟然沒有人對過多的天線和電纜線提出抱怨，這倒是挺令人感到不可思議。

超人假如來到日本肯定是飛不起來的。

司馬　就連繩文人也有一套遵行的禮法，他們在吃了貝類之後會將貝殼妥善掩埋。他們的想法是，萬一就那樣把貝殼丟棄在原地，說不定貝殼之間會彼此互通訊息，那麼，它們下次就再也不會回到我的五臟廟了。繩文人擔心以後會吃不到貝類，所以才會挖個貝塚將貝殼一一掩埋。還有，在夏目漱石的『三四郎』裏，三四郎坐在開往東京的列車上，順手就把空便當往窗外一扔，結果正好飛到後方的一個女人臉上。那種在列車上隨手扔垃圾的行為，在當時應該是司空見慣的吧。

宮崎　如今來看尚‧嘉（Jean Gabin）當年所演的『別碰錢財（現金に手を出すな）』，肯定會覺得驚訝。因為，男主角經常叼著一根尼古丁超強又沒有濾嘴的香煙，而且還隨地亂丟煙蒂。雖說那搞不好是當時的時髦行為。

『紅豬』中的男主角，那位豬先生也愛抽煙，煙蒂也是隨便亂扔。結果，我的工作人員在看試映時，竟然不約而同

地發出「啊」的一聲驚呼。還頻頻對我說，原來那是反社會的豬啊（笑）！不過話說回來，一旦生態系統遭到完全破壞，就會變得只在意人類彼此之間的事情，至於其他事物就無可奈何了吧？就連樹木的有無，也變得不在乎了。

一旦森林完全滅絕，人類彼此之間的關係將會變得顯而易懂。但是，正因為顯而易懂，不正意味著人類將會變得更加殘酷無情，或是將會處於無政府的狀態嗎？

司馬　「新」這個字，如果以字面來解釋的話，就是「伐木而立」的意思。剛砍下的木頭會帶著一股強烈的樹味，所以就變成了「新」這個字。據說，古代中國，在殷商帝國成立之前，華北地方原本是一片茂密的森林。經過當時的中國人不斷地砍伐再砍伐，才終於揭開了中國文明的序幕。因此，他們對於砍樹一事並不會有罪惡感。反而還據以創造了「新」這個讓人心情愉悅的字。在日本方面，由於自古即以豐葦原瑞穗國（日本國的美稱，形容蘆葦遍地，稻穗結實累累）著稱，除了北海道之外，並無伐樹以擴增農地的史料記載或傳說。即使想像一下紀元前三世紀、彌生式農耕法肇始時的景象，也絕對和茂密森林扯不上邊。頂多只是河口有許多蘆葦叢生的景象罷了。

宮崎　說到彌生式農耕，就讓我想起住在諏訪、一位名叫藤森榮一的在野考古學家，他曾經提出一個假設，認為在繩文後期，八之岳南麓已有農耕。他本人雖然已經過世，但是，他的弟子們為了找出實證，至今仍然在諏訪進行挖掘，只可惜尚未找到任何足供佐證的東西。沒想到，青森的三內丸山遺跡出土了。他們因此雀躍不已。而且還說：「大家等著瞧，我們一定也能挖到。」

司馬　我喜歡青森縣，大體來說，我是個喜歡北方的人。所以，我只要聽到別人說北方是個優秀的地方，就會感到很高興，不過，據我私下探聽所得，鹿兒島方面好像也有遺跡出土，其規模甚至可以與三內丸山相媲美（笑）。可見得南方應該也不錯。

宮崎　我原本以為農業是人類進步的明證，現在的想法卻有點改變了。我甚至還認為，採集生活其實比較富裕充實，是一直到後來食物的採集越來越不容易，人類生活轉趨困頓，在無可奈何之下，才會從事農耕。

司馬　不過我想，在稻作伊始之時，人類應該是滿懷感激的吧。因為，繩文的採集生活固然不錯，卻很累人。既然有人擅長採集，就必定有人不諳此道。假如活在

那個時代，以我凡事慢半拍的個性，肯定是個窮光蛋，而我隔壁的傢伙運動神經特別發達，一定會過得相當富足。就這點而言，稻作生活雖然要勤加勞動，但至少在基本的生活需求和人生際遇方面會比較平均。繩文的採集生活對有這方面才能者最為有利，彌生在這方面則顯然不平等，不是嗎？在稻作傳入北九州之後沒多久，便立刻擴及到青森的日本海一帶。由此可知，喜愛稻作的人是多不勝數。

宮崎　今天既然有幸與您見面，有件事，想向您請教一下。是關於中國的事情。

司馬　是什麼事呢？

宮崎　最近，我淨與朋友談論中國的事情。不知道中國將會變成什麼樣子、東南亞的將來又會如何？最近，我老覺得茫然不安。

世界正在靜觀中國的現實主義

司馬　一談到中國，世界各國都不免會懼怕它的將來發展，而且都在靜觀其變。中國在全世界可說是一個相當特別的國家。況且，就人類文明而言，它是一個非常古

老的國家，不但得到世界各國的尊敬，同時也洋溢著濃濃的異國情趣。以位居中國之鄰的日本而言，日本人對它始終懷有一種贖罪意識。但是，同樣位居中國附近的越南，卻因為歷史上遭到中國人不斷入侵的往事，而對中國時時保持警戒，並且對中國相當反感。同樣是鄰國，基本的中國觀竟有如此大的差異。

宮崎　根據前往中國採訪達三十年之久的新聞工作者的說法，日本並不是在才與中國發生危機狀況，而是自古以來兩者之間便一直有危機存在。隨時隨地都可能會有事情發生。其實，就中國而言，日本大概就像是五胡十六國中的一員。偶爾越過中國國境，藉著蠶食擄掠，短暫征服了中國人，最後，總會因敗北而歸，日本就像是那些異族外邦。

司馬　異族王朝中的清朝滅亡之時，孫文和袁世凱登場之時，活脫就是五胡十六國的時代。當時正好是日本的大正時代。那時的文人之間有一首「馬賊之歌」相當流行，其中有一句歌詞是「既然我要去你當然也要去、反正在狹小的日本已經住膩了」，然後還說「在支那，有四億的人民正在等待」。一切都是自以為是又好管閒事的浪漫主義

在作祟。其實根本就沒有人在等待日本人的救援。不過話說回來，中國當時確實被認為是極度缺乏統治能力的國家。

現在當然是不一樣了。毛澤東出現之後，成功地統治了那一片廣大的土地。他不但營造了源源不絕的革命活力，還大肆宣揚毛澤東語錄，讓幾億人口全都沉醉在他的催眠術之中。等到經濟出現了破綻，他們又打出「社會主義市場經濟」的口號，讓中國沿海地區的幾億居民全都變成了唯利是圖的精明商人。那股精力真是嚇人。

宮崎　我曾經想要製作一部平安時代的動畫。舞台設定在一座位於築地塀（在土牆之上再舖上屋頂的圍牆。若是古代，則指用泥土砌築曬乾而成的土塀）內的貴族公館。有一天，築地塀突然崩毀了。也就是說，因為地震的發生或是鸚鵡病（一種因為鳥類所引發的傳染病）的出現，使得築地塀產生裂痕。這牆一旦崩毀，大家都束手無策。以前您曾經說過「人類是一種最無可救藥的生物」。我覺得您說得一點都沒錯，而且也打算從那之後一定要力圖振作，只不過偶爾還是會有所鬆懈就是了。然

358

後，等到真的碰到問題了，便又會慌亂無章。不過話說回來，其實再怎麼提高戒備都是沒有用的。畢竟，總不能因為擔心中國的情勢發展，就一味地強化自衛隊，藉以阻止那些武裝難民，假如為了無聊的妄想而採取無謂的行動，只會讓事情變得一團糟能了。

司馬 一旦讓他們變成武裝難民，無異是將時間推回到項羽與劉邦的時代。那是個只要讓難民有飯吃就可以當英雄的時代。難民會不請自來，甘願當英雄的下屬。與項羽相較之下，劉邦讓更多人有飯吃，所以，它的軍隊人數自然較多。

宮崎 有飯吃得溫飽，是相當簡單的道理。

司馬 中國的人口，有人說是十二億，也有人說多達十四億。雖然我這樣說可能會惹惱中國人，但是，假如每個中國人都擁有一部轎車的時代真的來臨，世界不知會變成什麼模樣。假如真有那麼一天，那將不僅是中國的問題，而是世界性的課題。因為，那將會產生大量的廢氣。大量的二氧化碳一旦上升至天際，將會嚴重影響臭氧層的結構，造成整個地球的溫室效應，荷蘭將會沉入海底，這令我想到「風之谷」的情景。就連我這個想像力僅離地面

幾吋的人都能想像得到，會為將來的地球帶來莫大影響的，應該就是中國。

缺乏童心的大人最是無趣

司馬 中國實在是一個相當獨特的存在。比方說，昔日蒙古人進行遊牧的草原，現在已經成了中國農民所耕種的土地。草原本來是硬梆梆的。十五公分左右的小草往下扎根，依附在厚度約五公分左右的堅硬地面上。一旦用鋤頭將它翻敲搗碎，草原將永遠不會再生。縱使中國農民辛勤耕種，那些泥土還是會被風吹走，終將剩下堅若岩石的地表。結果，這就是導致當地發生慢性水源不足，還有蔬菜產量不足的原因。

宮崎 將鳥取沙丘綠化的一位鳥取大學的老師，在退休之後，自願擔任綠化中國沙漠的義工。他說，只要是人類予以沙漠化的沙漠都必定可以恢復成農地。可是，我卻擔心即使綠化成功，恐怕也會因為中國人恣意放養家畜的習慣，而將長出的雜草啄食殆盡。

司馬 萬里長城確實是人類的珍貴遺產，只要前往

位於內地部分的長城看看，就會發現那裏為適於日曬的土磚所構築而成。聽說有的農民會把土磚拔下來。那就是中國人的現實主義。因為，只要將土磚打碎，便會長出雜草。然後他們就可以割下雜草去製作堆肥，假如有居住在地球其他地區的人們來到這裏，規勸他們要為地球環境著想並且保留人類遺產的話，亦即，以當今世界性的集體組織之名義來進行勸說的話，只要他們回你一句「那樣不就沒有堆肥可用了」，就足以令你無話可說。

宮崎　我工作室裏的那些年輕夥伴固然是漠不關心，但是，超過四十歲的夥伴只要聚集在一起，看到電視上的紀錄片報導，就會感到坐立不安，同時認為如果不多聽一些有條理的成熟話語，心中的危機感和不安感將會與日劇增。

司馬　言歸正傳，當我在觀賞「紅豬」的時候，不禁想起當年乘坐水上飛艇的往事。時間應該是在昭和三十年代的末期吧。當時有水上飛艇往返於大阪和德島之間。水上飛艇劃破大阪灣的海水，急速飛馳而去。穿過大橋，來到吉野川的河口，才減速停了下來。然後，有位太太會從用葦棚搭建而成的守望小屋中走出來，擲出繩索將飛艇

拉近靠岸。雖然他們的營業時間只有短短數年，但是，葦棚小屋與水上飛艇的強烈對比，卻是別有一番趣味。不過話說回來，那正意謂著在我的想像力所及的範圍之內，絕對沒有飛翔天際的情景。而您卻是飛得相當愜意呀。

宮崎　唉，「紅豬」其實是我不該去做的作品。

司馬　怎麼說呢？

宮崎　因為，我的工作人員跑來對我說：「請您為小孩著想，製作一部屬於小孩的動畫吧。不要光為自己著想，假如光想到自己的話，那還不如去看書。」結果慚愧的是，我還是作出了一部光為自己著想的動畫。

司馬　不用刻意為小孩著想吧。我覺得，宮崎動畫是一個沒有大人與小孩之分的普遍世界。就像我，既然已經是個大人，那麼就算我看了許多好東西，還是會無法接受太過幼稚的動畫。畢竟，小孩就是小孩呀。但是，在您的動畫裏，確實有一種小孩與大人共通的普遍性存在。

宮崎　我想應該是吧。在電影院裏，只要小孩能夠幸福，周遭的大人也會跟著感到幸福。他們的幸福並不是來自電影，而是因為看到小孩的臉上洋溢著幸福的光采，因而感到幸福。

司馬　不是不是，應該說連大人本身也會覺得幸福無比才對。

宮崎　連大人也因而得到解放，那是一幅多麼奇妙的景象啊。

司馬　英國有一位作家好像說過「小孩是大人之父」，也就是說，缺乏童心的大人是最無趣的人。只要是認真工作的人，都必定有一顆童稚之心。大人在電影院裏之所以感到開心，就是因為他本身變成了一般的小孩，所以才會笑逐顏開。一個人縱使已經是滿臉皺紋，也要保有一顆童心，否則就絕對不能信賴。而當一個人給人無法信賴的印象時，不就意味著，他的倫理觀也是不值得信賴的嗎？

（「週刊朝日」一九九六年一月五日、十二日號）

司馬遼太郎────

譯註／一八六三年，江戶幕府集結近藤勇和土方歲三等武藝精湛的流浪武士所組成的警備隊，專門負責守護京都，鎮壓反幕府勢力。

一九二三年出生於大阪。大阪外國語學校蒙古語部畢業後，進入產經新聞工作。在擔任文化部記者期間的六〇年以「梟之城」榮獲第四十二屆直木賞。六一年離開產經新聞。之後專職寫作，內容以歷史小說為主，同時亦發表相當多的文化論、文明論、紀行隨想等等。九一年榮膺日本文化功勞者，九三年獲頒文化勳章。九六年二月二十七日去世，得年七十二歲。

主要的歷史小說包括「龍馬がゆく」、「国盗り物語」（以上三部作品獲頒菊池寬賞）、「世に棲む日日」（吉田英治文學賞）、「花神」、「翔ぶが如く」、「坂の上の雲」、「ひとびとの跫音」（讀賣文學賞）、「菜の花の沖」、「韃靼疾風錄」（大佛次郎賞）等多部作品。

文化論、文明論方面有「日本人と日本文化」、「この国のかたち」、「風塵抄」、「春灯雜記」、「十六の話」等等。

紀行隨想方面則有「街道をゆく　南蛮のみちI」（新潮日本文學大賞）、「アメリカ素描」、「長安から北京へ」、「ロシアについて」等。

（於一九九六年去世，故此資料至一九九六年為止）

企劃書・導演備忘錄

申請版權提案書

RICHARD CORBEN'S ROWLF

© 1971 RICHARD V. CORBEN

PUBLISHED BY RIPOFF PRESS

[洛夫（Rowlf）]

原著：理查‧柯賓Richard V.Corben

[洛夫] 是一部最適合以美國市場為導向的長篇電影題材。當然，它並不適合兒童觀賞（意即電視播映），但只要正確的包裝，就有潛力成為一部超越「Wizards」的作品，足以網羅美國各階層年輕族群的心。日本觀眾或許無法接受詭異畫風，但倘若能做適度的修改，也極可能打動日本年輕觀眾。

有關原著

利克（理查‧柯賓簡稱）是今日美國最具代表性的漫畫家之一，「洛夫」則是他在一九七一年自行出版的早期作品，堪稱為他的代表作。這部作品也成功的樹立了現代童話的典範。

劇情提要

凱尼斯是個貧窮但平和的小國。一日，惡魔的軍隊入侵該國，並擄走了老領主的女兒雅拉。雅拉的愛犬洛夫急忙跑去通知主人的未婚夫雷孟和大法師，可是一向不喜歡洛夫的他們，根本就聽不懂狗兒的吼叫聲。就在這二人虛費時日的當兒，惡魔的戰車軍隊開上了凱尼斯原本寧靜的田園，並且血洗了老領主的城堡。

洛夫擔心主人的安危，便追著惡魔的戰車跑。但牠終究追丟了敵軍，精疲力盡的倒在路邊，心中充滿了前所未有的悔恨與苦惱。就在此刻，洛夫開始有了人類的情感。

為了救回雅拉拉公主，洛夫展開了孤獨的奮鬥。

他潛入惡魔的戰車部隊，開始使用雙手、思考和學習人類的種種，在殲滅敵軍的過程中，他漸漸變得像人類那樣，能夠操縱戰車了。

洛夫潛入魔王城堡，打敗魔王、炸毀魔城後救出雅拉拉公主。雖然他仍有身為狗的意識，但內在卻漸漸成為一個擁有自我的人類男子。

乍看之下，「洛夫」的筆觸似乎強調反諷與奇幻，實際上作品中卻充滿對健康生命力的信賴，一如昔日的童話故事那樣，它不僅激勵人心，也帶來希望與安定的力量。將之喻為現代罕見的佳作也不為過。

可看之處

① 中古世紀的歐洲王國景觀。

② 出現在城堡與魔法師世界裏的惡魔的戰車部隊和光線槍。

③ 大膽的舞台設定，如：洛夫駕駛的戰車在沙漠中投下孤獨的長影子；魔王城堡上的碉堡等。

④ 武功高強的魔王全身肌肉隆隆，百分之百的反派形象，面目可憎。

⑤ 洛夫從一隻狗成長為人類的歷程，十分耐人尋味。

⑥ 主角雅拉散發著來自鄉野的健康氣息，頗俱魅力。

⑦ 願為雅拉無條件奉獻的洛夫，隨故事進行而漸漸萌生自我的意識，為了自立努力學習，最後終於擁有與魔王對決的能力。他的英姿深入人心。

現代管理型社會的箝制令人窒息，而且，還阻撓了年輕人的自立之道，對於當今因為過度保護而精神脆弱的年輕人來說，本作品無疑是最好的獻禮。

（一九八○年十一月）

即使是沒看過原著的人，也能樂在其中……

「現代管理型社會的箝制令人窒息，而且，還阻撓了年輕人的自立之道，對於當今因為過度保護而精神脆弱的年輕人來說，電影可以解放他們的心靈」——近幾年來，我以此訴求來構思電影企劃，卻不能盡如人意，這一點也成了我開始在月刊「Animage」上發表漫畫的動機。

「風之谷」描述的是在人類與地球的黃昏時期，一個有遠見的少女被捲進人類紛爭的故事。然而這個作品並不在於描寫戰爭。我將作品的重心放在人類與自然之間的關聯性上：在大自然的環繞下，人類與自然之間的依存關係。

——黃昏時期，是否還看得見希望呢？如果作品企圖找尋希望，那麼需要從什麼樣的角度切入呢？

關於這個問題，我決定在往後的連載中漸次揭曉。

原作漫畫並不是以製成動畫為前提而畫的，因此當我們要將它做成動畫時，著實令我煩惱了一陣子。但思及前述的理念或許能在影片中融會發揚，我才鼓起了勇氣著手嘗試。

我要感謝給我機會製作本片的德間書店，以及博報堂的各位。在感謝之餘，我決定謙遜的看待自己的原著，製作最完善的電影成品，使沒看過原著的人也能樂在其中。

（摘自一九八三年六月二十日記者發表用資料）

「天空之城」企劃原案

● 標題（暫定）（以下統以「天空之城」稱之）

少年巴茲的飛行石之謎

或　空中城之俘虜

或　天空中的寶島

或　飛行帝國

● 九十分鐘彩色電影，全景寬螢幕電影，動畫作品。

● 立體聲

企劃宗旨

若說「風之谷」是一部以高年齡層觀眾為訴求對象的作品，那麼「天空之城」的主要觀眾群便是小學生了。

「風之谷」要展現的風格，是清新凜冽而鮮明的劇情；「天空之城」則是活潑的、有血有肉的經典動作劇。

這部作品首要的目標是取悅年幼的觀眾們，讓他們開懷。笑與淚、真情洋溢和坦誠的心，這些已不為現代人歌頌的情操，其實才是觀眾們最渴望得到的心靈交流。也許他們自己並未注意到，但劇中少年對其他人的奉獻、友情和堅持信念、勇往直前、實現理想的精神，正是能感動現代觀眾的共通語言。

「哆啦A夢」除外，如果說目前大多數的動畫作品都是以大人看的連環畫為製作基礎的話，那麼「天空之城」的目的就是要復興漫畫電影。我們將對象年齡層放在小學四年級（其腦細胞的數量已和成年人相當），往下開發幼兒觀眾，擴大主要觀眾群。數十萬動畫迷是一定會來的，我們反而無須顧及他們的喜好。而大多數的潛在觀眾群，期望的則是一部能解放他們心靈、帶領他們返老還童的電影。多數作品均有將目標年齡層提高的傾向，但那卻不是動畫的趨勢。我們不能將動畫作品當成是負面的娛樂，也不能讓它在多樣化的面相中迷失了方向。動畫本就該是屬於孩子們的東西，是真正為兒童所創造，但也足可供成年人鑑賞。

「天空之城」是一個讓動畫影片歸本溯源的企劃案。

劇情提要

曾經在「格列佛遊記」第三部裏出現過的天空中的浮島拉普達（Laputa）。

它能在天空中任意地移動，是君臨地面各國的拉普達帝國的一部分。帝國滅亡之後，它便成了空中孤島。

在那空蕩蕩的壯麗宮殿裏，隱藏著無數奪自地上諸國的金銀財寶。

某一日，足以證明這座空中宮殿曾經存在過的飛行石碎片，從遙遠的雲端落到了地面。所謂的飛行石，即是使拉普達帝國得以漂浮於空中，隱藏著可啟動飛行船的強大動力的結晶。

一名得到這個碎片而企圖統治全世界的男子，夢想成為空中帝國的新主人；一個繼承古代拉普達王族血統的少女，她的力量成為那名男子覬覦的目標；而另一個夢想成為發明家的少年實習機械技工，則被捲入這場爭奪飛行石的紛爭之中。

少年與少女在困境中相識，心靈相通，互相扶持以克服難關。他們終於走進了天空之城的宮殿，那裏面藏了什麼寶物呢……？以少年少女的愛與友情為經，飛行石的祕密與空中宮殿之旅為緯，交織出一段波瀾壯闊的故事。

故事背景

這是一個仍舊以開發機械為樂的時代，人們尚未認定科學必將帶來不幸。在一個帶點西洋風的不知名的國度裏，它既不是特定的國家，也非某一個民族。故事裏，人類還是這個世界的主宰，有能力改變自己的命運，也相信自己能開拓光明的前程。

和平而豐饒的土地上，農夫們為收穫而喜悅，工匠們以技術自豪，商人們則珍惜著每一樣貨品。鄉村與城市之間無所爭執，彼此保持著穩定的均衡。人人肩負著自己想要的生活方式，雖然貧窮，但人們

370

並未失去互助之心；偶有豐收，也有凶作之時。在善良的人群裏，惡人也走著惡人應走的路。

影像驅動了你我的想像力，在影像上創造出一個虛構世界特有的存在感。

在這個世界中出現的機械，可不是工廠大量生產的東西，而是發明家手工製成的創作品，也因此，有著一種溫暖的感覺。

他們用的不是電燈，而是油燈或瓦斯燈；沒有自來水，但泉水和井裏的水源既清澈又豐富。交通工具則以風力為動力，也都是手工製成的發明品，主角巴茲所駕駛的撲翼飛機（Ornithopter）便是其中之一，正像娜烏西卡的滑翔翼飛機一樣，它們都成了裏面的要角。反派人物的基地裏也都是不知名的發明物，包括他們的交通工具和武器。諸如此類構成的和諧感，正和背景設定相輔相成，使作品增添更多樂趣。

（一九八四年十二月七日）

企劃書「龍貓」

企劃宗旨

中篇動畫作品「龍貓」的企劃宗旨，在於製作一部幸福又溫暖人心的電影。一部讓觀眾看完之後，

可以懷著歡喜、輕快的心情返回家門的電影。讓情侶會更加珍惜彼此、父母會深有所感地回想起童年時光、孩子們會因為想看龍貓而開始走進神社裏探險或是嘗試爬樹。我想製作這樣的一部電影。

一直以來，每當日本人被問到「日本可以向全世界誇耀的是什麼？」時，無論大人或小孩總會回答是「自然和四季美景」，可是，如今卻再也沒人這麼說了。我們明明就住在日本，同時也是不折不扣的日本人，但是在動畫電影的製作方面，卻有盡可能避開日本的傾向。

難道日本這個國家真的變得如此殘破不堪，再也找不到夢想了嗎？

隨著國際化時代的來臨，唯有製作出具有本國特色的電影才能得到國際的認同，既然大家都知道這個道理，為何不試著以日本為舞台，製作快樂又好看的電影呢？

假如想要回答這個單純的問題，就必須先找到新的切入點和新鮮的發現。而且無關懷舊或是鄉愁，它必須是一部開朗快活且朝氣蓬勃的娛樂電影才行。

以為早就失去的東西

未曾留意的東西

早已遺忘的東西

可是，我卻相信那些東西現在一定還存在，所以就提出「龍貓」的企劃案。

●中篇動畫電影作品（六十分鐘）

●彩色、全景寬螢幕、杜比聲

什麼是龍貓

這是電影主角之一的五歲小女孩——小梅為牠們所取的名字。至於牠們真正的名稱，則無人知曉。

從好久好久以前，在這個國家幾乎都還沒有人居住的時候，牠們就已經棲息在這個國家的森林中了。而且聽說壽命還長達千年以上。大型龍貓的身高可達二公尺以上。長相酷似被毛茸茸的細毛層層包裹的大型貓頭鷹或是獾或是熊。這種也許可以稱作妖怪的生物並不會對人類造成威脅，只是悠哉自在、隨心所欲地過自己的日子。牠們就住在森林中的洞穴裏，或是老樹巨木的空洞內，照理說，人類是看不見牠們的，可是不知道為什麼，牠們卻被這部電影的主角——小梅和小月這對姊妹給發現了。

生性不愛喧囂、從來不跟人類打交道的龍貓們，因為小月和小梅，而破例敞開了胸懷。

劇情提要

就讀小學三年級的小月和五歲的小梅，跟著爸爸搬到郊外的一棟老屋居住。這是為了她們生病的母親著想，因為，她們想讓母親在出院之後，能夠在空氣新鮮的環境下調養身體。

住在附近的農家少年——小凱出言恐嚇小月，說她們的新家是鬼屋。他說的沒有錯。當小梅在庭院玩耍的時候，旁若無人地從她面前走過的怪物，簡直讓她目瞪又口呆。

妖怪……。

小梅立刻跟在那兩隻妖怪的後面走。牠們似乎是嚇壞了。因為，牠們壓根兒都沒有想到人類竟然看得見牠們……。

兩隻龍貓消失在後院的草叢裏。仔細一看，草叢裏竟然有一條好像是隧道的通路。小梅飛快地鑽了進去。然後，她在巨木的空洞裏，看到了比剛才那兩隻大上好幾十倍的大妖怪正在睡覺。

小梅先是瞪大眼睛仔細端詳，接著便費勁地爬到那隻龐然大物的肚皮上面，用力揪住牠的鬍鬚，發出布哈、布哈的聲音。全然不知道害怕的小梅於是學起了牠的聲音。

搭、搭、拉……學得實在不怎麼像。

龐然大物眨眨眼睛，再度發出布哈、布哈的聲音。就在這個時候，小梅大叫了起來。

多！多！龍！

小梅確信，這隻龐然大物的名字就叫做多多龍（龍貓的日文發音）。

龐然大物再次眨眨眼睛，然後便沉沉睡去。任憑小梅怎麼逗弄也不再醒來。就這樣，小梅和龍貓相遇了。

妖怪終於睜開惺忪睡眼，張開好大好大的嘴巴，發出布哈、布哈的聲音。大

爸爸和小月發現小梅不見了，急得到處尋找。小凱為了引起小月的注意，故意不安好心地說小梅一定是被神帶走了。不過儘管如此，到最後他還是一起幫忙尋找。小月好不容易才在樹叢的入口處發現小梅的玩具小鐘子，於是便拋下在一旁害怕猶豫的小凱，逕自鑽了進去。

結果，小梅正躺在巨木空洞內的枯葉上面，睡得好甜。

「剛才有一隻好大的龍貓喔！」聽到小梅這麼說，小月並沒有出聲斥責。因為，她很高興找到妹妹了。

就在一家人好不容易適應了新家的時候，這次換成小月遇見了龍貓。

那一天，強風呼呼地吹著，到了傍晚，雨便滴滴答答地下起來了。爸爸應該會搭傍晚的巴士回家才對。於是，小月便拿起雨傘，走到離家有點遠的巴士站去接爸爸回家。

可是，巴士卻遲遲不來。雖然附近有一盞街燈已經自動點亮，但四周還是越來越暗。

就在這時候，小月察覺身旁似乎有人也在等公車。那是一隻全身毛茸茸的龐然大物。

小月的心臟砰砰地猛跳，整個人一動也不動。大動物也靜止不動。雨還在下。小月發現，那隻大動物的頭上雖然蓋著一片欸冬葉，但是全身卻被淋得濕答答。

於是她悄悄地將爸爸的傘遞過去。大動物似乎不會用傘，小月便幫忙把傘打開。

多多龍？

小月小聲地問，龍貓張開大嘴，

多多龍！！

牠說。

就這樣……小月也認識了龍貓。然後，巴士的車燈漸漸接近。只不過，那是大型的山貓巴士。兩隻

大龍貓把傘還給小月，再遞上五、六粒橡實，然後就消失無蹤了。

小龍貓從車上走了下來。

巴士的車燈再度接近，這次是爸爸所搭乘的人類巴士。

小月和妹妹一起將那些橡實撒在庭院裏。兩人也因此認識了龍貓們。

本來還因為媽媽無法如期出院而感到有些落寞的她們，卻由於有了與龍貓們的秘密接觸，而變成了兩姊妹的心靈慰藉。牠們帶領兩姊妹登上高高的樹梢，教她們吹奧卡利那笛（這種笛聲會讓人誤以為是貓頭鷹的叫聲），甚至還教她們如何傾聽橡實的成長聲音。

可是，一等到小月開始去學校上課，只有前來幫忙的老婆婆作伴，小梅便覺得寂寞得不得了。有一天，她終於下定決心，決定前往位在山的那一頭的診所，準備要去找媽媽。接著，小梅的身影就那麼消失在遠方。

整個故事雖然有點緊張，但是，在龍貓的幫忙和大家的協助之下，小月和爸爸終於找到平安無恙的小梅，媽媽最後也順利出院，結局當然是全家大團員。

至於詳細劇情，請各位看電影時再慢慢欣賞……。

追記　關於音樂

這部作品需要兩首歌。

一首是符合開場氣氛、旋律快樂單純的片頭曲，一首是容易哼唱且扣人心弦的歌曲。一般來說，動畫電影的主題曲通常都被拿來當作偶像歌手打歌出名的手段，雖然會蔚為一股流行，但由於現今的歌曲

大都歌聲不夠渾厚且音域狹隘，實在很難吸引小孩子們的注意。

唯有努力張開嘴巴、拉開嗓門認真唱的歌曲，才是孩子們想要的音樂。所以我覺得能夠讓大家快樂地一起合唱的歌曲，最符合這部電影的需求。

至於另外一首歌則是電影的插曲。雖然它的作用只是為平淡故事增添幾許色彩，但是，我想把它做成讓劇中小孩能夠自然哼唱的旋律。

（一九八六年十二月一日）

以上

「龍貓」導演備忘錄——關於登場人物

〈小月=女主角・小四生〉

從小沐浴在陽光下、精神抖擻、活力充沛的少女。身體柔軟有彈性。開朗快活的表情、靈動的雙眼準確捕捉著周遭的事物。個性堅定。在媽媽暫時缺席的家庭裏，甚至還扮演了家庭主婦的角色。當然，她的內心也有陰鬱的一面，不全然像外表所散發的那般樂天無憂，只不過，現在的她選擇以積極進取的態度和靈敏的感受性來面對人生罷了。

她不愛假裝淑女，最喜歡盡情歡笑和跑跳。即使和男生吵架也絕對不讓步退縮。因此，大部分與她

377

同年齡的少年對於她的無窮活力，應該都會感到招架不住吧。

即使是轉學也立刻就能適應，而且馬上就交到新朋友。不過，為了要照顧缺乏生活自理能力的爸爸和妹妹，還是必須勉強自己犧牲一點自我，也因此不得不提早長大。不過，在艱困中尋找樂趣，堪稱是這位少女獨具的才能。

或許在未來的成長過程之中，小月會因為遇到許多次人生的轉機，而蛻變成具有深度內涵的女性，但是總而言之，在這部電影裏，我必須把她描寫成一個散發著活潑魅力的少女。

● 與父親的關係

小月喜歡父親。包括父親的缺點在內，在她的心目中，父親永遠是世界第一。與其為寫得腸枯思竭而猛抓頭的父親擔心，她寧願在一旁守護，而且相信父親絕對可以克服難關。面對父親的失敗經驗——煮飯煮到燒焦、升火要燒洗澡水竟然忘記放水、早上睡過頭、爽約等等——他們都可以一起捧腹大笑。父親有時會心血來潮說一些幼稚的笑話或是做出突兀的舉動（比方說突然彬彬有禮地牽住女兒的手一起跳舞、假裝是歹徒而追著女兒跑），這一切，小月都喜歡。

● 與母親的關係

對小月而言，母親的形象是耀眼的。也許是因為母親住院太久（對小孩而言，一年是很漫長的），她無法像小梅那樣，毫不猶豫地緊緊抱住母親猛撒嬌。可是，她還是很喜歡母親為她梳理頭髮的感覺，母親對她的感謝和安慰，更是支持她的最大力量。

假如以後能像母親這麼漂亮就好了……小月在心裏想著。

● 與小梅的關係

小月經常都要照顧小梅，但這並不表示她喜歡和妹妹形影不離的玩在一塊。只不過是擔心莽撞的妹妹會闖禍，她才不得不照顧她。她常常得到處尋找一溜煙就不見蹤影的妹妹，甚至出言責罵，雖然偶爾會覺得煩，但仍然稱得上是個好姊姊。

〈小梅＝小月的妹妹・四歲〉

假如說小月是個堅定又機伶的小孩，那麼小梅就是個凡事專注執著又很有耐性的小孩。雖然固執但卻很開朗，和姊姊一樣具有不膽怯和行事果斷的優點，但可能因為比較怕生又不愛說話的緣故，似乎比姊姊更善於觀察事物。

至於她為何一點都不怕那些怪物，甚至在不知不覺間促使牠們敞開胸懷，我想，一方面是因為她的世界尚未受到成人世界的規範，另一方面可能是因為她的孤單吧。雖然小月也同樣在忍耐，但是，對一個年僅四歲的幼兒來說，母親不在身邊絕對是一件非同小可的事。

不過，小梅是個膽子奇大、不會氣餒畏縮的快樂小孩。雖然她一天到晚跟在姊姊的屁股後面，老是模仿姊姊，但是，一旦發現有趣的事情便立刻一頭栽進去，完全不怕迷路也不知道時間，經常讓姊姊為她焦急。

〈父親＝草壁タツオ〉

以寫作為職志。由於推出的第一本作品相當成功而升格為正式的作家，目前正在醞釀第二本長篇小說。為了迎接生病的妻子回家和讓自己專心寫作，沒有多想便舉家搬到郊外的一棟屋舍居住。

天生欠缺生活自理能力的他，雖然將這方面的負擔全部加諸在女兒們的身上，但本人卻始終渾然未覺，只知道埋頭專心寫作。正因為缺乏世故成人的那份沉著，所以顯得有點孩子氣，最重要的是，他非常疼愛自己的女兒。

〈母親＝草壁ヤス子〉

因為胸痛而住院治療。為了能夠早日回到丈夫和女兒們的身邊，正在努力與病魔搏鬥。是個聰明又知性的女性。懂得用簡單的動作和言語來傳達對孩子們的關心和安慰，是個深具魅力的婦人。

〈小凱〉

住在隔壁的農家少年。是小月的同班同學，長得比小月矮小，頭很大。因為口拙而不擅長和人吵架，不過倒是挺會畫畫的。打從第一次看到小月的那張笑臉，便被她深深吸引住，不過，他本人顯然還搞不清楚這種感情所代表的含意。雖然他每次遇到小月就會脫口說出一些不該說的話，但內心其實是一片好意，是個秉性非常真誠善良的純樸少年。

〈小凱的祖母〉

令人害怕的老太婆。也許是因為曾在城裏的大戶人家工作過，所以說起話來毫不留情，讓人有點討厭。個性相當好強。小月的房東將管理房子的責任交給她。直到後來大家才知道，她是因為長期病痛纏身才會總是擺著一張臭臉，骨子裡其實是很親切的。

（一九八七年）

以上

琦琦　今日少女們的願望和心情

原著「魔女的宅急便（魔女の宅急便）」（作者：角野榮子、福音館書店發行）以溫暖的語辭描寫站在獨立與依賴的夾縫中的今日少女們的願望和心情，是一部相當優秀的兒童文學作品。對昔日故事的主角們來說，歷盡千辛萬苦後所得到的經濟上的獨立就等於是精神上的獨立。時至今日，誠如打工族（Free Arbeiter）、延期償還（Moratorium）、辛苦（Travail）等外來語的大為流行，經濟上的獨立已經不再等於是精神上的獨立。在今日這個時代，所謂的貧困，不再僅止於物質上的匱乏，反倒是用來形容心靈上的貧乏居多。

在這個把離開父母此一成長必經儀式看得不怎麼重要、在人群中生活也只須一間便利商店就可解決所需的年代裏，就某個層面來說，少女們所面臨的獨立問題將變得更加困難，因為，她們必須要想盡辦法發現自己的才能並加以充分發揮，進而努力去實現自我才行。

劇中的魔女主角──十三歲的琦琦只擁有飛天的能力。而且，在這個世界裏，魔女已經不再算是稀奇。她身上背負著到陌生的城市生活一整年、好讓大家都能對魔女有所了解的學習課題。

其中有描寫到一個夢想成為漫畫家的少女、隻身前往大都市奮鬥的情節。聽說現在的日本青少年裏面，立志成為漫畫家的人數多達三十萬人。其實，漫畫家並不算是特別稀奇的職業。比起來，它出道比較容易，生活也不難維持。往往要等到後來在不斷重複的日常瑣事中才開始碰壁受挫，這是當今的寫

照。雖然有母親使用過的掃帚守護著、用父親所買的收音機來提振精神，以及一隻如影隨形的黑貓緊跟在後，但是，琦琦的心裏還是害怕孤獨、對人充滿了渴望。這就是當今許多少女的縮影，她們也是在備受父母呵護，甚至接受父母經濟援助的情況下，對於繁華都市有無盡嚮往而渴望能到那裏獨立生活。琦琦的想法太過天真、認識太淺，也正好反映出現今少女們的心態。

在原著作品中，琦琦憑著天生的好心腸解決了所有的難題。同時也因此廣結善緣。既然我們決定要拍成電影，就必須更改部分的內容才行。看到她得心應手地施展魔法的模樣，的確會讓人感到很愉快，問題是，那些在都市裏討生活的少女們的心情應該更加曲折才對。畢竟對大多數的少女來說，要突破自立的高牆並不容易，甚至有許多人在整個過程當中未曾得到任何的祝福。因此，我們想在電影裏進一步探討有關獨立的問題。電影向來就比較逼真而且有臨場感，相信觀眾應該可以從中感受到比原著更加強烈的孤獨感和挫折感才對。

當我們遇見琦琦的時候，浮現腦際的第一個畫面，就是一個少女正在都市夜景的上空飛翔。燈光燦爛。可是，卻沒有任何一盞燈願意給她溫暖……。在天空飛翔的孤獨感。雖然擁有飛天能力意味著可以遠離地面獲得解放，但是，獲得自由也意味著不安和孤獨。而決定靠自己的力量飛上天際的少女，就是這部電影的主角。到目前為止，電視上放映過許多部以魔法少女為題材的動畫，只不過，他們都把魔女當作是少女實現願望的手段。一個個沒有吃過任何苦的魔女就那麼變成了大家的偶像。至於「魔女的宅急便」裏的魔法，可不是那麼簡易方便的力量。

這部電影裏的魔法是有限制的，指的是一般少女都具有的力量，也就是自身所擁有的才能。

當琦琦在街道上方飛翔時，心中除了感受到屋簷下的人群與她有著深刻的關連，同時也比以前更加確信並肯定自我——我們打算要用這種幸福的畫面來做結尾。因為我們相信，這樣的結尾不光只是一個願望，而是整部電影的描繪過程要能彰顯出那樣的說服力才行。

我們製作這部電影的目的，並不是要否定現代少女們的花樣年華，也不會被她們的絢爛所迷惑，而是要向那些在獨立和依賴的夾縫中徬徨猶豫的年輕觀眾致意（畢竟，我們也曾經年輕過，對年紀較輕的工作人員來說，這也是她們目前正面臨的問題）。同時也希望這部電影能夠成為一部傑出的娛樂作品，得到大多數觀眾的共鳴和感動。

（一九八八年四月）

找尋我們自己的出發點　大東京物語企劃書

我們必須承認，昭和初期是日本「美好的舊時代」。雖然在那個時代裏曾經發生經濟大恐慌和世界大戰，所產生的陰影遍及日本各個角落，但是在市井之間，還是有很多人相信「物語」（故事）的存在。

假如說戰爭體驗是戰後政治和經濟的基礎，那麼，戰爭之前的點滴，絕對是深繫人心。就算不是我們這些人，但至少我們心中所「憧憬」的人物是確實存在的。

堅信著正義與善意而勇往直前的少年、胸襟開闊又不炫耀才華的青年、滿懷愛且身心健康的少女，

因為三人的相遇而發展出一段友情與冒險的故事。

「大東京物語」——。

在看不見未來的今日，我們應該去尋找我們的出發點，向存在於地震和戰爭夾縫中的那個世界展開

我們的旅程。

（摘自ふくやまけいこ原著「東京物語」（德間書店）的電視動畫用企劃書　一九九〇年五月十一日）

動畫電影「墨攻」備忘錄

以專業技術者為主角的電影

這種類型的作品在科幻界曾經出現過幾部

隱含著無思想的虛無主義、蔑視大眾的想法

讓人看了心情痛快舒暢。反映時代的缺乏價值性

就像是「愛與幻想的法西斯主義」或是「羅德斯島戰記」

假如故事情節能這樣展開就可以拍成電影

人類雖然無可救藥，但卻也有可能變得高貴

所有的世俗價值

名聲、金錢、權力、愛慾都是愚蠢至極的

一定要完全依靠自己的力量，

所有的規範都必須在自己的心中確實建立

更加貧苦、更加嚴格、更加用力的活下去

墨攻這部電影，能夠搔到現代人的某些癢處

對於諸如革命、浪漫、愛、偉大思想等情懷都感到不可信的世代

正因為太過了解人類的愚蠢，才會在對貧民和弱者視若無睹的同時

又滿懷愛心↓讓人一看就覺得是個親切的人物

若是為了屈就一般的電影形式而更改原著，通常會招致失敗。要盡可能活用原著、補強弱點

以下是其補強方案

①拒絕以喜劇收場

①拒絕廉價的人道主義

③克服原著在影像表現上的弱點

最重要的是現實主義──必須將主角描寫成不折不扣的現實主義者──要讓觀眾能夠確實感受到

占故事內容相當大比例的攻城器械、新式兵器等，無法描繪出來。

需要更加專精的的努力和才能。在軍事技術、軍事史方面不能無知。劇中人物敏銳冷靜的現實主義觀點必須貫穿全篇，否則將會失去痛快的感覺。

④對於人民的描寫——要有如諸星大二郎般的力量和對事物的見解

不需要去愛

無論是他們的親切或愚蠢

自私或勇敢

猥褻雜亂或懦弱無能

都有值得肯定之處，畢竟，他們都只是個平凡人

⑤影像的力量必須要有相當的水準。無論是美術方面或繪圖方面也一樣

蔑視大眾、不守信用會使電影變得浮誇

⑥既然是描寫伊拉克軍隊的指揮官，那麼駐守在科威特沙漠的英勇故事就必須確實地表現出場景的真實感。

故事內容的改變

為了說明墨子集團，我讓一位被貧民撿到的弟子登場。

不能由「七武士」中的年輕武士來擔任這個角色。

必須選擇一個出身更加悲慘、命運坎坷、生活困苦的少年——假如可以的話，設定成少女也不錯——來擔任弟子的角色，藉以突顯對那名弟子頤指氣使、老是以背影見人的混帳主角。

結論

假如能夠找到好的工作團隊，應該值得一試。不過，可能得耗費巨資。

（摘自酒見賢一著「墨攻」（新潮社）的電視動畫特輯用企劃用書　一九九一年）

┃紅豬筆記——導演備忘錄┃

漫畫電影的復活

讓因為經常乘坐國際航班飛機而缺氧的疲憊商人，即使在頭昏腦鈍的情況下也能夠快樂觀賞的電影，就是「紅豬」。儘管心裏非常清楚，我們的作品應該要男女老少咸宜才行，但唯獨這部作品，還是不忘以「給因過度疲勞而腦筋混沌的中年男人觀看的漫畫電影」為創作前提。

雖然熱鬧快樂，但卻不是狂歡喧囂，

雖然生氣蓬勃，但卻沒有破壞性。

雖然愛情洋溢，但肉慾卻是多餘的。

整部作品充滿榮耀與自由，故事情節單純，為避免龐枝雜葉，登場人物的動機也都相當明確。

男人們都非常豪邁快活，女人們都非常有魅力，他們盡情地享受著人生。而且，整個世界也是一片光明、美麗無比。我想做的就是這種電影。

人物的描寫，首重冰山的水上部分

波魯克、菲兒、得那魯多‧卡地士、皮克羅、飯店的夫人（老闆娘吉娜）、曼馬由特隊的成員們、其他的空賊們，這些主要的登場人物都各有其深刻真實的人生經歷。狂歡胡鬧，只不過是為了抒發心中的苦悶，一旦脫下虛偽的面具，其實個性都單純得可愛。每個登場人物都很重要。他們的傻氣都應該受到喜愛。此外，就是在大場面的描寫方面，絕對不可以打馬虎眼。常有的錯誤——以為漫畫就是要把角色描寫得比自己笨的觀念——絕對不可以犯。一定要做到上述重點，否則將會得不到缺氧中年男人的認同。

與其增加線條，不如多畫幾張表現出動態感

海洋、浪花、飛行艇、人物都是一樣，與其增加線條，還不如呈現出動感節奏。形體盡量單純，繪圖輕鬆一點，把精力花在動態的呈現上。找出明朗和動感的樂趣。

色彩方面

鮮豔但不可太過強烈，要呈現優雅

表現出陽剛熱鬧的氣氛，但以不讓觀眾眼睛感到疲勞為原則！

美術方面

畫出人人嚮往一遊的城市。人人渴望自由翱翔的天空。人人都想擁有的秘密基地。沒有煩惱憂愁、壯闊光明的世界。我們的地球，曾經那麼美麗過。

讓我們製作出這樣的一部電影吧！

（一九九一年四月十八日）

現在，爲何要以少女漫畫爲題材？

隨著混沌不清的21世紀漸漸的明朗化，現今日本的社會結構也發生重大的改變，開始動搖了起來。時代確實已經進入變動期，昔日的常識和定論都隨著時間而急速失去原有的力量。往日對物質的追求，如今已形成一股滔天巨浪，就算還沒有直接襲捲現在的年輕人，但預兆已然出現。

在這樣的時代裏，我們應該製作什麼樣的電影呢。

應該要回歸到生存的本質。

應該要去確定自己的出發點。

對於更加瞬息萬變的流行，應該要採取不理不睬的態度。

應該要製作一部高倡可以提供遠大視野的電影。

這部電影，不會迎合現代年輕觀眾的喜好，也不會針對他們現在的處境而故意提出一些疑問或是突顯一些問題。

這部電影，是對於自己的青春歲月有著說不出的悔恨懊惱的歐吉桑，對年輕人的一種挑撥情懷。這些年輕觀眾心裏很清楚，自己不可能是自己人生舞台中的主角──那是我們這群歐吉桑的昔日寫照──

因此，希望能夠藉著電影激起他們內心的渴望，傳達出懷抱夢想的重要性。

邂逅能夠幫助自己提升自我的異性──好像是卓別林作品的一貫特色──而讓這種邂逅奇蹟似的復

活，就是這部電影的企圖心所在。

這部電影的原著是一本很普通的少女漫畫，故事情節也是稀鬆平常。在故事的世界裏，兩人之間沒有任何的阻礙。沒有不通情達理的大人和規範，挫折和委屈也被拋到遙遠的未來，故事中的女主角在夢中看見了自己的故事。這好像就是現今少女漫畫的模式，這部作品也是一樣，著重在男女雙方心情的描述，至於其他事情都是無關緊要。一切以確定彼此的愛意為依歸，除此之外就什麼事都不會發生。少女漫畫的結局都是這樣，難怪會得到廣大的支持。

令女主角心動的，是個夢想成為畫家的少年，在故事中也會畫一些插畫之類的東西。這也是少女漫畫的典型風格，絕對不會將主角設定成具有強烈藝術傾向的人。嚮往成為故事作家的少女主角也一樣，她的創作只不過是國籍不明的童話故事，和同樣是被侷限在一個不會受傷的安全範圍之內。

那麼，為什麼要提出將「心之谷」拍成電影的企劃案呢。

因為，無論歐吉桑們多麼用力訴說故事的脆弱性，指陳它不過是個缺乏現實的夢境罷了，還是無法否認，原著確實健康且率直地描繪出了年輕人對男女邂逅的憧憬和純真的思慕之情，而這就是青春的真實可貴之處。

我們大可以語帶諷刺地指出，所謂的健康，是在庇護之下的脆弱表現，還是在毫無障礙的年代裏無法成就純愛的狀況。難道，我們不能試著以更加強烈的壓倒性力量，來表現出健康愛情的美好嗎？

把現實完全拋諸腦後的那股健康力道……柊あおい的「心之谷」，不就是最佳的試驗作品嗎？

假如那位少年的志向是當一名工匠師傅的話……。如果他在國中畢業的時候，就決定前往義大利的

克列蒙那（Cremona），並且進入那裏的小提琴製作學校習藝的話，整個故事會變成怎樣呢？

事實上，這就是「心之谷」電影化的構想開端。

喜愛木工的少年。同時也是喜歡拉小提琴的少年。如果把出現在原著、從事古董藝術品買賣的祖父

設定成將家裏內側的房間改裝成地下工作室，一方面把修理舊家具和古美術品當作是興趣，一方面也喜

歡彈奏樂器的人物的話……。那麼，那個工作室一定會成為少年製作小提琴夢想的滋長溫床。

同樣年紀的少男和少女們都過著規避未來的生活（因為大多數的孩子們認為，長大是一點好處都沒

有），只有少年將眼光放遠，腳踏實地的過活。我們在想，假如電影中的女主角遇到這樣的少年，將會

有什麼樣的結果呢？

當我們設定了這個問題之後，極其普通的少女漫畫頓時變身成為富有現代感的璞玉──變成了只要

加以切割雕琢，就會閃閃發亮的玉石。

這樣一來，既能夠注重少女漫畫世界裏特有的純潔情懷，又可以讓觀眾省思在今日的富裕生活中如

何才能夠過得充實愉快。

藉由一個理想化的邂逅，表現出所有的真實感，並且試著歌誦人生的美好之處，這就是我們在製作

這部作品時所面臨的挑戰。

（一九九三年十月十二日）

「魔法公主」企劃書

● 題名　「魔法公主」或「阿席達卡傳說」
● 彩色全景、數位杜比聲、一百二十分鐘
● 觀眾對象　小學高年級以上
● 時代設定　室町時期的日本邊境

企劃宗旨

藉由局勢混沌不清的室町時期，也就是中世架構瓦解後逐漸推移至近世的那個時代，來和現今即將邁入二十一世紀的動亂期相對照，以描繪出無論時代如何改變也永遠不會變質的人類根源。

以受到豬神保護的人類與〈魔祟獸〉之間的戰爭為主軸，並以由犬神撫養長大、憎恨人類、有如阿修羅一般少女與被死亡魔咒纏身的少年的相遇和從痛苦中解脫為旁軸，交織成一部強烈鮮明的古裝冒險電影。

解說

在這部作品中，幾乎看不到經常在時代劇裏出現的武士、諸侯和農民。即使偶爾出現，也不過是配角中的配角而已。

劇中的主角們都是一些在歷史舞台上名不見經傳的人，或是凶暴的深山諸神。

比方說，被稱為達達拉人的製鐵集團、裏面的技術師、勞工、鍛造師傅、鐵砂開採工、燒炭工人，或是養馬、養牛的工人。他們有自己的武器裝備，而且還有自己的工廠，擁有完整的手工業組織系統。

至於和人類對立的凶暴諸神，則以山犬神、豬神和熊的姿態登場。貫穿故事主軸的豬神擁有人面獸身和樹角，完全是憑空幻想出來的動物。少年男主角是隨著大和政權的滅亡而消失在古代的蝦夷族後裔，若說他和少女有何相似之處，應該就是他們的長相，都酷似繩文時期的一種土偶。

在主要舞台方面，有人跡罕至、住著諸神的森林，以及彷如製鐵城堡的達達拉工廠。

時代劇中常出現的傳統舞台，諸如城堡、街道和水田相連的農村都只被當作是遠景。因為，我們想要重現日本在沒有水庫、林深樹茂、人口稀少時的風景，亦即有深山幽谷、清流豐沛、泥土小徑、鳥獸蟲魚成群嬉戲，一個高純度的自然環境。

設定這些角色和場景的目的，在於擺脫傳統時代劇的常識、主觀看法和偏見，描繪出比較自由的人群百態。因為，從最近的歷史學、民族學、考古學來看，我們可以發現這個國家的歷史，其實比一般流傳中的印象還要豐富多樣。時代劇之所以貧乏枯燥，完全是為了配合電影放映所導致。這部作品以室町時期為舞台，那是個充滿混亂和流動的日常世界。一個從南北朝以降的下剋上、追求虛榮的風氣、惡棍橫行、新興藝術的混沌中，逐漸蛻變成今日日本風貌的時代。不同於經常利用常備軍進行組織戰的戰國

時代，也迥異於武士們拋頭顱灑熱血的鎌倉時代。

那是更加曖昧模糊的流動期，武士和百姓的區別不明顯，從百工圖中也看得到女性的身影，是個開闊且自由的時代。每個人的生與死都有一定的規則和輪廓。從出生到愛人、憎恨、工作，然後死亡。他們的人生不是曖昧模糊的。

這就是我們在迎接二十一世紀這混沌時代之前，製作這部作品的意義。

我們並不是要解決世界所有的問題。也明白凶暴諸神和人類之間的戰爭不可能以喜劇收場。只是認為，即使身處在憎惡和殺戮之中，仍然有值得活下去的理由。因為，美妙的邂逅和美好的事物，絕對存在於我們的周遭。

雖然描寫憎惡，但目的卻是為了突顯更加重要的東西。

描述詛咒和束縛的目的，在於傳達解脫豁達的喜悅。

應該多所著墨的是，少年對少女的體諒之情、少女對少年逐漸敞開心胸的過程。

少女在最後對少年這麼說：

「我喜歡阿席達卡。可是，我無法原諒人類。」

少年笑著說：

「沒關係。那就和我一起活下去吧！」

這就是我想製作的電影。

（一九九五年四月十九日）

作品

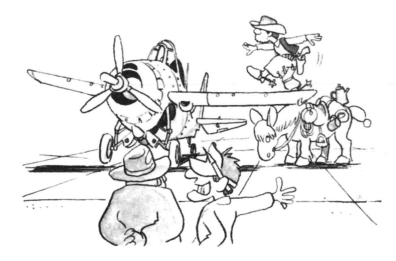

魯邦的確是時代之子

曾經有人說過，故事角色是「時代之子」，我覺得的確是這樣。就算工作人員沒有意識到，但是，故事中的角色性格還是會隨著故事的展開，而敏感的表現出時代感。無論是好的部分還是壞的部分。

魯邦活在朝氣蓬勃的年代，讓人容易產生共鳴和存在感，無疑的，這正是昔日風氣的寫照。在一九六〇年代漸漸往一九七〇年代推移之際，帶著走在時代尖端的雄心壯志，魯邦誕生了。

時值六〇年代即將邁入尾聲，國內掀起一股迷你車賽車熱潮。

只要走進富士的賽車場，就可以看到賽車跑道上有敞開引擎蓋來代替酷炫擾流板、色彩繽紛的速霸路360，或是刻意壓低車身、有如金龜蟲匍伏地面的CAROL，正發出震天價響的聲音，繞著跑道風馳電掣。粉紅色的CAROL將後輪懸空，在U字型彎道上拼命打轉。拆掉車頂的檸檬色速霸路，猛然鑽進草叢，然後爬到河堤上疾馳……。殺氣騰騰、分辨不出誰是誰的駕駛們，精神抖擻地走進賽車跑道，吆喝一聲，再度開著車向前衝。——在性能雖佳但卻不討人喜歡的本田小型車充斥整個街道，使得迷你車賽熱潮消退之前，那種賽車遊戲實在是好玩又有趣。從那個時候起，話雖這麼說，但其實距今差不多只有十年左右，缺錢年輕人都有能力買輛二手車來開的時代正式來臨。

五〇年代為止的國民美食拉麵，被六〇年代的湯麵所取代，沒多久，又升格成為炸雞塊和薑燒豬肉。隨著國家經濟力量的不斷提升，日圓變得高不可攀，在我們的周遭，出國旅行的人比比皆是，來自

398

世界各地的資訊也開始湧進國內。

就連自詡為社會最低所得層的我們這些動畫師，也在不知不覺間開起轎車，並於茶餘飯後大談車經。原本不打算與之起舞，結果卻還是隨波逐流了。

「老爸、我終於做到了！」一味地追求利潤、停不下追逐的腳步、人人渴望成為企業之星，這樣的年代已然結束，輪到魯邦三世登場了。

「魯邦三世」在當年是走在時代尖端的新節目，還創下業界最高預訂額的紀錄，而比他人早一步將流通的資訊加以巧妙地運用，則是這部作品的最大賣點〈實證主義〉。諸如當年流行的賓士ＳＳＫ，或是高價的手錶、名牌打火機都成了裝飾品，此外像是華沙Ｐ38、軍用大型連發手槍等、在以前的漫畫裏都只是「象徵性」的畫個樣子，我們則是盡全力務求畫得逼真。有一種威士忌比黑牌約翰走路更加高級，難道你們不知道嗎……我想，這就是我們的用意。

在魯邦的性格設定方面，我們也加入了走在時代尖端的一種慾望。舊版的魯邦三世系列雖然只播放了將近二段（譯註）就不得不停播，但是，在前半段的三分之一和後半段的三分之二部分，魯邦的性格有著相當大的變化。

剛開始的魯邦，屬於冷漠的世代。一介痞子因為繼承了祖父所遺留的財產而住在大豪宅，不再需要為了金錢而精打細算，為了轉移倦怠感，只好偶爾客串當小偷，這是當初的基本設定。

在六○年代末期，反戰歌曲高唱入雲，反對日美安保條約自動延長的年輕人齊聚到新宿形成「廣場」，在大學裏築起了路障。那種高漲的情緒，到了七○年代便自動消散，開始出現大叫著好無聊、好

無聊的人群。冷漠成了時代的尖端感受。我們把這種氛圍清楚地編排進去，說起話來輕鬆隨便又吊兒郎

噹的魯邦因此產生。他的個性和吊起眼角、咬緊牙根的英雄人物恰好相反，生活豪奢、盡情享樂，的確

是個時代之子。

可是，當時的我們其實一點都不冷漠。因為，解放陣線還在越南奮勇作戰，我們並未放棄希望。反

倒是我們的職業，實在是很慘。電視卡通根本就是集虛應敷衍、偷工減料、幼稚拙劣、無用廢物之大

全。同伴之間都說，這簡直就像是在讓傷口更加惡化。我們當然是飢餓不堪的。對於製作出好看又有趣

的作品，心中充滿無限的期望和無盡的力氣。

雖然更改舊版魯邦的發展路線是基於工作人員無知下的強求，但是，面臨組織更換的我們（高畑

勳和我）當務之急是想要消除掉「冷漠」的感覺。沒有人命令我們這麼做。只是覺得，就算冷漠是時代

的尖端感受，我們也要表現出屬於迷你車賽年代的那種活力。快活又爽朗、真真正正的貧窮人家之子魯

邦。祖父的財產等等，早已被上一代花費殆盡、沒有留下一分一毫。魯邦不停地逃亡，而錢形就像金龜

蟲一樣緊追在後。雖然他擁有許許多多的軍用手槍（華沙P38），但是絕對不會因此而自負。只是運用

智慧和柔道，永無休止地追尋著目標。次元是個性情溫和的豪爽男人、五衛門是個不合時宜的滑稽男

人、不二子是個不會賣弄低俗色相的人。

先不談好壞，單就開著賓士SSK，和開著義大利破車·飛雅特500的兩個魯邦來說，他們在那

個卡通系列中不斷的對立、明爭暗鬥、互相影響，結果為整個作品帶來了無窮的活力。也因為同時具有

那個時代的兩種面貌，才使得魯邦的時代之子形象更加完整。

由於我們是在播映中途更改路線，難免造成製作上的混亂，再加上當時也是動畫技術停滯不前的時期，所以這部作品的畫面較為紊亂、完成度較低、技術方面也不值得一顧，但是後來卻反而大受歡迎，我想，應該就是上述的原因使然吧。

在殺青派對上，東京電視台的社長發表了一段失敗宣言：「這是一場沒有利潤的戰鬥，同時還給許多工作人員添麻煩……」等等。我們雖然心裏很不是滋味，但畢竟隨心所欲的去做了，在最後一集裏，還讓五衛門潛進切割不破的厚重金庫內，惹得錢形嚎啕大哭，給了魯邦一個痛快的結局。

那之後，國內在堪稱和平的狀態下邁向另一個時代。

在石油危機和公害之中，「小天使」在綠色大地上自由奔跑，而在戰爭期間被稱為無用長物的戰艦又重返宇宙，甚至大放異彩，這可說是後來軍備增強論高唱入雲的前兆。當年的三億元事件（運鈔車搶案，至今仍未破案）是經過縝密計畫的強盜行為，今日的銀行強盜則是漫無計畫的隨興之徒。劫機、恐怖組織、飢荒、戰爭在地球各個角落點燃火苗，石油價格毫無節制的往上竄，由此可知，地球也是有極限的。

比起魯邦的世界，現實的世界其實更加不穩定。

現在，開起車來不可一世的人，才是真正的傻瓜。會對拉斯維加斯滿心嚮往的，只有自民黨的黑道議員之輩。就連打火機也僅需一百日圓就很好用了。資訊過多卻不知道要節制，書店架子上兵器寫真集多如牛毛，華沙手槍早就跟不上時代了。假如想要射擊，只要到美國花一些錢，包管你可以射得痛快。

醉心於日漸高漲的ＧＮＰ、享受倦怠感、沉迷於迷你車賽的魯邦時代，已然消逝。

魯邦是個小偷。唯有從事生產、認真過活的人存在，小偷才能夠存活。因為，小偷看似躲在重重束縛之下的現實底層以「詐欺」維生，但事實上，他們才是被束縛層層包圍的人。

處在現實世界的魯邦到底能做些什麼呢？頂多就只能偷取少女的心罷了……。

也許這個時代的小孩有方法可以讓魯邦再生。不過即便如此，也必定是一份吃力不討好的工作。這點可以從現在的原著得到印證，因為他的身影完全失去了昔日的那股力量。

新魯邦連續播映三年，收視率迭創佳績，以生意眼光來看，或許可以算是成功。只可惜，它從未表現出時代之子的特色。反而將時代的差距當作賣點，在落伍荒謬無聊中氣數殆盡，真可說是慘不忍睹。

在昔日的 Monkey Punch 原著裏，出現一位極度飢餓者。山田康雄也是極度飢餓者，而我們也是。

「……那已經是十幾年前的舊事了。當年的我，是個處心積慮只想出名、乳臭未乾的年輕人」（節錄自「卡利歐斯特羅城」的台詞）

我有時會不經意的懷想起，當年的那個飢餓者──魯邦，既好色又有潔癖、輕浮冒失又有城府，並沉迷於迷你車賽的魯邦。

不過，我們實在還有其他更重要的事要做。相信真正的魯邦最能了解才對……。

再見了，魯邦……。

（「Animage」　一九八〇年十月號）

譯註／二段落即二十三集。電視卡通系列通常以三個月、播放十三集作為一個段落。

關於娜烏西卡

娜烏西卡，原本是出現在古希臘史詩「奧德賽」中的公主名字。自從我透過Bernard Evslin的『希臘神話小事典』（社會思想社發行 現代教養文庫 小林稔譯）認識了她之後，就被她所深深吸引。那之後，我雖然讀了由荷馬（Homeros）所寫的小說「奧德賽」，但是卻有一種期待落空的感覺，因為，小說中的她缺乏Bernard Evslin的小事典所敘述的那種光芒。對我來說，我心目中的娜烏西卡就是Bernard Evslin在文庫本中用三頁半的篇幅所描寫的那位少女。我想，作者個人應該也是對娜烏西卡特別的偏愛，不然不會在大名鼎鼎如宙斯或阿基里斯等都只用一頁左右來描寫的小事典裏，讓娜烏西卡占用那麼多的頁數。

娜烏西卡——聰明伶俐又愛幻想的美麗少女。對於求婚者的追求和世俗定義的幸福毫不在意，反而喜愛豎琴和唱歌，以及徜徉在大自然的懷抱中，是一個充滿感性的少女。她沒有被漂流到島上的奧德賽、那滿身是血的模樣給嚇壞，反而把他救上岸，並且親自為他治療。同時還以隨性的歌聲撫慰他的心靈。娜烏西卡的父母擔心自己的女兒會愛上奧德賽，便催促奧德賽趕快揚帆離開。根據日後的傳說顯示，在岸邊目送奧德賽駕著帆船遠離的娜烏西卡，終其一生都沒有結婚，變成首位的女性吟遊詩人，在世界各地的宮廷之間輾轉旅行，吟唱著奧德賽冒險犯難的航海故事。

Bernard Evslin最後是這麼寫的。

403

「這位少女在偉大的航海家奧德賽飽受風霜的心靈中，有著獨特的存在意義。」（小林稔譯）。

在認識娜烏西卡的同時，我想起了日本的一位少女。我想，她應該是出現在提中納言物語這本書裏吧。人稱愛蟲公主的她，是昔日貴族的後代，都已經到該結婚的年紀了，還依然喜歡在原野上跑跳，看到芋蟲變身成蝴蝶還是會感動莫名，因而被世人看成是另類少女。書中寫著，和這位公主年紀相當的少女，每個人都會剃掉眉毛、染黑牙齒，但是公主卻依然保持雪白牙齒和濃黑眉毛，模樣看起來實在是很奇怪。

假如是在現代，那位公主應該不至於被當成異類吧。雖然有點特立獨行，但是，應該會被社會大眾認同為自然愛好者或是有獨特興趣的個性少女，不至於在社會中找不到自己的立足之地吧！不過，假如是在源氏物語或枕草子的時代，就絕對不能容許一個愛蟲又不剃眉的貴族少女存在。當時年紀尚輕的我，非常非常的在意那位公主之後的人生命運。

不屈從於社會的束縛、忠於自己的感性而在山野間自由奔跑、隨著草木行雲等萬物變化而心動的公主，那之後的人生是如何渡過的呢⋯⋯。如果是今日，肯定有人能夠理解並且疼愛她，可是在那個充滿禁忌和風俗習慣的平安期，會是什麼樣的命運在等待她呢⋯⋯。

只可惜，愛蟲公主的境遇和娜烏西卡大不同，她既沒有遇見奧德賽也沒能吟唱屬於自己的歌，甚至連逃脫束縛浪跡天涯的機會都沒有。不過話說回來，假如她有幸遇見偉大航海家的話，必定能從全身沾滿不祥血痕的男人身上，尋得幾許光輝才對。

我心目中的娜烏西卡和愛蟲公主，在不知不覺間變成了同一個人。

這次剛好有『Animage』的工作人員要我嘗試畫漫畫，我沒想太多就答應，心裏想著要畫出自己心中的娜烏西卡，這簡直是自討苦吃，因為，早就承認缺乏才能、對漫畫死心的我，從此又得面臨腸枯思竭的窘境。事到如今，我只好想盡辦法，期待這位少女能夠早日得到解脫，享受和平生活。

（Animage Comic Wide版「風之谷1」德間書店 一九八二年九月二十五日發行）

關於「未來少年科南」

提問人／富澤洋子

首次擔綱監製的作品——柯南

——對宮崎先生來說，「科南」是您首度擔任監製的作品，如今回顧起來，不知感想如何？

宮崎 還是會覺得很累。因為在那之前，我一直都和阿朴（高畑勳先生）在一起。每次看到阿朴，都會忍不住想，唉，監製這工作真不是人幹的。因為所有的重擔都必須要一肩扛起。我之所以沒把心思放在監製身上，就是因為這個緣故。

——不過，到目前為止，您好像都是負責分鏡腳本的工作，例如「赤胴鈴之助」等。

宮崎 對，因為那一類的工作比較輕鬆。輕鬆有輕鬆的好處，我比較會有意願去做。比方說一些既無益處也無害處的蠢笑話，就比那些奇怪有害的東西來得讓人感覺溫暖，看完時會哈哈大笑。我想，漫畫本身就具有這樣的特質，所以我覺得與其稱為動畫，還不如稱作漫畫電影比較貼切。

——我向來都說是動畫，不過話說回來，有幸參與「科南」的製作，我個人感到非常的高興。我想，大家一定都非常想做這種能夠發自內心感到快樂的東西。尤其是

前一部作品不是「萬里尋母」嗎？雖然那是一部很棒的作品，但畢竟內容比較深沉，所以同事之間就在說，下次想做快活有趣一點的。

宮崎　我本來就比較喜歡快活有趣的東西。動畫師不是一直都面對著桌子嗎？情緒根本就無從發洩起。所以假如畫裏面有一點好笑的內容，相信繪圖者的情緒也會得到抒發才對。在內心戲裏面加入一些笑鬧情節，形成動與靜、緩與急、爆發與沉靜的對比，這樣的對比越明確，彼此間就會產生出活力。如果在一開始就決定好整體的步調，製作者就會自然而然的形於被動。不過也不能毫無章法，否則就無法順暢。

——是基於什麼樣的原因，讓您在製作「科南」時願意擔任吃力的監製工作呢？是製作人的指示或是其他因素？

宮崎　我當時感到很苦惱，在拍完「萬里尋母」之後。因為我已經不想再侷限於版面設計的工作。結果，就正好有人問我要不要擔任監製。不過，即使到今天，我還是不想為自己定位，認為自己是個監製，或認為自己是個監製或場面設定者，或是畫面構成者。只要有興趣，我都願意多方嘗試，當一名

真正的動畫製作者。

——想要創造一個屬於自己的世界，對吧……。

宮崎　對啊。到目前為止，我想做的東西都和阿朴非常一致，所以才能一直都很順利。不過，如今回想起來，其實阿朴的確也曾經苦惱過。甚至連我自己都覺得一切進行得挺順的時候，也經常聽到阿朴在發牢騷，嘟嚷著「真不知道動畫的演出究竟是什麼」。一直以來，我和阿朴一起工作的模式就是，兩個人會鉅細靡遺的討論故事整個架構和一些小細節，談累了就躺下來邊休息邊繼續聊，等到兩人之間取得共識，腦海浮現共通的畫面，決定怎麼畫為止。可是，從「小天使」那個時候開始，變成假如我光是負責畫面設計的話，整個作業肯定會來不及。到了後來的「萬里尋母」，更演變成全部作業都必須先交給阿朴去統籌才行。但是這樣一來，我的失落感當然就會提高。

——所以，您才會決定擔任「科南」的監製，是吧?!

宮崎　從進行第一集的作畫到正式上映，大概花了半年多的時間。雖然剛開始的時候預留了八集的存檔，但是過沒多久就被追上了。因為，無論再怎麼加快速度，製

406

作一集還是得花上十到十四天的時間。假如NHK當初沒有放一些特別節目來墊檔的話，這部作品肯定會變得零零落落的吧。總之，「科南」是靠NHK才得以完成的。NHK把一切交給我全權負責，比方說整個腳本是等到分鏡作業完成之後才寫的等等，結果，二十六集的內容，我花了一年三個月才完成。我想，公司（日本Animation）在製作費方面的赤字肯定高得嚇人。

——有所謂的製作籌備期嗎？

宮崎　這我記得非常清楚，六月十五日那天，我提出「從明天開始我不做『浣熊拉斯卡魯（ラスカル）』（的原畫）了」。然後，進入作畫作業是在夏末，所以大概是三個月左右。

——整體的構成在那段時間就完成了嗎？

宮崎　說完成了嘛，又好像還沒有完成……。真要認真講起來，其實我當時只構思到科南救出拉娜然後離開沙漠的情節。同時還在猶豫那之後的劇情該如何發展……。因為那是一個非常大的轉折點，雖然腳本部分已經寫到與拉歐博士相遇的情節，但是整體架構還沒有完全成形，所以第九集和第十集的部分，可以說是阿朴按照腳本

幫我完成的。就體力方面來說，那已經是我所能負荷的極限了。本來，我想設計的情節是他們搭乘巴拉克達號成功脫逃，而且在朝海哈拔前進的一路上，戴斯和柯南為了拉娜而爭鬥不休，淨做一些蠢事，可是，那樣的情節實在是行不通。後來才會有所謂核心集團的出現。

如何與原著取得平衡

——在製作過程中，您曾經被原著所含的黑暗面給羈絆住嗎？

宮崎　打從一開始，我就不打算照著原著走。因為，它的主題實在是太恐怖了。讓人覺得實在是招架不住。不過話說回來，當我的小孩看了電視之後，居然跑來問我，那些人（指地下居民）是什麼樣的人，諸如此類的問題。他非常擔心普拉斯契普島上的居民，甚至為他們的將來感到憂心。這下子我才知道，劇情不可以這樣安排。因為，雖然直到今天我都認為這部作品是科南和拉娜的愛情故事，但是，假如規避掉這方面的描寫，那麼科南和拉娜終究只是彼此愛慕的夥伴。我這才清楚發現不足的部分

原來是在這裏，可是，又不知道該怎麼辦才好。我已經明確地將原著所設定的最後一次世界大戰後的世界，轉換成冒險故事的舞台，但終究還是被戰後那種黑暗悽慘的狀況給束縛住了。

不是有一幕從監獄裏伸出很多隻手的畫面嗎？（第七集）我們會忍不住開始去想，那些人所代表的意義。這就好像是在猜謎一樣。關係一下子逆轉，我們不得不去問登場主角，你究竟是在做什麼？又是什麼樣的人？結果弄得全體工作人員都搞不清劇情走向，就連我自己也不清楚。情況真的是很慘。說起來還真是可笑。因為，一旦A版弄不出來，B版當然就沒著落。完全是摸不著任何的頭緒。所以說老實話，根本就談不上有什麼監製計畫。我曾經說過情緒動畫這個名詞，而且我當時乃是跟著不穩定的情緒走。不過話說回來，那部作品也只能做成那樣了。

――是由NHK選定原著的嗎？

宮崎 不是，好像是日本Anime在聽到NHK要開始製播動畫之後，便主動提出數個企劃案。其中就包括「存活者（殘された人々）」這部作品。當時他們最中意的好像是另一部作品，可是NHK卻認為這部作品比較有趣。

――所以，我最初收到的其實並不是這份企劃。

――亞歷山大・啟（Alexander Kay）的「存活者」內容不是非常灰暗嗎？

宮崎 我想，原著的灰暗正是那位作家所抱持的灰暗世界觀。既然如此，他作品中的答案當然就不可能會樂觀。再加上我們是住在日本，所以應該感覺會更加灰暗才對。可是我又覺得，真的有必要把它說出來嗎？人類既然能在戰後存活下來，就表示那些人一定擁有旺盛的生命力。我們一定希望自己的小孩也能夠像他們那樣。因為，與其宣告人類終將滅亡，我寧願追著眼前讓人怦然心動的女孩子跑。

――在與原著取得平衡方面，您當初是怎麼想的呢？

宮崎 對於和原著之間的關係，我是覺得，假如要尊重原著才算是完成度高的作品，就不如不要拍成漫畫電影，因為我認為，應該要把原著當作是漫畫電影的構思誘因比較好。假如把企劃想成是單純的容器，那麼容器裏面該裝什麼東西，就屬於我們的權利範圍。

――所以，您認為以那部原著來說，更改一下內容應該無妨，是嗎？

408

●作品

宮崎　對，就憑我個人的判斷。關於更改原著這件事，NHK方面考慮到原作者的心情，所以似乎有些不安。不過，當初我就是以可以更改原著為條件才接下這份工作的。

——您更改的幅度相當大喔。

宮崎　因為我不喜歡原著。內容悲觀厭世，又把美國和蘇聯全都牽扯進來。美其名是描寫戰後、也就是第三次世界大戰的故事，但實際上卻是詮釋作家內心所潛藏的不安和恐懼，全篇充滿悲觀思想——總覺得，不是很適合給小孩子看。總不能因為自己看不到任何的希望，就試圖去影響小孩，這種行為是很無聊的。假如是說給大人聽還無所謂，可是，應該沒必要去說給小孩子聽吧。所以，就不如保持沉默吧。

我想，關於原著、也就是敘這個人，基本上應該是認為現在的美國很不好，蘇聯也很差，可是又不知道該怎麼辦才好……所以才會以為一旦存活下來，肯定會變得像科南皇帝一樣。裏面沒有絲毫的希望，也沒有任何的生命力。只是拚命又專注地描寫自己否定的一面，不過就某種意義來說，描述否定的一面其實是比較輕鬆的。畢竟在現

實生活中，充斥著許許多多的懦弱和卑劣。可是，我就是不想描寫這方面的東西。

原著裏那個彷如心中風景般、有著黑暗大海和灰色天空，以及滿是岩石的崎曲地區，感覺很荒涼，是個連腳踏車都騎不了的怪異社會；還有海哈拉這個莫名其妙的社會，其實都是無法孕育希望的世界。我想，那樣的地方是不可能孕育出像科南這種少年的。因為，自然復原之後才有可能饒恕人類，雖然用饒恕這種字眼顯得有些奇怪，但是我覺得唯有生物賴以維生的基盤穩固建立，身為動物的人類才能夠生存。反過來說，假如要創造像科南這樣的人物，最好要先讓自然復原。據說，關於自然具備復原力量的說法肇始於日本人——依照我們的想法，砍伐掉樹木之後，接下來應該會雜草叢生才對。但事實上，在這世界上很多地方都是砍伐掉樹木之後反而寸草不生。而生長在那種地方的人類就絕對不可能培育生物。換句話說，當人類在最後戰爭中存活下來，且其中有許多敗類的話，那麼，如果自然沒有自行復原的話，我想人類是絕對不可能活下去的。

——也就是說，將場景設定在最後戰爭結束二十年之

409

後、藍色天空和湛藍海洋重回地球之時，是有這樣的一層意義存在啊。

宮崎　是的，裏面包含了我自己的心願。我也只能透過這樣的方式傳達了。而拉歐博士所說的台詞：「殺死數十億的人類、滅絕數萬種的動植物所應負的責任」等等，也是我心裏想說的話。

其實，我本來是想將登場人物全部設定成日本人的，如果不行的話，也希望將設定成同一國人，把語言問題等全部拋諸腦後，雖然夾雜一些紅髮人物以作為區分，但基本上我不想讓這個故事出現不同的人種。比方說日本島整個沉沒，只剩下房總半島的前端部分，或是只剩下一處地方的聯合工廠之類，我覺得這樣的情節設定比較好。這樣一來，距離的問題也不需要靠交通工具來解決，對於未知世界的感覺也比較遙遠。此外像是海哈拔，我原本所想的並不是一片麥田，而是收成稻穀的水田，可是一旦付諸行動，才發現規則束縛太多。如此一來，製作就失去了餘裕，所以，只能去製作所有工作人員都有共識的世界，因此到最後就變成那樣了。不過，對於把場景弄成像西部開拓時代那樣，我還是有點抗拒。總覺得假如把戴斯改成團

十郎、巴拉克達號改成弁天丸、人們手上拿的不是刀和叉而是筷子和飯碗、嘴裏說的是「我要吃飯——」的話，整個感覺將會更加貼切。

至於有人將它解讀成與蘇聯或是美國有關，我覺得這種看法很傲慢，我非常不喜歡。因為，我本來就打算把這些排除在外，偏偏有人還是把海哈拔當成是美國、因德斯特利亞當成是蘇聯來解讀，真是令人生氣。我看有那種蘇聯觀、美國觀的人，本身才有問題呢。

——提到「科南」，總覺得好像和「霍爾斯」有相當的關聯性。

宮崎　我無法針對「霍爾斯」來發表看法。這是說真的。雖然那是個令人不快的作品，但那就是青春的寫照。將所有見不得人的東西全都放了進去。畢竟我和阿朴當時都還很年輕。所以才會把我現在根本難以啟齒的事情全都說了出來。一心想要刻劃出人性……在熊熊的野心驅使之下。

剛開始的時候，我並不清楚要在「科南」裏面表達什麼東西。只是想要拍出一部當今動畫界較少觸及、充滿活力的古典冒險故事，而且要把在「霍爾斯」中表達不足

的部分、當年那個歷經挫折的歐吉桑世代給傳承下去。雖說我們曾經飽受挫折，但並不意味著我們會對下一代否定自己以前所做的一切，反而是想要把經驗傳承下去。也就是說，我喜歡世代交替的那種感覺。這也許是因為我自己本身並沒有什麼世代傳承的偉大經驗可以告訴兒子，所以才反而會對這一方面很在意吧。

假如在製作「科南」之初，有人對我說這部作品很無聊的話，我可能早就放棄動畫了。幸好，我的兩個兒子成了我的熱情支持者。他們不是那種因為是爸爸拍的所以才要看的小孩，因此格外讓我感到踏實可靠……

——在收視率方面，好像始終都無法提升。

宮崎　第二十五集的十四％算是最高的了。不過，收視率不振也是可以理解的。因為它並沒有順著時代潮流走。也有人說，要是一開始就安排奇剛特巨艦的話，收視率肯定會提升。因為在劇情裏面，他們是一開始就在收納倉庫發現奇剛特巨艦，只是我們忘記安排讓它飛上天。可是，與其讓奇剛特巨艦在開頭就一飛沖天，我倒覺得花個兩季（26集）的時間再讓它飛起來會比較有意思。不過話說回來，我們從來沒有如此在意收視率，畢竟，這部作品

是全體工作人員的辛苦結晶。

——它的劇本非常連貫，少看一集應該就會有看不懂的情形發生吧？

宮崎　這就像我前面所說的，要是A版做不出來，B版就會沒戲唱一樣。我想任何事情都是一樣的，我們會去看、去聽各式各樣的事物，然後把腦袋塞得滿滿的。雖然有時候一時半刻會想不出來，但是只要絞盡腦汁努力想、靈感就會源源不斷的浮現，形形色色的要素漸漸集結，最後串連成一條繩索。可是，這一套辦法在「科南」卻不管用。我試著打開腦中的所有記憶抽屜，卻反而覺得快要抓狂。我只清楚一點，那就是科南最後一定會回到那座小島。所以，當我看到最後一集底片裏的小島畫面時，心裏覺得好開心。因為，他終於回來了。我有一陣子還以為他回不去呢。

——只有上次的抽煙事件牴觸到NHK的規定嗎？

宮崎　其實，NHK在一開始是說沒有關係的。只是到了放映前，因為別的節目剛好發生抽煙問題，才會受到連累。我本來就打算打抽煙的畫面因此以一次下不為例，而且是正面描寫。我們是覺得，既然把吉姆西塑造成在火災

廢墟之間勇敢奔跑的少年，當然就應該會抽煙。在那個以物易物的年代，食物得靠自己去換取，如果還有什麼是他想要的，應該就是香煙了吧。我只是生氣在放映之前我們還不知道那個畫面被剪掉的話，我也會生氣的。

關於第一集

——我偶然間在NHK看到第一集的試映，心裏高興得讚嘆⋯太厲害了！

宮崎 第一集啊⋯⋯。我是一看到第一集就想到要上吊。因為，當我去到錄音室的時候，發現它裏面有填墓，而且還垂著一條繩子（笑）。說到拉娜這個角色，我把她設定成讓科南一見鍾情且終生奮鬥不懈的原動力，所以當然必須是個美少女（我認為），誰知道畫出來竟然是個胖妞。

——第一集全部都是由大塚先生負責畫吧？

宮崎 是啊。所以在那之後我才會抓狂。所有的原畫從第二集開始全都要經過我這關，就這樣一直檢查到第八集。這使得大塚先生陷入嚴重的自卑感。可是，我畢竟是個動畫師啊。比方說科南抱起拉娜的畫面，我希望做出「身輕如燕」的感覺，但因為大塚先生是個合理主義者，他就一定要做出吃力抱起的感覺。所以我才會挖苦地說，原來大塚先生抱起太太的感覺是這樣啊。

從「小天使」開始，我不是將登場人物的步伐縮小，好讓他們可以噠噠噠地快步走過來，或是小碎步地離開嗎？可是，只有漫畫電影才可以讓人跨三步就從地平線的彼端走過來。就像苜宿爺爺他們我個人就喜歡，那種從對面噠──地跑過來的感覺，只有漫畫電影才做得到。假如要我用寫實手法來表現，把這種屬性捨棄掉，我真的覺得很可惜。既然是全速跑，當然希望要以非同凡響的驚人速度衝過來。因為，這可以當成是一種表現的手法。一直以來，日本動畫的風格都比較緩慢輕鬆，所以「科南」的出現，應該讓大家感到十分不解才對。一種忙碌又令人抓狂的感覺。我的一些工作人員就這樣被我操了好久。

科南的設定

——科南這個角色的設定，對宮崎先生您來說是心目中的理想少年，還是您當年所希望的自己模樣呢？

宮崎 被你這麼一問，我實在很難回答……。不過，我是真的喜歡像科南這樣的少年。小孩子難免都會幻想，想像著自己要長到多大才可以當故事裏的主角。雖然這種說法有點輕率，不過，我兒子假如十二歲，那麼科南應該也會變成十二歲。也就是說，我希望能夠將孩子的憧憬和願望體現出來。在這種情況下，我覺得不需要太過計較小孩在十一歲或十二歲的真實成長過程。因為，無論科南或是拉娜，都會有時而大人時而小孩的一面，這是拍漫畫電影才允許發生的情況。

——聽說只要是看過「科南」的女生，都會認為科南是她們的理想典型。大概是因為他的個性溫柔體貼吧。

宮崎 我想每個人應該都是一樣的，內心都盼望著能夠遇見一個讓自己變得溫柔體貼、願意奉獻一生的人。當然，這和發誓相守

一生是不同層次的問題。不過值得慶幸的是，能夠讓所有的男生為之瘋狂並且變溫柔的女性，其實並不太多。而且我覺得，那種事情還是僅止於愛慕就好。「少年王者」（山川惣治原著）裏的世界就是這樣。能夠厚著臉皮追求所愛的時代還是比較好。

科南並不是超人。他只是個想要快樂過日子的普通小孩。不過，因為每個人都擁有許多方面，而身處在那種狀況之中的他，自然會有一面比較突出。他行動的目的並不是為了追求冒險，而是努力想要在艱困中求生存。科南透過拉娜、拉娜透過拉歐博士漸漸地看清了整個世界。科南最後終於明白，在那個世界活下去最重要的要素是什麼，並且加以體現出來。諸如活力、永不退縮的精神、體諒別人之類，他雖然沒有說出口，但是卻付諸行動去力行。吉姆西能夠變得輕鬆坦然、戴斯願意認真做事、蒙思麗願意洗心革面，我認為都是受到科南默默幫助的緣故。

有人說科南這小孩太乖了，可是，和處在艱困環境下依然天真無邪、逍遙自在的科南相較，我比較喜歡在第二十三集裏、目睹飛碟機爆炸卻沒說「太棒了！」的科南。還有，那個默默承受殺死人的心理重擔的科南。因

為，我知道他雖然感到憤怒但卻不是故意殺人的。就連軍艦沉沒的時候，我也不想讓他說「太棒了——！」這句話。我只有對這部作品會這樣，比方說，觀眾認為「太棒了、活該」沒什麼，但我覺得「太棒了、萬——歲——」如果由科南口中說出來就是怪。雖然知道這樣做可能會招致「乖得離譜、缺乏活力」的批評，可是又覺得假如不這樣的話，他可能無法克服一切的險阻。漫畫電影中的主角或是冒險故事裏的主角，都具備這樣的特質。所以，我不太喜歡有人認為科南太乖。我很想對他們說，想看壞小孩，是不是？科南的形象塑造與心情表現當然不可能盡善盡美，我承認其中必定存在不少問題，但在故事裏有這麼一個好孩子，讓人感到舒服並沒有什麼不好。尤其是最近的機械科技類影片，年齡介於少年和青年之間的主角只要稍微被隊長或博士唸一下，馬上就語氣狂妄地回一句「知道了啦！」，簡直像是我家正值第二次反抗期的兒子。每次看到這裏，我就很想揍他，心想，真是個討人厭的傢伙。把那種小孩當作是英雄角色，我實在很難苟同。

對於拉娜的精心安排

——您對拉娜的看法是如何呢？她應該是您理想中的女主角吧，尤其是第八集裏面的拉娜。

宮崎　做到第八集時，我實在是加入太多的情感和想法了。也就是說，我把自己想做的東西，以及我和阿朴一起合作時絕對不可行的東西全都做了。也因此有人批評我做得太過了。我當初在寫腳本時，也覺得很不好意思，心想大概做不到吧。可是，當順利做到第五、六集之後，自然而然就會想將一些想法投注到拉娜身上，結果就順理成章做出來了。因為，不全心投入是不行的。例如那個水中畫面，拍完之後仔細一想，原來和我在學生時代所畫的漫畫故事情節一模一樣。只不過被埋藏了十五年就是了。兩者連畫面分割鏡頭都一樣，不同的是，原本位在水平線上方的水中艦船被改成一艘軍艦。

不過，我對拉娜的精心安排只做到某一個段落就停止了。因為，一開始我把她當成我自己的人來做，做到一半才明白她已經變成科南的人。對她的關心程度也就日漸減少了。大家其實都在騙人。因為，當船隻沉沒時，絕不可能只有那個房間毫無損傷，說不定它會被爆炸的威力給

炸飛出去。不過，我倒是喜歡那些情節的安排。比方說，去搭飛碟機的時候，拉娜不是只說了聲「好」，就默默地接過行李嗎（第十一集）？準備搭飛碟機離開的時候也一樣，科南說「打開」，拉娜答了一聲「好」，就立刻把機艙門拉開（第二十三集）。

原著裏的拉娜很想要戴斯所帶來的織布機。可是她自己卻不喜歡織布。像她那種人是無法與未來連結的。

——所以，您才讓她在海哈拔換穿另一套衣服，而且安排她織布。

宮崎　我就是很想讓她換衣服，因為，我覺得在麥田裏的那個拉娜才是真正的拉娜。雖然那一集〈第十四集〉的評價並不好，但我就是喜歡。覺得那才是真正的拉娜。我就是對那個拉娜有偏好。

——她去那座小島的時候，也是穿著那套衣服喔。

宮崎　是的。不過，有人嫌那套衣服土氣。色彩指定師認為是應該要讓她穿好一點。他最中意吉姆西所穿的雪褲，因為那是最新流行的款式。其實，那是她暫時解脫的時刻，我是要藉由衣著表現出解脫的感覺。……一個充滿情緒的男生，呆呆地看著一個頭戴白帽身穿長裙的女生騎

著單車從眼前咻——地快速通過，請問，你曾經有過類似的經驗嗎？。啊，那個美好的世界雖然存在，可是對我而言卻遙不可及，心中因而懷著一種無法言喻的嚮往和懊惱。記得我在小學還是國中的時候就有過這樣的經驗，心想，要是能夠背著那個女生跑該有多好。說起來也算是少不經事吧。

——所以，當蒙思麗首度出現在因德斯特利亞的港口時，您才特地安排她換裝且騎著單車出現，這是經過精心安排的。

宮崎　當時並沒有可以安排啦（笑）。拉娜這個女孩，心中原本就存在一些陰影，而且又全心全意掛心著拉歐博士，可是，有一天卻突然被科南一把抱起來就往前衝。從此以後，她就恢復了開朗本性，所以我認為她這部分的特質是被科南引導出來的。對拉娜來說，科南畢竟是屬於不同世界的人，科南那種突如其來的動作當然會逼得她不得不做改變。

拉娜因為身旁的兩個男人而感到左右為難，因為她喜歡科南，卻又離不開拉歐博士。她和柯南在一起時的確笑得很開心，可是，腦中卻又時時刻刻掛念著拉歐博士。

只有拉歐博士和柯南並肩坐在她身旁，才是她感到最快樂的時候。不過，第十一集的拉娜就是因為這樣才變得像小孩一樣幼稚。不過，在三角塔瓦解、地下居民重獲自由的過程當中，只有拉娜一個人因為被拉歐博士束縛住，而越來越封閉自己。最後甚至連科南的聲音都聽不見了。其實，拉娜本身已經察覺到了，也曾經想要靠自己的力量飛出去，無奈力不從心，於是，把一切看在眼裏的拉歐博士只好對她

說：「妳要到科南那裏去，妳要離開妳自己才行。」然後放她自由。這樣一來，拉歐博士就非死不可。那句「假如是科南，他一定會阻止」的台詞，雖然是拉娜與拉歐博士漸行漸遠的最佳證明，但是，拉歐博士不死的話，拉娜就無法得到真正的解脫。心裏永遠都會有老人情結。我想，科南應該是早就察覺到這一點，所以比方說，他在戰車上摟著拉娜的同時（第八集），才會忍不住想「拉歐博士似乎對人很不友善」。

無論是毛澤東或是任何一個人，只要妄想操縱歷史就是壞人，所以，拉歐博士算是壞人。雖然他是因為覺得自己必須為世界毀滅負責，因此就忍辱負重的善盡世代傳承之責，但是，假如因德斯特利亞的居民本身沒有具備自我解

脫的能力，也就是說，假如他們不能沒有拉歐或柯南的幫助、不俱有路克他們自立自救的能力、沒有想要脫離地底、展開新生活的那股力量，那麼，拉歐可能早就捨棄他們、讓他們沉入海底了。正因為他有冷酷無情的一面，如果有需要，他應該是個犧牲拉娜也在所不惜的男人。因為他不是一個人道主義者。我不想讓作品中出現任何一個人道主義者的角色。

一般人不是遇到歹徒以人質要脅時就容易屈服嗎？儘管沒有把握歹徒會釋放人質。像「ガメラ」（編註／日本風靡一時的怪獸影集，與酷斯拉並稱最知名的怪獸）就是這樣，地球防衛軍因為有兩名少年遭到挾持就輕易投降了。我認為那種行為是絕對不可原諒的。就算是好幾萬人受到挾持也不可以輕言投降。因為，我喜歡為信念堅持到底絕不屈服的人。無論是故事主角或是任何人。當科南用

刺青手槍抵住拉娜的時候，拉娜其實可以說謊的，不是嗎？她大可以願意合作的，可是，因為她不像我們這麼世故，且又有潔癖，所以不會光想著要脫離險境，而寧願選擇堅持信念，守住防線絕不退讓。老實說，我還不想讓無法堅持信念的人當主角呢！

蒙思麗和戴斯

——我們現在已經非常明白您對拉娜的用心了。換個話題，說到後半段，蒙思麗的出場比例好像有逐漸增加的趨勢。

宮崎 雖然我說過情緒動畫這個名詞，也清楚監製應該要更加冷靜的計算出想表現的東西才行，但還是會忍不住跟著情緒走。不投入情感是不行的。我總是會陷入那個角色的情緒當中。這樣一來，就會覺得那個角色好可憐。就像蒙思麗，我越看越覺得她可憐得讓人想掉眼淚。於是就產生我一定要想辦法幫助她的念頭。既然這樣，乾脆讓科南喜歡她不就好了，可是，科南已經有拉娜了，根本行不通。那麼，讓她和戴斯結婚好了，我一想到這個點子心中頓時豁然開朗。因為這意味著，我要把她變成一個平凡女子。我個人其實很欣賞像蒙思麗這樣的女人。看起來雖然好強固執，但實際上一直在等待能讓自己改變的那個人。我一旦見到這樣的女人，就忍不住想對她輕聲說句溫柔的話。所謂一個人的改變，並不是指在個性依舊好強

的原則下稍做調整，而是指打從心底明白自己已經不必再好強了。那麼，要怎麼做才能讓她自然而然不再好強呢？這就需要一個非常了解她的人——並非徹底理解造成她好強的原因，而是要能夠明白她好強外表下的內心世界，這樣的人一旦出現，她就會有所改變。因為，這會促使她自行拆解障礙……並不是由戴斯去予以拆解。

——那種少女時代的構想是您之前就有的嗎？

宮崎 現在說出來也沒什麼意思了，我猜蒙思麗都已經把它全部忘掉了。我們會將不願想起的事情忘掉。不過，她倒是還記得，海哈拔的綠意讓她感到沮喪、等到軍艦沉沒才覺得鬆了一口氣時的那種心情，這會讓她回想起小時候。

——讓蒙思麗跟戴斯結婚是……。

宮崎 剛開始那只是個玩笑，說著說著，突然就覺得好像挺有意思的。既然要安排蒙思麗變成一對，就必須讓蒙思麗覺得戴斯這個人其實還不錯才行。而這就成了戴斯的枷鎖。就結果來說，把戴斯善良的一面慢慢呈現出來的作法，其實是好的。因為，在蒙思麗變成平凡女子的時候，內心常有的緊張感和自我壓抑便可以獲得解

放，變得能夠用不同的角度去看待那些一直以來被她認為毫無價值的東西。戴斯是個笨男人，所以蒙思麗才會從一開始就直說他是「笨蛋、笨蛋」。「真是笨──」說久了，「笨蛋」的含意就會慢慢改變，而戴斯也會故意做一些蒙思麗所說的「笨蛋」舉動。在這個過程當中，蒙思麗對事物的看法漸漸有了改變。

至於把戴斯塑造成一個自始至終都對船隻認真執著的男人，我覺得其實很好。蒙思麗之所以會對這個男人刮目相看，甚至有點動心，應該就是因為那一幕：戴斯眼看非得捨棄心愛的船不可，就說「大海男兒將死於空中」，還說「我要留在這裏」。還有，戴斯不是揹起她，還開玩笑地說「妳比拉娜重」嗎？諸如這些事情，都會逼得蒙思麗露出真實自我，進而放棄展現完美的一面。我覺得，當蒙思麗能夠輕鬆看待這些事情的時候，就表示她已經不再好強緊張了。而且對她來說，變成平凡女子才會是真正的解脫。

到最後，我其實可以安排她把戴斯給甩了，可是，我覺得那樣很可憐，而且她們又都懷孕了。斯戴覺得自己在結婚典禮上的表現實在不像話，後來雖然好一點，但我想過不了多久他一定會故態復萌。有人認為戴斯就應該要有戴斯的樣子，可是我覺得那才是真正的戴斯。他在看到蒙思麗時會變得正經，甚至連表情也變得嚴肅。我想，每個人在那種時候都會變得正經八百吧。假如身旁站的又是一個美女的話，更會有「嗯，真好」的感覺，甚至有意無意的走過去插一下嘴管一下閒事也好，戴斯就是肯定會做這種事的男人。所以，他才會變得那麼正經。只有不明白這一點的人，才會納悶戴斯最後為何變正經了。由於蒙思麗聰明又能幹，工作人員裏面難免有人覺得她配戴斯實在可惜。只要是女人，我想大概都不會喜歡像戴斯那種不誠實的男人，但中年男人卻很能夠認同他。因為，我們跟他一樣得過且過。他是個專業水手，唯有待在巴拉克達號時才會展現能力，而且態度認真專注，那種真情洋溢的角色，我們當然非常了解。其實我一開始是打算把戴斯設定成壞人，讓他一直待在海哈拔奮鬥，最後向拉娜求愛。只不過，要那種吊兒郎噹的男人專心追求一個女人，實在是太難了。

雷普卡

宮崎 總之，沒有精心構想是做不出來的。即便是雷普卡也不例外。

——雷普卡的角色設定嗎？

宮崎 從頭到尾都應該要當壞人的戴斯不是下台一鞠躬了嗎？接下來就後繼無人了。所以我把雷普卡設定成一個可以以一擋百的英勇壞蛋……。我覺得雷普卡好可憐，所作所為簡直像個瘋子。一個人孤零零地挺在那裏，完全孤立無援。原子爐眼看就要消失，軍艦又一去不復返。沒有食物、地下居民又密謀反抗，難怪他會急得發瘋。而且，按下刺青印的又不光是他一人。老實說，我也不明白自己究竟是在做什麼。我喜歡所謂的淨化作用，假如在那裏多說一次「不要驚慌！」的話，就真的會變成漫畫情節，讓人下不了手殺他。他自以為駕著奇剛特巨艦征服了整個世界，其實他所知道的世界只限於海哈拔和普拉斯契普島。他還說要控制那兩個地方呢（笑）。結果，他想到的策略竟然是去把正在收割麥子的戰鬥員等等找回來、在那裏建造別墅、搜尋其他的倖存者等等（笑），好像沒什麼事情好做的。也就是說，他其實並不想征服世界，也

說什麼他的眼神很討人厭等等（笑）。

——是和戴斯嗎（笑）？

宮崎 他們說應該是和泰利德配一對吧（笑）。

我還以為您會讓奇剛特巨艦多出現一集呢。

宮崎 假如那樣做的話，就必須將雷普卡淨化才行。如果再多喊一聲「不要驚慌！」的話，大家大概就下不了手殺死雷普卡了。

——說的也對。假如再多演一集的話，他大概就會變成不再讓人厭惡痛恨的人。

宮崎 沒錯。不過，我周遭有一些人淨說些好笑的事，說什麼雷普卡其實沒死，反而先抵達孤島，住在一間火箭小屋裏等。而且，我的個性假如不能永遠保持冷靜的話，將會捨不得將他殺死。那樣一來，我持續製作這部動畫系列的意義將會喪失。因為，那將會被我個人的好惡給左右。我本來就不擅長描寫壞人。往往會把壞人描寫成本性其實不錯的人。就像雷普卡，我也是努力克制自己不要

不想再度摧毀整個世界。也許他只是想要找個愛他的女人，但蒙思麗又好像無法滿足他——搞不好是被她甩了吧。工作人員當中還謠傳他是個同性戀，真是亂七八糟。

把他變成那樣的人。像他那種人是不能穿西裝的，穿上西裝，看起來頂多就是個壞心腸的官僚。所以，我才讓他穿上戰鬥服，並且塑造成體格壯碩、胸肌厚實的模樣，盡量讓他看起來像個壞人。我想，一天到晚東奔西跑又不修邊幅的人，觀眾看了比較能夠原諒。

漫畫電影的淨化作用

——關於您剛才提到的淨化作用，能否說明一下？

宮崎　我喜歡那種東西。只要是壞人，比方說「霍魯斯」裏的希魯達不就是因為變節，最後被雪狼給殺了嗎？假如沒有那樣做的話，我想大概沒有人會原諒他的。

所謂的淨化作用就是，將一個原本十惡不赦的壞蛋轉變成好人。而且，淨化作用的方法有好多種，比方說蒙思麗，我真的覺得她在那個雲那死掉也無所謂。因為，她遠離鋼鐵和塑膠、投入綠色大地懷抱中的強烈心願已經達成，就表示淨化已經完成。戴斯也一樣，當他放棄對巴拉克達號的堅持時，才能獲得真正的巴拉克達號。總覺得這樣說出來，好像都變成一種公式了。

在這個故事裏面，大家到最後不是都變得天真無邪了嗎？結局是為「將來」打開門戶的。劇中人物也全都變年輕了……吉姆西到最後變得比剛出場時小多了、拉娜也在最後一集變成小孩，連戴斯也完全變了一個人、蒙思麗變年輕，大家全都變年輕了。就漫畫電影來說，劇中人物的所謂成長或蛻變，指的並不是變成一個會說大道理的人，而是指變成一個能夠掙脫種種束縛的人。我個人比較喜歡看到這一類的東西。人們不是都被一些東西給牽絆住、有一些奇怪的情結嗎？就像拉娜，比起祖父輩的拉歐博士，她內心其實更渴望能和柯南在一起，所以到最後才會飛到科南的身邊去。我覺得這樣一來，反而能夠提升她對拉歐博士的尊敬和愛。

所謂的漫畫電影，我覺得應該讓人在看完之後能夠有一種解放的感覺，既然如此，作品中的人物也應該要被解放才對。所以，我喜歡讓登場人物變成天真無邪。

今日的電視動畫，就我所看到的範圍，最令人生氣的就是沒有任何的淨化作用。真是受不了。因為，這表示他們並不尊重人類。他們認為人的改變，都是為了想改變而改變。針對原本不可能改變、最後卻有所改變的人，他

420

們會因為害怕碰觸而不去描寫。以蒙思麗來說，我一開始想依照原著所述，將她設定成年約三十五的中年女人。臉頰乾瘦又神經質，最好還要有一頭的白髮。可是，一旦進入分鏡作業，才發現整部作品沒有半個年輕女人……還是有個美女比較好！我心想，那就把她畫成美女吧！所以她才能因此得救，不是嗎？蒙思麗原本就是個渴望改變的女人，她一直都在勉強自己，只要有機會就絕對不會放棄，因為她從一開始就渴望解放，所以最後才會改變成功。

至於科南為何可以那麼的善良美好，原因在於他是個先天本質相當健康的人。我相信世界上應該有這種人才對。其實，科南差一點變成奧羅。我不曉得奧羅是因為什麼原因才改變的。只知道像他那種人，照理說應該會乖僻孤獨地過完一生。可是，我不喜歡讓他孤單，所以最後才安排他和格魯爺爺一起放煙火，我想，格魯爺爺一定是花了太多力氣去糾正不良少年的行為，所以最後才會一起去丟擲炸彈。這樣的安排至少讓我覺得心情舒暢一些。因為，深刻的東西不倒我，可是，我卻一直想做比較不深刻的東西。這樣的想法或許與現實差距太大，但當成心願要出現了。我想做的是這種電影。

應該無傷大雅吧。

漫畫電影裏的「追逐場面」，必須在登場人物的所作所為全部單純化之後才有可能實現。只要有無法解開的謎、無法解決的問題、無法解脫的女人等諸如此類的問題存在，就無法做到真正的追逐。所有的人物都必須自由、壞就要壞到底，唯有不是你死就是我活的關係，才能夠放心的打個痛快。在這方面，科南讓我花了好多的時間，畢竟，它牽扯到最後世界大戰。

在現實生活中，除非是天生無法愛人的人，不然，只要是男人大概都會對女人心存憧憬。我不喜歡像「魯邦」裏的峰不二子那種淫蕩的女人。不過，一旦找到她的可愛之處，大概就會從此對她另眼看待吧。問題就在於要如何找出。面對一個讓人覺得討厭的女人，一旦發覺她可愛的一面，就會情不自禁地愛上她。這就是一種淨化。

我想做「美女與野獸」之類的東西。但是並不想照本宣科，而是想著重在野獸的描寫。因為全心全意的奉獻付出而漸漸被淨化，登場人物隨著淨化作用而逐漸改變，讓人看到最後不禁唱歎：這個登場人物打從一開始就應該要出現了。我想做的是這種電影。

在動畫的屬性當中，不光只是讓東西活動而已，就精神層面的意義來說，它還要能讓東西產生變化。只是，一旦加入故事情節，精神層面的意義幾乎就會消失。所以，我好想做那種東西。那種充分運用讓登場人物逐漸產生變化的動畫屬性的東西。

我非常了解卓別林。雖然他的「摩登時代」被定義為在闡述機械文明，但是，我卻不這麼認為。我覺得那部電影是在描寫對女人的純真愛慕與體貼情懷。一旦心目中的理想女性出現，就願意竭盡所能為她效勞，並進而提升自己，這是卓別林個人願望的寫照，同時也是整部電影的精神所在。所以，我其實很喜歡那部電影的結局。

以漫畫電影為目標

──宮崎先生，您認為漫畫電影的製作意義為何？

宮崎　我想製作自己想看的東西。我覺得漫畫電影應該是一種最能夠紓解心情、使人愉快、讓人神清氣爽的東西。在其間，我們可以擺脫自我……。我們都懷著進退兩難的心情活在這個進退兩難的現實社會裏，不是嗎？不

過，只要能夠擺脫種種情結或是從綁手綁腳的關係中掙脫開來，讓自己的世界更加自由開闊的話，我們必定可以變得更有意義。我們明明可以更加漂亮溫柔，使自己的存在更有意義，我相信每個人的心中都有這樣的想法。無論是男女老幼……。

我喜歡「失去的可能性」這句話。誕生本身就代表著我們是在沒有自主的情況下選擇了時代、地點和人生。例如，我可能變成是坐在海盜船上、把公主夾在腋下的船長。生存意味著我失去這個世界裏的其他可能的自我。失去可能性的自己、曾經可能的自己，這關係到的並不只是自己個人而已，還包括曾經可能的他人、曾經可能的日本，這一切都具有可能性。

只不過，那一切都已經是無法挽回。所以，我們才會對那個幻想世界表現出強烈的渴望和嚮往。而漫畫電影就是為我們描寫失去的可能性。就現今的動畫而言，能夠具備如漫畫電影般失去的作品實在是很少。雖然大家都把原因歸給於經濟上的限制，可是，我總覺得它缺少的似乎是精神層面的東西。雖然背離潮流、一味逞強也不見

得是好事，但是，我始終認為所謂的漫畫電影應該要讓人感到更加有趣、更加怵然心動才對。

——我個人也喜歡漫畫電影，不過，我也認為它具有逃避現實的一面。

宮崎　當你在觀賞它的時候，確實是在逃避現實。因為，漫畫電影是一個虛構的世界。正因為它是虛構的，所以看的人才會認為是「什麼嘛，原來是漫畫啊」，從而解除武裝。而當你能夠擺脫現實、輕鬆觀賞的時候，才會被電影中的主角或是那個世界的情景給吸引，進而喚起深藏在內心的願望和憧憬。整個人也將變得更加勇敢或溫柔。然後，你會變得有精神一點，情人在你眼中也會變得比以前更漂亮……。

——在從事這項工作的人當中，應該有人在聽到「什麼嘛，原來是漫畫啊」這句話時會感到失望吧？

宮崎　嗯……。不過，我倒希望聽到「什麼嘛，原來是漫畫電影啊」這句話。因為，漫畫電影並不是在闡述複雜的主題或是理論，也沒有必要去強調藝術。正因為它荒誕無稽，所以才可以做超乎常理的狀況設定，或是編造謊言，並且得到觀眾的接納。不過，製作者還是需要努力

將虛構的世界弄得跟真的一樣得才行。基本上，它所需要的努力並不是將所有的點子或主意排列起來。而是必須將虛構重疊起來，構築成一個絕對虛構的世界。也就是說，它必須具備存在感，讓人覺得那是另外一個世界，登場人物的思維和行動一定要有真實感才行。假如描繪的世界有三個太陽，那麼，就必須構築出一個讓人可以感受到三個太陽的世界才行，這個工作真的很扯。我覺得，虛構出一個世界，是一種技能。

——不是藝術，而是技能。

宮崎　對，是技能。而且，儘管觀眾心知肚明，心想：騙人的啦……不可能在現實世界裏發生吧！……，卻仍然能夠在內心深處感受到一種真實感……。我是真的很想製作這樣的漫畫電影。

——您想做的漫畫電影，大概會是什麼樣子呢？

宮崎　假如想在現今的世界裏創作冒險故事，應該會遭遇到很多的困難。我知道在兒童文學方面其實還是有不少佳作，我們也一直有意製作一部孩童親身經歷大冒險的故事，但是，就黑色圍牆高築、車滿為患的日本今日現況來說，這個理想實在是很難實現。一方面也是因為原創

企劃比較難過關的緣故。我是覺得，既然是虛構的故事，

就乾脆創造一個脫離制約、可以肆無忌憚闖蕩的世界，其

實也未嘗不可。於是，我決定做一個愛情故事。因為，我

一直以來都和阿朴搭檔，從來沒有做這類的題材，所以很

想嘗試一下。「萬里尋母」裏的馬可和菲歐麗娜，彼此都已

經跑得那麼靠近了卻沒有抱在一起，我不喜歡那樣。既然

馬可的母親有和菲歐麗娜互相擁抱，那為什麼馬可和菲歐

麗娜不用呢。我一邊想著他們應該要緊緊擁抱在一起，一

邊畫著版面設計，同時又想，假如他們手牽手凝視彼此，

將會更加令人討厭。我覺得，但是我又不想阻止，所以只好讓他們

手牽手轉圈。我覺得，在真正高興的時候互相擁抱，應該

是漫畫電影中表現肉體感觸的最好方法。所以，我才會老

想嘗試一下愛情故事。我不知道當時拉娜為什麼會漂流到

孤島。只知道她必須在數萬人當中碰到一個有緣人。既然

如此，讓科南當她的那個有緣人應該不錯。然後，就會有

人對柯南的命運心生羨慕。那人就是吉姆西，他說「科南

好好喔」。我們每個人其實都是吉姆西。

宮崎　——好像有人很看不起團體製作的漫畫電影。

就讓他們去說吧……。一般所說的動畫作

家，其作品就好像是一種俳句，他們能在短短的時間內將

某種想法表現出來，的確是有值得驚嘆之處，但除此之

外，也有另外一個動畫世界，是需要相當的人力共同去累

積、創造的。那種令人玩味再三的作品是很難讓人忘懷

的。

對我來說，漫畫電影的真正樂趣在於，創造出一個

世界，盡情利用其中的空間，起承轉合盡在其間，讓人看

了快樂無比，進而勾起躍躍欲試的心。漫畫電影是一個虛

構的世界。既然是虛構，當然可以扯個漫天大謊，不過，

卻又滿心希望其中能有一些真實的成分存在。我想，這大

概是因為我本身不擅說謊吧，但我希望自己有朝一日可以

撒一個真正的謊。也就是說，我雖然製作了不少作品，但

似乎無法超越那些曾經讓我感動的電影，因為，他們在技

術方面的手法都非常切合時局，光是這點我便無法超越。

或許有很多人會認為自己不行而因此放棄，可是我不這麼

認為，反而覺得只要有個機會，應該就可以超越。所謂的漫

畫電影，通常是一年看個一部，然後會覺得它的畫面非常

美麗，非現實世界所能比擬，小孩子或許不記得故事情

節，但是卻會記住其中的某個畫面，例如覺得金光閃耀的

珠寶非常漂亮等等。等到長大之後再去看，也許就會覺得那沒什麼，但即便如此，我還是希望能做出這樣的東西。

這或許可以說，是我本身的經驗使然吧。我想，所謂的嘔心瀝血之作就應該是能像那樣深植人心的好作品。我想做的並不是商品，也不是像衛生紙那樣可以無限抽取的東西，而是符合上述理想的作品，而且，每次在製作的過程當中，我都會努力想辦法加入一些不同於以前作品的元素進去。

——最後想請問的是，對您來說，「科南」可以算是一部漫畫電影嗎？

宮崎　這個嘛，到目前為止，我雖然多方嘗試過，但似乎還稱不上真正創造過一個世界。該怎麼說呢，應該說是還無法超越那些曾經讓我感動的漫畫電影吧。因為我總覺得，那些開創漫畫電影的前輩們，為了構築自己的世界而想出來的技術和手法，因為被我們移植到現有的狀況中，而顯得草率粗俗了。就經濟上的條件來說，看電影的人口太少雖然讓我們很難過，但是我不想放棄。⋯⋯少年看完電影回到家之後，整個人呆然不語。他捨不得說給別

人聽。只因電影挑起了他心中令他想哭的憧憬⋯⋯。總有一天要做出這樣的一部漫畫電影⋯⋯我這樣告訴自己。

——希望您的願望能夠實現。

（Animage文庫「還能再見吧！（また会えたね！）」富澤洋子編
一九八三年十月三十一日發行）

宮崎駿作品自述

進入東映動畫工作之前，愛看「太平洋Ｘ點」的小學生

●昭和十六年，出生於東京・文京區。

——您在國小、國中時代是什麼樣的小孩呢？

宮崎　我當時很畏縮，實在不願意再去回想……。當時的我很瘦弱，我哥哥又正好是全校最粗暴的傢伙，所以感覺上，我是在他的庇護下長大的。

●都立豐多摩高校畢業後，昭和三十四年，進入學習院大學政治經濟學部。在學期間，加入兒童文學研究會。

宮崎　我在想，搞不好是我哥哥先進去唸了，所以我才能跟著進去吧。我哥哥是個百分百的男人，本來說想上防衛大學去玩機關槍（笑）。結果，竟然進了學習院。

——他是屬於外放型的人喔。

宮崎　我哥哥的心態一直都比我還要年輕，而且相當享受人生。

——您是從小就開始畫漫畫的嗎？

宮崎　不是的。我大概是在高中的時候才想到要當漫畫家。在那之前就僅止於愛看而已。

——您都看哪一類呢？

宮崎　國小的時候，我最愛看手塚（治虫）先生的作品，尤其是「太平洋Ｘ點」。講的是用一顆很小的定時炸彈擊沉戰艦的故事。雖然根本不可能擊得沉（笑）。但故事裏卻咚的一聲就沉沒了。只要在製作方面多下點功夫，我想，拿來當做現今的電視動畫特集應該也是可行。

——您曾經拿漫畫去投稿，或是毛遂自薦過嗎？

宮崎　我曾經毛遂自薦過。只不過，對象都是只有一個書桌的小出版社，或者是房間被退書占掉一大半的出版社。

——作品的傾向為何？

宮崎　大部分是長篇漫畫，對方也都是看都不看就拒絕了。

——能不能讓我們看一下您當時畫的漫畫呢？

宮崎　不行。那會讓我覺得很丟臉。

——您選擇東映動畫的原因是什麼？

宮崎　因為想跟漫畫做個了斷。

——所以，才選擇類似的工作？

宮崎　沒錯。不過，剛進去的時候還是離不開漫畫就是了。

●昭和三十八年四月，進入東映動畫。

摘錄自「Animage」編輯部

宮崎先生從昭和三十八年進入東映動畫繪製「忠臣藏」的動畫，一直到昭和五十四年末擔任「卡利歐斯特羅城」的導演為止，作品幾乎都不曾間斷過，但是到了昭和五十五年之後就幾乎都沒有發表過。我們試著列舉如下。

五十五年「魯邦三世・第一百四十五集・第一百五十五集」

五十六年末～五十七年夏「福爾摩斯」

五十六年末～五十八年五月「連載漫畫・風之谷」

五十八年五月～現在「劇場版・風之谷」製作中

雖然感覺上作品變少的，但其實當時宮崎先生還製作了「Little Nemo」等的電影企劃。

這次的採訪是在昭和五十六年六月間舉行的，正好是宮崎先生持續多方摸索，試圖開創新方向的時期。

如今回想起來，能夠在宮崎先生的「揚棄期」（哲學用語）進行採訪，可說是回顧宮崎先生十七年來的「動畫資歷」的最佳時機點。

這次的採訪，主要是想釐清宮崎先生作品的年代順序（例如持續多年的電視動畫系列等等，光是它的放映日期也不見得準確），並請教宮崎先生在每部作品中所擔任的工作。

就宮崎先生而言，他在大部分的作品中都是擔任主要成員，而且，有很多都是「為他而設的專屬名稱」，例如就lay-out（畫面設計）來說，每部作品的稱呼都不盡相同，有場面設計、畫面構成、場面設定等稱呼。

這就表示，宮崎先生雖然參與製作，但是對於每部作品的參與度不見得相同。所以，假如光看片尾字幕所打出的工作人員一覽表，實在很難了解他在那部作品裏的參與度。「太陽王子人冒險」就是其中最明顯的例子，因為，他當時雖然屬於薪水體系中的最低級──第五級，但

卻是「主要成員中的最重要一員」。

此外，在製作完作品一覽表之後，我們才發現宮崎先生竟然從未擔任過「作畫監督」，同時也對他的特別性感到非常訝異。

二部打工性質的作品

（將編輯部預先製作的作品年表拿在手上）

——這樣看來，在「熊貓」之後是「荒野少年」囉。

宮崎　是的。當初是由吉田茂承先生負責。我參與了其中一集的作畫工作。我記得當初好像是和小田部（羊一）先生各自負責一半。標題我忘記了。內容也不記得了。阿朴負責分鏡。因為畫得不像（笑）。所以楠部（大吉郎）先生就一個人很熱心的全部修改過（笑）。

「侍ジャイアンツ」的其中一集是由我和小田部先生負責繪製原畫的。然後我就離開A Pro.了。拋下大塚（康生）先生（笑）。接著就到ズイョーエンタープライズ去了。這個實在很難解釋。反正就是ズイョー映像後來改成日本Animation，所以我才到ズイョー映像去的。

——「小天使」是負責分鏡・場面設定……

宮崎　不是。「小天使」有畫面構成・場面設定兩種職稱。所以，意象構成的繪製工作也全都包含在畫面構成・場面設定裏面。

——那麼，所謂的畫面構成就是指lay-out囉。

宮崎　是的。所謂的美術設定就是指負責蓋房子而已。至於其中人物的肢體動作就屬於場面設定的範疇。所以，lay-out就是指畫面構成。……大概就是這樣。假如以阿朴的想法來說的話。

至於列出一大堆的漢字（笑），則是我的苦肉計。「你在做什麼啊」、「嗯～」，經常裝出很難說出個所以然的模樣……（笑）。然後到了「萬里尋母」，就把職稱改成了場面設定・lay-out。

至於「浣熊拉斯卡魯」……嗯，那個（lay-out）就不一樣了。我負責原畫。畫了半年左右。雖然也有lay-out，不過，原則上社內原畫都由我們自己負責lay-out。

這個（「未來少年科南」）寫監製就可以了。「清秀佳人」我只負責lay-out部分。我覺得……應該不可以寫成場面設定。因為我只做到第十五集。

——「熊貓」是腳本・監製・場面設定・lay-out…
…。

宮崎　說監製就不對了。應該加入原畫。職稱寫上這麼一大串，感覺很不像話。

——「本性難移的青蛙（ど根性ガエル）」呢……。

宮崎　喔，我完全沒有參與。他們本來是找我擔任導演的。可是，我卻不理會原著而將它導向完全不同的方向。所以，我什麼都還沒做就被排除掉了。只做到分鏡階段而已。

——「卡利歐斯特羅城」是負責導演・分鏡……。

宮崎　我覺得，寫導演就可以了。然後還有腳本。……真是不像話啊。分鏡工作其實有人幫忙分擔，假如不是這樣，應該是會歸入導演工作之中才對。

——電視動畫的魯邦「阿爾巴特洛斯之翼」呢？

宮崎　寫監製就可以了。

——就是寫成腳本・監製……。

宮崎　沒錯。

——還有，年表裏面還列出一些您應該是有參與的作品，但不知……。

宮崎　「草原の子テングリ」我是有參與。做的是lay-out的工作。不過，只幫上一點忙就是了。當初是因為欠了大塚先生一點人情才打工抵債的。我看，還是不要說我做過什麼比較好。他本來是要我繪製原畫的，但是被我給推掉了。因為在製作「萬里尋母」的時候，我曾經私底下找大塚先生幫忙原畫部分。後來他就打電話給我，說：「我實在是很不想說，但是你還欠我一筆呢！」我就說：「我會還。」（笑）就是這麼一回事。

……「子牛と少年」，這是什麼。我不知道。有這部作品嗎？應該是「草原の子テングリ」吧。因為我記得大塚先生當時問我「職稱（打在字幕上的）該怎麼寫」，我回答「不要打上去」。還有「嚕嚕米」的第一集到第二十六集之中，我也打工做了兩集左右。大塚先生突然三更半夜來找訪，把東西往我面前一放，說「幫我做～」，然後就走了。至於我做了哪些，已經記不得了。只知道那裏面有戰車，發出喀嚓喀嚓喀嚓的聲響（笑）。因此，那種打工性質的東西，不要露出來比較好吧，反正我都是「不具名」的。所以請把這兩個（從作品一覽表中）去掉。

——好。

宮崎　那兩部都是為了報答大塚先生在我製作「動物寶島」時的鼎力相助。既然欠人家人情當然就得幫忙做「嚕嚕米」。除此之外，我從來不曾再打過任何的工。在製作「動物寶島」的時候其實是森（康二）先生去找大塚先生幫忙的。森先生欠的人情，結果竟然要我去還（笑）。

功力不足的動畫起步時代

——那麼，請您談談首次參與動畫製作「忠臣藏」的感想。

宮崎　「忠臣藏」是由小田部先生負責繪製原畫，率領著我們這一組。那個時候他經常遲到。害我以為，以後只要當上原畫繪製就可以遲到了。對當時的我來說，小田部先生就像是雲端上的人，每次我畫好的原畫都必須經過兩位女性檢查過，等到送到小田部先生那裏去，都已經被改得差不多了（笑）。記得小田部先生看了之後總會說「畫得很好」，問題是，那根本就不算是我畫的啊，怎麼談得上好壞呢？……。

——面對第一份工作，您的心情會緊張嗎？

宮崎　是很緊張……。因為，功力還不是很夠啊。心裏總想著，應該會有更好的生存方式才對。

——您當時已經完全放棄漫畫了嗎？

宮崎　多少還是會有點想吧……所以，就在兩邊游移搖擺不定。不過，在工作方面是很努力就是了。

——您當時的薪水大概是多少？

宮崎　一萬九千五百日圓。

——房租呢？

宮崎　房租是……六千日圓。四帖榻榻米大，位在練馬（東京）。不過，這是因為我是大學畢業的定期採用生。假如是高中畢業就會變成是不定期採用。兩者的薪水差距大概有六千日圓。所以……我所受到的待遇一直都比較好。

——當時應該是單身吧？

宮崎　是的。我父母都在我身邊，只要一說錢用光了，母親就會接濟我。

——當時拉麵一碗是多少錢？

宮崎　是多少錢呢？我只知道新宿西口有一家三十五日圓的拉麵店，我覺得很便宜，所以經常前往光顧。裏

面還放了半塊的壓製火腿和豆芽菜⋯⋯。一般的店大概都會賣到六十日圓左右吧⋯⋯我不大記得了。

東映很棒的地方就是設有國民食堂——類似社員食堂，只要先向公司賒借餐卷，就可以進去飽餐一頓。也就是說，就算身上已經沒有半毛錢，照樣有午晚餐可以吃。

——現在應該沒有了吧？

宮崎　不，應該還有。它不是設在東映動畫那邊，而是設在攝影棚這邊。大家都要走到那邊去吃才行。

——聽清水達正先生（攝影‧原任職於東映動畫）說，攝影棚的員工當時所受到的待遇和東映動畫這邊差很多⋯⋯。

宮崎　清水先生的時代比我們要早一些。我進入東映動畫的時候，他應該已經到虫工作室去了。因此，我們沒有經歷過最窮困的時代。我們當時已經有工會組織來確保一定的升遷和薪水，所以並沒有吃多少苦。⋯⋯我覺得應該是一萬九千日圓沒錯⋯⋯不然是一萬八千日圓嗎？不對，一萬八千日圓應該是試用期間‧養成期間的薪水才對。

我當時並沒有為錢傷過腦筋。只知道發薪水當天，

那些尚在就學的朋友就會來找我玩。然後一群人跑去大吃一頓，薪水也就沒了。

——工作經常會熬夜嗎？

宮崎　不會。雖然遇到趕進度的時候就得加很多班，但我都希望能夠「朝九晚五準時下班」。因為，我一直認為在公司待太久會變笨。

互丟麵包的輕鬆養成時代

——您剛進去的時候，接受過誰的哪些指導呢？

宮崎　當時有所謂的三個月養成期，也就是試用期。雖然以勞動基準法來說是不對的，但是，假如採用的動畫同期生有十個人的話，就會有一個專屬的老師來負責培訓工作，當時的制度就是這樣。

——宮崎先生這一組的老師是哪位？

宮崎　一位名叫菊池貞雄的人。

——他現在的工作是什麼？

宮崎　他現在在畫繪本插畫。在青森縣的津輕出生長大。長相非常俊美。現在住在狹山那邊。

——您知道他家的地址嗎？

宮崎 不知道耶。市面上好像有一本他負責插畫的繪本……。好像是賽璐珞畫的繪本，啊，是松谷みよ子。松谷みよ子的「モモちゃんシリーズ」，他一直在幫她畫插畫。

「Animage」編輯部的話

菊池先生不幸於昭和五十七年過世。他的夫人曾經與我們聯絡，詢問當初在製作這個「宮崎駿特集」時的採訪錄音帶是否還保存著，只可惜事隔一年，錄音帶早已不復存在。

茲將當時的訪問內容再記載如下。

「宮崎先生進入東映動畫的時候，恰巧由我擔任新進動畫繪製員的培訓工作。他當時還有濃厚的學生氣息，個性率直又熱心。當時的他跟現在一樣，具有出類拔萃的想法和構成能力，我到現在還記得相當清楚。他當初進公司所帶來的『鍛冶屋』插畫，線條非常流暢自然。雖然他後來以『太陽王子』裏的諸多驚人創意擠身熟練工作人員之列，但就我所見，他其實是將『鍛冶屋』插畫所具有的獨特氛圍一直延伸運用到『太陽王子』。在現今的動畫工作者裏面，畫得好的人

可能不少，但若論構成能力和概念，他可說是漫畫電影界的第一把交椅吧。」（繪本作家　菊池貞雄）

宮崎 ……當時的培訓養成，比現在要輕鬆多了。我們在畫石膏素描的時候，經常會互丟麵包（當作橡皮擦使用），惹得老師生氣（笑）。在平常的日子裏，大家也會提議「今天去動物園畫動物素描吧」。其實，去那裏整天都在玩，怎麼可能做練素描習呢（笑）。應該是同期生吧？比方說土田勇（美術）或是高橋信也（卡通繪製員）。妳認識他們吧？

——就是製作「火之鳥」的……。

宮崎 沒錯，就是他們。羽根章悅先生則是我的前一期。

至於在製作「格列佛的宇宙旅行」時，繪製「タイガーマスク」的木村圭市郎先生當時就正好坐在我的旁邊。而且，當初還有一個頭戴髒帽的大叔來參一腳。那就是大塚先生（笑）。可是我們卻絲毫不在意。……因為，我們當初又不認識他們。頂多只是知道人群中那個蓄著鬍

432

子的人，好像是森先生這樣的大蛇退治」播完之後才進入公司的，當時的風氣非常開放，我們甚至還在開反省會的時候，毫不在乎的大聲說「真是無聊」。

大塚先生經常組裝、把玩模型玩具

宮崎　我只有畫過「狼少年」的動畫……。同時還記得畫過彥根（範夫）先生的動畫。我當時和彥根先生一起擔任工會的執行委員，他當時擔任的是作畫監督一職，所以經常請我去壽司店吃大餐。我們談的都是「東映動畫已經不行了」之類的話題，結果，彥根先生有一天就真的遞出辭呈，跑到虫工作室去了（笑）。

——您為什麼沒有去虫工作室呢？

宮崎　又沒有人找我去（笑）。而且我自己也沒想過要去。他們當初只做過「原子小金剛」，不是嗎？就那部作品來說，我完全感受不到它的魅力。反倒是我當時所畫的『少年忍者（少年忍者風のフジ丸）』，可以讓我隨心所欲自由發揮，感覺比較有趣。而且也讓我從中學了不少。

——在「格列佛」時期的回憶為何？

宮崎　製作「格列佛」的時候，我是以大塚先生原畫班底的名義，跟著他一起做的。

——您對當時的大塚先生有何印象？

宮崎　僅止於他不愛坐在椅子上，經常在組裝並且把玩模型玩具而已（笑）。

說也奇怪，當初我在社員班只要有繪製短篇電視動畫，就會多領到四成的薪水耶。雖然感覺有點像是提前支領加班費，但是，就算不用加班也可以多領四成。這樣一來，很可觀吧。假如薪水是二萬日圓的話，就可以多領八千變成二萬八千日圓。另外，如果畫超過既定的張數，論件計酬，還可以領更多的薪水。多畫一張好像是多五十日圓左右，雖然現在已經漲到一百五十日圓了，但畢竟算是天外飛來的一筆大錢哪（笑）。

然後，等我回到長篇班後，四成的加薪和論件計酬費全都沒了，一下子回歸到只能領基本薪的工作。這樣，誰都會不想做事（笑）。所以我到公司都不做事，淨談一些「表面張力」之類的無聊話題，就這樣持續了半年左右的日子。

——「表面張力」？

宮崎　雖然那只不過是我記得的、當初所聊的一個無聊話題罷了，但放著正經事不做的結果就是，「格列佛」弄得亂七八糟。進度大幅落後……。

——作品的完成度如何？

宮崎　這個問題很難回答。畢竟那些工作夥伴都是我認識的人。不過，我自己覺得那部作品很差就是了（笑）。

宮崎　無論滿不滿意，它都畢竟是一部動畫。我在畫動畫的時候，都會盡量費心思去做，好讓觀眾覺得有趣。

——大塚先生也曾經說過不是很滿意這部作品。

——描寫的是什麼樣的內容呢？

宮崎　大概是機器人失控作亂而毀壞的故事吧……我不大記得了……。我每次繪製動畫時都會測試草圖。別人都說是動畫測試。也就是拍攝線條測試動作感覺。每次作測試，我都是懷著憂喜參半的心情，假如測試不順，就會想「我大概不適合當動畫師吧」，假如一切順利，就會想「能當動畫師真是太棒了」（笑）。結果，那就成了我最幸福的時期。有好多好多的回憶。

——「少年忍者」是您首次擔任原畫的作品吧。

宮崎　是的。也就是說，當初公司的風氣是，假如是在編制內的動畫師就不能繪製動畫。所以，公司就讓我們一起繪製原畫。……隨心所欲愛畫什麼就畫什麼，簡直就是處於無政府的狀態。由於中央集中制的工作人員制度尚未完全確立，就連導演一職也都常找東映攝影棚的副導來支援，甚至是由藝人來擔任（笑）。他們什麼都不懂，才會讓動畫裏最難表現的部分、主角從裏面走出來的畫面看得很簡單。結果當然沒理由拍得好，於是就變成了腳步歪斜、慘不忍睹的畫面（笑）。

不過，就某種層面來說，就是那種不怕失敗的精神，才能讓我們多方嘗試。有時故意把步調弄得忽快忽慢，有時故意讓其中一集的步調快得嚇人（笑）。當然，我們也因此嚐過許多自作自受的苦果。

當時就是那樣的時代。

亂七八糟的電視動畫黎明期

434

宮崎　我在「少年忍者」是擔任原畫的工作。

——您是在什麼時候收到（原畫工作的）正式的人事命令呢？

宮崎　應該是在製作「太陽王子」的時候吧。因為東映動畫當時正處於最混亂的狀態，所以人事命令都已經變得有名無實。不過，從劇場電影轉換到電視的過程當中，並不順利就是了。而且，當時又是鈔票滿天飛的情況。有人一心一意追逐金錢，也有人不屑一顧的嘲笑「那些人是在幹什麼」，然後寧願選擇勒緊褲帶。論件計酬的方式，使得認真工作的人不吃香，既然畫一張就有五十日圓，當然有人會拚命畫以求月入十萬或二十萬。

——雖然畫得快應該也算是一種才能吧。

宮崎　也可以說，就是有人不在乎良心的苛責。他們甚至特地去租一個房間，把工作拿到那裏去做。總之，當時的動畫工作根本沒有品質可言。不但每一集角色的臉都不一樣，而且還會跟著畫面的不同而有所改變。因為，那時候正是國產電視漫畫的黎明期。尤其以「BIG X」更是離譜。像是「鐵人28號」一片裏，警官隊也是輕易的就被抓走（笑）。

還有音效也是一樣，明明是戰鬥的場面，遠方竟然傳來轟隆的爆炸聲。那並不是無法配合畫面，而是在配音的時候，畫根本是尚未完成。以寫實電影來說就像是「特別演出」……一不小心連客人都拍進去，或是武打場面中的背景杉木突然咚的一聲倒下。正因為是那種時代所做出來的東西，所以品質自然是亂七八糟。不過，收視率倒是很高。

——所以就變成所謂的「夢幻名作」了。

宮崎　那只是因為，它給人的印象太深刻了。只要聽到有人說以前的電視動畫很棒，我就會覺得好奇怪。因為它一點都不棒，甚至現在看來還會讓人覺得可笑。所以，那個時期（卡通系列的集數）急速增加，然後，有一段時間又急速減少，「巨人之星」則是再度興盛時期的作品。接著就是讓人驚歎的彩色時代。它應該有個開端可循才對。

「狼少年」、「少年忍者」是黑白片。這部（「Hustle Punch」）也是。從「魔法使莎莉」就變成彩色的。……鮮紅的裙子配上白色的毛衣，顏色真是鮮豔……。不過，電視播放所給人的印象不如電影銀幕那般強烈，所以當時

我看了之後只覺得「喔，原來如此」。

——「彩虹戰隊羅賓」也是擔任原畫吧。

宮崎　嗯。……「羅賓」也是黑白片。我義務幫忙畫了一或兩集。黑白片的顏色指定比較簡單，因為它只有十色。

——「秘密的阿可（ひみつのアッコちゃん）」也是幫忙原畫繪製工作嗎？

宮崎　是的，只是幫忙而已。因為，它所動員的工作人員相當多了。不像現在，只要成為某部作品的工作人員便可以一直做下去。我在「阿可」裏畫了什麼呢？我忘光了。只記得好像畫了一架直昇機。「阿可」應該是在「飛空幽靈船（空飛ぶゆうれい船）」的後面吧。正確來說，應該是以社內班底的名義，趁著長篇的空檔多少畫一點原畫。

——在這幾部作品當中，有沒有什麼特別的構思？

宮崎　我在「羅賓」裏面畫了外星人……可是結果並不好玩，真沒趣。不要再談下去了。……當時我還因為畫了一個奇怪的火箭而沾沾自喜，如今再看到卻只覺得那種東西根本不值得一顧。

——您說趁著長篇的空檔去繪製，不就算是打工的性質嗎？

宮崎　不是，那是公司的制度。不過，那樣的做法會讓電視動畫方面負責製作的人不高興。因為對他們而言，外發絕對比請長篇部門的人來做要便宜。所以，當時經常因此引發糾紛。

住院期間所畫的「太陽王子」中的岩男

——那麼，接下來是「太陽王子霍爾斯的大冒險」。——請您談談參加這部作品的經過。

宮崎　在編制工作人員之前，我就聽說大塚先生和阿朴在籌拍下一部長篇。——大塚先生和阿朴結識在我之前，至於我和阿朴的認識經過，我已經不太記得了……只記得我們曾經一起聊過天的話題，但若說到聊天的關係，談工會的事則遠不如聊作品的事來得多。在這樣的關係下，阿朴一說要做，我當然也會跟著參與，而且當時我對要從事原畫還是動畫（五級動畫）的工作都還沒有確定。

於是，在聽到內容之後……它的原著是一齣以愛奴神話

436

「チキサニの上に太陽」為主題的人偶劇。在聽到他們決定要做之後，我就三不五時拿自己畫的給他看……。

——您從那時候就稱呼他「阿朴」了嗎？

宮崎　對。早在我加入之前，他就已經被叫成「阿朴」了。

——為什麼會被叫成「阿朴」呢？

宮崎　聽說他每天都會在遲到的前一刻才進公司，而且一進來就猛喝水和猛啃麵包。（編註／日文中，「パク」為形容吃東西時的動作，本書高畑勳的暱稱「阿朴」，在日文原文中即為「パク」）——當時我就想，終於輪到我們出頭了。

——所以，宮崎先生就順理成章的成為準備班的一員，是嗎？

宮崎　我自己是不那麼認為的啦。因為，我記得自己利用工作空檔所畫的插圖，一開始是被他們放在一旁的。後來不知道怎麼回事，我就變成他們的工作夥伴了。

……反正我不太記得了。只知道公司方面從來沒有命令我要參與，他們也沒有認同過我，但是在不知不覺間……就變成是那樣了。當時有一句口號叫做「讓工作人員參與作

品」——那是工作單位提出來的要求，希望公司在作品的製作過程當中，也就是在進行作畫之前的籌備階段能夠給予員工參與的機會。所以，我們當時只是將口號化為實際行動罷了。至於是不是以主要工作人員的身分參加，我反倒一點都不在意。而且，我當時還在想，我們人顯身手的時刻終於來臨了。

因為，大家都說東映動畫當時的作畫散漫又無聊，而且正巧又是白土三平的「卡目傳（カムイ伝）」才剛起步的時代，所以我們就很想要做一部前所未有、內容比較激進的作品。這樣才能反映那個時代的氣氛……。越南戰爭對大家的影響實在是太強烈了。……是六〇年代中的哪一年呢？

——它是在六八年上映的……。

宮崎　那應該是從六五年開始著手籌畫的吧。他們告訴我要做……然後我結婚、孩子接著出世……。

——您是什麼時候結婚的？

宮崎　我在六三年進入東映動畫，六四年擔任委員會的書記長，因為是在卸下書記長的職務之後結的婚，所

以是在六五年。也就是在六五年的秋天結婚。

——您很早結婚。

宮崎　當時是二十四歲。

——這麼說來，您家有一段時間是夫妻都在工作（雙薪家庭）囉。

宮崎　是的，我們夫妻都在東映的那段時間，我太太的薪水一直都比我高（笑）。

——那麼，是在製作「格列佛」的時候⋯⋯

宮崎　不，不是。「格列佛」應該是在六五年的春天上映的吧。所以應該是在同年的秋天。阿朴在秋天告訴我要做，我就一個人偷偷畫了起來。雖然我在同年因盲腸炎住院了，但是在住院期間我畫出了岩男最初的畫面。他一個人在山上走著。我原本畫的是他朝著對面走去的感覺，可是大家卻覺得他是朝這邊走來，我也就只好將錯就錯了（笑）。

其實在這之前我應該也畫了不少才對。準備班則是在六六年之後才組成。所以，二十四、二十五、二十六⋯⋯沒錯，它應該是在我二十七歲時完成的。⋯⋯本來還以為它永遠都不會結束的。所以當它後來真的結束時，我也

沒什麼特別的感覺。只覺得好痛苦。那段時間真的讓我苦不堪言。你可以去問吉岡先生，他應該最清楚了。不過，我想吉岡先生現在應該是東映動畫裏的大人物了吧。他的全名叫吉岡修。在進行製作的階段，這個人就已經被公司整得很慘了。阿朴也有被整。

阿朴這個人很可怕。妳應該很清楚吧？那個時候，我雖然覺得正義是站在我這邊的，但是仔細回想起來，還是覺得好過分。時間明明很多卻不能做分鏡。而且，他們對阿朴的審核非常嚴格，真差勁。因為，他沒製作動畫的時候是工會的幹部，公司當然視他為眼中釘。

也就是說，我們想要做一部前所未有的作品。可是就作畫方面來說，我們的熱情衝勁雖然足夠，但實力畢竟還有待加強。所以公司與我們之間的鴻溝才遲遲無法弭平，而徒然浪費了許多時間。

——這對你的影響很大嗎？

宮崎　不會啦，我從不這麼認為。更何況我們當時也深陷勞動工會的漩渦之中⋯⋯

總之，阿朴最後是以理性的態度去做了相當程度的修正。至於我，則是一心一意只想要製作規模浩大的作

438

品。到最後雖然自己無法達成理想，但至少有那份心。在整個製作過程當中，我負責的是類似畫面構成的工作，而且也確實從中學習了不少。因為，當時的我還達不到能夠發揮所學的地步，反而是從中有所學習。所以，在做完「太陽王子」之後，任何工作都難不倒我了。因為，我已經通過繪製寬銀幕作品的考驗。後來再畫「穿長靴的貓」等等，就覺得真是太輕鬆了。

「長貓」的追逐畫面和「幽靈船」的戰車

——這個〈穿長靴的貓〉是標準尺寸嗎？

宮崎　不，不算是標準尺寸，但是使用大尺寸寬銀幕的數量並不多，和上一部差太多了。而且製作上也比較單純。感覺非常輕鬆快速。

——被「太陽王子」綁了整整三年，突然有一種解脫的感覺，是吧。

宮崎　對，做起來輕鬆又愉快。

——以動畫師的角度來說，「追逐」的場面應該是比較難……。

宮崎　倒是不見得啦，有時原本打算輕鬆做就好，可是做到一半反而變得幹勁十足。因為，越畫越覺得有趣。

——所以，最後也就沒把分鏡放在眼裏了……。

宮崎　話也不是這麼說，因為他們本來算是找我自己積極爭取得來的，不過，「阿宮，你來做」「好，那就我來」，我也只是順水推舟而已，這大概是因為監製這個工作可以掌握內部各種事務的緣故吧。

那個時候的我——非常的粗枝大葉，有時候甚至分鏡做好了，才發現秒數搭配不上。所以經常跑到監製那裏去商量，說些「多個三秒沒關係吧」、「要畫畫看才會知道」、「畫到最後長度就增加了」等等的話，通常導演都會說「好，沒關係」，或是「是有點長，不過我會想辦法」。和現在比起來，簡直是自由多了。在很多方面都比較自由。而且，還可以任意改變台詞——也就是說，原畫先畫出個大概，再來想台詞。只要寫出個大概，導演助理就會負責做好整個後製腳本。所以，就算我們隨心所欲放手去做，後續作業也會有人幫我們善後。不像現在的外包

制度，你很難去要求別人來配合你做變化。

總之，因為當時的監製也是以「只要有趣就好」為原則，才會放任我做那麼多事。因此，我不大願意說「我做到了！我做到了！」這種話，畢竟那是有時代背景的關係。那是個尚未分工的時代，既沒有今日的高度機械化，分工制度也未臻完善，所以才能容許我那麼做。

——您對「飛空幽靈船」的回憶為何？

宮崎　我畫了戰車的場面。我說「想把這個放進去」，然後就決定了。在池田（宏）先生的手裏。結果，我對菊池先生說了句「這個一定要由我來做才行」之後，就從他手上搶了過來。菊池先生當時的表情複雜又微妙，我想他心裏一定在想：這個人真是卑鄙可惡。

直到現在，我依然喜歡那個場面，不過，卻不想再畫戰車了。因為，有了那次的經驗，我才知道畫戰車原來是那麼的費事又累人。原本我是想，戰車應該不僅止於在原野上射擊，應該也可以在街道上掃射，所以才做那樣的嘗試。以電影的角度來說，我並不喜歡「幽靈船」，總覺得它的說理性太強。我還畫了戰鬥的場面，可是畫得並不好。還是現在所畫的爆發力比較強。

一開始應該是沒有這個場面吧。內容是描寫國防軍的戰車狂掃亂撞行駛在街道上的車輛，因而引發大暴動……也就是說，我想表達出自己的政治意識。然後，這個場面在分鏡完成的階段，被送到了我養成時期的老師菊池貞雄先生的手裏。

二格動畫的結束

宮崎　「動物寶島」是我在準備班期間，大家商量製作的一部大型漫畫。就是那種即使遭到槍彈射擊也頂多喊一聲「好痛」但卻不會死的漫畫。我們當時雖然有這樣的企圖心，但是如今回想起來，在能力方面顯然還有不足之處。

——大塚先生在製作過程當中就開溜了，對不對？

宮崎　不，他不是中途開溜，而是在這之前就到了A Pro.去了。所以，我才自己跑到他家去請求他「幫一下忙」。不過量不多就是了。

那個時候，我們有說到「大塚先生好像要做『魯邦』」、「嗯，好像挺有趣的」、「讓我做一集看看，好不

440

好】等話語。因為，我那時對「阿里巴巴與四十大盜」已經感到很沮喪。雖然分鏡全部都做了修改，但只要我們自己做得開心就好。只是，一旦真的開心過了頭，就會有一種自己所負責的場面拍完之後整部電影好像就結束了的感覺。

東映當時的長篇分為A版、B版。兩者之間的長度和所需的經費是不一樣的。雖然「羅賓」和「009」的內容我全都忘光了，但是那兩部都是B版。「阿里巴巴」和「幽靈船」也是B版。所謂的A版，就是需要畫約五萬張左右的作品。「穿長靴的貓」、「動物寶島」、「太陽王子」都是A版。結果，受到大家深切期待的「動物寶島」竟然輸給了「鹹蛋超人」之類的作品（笑）。A版的命脈也因此被切斷。二格動畫就此畫下了句點。那個時代也就此走入歷史。

所謂的我們的時代，就是指從「太陽王子」、「穿長靴的貓」到「動物寶島」為止的期間。我們的時代……那一段時期果然是我們的時代，因為當時都差不多是用五萬張左右。到了「卡利歐斯特羅城」就差不多用四萬三千張吧。」於是他說：「乾脆找小田部也一起去。」所以我們三個就辭職了。雖然那時候好像有人勸小田部，說：「小

分鏡使用五萬片。在製作「動物寶島」之初，我們曾經考慮使用三格動畫來減少張數，結果一看（最初的）毛片，小田部先生竟然還是用二格動畫。大家說完「啊，你這個叛徒」這句話之後也都改成二格（笑）。畢竟，二格做出來的效果比較好。結果，那部作品幾乎都是用二格做出來的。而「動物寶島」既然慘遭滑鐵盧，就表示A版已經不行，我們的希望當然也就落空。所以，在製作「阿里巴巴」的時候，我才會那樣的自暴自棄。而且內容也很糟糕。因為，我在製作期間從來沒有加過班，連一個小時都沒有。

然後，「太陽王子」結束之後，阿朴就一直被晾在一旁。要是有人來找我當作畫監督，我都會要求「讓我跟高畑勳一起做」，只可惜沒有任何商量的餘地。監製部還因此頗有微詞。說什麼「那傢伙真狂妄，竟然敢挑監製的。因此，部內才會有一股「再這樣下去不行」的氣氛蔓延開來。

就在這個時候，有人找阿朴去做「長靴下的皮皮」，他就問我：「你要不要一起來」。我回答：「那就一起去吧。」於是他說：「乾脆找小田部也一起去。」所以我們三個就辭職了。雖然那時候好像有人勸小田部，說：「小

田部先生，你不要被他們給騙了」等話（笑）。當時他雖回答：「對啊，真傷腦筋。」但臉上卻完全沒有傷腦筋的表情出現。

劃時代的作品「小天使」

——「皮皮」的準備期是介於東映動畫和「魯邦」之間吧。

宮崎　對。它的準備期雖然很短，但對我的意義卻非常重大。因為，我一直在想「太陽王子」之後的主題，卻一直拖到製作「萬里尋母」時都還沒有付諸行動。

「舊魯邦三世」是一部非常輕快、不拘小節的作品。

因為那是我和大隅（正秋）先生、大塚先生一起討論製作出來的。只不過像導演臨時有所更動這類事情，應該讓擔任作畫監督的人感到有些錯愕吧。所以，大塚先生一直到最後都還困在錯愕的情緒中無法恢復（笑）。我則是因為可以隨心所欲地製作，所以結束後，整個人感到暢快無比。這大概是因為那部作品裏面沒有我們所要的主題吧。

● 昭和四十六年跳槽 A Pro.

至於「赤胴鈴之助」和「荒野少年（荒野の少年イサム）」則是不得已之作。

「熊貓（パンダコパンダ）」是以「皮皮」為主題最早製作的作品。所以算是漫畫與高畑勳的生活動畫之間的過渡性作品。所謂的生活動畫就是以日常生活作為舞台的動畫。我想這表示我們越來越重視動畫裏的日常性。也就是描寫主角如何處理並面對日常生活中所發生的種種事情。不過，「熊貓」還是算是過渡性的作品。

「Animage」編輯部的話

編輯部在製作宮崎駿特集時，曾經請小田部先生針對「皮皮」加以解說，為加以補充說明，以下便將其內容刊載出來。

「我和宮先生的往來始於東映動畫時代的『汪汪忠臣藏（わんわん忠臣藏）』，所以算起來已經有好長一段時間了。

而且，我們同樣都是專注於劇場用的長篇製作，在做完「阿里巴巴」之後，才和他與高畑先生一起離開東映動畫。之所以會這麼做，全是因為去 A Pro.的大塚先生說要製作『長靴下的皮皮』，我們三人被它的魅力所吸引，所以才跑去參一

442

腳了。宮先生當時還以海外外景拍攝現場負責人的身分前往瑞典勘景，只可惜後來因為無法取得原著者的許可，而不得不宣布放棄。在那個階段，不但高畑先生已經寫好腳本，就連測試底片也都做好了。

正因為我們以為一切都不會有問題，所以才會覺得更加難過。況且當初我們是因為要製作『皮皮』才離開東映動畫，所以難免有種頓時失去目標的感覺。

雖然我們基於這種特別的構思而讓皮皮在『熊貓』裏登場，可是老實說起來，那畢竟還不夠完整。

宮先生在之後擔任過『小天使』等作品的lay-out、場面設定，而且還製作了『科南』，聽說這時期的他精力充沛得嚇人。簡直就像是『機器人』一樣。擔任作畫監督的大塚先生等人經常偷溜出去喘口氣，但都馬上被他抓回來，因而常常忍不住發牢騷（笑）。大塚先生是個成熟的大人所以才禁得起他這些要求，換做是我，早就逃之夭夭了。

●昭和四十八年跳槽ズィョー映像

──所以，您真正花心思製作的是「小天使」囉。

宮崎 是的。「走那種路線的話，收視率頂多二～三％，不是嗎？」、「這樣一來就可以不用作四季（一年）了」，當初我們是這麼想的，誰知道竟然做了那麼久。

──收視率非常好吧？

宮崎 對，大受歡迎。可以說是劃時代的作品。因為是最先開始走文藝路線的關係。我覺得一切都是阿朴的功勞。

──當時我真不敢相信，那樣的東西竟然可以做成電視動畫。

宮崎 就連我自己也不敢相信。雖然我們有預感過渡作品「熊貓」必定能吸引許多小朋友，同時也因為賣座而感到非常高興，但是，我們壓根兒都沒想到也能以電視動畫的方式來呈現。雖然事後證明的確是成功了，但是為了要繼續證明下去，卻必須付出驚人的能量。我那一陣子真的是忙壞了。經常畫累了就倒在地板上呼呼大睡，然後又趕快爬起來繼續趕畫。或許有人會說，萬一生病不就無法堅持下去，但問題是我忙得連感冒的時間都沒有。只覺得在我周圍籠罩著一股不尋常的緊張氣氛。中島（順三）製作人更是給予多方支持，在作品開始放映之後，贊助者方面有任何的意見，他都沒有告訴我。真的是很感激他。

要一開始工作身體就會變得很耐操。直到製作「卡利歐斯特羅城」的時候，才首度嚐到身體不耐操而病倒的挫折滋味。

我覺得，那個主題……已經在「小天使」裏充分用盡了。而且，阿朴和小田部先生在這方面的看法也都和我相同。所以，在做完「小天使」之後，我們就開始商量，「接下來做一部和動物有關的輕鬆作品吧」或是「我們不要再拘泥於餐點的作法或杯皿擺置之類的東西了啦」。結果，我們就討論出一個共同的路線，而製作了「龍龍與忠狗」——這部作品在收視率方面雖然也很成功，但我卻覺得它充其量只不過像是一包垃圾。不過，接下來的「萬里尋母」就不一樣了。因為，我們的心中已經沒有主題了。

在無可奈何之下，只好從異國風情下手，以擔任畫面構成的我來說，就是在做場面設定時，確認是否能夠描寫出義大利或阿根廷等產業革命發生得比較晚、時代動盪不安的氛圍，或者藉由這類描寫去探索出主題所在。真的是一意一意做著痛苦萬分的工作。不過，對阿朴來說，那是他自己訂定的路線，做起來應該是非常得心應手才對吧。

在「未來少年科南」裏回歸到自己的原點

宮崎 請容我離題一下，我們三人之間有一個不好的默契。那就是，只要和大塚先生搭檔收視率就絕對不會好看（笑）。我本來以為是阿朴的關係，結果「小天使」的收視率出奇的好。真不愧是高畑勳。然後換成是大塚先生。在做「魯邦」之初，他衝勁十足地說「收視率會衝上三〇％」，結果放映之後，竟然只有九％（笑）。他也曾經誇口「科南」的收視率有三〇％」，結果還是只有九％左右。「卡利歐斯特羅城」的時候，他也是說「這個肯定會大賣，絕對不會錯」（笑）。

——接下來的「浣熊」，您也有參與吧。

宮崎 總之，就是以日本動畫師的身分，擔任原畫繪製的工作。

——然後，就是這部「未來少年科南」了。

宮崎 有人來找我擔任監製，但我可不是二話不說就馬上接下來了。心裏覺得害怕又惶恐，但卻又別無選擇。我只能在導演、lay-out、原畫之間做一個選擇——

444

問題是，以當時的日本Anime來說，他們無法支付我畫原畫應有的報酬。而且我又不想做「小英的故事」的lay-out。雖然我已經考慮洗手不幹了，但我還是跟他們說，如果大塚康生先生肯做那我就做。

——那個時候，大塚先生應該已經在シンエイ動畫（A Pro.）了吧。

宮崎　對。他當時原本正在A Pro.負責「おれは鐵兵」的lay-out，卻被我硬拉了過來。我請他離開A Pro.，轉往日本Anime來一起工作。他雖然擔心跟不上我們的工作步調，但是最後還是說他來對了。而且，原本嚇得身體直打哆嗦的他，在做完「科南」的時候，他的工作好繁重，幾乎都不曾離開過桌面。我想，正確說法應該是我害他無法離開桌面才對吧。

——您自己對「科南」的評價如何？

宮崎　只覺得真高興終於完成了。因為在決定製作之初，根本沒有任何足夠的條件可言。真的沒有任何的條件。作畫人員不知在哪裏，也沒有負責美術監督的人。第一集甚至還請山本二三先生來跨刀幫忙。也因為這個緣

故，我才有機會認識形形色色的人。

——這是七千張（賽璐珞片張數）吧。

宮崎　對。不過，由於日本Anime拍了好多部用八千張拍成二十二分鐘カルピス（可爾必思）路線的作品，所以，七千張根本就不足為奇。而且，儘管它只是長度二十五分鐘的作品，但這樣的張數比起「小英的故事」還是來得少。不過，要是讓它動作誇張一點，應該就能夠表現出肢體語言才對。

因此，我對這部作品最直接的感想就是，它讓我想起自己想要製作漫畫電影的初衷。雖然還沒有誇張到可以用回歸到自己的原點來形容。不過，由於在做完「萬里尋母」之後，我一直處於喪失主題的狀況之中，所以，它讓我有一種回到原點的感覺。

●昭和五十四年跳槽Telecom

宮崎　至於「卡利歐斯特羅城」，則像是將我在魯邦和東映時代所做的一切做一個大出清。所以，我沒有添加任何的新意。我很清楚看我一路走來的人，心中一定感到非常失望。用一個全身髒兮兮的中年歐吉桑來當主角，肯定

無法做出新鮮感十足的驚奇之作。因此，我覺得自己是絕對不會再做第二次，同時也不想再做下去。所以，那之後的二集（電視動畫系列「新魯邦一百四十五、一百五十五集）對我來說簡直像是身處於地獄之中。不過越做就越明白，原來我是在進行大出清就是了（笑）。五十五年可真是鬱悶的一年。

*

宮崎　從「小天使」開始，我所擔任的工作都只侷限在整體製作的一部分，比方說畫面構成或是場面設定等等。所以，當（我）整個人清醒過來之時，才發現自己只剩下監製這個工作從來沒有做過，心中難免感到可惜又不幸。比起監製的工作，我一直以為集團作業中的主要工作人員的角色，是我比較能夠勝任的部分。所以像監製那種恐怖的工作，交給高畑動就好了。可是，我和阿朴的喜好其實已經漸漸產生分歧。在製作魯邦時，我才恍然大悟，以我的年紀來看，的確是應該要開始為自己的所作所為完全負責了。

*

宮崎　在離開東映之初，受到最多責難的是阿朴。

離開Ａ Pro.的時候也是一樣。會被說成「假如在路上碰到，我絕對不跟他打招呼」的，也只有阿朴一人。至於我和小田部先生則給人「哎，對於阿朴，我實在不能見死不救」、「我一定要跟他走，否則他會完蛋」在無可奈何的情況下才跟過去的感覺，完全是緊隨在他之後才離職的，所以當然不會被丟石頭。

我們之間的關係就是那樣……也就是說，對二十幾、三十幾歲的我來說，假如沒有阿朴的提攜，就沒有今日能對電視動畫侃侃而談的我。

也正因為我們在日常生活中有那麼多的共通點，所以才會有輪到我出頭的機會。例如我們在製作「小天使」的時候，在小蓮被帶往法蘭克福之後，我曾建議讓她作夢，夢見小豆子加入英勇打敗哈布斯堡家的騎兵團的瑞士農民兵組織，而前來解救她，不過，這個建議最後當然是沒有被採納（笑）。

但是話說回來，我並沒有因此而有任何的不滿，反而覺得大家同心協力製作出一個統一的空間，其實也別有一番樂趣。大家都可以自由發問，「那個部分變成怎樣了」、「這裏面有什麼特別的含意嗎」，甚至大家還會手忙

腳亂的當場創造出一個前所未見的東西。因為，這一切的一切都能夠讓我——確實的感受到我們的確是在創作一部屬於我們自己的電影。

（風之谷 GUIDE BOOK）德間書房 一九八四年三月三十日發行）

「豐饒的大自然，同時也是兇殘的大自然」

「風之谷」首映的隔天（一九八四年三月十二日），宮崎駿導演在自家二樓的書房裏接受訪問。

——根據東映的調查，觀眾的滿意度是九七％，宮崎先生本身有何看法呢？

宮崎　娜烏西卡甦醒的最後那一幕，到現在我還是很在意，總覺得還沒有結束。

——為什麼您會這麼說呢？

宮崎　其實，我很想擋在娜烏西卡的前面去阻止王蟲的。可是，我又不能那麼做。所以，將個人生死置之度外的娜烏西卡死了。雖然這是情非得已的事，但是當娜烏西卡被王蟲高高舉起，在朝陽的光芒下被染成金色，那個畫面就像是一幅宗教繪畫！（笑）連中村光毅先生也說：「這樣實在很傷腦筋。」我一直在想，除了那樣做之外，難道就沒有其他更好的方法了嗎？

——那讓人覺得娜烏西卡好像是「在空中飛翔的聖女貞德」……。

宮崎　我並沒有打算要將娜烏西卡塑造成聖女貞德，我一直想要排除宗教色彩，但是到最後關頭卻仍然讓它變成了一幅宗教繪畫。其實我是很猶豫的。我原本最有能力用實際的形貌來描繪的，事實上就是宗教部分的內容

（笑）。

——雖然帶有宗教味，但卻不是說教式的，而是最原始、最樸實的宗教。

宮崎 我喜歡萬物有靈論。有人說小石頭和風都有靈性，這種說法我可以接受。可是，我並不想將之當成宗教來加以謳歌。所以，娜烏西卡並不是聖女貞德。她並不是為了風之谷的人才那麼做的，而是為了自己。生或死對她來說都不重要。如果不能幫助王蟲之子回到族群中，她心裏將會有個永遠無法填補的缺口，她就是那樣的人。

——在您心中，娜烏西卡是個怎樣的少女呢？

宮崎 她是個奇怪的少女。把蟲的生命看得跟人類的生命一樣重要。所以，無法救拉斯堤爾一命的她，才會想要幫助王蟲之子……因為，對娜烏西卡來說，擁抱王蟲之子和擁抱拉斯堤爾都是一樣的。世界上雖然有許多人自稱為生態保育者或大自然愛好者，但是不曉得為什麼，他們往往都會變成討厭人類的離群索居分子。因為他們只會一味地站在否定人類社會的那一邊。我愛大自然，更喜歡描述人類世界中的魅力人物。娜烏西卡很有可能一頭栽進蟲蟲的世界，但是在最後一刻她停下了腳步，雖然回歸現

——與「太陽王子霍爾斯的大冒險」有共通性嗎？

宮崎 我認為完全不一樣。「太陽王子」是人與人的問題，「娜烏西卡」是人與自然的問題。

——不過，兩者對於共同生活體——村子的描述手法都很類似。孩子都被編進勞動單位……。

宮崎 （語氣變強）這不是理所當然的事嗎！全世界都一樣！

——對於村子的描述相當細膩！

宮崎 還是有很多辦不到的地方。譬如，一大群男人或是一大群女人各自聚集在大屋裏，即便是被稱為公主，也是和大家一起吃著同樣食物的場面；還有，假如把葡萄園改成水田的話，不知道情況會變成怎樣？不過，為了要讓山谷看起來逼真，我可是費盡了心力。至於水嘛，則是利用小風車將城裏大風車所汲取的水往上提，再儲存到森林裏的蓄水池裏。在動畫片裏若將那些情景仔細描繪的話，大概就只會變成更加單純的故事——侵略者來到和

448

平的山谷搶劫，某人將大家被搶走的東西再拿回來，然後以圓滿結局收場。如此一來，就跟「福爾摩斯」或「魯邦三世卡利歐斯特羅城」沒什麼兩樣了。

——舉個例來說，在那個村裏如果有一兩個像戴斯這樣的男人，不是很好嗎……？

宮崎　當特梅奇亞軍隊進城時，有人覺得克夏納的話很對，也有人變成了通報者，也有人很生氣地對著勸大家投降的娜烏西卡說：「妳根本是個見風轉舵的人」……可是，描述這些東西有什麼意義呢？根本毫無意義！大肆宣揚人性不同的描述手法，這種事我已經做膩了！因為那就是人類。正因為一樣米養百樣人，所以大家才應該好好思考什麼樣的生活方式對人類最好。現在正是二十世紀的關鍵時刻，在各種問題層出不窮的時代裏，將那樣的人性揭發出來，根本沒有半點用處，不是嗎？

——假如能夠透過深入探究而找出解決的方法就好了。

宮崎　我本身的答案只有一個，那就是生存下去的活力。霍魯斯之所以能夠從迷路的森林中脫困——就是因為他本身擁有那股活力，一種想要肯定人生的熱切渴望。

難道不是這樣嗎？至於他後來為何變了，完全是因為他自己想改變，不是嗎？

——蒙思麗也一樣，對吧。

宮崎　對。渴望出現一個改變的契機。我想，這是大多數人都會有的想法。一旦得到解脫，謎樣的女人也可能變成平凡的歐巴桑，不過這樣也無所謂，不、應該說這樣反而比較好（笑）。

——在腐海的描寫方面，故事開場時猶巴所抵達的村莊等等，感覺上都是死氣沉沉，可是結尾時猶巴和阿思貝爾所造訪的腐海卻充滿了光明。

宮崎　對人類有害的就是害鳥，對人類有益的就是益鳥，這種說法很奇怪。所謂的風景，是會隨觀者的感情而有所改變。所以說，豐饒的自然同時也可能是兇殘的自然。如此一來，人類面對自然才會懂得謙虛，同時也才懂得豐饒富庶。「DARK CRYSTAL」這部電影，不是在說照這樣下去幾千年後的地球將會崩毀嗎？所以，它把最後結局中的地球描寫成一個像是高爾夫球場的地方（笑）。假如真是那樣的話，一個萬物共生、活力充沛的叢林不是更好嗎？我覺得那樣比較好。所以，我個人認為那

個故事事實在是很奇怪（笑）。相較之下，諸星大二郎先生在「失樂園」裏所描寫的結局，反而讓我覺得他是個深知風景與人之間的關聯性的人。

──那麼，您認為擔任娜烏西卡一角的島本須美小姐，她的演技如何呢？

宮崎　孩提時的夢境回憶表現得非常好。演技非常逼真。「母親也在！」之類的台詞也配得相當棒。真是太屬害了，相當讓人佩服。

──其他工作人員的表現如何呢？

宮崎　大家都非常努力。儘管經常被我大聲斥責。

──大聲斥責？（笑）。

宮崎　我經常大聲罵人（笑）。TOP CRAFT方面就有一個迷信的說法，他們說宮崎駿是個專挑麻煩苦差事下屬做的可怕人類（笑），所以我就將計就計，充分利用這個迷信傳說（大笑）。像中村光毅先生等人，就被我操得有家歸不得又沒得睡覺。只見他拿著筆坐在辦公桌前睡著了。而且，他不停地修改到最後，連一個厭惡的神情都不敢表現出來。

──聽說宮崎先生從頭到尾都精力充沛（笑）。

宮崎　所謂的導演，就是即使沒力氣也必須裝出很有精神的樣子。所以，當時的我其實是很沒有精神的（笑）。這次能在TOP CRAFT擔任導演工作，我個人感到非常幸運。舉例來說，社長原徹先生會對我說「阿宮，張數超過了」，但是卻從不曾開口要我減少張數。也就是說，當時是處於「天時‧地利‧人和」三者兼具的狀態。雖然我的所所為有破壞「人和」之嫌（笑）。因為，我暗自在心中替大家做評價（笑）。

──擔任製作人的高畑勳先生呢？

宮崎　阿朴幫了我很大的忙。只要有他在我身邊，我就會感到輕鬆放心。因為，無論是作品的問題點或是任何事情，他都能夠全部了解。不過，在問題點方面，經常要唇槍舌戰一番就是了！（笑）

──關於新技術gum-multi（編註）呢？

宮崎　理論上雖然可行，但是真的付諸實行又不如想像中順利。到最後能夠成功，可說全是片山一良君的功勞。因為，我一直在旁邊敲邊鼓地喊「加油！」（笑）。還有，在美國有一種專門消除賽璐珞片損傷的機器叫做PL FILTER，雖然我們這次也試著使用，但卻使得攝影顯示

數字亂成一團，而且透過光的表現也不盡理想，當時我還對拍攝人員發牢騷，後來仔細一想，才發現問題說不定是出在FILTER（笑）。

——在音樂方面，回憶場面所搭配的少女歌聲，真的非常美妙。

宮崎　事實上，是我主動去找阿朴商量的，我認為王蟲一直在等待像娜烏西卡那樣的少女出現，所以我想要做一首歌曲來襯托。雖然也嘗試做過有如詩歌一般的音樂，不過……。

——真是一部歷盡千辛萬苦才完成的作品。不可思議的是，長達兩小時的劇情從頭到尾一氣呵成，流暢無比，既沒有令人厭煩的畫面也沒有讓人喘氣休息的時間。

宮崎　它的張力很強，我不想將那樣的素材做得像「福爾摩斯」或「卡利歐斯特羅城」那樣在架構上有明確的起承轉合。就算有許許多多不懂的部分也無所謂……總之，非把這個故事表現出來不可……那就是我當時的心情……。

——製作這樣一部電影之後，應該會讓您在原著方面有新的發現吧。

宮崎　對呀，它促使我掌握住娜烏西卡這個角色的特質，從而描繪出比以前更加開朗的娜烏西卡。因為，我對目前為止所設定的角色都能夠有所掌握，唯獨娜烏西卡讓我有所疑惑，不敢確定自己在連載方面的表現能力是否和電影一樣（笑）。畢竟，連載需要有龐大的故事情節才行。她接下來會流落到土鬼之國，深入僧院的內部，而且神聖皇帝也會出現。然後再到特梅奇亞，捲入瀕臨滅亡的古老大國的權力鬥爭之中，在歷經九死一生之後，她將會回到風之谷……問題是，她真的回得來嗎？！（笑）。因為，我個人其實對克勞多有偏好，而且認定克勞納是一開始就在人類世界徘徊的娜烏西卡。雖然這樣的故事情節有點老套（大笑）。

——不過，娜烏西卡確實是個很有魅力的少女。

宮崎　她的胸部很大吧！

——是的（笑）。

宮崎　那不是為了讓她哺育自己的小孩，也不是為了讓心愛的男人抱個滿懷。我認為那樣的胸部才能給予城裏即將死亡的老爺爺和老婆婆一個溫暖的擁抱。所以，我

才把她畫得那麼大。

——喔……原來如此……（震撼！）

宮崎 因為我覺得，給臨終之人一個緊緊的擁抱，他們才會放心的閉上雙眼，既然如此，當然是要豐滿的胸部了。

——我完全明白了。

宮崎 呵呵呵（笑聲）……昨天，我接到住在新潟的大弟打來的電話。說是我的小弟（任職於博報堂的宮崎至朗先生）透露消息給他們，說我拍了一部電影，他很擔心賣座情況，於是全家四人全都跑去看了。

——全家四人，難不成是為了增加票房？！

宮崎 沒錯，只有區區四人！（大笑）可是，我真的很希望這部片子能夠大賣。因為，它是動畫製作的一個典範。要是能夠賣座的話，就表示目標明確、態度認真的企劃絕對可行，不是嗎？

——接下來，您是否已調適好拍一部像「霍魯斯」或之後的「穿長靴的貓」，這一類比較輕鬆愉快的故事呢？

宮崎 我現在還一片空白，什麼事都不想做……連Roman Album的封面都還沒有畫好（大爆笑）。

（Roman Album「風之谷」德間書房 一九八四年五月一日發行）

編註／multi- 為多個之意。gum-multi為動畫製作的技法之一，是Harmony（以熱轉印方式將原畫轉印至賽璐片的技巧）的變化。在賽璐片一端繫上鬆緊帶或橡皮筋，再慢慢拉開賽璐片，使其產生數個層疊影像。

對個人而言，它是「風之谷」的延續

——「天空之城」可以說是外景片嗎？您在製作之初，曾經前往英國的威爾斯旅遊勘景，但不知對這部作品有何助益？

宮崎　我不知道究竟是否有幫助，只知道當初是因為擔任製作人的高畑先生說：「假如要以產業革命時期為背景就應該去英國看一下比較好。」所以我們就興奮地前往位於倫敦南方一個名叫蘇塞克斯（Sussex）的小鎮勘景，那裏的海岸開滿了蘋果花，還有威爾斯的煤礦區。

——以溪谷為舞台背景，是否有什麼特別的含意？

宮崎　該怎麼說呢。反正就是一開始畫的時候，自然而然就畫成那樣了。因為，假如是平地的話，畫起來比較枯燥無味。

而且，我不清楚當地的煤礦是否採露天開採的方式，只是覺得假如在溪谷之間畫出許多小凹洞，感覺應該比較有趣。然後，結束威爾斯之旅返國之後，我就把畫拿給押井守先生看，結果他竟然說：「咦，原來有這樣的地

方啊。」所以我就想，這個絕對可以唬人（笑）。因此，就試著把這些畫面全用上去了。

此外還有一些經驗雖然沒有用在電影上，但卻讓我因此對威爾斯的煤礦區有更加深層的了解。他們保留當年的建築，將昔日的員工食堂改裝成今日接待觀光客的茶室。另外，在地下挖掘建造馬廄，以馬作為交通工具一事則讓我相當佩服。雖然當時的縱向移動使用的是電梯，但是在橫向移動方面，顯然是直到很久以後，馬匹才被機器所取代。

至於作品中工頭和夏露露在大街上吵架的突兀場面，假如我沒有去勘景過的話，應該就不會用上去了。因為，那趟緊湊的旅程使我對礦工產生一種莫名的連帶感（笑）。

在我去旅行的前一年，當地的礦工曾經發起大規模的罷工，但最後還是失敗了。所以，當地的礦工住宅大多空蕩蕩的，旅館也是。當地的房屋因為不是木造的，所以

外表看起來都還挺美的，一走進這裏面……啊，原來是一間空屋。外觀像是方正火柴盒的窄小建築就那麼並列在街道的兩旁。

這才驚覺到，原來這世界上還有勞工階級存在。

聽說罷工運動會失敗的原因是出在層出不窮的內鬨。不過當我看到那些撤退勞工的照片時，仍然可以感受到他們那份雖敗猶榮的團結心情。

——宮崎 工頭家的牆壁上還貼有勞工運動的海報呢。

那其實是胡亂拼湊的（笑）。我把這個故事裏的礦工們塑造成舉行罷工，且和軍隊抗爭的群眾（笑）。

——這部作品中的礦工們，即使遇到海賊來襲也不會感到害怕。

——宮崎 因為，他們同樣都是窮苦人家。就像朵拉，我故意把她設定成專門搶奪有錢人的盜賊，只是在因緣際會下才莫名其妙來到這個小鎮。

——那個吵架的場面，應該具有在不景氣中排解苦悶的作用吧？

——宮崎 打從一開始我就是這麼打算的（笑）。

——大家打成一團，雖是打架，卻很痛快。

宮崎 而且，我們的頭頭（金田伊功先生）還不負責任的要我們放膽做下去（笑）。本來還以為這個設定大概要努力說服他人才能夠付諸實現，後來就覺得應該是不會有問題的。

因為，在日本，無論是團結的勞工或是地區性的礦工住宅都已經不復存在。可是，在威爾斯地方卻依舊看得到。只不過正值壯年的勞動人口都外出找工作，只剩下一些年老體衰的老人。所以，我很想把這部分表現出來。

——看了這部作品，感覺夜晚的場面很多。

宮崎 夜晚偏多、天空暗沉，是從「未來少年科南」以來就有的。不過，這次不只夜晚多，連描寫洞穴的場景也特別多。

——那是為什麼呢？

宮崎 對海賊來說，夜晚比白天更適合攻擊客輪吧（笑）。至於白天畫面偏少，是因為我不管怎樣就是不想讓他們在飛機上待太多天。頂多待個二、三天就夠了。而且這次還畫出了他們睡覺、用餐的情形。

——巴茲為什麼會來到那個溪谷呢？

454

宮崎 關於這個問題，龜岡修先生（小說「天空之城」的作者）在將電影寫成小說時，就曾經追根究底的問過我。而我也只能說，那是人生的各種際遇（笑）。若真要說他有何遭遇，那便是人生的各種際遇（笑）。除非真要我提出個解答我才會認真去考慮，否則，我覺得沒有深究的必要。因為在現實生活中，小孩子獨自擁有一間小屋並工作養活自己的事是不可能存在的。可是，孩童自立更生卻是古典兒童故事中的必要條件。一旦父母健在，大概就會沒戲唱。

我們必須要營造出那種氣氛。所以，才會毅然決然的將故事設定在古典世界裏。結果到最後，朵拉變成他的母親，相繼出現的老爺爺全成了他的父親（笑）。整個故事內容雖然顯得有些牽強，但是，如何以這樣的古典題材去打動現今的小孩，亦是別有一番樂趣的課題。

——宮崎先生的作品中經常出現騰空飛翔的場面，這次的作品也不例外，不知您對此有何看法？

宮崎 覺得飛機酷炫有型、喜歡飛行的畫面，這些都是我個人的喜好問題。而這次的電影雖然是以天空為舞台，但其實飛翔的場面並不多——我是這麼認為的啦，不過，我覺得在飛機裏面的感覺其實和在船上是一樣的。所以，鼓翼機（FLAPPTER）在天空飛行的感覺，應該就跟機車在地面風馳電掣差不多，不是嗎。

——不是因為您對飛行本身有特別的看法，所以才畫飛機嗎？

宮崎 老實說，我並不是擅長坐飛機的人。前陣子，我曾經試乘滑翔機，這才發現真正的飛行和紙上作業的飛行其實是不一樣的（笑）。真的飛起來時，心裏是七上八下而不見得是興奮的。

——但是就視野來說應該寬闊了不少吧？

宮崎 只要有雲，我想任誰都會想要飛上去瞧瞧的。可是，從雲間射出的光芒所映照出的莊嚴風光，卻僅止於地上一萬公尺以內的範圍。也就是說，一旦走出宇宙，所有的莊嚴景象將不復存在。畢竟人類對天空所抱持的種種感覺，都與天候有著密不可分的關係。

所以，地面觀測衛星所拍攝的照片不會讓我感動的。充其量只不過覺得那是個記號，因為它把世界變得太過單純了。

因此，與其去探索抽象的宇宙，我寧願和女孩一起

仰望星空，讚嘆它的美麗。所以我就把作品的舞台設定在這個範圍之內，並加以充分發揮（笑）。

——聽說您以前喜歡看聖·修伯里（Antoine de Saint-Exupery）的航空小說。

宮崎　我曾經看過一部介紹飛機發展史的英國影片，因而對飛機在雲端自由飛翔的最後一幕感到非常嚮往，好想親身體驗一下。可是，一旦真的付諸實現，我想我應該會暈得反胃想吐才對（笑）。

就像「Telecom」的動畫師友永（和秀）先生去乘坐噴射機的時候，就笑說「哇，那個雲動得好快」。

噴射機有四層玻璃窗吧，那會讓我感到焦慮不安。同時覺得要是能夠真實觸摸那些雲的話，該有多好（笑）。

我在試乘直昇機之時，也覺得真的好神奇，不過那又是另外一種感覺。

——聽說鼓翼機是由金田伊功先生負責規劃飛行動作圖稿的。

宮崎　設計圖是由我們提供的。金田先生原本負責原畫部分，但是我看他剛開始老是發呆，所以就拜託他來

負責。

可是，一開始都畫不出它在飛行的感覺。只是一個勁的發出啪搭啪搭的嘈雜聲。本來我是想做出小孩乘坐其上、翅膀啪搭啪搭揮動飛行的感覺，最後只好放棄。所以，在一開始所畫的海報裏才會有巴茲和希達一起駕乘鼓翼機的畫面，只可惜後來無法如願讓他們順利飛行。

——前面的翅膀應該具有水平尾翼的功能吧。

宮崎　那是主翼。我想它在慢飛的時候應該會派上用場，所以才做那樣的設計。

既然它無法像翅膀那樣啪搭啪搭揮動飛行，就乾脆讓它像蒼蠅或虻那樣，嗡——地騰空而上。因為乘坐者已經變成是一群海賊，所以我才故意做成那樣。

至於男主角巴茲所搭乘的飛行工具，就變成像風箏一樣的東西了。

——撲翼飛機在電影裏並沒有飛起來。

宮崎　因為撲翼飛機比較難處理。在作畫階段就曾經想過該讓它怎麼飛才好——可是到最後還是因為缺乏自信而作罷。

假如機身不動只有機翼啪啪拍動的話，感覺似乎很

假；以運動原理來說，也實在說不過去。可是，如果讓機身劇烈晃動的話，搭乘的人肯定會受不了。想來想去都覺得不妥。

說起來或許有些荒謬可笑，不過，這東西假如是「福爾摩斯」裏的模利亞提教授所製造，大概就不會有問題了（笑）。他可以讓它哇——地猛然升空然後自由飛行，接著又哇——地忽然下降（笑）。

——您應該還想到許多有趣的飛行機械才對，可是，這次怎麼只有讓鼓翼機大顯身手呢？

宮崎　我的確是畫了各式各樣的怪東西，但有拿捏的問題。假如出現太多的話，反而會使整個世界變得荒誕無稽。這是我在製作過程當中留意到的問題。

假如讓一架彷如麻雀造型的飛機從巴茲頭上一飛而過，巴茲「嗨——」地打聲招呼，對方也「嘿——」地回答的話，我想就算把對方畫得再特別，觀眾也一定不會有任何驚奇的感覺。

也就是說，在作品的世界裏，我們很難去釐清虛構和真實之間的界線，可是一旦缺乏這條界線，又會讓人感到誠意不足。

不然，我是覺得一早起床，就坐在機身長滿霉菌的飛行船裏啪搭啪搭地盡情翱翔的世界，其實是比較有魅力的（笑）。

就連燈蛾飛機，我也把它設計成有手有腳的模樣（笑）。

關於燈蛾飛機，假如把它做成密閉式將無法讓主角自由發揮演技，所以就把它做成四面通風開放的造型。而在跨橋和機身之間架一道橋的目的也在此。我本來是打算讓巴茲和希達站在橋上講話的，誰知道他們最後竟然跑到上面去了（笑）。

——開場的時候好像有很奇怪的機械出現。

宮崎　臨時起意當場就畫其實是最簡單的。不過，那必須侷限在似真若假的範圍之內，所以我才把它安排在開場時出現。

遭到襲擊的飛行船和哥利亞飛機都畫得非常逼真確實。雖然這樣說對畫者不太好意思，不過，我覺得那樣的造型其實有很無趣的一面。如今回想起來，會覺得那是莫

可奈何下的權宜之計。

——這次的音樂也很棒。

宮崎　音樂方面我是完全沒有去管。本來我還說這部電影是不放音樂的（笑），但不放音樂又不行。所以才把這部分交給對音樂專精的高畑先生去處理。至於久石（讓）先生則和我合作過「風之谷」，所以，舉凡音樂我都交給最令我放心的這兩人去處理。

不過，因為作業上的需要，有放M・16以及M・17等音樂進去。Image Album在這時候可就幫了大忙。聽著聽著就覺得，啊，這首曲子應該挺不錯的。所以，比起那些以M為開頭的音樂號碼，它可是確實又有幫助多了。

而且，我還可以從而得知有哪些音樂還不夠。

——可是，做出來的結果和 Image Album 的差距很大。

宮崎　我也不懂為什麼有些地方會變得那麼熱鬧（笑）。不過，真的是做得很棒。

——諸如機器人的腳步聲和燈蛾飛機發出的咻咻聲都配得很好。

宮崎　假如真要細究的話，可能還有不足之處，不過我覺得在短時間內能做到那樣已經很不錯了。

而且，我特別叮嚀負責配音的人盡量避免使用科幻音樂。比方說電子合成音樂之類的。

——可是，那些音樂實在非常適合用在機器人等身上，您當時一定感到很傷腦筋吧。

宮崎　假如機器人走起路來喀拉喀拉作響，聽起來會像是垃圾車的聲音，所以我要他們配成卡啦喀隆的感覺。結果配起來挺不錯的。

——可是，光有那個聲音還是略顯單調。幸好後來有加入音樂作補強。

——「天空之城」的美術實在是很棒。

宮崎　我的運氣真的很好。因為，假如山本（二三）先生和野崎（俊郎）先生沒有一起合作的話，我相信就不可能作出那樣高水準的東西。

野崎先生和山本先生的組合效果，不是加倍而是相乘，兩人相互刺激因而迸發出水準以上的火花。山本先生和我是Telecom時期的舊識，所以很能夠理解我的需求和想像。

美術方面的製作時間雖然不是很充裕，但是他倆卻

卯足全力務求完美。因為美術方面用不著操心，所以我這邊的作業也可以順利進行，真是天助我也。

——整個製作時間拉得很長吧。

宮崎　雖然有好幾次都覺得好像看不到未來，心裏直擔心到底要做到何時才能結束，但幸好最後還是把它完成了。先不管這部電影究竟好不好看，至少我們是做得相當認真（笑）。而且也沒有任何浮誇的地方。壞蛋登場時也一樣，本來是應該要由下往上拍效果才會比較好，可是我們卻只用一般的拍法來處理。我想，這無關好或不好，只是因為自己年紀大了，不想再玩「大壞蛋出現了！」這種把戲罷了。

大概只有在將軍出現的場面，才稍微有「大壞蛋出現了！」的感覺吧（笑）。因為我在這裏用了沒什麼意義的大尺寸賽璐珞片（笑）。

我是想要表現出軍隊那種無人能與之抗衡的強大感覺。因為不管巴茲做什麼都是徒勞無功。我覺得必須把這方面清楚的描寫出來才行。就算朵拉她們合力也打不過軍隊。因為不但沒有與軍隊作對的海賊，她們也只有鼓翼機而已。再加上我本身很討厭軍隊，所以便刻意將他們描繪成惹人厭惡的樣子。

——我覺得，拉普達裏面的那顆巨大飛行石非常地特別。

宮崎　那東西讓我傷透了腦筋。我認為應該要作出心臟部分才行，所以就找飯田君（助理導演）商量。一開始，我們想把它作成一顆球浮在液體上面，不時發出鏗——鏘——的聲響。

因為，經常在科幻電影裏出現的心臟，其構造感覺都很像是原子爐。但我們一致認為那樣不夠吸引人，所以討論到最後就變成那樣了。

然後我們又討論到，假如用繩索將飛行石團團圍住感覺似乎很怪，於是最後達成用樹根將飛行石層層包覆的共識。

其實，那樣做也是為了要表現出飛行石讓樹木日漸茁壯的事實，但因為沒有必要透過語言來說明，所以就刻意畫一些類似銀白色豆芽菜之類的東西上去。穆斯卡不是說了一句「這是什麼鬼地方！」嗎？這就是唯一的一句說明。表示是飛行石讓天空之城變成那樣的。天空之城是託它的福才能夠屹立於天際（笑）。

野崎先生不是有讓它射出幾道光芒嗎？他還問我們「氧氣應該是什麼顏色」。

我那時候正好在想結局該怎麼安排，假如讓拉普達繼續在空中飛行，孩子們大概會以為栗鼠等小動物到最後都會死光光。

因此，我就想到了這樣的結局。

在那個時代，阿波羅太空船尚未升空，所以，我才會建議大家朝著那樣的結局去製作。同時也讓觀眾邊看邊認為，原來在地面是看得到天空之城的。

此外，這部作品可說是我積極想要回歸到漫畫電影的意志呈現。我個人是覺得它與「風之谷」有著一脈相承的連續性。假如有人是抱著看「風之谷」姊妹作的心情進電影院的話，可能會忍不住「啊——」幾聲。不過，這部作品的設定年齡層本來就比較低呀。

——那麼，整個故事的人物圖表就是少年、少女、軍隊、海賊囉？

宮崎 其實我想了很多。假如把它設定成老博士和少年少女之間的故事，整個架構和手法會比較豐富多變。

我們是以「TIME BOKAN」裏的老博士和少年少女為故事模型，然後再加以修改變更。只是沒想到最後把老博士改成朵拉那樣的角色了（笑）。

我並不討厭朵拉那樣的東西。只是覺得整個人際關係變得比較淡薄了。既然在電影一開始就設定好這樣的關係，當然就難以去描述相遇之類的東西。但是由於人與人之間的相遇是電影中最有趣的部分，所以我也就不再堅持了。

——朵拉是個很棒的角色。

宮崎 是呀。當我做得很煩的時候，就忍不住想像朵拉那樣大喊「振作一點！我討厭動作慢吞吞的」。

朵拉也會對其他的乘務員和兒子們說「如果是個男人，就應該擁有自己的船並且出去獨立」，不過，戰利品會被她全數沒收（笑）。

——看了電影之後，總覺得那位老技師年輕時應該喜歡過朵拉才對。

宮崎 而且他感覺上就像是那些兒子和乘務員們的繼父一樣（笑）。

這個角色，是我在將故事情節鋪排到巴茲他們坐上章魚飛機時才突然想到的。在寫腳本之前，本來是要讓他

們坐上鼓翼機離去的，可是，後來當巴茲他們坐上燈蛾飛機之時，又覺得假如沒有這樣一個似乎顯得挺無趣的。他們都叫他鼴鼠爺爺（笑）。因為有了這個爺爺，就把結尾給改掉了。

朵拉一家人的感覺才能那麼協調。

「不要吼那麼大聲！」之類的聲音也配得非常好，推出這個角色顯然是正確的。

——應該說是角色設定得很成功，所以在她出場的那一刻就可以擄獲觀眾的心吧。

宮崎 朵拉年紀大了應該無法大聲說話才對。所以在一開始就設定她只要一大聲說話聲音就會變得沙啞。那是沒有辦法的事。還有，本來我們是想安排她被兒子揹著出場的，但是從各方面來看又覺得她還是不要讓兒子揹比較好。

當她一戴上老花眼鏡，就會突然變成一個和藹可親的老婆婆（笑）。另外，雖然故事走到後半部之後，她就不再那麼活躍了，但我原本是想的。只是又想到後面的戰鬥部分巴茲不靠自己的力量去解決是不行的，所以，只好把朵拉設定成忙著尋寶且極力想脫逃的角色。

最後的結局也一樣，本來想安排她塞一顆寶石給巴

茲，並且對他說「帶著它，反正不礙事」，可是又覺得以角色的完整性來說，安排她抱住希達可能會比較好，所以就把結尾給改掉了。

——您認為「天空之城」的主題是什麼呢？

宮崎 也談不上什麼主題，反正就是少年邂逅少女之後，想要脫胎換骨（笑）變成男子漢的故事。

我製作這部作品的目的並不是要為自己做辯解，而是認為這是很重要的元素。有個看過「天空之城」的小孩對我說：「真是痛快的故事啊。」於是我明白，這部電影真的是被觀眾所接受了。

現在的我們就很清楚，彬彬有禮的男主角其實最能贏得女人的芳心。同時也是電影界永遠熱衷描寫的主題。因為，贏得女人心本身就是最佳禮儀的體現。只不過，想歸想，我卻變得不再那麼醉心沉迷於描寫女人了（笑）。尤其是那種讓人砰然心動、心跳狂亂的女人。大概是因為年紀真的太大了吧（笑）。

——請您繼續加油努力下去。感謝您今天接受採訪。

（Roman Album「天空之城」一九八六年九月十五日發行）

龍貓並不是因懷舊而製作的作品

<div style="text-align:right">採訪者／池田憲章</div>

舞台設定與家的故事

——宮崎先生，您將「龍貓」的舞台背景設定在哪一帶呢？

宮崎　其實那個故事的舞台背景是擷取各地的風光所組成的。諸如聖蹟櫻之丘的日本動畫館附近、伴我成長的神田川河域、我現在住的所澤地區的景色等，全部都融合在一起了。還有，負責美術工作的男鹿和雄先生是秋田人，所以多少也帶有秋田的味道吧（笑）。因此，我並沒有將舞台背景具體設定在一個定點。

——時代背景是設定於什麼時候呢？聽說一開始是要設定於昭和三十二、三年左右，可是看過作品之後，又覺得其中似乎包含了許多您少年時代的回憶。

宮崎　其實並不是昭和三十年代初期，若要仔細推算的話，這個故事應該是發生在電視尚未問世的時代。剛開始是有考慮到利用收音機播放「新諸國物語」當作背景，但又覺得那樣的表現手法好像太露骨了。於是，就有意識的將之排除在外，後來又想，既然同時上映的「螢火蟲之墓」會有這樣的安排，那就算了。

——所以只保留了小凱在筆記本上塗鴉的杉浦茂漫畫，對吧（笑）。

宮崎　那是原畫作者篠原征子小姐自己加進去的。我想，知道那本漫畫的人應該都已經老了吧（笑）。

——說到這裏，我小學時的筆記本乾淨到不可思議，有好多空白的地方，同學都說要拿我的筆記本去塗鴉。

宮崎　我的筆記本啊，幾乎全部都被我畫得一塌糊塗。結果，只剩下一點空白處可以記重點（笑）。連考試的答案卷背面也全是塗鴉……大家應該都有這樣的回憶吧。不是到國外勘景，而是將自己在日本所看過的風景，如記得的景像、小時候見過的景色等等各種記憶片斷整合拍成一部電影，我覺得能這樣做是很幸福的。舉例來說，其實塚森的樟樹並沒有那麼地高大，可是在我的視覺記憶

中，真的有那麼大的樟樹。小時候看到一棵樹，都會覺得

「好大啊，這棵樹怎麼這麼高大」，相信大家都有過這樣的經驗吧？將那時候的感覺描繪出來，樹就會變得高大無比。

——所以，我本人並沒有任何說謊、誇張的意圖，而是記憶中的那顆樹真的很高大。

——在電影開場的搬家那一幕中，小月和小梅不是在家裏跑來跑去嗎？那讓我想起了小時候的事，「沒錯、沒錯，沒有擺家具的家真的很大」。去《海之家》時，兄弟們爭先恐後地要打開陌生房間的門，覺得很興奮。當時覺得那房間好大，其實應該是因為沒有擺家具的關係。

宮崎　那樣的經驗，大家應該都曾經有過吧！我也很喜歡那一幕，雖然極其平凡無奇。在家裏跑來跑去，打開房間的門，發現什麼都沒有，再把門關上，然後又打開了另一個房間的門，叫著「是廁所！」。在觀看她們跑來跑去的同時，我們自己也會越來越興奮，然後忍不住笑出來──因為，小孩子的世界真的就是這樣。不過話說回來，假如真有小孩子在眼前跑來跑去，應該會覺得很煩才對（笑）。這次的作品，完全沒有玩弄導演把戲。因為我一邊製作還一邊擔心，像這樣不安排點手法真的妥當嗎？

所以，這是一部完全沒有刻意演出的作品。

——那個新搬的家是為了讓住院的母親出院時，可以住在空氣良好的地方才決定搬的，對不對？

宮崎　對，沒錯。除此之外別無其他理由。在以前，像那種日式家屋與洋房相連的建築還蠻多的。其實，那個家只蓋到一半，並沒有全部完成。庭院也一樣，本來是想弄得像樣一點的，但是還來不及完成，整個家就荒廢了……因為，原本住在這裏的病人已經去世了。

——原來是這樣啊。

宮崎　基本上，我認為那個家是為了讓病人療養身體所蓋的別墅。目的是要讓結核病人可以專心養病。後來，那個病人死了，所以，那個家就變成空屋了。這是我的背景設定。

所以，那個老婆婆以前應該在那戶人家幫傭過。所以她說起話來才會比一般鄉下人坦率尖銳，但這是我自己設定的背景，因為沒有說明的必要，所以我也就都沒提過。不過，這個家是在這樣的考量下設定的。別墅的日照特別充足，也是基於這樣的設定。

曾經見過的某個世界

——這部作品在美術方面採用了中間色系，感覺很棒。

宮崎 美術工作大都是由男鹿先生負責。徹底將那個世界的意境表現出來，正是男鹿先生的美術設計工夫屬害之處。說不定連他自己都沒想到能做到那樣的境界。對我來說，除了龍貓、貓公車、煤煤蟲之外，其餘出現的景物大約都是我自己曾經看過的。那些風景絕對不是從書中看來的，而是存封在記憶深處的真實影像。從房子、土地、水面到一草一木都是。就這層面來說，能製作這部動畫真的讓我感到很幸福（笑）。畢竟，假如是以外國為舞台的話，難免會有不知所措的感覺。比方說，門打開後應該出現什麼樣的景色、路邊盛開的野花種類又該如何設定等等。

因為，故事發生的地點不在我們的周遭。總之，無論對我或是對男鹿先生來說，我們想要做的並不是讓虛構的事物看起來逼真，而是要將真實的東西具體呈現出來。當看到雜草叢因此，我們才會想方設法朝這方向去努力。

生之時，我們會想「原來草叢裏有各式各樣的雜草」，然後就想辦法把它用影像呈現出來。若就這個角度來看，在美術方面做起來其實並不容易，但卻是會做越做越覺得自己很幸福。既然時序設定在初夏，尤其是夏至時分，陽光應該還無法照射到這個高度才對、太陽應該再畫高一點、陽光還照不到走廊內側，該怎麼辦……等等，諸如此類的問題，我都和男鹿先生詳細討論過。

——我有看過賽璐珞片，草叢不單只是背景而已，前面的部分還經過縐褶處理，或是直接在賽璐珞片上多轉印幾根草以增加協調感等，運用了好多的方法。

宮崎 那是因為用組合線來切割的話，樹的輪廓就會變得很單調。一直以來我都是這麼做的。像草叢這種東西，我不喜歡全部使用Harmony的技巧來畫，所以在不穿幫的範圍內，多放一張轉印了數片葉子的賽璐珞片上去以增加層次感。觀眾會覺得醒目，應該是因為雜草的數量很多的緣故吧。這一次的繪畫手法，我想走的應該是古典路線吧。因為刻意減少了透過光的使用頻率。

——攝影機的位置好像也都是固定在眼線高度的位置。

覺。

宮崎　那麼做的目的是希望能呈現出最自然的感

——仰拍或攝影機貼著地面拍的方式，基本上都不適合。

——公車站部分只有一個鏡頭。

宮崎　是的，有俯瞰的鏡頭。

——那一幕出現時，就會讓人有「啊！」的感覺，像是在預告龍貓即將出現（笑）。

宮崎　哎，老實說，那是因為無法用同一個角度運鏡到底的緣故（笑）。不過，雨景真的拍得很棒。心想，既然已經做到那樣的地步，接下來乾脆就向雨水滴到地面，啪啪濺起水花的畫面挑戰，點子是越來越多，但是做出來的感覺都比我當初預想的還要自然。有人因此說：「日本的大自然好美哦！」。而我也告訴自己：「成功了！」

——但其實那些只不過是稀鬆平常的景致罷了。是在現今日本隨處可見的風光。

——就以今天來說，因為昨天下了雪的關係，東京今晨的天空就顯得格外美好。

宮崎　是啊！

——像這種時候，就會覺得東京其實並沒有被自然所遺棄。

宮崎　新綠冒出頭。能夠只是看到這些，就發出讚嘆，真是一件美好的事。因為，人們會因為忙碌而對這些變化視而不見。我想，男鹿先生在製作這部電影的同時，應該也看了不少這類東西才對。有趣的是，他還搬來泥土，將它們放進花盆裏，希望可以長出各種植物。神奇的是，竟然真的長成一堆草叢。雜草叢生的一堆草。而且種類算起來還真不少。那個花盆本來是種水果的，但是水果本身並不稀奇，反倒是從加入的泥土中長出的雜草要引人注意且有趣多了。他還從信州帶了一把泥土回來，結果從那土裏長出奇怪的東西，害他直想著「這是什麼？究竟是什麼植物？」。雖說是奇怪的東西，但也不過就是一堆草罷了。

——有出外勘景嗎？

宮崎　出外勘景的話，其實就是去日本動畫館附近，只花一天時間而已。我和男鹿先生、作畫監督佐藤好春先生三個人一起去。後來男鹿先生自己又去了幾次。因為他就住在日野市，離那裏很近。

——男鹿先生要去勘景，所以我說負責美術設計的人非常辛苦。畫雜草真是件累人的工作。

——因為都是亂長一通。

宮崎　那是營養不良的草吧！一根根畫的話，確實很漂亮，但是平常看到雜草時，頂多會想「那裏長出一堆營養不良的草」，並不會特地去欣賞。即使是現在，如果看到雀槍草的話，我也會拔起一根，放進嘴裏吹一下。聽說當時的吃法是把它夾在黑麵包裏面。車前草確實是可以吃的。我也吃過繁縷草。雜草給人的感覺就是很自由，生命力很旺盛。也許我就是喜歡它這一點吧！

——有些神社裏的樹幹有洞，還記得我曾經鑽進洞裏玩耍。

宮崎　樟樹的樹皮是凹凸不平的粗粒狀，很容易攀爬。假如是東大校園裏長得挺直的樟樹，當然就不好爬了，但是在「龍貓」裏有好多很適合攀爬的樟樹。在日本動畫館附近也有一棵古老的樹木。樟樹雖不是千年樹，但絕對稱的上是百年樹。有一點比較遺憾，那就是樟樹不會結橡果，只會長出小小的黑色果實，所以小月和小梅家的院子裏並沒有種樟樹。在描繪樹木長高時，我就想絕對不

可表現太過，否則就沒有日本的味道了。

——不然會變成叢林，是嗎？

宮崎　不，不是那樣的，而是會變成歐洲風光。像那輛貓公車，行駛起來就像是突然颳起的一陣風。但是，如果將陣風與貓公車劃上等號的話，就跟日本的風情不合了。因為，在日本並沒有所謂的風之精靈。倒是有扛著袋子呼呼送風的傢伙。因此，如果將貓公車定位成風之精靈的話，就不是日本的東西了。

日本不是近代化了嗎？而龍貓就是生存於近代化不完全的年代，也就是存在於近代化過渡期階段的怪物。

在製作的過程當中，我越做越有感覺。所以，我一點都不想回歸到水木茂先生所說的傳統貓怪，因為這種妖怪一點親切感也沒有。至於將貓怪化成一輛貓公車，則是昭和年代出生的我突然閃現的靈感。所以對我來說，假如要製作「阿信」或明治時代的故事，其實就跟製作國外的故事沒兩樣。因為，諸如古老驛站之類的情節，我根本不會有懷念的感覺。反倒是沒被完全燒毀的戰前建築，或是昭和初期的建築物會讓我產生莫名的感動。一提到日本，可能有人馬上會想到描繪著恐山女巫的出現，或是敲打著

被植物所吸引的是……

——「風之谷」以後，宮崎先生的作品主題都圍繞在

咚咚鼓聲的大津繪的情念世界。可是，我卻跟他們一點關係都沒有。就這層面來看，只能可惜地說我是個完全近代化的人。宮澤賢治這個人是在岩手縣長大的，內心難免對歐洲懷有一份嚮往，但儘管如此，他卻離不開他所生長的土地。看了「銀河鐵道之夜」，讓人好悲傷。裏面的主角一回到家，就脫下鞋子享受踩上家裏地板的感覺。像這樣的感覺，我們應該或多或少也都會有吧。但是，「龍貓」卻是我們最忠於自己的感覺去製作，卻不知道會作成什麼樣的一部電影。不過，在此有件事我想聲明，它並不是因為懷念那個年代而誕生的作品。我希望小孩子在看了這部作品之後，會心血來潮地跑進草叢堆裏，或是去撿拾橡果。雖然現在已經很少有小孩會這麼做了，但我希望他們會因此鼓起勇氣潛進神社裏面玩耍，或是偷偷地窺視家裏屋簷下面，興奮地期待趣事發生，我是希望能有這樣的效果。

大自然與文明、植物與文明的話題上打轉，您是從何時開始喜歡上植物的呢？

宮崎 兒童時期、青少年時期最關心的事情還是女孩子，根本不可能去喜歡植物。我也不是一個特別喜愛植物的小孩。三十歲以後才開始著迷吧！

不過，到現在我還記得第一次覺得樹很美時的感動，當時心想，為什麼樹會長得這麼美。那應該是發生在我國三時的事情。

在那之前，就算到林木茂盛的樹林裏散步，也沒有特別感覺。即使看到路邊綻放的漂亮野花，心裏還是會覺得風信子比它們美多了，那個時候就是這種感覺。二十幾歲時對於新綠並沒有特別的喜好，但三十歲之後，看到山毛櫸枝頭長出的嫩芽，竟忍不住驚嘆起它的美麗。從那一刻起我就開始對植物產生興趣——覺得樹木這種植物真是美。不過，我到國外即使看到再美的樹，總還是會覺得有點不同。

以美國來說，我曾到過舊金山郊外的水杉大森林，森林下面的土地很乾燥。所以生長期間的植物種類就很少。真的就是舖上一條布巾之後，馬上就可以露營的感

覺。換做是日本，保證你只要一躺下來，足蹣蟲、鼠婦等各種昆蟲絕對會跑出來騷擾。蒼蠅和蚊子也會飛過來，牛虻也會跑過來，但是這些在舊金山都看不到。說起來真是讓人難以置信。

——該不會是人工植林吧？

宮崎　不、不是。那是天然林。是因為氣候的關係，濕氣或溫度的不同吧。一旦往南方走情況立刻不同，那裏的昆蟲多到令人難以招架。那時候我才知道，看到我熟悉的植物在成長，是最令我欣慰的事。

其實，我在第一次出國旅行時去了瑞典，雖然那裏的樹很美，但卻只留下過於單調的印象。另外，我偶爾會一個人到石神井公園散步，因為是平日的上午時間，公園裏連個人影都沒有。而我之所以會在那種時候到公園散步，其實是因為早上去東映動畫工作室，但辦公室裏通常沒半個人，所以送小孩到托兒所之後，我只好去石神井公園消磨時間，每天都是這樣過。然後，我覺得公園好乾淨。這才恍然大悟，在日本只要是沒人的地方就會很乾淨（笑）。日本會變髒，都是人口增加所致……那一刻，我終於明白這個道理了。格林童話裏有一篇故事，提到主角

就睡在森林裏的樹洞內，我很難想像那個畫面。因為，假如是在日本，昆蟲肯定會爬滿全身，而且是什麼種類都有。日本到處都有很多昆蟲，再狹窄的地方也會長出樹木和雜草——這就是我心目中的自然。所以，我當然無法想像在樹洞裏睡覺的畫面。

——所以，您一開始是被日本的樹木或大自然所吸引的啊。

宮崎　雖然日本歷史中有很多我不喜歡的部分，但是，我很清楚自己的身分。

一旦體會到這點，心裏就會想「啊，我果然是日本人！」。

宮崎　你聽說過中尾佐助這個人嗎？還有他所說的「照葉樹文化」？

——不，我不知道。

宮崎　我在三十歲時，首次接觸到中尾先生的作品。看過他的文章後，我覺得非常震撼。

世界上喜歡吃蓬鬆軟飯的民族很少。大概只有日本和雲南、尼泊爾等地的人吧。而且，他們還喜歡吃納豆。

其實早在日本國、日本民族成立之前，那些民族文化就已經存在了，日本人原本就是屬於那個文化圈的人。所以，

到現在雲南人還是很喜歡吃類似小米之類的食物，到不丹旅遊時，不也覺得他們的飲食習慣跟日本人很像嗎？我本來以為被源氏或豐臣秀吉所統治的鎖國日本，擁有的只是一些不堪回首的歷史，在得知它以前其實相當強大，甚至超越所謂國土與民族的界線，與世界接軌時，感覺真是痛快。「照葉樹林文化」就是在描述這些觀點的文章。也許後來日本人也犯了很多的錯誤，但是那並不代表全部的歷史，原來繩文時代充滿奔放創意的土器，還有製作出那些器物的人們，也都是被含括在日本歷史裏，想到這裏，心境就豁然開朗了。比起以前一提起歷史，就想到戰爭中所發生的各種愚蠢行為，現在已經能以更自由、更寬廣的態度來看待歷史了。

──您是說，不再有封閉的感覺了嗎？

宮崎　對，我以前確實有很強烈的封閉感。但是當我試著用那樣的觀點重新審視日本人時，也等於重新再發現自我，重新體認自己所擁有的事物的價值，我喜歡這樣的感覺。你看，我的鼻子形狀，很像繩文時代的人吧？在青春期的時候，鼻型問題帶給我很大的困擾呢（笑）！仔細想想，包括這類的生理象徵問題在內，無論是學校所教的歷史，或是戰後的民主主義，亦即反軍國主義時期所提出、全盤否定日本的愚蠢言論，認為自己是無知的四等國民等思想，在在都影響著我們的心靈，也難怪我們會有嚴重的封閉感。但是，就在我將那些歷史暫擱在一旁時，突然發現自己在照葉樹林文化中得到解放了。那時我才明白自己為何喜歡樟樹林勝過雜木林，為何在樟樹林中散步能夠沉靜心靈。因為，樟樹就是照葉樹林的一種（笑）。

發動戰爭的愚蠢日本人、攻擊朝鮮的豐臣秀吉、最討厭的「源氏物語」……當我知道自己可以遠遠跨越這些禁錮，將心底奔流的思緒和照葉樹林相連繫時，感覺很舒暢，真的是解脫了。從此以後，我變得更加珍惜植物，也更加明白自然風土問題對於人類的重要性。如果破壞了大自然，我們將會變成最後一代的日本人。知床的原生林確實應該保存下來，聽到要加以砍伐我不禁令我怒從中來。不過當我實際走訪一趟之後，卻感覺不到親切感。可能是因為文化圈不同的關係吧！感覺像是到了歐洲或西伯利亞。其實這樣也不錯啦。

不過，雖然在日本已經看不到像山毛櫸這類道地的

照葉樹林了，但我希望對於樟樹、櫟樹、細葉冬青之類的森林或樹林能夠多加保留。因為這些在以前到處可見。況且，就是因為我們有尊敬楊桐樹的那份心意，才會想到用楊桐樹來裝飾家裏。日本的森林或樹林真的都很昏暗。一走進去，便讓人因為不曉得會從什麼地方跑出怪東西來而打起冷顫。總覺得住著什麼怪東西。

鬼怪居住的世界

──就是因為這樣，龍貓才會住在樹林裏。住在白天也昏暗不清的森林裏……。龍貓是夜行性動物嗎？不然牠白天怎麼都在睡覺。

宮崎　黑暗與光明是對立的，歐洲系列的童話思想都認為光明象徵正義，黑暗象徵邪惡。我不喜歡這樣的論調。在娥蘇拉·勒瑰恩（Ursula K. Le Guin）的「地海傳奇」中不是說黑暗才是最有力量的嗎？

「魔水晶（THE DARK CRYSTAL）」也有相同的看法。它用簡單的二分法來劃分，一邊是蘇聯，一邊是美國，有點像是所謂的二元論。但是我認為這樣的觀念並不是二元論。對於不那麼思考的日本人來說，神就存在於黑暗中。也許有時候會從光芒中現身，但平常都是隱身於某處的森林深處或住在山裏，如果到那個地方蓋間「奉祀廟」的話，靈魂就會住進去。保留於沖繩地區，最接近原始風貌的神社，雖然也有所謂的祭拜神殿，但是拜的神體卻是石頭或樹。那種地方一點也不明亮，昏暗寂靜的空間裏蝴蝶到處飛舞，瀰漫著陰森森的氣氛。我以前曾帶兒子去過，結果我兒子嚇得毛骨悚然，直叫著「好怕、好可怕」。感覺好像有什麼東西存在著。對日本人來說，那種「害怕」的心情其實就是對森林的一種尊敬之情──也就是所謂的原始宗教、萬物有靈論。自然是混沌不明的，因此裏面一定是「暗藏玄機」。到處都有所謂的「禁忌森林」，就算是經常到山裏工作的人，也會覺得那樣的森林裏似乎住著來自其他空間的生物。突然一股恐怖感油然而生，能夠不到山裏去就盡量別去。誰都會有這樣的感覺。雖然不曉得是什麼，但總覺得有第三者存在。這並不是只憑五種感官去感覺到的，但這個世界的現象也不是一句超自然或神秘就可以解釋清楚的。這個世界並不是只為了人類才存在，所以有鬼怪之類的存在也是很自然的事。因此有

時候我會想，如果我是為了人類的能源開發著想才提倡要
保存森林、維護大自然的話，是不是一種錯誤的想法…
…。

那樣的感覺會與自己內心深處的幽暗面相連繫，而
當那樣的感覺消失時，自己內心所存在的陰暗面也會消失
不見，這時便能感覺負面的自我意識越來越淡薄。
我從未在過年時節前往神社參拜，因為，我不認為
神會存在於那樣金碧輝煌的神社裏，既然是日本人的神就
應該住在深山幽谷裏，不是嗎（笑）？

宮崎　或是乘著狂風翩翩起舞。其實，我本來是很
想加入颱風的畫面。

──所以，龍貓才會老是在睡覺，對吧（笑）。

宮崎　不是有一幕小月在狂風中與龍貓邂逅的畫面嗎？
結果就只能畫到那樣。照理說，夜裏的狂風
應該會把整個家吹得搖搖晃晃的。我們應該畫得更加貼近
大家記憶中的景象才對。比方說，颱風把家裏的門窗吹得
咯吱作響，夜裏突然醒來，看到爸爸起床用鐵鎚將木條固
定在窗框上。於是你便很害怕地走到爸爸身邊，雖然爸爸
叫你不要害怕，但你心裏卻想著，這個家說不定會被颱風

給吹跑……往外偷瞄一眼，看見樹木被狂風吹倒在地，葉
子滿天飛舞。就連結滿綠色果實的樹枝也往這裏飛了過來
……。窗框上不是都會打個洞嗎？目的是為了可以像武家
窗（編註／將粗木條直立作出格狀設計，是武士屋舍裡基
本的窗型）那樣，方便觀察狀況。只可惜最後沒能派上用
場。因為，小梅個子太矮，看不到（笑）。

──說得也對（笑）。總不能把窗子設在那麼低的位
置吧（笑）。

宮崎　假如把窗框往下拉，透過窗戶描繪出颱風整
夜狂吹的情形，肯定可以做出讓觀眾更加歡欣雀躍的作
品。

──這樣一來，也可以讓觀眾看到天亮之後晴空萬里
的畫面。

宮崎　當她們走出屋外，不是看到樹果掉滿地的景
象嗎？藉由這樣逼真的畫面呈現，讓觀眾對昨晚的颱風感
同身受，誠如高畑先生所說，這樣可以加深觀眾的印象。
雖然颱風的時候會感到害怕，但我覺得在內心深處，興
奮感所占的比例應該是比恐懼感多吧。也就是說，在那一
刻，被人責罵或被人欺負都算不了什麼了，大自然中所蘊

藏的意義才是最深遠的。

其實，日本這個國家的風土、景觀，不管是氣候、溫度、暴風雨、地震，還是颱風，對日本人都有著相當深遠的意義。

假如把這些煩人的事都拋諸腦後、躲進有空調設備的房間裏，一到鄉下就嚷著「臭死了」、在廁所裏擺上金木犀芳香劑，卻在聞到真正的金木犀味道時說是「廁所的味道」，用這類方式來教育小孩絕對是大錯特錯。因為，人類絕對不能雙腳離地，只有雙腳踩在大地上才能成長。

這就是這部作品想要表達的觀念。

宮崎　對。因為我不想讓牠變成怪物Q太郎。而且也不能讓牠表現太過突出。所以打從一開始我們就說好，小月感到悲傷時，龍貓絕對不能去同情她。小月去找小梅的那一幕也很可愛。小梅不就在龍貓身邊嗎？所以乾脆就做個順水人人情，帶她坐貓公車去找小梅……比較有感情戲的描述，就只有這一幕而已。而且，龍貓本身應該不懂得什麼順水人情才對。

龍貓是大自然的精靈，可是牠卻不會說話。是不是一開始就將龍貓設定為不會說話的角色？

――我覺得貓公車還比龍貓有人性。喀噠喀噠幾聲就顯示出醫院的名稱了。

宮崎　會有喀噠喀噠顯示站名的設計，是為了要讓來看電影的小朋友，知道小月絕對會找到「小梅」。同時也為故事的圓滿結局作鋪排。如果沒有在這個情節讓小朋友觀眾安心，等到最後畫面出現小梅的那條路，才讓觀眾知道會找到小梅的話，這樣的故事結局未免就下的太快了。所以才出動貓巴士，喀噠喀噠顯示站名，來向觀眾預告可以找到小梅。我想這麼做的話，也會讓觀眾覺得媽媽的病應該會好起來吧（笑）。這純粹是導演玩的一種把戲。

所以，我才會在這裏配上爽朗快活的音樂。

――聽說剛開始設定的劇情是，小月見到龍貓並且把傘借給牠，隔天醒來發現那把傘就放在玄關處，而且還有一包像果子當作謝禮，後來為什麼會變成那樣呢？

宮崎　對，我的確試畫過龍貓去還傘的分鏡腳本。可是那樣一來，又覺得龍貓似乎太懂人情世故了。牠應該不懂東西借還的道理才對。而且應該也不會討厭淋雨才對。

――因為牠是動物。

宮崎 對。況且雨水可以滋養植物。龍貓既然彷如那座森林的主人，就應該聽得到那些植物所發出的歡聲才對。所以說，那種生物絕對不可能討厭雨水，尤其是梅雨季的雨水。而既然認為牠是那種用葉片遮頭、聽見從葉片上滑落的滴答雨聲而感到「太棒了」的生物，就應該明白牠不會因為別人借傘給牠而心存感謝。所以關於那一部分，我曾經覺得「啊，對喔，真是傷腦筋」。後來才想到，說不定大雨打在雨傘上發出的滴滴答答聲，會讓牠感到非常高興。龍貓會把傘當成是一種好玩的樂器。同時心想，既然人家把樂器送給我，當然就沒有歸還的必要。也因此，我認為那個場面只需要畫出當作謝禮的橡果子就可以了。

所以說，所謂的故事不一定是在一開始就全部設定好。

──那個公車站的畫面，讓進電影院的孩子們感到很開心呢。

宮崎 我很高興。因為，那是個沒有動作又很難處理的畫面。小月雖然嚇一跳，但內心其實感到歡欣雀躍。

──大家應該都感受到她的那種心情吧。

宮崎 我曾考慮過該讓誰遇先遇到龍貓，但後來還是覺得由大膽的小梅先來比較適合。因為就算小月再怎麼剛強，突然在下雨天看到一隻龐然大物站在身旁，還是會受到驚嚇。因此，我才將順序安排成先小梅後小月。而就在那個寂靜無聲、和龍貓在一起的時刻，貓公車突然出現，並在把場面弄得亂七八糟之後便又揚長而去。所以我認為，在貓公車突然出現的那一刻，小月應該不須要感到害怕吧。可是，一旦配上呼呼吹的風聲，就會讓人覺得毛骨悚然。這麼一來，又會覺得「啊，這樣做（加音效）比較正確」。但是，這樣就很難將久石先生所做的音樂給放進去了。

──那個地方原本是有配樂的嗎？

宮崎 是的，那個場面原本是要放進「答答答答」的貓公車主題音樂。可是當我們試著放進去之後，卻發現那隻貓竟變成一隻傻氣活潑的外國貓。當貓公車乘風而來的時候，我們一直以為應該表現出狂風吹動的感覺，可是，那些樹木非常粗大，照理說應該是吹不動才對。因此，在製作賽璐珞片時為了不扼殺美術表現方面的深度，所以刻意不畫風吹的感覺。不過，當

473

我們試著配進呼呼的風聲時，卻不會很奇怪，真是不可思
議呀（笑）。

現實與夢境之間……

——煤煤蟲在夜裏遷居到塚森的幻想畫面，和現實完
全融合在一起，感覺非常有意思。

宮崎　就好像是在製作兩種截然不同的故事一樣。

關於龍貓出現的畫面和自然描寫之間應該怎麼做才能夠結
合在一起，這部分我們想了很多。雖然心中難免有些許不
安，但是我們認為，假如不在開頭將小孩子的個性、那個
新家的情形，以及環繞在四周的森林和大自然的風貌仔細
交代清楚的話，接下來無論出現什麼東西，觀眾都會認為
是理所當然。也就是說，他們會認為反正那一切都是虛構
的。所以，在一開始就要盡可能將現實生活的部分詳實地
描寫出來——這樣後半部分的劇情才可以來個大翻轉。正
因為有這方面的考量，所以才使得做出來的秒數遠超過預
定哪。

——原來是這樣啊（笑）。

宮崎　因為我真的沒想到光是描寫她們搬進新家的

第一晚，就會用掉那麼多秒數。

——所以A版才會變長，是嗎？

宮崎　與其說是變長，不如說是必然的結果。

——和您其他的作品比較起來，這部片子顯然比較缺
乏故事性。

宮崎　嗯，的確是。

——您大可以利用迷路的情節來營造高潮的……可
是，您這次的作法卻是非常的果斷，沒有拖泥帶水。其
實，應該有方法可以讓這部片子更具故事性，不是嗎？

宮崎　不，我們一開始就沒有這方面的疑問。反而
覺得整個故事架構已經算很完整了。正因為如此，我才會
覺得即使只是描寫颱風狂吹一夜的電影，也可以讓觀眾看
得非常興奮。

——您的意思是說，只要讓小孩子心中的感情自然散
發開來就可以了，是嗎？

宮崎　不，不是這個意思，而是認為颱風狂吹一整
晚本身，就是屬於日常生活中的非日常現象，具有能夠讓
人興奮雀躍的要素。因此，假如它不夠有趣的話，就不會

474

●作品

成為現在的這部電影。而我前面所說的需要使用技巧就可以
完成，指的就是這個意思。小月和小梅都有看到龍貓，只
是，無論是小月與龍貓相遇的那個公車站，或是小梅第一
次看到龍貓的地方，基本上都讓人分不清那究竟是發生
在現實或是夢境裏的感覺。不過話說回來，我本人當然認
為那一切都是真的。

——大家一起跳舞讓樹木快速長高的畫面也一樣囉。

宮崎　那個啊，可以說是樹木裏的原子彈爆炸……
（笑）。

——看著看著，會覺得您或許是想要表現出種子本身
所蘊藏的強大生命力……或是描寫樹木本身所作的夢等很
多的想法……。

宮崎　（笑）。（宮崎先生笑而不答。似乎是希望讓
觀眾自己去感受）

——我覺得「好像是夢，但這不是夢」這句台詞很
棒。

宮崎　像那種過度說明（解釋）的台詞，讓小月來
說是沒什麼問題，但讓小梅馬上跟著說好多遍，就有點……
……我是有反省應該先讓小月說兩遍「這不是夢」，再讓小

梅學姊姊說一遍就好了（笑）。因為，沒有必要全部都知
道。就算有人問我龍貓究竟是什麼，我還是會說，連我自
己也不清楚。

和久石讓先生討論音樂方面的製作也是讓人相當傷
腦筋，因為，它既不可以一味地強調神祕感，也不可以做
得太有親切感，讓人以為小動物真的跑到我家附近來了。
因此，我覺得久石讓先生所創作出、具有無個性特質的
Minimal Music（編註），可說是最棒的。假如再把它弄
得神祕一點之後，加入一些聽起來似曾相識的旋律，讓觀
眾感覺似懂非懂，我認為這樣反而是恰到好處。

最不可思議的是，當龍貓出現在小月身旁時所配的
音樂，我覺得那種一氣呵成的音樂——以七拍為基調的節
奏——假如從頭配到尾的話，似乎稍嫌太多，所以就跟他
說希望能抽掉一些。

於是，我要久石先生在混音時每隔七拍就抽掉一
拍。「一、二、三、四、五、六、七」數完七拍就抽
掉一拍。再繼續數繼續抽。這樣一來，整個感覺就好多
了。然後將它放進電影裏搭配，兩者簡直是天衣無縫，不
可思議的協調。

小月抬頭看的時候沒有音樂節奏，龍貓一出現音樂節奏就變得又快又急。我心裏忍不住想，天底下也會有這種事啊（笑）。那個地方的音樂真的是太棒了。既不干擾也不突顯個性，而且還展現出奇妙的、不可思議的感覺，但可不是那種隨便、過多的不可思議感，而是一種奇妙的熟悉感……配上聲音、配上音樂之後，那個畫面頓時變得傳神多了。

至於音樂製作方面，久石先生也相當煩惱。也就是說，他一直認為這部片子的配樂應該要快樂活潑一點。可是，就連我自己也是在拍完整部電影之後，才敢肯定地說，配樂其實用不著那麼快樂活潑。在製作過程中，我也曾告訴久石先生有些地方的配樂不用那麼明快，因此請他作修正。此外還有好幾個地方讓我有「完了，假如我對歌舞樂曲多懂一些的話，大概就不會配成這樣了」的感覺。總之，音樂這種東西真的是要試著配過之後才知道適不適合。

——風之谷是這樣描述的：武裝直昇機是逆風飛行，雖然我對這樣的描寫感到驚訝，但在「龍貓」一片裏最後卻「變成風」了（笑）。龍貓轉圈在「龍貓」裏則是乘風而飛。

式的飛行方法好像真的很好玩。

宮崎 那種場面如果是運用在武打戲裏將更能發揮。但因為那純粹只是要表現出龍貓變成風騰空而飛的感覺，所以便只做到那樣的地步。因為一旦過度發揮將會把秒數拉長，所以我有相當的節制。假如他們變成風是要飛到其他地方去的話，那就另當別論。但既然是沒有目的的飛行，「哇，我們變成風了！！」當然點到為止就好。就算別人問我裏面有無特別含意，我也是會說沒有。

——對小月和小梅來說，光是那樣就已經是夢寐以求的體驗了。

宮崎 比較可惜的是，當風吹過水面時，應該可以看到無數的小波紋吧？。我經常對男鹿先生說，要是能把那種感覺畫出來不知道有多好。結果，男鹿先生就說：「假如能給三倍的時間，我就幫你做。」還有樟樹隨風搖晃的畫面，我也說，要是能夠仔細畫出來不知該有多好，得到的答案還是「假如有三倍的時間就做得到」。

——我記得有些畫面裏的樟樹，上半部是有在搖動的啊。

宮崎 我們要的並不是那種重疊攝影（overlap）的

感覺。但最後還是選擇放棄了。雖然知道作法，但我們不確定能夠詳細畫出背景的男鹿先生班底是否願意因此連畫十張。也就是說，動畫師在畫搖動的樹木之時，會先畫出搖晃的樹幹，接著描繪出葉片，然後藉著閃閃發亮的顏色變化營造出樹葉晃動的感覺，而問題就出在該畫幾張才行。整個畫面用三格來呈現動感，再用一格畫出閃耀感……我確信這樣做，絕對可以同時表現出枝葉搖晃和陽光照射閃耀的感覺，只可惜時間根本不夠用。

貓公車越過山峰時也一樣，既然時序進入稻穗抽出期，照理說應該是繁花盛開的景象，不過，假如畫花就無法兼顧貓公車的移動感。因此，儘管心中感到遺憾，但也只好將整個畫面變成綠油油的景象。我和男鹿先生兩個人經常在說，如果能將風吹過稻田時，稻梗自然彎倒，形成一處凹陷且有波紋舞動的感覺畫出來，那該有多好。河川也一樣，河面上的層層波紋……談到最後，還是卡在沒有三倍的時間（笑）可用的問題上。

——「熊貓家族」那部作品，說的是熊貓父子突然闖進咪咪的日常生活中。在這方面，您認為「龍貓」和「熊貓」之間有何不同？

宮崎　在我的認知裡，兩者沒什麼不同。宮澤賢治的童話故事裏面，我最喜歡「橡果與山貓（どんぐりと山猫」，可是無論看再多遍，我還是不知道那隻山貓的模樣。也沒有必要去知道。當我看到那些插畫，我很不喜歡。竟然把山貓畫得那麼小隻——我覺得那根本就不對。二公尺左右的巨大山貓呆呆站著逤視彼方，腳邊的小橡果嘎吱嘎吱作響地轉動著……這是我心目中的山貓形象。只要想到山貓出神呆立的模樣，我就會很喜歡故事中所描述的那個世界。老實說，我以前第一次看到狐狸時，心裏感到很失望。因為，既然是媚惑人類的動物，就應該要長得稱頭一點。個頭比中型犬還要小，怎麼看都不像有媚惑眾生的能耐。看到真正的貍貓時也一樣失望。而且，一聽到「貉」，馬上就會想成是很龐大的動物，因為，我在小時候聽媽媽講過許多這類的故事，什麼貉變身、狐狸化身的故事，還有狐狸變身成人類騎馬去吃油炸豆腐結果被抓等等，所以我才會覺得這些動物的體型應該很龐大。畢竟是小時候的印象。

因此，在製作「熊貓」之初，我就把熊貓設定成龐然大物，而且要有發呆出神的表情。我畢竟是個日本人，

不是有一句形容詞叫做小聰明嗎？還有一句叫做大智若愚

……日本人有一種特質，就是當他一旦位居高位時，就會表現出愚笨的一面，用一臉茫然的模樣去包容那些庸碌平凡、拘泥於俗事的人，我喜歡那種深不可測又大智若愚的特質。比方說，西鄉隆盛就給人這種感覺吧。那種自然流露的大智若愚、呆然出神的昏庸感，對我有無窮的吸引力。所以，我才會把龍貓弄成那種感覺（笑）。

—龍貓茫然傻笑的模樣，雖然沒有台詞，卻能讓觀眾看了之後得到些許的解脫。

宮崎　以日本的神明來說，祂們絕對不會像耶穌基督那樣，一臉似笑非笑的神情，笑容都非常的燦爛。就像日本的天氣一樣，雖然有時嚴峻，但是，太陽公公基本上都是面帶微笑的。在我年輕的時候，非常討厭這種天氣，反而希望能夠體驗嚴峻氣候的感覺。

—總覺得日本是一個庸俗的國家，所信奉的神明，在感情上其實也和人類差不多。

宮崎　祂們有時也會變成「凶暴的神」。所以才需要去鎮壓，不過，一旦鎮壓之後，就會變成面帶笑容的和藹神明。我比較喜歡這樣。日本人似乎不會希望神明來解救自己的靈魂。雖然嘴裏口口聲聲說死後要去哪裏哪裏，但其實心裏不會馬上想到西方極樂世界或是天國，反而認為在山林間或泥土裏立地成佛，才是最好的結局。所以，我比較喜歡土葬。我母親雖然是用火葬的方式，但我認為土葬比較好。因為這樣一來，當埋葬的處開出花朵的時候，我才可以想成是母親變成了花朵。火葬只是將人燒成二氧化碳和一堆骨灰，實在是太可惜了。假如能把骨灰當成肥料，去滋養那些草木蟲魚的話，當然是比較好……怎麼說到這裏來了（笑）。

—故事裏面，並沒有針對龍貓和貓公車做任何的說明，就表示觀眾要認為祂們是神明也可以，要說牠們是妖魔鬼怪也無所謂囉。貓怪看到公車覺得很好玩，所以就把自己變成一輛公車，這樣的設定實在是有趣。

宮崎　其實，貓公車以前也只是一隻貓怪而已，因為覺得公車很好玩才把自己變成那樣的。龍貓也從繩文時期的人類那裏習得繩文土器的作法，而且還學江戶時代男人之間玩的陀螺轉圈遊戲（笑）。龍貓已經活了三千年，對牠來說那些都是前陣子才學的玩意兒。說不定，小凱的奶奶在小時候因為遭到父母責罵而邊走邊哭的時候，也曾

經碰到龍貓。龍貓搞不好把小梅看成是小時候的小凱奶奶了呢(笑)。

——貓公車有十二隻腳,您是如何讓牠順利行走的呢?

宮崎 就是模仿蜈蚣走路,十二隻腳配對依序跨出去,然後就交給近藤(勝也)君去做,偶爾拿給我看一下而已。雖然有點難處理,但是只用一格來描繪真的是最棒的。動物在走路的時候,肩膀其實會往前傾。可是,貓公車的肩頭黏太緊了,根本做不到這一點。不過,像這樣虛構角色的跑步動作,反而是最容易騙觀眾的。至於小月和小梅的奔跑姿勢則要難畫多了。

描繪孩子們的世界……

——遇見龍貓這件事,對小月和小梅二人來說有什麼意義嗎?

宮崎 光是龍貓真實存在這件事,就可以讓小月和小梅獲得解救。只是存在而已。比方說,當龍貓看到迷路的小梅時,牠可以伸出援手,但卻不可以和小梅一起走。

——這就跟「寶島曾經存在」就夠了的道理一樣吧(笑)。

宮崎 沒錯。就像「天空之城果然曾經存在」一樣(笑)。無須有所作為,或是試圖去改變什麼,只要確信真的有寶島、真的有龍貓就可以了。因為,只要相信有龍貓,小月和小梅就不會孤立無援。我認為這樣就夠了……。在製作的過程當中,我比以前更清楚自己的根本所在,還有自己的喜好。同時回想起自己的童年歲月、兒子們的幼年時光、如今已經長大成人的甥姪們的所作所為。因為這些回憶,使得我不再為離家獨立的孩子們擔心煩憂。

舉例來說,雖然當事人可能忘了,我家老二在讀幼稚園的時候,曾經和我太太一起外出購物。那一天的風很強,回來之後,我太太對我說:「這孩子說不定是個天才。」因為兒子說「今天的空氣泡泡打到我了」,這是小孩子的真實感覺。不只我兒子早忘了,恐怕連我太太也不記得了吧,而我心想原來小孩在那個時候會說出這種話?那就是因為不是有一幕強風吹走小月手上木柴的畫面嗎?那樣的東西,我想起了那句話,才讓空氣泡泡去撞木柴。那樣的東西,

竟然留在腦中這麼久，真是不可思議。而集這些回憶之大成所製作的電影就是「龍貓」。至於母親住院，放學回到家之後整個屋子空盪盪的那種孤寂感，則是我的親身經驗……。

——小月一升上四年級之後，就十足大姊姊的樣子。

宮崎　碰到那樣的事情，不變成懂事負責的姊姊也不行。四年級正是脫離「哆啦A夢」世界的時期，也是自己成為故事主角的時期。有一本書名叫做「我是國王（ぼくは王樣）」的童話，是幼兒愛看的書。因為裏面寫的就是他們自己。每次笨國王一出現，他們就會邊看邊嘻嘻笑地說：「這個國王真的好笨喔！」可是，他們其實是在看自己。一旦升上國小四年級，他們就會開始想，我才不要這樣，我要成為某某人，如果有這個東西該有多好。那個時候，也開始會去喜歡某個人，所以我認為，十歲是人生另一個階段的開始。或許有人會說，小月的所作所為哪像個十歲的女孩，這點我也頗有同感，不過，十歲的小孩的確是會多方嘗試。應該是這樣沒錯。我會打掃、燒熱水、還有煮菜……。因為我當時就是這樣。我會打掃、燒熱水、還有煮菜……。

——聽工作人員說，在製作過程中，您曾經特地為他們講解「步行」的表現要點，這是真的嗎？

宮崎　不是步行，是「跑步」。

——那是怎麼一回事呢？

宮崎　都跑不動啊。大家都只用記號去思考，做出來的東西根本就沒有跑步的感覺。跑步是以六格為單位，但只能用其中兩格的底片來表現，而其實這種手法在我進入東映動畫之初尚未普及。所以當時有人極力主張這種手法，但也有人認為應該用五格來表現比較好，可說是眾說紛紜。大塚康生這一派就認為六格才是正確的作法，高畑先生也認為至少要用六格才行。當時的我受教於大塚先生當然就來襲他的作法，也就是說，既然要用六格裏面的其中兩格讓登場人物確實跑起來，就必須善加利用錯覺去營造出跑步的感覺，三張畫稿必須各有其意義和作用，抬腿、彈起、腳尖著地，這三個要素要確實配合，才能讓觀眾覺得登場人物是在跑步。換言之，就是必須利用這三張畫來完成跑步的姿勢動作。當時的我完全能夠接受這套理論，但並沒有依樣畫葫蘆，也沒有統一模式照單全收，反而會去反思，試圖整理出自己的一套理論。假如是

480

小孩子或是壞人，我應該如何加以變形改良，才能表現出那種感覺。在不斷嘗試錯誤的過程中，我們漸漸歸納出一種完整的理論。只是，我本來以為這套理論作法早已普及化，後來才知道，完全不是這麼回事。

他們完全不知道要領，連基本的跑步畫法都不會。就連當年由我負責教導的那些新人也都把這些作法忘得一乾二淨。

——小月和小梅的跑步方式，您是分開處理的嗎？

宮崎　不，基本的跑法就只有一種。因此，當我們不管是有添加上下動（垂直動）和沒有添加上下動的場面，還是什麼場合不可以添加、什麼場合最好添加的區分製作，我都只教過一次，他們應該不可能完全記住才對。

不管是有添加上下動（垂直動）和沒有添加上下動的場面，還是什麼場合不可以添加、什麼場合最好添加的區分製作，我都只教過一次，他們應該不可能完全記住才對。

——小月和小梅的跑步方式，您是分開處理的嗎？

宮崎　不，基本的跑法就只有一種。因此，當我們在做考量的時候，就要想清楚所要強調的感覺。假如是咔噠咔噠的跑法，或許會讓畫面看起來有晃動感，但那並不是刻意營造出來的，而是認為這樣做比較好，完全是基於感覺考量才會這麼做的。總之，上述三個姿勢要素雖然是跑步的基本動作，但是，只要稍微出現誤差，就會讓整個跑步動作看起來很僵硬，感覺硬梆梆的，跑起來一點都不

好看。所以，跑步的動作被我修改了很多，也就是說，擔任導演的我不但修改跑步的動畫和原畫，甚至還畫上參考姿勢⋯⋯很多鏡頭都讓我覺得慘不忍睹。

——的確，當我到小學去，看到一、二年級的學生，總會覺得他們很好動，好像都不會累，而且跑起來還快得嚇人。

宮崎　沒錯。其實小孩子並沒有快跑的意識。他們有的只是快點抵達的意識。一旦想要快點抵達，自然就會跑了起來。所以，當我們要小孩幫忙跑腿時，雖然會說「不要用跑的」，他們嘴裏也會回答「好」，但還是會用跑的（笑）。其實，他們心裏並不打算用跑的，只不過是想要快點抵達罷了。這並不是一部以故事情節引人入勝的電影，而是著重於鏡頭表現、畫面呈現的電影。因此，就這個層面來看的話，動畫師的力量顯然還不足，非常非常的不足。

——那是因為還做不習慣，況且，很少有故事會對動畫師提出要求啊。

宮崎　不只是這樣。因為，有太多動畫師對這些東西不感興趣。很多人都不是因為想做這類的事情才進入動

畫界，而是想忘掉現實面，轉往其他的地方發展。而且是一窩蜂地。比方說我在做武打戲的時候，有很多東西我並不想做，可是一旦放到「龍貓」裏面，我卻做得津津有味，不只是小月和小梅，還有很多東西都讓我做得很起勁。其實，小孩子跑步的節奏是不可能一致的。我想，只要是看過小孩跑步的人，應該都很清楚他們跑起來亂七八糟、毫無秩序可言。看看那些在放學回家路上和朋友邊走邊聊的小朋友就知道，沒有人是像魔法使莎莉她們那樣，可以妳一言我一語的並肩齊步走。一定是一會兒往後看、一會兒走到旁邊去，沒有一刻是好好地向前走的。所以，我才會不只一次對工作人員說，要好好觀察那些從窗外經過的小朋友們。

小月和小梅

——宮崎先生您有女兒嗎？

宮崎　沒有。我有兩個兒子，而且我的四兄弟也全都生男的。

——那您為何會將故事主角設定成一對姐妹花呢？

宮崎　因為我是男生啊。假如設定成男生，不就變成是小凱的兄弟了。那樣就不對了。

——會變得更粗野，是嗎？

宮崎　也不是啦……是會變得更可憐，那樣我就做不來了。因為，會跟我孩提時代的種種重疊在一起，我才不想那樣做。比方說我自己和母親之間的關係，就沒有像小月她們那般的親密。我小時候的自我意識較強，我母親也一樣，因此就算我去醫院探病，也不可能和母親抱在一起——也就是說，小月剛看到母親時會因為害羞而不敢立刻靠過去，是理所當然的反應。那麼，小月的母親會怎麼做呢……應該會幫她梳一下頭髮吧——因為那是一種親密的肌膚接觸，能夠給予小月無形的支持力量。這樣的考量是必然的。而且，這段劇情取材自真實的故事，聽擔任製作的木原君說，是一位女性親口告訴他的。

那位女性說，她的母親因為生病而無法為子女做任何事。她說，那個動作對她來說是一股強大的支持力量。畢竟，我們不習慣像美國人那樣，用緊緊擁抱來表達感情。更何況小月已經四年級了，更不可能那樣做。因此，我認

為對小月來說，還是母親為她梳頭的這個儀式比較具有意義。至於小梅，她可以靠在母親的膝上，感受母親的體溫。因為她還小，可以得到母親的擁抱。

──在去醫院探病後的回家路上，透過自行車所表現出的輕鬆快活感、父女三人自然流露安心感的舒暢神情，真是令人感動。可說是將表情和內心的喜悅充分呈現的最佳畫面。雖然有點猶豫該不該問您這種問題，但是……不是有一幕小月因為壓抑不住感情而嚎啕大哭的畫面嗎？能否請您針對這個畫面說明一下。

宮崎　其實一開始並不想讓她那樣放聲大哭，畢竟小月是個好強的女孩。只是在做到B段落之後，看到小月和小梅之間的關係，覺得小梅對凡事都不多加思索、自然率真，因此鮮少有心情鬱悶的困擾。可是，小月就絕對會心情鬱悶。因為她太乖了。對她來說，唯有承認自己有些地方確實做不來，心情才會比較輕鬆。不然有那樣壓抑下去，肯定會變成不良少女。所以，在分鏡腳本進行到B段落的一半時，我才體認到，必須讓這孩子適度發洩一下內心的感情才行。而那時的作業已經進行到C段落了。

──她不但要會打開雨窗、做飯、準備便當，還要照顧妹妹，工作真是多。

宮崎　當我做完C段落，正要進入D段落的時候，心裏就在想，再這樣下去小月一定會生氣……但盡管如此，我並不喜歡她做出砸鍋子洩憤的動作。因為，我自己小時候也有相同的回憶。母親臥病在床由小孩負責煮飯的事情，絕對稱不上是佳話一件，畢竟天天都要做。母親若只是偶爾生一天的病倒還好，但若是天天都如此，那可就辛苦了。

──然而小月卻持續了半年。

宮崎　她父親應該也有幫忙……。所以，我才會覺得應該要讓小月有機會吼一吼、哭一哭，心情才會舒暢一點。小月的母親在醫院裏不是說了嗎？她說小月好可憐，假如連母親都不能體會小月的心情，我想小月將來肯定會變成不良少女……。因此在設定劇終畫面時，我才會安排小月在母親病癒返家之後，立刻放下心來、和一般的小孩玩在一塊。而且，畫面上每個小孩的長相都差不多，幾乎讓觀眾認不出哪一個才是小月，這就是我的用意。而小梅也不再是每天纏著姐姐不放的妹妹，她也交到一群年紀比她小的朋友，畫面上的她正領著那群小朋友在玩耍。

所以，我是故意把龍貓和小月她們在一起的畫面拿掉的。

因為，假如讓她們停留在那裏的話，她們將無法回歸到人間世界。我覺得，她們在那之後就沒有必要再與龍貓見面了。

——但是至少可以安排龍貓在遠處看著小月她們在堆雪人啊。

宮崎　龍貓說不定真的在看她們，不過，那其實並不重要。基本上，我是一直做到結尾部分才曉得最後一幕要怎麼畫。那個時候，我們已經決定不再拍續集。因為，一生當中只要遇過一次龍貓就夠了。

最難處理的畫面

——好像有很多人在看過「龍貓」之後，勾起了小時候的種種回憶。

宮崎　我搬到所澤不久之後曾經發生過這樣的事情，有一對父母以為自己的孩子在附近的河裏溺水了，就奮不顧身地跳進去救人，同時還驚動了左鄰右舍。那條河雖然又髒又臭，可是大家都盡全力搜尋搶救。結果，他們的小孩突然出現，全身毫髮無傷，因為，他們只不過是跑到其他的地方去玩罷了。發生那樣的事情，是會讓日常的生活秩序頓時失控。

小時候，我們家兄弟一起去看廟會，結果弟弟沒有回家，我們就會說「應該是被誰帶走了吧」，因為，我們在，人人都會用電話連絡，弟弟因而成了迷路的小孩。但是，當時感受到的那種心情是難以形容的：擔心找不到弟弟的心情；著急地趕回家告訴父母、大家分頭在夜晚的廟會場裏搜尋的心情；以及後來才找到一手抓著陌生婆婆衣角、正在哭泣的弟弟，且那位婆婆還說「不知道該怎麼辦才好，只好帶著他一起走」等話語（笑）……正因為有這些回憶，所以這部電影才能夠完成。我本來是想把長度拉長到九十分鐘，但假如真要拉長的話，也應該是增加小梅和小月的日常生活描述，而不是龍貓的部分。

——因為它畢竟是小月和小梅的故事，而不是龍貓的故事。

宮崎　在打完電話、回到家之後，小月和小梅不是都跑去睡覺嗎？那個畫面著實讓我傷透了腦筋。我本來是畫小月蹲在地上，然後走進廚房，一臉垂頭喪氣的模樣，可是，那感覺完全不對。因為，我小時候不是那樣的心情。當時我的母親因病住院，家裏的大人就只剩下佣人，不知道現在的人是不是還這樣稱呼。佣人和小孩之間的感情其實很不好，會互相敵視。因為，她每天早上在叫我起床的時候，都會毫不留情地一把拉開我的棉被。她的年紀才不過十八或二十歲，卻把我當成小毛頭，凡事都不聽我的，真是令人生氣。而且，她還告訴我去學校上課的哥哥「把狗也一起帶走了」，那是我最心愛的狗耶。害我坐立不安，心情壞透了，那種感覺不是悲傷或是覺得自己很可憐，而是不知道該如何是好。假如父母在家的話，還可以要他們幫忙想想辦法，可是他們偏偏不在乎的神情。因為這樣一來她就不用照顧小狗了。我試著回想我在那之後的反應，可是卻完全想不起來……應該是倒頭大睡吧。

然後，我把這件事說給專攻兒童文學、負責將「龍貓」寫成小說的久保次子小姐聽，「妳覺得，小孩子在那種時候會怎麼做？」我這樣問，結果她的回答也是說應該會睡覺。於是，我把小月畫成一進家門就往地板一躺、倒頭呼呼大睡，這才覺得整個感覺很有說服力。

小梅應該不會馬上倒頭就睡，因為她回到家的時候才剛停止哭泣。

她雖然習慣性地把玩著玩具，但其實沒什麼心。玩著玩著突然覺得睏了，就自然而然地進入夢鄉……明白這一切之後，我突然知道自己當時的反應了（笑）。

——因為人生的空白得到解答了（笑）。

宮崎　沒錯。我大概知道自己當時的反應了。我應該是躺在一間空蕩蕩的房間裏睡覺。也沒想到要拿棉被或枕頭來用，就那麼咚的一聲倒頭就睡。

我在想，佣人那時候絕對不會幫我蓋棉被或拿枕頭過來。所以，我個人非常喜歡那個畫面。我真的很高興能夠透過那個畫面，嗅出原已記不得的童年往事。

於是，我請男鹿先生把這個畫面畫出來，「你覺得這個怎麼樣？」我問，他的回答是：「假如在這種地方睡午覺，感覺應該很舒服。」（笑）

相反的，假如從父母的角度來看，大概會對這個畫面有所誤解，認為「這種時候怎麼可能睡得著」或是「小孩子是無辜的」，但事實上對孩子來說，他們並不是不在乎，反而是因為坐立難安想要保護自我，所以才選擇睡覺。因此，我覺得唯有在最不知所措的時候，他們才會選擇睡覺──那些拒絕上學的小孩往往是一回家就呼呼大睡，一旦覺得緊張不安很多事情就會選擇睡覺……明白這個道理之後，我覺得對很多事情都比以前要看得清楚多了。

還有，小梅其實是抱著玉米在睡覺的。我知道畫面上因為角度的關係可能會看不出來，可是又不能讓她抱著玉米朝向觀眾。因為，假如讓她面向觀眾，而且是一臉沮喪的表情，就顯得太假了──當我順利突破這個障礙的時候，心裏就感到無比的快樂。

──我不明白她為什麼要一直抱著玉米，是我太沒神經了吧！

宮崎　你不能體會那種心情嗎？記得我在臨海學校生平第一次看到海膽的時候，心裏就想，我一定要把這麼好玩的東西拿給生病的母親看，然後就把海膽放在宿舍地板下。如今想想，我母親應該早就看過海膽了（笑）。當然，最後的結局是放在地板下的海膽發臭而讓我大感失望，但是我想，對當時一心只想讓母親分享自己的驚喜的我來說，應該壓根兒都沒想到母親可能已經看過了吧。

小梅認為那根玉米是她自己摘的，根本就忘了其實是老婆婆幫她摘的。她以為只要把玉米送去給媽媽，媽媽的身體就會好起來。假如真是這樣，那麼玉米對小梅而言，就是一個關鍵物。只要有了它，媽媽的病就可以不藥而癒，因為老婆婆是這麼說的。更何況，這根玉米是媽媽最疼愛的小梅親自摘下來的。

──所以，一定有效。

宮崎　我不知道她有沒有想到那麼多，不過，她一定是認為，只要把玉米送給媽媽，媽媽就可以回到她的身邊了。

──況且，姐姐也難過得在哭，讓她不知該如何是好。

宮崎　可是，小梅是直到那一刻才知道事情的嚴重性。因為她看到小月在哭。這表示媽媽的病非同小可，因此她覺得她非去不可……。

那種決心很棒。我想，每個人在小時候應該都有

486

一、兩次那樣的經驗才對。

——玉米上面的文字是在哪裏刻的呢?

宮崎　應該是小月在醫院旁的樹上用指甲刻出來的吧。

——因為,小梅還不會寫字。

——在尋找小梅的這段故事高潮裏,運用從晚霞滿天到暮色漸深的美術處理,將緊張氣氛表現得淋漓盡致,但不知您對這次的光線表現有何看法?

宮崎　我一直都很注意光線的表現。因為,假如缺少光線,整個畫面就會顯得無趣。不過,由於後半段這個從中午到夕陽漸漸西沉、再到晚霞滿天,然後暮色昏暗黑夜降臨的畫面,占了電影四分之一以上,所以對男鹿先生來說,應該是很難處理才對。

——做到一半的時候,我們曾經認為「應該可以再弄暗一點」。不過,假如真的那樣做,麻煩可就大了。其實,要是我們在一開始就決定「既然是夕陽,那就用鮮紅光線吧」的話,做起來就輕鬆多了,但是相反地,我們反而在前面部分刻意減少夕陽出現的頻率。

前面只出現過一次夕陽。那是在小月她們探病回家的路上,由於太陽漸漸西沉,所以背景的陽光比較昏黃,色感也顯得強烈一點。不過,既然是以觀眾都非常熟悉的日本為舞台,在美術和光線方面就必須要確實掌握好。我不認為所有的表現都盡如人意,但是,正因為前面刻意不要畫得那麼鮮豔,所以在最後四分之一的畫面,才得以將色彩和光線的變化做最鮮明的呈現。那樣的表現其實很棒,只不過太像「高原地帶的夏日風光」就是了(笑)。我還笑說:「沒有半點濕氣,應該是秋田的夏日吧?」。

——除了光線的表現完全取決於天候變化之外,刮風、下雨、夏日太陽、月光若隱若現的夜晚等等,也不例外。那是因為小孩子對天氣變化的反應比較敏感嗎?

宮崎　世界不正是這個樣子嗎?(笑)道理就這麼簡單。天氣隨時都有變化,有時晴天、有時陰天、偶而會下雷陣雨、刮風的夜晚也不時出現……就是這樣而已。

也就是說,我們人是依靠肌膚去感覺天氣和溫度的變化的。因此,小凱的奶奶願意幫助小月和小梅,其實是因為來自都市的她們竟然能夠看見鄉下的煤煤蟲,所以喜歡上她們。因為,她知道她們沒有城市小孩的習氣,而是擁有純淨眼眸的天真小孩。這種小孩才察覺得到天空的蔚藍、掉落地面的橡果子,以及道路兩旁盛開的小花。而

且，這道理對日本全國的小孩來說也是相同的。

——很多大人和小孩都是在看過「天空之城」之後，才懂得去欣賞天上的流雲，從而沉醉於天際的壯闊美景；看了「龍貓」之後，在散步時才會去注意道路兩旁的雜草野花和植物的嫩芽，對吧。

宮崎　能做這部作品，讓我覺得很幸福。

——宮崎先生，希望您今後能夠繼續努力製作孩子們愛看的好作品，今天真是謝謝您了。

（Roman Album「龍貓」一九八八年六月三十日發行）

編註——

Minimal Music／音樂的形式，小至兩三個音符，大至數段音節，不斷重複，因此又被稱為「反覆音樂」，另有「極限音樂」、「低限音樂」、「素樂（日本）」等不同的譯名。

希望透過這部作品讓觀眾看到一個人的不同層面

在電影終於製作完成、正在等待上映的七月某一天。我們直接到STUDIO GHIBLI採訪宮崎導演，針對「魔女宅急便」的主題為何？琦琦是個什麼樣的女孩？——等等問題，請宮崎導演為我們一一熱情解說。

什麼是青春期的特徵？

——首先想請問宮崎先生，「魔女宅急便」這部電影的製作意圖是什麼？

宮崎　我想，最初的出發點就是要製作一部描寫青春期女孩的故事。而且，角色就設定為生活在你我周遭、從鄉下到東京來的普通女孩。以她們為代表，描寫青春期少女在現代社會中的種種遭遇。雖然整個故事是以虛構的國家為舞台、虛構的魔女情節為主題，但是，我們的描述

●作品

重點卻是放在前往都市生活的現代女孩身上，她們在努力找到租屋處和工作之後，接下來的人生又該何去何從。先做好這樣的假設，然後再設法將其呈現出來，我想，這樣應該就能夠得到觀眾的共鳴。

同時，我還可以藉此向那些對我的作品有「你所描寫的女孩每個都是小公主」看法的人提出反駁，這有一種逞強賭氣的成分在（笑），我想告訴他們事情並非他們所想的那樣。

——從很多方面來看，琦琦的確是個普通的女孩。

宮崎　因為，這部電影裏的登場人物和以前作品中那些面臨生存亡、必須在艱困環境中奮鬥不懈才能克服險阻的角色，基本上是不一樣的。因此，假如要說這部電影的最大特色，應該就是可以看到一個人的許多層面。在父母面前當然是一副小女孩的模樣，但是一旦離家獨立就會一臉認真地去思考許多事情。對同年齡的男孩子雖然就也就是說，我不希望以喜劇收場，而是希望她在挫折與恢氣粗暴、態度冷淡，但是對長輩、尤其是對自己覺得重要的人卻是禮貌周到。這不是工於心計的表現，而是出於一種自然的反應，或是從小受到父母的教養，而漸漸懂得用不同的表情去對待不同的人，這應該是處在青春期的人的

一項特色。這是我的看法。

——也就是說，您把那種具有許多不同表情的女孩當作這部電影的女主角。

宮崎　就實際的日常生活來說，那其實是非常理所當然的。就算給人一種太會算計的感覺，也只能說是年輕狂野所無法避免的愚蠢行為（笑），是極其自然的事。我無意去一一提出批評，只是單純的希望那樣的女孩能夠得到幸福（笑）。這就是我想做的電影。

不過，有一點要注意的是，琦琦曾經飛不起來而突然從空中掉落。而且，琦琦這位女主角在那之後還多次面臨同樣的窘境。但是，在千鈞一髮之際，她都能夠順利再飛向天空就是了。這就是我當初想要的結局。我不希望結局是她做生意相當順利，或是成為那個城鎮的偶像人物，也就是說，我不希望以喜劇收場，而是希望她在挫折與恢復元氣之間來來去去……總之，絕對不可以把它拍成事業成功的故事，這是我在開拍之初的堅持。

——您的意思是說，片子的結局不是單純的喜劇，是嗎？

宮崎　在結局方面，我確實是想畫出能讓觀眾看了

489

安心的圖。而且，我本來還想將園子小姐所生的小嬰兒也畫出來……還有，我最想為琦琦做的事情，是讓她和同年齡的女孩成為好朋友。

──就是在鎮上遇到的那些少女。讓琦琦覺得很反感的那些人……。

宮崎　與其說是反感，倒不如說琦琦心中存有某種芥蒂。只要她先將心中的芥蒂完全捨棄，就不會覺得周遭的人都不懷好意了。比方說，她將老婆婆做的派快遞到目的地時，雖然遭到一位女孩的冷漠對待，但是，從事快遞工作的人，都難免會遇到那種事，不是嗎？她並沒有特別倒楣，因為，她所從事的本來就是一份必須看人臉色的工作。

　　這是我的看法，而且琦琦應該也會因此體會到自己的想法太過天真才對。當然，或許她會認為別人應該要感謝她才對……但這是不對的，因為她畢竟是拿了人家的錢，本來就非把東西送到不可。假如因此碰到好人，當然是一件幸福的事，但是……不過話說回來，我在電影裏面沒有提到那麼多就是了（笑）。就算是我們，在面對送快遞的歐吉桑時，也不會體貼細心地說「辛苦你了，請進來喝杯茶」，不是嗎（笑）？頂多把印章交給對方，然後說句謝謝辛苦了而已，不是嗎？

──可是，假如送快遞的是個女孩的話，我想，應該會不一樣吧。

宮崎　不會吧，應該都一樣。所以，我很滿意從派對會場走出來接收包裹的那個女孩的說話方式。她的語氣裏沒有絲毫的虛假、態度也很直接。因為，她真的覺得很煩，明明已經告訴奶奶不需要了，奶奶還是差人送過來。這種事情在我們周遭經常發生。對琦琦來說，她或許會覺得是個打擊，而且覺得很受傷，但是，在這個世界上需要忍氣吞聲的事情其實是很多很多的。

琦琦的魔法是什麼？

──您在這部作品中所描述的魔法，應該要怎麼解釋才好呢？舉例來說，琦琦為什麼會飛？或是為什麼又突然不會飛了？

宮崎　你覺得琦琦為什麼會飛？只是因為她是個魔女嗎？

——電影裏面說，她是因為「血緣」關係才會飛的…

宮崎 血緣究竟是什麼？是得自父母的吧！絕對不是她個人學來的。所有的才能都是這麼一回事，都必須經歷一個過程，那就是從下意識輕鬆運用的時期過渡到刻意要化為己有的階段。這道理和烏魯絲拉所說的話是相同的。他說，我可以畫很多畫，但其中讓我覺得真正屬於我自己的畫，其實都是來自生命的賜予。大家都是一樣的。

在三十歲、三十歲、四十歲的階段，一心一意拚命努力工作，到最後才總算能夠確實看清自己的能力極限。所以，假如因此而無法再像以前那樣下意識地輕鬆做一些事，就表示人是不可能在毫無自覺的情況下漸漸成長。

因此，我把這部電影裏的魔法從所謂的傳統魔法中切割開來，限定為琦琦個人所擁有的某種才能。如此一來，飛不起來的情形當然隨時都有可能發生……。這樣的話，觀眾才會想去探究琦琦飛不起來的原因。

——原來如此。所以，觀眾可以將原因歸咎於或許是和蜻蜓吵架之類的。

宮崎 不過，所有的問題並不會隨著原因的出現而

得到理想的答案。我反倒覺得讓琦琦保持一貫的表情，比較能夠得到女性觀眾的認同。她昨天明明還畫得好好的，為什麼現在會突然掉下去呢？她為什麼要那麼無精打采……人不就是這麼一回事嗎？我在從事動畫繪製的工作過程中，經常會突然畫不出來。每當那個時候，就會覺得我怎麼有辦法畫到這裏，可是現在卻連畫法都想不起來了。為什麼會這樣呢？可是，我完全不知道怎麼回事，更遑論追究原因了……。可是，這種事的確經常發生。

不僅是才能，就連心情也是一樣。琦琦其實還無法掌握住自己。因為，所謂的青春期，就是在學習如何掌握自己。她明明不想和別人吵架，可是一旦和人交談，卻忍不住口無遮攔，說出一些口氣不佳且內容愚蠢的話。明知道應該要這樣做比較好，卻因為反抗的心理而反其道而行，以致捅下許多摟子……。

——那就是您所謂的青春期嗎？

宮崎 不過，最近好像有人活到三、四十歲了，還在做同樣的事……。因此，一位確實知道自己的人，無論在何時何地，對任何人的態度應該都一樣。或者說，她應

該想要對大家都一視同仁。可是，琦琦在看店的空檔會不知不覺的抖起腳來，等到察覺店外有人經過，立刻又堆起笑容……。但是，我們不能因此認定琦琦很狡猾世故。因為，有很多是我們一旦踏入社會就非做不可的。而且，問題不在於做這些事情可否讓自己變得順利，而在於這樣做，總會留下不滿足的部分。在那種時候，什麼最能夠讓我們得到滿足呢？當然，一旦工作順利，我們會因此得到自信，或是拿到比別人更多的錢，甚至因而產生優越感，雖然有很多方法都可以讓我們得到滿足，但是，對琦琦這個年紀的女孩來說，她最需要的應該是一個避難所。

什麼是愚昧的青春？

宮崎 ——琦琦的避難所究竟在什麼地方呢？

——當她自己都不太曉得自己所在對抗的對象為何時，如果能遇見一個對她的奮鬥表示尊敬，並且能了解她內心世界的人，那應該就是她的避難之所了。所以，她才會對烏魯絲菈說，我可以偶爾到這裏來嗎？而烏魯絲菈先生您的回答則是，我夏天都會待在這裏。因此，對琦琦來說，

那裏應該就是最能讓她重新振作的地方。此外，那位會做蛋糕給她吃的老婆婆也是讓她開心的原因之一。不過，最令她雀躍的，應該是她的朋友初次造訪她的住所。因為，那位朋友並不是她的房東，而是完全能夠了解並肯定她煩悶心情的人。我覺得這件事對琦琦而言，絕對比宅急便的工作是否順利要來得重要許多。

那種心情，就跟我周遭的動畫師相同。他們在晚上聚在一起喝酒的時候，會嘀咕著「我想要辭職」或是「我乾脆回鄉下好了」。他們同樣都是努力在尋找一個避難所。但是，他們那樣做真的就可以恢復活力了嗎？當然沒有他們所想的那麼簡單。只不過是一次又一次的累積挫敗罷了。只能說，這就是人生。相信正在看本書的各位讀者，今後也將面臨這樣的人生。不過，你們一定要相信「天無絕人之路」這句話——「啊，那就是主題！」進藤喜文先生是這麼說的（笑）。

——總之，琦琦並不是為周遭的人創造幸福的小魔女，而是希望自己可以得到幸福的平凡女子，這就是宮崎先生您的拍攝主題，對吧。

宮崎 琦琦本人或許沒有察覺，但她其實在不知不

覺間得到周遭許多人的幫助。對她而言，最重要的並不是生意好壞這件事（當然這也很重要），而是從此以後她將如何獨自面對形形色色的人。因為，當她騎上掃把、帶著貓咪飛上天空的那一刻，她就自由了，而且和人也保持一定的距離。不過，既然住到鎮上去學習，就表示今後將會更加赤裸裸的面對人群，也就是說，她必須學會不拿掃把、不帶著貓，獨自一人邁開闊步走在街上，並且，還要能和鎮上的人聊天。問題就在於她是否能夠辦到。以實際狀況來說，不是有很多人全身上下穿著最流行的打扮，而且只要看「PIA」（城市情報雜誌）不用問人（因為怕丟臉），就可以輕鬆找到電影院了嗎？大家都怕丟臉，所以只好拚命預先演練，這就是情報雜誌暢銷的原因。

因為我本身是個自我意識非常強烈的人，所以才會有這方面的體悟。嚴重時，甚至連開口問站務員「在這裏剪票對不對」都不敢；明明不知該何去何從，卻連停下腳步四下張望都覺得丟臉，寧願亂走一通，走到莫名其妙的地方去。諸如此類的蠢事，我這輩子做過太多了⋯⋯。我本來不想把這些東西放進電影裏面，但是一想到自己都活到這把年紀了，應該可以用一種更加客觀的態度來微笑面

——您指的是前面所提過、無法避免的愚蠢行為吧。

對才是。

宮崎　我想，每個人或多或少都曾經做過一些蠢事。因此，我們都無法認定那樣的行為就是不好或是不對。不過，這並不表示大家可以老是做一些蠢事（假如可以不做，當然就盡量不要做）。比方說，我們一定做過少蠢事，那也是一種必要，人都該做點這樣的事。人們往往在父母去世後，才對之前說過的話感到懊惱，而父母在年輕的時候可能也有同樣的懊惱，想到自己又重蹈覆轍，會有一股無名火升起。有了這層體悟之後，大家應該就懂得用不同的角度去思考事情了吧。總之，這是大人的感想，會做出這樣一部作品，應該也和我們的歲數脫不了關係吧⋯⋯。

——身為導演的您，並無意要去創造一部成功的故事吧。

宮崎　現在和以前不一樣。在以前的諸侯時代，人民生活非常困苦，每個人都希望能夠早點出人頭地或是早日返回家鄉，正因為永遠離不開貧困生活，所以昔日的青

春期男女才會那麼痛苦吧……。反觀現在（儘管不是全部的人都這樣）有些頭腦不清的父母甚至在小孩的婚禮上說出「要是將來日子不好過的話，就回來吧」這種話（笑）。而且，他們的小孩明明是拿了一大筆錢出去獨立的。因此，儘管同樣都是學習獨立，現在和以前真的是差太多了，不過我想，在心靈方面的問題應該是古今皆然才對，所以我才試著製作這樣一部電影。

在我們的公司裏面，其實有很多那種女生。因此在琦琦的言行舉止方面，當年那些接受新人教育的年輕女性動畫師，就是我的最佳參考範本。所以我想，她們看到

「紅豬」公開上映前的訪談

在時代的潮流中

● 工作的感動

——昨天，我混入工作人員當中，觀賞了「紅豬」的

這部電影時一定會回想起一些往事才對（笑）。假如能夠昇華成高度的幽默，做出來的感覺應該會更好。雖然，這樣的描繪對動畫是好是壞，又是一個問題……。不過，後來覺得偶爾做做這種小規模、貼近日常生活的東西應該也不錯，於是就付諸行動了。但是，我覺得光這樣一部就夠了（笑）。

——那麼，下一部作品呢？

宮崎 我想做一部更加愚蠢、讓人可以笑得很開心的作品。這是我現在的心情。只是不曉得結果會怎樣。

（Roman Album「魔女宅急便」一九八九年十月十五日發行）

首次試映，電影裏在畢可洛工廠努力工作的菲兒和其他女性，讓我留下深刻且美好的印象。現在有一股潮流呼籲「進一步縮短工時」、「學校也要週休二日」等等，影片似乎也傳遞了這樣的訊息。

宮崎　並不是要傳遞什麼特別的訊息，而是理應如此。我認為所有「職業人」，如果面對的是值得付出的工作就會努力去做。這時候就與工時的長短沒有太大的關係了。只不過，我非常討厭與工時的長短沒有太大的關係法。為公司而做與為自己的「職業」努力奉獻，是截然不同且須分開思考的事。

說到像畢可洛那樣的飛行艇工廠，竟然可以光靠一個人支撐，實在是挺奇怪的（笑）。不過，聽說負責製造飛機藍圖，再招募附近打工的婦女製造。在那個時代，人類的直覺、美感、經驗、熱誠全都會影響飛機製造出來的性能，我個人十分喜歡這樣的時代，不像現在已經成為尖端科技，大家都是用電腦在製造飛機。

——在製作「紅豬」的同時，宮崎先生還率領STUDIO GHIBLI這個「動畫工廠」，是否也將您自身的經驗融入其中呢？

宮崎　假如我也像波魯克那樣，只要看顧小孩、吸著煙說「熬夜有礙健康」或是「對皮膚不好」之類的話就

好了（笑）。在電影裏，男人全都駕著飛機做蠢事，女人則全是聰明踏實的勞動者……嗯，這一切彷彿是相聲裏的世界。

不過現實並非如此。這樣是難以生存的。我們的工作人員不分男女，有人經常夜裏加班，有人星期日從不休息，這種情形（應該加以改善）來自很多狀況，但我個人很喜歡全然忘我投入的那段時間。

——它似乎也反映在一九二○年代末期的畢可洛工廠裏。

宮崎　與其說反映，我倒認為工作就是這麼回事。在電影裏，工廠老闆一面禱告：「請原諒我借女子之手製造戰鬥艇的重罪」，一面露出歡樂笑容接著說：「來吧！大家拚命吃，再賣力工作。」然後就哈哈大笑起來。就是這個。這一份熱誠是工作本身普遍存在的一種「感動」。

現在的日本還有很多工作機會，所以對擁有工作這件事，並沒有人會覺得感動。可是就全世界而言，很多國家沒有工作機會，學校畢業就等於失業，這樣的國家反而占多數。

最近美國經濟衰退的問題常被拿出來討論，而我認

混亂之中仍須打起精神堅強活下去

為日本經濟的衰退遲早也會浮上檯面。美國由債權國變成債務國是在第一次世界大戰的時候，之後在五〇年代達到頂點，直到今日中間經過三、四十年，這要比英國維多利亞時代由盛轉衰的時間，還要縮短許多，就連蘇聯昔日王朝，也有三百年的歷史。

中國的春秋戰國時代歷經五百年，儘管這段期間不乏爭吵、貧困與戰爭，但一個時代畢竟擁有五百年的歷史。反觀蘇聯的社會主義體制，僅僅維持了七十年，這是因為時代的腳步正在加速前進當中。

現在的日本，有很多人會說一天到晚工作是行不通的，但或許在不久的將來，馬上又會變成大家都不工作，所以行不通的情況。我認為現在潮流的傾向已經有所暗示，每個人工作時只做老闆交代的事，自己不會去思考該有何作為。至少我不想失去對工作的熱誠，如果工作沒有熱誠，那就完蛋了。

——去年夏天，當您正式開拍「紅豬」的時候，曾在「兒時的點點滴滴」的 Roman Album 訪談中說過：「現在的時代正處於轉折點，不過這次的『紅豬』並不是一部處於轉折點的作品，而是一部腳步停滯在某個時間點的作品。」

宮崎　開始製作電影的時候，雖然覺得時代面臨轉折，但並不是十分清楚是什麼樣的轉折。在這之前我拍電影的態度，一直是想要掌握時代、瞭解時代，只有這一次拍得最不知所云，連片長都增加許多（當初「紅豬」預定拍四十五分鐘，結果隨著製作過程愈加愈長，最後拍成九十三分鐘的作品）。不過，我自己倒是因為製作紅豬而有所領悟。

——是什麼樣的領悟呢？

宮崎　用一句話來說，就是「即使世界變得一團亂，人類還是得活下去」。也就是說，八〇年代之前的未來觀，含有某種末世思想，像是日本再繼續壯大下去，總有一天會爆發大災難，文明便會因此毀滅；或是再次發生關東大地震，使得東京成為一片焦土。在現實世界裏這聽起來是多麼地慘絕人寰，但我卻以為每個人下意識裏會覺

得這樣反而比較痛快，甚至把末世思想當成是一種美妙的感受。

直到邁入九〇年代，正當「紅豬」的企劃付諸實現的時候，不但蘇聯崩解、民族紛爭白熱化，又目睹所有蠢事同時發生、日本經濟泡沫化就近在眼前，這才讓我意識到末世不會來得如此乾脆。

因為，人類今後將面對無處不在的過敏性皮膚炎與愛滋病，而且就算世界人口增加到一百億，人類仍然必須在紛紛擾擾中求生存。另一方面，保護自然環境還有許多未完成的事，但即使再怎麼努力，空氣污染卻只會更加嚴重，儘管如此人類終究還是得活下去。

總之，東京變成一片焦土之後，想要再次更新都市計畫，還它美麗風貌，已經變成是不可能的任務。現在蓋的大廈就連發生關東大地震都不會倒塌。（STUDIO GHIBLI）製片鈴木先生的惠比壽公寓也不會倒（笑），只會因為有些傾斜，而使得某個房間不能使用而已。但如果要全部打掉重蓋，恐怕到時候也沒有人拿得出這麼大一筆錢，所以就只好將就繼續住在裏面了。

也就是說，東京將會貧民化，到時候經濟面臨衰退，一夕之間，昔日繁華地將會荒廢傾圮，變成一座鬼城或是貧民窟。人人都知道颱風會帶來豐沛雨水，雨停之後，天空一片湛藍，但我並不因為颱風過後覺得颱風有什麼好的。未來甚至是連颱風過後也無法帶來煥然一新的感覺。

二十一世紀不會有任何解決，所有的問題將會拖延下去，人類也只能在不斷重蹈覆轍之中繼續求生存而已，這就是我的領悟。

——也就是說處在這樣的環境當中，自己只好踩著慌亂的腳步，繼續像從前那樣努力工作。

宮崎 我認為所謂泡沫化時代，即是懶散不受拘束的時代，因為對自己的未來漫不經心，所以遲遲不肯步入社會，認為只要打打工就可以了。

不過，當以後時代改變，現階段二十幾歲的這一代，恐怕會成為對社會漠不關心的最後一代。而當今閱讀「漫畫」十幾歲的這群人，反而不得不關心社會。因為即使是向來樂天的女孩子，一旦成為母親，就必須面對過敏兒及精神官能症小孩的健康問題。

近來，如果有人結婚，我會說：「請忍耐」，或是叫

對方不要相信自己的感受，總覺得假如心生厭惡，只要稍
微忍耐都還可以維持，所以就請忍耐，而且要盡可能多生
幾個小孩。為了要與時代共存，最好能生一堆小孩，然後
再一起為過敏痛苦、為愛滋病恐懼、為癌症害怕；儘管受
到各種疑難雜症的威脅，還是要想盡辦法堅強地活下去，
這才是正確的選擇。既然日本不可能以鎖國的方式單獨存
在於世界之外，就不可以在人口不斷增加的世界當中，神
經兮兮地認為別人都很可惡，然後就輕言鎖國或挑起民族
戰爭。縱使百般不願意，反正無可奈何，何不一起面對生
活。雖然有時候會氣得七竅生煙，但也只好彼此忍耐共同

完成「風之谷」之今日

沒有自信可以完成的作品

──「風之谷」的連載前後大約花了十三年才結束，
對吧。

生活，這是我悟出的道理。
　　到時候我也不會變成短視的虛無主義或享樂主義
者。為了環保就必須付出代價，除了挪不出時間外，無論
是金錢或其他都可以。我也願意像個傻瓜一樣，邊吸廢氣
邊開著雙人座敞篷車上班，就算車子裏既無冷氣又無暖
氣，穿著禦寒衣物行駛在骯髒的東京街頭，弄得全身髒兮
兮也沒關係，這是我的覺悟。
　　到時候，說不定我會因此而健康地多活十年半左
右，是「紅豬」使我覺得自己找到了生存的原動力。

（「Animage」一九九二年八月號）

故事還未結束

宮崎　總共連載了五十九回，簡單地說大約是五年
的時間，不過還要再加上前後的時間。正確來說，這十
二、三年來大概有一半的時間是花在「風之谷」上面。

事實上，在一開始我並沒有自信可以完成這部作

品。因為當時認為隨時都可以停筆，所以也可以說這是一部沒有多加考慮故事情節發展就下筆的作品，感覺上不是「刻意打造」，而是「自然形成」。

——這樣啊，不過，因為它的長度有如大河（超長）連續劇一般，而且故事整體構思也非常龐大，我還以為您是從頭到尾審慎佈局，花費多年時間慢慢寫出來的。

宮崎　我本身並沒有那樣的構思能力。有好幾次都是後來才明白，原來是因為趕著要截稿，所以故事才會如此發展。

——開始連載後第三年，一九八四年電影公開上映，從那之後到今年寫完結局剛好十年，這中間有許許多多的評論與批評吧。

宮崎　聽說有些人是因為看完電影有所感受，才開始看漫畫的。那些人把娜烏西卡視為環保戰士，結果沒辦法擺脫先入為主的觀念，也或許是漫畫終究沒有那麼強勁的張力吧……。

——就故事內容而言，漫畫和電影之間的確有很大的差異，而且，漫畫裏娜烏西卡的個性，具備了更複雜的要素。

宮崎　那是當然的啊，如果電影和漫畫的內容一模一樣，那拍完電影之後還繼續連載漫畫的話，豈不是太荒謬了。

我幾乎抓不到故事繼續發展的方向，也失去了信心，但是因為電影的部分內容讓我揮之不去，使得我逼迫自己繼續寫下去。說實在的，當為了下一部電影而中斷連載時，反倒覺得鬆了一口氣，慶幸可以從桌邊逃開。

說起來慚愧，即使等到忙完下一部電影，休息了一陣子，還是覺得繼續寫風之谷很痛苦，結果連載就中斷了四次。

——電影正好成為引領八〇年代生態保護熱潮的舵手……。

宮崎　我完全沒有這樣的意圖，只是後來正好被這樣定位罷了，因為，假如再往前推算，中尾佐助先生的書裏，應該就已經透露出端倪了。

總之，我在提筆書寫「風之谷」之初，完全沒有想到要環繞環保之類的話題去創作故事。

我本來是要以沙漠為故事背景，但是因為畫起來顯得很無趣，所以有人就說，那就畫森林好了，那樣比較容

易被接受，結果就寫成了這麼一個故事。

所以，當時我並沒有什麼龐大的構思，只是選擇大概可以被接受的方式寫罷了。比方說巨神兵長眠的內容，純粹是因為劇情陷入瓶頸才臨時想到要推出一個龐然大物來的……。反正就是邊寫邊想，「接下來會怎樣發展呢，真傷腦筋」、擔心歸擔心，還是會安慰自己船到橋頭自然直，說不一定在這之前雜誌就停刊了（笑）。就這麼一邊安慰自己，一邊編出故事來了……。

——設定沙漠為題材的時候，您是想寫什麼呢？

宮崎　不記得了。真的不記得了，應該是有很多想法吧……。唯一記得的是，我當時的心裏非常地焦慮。對於當時的社會現況等等，感到很生氣。

——您是指一九八一、八二年的時候嗎？

宮崎　大概是一九八〇年代前後的事吧。環境問題固然令人心急，但問題並非僅止於此。雖然人類該何去何從也令我相當在意，但最大的問題則是日本現況。還有，最令人生氣的恐怕是自己當時的狀況吧。

——這麼說來，那應該是在泡沫經濟最高峰的時候囉

……。

宮崎　我感到很丟臉，而且是火冒三丈。現在應該算是冷靜下來了，或者也可以說是焦慮的心情已經轉移到其他地方了吧。

電影完成就陷入困境

——既然不是打從一開始就有完整的構思，當決定把「風之谷」拍成電影時，不是很辛苦嗎？

宮崎　真的很頭痛。如果是別人的原著的話，還可以採取正面攻擊的姿勢，但那是自己剛出爐的作品，怎麼可能客觀以對呢！因為，即使我在原著裏面沒有提到，可是每個情節的背後自有它種種的想像與考量。而電影的主題必須嘗試使用原著的內容，同時還要兼顧變化，可說是被侷限在一定的範圍之內，就好像被包巾包住了。

所謂的電影，是必須在打開包巾後，再將它包起來給觀眾看。雖然可能有人會說：「不，也可以不用包起來」，不過，我是製作娛樂電影的人，所以會考慮收尾的範圍。

超過這個範圍，電影就無法表現，當娜烏西卡發現

500

腐海的作用、構造和存在的意義時，態度產生一百八十度轉變，這絕對是有其涵義的。而雖然已經決定電影演到此為止，但自己心裏還是有許多疑慮是超出範圍，且無法理出頭緒的。

而既然打算將電影無法表達的部分用漫畫表現出來，遭遇困難也是意料中的事。

——原來如此。所以，「風之谷」的漫畫版和電影之間才會有那麼明顯的差異。畢竟，電影有它一定的展開方式與收尾方式。

宮崎　現在漫畫連載結束了，假設我是現在才要將「風之谷」拍成電影，我想我還是會拍出一樣的內容，這點是不會改變的。

——電影的結局對之後的漫畫連載是否有影響呢？

宮崎　就像剛剛說的，我不是因為電影已經有結局才依樣畫葫蘆，想要繼續連載漫畫的。電影結局如何一概與漫畫無關，況且我自己也差不多忘了（笑）。

只是當初製作電影「風之谷」的時候，我堅持「風之谷」是以懷抱「願景」的心情打造出來，而不是說明「現實就是如此」的作品，然而等到電影真的拍完了，才

發現自己過度沉溺在宗教的領域裏，心想「這下糟了」，因而深陷困境之中。

因此，既然在拍完電影之後還想繼續連載「風之谷」，就應該有所覺悟，對於宗教問題要比之前更加仔細斟酌，可是一旦提筆，心中盡是疑惑，結果從頭到尾始終沒有弄清楚。

——電影拍完之後的連載分量反而比較多。

宮崎　是啊。所以讀者大概也換過，即使是在雜誌上連載，我想讀者也不見得全盤了解故事內容。儘管如此，對於不瞭解的事，我還是想很多。

——您的意思是？

宮崎　其實，我只要搬出神明，就可以說明整個世界。可是，我不能這麼做。而偏偏我又一腳踏進諸如人類、生命等，原本最不想碰觸的領域。

如果是以人類之間的糾葛與矛盾來解讀這個世界，總會有個答案，可是，假如只是這個層次的話，自己又無法接受。

但要我確切地說點什麼，我又沒這能耐。

當擁有毀滅力量的巨神兵喊「媽媽」時，單單只是

思考我究竟該怎麼辦，就覺得頭昏腦脹。所以，娜烏西卡本人的迷惑其實就是我的迷惑。

——巨神兵在連載接近尾聲時所擔任的角色，與在電影裏面的角色截然不同……。

宮崎 故事的主人翁遇見能帶給自己力量的龐然大物，像這類的象群，以及「鐵人28號」等等。這些不斷出現的劇情，雖然可以用人類嚮往巨大的力量或是渴望成長來加以說明，但是，這類的通俗作品通常會將巨大力量塑造成善的一方，使其帶著曖昧的成分。

事實上，力量幾乎都是靠技術打造出來的，不是嗎？而我認為技術本身是中立且純真的。比方說汽車，它們對我的確是忠心不二，絕對的奉獻。

人類以為機器本身沒有思想，所以感到很放心，但實際上，機器的思想完全是人類所賦予的。就像是一隻狗，不管主人多麼凶惡，牠還是按照命令行事，這般忠心耿耿、純粹奉獻、自我犧牲的精神，就是機器的本質。我想，人類賦予機器思想的看法，應該是源於艾西默夫所著「機器人三原則」。有關「風之谷」裏面的巨神兵，它的創

意本身不足為奇，而形象創造也有許多脈絡可循，可是，一旦把它塑造成《純真無瑕》的形象，卻反而變成相當棘手的一個角色。雖然明白自己會這麼做可能是源於內心對純真事物的熱切想望，但是……。

——自從巨神兵具有意識之後，故事的整個發展就變得不一樣了。

宮崎 一旦開始寫作這樣的故事，即使是自己心中閃過的念頭或是散亂的片段，對我而言都必須是有意義的。縱使這些片段會成為故事的破綻，我也不能捨棄不用。總之，我無法清楚解釋這一切。

我想，我所思考的這些問題，應該在老早以前就已經有人用更加深入、敏銳且恰如其分的言語表達過了。我深深感覺到自己在這方面的能力實在是不足。

——您指的是宗教的領域嗎？

宮崎 人的心中存有包含各種思想、信念等等屬性的想法，而這當中其實有絕大部分是存在於自然界裏……。

我們人類即使會因為種種煩惱而迷失方向，可是一旦想要超越這些煩惱邁向清明境地，又會唯恐所追尋的只

502

不過是小石子、小水滴,諸如此類微不足道的境界。

然而,一旦以言語來敘述這類事物,又將淪為令人厭惡的歪教邪道。更何況我尚未到達那般境界,也沒有任何特殊能力,實在是無法順利寫下去。在那種停滯不前的情況下,當然會覺得巨神兵比人類可愛多了。

——而且,王蟲也比人類可愛。只要閱讀「風之谷」,就會發現還有很多其他可愛的東西。

無話可說

宮崎　對我而言,寫作陷入宗教領域,便無法理出頭緒。因為一方面會覺得就如同「博士的異常愛情」一般,一方面又不知道這種感情是否真的不正常。

人類特有的感情及其他種種,或許是從世界上最單純的濾過性病毒開始共有的。若想要談論這些共有的東西,是否只會在人類身上呈現,必須進一步使用大腦修行,否則辦不到。而在這之前是無法訴諸言語的。

我就是陷進這樣的局面裏,心裏雖然覺得情況不妙,卻也不得不硬著頭皮向前。因為,十年前我就創造了

巨神兵。既然創出這個角色,總不能忘了它的存在吧(笑)。

所以,與其說我是那些作品的創作主體,倒不如說我只是一路尾隨著作品發展。

——意思是說故事是冒出來的嗎……?

宮崎　與其說是冒出來,不如說是故事本來就存在了,而且,根本無法朝自己想要的方向推展。即使這樣還要勉力而為,我覺得相當自欺欺人,可是卻又不得不這麼做,真的沒什麼值得稱道的。

我不知道背負如此重擔的娜烏西卡,到最後是否能夠回歸到平凡的生活,也不知道像她這樣的女孩以後會不會發瘋。唯一可以確定的是,她應該是無法回到原點,而且會留下來繼續奮鬥。

——在電影裏好歹有個結論,可是在漫畫方面,娜烏西卡打從一開始便提出許多疑問,不但無法解決,而且愈增愈多,然後就這樣結束了。

宮崎　沒錯。打從一開始我就知道關於生命是什麼的這個疑問是不可能有答案的,但卻也無法迴避。

我飼養的狗已經十六歲半,身體變得很虛弱,隨時

都有可能會上西天。牠的眼睛得了白內障，只有些微嗅覺，剩下一隻耳朵稍稍聽得到，即使如此，牠還是活著。

看牠的神情，好像不怎麼快活，可是一帶牠去散步，又會露出有點高興的樣子。

這不禁讓我想到生物究竟是什麼。自己的父母雙亡，看到狗卻感觸良多，說起來實在是一種倒錯，不過我還是覺得這條狗和以前所養的不太一樣。就好比說，水面上激起的波紋，隨著不斷的擴散會漸漸變弱，雖然它確實還是剛才激起的波紋，不過已經和剛產生時的強力波紋不同──我大概是這麼理解的。

有人說生物是利己基因的延續，另外也還有其他各種說法，結果大家依然一無所知。或許偉大的人從以前就有在思考種種可能，也就是說，在所謂的學說成立以前，學者專家就已經有所察覺而率先站到入口處了。

宮崎　我漸漸明白你所說的，不了解的事非常多……。

──我了解到不管自然與人類之間的關係，或者是人類本身的自然運作，都不是可以簡單地一語帶過。其實，生存就是生命體在發展中保持「平衡」的方法，為了保持平衡，就必須做一些努力。

不過如果更加深入探討的話，就必須與渾沌不明的黑暗宇宙相互抗衡。總覺得諸如此類的問題，與其由我們思考，倒不如求教從前隱居山林的先知，他們的思想似乎更具關鍵性。

最近，每當聽到從前充耳不聞的宗教語言時，總會感到驚訝。心裏想，啊，原來宗教也是這麼說的。只覺得，這就好像佛教入門書中時而出現的，在簡單言語的背後常隱含某種偉大的體驗。可是，若問我是否已將它轉化為自己的東西，答案則是否定的，我不過就是不知如何是好罷了。

在將語言書寫成文字的瞬間，語言很可能已經開始變質，我和那些三不五時在乎這一點的先進前輩不同，因為我知道如此一來，整部作品將顯得荒謬，所以就決定不再讓娜烏西卡說話。

我本身是很想要把思緒整理清楚的，不過隨著「風之谷」愈寫愈多，反倒完全失去頭緒。總之，就是一種無話可說的感覺。

就好比娜烏西卡本身說不出話來，有可能是因為我

不想使用言語來表現，也或許是覺得當一想到「應該是這樣」而化為言語說出口的瞬間，事實已非如此了吧。

——當娜烏西卡決定「我還是說謊吧」，故事便已接近尾聲……。

宮崎 因為我覺得這麼做，會比較貼近故事主角娜烏西卡的個性，只能說那是她對周遭生命的愛護之情。

總之，因為我站在正義的這一邊，所以要擊潰對手贏取勝利，然後世界才會和平，這種說法是在騙人。單就這一點來看，我絕對敢說根本是個謊言。這世界上的確有善有惡，也有所謂的行善之舉，不過行善之人不見得就是好人，他只不過是「做了善事」，下一刻他也有可能做壞事，這就是人性。如果不這麼想，所有判斷皆會出錯，不管是在政治上的判斷，還是對自身的判斷，其結果都是一樣的。

比土鬼崩潰還要輕而易舉的蘇聯瓦解

——「風之谷」連載期間，國內外都有大事發生，是否有哪一件事影響到您呢？

宮崎 其中最大的衝擊便是南斯拉夫的內戰。

——怎麼說呢？

宮崎 因為，我以為那裏應該不會再有戰爭發生的。南斯拉夫歷經多次戰亂，我原以為他們應該已經感到厭倦了，結果卻不是這樣。這使我明白，人類是永遠不會感到厭倦的，是我的想法太天真。

——而且它和波斯灣戰爭不同，是一種相當傳統的戰爭模式。

宮崎 就某個層面來說，波斯灣戰爭是很容易理解的。因為，伊拉克的政府和軍閥時代的日本政府十分相似。他們把軍隊放逐到荒島或是沙漠，不給水也不給食物，任由他們「自生自滅」。看到他們的軍隊，就彷彿看見日本軍，心裏覺得很難受，不過，南斯拉夫的軍隊並不一樣。

剛開始只是一小群流氓，後來他們的勢力卻演變到無法壓制的地步。這就像德國納粹剛抬頭時，有很多人認為他們只是流氓，可是在不知不覺間，這群流氓卻已坐大，成為無法阻擋的力量。

例如，如果只看CNN新聞之類的報導，大概會認

為塞爾維亞是絕對邪惡的一方。但追根究底，會發現並不盡然。在基督教裏面，清楚區分為西歐教派與希臘正教，所以塞爾維亞會對NATO的態度產生懷疑也不無道理。反而是俄羅斯出面，他們還比較放心。

但若說塞爾維亞是對的一方，這種說法也不正確。因為，它們雙方都很愚蠢，都做了很多壞事。所謂的戰爭，即使有一方代表正義，一旦開打，不管是什麼樣的戰爭都會走向腐敗之路。

——「根本就沒有所謂的正義」，娜烏西卡也曾經這麼說過。

宮崎　我因為喜歡研究戰爭，所以讀過許多相關資料——不過，當別人因此問起「宮崎先生，您喜歡戰爭嗎？」諸如此類的問題時，我會反問「你認為研究愛滋病的人喜歡愛滋病嗎？」——但也因此讓我體會到，我的歷史觀絕對是過度樂觀。

——對於南斯拉夫內戰的誘因、蘇聯的瓦解，您是怎麼看的呢？

宮崎　那時候，「風之谷」的連載剛好寫到土鬼這個國家的滅亡，我自己邊寫邊想，像土鬼這樣的帝國會這麼輕易就崩潰嗎？沒想到蘇聯的瓦解更加輕而易舉，真是令人感到錯愕。

當國家面臨崩潰的同時，人民還是得繼續生活下去，這兩件事，其實是可以同時並行的。很早以前我就一直有個疑問，西羅馬帝國滅亡之時，那裏究竟發生了什麼事？當地人民的生活又有什麼樣的變化？這是我很早以前就一直在思索的疑問，等到蘇聯瓦解，我才覺得自己似乎找到答案了。

——原來如此，時間上還真是巧合……。

宮崎　因此，本來有關土鬼帝國崩潰的部分還有許多必須說明的地方，但由於漫畫連載一個月十六頁已是極限，迫於現實僅留下不少漏洞。像是土鬼帝國為什麼會滅亡、所謂國家又是什麼、它是怎麼樣的一個體系、這個體系又是如何失去功能等的來龍去脈，心裏雖然覺得必須詳加敘述，但就在拚命趕稿而無暇顧及的情況下，漫畫裏的帝國已然崩潰，而存在於現實世界的蘇聯也……。

因「風之谷」而改變想法

宮崎　在決定結束「風之谷」的那段時間，我做了一件可能讓某些人認為我有所轉向的事，那就是徹底捨棄馬克思主義。也可以說是不得不捨棄，因為它是錯誤的，唯物史觀也是錯誤的。下定決心不再以馬克思主義的觀點看待事物，這讓我感到有些吃力。還是以前的唯物史觀寫起來比較輕鬆，現在的我偶爾還是會這麼覺得。

不過，這樣的轉變，並非寫作期間發生了戲劇化或天人交戰之類的巨變，而是因為自己遲遲無法將存在於內心的許多疑問理出頭緒。

總覺得，自己的觀點會產生如此明顯的變化，不見得是因為自己在這個社會上的立場有所改變，而是因為寫了「風之谷」的緣故。

舉例來說，光是將娜烏西卡設定為族長吉魯的女兒──也就是公主的這件事，就讓我心生猶豫。因為，一定有人會提出質疑，認為娜烏西卡是屬於上層階級的人，這既然是可以預見的結果，我當然要準備許多理論來因應。

然而，寫到後來卻覺得這些事都無關緊要，不管出身如何都無所謂，我已經不想再與人爭論此事了。反正沒出息的人無論出身在哪個階級還是沒有出息，好人無論出

身在哪個階級也還是好人。因為，社會上並非只有對與不對，有好人、也有不好的人，有想和他做朋友的、也有不想和他做朋友的。所以，我不想再以階級眼光去看待事物。說什麼勞工階級就絕對是對的，根本是在撒謊，大眾是盲目愚蠢的，民調根本不可信。

整體而言，這僅是回歸原點，算不上是什麼大徹大悟。一想到之前已有許多人提出相同看法，自己只是再次回到原點，便覺得有些沮喪，不過，也只能接受這個事實，並告訴自己，今後一定要對自己的看法負責。

我第一次看到毛澤東站立在天安門前，接受廣大群眾歡呼的照片，大概是在一九五〇年代的末期。他那張臉看起來實在讓人心裏發毛，而且也不討喜。但既然有人說他溫和寬厚、具有許多優點，我就想，照片裏的他一定是碰巧身體不適，所以才會拍得那麼難看（笑）。我真的是這麼想哦！不過後來想想，我應該相信心裏發毛的第一個感覺才對。

類似的事情發生過很多次。我一直想要以自己既定的觀念去設法壓抑內心的感覺。不過，我現在已經不會那樣了。對於現今的政治家，我一律只憑感覺去判斷。

507

——以直覺……。

宮崎　與其說是直覺，倒不如說是覺得某人還不錯的那種感覺。一個政治家就算沒有什麼能力，至少也要看起來像個好人。既然不可能有太大的期待，當然選擇看起來最善良的人。就現階段而言，我只能以這種標準來看待事物，換句話說，就是回歸到不思不想的原點了。

——這並非回歸原點，而是登峰造極了吧。

宮崎　我覺得自己應該是在原地打轉啦……。舉例來說，美國有所謂的「龍貓的森林運動」民間觀光資源保護團體，他們以我們製作的電影人物作為號召推展各項活動，可是，我們並不是因為這樣的活動是正確的就答應給予支持，而是覺得推廣活動的那些人真的非常好，真正腳踏實地在做事。

這群人早在推廣活動之前就已經愛上山峰丘陵，一有空閒便會漫步在山間，欣賞植物、觀看群鳥，並不斷思考是否能改善當地的生態環境。因為是他們，所以可以使用我們的人物代言，如果是生態法西斯派那一類的人出面的話，我想我會拒絕。

因此，最近我會往來的人，不是看他做的事對或不對，而是看他是不是個好人，這樣一來，我的世界就越變越小了（笑）。

以清理居家附近河川來「解決」環境問題

——在開始寫「風之谷」之前，那股對日本現況不滿的情緒，後來如何了呢？

宮崎　由於已經過了那個因泡沫經濟問題浮出檯面而讓人倍感挫折的階段，所以現在的我對之已是風清雲淡了。雖然問題還是沒有解決，但由於外面的保護牆已經垮了，反而才能夠直搗核心。

其實，稻米產量不足根本不是什麼大問題，又不會因為這樣就餓死，反倒是所謂的經濟力才真嚇人。

——您是指想要什麼就能買什麼的能力吧。

宮崎　如果這想發生什麼事會被認為匪夷所思，只要以泰國米不好吃等理由就可以解決了，那股內在潛力真是令人訝異。這同時也讓我領悟到，一個缺乏經濟能力的國家假如要生存下去，肯定會相當辛苦……。

我已經很厭煩了。

說出來不怕你們誤會，對於討論日本農業的問題，本問題。

在偶然的機會下，我認識一位務農的朋友，他一直使用沒有農藥的有機方法栽種稻米。於是我們家就和他簽約買米，收成不好的時候漲價也沒有關係。就這樣，我們家的農業問題就解決了（笑）。

當然，這種做法無法解決任何問題，我固然可以理解那些人是在盛怒之下才寫出「日本的農業將會崩潰」之類的聳動言論，但那就跟「日本的電影將會滅亡」的論調一樣，早已讓我感到厭煩。

總覺得事情不是這樣的，應該沒有這麼容易就能夠論勝敗。在談論農業問題的時候，農協只會說一些有的沒有的，反而讓我更加不耐煩。於是，我決定乾脆把它當作個人問題解決就好。雖然這不是值得讚揚的好方法，不過……總比有人因此而餓死要來得好吧。

最近由於想法上有了轉變，對凡事比較不會去深思，所以在環境問題方面，我通常都是有空才會加入當地人打掃附近河川的行列，我想，這樣就可以了。不過，我知道這樣做就好像是撿拾地上的塑膠袋，一樣無法解決根

本問題。

總之，假如想要面面俱到，反而會有許多做不到的地方。總覺得人類在整體與個體之間存在著隔閡，所以很多事都做不好，但往往人類又可以在個體的作為上獲得滿足，這一點是目前最令我滿意的。

就整體環境而言，如果是從山上或飛機裏往下看，會覺得很糟糕，但一旦來到地面，看到約五十公尺左右的美麗道路，又會發出讚嘆。這時候若是天空晴朗亮麗，不知不覺便會打起精神告訴自己，啊，總會有辦法的。每次都像這樣，因著眼點不同而經常改變想法的情況到底是怎麼回事呀！

因此，與其在座談會或演講台上大放厥詞，還不如付諸行動比較適合自己。不過，就算車子會排放廢氣造成污染，我還是要開車，除非大家一起放棄開車，我才會照辦，否則我會堅持到最後，對於那些想開車的人，我會大放厥詞說：一公升汽油的定價應該一口氣提高到三百日圓（笑）。

——如此一來，汽車就會減少了。

宮崎 我只要聽到「汽油降價可以刺激日本經濟」

之類的言論，便火冒三丈。如果有人無論如何都要開車的話，就隨便他好了。因為，即使每個人都有車可開，也不代表人類社會就是絕對的進步或平等。

現在無論談論任何事，都會觸及到大眾化的問題。

我應該也是屬於一般大眾之列，看到齊柏林飛船的照片也會興起好想搭乘看看的念頭，不過，倘若使用時光機回到那個時代，我大概是屬於無法如願的普羅大眾之一吧。儘管如此，我並不認為每個人都能搭乘飛船的那個時代就比較好。

今年，我想在這棟大樓（製片場）的頂樓鋪土種草。這麼做雖然解決不了任何問題，但總比光會生氣來得有意義，至少冷、暖氣的費用會減少一些。我想，一定會有很多人認為，這樣做根本起不了什麼作用，事實也的確是如此，不過，我是覺得，既然自己有能力這麼做就應該身體力行才對。

——曾經有位攝影師發起運動，希望讓車諾比核害中受到輻射污染的小孩能到日本來接受治療。結果，小孩在日本待了一個月左右，就因為營養狀況良好而變得健康。一個原本已經長不大的小孩竟然開始成長了。

攝影師心裏很清楚，一個月以後，小孩將被送回去，小孩的身體狀況肯定又會變回原來的樣子。他同時也暗自苦惱著，就算能帶十幾個小孩過來，但對於其他幾萬個小孩卻是愛莫能助。我覺得其實這樣就夠了——雖然這麼說會引起誤會——但是，一個人的能力畢竟有限，所能做的就是這麼一回事而已。或許有人會說：「假如那個小孩死了，一切不就都沒有意義了嗎？」我覺得話不能這麼說，因為，那個小孩的感受，就是整件事的意義所在。只是，一旦將這個事實化為言語表達出來，往往容易招致重大的誤解。真的是很難。若是以結果判斷是非，很多事情都將會變得難以說明。假如說「此時此刻才是最重要的」，只怕會被解讀成享樂主義，所以說真的是很難。用言語表達，真的是一件困難的事。

——因為語言很容易被解讀。不管你怎麼說，別人都可以雞蛋裡挑骨頭。

宮崎　很多事都無法以言語表達，我會說出「只要清理河川就好」這種話，就是因為有太多人在我身上貼「環保標籤」，所以我才……。

——意思是說，您是故意給人說氣話的感覺，對吧。

宮崎　沒錯，事實上，我什麼都不想說，只想保持沉默。畢竟這只是社區鄰里之間的互動交流而已。

不清楚的地方就保持原狀

——完成電影「風之谷」的製作後，您在繼續進行「風之谷」漫畫連載的同時，還陸續製作了「天空之城」、「龍貓」、「魔女宅急便」、「紅豬」等多部動畫，這些作品的類型和「風之谷」並不一樣。

宮崎　我覺得，這些動畫是託「風之谷」之福才能完成的。因為，「風之谷」是我所有作品當中感覺最具分量的一部。回到那個世界是一件很痛苦的事，所以我不想回去。雖然是在現實社會裏畫漫畫，但進入「風之谷」的世界後，便很難回歸現實。

——所以您才想要漸漸脫離，是嗎？

宮崎　沒錯。那部動畫只要出現就會立刻引起騷動。其實，一般無聊的日常話題也很吸引人。諸如「那傢伙怎麼在偷懶」、「你也該討個老婆了吧」（笑）的用詞也都非常粗俗。不管觀眾捧不捧場，我是故意這樣拍的。

等到拍完電影，正想放鬆休息一下的時候，「風之谷」已經在那裏等著我。那種感覺真是討厭。於是我就東晃晃西逛逛，過了半年左右，迫於無奈才開始動筆。因此，就像剛才所說的，我會去拍其他的電影，應該是想逃避「風之谷」的心理在作祟，這是實話。

雖然不全然是由於「風之谷」太沉重，才想到要製作其他輕鬆小品，但假如沒有繼續寫「風之谷」，我應該會為了想要增加那些電影的深度而手忙腳亂吧。不過，這純粹是我現在的隨意推測，當時其實並沒有經過特別的思考，完全是在隨心所欲的心情下拍的。

既然「風之谷」不算是預期計畫中的作品，我以後應該就不會再重複類似的題材了。

——「風之谷」結束後的此刻，您有什麼想法？

宮崎　「風之谷」的結束，並不代表所有的故事已然結束或是畫下句點。故事仍會不斷的發展，只是已經來到「從今以後彼此應該已經了解了」的境界。也就是說，我打算讓它和我們一樣，並列在現代渾沌世界的起跑點上。

今後大概還會發生一大堆意料中的蠢事，我們當然

也會因此付出相當的努力。而既然看得出來同樣的事情今後將不斷上演，我當然會想要趁著這個時候做個了斷。

在寫作的過程當中，我察覺到一件事，那就是娜烏西卡實際上的任務並不是成為領袖或是去領導眾人。而是代表眾人持續關注事物，扮演著一種類似女巫的角色。

不過，由於我將信賴娜烏西卡的那些人塑造成真正的事物運作者，這在一般故事的結構上是說不通的，因此也讓我苦惱了很久。

現在雖然總算結束了，但在單行本的完結篇出版以前，連同剛才我所說的，還有許多地方必須加以整理。不清楚的地方就保持原狀，暫且就此打住吧。

不這麼做的話，自己四十幾歲開始寫的作品恐怕沒有完成的一天，而我也就沒辦法安心當個老人了。事實上，當漫畫連載結束的那一刻，我真的覺得自己一下子老了許多。

不過話說回來，故事其實根本沒有結束，當然也就感受不到解脫的滋味，真是傷腦筋。要是能說我覺得如釋重負，不知該有多好。至少在心理上會感到比較輕鬆才對，只可惜天不從人願。也許有人會問，是不是不必寫就可以輕鬆了？但是對我來說，那樣做只是把之前排在第二順位的痛苦工作，升格為第一順位罷了（笑）。

——因為，您可以預見等待解決的課題總是堆積如山，對吧。

宮崎　沒錯。關於這一點，娜烏西卡應該是最瞭解才對。

（「よむ（閱讀）」岩波書店　一九九四年六月號）

持續不斷進行的動畫作品「熊貓」

這是一部令人懷念的作品。是一部無論在描寫階段、繪製階段，或是前往觀賞時，都能夠讓人感受到溫暖的難得之作。

我花了一整晚寫好企劃書，但是提出之後隔了好幾個月，依然沒有任何下文，直到在收音機裏聽到中國將贈送日本兩隻熊貓的新聞，才認為這個企劃一定會通過。結果不出我所料，公司在極短的時間內倉卒決定進行製作，因此，就這層面來看，可說是順應熊貓熱所誕生的作品。不過，就我自己來說，當我在看過高畑先生於短時間內一口氣寫好的企劃文案時就有一種預感，覺得這個企劃案應該可以創造出一個美妙的世界，正因為那股悸動從未消退，所以我從不認為搭熊貓熱的便車是一件問心有愧的事情。

前幾天，我在看過片子之後，雖然覺得假如製作的時間能夠再充裕一些，應該可以做得更好，但是，同時也清楚記得，儘管當時沒有正式的準備期，在繪製故事舞台時卻沒有任何猶豫，可以說是輕鬆完成。

櫻樹夾道的城市、波斯菊盛開的庭院、轎車鮮少經過的郊外靜謐風光，在在都是神田川尚未變成臭水溝而廣為騷人墨客歌誦時的美麗景致，同時也是深植我心的兒時回憶。當然，電影所呈現的世界和當時的現實狀況是有差異的。當時的日本比現在窮困多了，無論大人或小孩，身上都背負著不同於現時（或是同於現在）的痛苦與嚴苛考驗。然後，日本人為了擺脫貧困而努力不懈，因而在物質方面獲致超

平想像的成果。時至今日，許多人終於發現，在物質水準提升的同時，我們也失去了多東西。

「熊貓」所描寫的世界，並不是我們這些工作人員的鄉愁寫照。我們只是希望能夠藉由漫畫電影的繪製，把想像中的昔日日本、舊時的街道景觀，還有潛藏著無限可能的日本今日風情，當作是一項深具意義的課題，持續不斷的將它們呈現出來。

（ＬＤ　ＢＯＸ「熊貓家族（パンダコパンダ）」製造・發行／小學館　販賣／Pony Canyon　一九九四年八月十九日發行　再者，最初刊載於一九七二年King Record發行之戲劇篇LP）

「熊貓」作者的話

「熊貓」雖然是二十年前左右的作品，但是對我們（高畑勳先生、大塚康生先生、小田部羊一先生）來說，卻是一部非常有意義的作品。

當時的電影界洋溢著一股風潮，認為小孩子偏愛華麗熱鬧的作品。可是，我們卻認為一些生活小事應該也潛藏著無窮的樂趣才對，因為想製作一部真正讓小孩子感到高興的作品，所以有了「熊貓」這部作品。

電影公開放映的時候，我帶著兒子和姪子一起到電影院去觀賞。由於它是和酷斯拉電影合併放映的作品，所以片長較短。可是，電影院裏的孩子們卻看得非常高興。看到最後甚至還一起合唱主題曲。我

感到很驚訝。他們的舉動使我感到無比幸福。有了這些孩子的支持，我更加確定今後的工作目標。

不過話說回來，熊貓這種動物本來就具有開朗悠哉、閒適自在的特色。只要靜靜的待在那裏，無須任何特別的肢體動作，就能夠為周遭的人帶來幸福的感覺。就這方面的意義來看，我覺得龍貓和熊貓都是一樣的。因為，只要是能夠讓小孩由衷感到快樂的作品，就必定擁有使人幸福的力量。

（「THIS IS ANIMATION　熊貓家族　雨天的馬戲團篇」小學館　一九九四年九月一日發行）

畫面已在腦中浮動

宮崎駿先生出版新的畫冊，標題叫做「魔法公主」。這個故事是「美女與野獸」的翻版。舞台設定在日本，描述一個不受父親疼愛的女兒被迫嫁給怪物，並且千方百計想要從惡靈手中救回父親。這是將一九八○年為廣告企劃案所畫的意象構成（Image Board）加以整理而成。原本束之高閣的企劃案終於開始動了起來，於是趕在電影上映之前，先推出畫冊。

宮崎先生在處理意象構成的時候，用了透明水彩。他和水彩的交情已經超過三十年以上了。他說，用透明水彩的好處就是「簡單方便」。只要再準備個調色盤和筆洗就萬事ＯＫ了。

「只要把顏料擠到調色盤上面，就可以用好久好久。即使乾硬掉了，只須加點水就可以再使用了。因此，買一次就可以用上好幾年又不怕壞掉，我想，世界上再也找不到這麼便宜好用的畫材了（笑）。

就宮崎先生來說，他並不是用透明水彩來描繪作品。因為，所謂的意象構成畢竟只是在籌畫電影作品之前所需的一項準備作業而已。

「畫出意象構成的首要目的就是要讓工作人員明白，我想像中的故事舞台雛型，同時也是要讓自己的想像具體、明朗化，等到自己能夠完全理解掌握之後，就沒必要再畫下去了。所以。通常是畫到一半就停筆不畫了。」

正因為如此，他對紙和筆一點都不講究，假如是在工作室裏，他會直接跑到工作人員那裏去，隨手拿起一張紙，借來一支用過的舊筆，就那樣畫了起來。

「因為老是工作纏身，沒閒功夫琢磨，所以只好盡可能速戰速決。對於透明水彩的正確用法也完全視若無睹，一切都是我行我素。先用鉛筆打個底稿，然後用透明水彩快速塗描一下，盡可能簡化步驟（笑），一切以畫得又快又多為原則。」

透明水彩具有「不會扼殺線條」的優點，最適合用於鉛筆或原子筆的著色。宮崎先生用的Holbein生產的透明水彩。他通常買二十四色盒裝品，然後再加買五、六種顏色。

「顏料的數量並不是越多越好。我曾經買過一個大型調色盤，結果用到最後，把每種顏料的位置都給搞混了。所以還不如固定用一個調色盤，一旦用上十年，每種顏料的放置位子都已經深植腦海，無須多加考慮便可輕鬆取用。」

從那之後，他不再使用大型調色盤。即使是在素描旅行時，也只須準備一個Holbein的調色盤就夠用了。不過，有鑑於實景素描太花時間，所以，宮崎先生通常是採取邊走邊看，先將街道和建築物、房

間的格局等記在腦海的方式。

宮崎先生唯一感到不滿的是，那些顏料的配色都不符合日本的自然。倒是去歐洲時，他反而覺得

Holbein的顏料色彩與歐洲風光相當協調。

「日本小學生所用的茶色顏料是紅松樹幹的顏色。可是，現在在我們的生活周遭卻已經沒有那樣的顏色了。雖然現在的顏料盒裏依然有茶色，但我覺得最好不要用。因為我覺得，給小學生用的顏料應該更貼近大家所熟悉的自然色彩才行。其實只要有十八色左右，就可以充分調出泥土、樹幹等日本混合林的天然色彩，根本不需要用到綠色或黃綠色之類的人工顏色。」

宮崎先生本身習慣將顏料調混後再使用。其中最小心在意的是膚色。

「一旦失敗就無法再修正，因此，我會先將它調稀一點再薄塗於紙面上，然後等到塗其他顏色時，若覺得顏色太淡，就會再多塗一層。倘若真的失敗了，我會加點白色進去，然後再重塗一遍，這樣就可以改變整個色感了，只是，經過彩色印刷，會讓人有些失望。」

事隔多年以後才以大開本畫冊方式問世的「魔法公主」意象構成，是他利用當時腦中資料，花不到一個月的時間就畫好的東西。他在畫意象構成的時候，通常不會刻意去閱讀資料。展開製作之後的勘景行動，也只是為了「再次確認」，「以便決定能夠唬人的範圍大小」。諸如中世地方武士的屋舍配置和建築構造等，都是將平日所關心的事物直接搬到作品內。

古代的畫卷也是如此。

「在十二世紀的畫卷裏面，無論是貴族或是散步其間的平民百姓，在畫裏的尺寸大小都是一樣的。

因為，當時的畫匠是以等距離的視線在作畫。這樣的畫法在世界上算是相當稀少。而身為日本人的我們，當然也就或多或少會受到一些影響。」

在「魔法公主」的時代考證方面，他們也試著盡量去表現出人民在生活上的種種細節。不過話說回來，拍成電影的感覺，似乎和當初的意象構成有相當大的差距。

「剛開始是用大腦皮層和前頭葉的部位在思考，但總覺得有點使不上力，於是只好往後推，用深入一點的部位，也就是用腦部底層的潛意識去思索，既然是這樣被硬逼出來的東西，當然就必須全心信賴，否則就會變成是淨說大道理的電影。大老爺被惡靈附身變成大壞蛋，這樣的劇情實在太無趣了。我覺得，要是變成更加有魅力的人物，應該會比較好。」

此外，維多利亞時代的小說中所描述的惡魔，也是他的靈感來源。

「那些小說裏的惡魔都有著英姿煥發的神采。開朗樂觀、慷慨大方、各個都是好男人。可說是現代人心目中的理想化身。最負面的角色就一定有著一張萬分嚇人的臉，這樣的模式讓人一看就覺得無趣。而且也容易讓人一擊就倒。於是我就假設，倘若這個角色很難讓人擊敗的話，那麼，公主和女婿的陰魂該怎麼辦？雖然尚未得到解答，但正因為如此，才值得拍成電影，不是嗎？」

宮崎先生說：「動畫是一種永遠不會熟練的勞動工作。」這種工作不同於憑藉自己的美感和領悟在創作的工匠，而必須在各種不同的狀況下，聚精會神地努力製作出一件商品。「魔法公主」即將在一九九四年的秋天展開製作，而所有的相關計畫此刻都已經在宮崎先生的腦中盤旋。

（「新しい画材ガイド　水彩」美術出版社　一九九四年九月一日發行）

隱喻的地球環境

採訪者／山本哲士・高橋順一

生命型態與王蟲

山本　這次企劃的地球環境文化學單元，就是要從文化的觀點來思考跟地球環境有關的問題。適逢宮崎先生完成「風之谷」這部作品，讓我讀了以後，感動熱淚盈眶。在此，我想請教宮崎先生對於環境的看法。關於環境問題，每次一提到地球環境是如何遭到破壞，地球正處於存亡危急之際這方面的議題，人們好像都不太能理解。可是，以「風之谷」那樣的形式來表達時，就會讓人聯想到許多的實際問題。所以，我現在都建議學生「閱讀『風之谷』」，因為我相信，比起那些學者的大聲疾呼，這本書應該能帶給他們更多的省思和感覺，進而促使他們認真地面對現實的問題，這樣不是很好嗎。

請恕我冒昧，首先，最想請教您的是關於王蟲的問題，因為，王蟲讓我非常感動，但是，王蟲究竟是什麼樣的東西？又是存在於何處？是如何被發現的？或者您創造出像王蟲這樣的角色是想表現什麼呢？能否請您稍微說明一下。

宮崎　我都不記得了。畢竟已經事隔十幾年。不過，該怎麼說呢，記得我在小時候只要看到泰山這部電影，就會覺得很興奮，因為，泰山只要「喔──喔喔──」地大聲呼喊，大象就會成群結隊過來。雖然電影裏把非洲象畫成了印度象，不過在我的心目中，總覺得大象是史上最強的動物，牠們會激發我內心的憧憬與嚮往。我想，這種感覺是大家都曾有過的吧。等到唸小學之後，知道機關槍可以射死大象，著實讓我感到非常沮喪。因為我一直以為，大象會用厚實的粗皮將子彈彈回去，而不會被打死。在通俗文化中，經常會以各種形式來表達這種對於強而有力的形體的崇拜心理。在山川惣治先生的作品「少年肯尼亞（少年ケニア）」中，有一隻名叫達納的蛇。我不知道作者為什麼要安排這樣的角色出現，但是，只要看到那隻蛇悄然出現，就會讓人覺得很安心。

還有一部叫做「大魔域（The Never Ending Story）」
的電影，應該也有一些關聯吧。它的電影情節和原著不太
一樣，電影中安排了一隻龍的角色，那隻龍的表情很單
純，讓人一眼就可以看穿牠的心思。我覺得這樣好無趣。
因為，看起來深不可測、難以捉摸的對象，才會讓我們產
生憧憬。也就是說，越是擬人化，越是容易使人產生移情
作用的角色，就越無趣。與其說我想要超越那樣的框框限
制，倒不如說這樣的觀念早就根深蒂固了。一直以來，人
類對於比自己巨大、難以理解的物體或是力量，本來就非
常地崇拜。並不是只有我會這樣而已，這是祖先時代便有
的記憶，然後經過不斷的傳承，而變成我們每個人都有的
想法。想想自己，再想想大自然，就能夠明白箇中道理
了。儘管不曉得原因為何，但是，在我們心中都認為，大
自然擁有無窮的力量，那是一種超越了人類善惡界線的巨
大力量。

看了「大魔域」後，總覺得他們的觀點是錯的。因
為，太無聊了。例如龍等等。除此之外，還有一隻巨大石
龜，只可惜那傢伙是一臉的醉相。假如牠有著一雙深邃神
祕的眼眸，當我看到那樣巨大的生物從石頭迸出來時，應

該會很感動才對。但是，他們卻把牠畫得像是個酒鬼，當
我看到那張酷似迪士尼卡通人物、矯柔造作的臉時，就越
發覺得製作這部片子的人自然觀太狹隘。根本看不下去。

高橋　對歐洲人來說，或是在歐洲文明當中，似乎
已經找不到未經人類染指的大自然了，至少我想不起來。

宮崎　我不曉得是否整個歐洲都是這個樣子。我去
愛爾蘭時就沒這種感覺，不過，一說到歐洲景觀，Tyrol
提羅爾省的自然是最佳代表。真的讓人不喜歡。這裏是森
林區，那裏是牧場區，那一邊是人住的地方，這裏是馬
路。一切都是經過規畫的。真的非常無趣。散步其間，一
點都不覺得好玩。

山本　這樣的想法跟王蟲的造型有關嗎？

宮崎　我想，小時候有抓過昆蟲的人，都會有相同
的經驗。譬如看到蟬的頭呈現凹凸狀，一定會驚訝地叫著
「怎麼會長得如此有趣呢」。蟬有三個單眼吧！那是小小的
紅點，就像寶石一樣。我第一次看到時真的很驚奇。蜻蜓
也有所謂的鬼蜻蜓或銀蜻蜓，顏色好漂亮。小孩子第一次
看到這樣的昆蟲，都會忍不住直呼「好棒」。像獨角仙的
幼蟲、花蟹背部的彎曲弧度、長得像太空船的螞蟻等，都

會讓人覺得每個動物身上都蘊藏著一種世界的秘密。唸小學時，當老師說蜘蛛有八個眼球時，對我簡直是晴天霹靂。心裏想，「有八個眼球，要怎樣看東西啊？」。王蟲就是這些動物的集合體。我每次在塑造龐然大物時，絕對不會選擇爬蟲類、哺乳類等的動物，因為太好懂了。

我一定是選擇生活於不同生態系的動物。就技術面來看，不管你如何改變爬蟲類或哺乳類的外型，還是覺得牠很熟悉，反正就是集動物局部外觀之大成，沒什麼新鮮感。所以，我會選擇昆蟲類或節肢動物，以組合出一個不明的角色，這樣比較不容易移情作用。因為我覺得，既然很多人都討厭昆蟲，就乾脆以不受歡迎的生態系生物為角色，反而能夠營造震撼的感覺。不是有個字是「蟲」嗎？

我曾跟朋友借了一本戰前的書，裏面有很多缺字真的很多，實在看不懂的很多，但卻也在不知不覺間將「蟲」這個字牢記下來。王蟲這個名詞，可以說是蟲中之王的意思，也可以說是「砂之惑星」中的沙蟲或諸星大二郎的「Ohm」之類的佛教語言的混合體吧。「因為是大蟲，所以就是王蟲」，或「因為有好多隻腳，所以有三

號代替，作者是江戶川亂步，缺字真的很多，但卻也在不知不覺間將「蟲」這個字牢記下來。

個蟲身」，我就是任這樣的想法驅使下創造出王蟲。接下來就是去思考如何將牠具體呈現出來，或是思考「這傢伙長成成蟲後會是什麼模樣」等等。

高橋　王蟲應該永遠都是幼蟲吧？

宮崎　我也曾經想過很多狀況，心想「說不定有一天，牠們會突然全都變成蟲，所以才停止多餘想像，沒有真的那麼做。因為，就這個故事來說，我覺得王蟲還是不要長大比較好。

森林與腐海

山本　腐海因為王蟲的到來而有了一番新氣象，不過話說回來，假如在植物與動物之間、或是兩者的背後，真有苞子和菌子的存在，而且大量繁殖蔓生的話，不知會是什麼樣的狀況？那種感覺應該就像我們的環境因為黴菌叢生而腐壞的樣子吧。

宮崎　不對，腐海的意思是腐敗的海洋，這個地方位在克里米亞半島與亞洲大陸的連接處。因為海洋面積消

退，變成沼澤地帶，所以人們就將那一帶稱做腐敗的海洋。當我第一次聽到這種說法時，印象就非常深刻。對人類來說，黴菌遍布叢生就表示面臨腐敗的命運。假如說樹海是用來形容樹木多得有如海洋一般、形成黑壓壓的一大片森林的話，那麼，用腐海一詞應該是不錯的形容。只不過我一直在猶豫，想把腐海改成世界的界，直到最後才決定「兩者皆可，擇一而用就好」。總之，那個地帶是真實存在的一個地方。

高橋　腐海給人的印象非常強烈。它讓人大感震驚，也推翻了我們茫然的自然觀。我那時就在想，像這樣用「反面」手法來描寫自然，您的靈感不知是從何而來。

宮崎　在「馬克白」（「Macbeth」，編註①）的最後，森林不是整個動了起來嗎？雖然有人預言只要森林不動整個世界就會平安無事，可是，到最後森林還是動了。當我在小時候第一次聽到「森林會動」這句話，真的是嚇壞了。之後這想法一直都在，也讓我有了個念頭，認為：「森林要是真的動了起來，應該會不錯吧。要是能做出這樣的一部電影，應該會蠻好的吧。」因此我就想：「假如樹木真有詛咒的力量，人類可能早就被它們殺光了吧。」

要是去推翻植物是毫無防備能力、任憑人類殺伐的觀念，營造一個會主動攻擊的森林，應該會別有一番趣味才對。換句話說，大家在描寫自然時，如果只停留在呼籲大家要保護自然，否則自然就會消失，那其實是一種傲慢的說法。我厭惡這種說法。大家只會把自然描寫得可愛。可是，我覺得它應該有更可怕的一面才對。總覺得現今人類的自然觀與實際狀況有一些落差存在。即使是現在，我們走進森林，仍然會有一種毛骨悚然的感覺。仍然有人人不敢通行的恐怖道路存在。我在經常前往小住的山間小屋附近的道路散步時，依然會碰到令人心裏發毛的小路。試著詢問當地人：「那條路上是不是有什麼？」結果真有人回答說：「對呀，那裏會讓人全身發毛。」所以，我相信「自然是偉大的，我們要珍惜自然、保護自然」的道理，但是，它只是我們所擁有的世界的一部分。雖然我們現在面臨的是如此，但我們千萬不可忘記，在人類的歷史當中，森林的力量也曾經遠遠凌駕在我們人類之上。既然如此，一個具有攻擊性的森林就能夠成立。

山本　一旦深入腐海的中心，就不再需要戴面罩，因為那是一個潔淨無比的地方。而且，老婆婆還說：「不

●作品

要妄想阻止腐海的侵蝕，還是順其自然比較好。」產業社會以征服才能致勝為信念，您卻告訴人們這樣的想法是行不通的，並且認為髒污的底層就是潔淨，不知您這樣的想法是如何形成的？

宮崎 只要想在那樣的世界求生存，就自然會歸納出那樣的結論哪。C・W・Nicol（編註②）在看過電影版之後非常感動，並且說：「最後的腐海都長出新芽了，大概會派遣開墾團前往開發吧。」我聽了只覺得「這個人一點都沒有變，作法還是一成不變」。本來想說明「我想表達的不是這個意思」，後來因為覺得麻煩只好作罷。因為，我明白自己的陳述在理論上並不明確，但那卻和自己的心意最能相合。況且，我並不是在開始架構整個故事時，就認為腐海的底層打從一開始就是純淨無垢的。

高橋 那個場面是整部電影最令人印象深刻的部分。

宮崎 那是我在畫完漫畫之後才察覺到的。發現自己「在那部分的表現其實是不合情理的」。不過，漫畫部分因為有整體的脈絡可循，所以並不覺得突兀。因為是後

娜烏西卡躺在地上，說：「我到現在才明白腐海的意義。」那個場面真的是令人難忘。

來才察覺到，所以在電影方面雖然是印象強烈的畫面，但在漫畫表現方面就點到為止，只讓她說了一句「天空真美」而已。總之，類似這樣的素材如果要跟著理論走，就勢必會露出破綻，所以只好憑著自己的感覺去做。一切以「這樣的表現我自己能夠接受」為原則，然後再去思考其中的含意，並進而為它找出理由。有很多地方都是這樣做出來的。

山本 那樣反而能夠創造出一套完整的理論。只要設定出相反的價值觀念，和諧的世界自然能夠順勢而生。歐洲世界對於相反的存在事物一向抱持排斥擠壓的態度，相形之下，宮崎先生的亞洲式理論設定顯然就讓人感動多了。雖然有人認為這純粹是偶然，但正因為這樣的偶然才能成就一套純屬〈意外〉的感性理論，讓其中的可能性演變成無窮的趣味。就像娜烏西卡所駕乘的滑翼機，一開始是利用引擎啟動，後來卻是乘風飛行。一方面使用他律能源，另一方面也用風等天然的自律能源。諸如此類的表現手法，假如以我方才的說法來看，就是以隱喻的方式架構出一套超乎產業社會思維的理論，我個人覺得是非常有趣的。還有，機械本身所具有的概念也透露出宮崎先生饒富

523

趣味的獨特技術概念。

技術概念

高橋　「風之谷」我雖然喜歡，但其實「天空之城」才是我的最愛。因為它表現出非常卓越的機械概念。拉普達的世界雖然極其單純，但沒有人知道它代表的，究竟是一個過去的世界還是一個接近未來的世界，這可說是一個待解的謎。

宮崎　我是用以往科幻小說的概念去製作那部電影的。時間設定在蒸氣火車盛行的年代。所以，大氣層外不是大家想像中的群木枯萎的景象，因為那個年代群樹尚未枯萎。至於結尾部分也完全是「自己覺得好就好」。因此我想，大家最好把它當作是在十九世紀末所寫的一部科幻小說。

山本　在那裏，有大型的機器人在保護小花和雞蛋呢。

宮崎　我想，我個人的機械觀大概只能用胡思亂想四個字來形容，因為，每當我在大熱天裏開著自己那台破車時就會想「熱死人了」，不過話說回來，「車子的引擎真是耐操盡責，一點都不嫌熱，為什麼它肯犧牲奉獻到這種地步呢」。人類製作機械的目的，無非是把它當作手腳的替代工具，可是，機械對於自己卻有犧牲奉獻的無窮期許。就生物來看，這雖然是極其單純的東西，但卻是生物生生不息的原始動力，我這才發現自己創造的是一個生物的原型。我明白人類心中最聖潔的東西，諸如奉獻、自我犧牲之類的觀念最近都已經不流行，但若問什麼最能夠感動人心，還是非單純的東西莫屬。它不是從複雜之物衍生而出，而是世上萬物最接近原型的那個部分。以音樂來說，它是宇宙原有之物，只是人類將其具體化而已。星星和風即使無人聽聞它們依然持續出現，然後人類透過電波和震動接收這些訊息，並且將其化為音樂。營造「有音樂」的氣氛，就是我在這部電影裏所要表達的意念。如此一來，就可以從機械本身因為不喜歡朝漫無邊際的複雜化方向前進，所以有可能自行退化，也有可能不順應時代潮流的方向去思考，那麼，機械本身具有靈性也就不足為奇了。因此，一個會對古董機車呵護有加的人，一定是對機械有著難以言

524

喻的特殊感情，所以即使翻閱機車雜誌也不會因為「這個不錯」而興起換一輛新機車的念頭。因為，這將會喪失掉相當珍貴的東西。我非常不欣賞每隔兩年就換一輛新車的傢伙，我比較喜歡能夠從機械的神奇之處感受到一種泛靈力量的人。

山本 所以，您才將拉普達畫成船的形狀，並讓它在空中飛翔。

宮崎 可是，像那樣的東西在十九世紀可是很多的。其中尤以朱勒·凡爾納（Jules Verne，編註③）所寫的海洋科幻小說最是有趣。在那之後，雖然隨著潛水知識的日益豐富而出現各式各樣的類似小說，但是卻都無趣極了。因為，朱勒·凡爾納的海底探險和他本身對於內心世界的探索是重疊在一起的。書中描寫出對於海洋的無限憧憬，認為海洋是個深奧豐富又充滿秘密的世界，正好與個性奇特的尼莫船長相互輝映，同時也表露出作者內心世界的深度，以及整個世界的深不可測。書中最有趣的部分就是不斷嘗試要飛的過程，畢竟，人類「想要飛上天」時的模樣和乘滑翔翼或用吊具飛行時的姿勢是不一樣的，因為，那與人類內心深處想像中的「飛上天」情景還是有

段差距，所以才會不斷地努力生產研發。因此，人類即使已經在天上飛，還是會認為那與「想要飛上天」的心情有所差異。我想，這正是人心奇特有趣的一面。

然後，冷氣終於再也不能修理、電力也不再供應、「可以出現影像畫面的電視機成為過去式」的日子總有一天會到來。現在送修個冷氣至少要花上二個禮拜的時間，儘管如此，維修工人總會想辦法如期完成，但是我認為，無計可施的時代終將到來。因為，我們即將面臨電線依舊存在，電力卻早已匱乏，維修保養不再管用的窘境。而且，我個人很不喜歡「所有的事物將朝同一個方向進展演變」的思維。

山本 那個機器人也成為如巨神兵一般的生命體呢。

宮崎 那方面讓我傷透腦筋，不知如何是好。娜烏西卡感到很為難，我也覺得很為難。因為，牠應該是最具有奉獻精神的。只要是破壞力強大的東西，都具有自我犧牲、高風亮節、純潔無瑕的偉大情操。人類不應該一廂情願將萬物區分為有生命和無生命，然後就認定那些東西應該完全犧牲奉獻、任憑我們擺佈。這雖然和既然養雞是

525

為了吃牠們的肉，當然殺雞也就沒什麼好大驚小怪的道理相同，但我總覺得兩者之間還是有些差異。因此，我就必須朝「假如那個機器或生物真的會逃說故事」的方向去思考。這麼一來，我可就傷腦筋了。因為，我全部都得問自己才行。也因此，我並不是在完全能夠了解掌握的情況下開始進行繪製。畫著畫著，難免會有越來越頭痛的感覺。但因為非要結束不可，於是便讓它結束了。

山本　「卡目傳」也遲遲無法結束，不是嗎。

宮崎　的確是結束不了。畢竟，白土三平先生好不容易才讓唯物史觀完全露出破綻來。不過，儘管有人認為「卡目傳」必定會推出第二集，我卻認為那絕對是在騙人。因為，我也是在看過這部漫畫之後，才認為「階級史觀」是騙人的。我，根本沒有這個可能，書中所描寫的那個世界是如此，人類才得以繼續生存。

山本　「卡目傳」令我感動之處在於，它讓唯物史觀的法則產生裂縫，對於人類生存意義的探討，正好可以看出白土三平心目中堅忍不拔的虛無主義，但這點卻是偏

離唯物史觀的理念，所以我想他非寫「外傳」不可。

高橋　今天聽了宮崎先生這番話，才明白原來自己以前對「天空之城」的看法並不正確。我一直以為「天空之城」的重要主題在於品行清高、堅強果敢、犧牲奉獻等，藉由巴茲和希達所表現出的情操。

宮崎　我認為品行清高、堅強果敢、犧牲奉獻等情操，在人與人的關係當中也是非常重要的。不過我很確定，這些特質並非人類才有。

在製作「天空之城」的時候，雖然沒那麼清楚，但是現在卻能夠明白，這些特質其實就包含在這個世界的構成元素當中。就好比我們現在所使用的大多數形容詞，其實是源自於人類自古以來生活在這個世界上的種種表現一樣。我一直想說，「這個世界基本上真有寶島的存在。雖然我不知道這個寶指的是什麼，但卻是真實存在的」。我相信世界上有一種和「一切向錢看」的經濟價值不同的寶物。

高橋　我實在無法從機器人的身上，也就是從無生命的物體上看出犧牲奉獻的精神。

宮崎　無所謂呀。因為，我並不是為了這個想法才

製作天空之城。我喜歡這樣。不過，比較傷腦筋的是，整個天空之城將因此給人一種否定的印象，也就是說，所有事物都能夠以雙重的圖式來解釋，最後也都能從雙重性中獲得解脫，基於這樣的圖解模式，天空之城將變成不是天空之城，必須放任它在天空中自由飛翔。我總是隨性的引用圖式。不過話說回來，我雖然不會討厭先賦予雙重性並在最後做個總結的圖解方式，但一旦做成電影，將會有作繭自縛的危險。

山本　就我看來，天空之城的世界可說是產業社會、科技社會的窮途末路，人們無法回到地面，只好往遠方去尋找新天地。在他們遠行之時，所有的機械都已經毀壞，只剩下樹木。相較之下，風之谷的娜烏西卡是在腐敗的地面上奮鬥求生，劇情顯然就扣人心弦多了。

宮崎　這就是電影和漫畫的差別所在。電影只有二小時左右的時間，能夠說的東西當然很少。無法描述龐大的主題。我只要一看自己的漫畫就會覺得全身不舒服。當然，身體狀況好的時候偶爾也會覺得自己的漫畫還挺有趣的，但除此之外，通常都是覺得自己畫得真是不像話…。因為，我有故意畫得讓人難以閱讀的壞習慣。這是我

的固執之處。心想，我又不是職業漫畫家，乾脆就畫難一點吧。而既然立定目標要畫出讓人無法一邊吃蕎麥麵一邊閱讀的漫畫，假如畫到一半又變得簡單明瞭，當然會感到錯愕。所以，通常只要覺得格數變少，比方說一頁變成畫八格，那麼我就會自動增加到十一格。用這樣的方式讓人難以閱讀。至於在裝訂成書的時候，也會刻意增加格數或頁數，反正是盡做一些蠢事。

山本　就我來說，我是先看漫畫再看動畫的。我覺得，動畫的故事完整性雖然比較高，但是漫畫所呈現的那種混沌狀態真的很有趣。

宮崎　電影一定要有屬於電影的結尾才行。「電影怎麼做都可以」、「電影非要怎樣不可」雖然坊間有這樣的說法，但如果讓付錢進電影院的人看那種「後面的劇情自己去想」的東西，我想，要是我是觀眾的話一定會說：「我付錢的目的就是要你幫我想。好歹給一個答案吧。」就算是「依循宗教電影、奇蹟電影的模式來做結尾」也必須要合情合理，起承轉合缺一不可。即使是克服小小的課題也沒關係，但我這個人還是覺得必須要有起承轉合。因為這是一種商業道德。不過，假如是漫畫的話，就沒有

商業道德方面的考量。正因為如此，對我而言才是一種折磨。我的漫畫連載曾經中斷了四次，當時是覺得「夠了、我不畫了」。可是等到做完電影，他們又來找我，說：「請繼續畫吧。」而剛好我也有繼續畫下去的意願。就這樣持續了六個月，不過，我雖然嘴上說「好，接下來每個月要畫二十四頁，有時候還要畫三十六頁」，可是，結果卻是最多只有十六頁，有時甚至只畫了八頁。生產效率真差，而且還要忍受肩膀酸痛的煎熬。每次看別人畫的漫畫，就覺得畫得真好，我說的是真心話。

受到批評的產業社會

山本 在哲學和社會學方面，提出許多呼籲大家重新審視近代產業社會的言論，而電影界和動畫界也陸續出現許多相同的見解，並且漸漸形成一種共識，蔚為一股風潮，在這方面，宮崎世界可說是居功厥偉，發揮了相當大的影響力。

宮崎 這我可不敢說。畢竟，他們每個人所提出的言論都很艱深，假如是以俯瞰之姿，去探討人類社會及思

想變化之類的問題，當然是很好，但是，假如要落實到日常生活上的話，恐怕就會有窒礙難行之虞。只是我萬萬沒有想到，必須將這些言論落實到日常生活中去身體力行的時刻已然到來。這就是我們這個時代所面臨的最大問題。

因此，我在寫風之谷之初，可以一邊談論結尾，一邊樂在其中。我想，「ＡＫＩＲＡ」當時的心情應該也一樣。只是，後來在不知不覺間才恍然大悟，懶散苟且、不知勵精圖強的我們已經邁入人口持續增加、疾病層出不窮的時期。也許有人會說「那，接下來就靠宗教了」，但問題是，宗教並不會突然從天而降。「耶穌基督以前的長相是什麼模模樣樣、釋迦牟尼佛的長相是什麼模樣」，我最近變得非常在意這件事。不過，後來我想通了，「他們應該都不是美男子」。耶穌基督應該是長得一副很想被釘在十字架上的模樣才對。

山本 梅原猛先生在本刊第三十三期中提到，釋迦牟尼、耶穌基督、孔子等四位聖人完成的是人類本位主義，我們必須要超越他們的原點。而且，超越他們的才行。農業、尤其是小麥農業破壞了森林，而稻作農業雖然走出森林尋求水源的滋潤平衡，但是是在森林和森林的哲學。農業，尤其是小麥農業破壞了森

528

仍有人預言今後依然會有問題浮現。

宮崎　這我明白，因為，稻作地帶同時也是人口稠密地區。只要人類回到原地，問題就解決了。也就是說，這是農業發展到盡頭的結果。拓展農業並沒有為人類帶來富足的生活，只是讓人類不致於飢餓而已。這是農業的真正面貌。「綠之世界史」的書上這麼寫著，這樣的想法能夠孕育形成可說是非常好的變化。而生物史方面也已經探討到地球史部分，NHK電視特輯「地球大紀行」和「生命」帶給大眾的衝擊是無法形容的。比方說空氣剛開始含有氧氣時，不僅對當時的地球生命而言是一種劇毒，也為伯吉斯動物群（Burgess fauna）的研究成果引發一場大變革。而假如把「寒武紀的地球爆炸只是偶然。地球今日的面貌、人類得以存活下來，也都只是偶然」的想法，當作是今後人類生活上的思考基礎的話，將會衍生出什麼樣的想法呢？我知道弱肉強食的庸俗進化論對人類的意義非常重大，且假設它是錯誤的話，又將會變得如何呢？諸如此類，都將在二十一世紀產生巨大的變化。說不定，恐龍不是因為體型越變越大才招致滅亡的呢。

高橋　生物有一天突然出現，有一天又突然莫名其妙的消失。這樣的現象不斷在生命史中重複發生。因此，生物是朝著某個既定目標直線進化的立論就完全被推翻了。NHK電視特輯裏的アノマロカリス（一種生物）就是最佳例證，不是嗎（請參考「NHK SCIENCE SPECIAL　生命　40億年遙遠之旅2」日本放送出版協會、一九九四年）。

宮崎　它的模型做得尤其棒。

高橋　畢竟是日本人製作的節目。假如是英國人，肯定想不出那樣的東西來。

宮崎　Hallucigenia、Opabinia歐帕畢尼亞蟲之類的話曾經在職場流行過一陣子。出現在「Wonderful Life」書裏的那隻Hallucigenia是倒翻過來的，模樣真是逗趣好笑。雖然不知道今後整個世界將會歸納出什麼樣的想法，不過，即使依舊被民主主義或其他無聊思想所愚弄，我想，在人口即將突破百億的時代來臨之前，顯然已經出現了非常大的變化。我們應該要怎麼做，才能夠將這個變化和自己在日常生活中要如何活下去、如何安渡迫在眉睫的老年生活等具體問題連接在一起呢？現在最缺乏的就是這座連接的橋樑。我討厭被認為是環保主義者，所以才猛抽

煙。我們固然認為動畫的賽璐珞片製作方式絕對優於現代的電腦，但同時也明白產業廢棄物的問題，因此會去深思「繼續使用這樣的東西（賽璐珞片）是否有意義」，不過到最後還是模稜兩可就是了。

山本 我想，「保護自然」本身就是最人為的表現。而您所描寫的，是一個凌駕在保護自然之上的世界。

宮崎 我家附近（所澤）有一條髒臭的小河，直到四十年前非常清澈，但污染最嚴重時河水卻混濁到沒有生物可以存活的地步。等到稍微變乾淨一點，才總算有小蚊來棲息。小蚊是一種藍色的藪蚊，當時的數量多到可以有如泉湧來形容。因此，這雖然是一種環境破壞，但卻也是河川漸漸復甦的證明。以前是髒得連小蚊都住不下去。

小蚊泉湧而出的盛況持續了十年左右，等到河水再清澈一些，這樣的景象也就漸漸消失了。清掃河川運動展開之後，有位才去參加過一次的老婆婆就發表感想，認為那些學者專家簡直是紙上談兵，「這種護岸是行不通的。這樣根本無法讓河川變乾淨。」她說。還有，只要一有泥沙堆積，公所就會雇用推土機將其夷平，好不容易才安定下

來、魚群也願意棲息的河床，一夕之間全部化為烏有。這種搞不清楚狀況的行為，當然會惹惱當地的居民。因為，與其大張旗鼓地以「保護自然」為名去施行各種措施，倒不如去體驗「現在在河裏已經有大螯蝦蹤影」的幸福感覺。

與其由我們人類想辦法保護魚蝦，還不如讓牠們尋覓自己的幸福。「這條河已經接近我小時候的那種模樣了」，前幾天，有位歐吉桑在發出這樣的感想之餘，竟然跑進河裏洗澡，然後事後又說：「河水其實還沒有乾淨到那種地步，我當時為什麼會那樣做？」我的具體作為僅限於清掃河川，而且一年頂多掃個四次，因此，倘若要我以「自然保護」為題撰寫論文，我會覺得很煩，不過，既然是自己住家附近的河川，乾淨當然比髒臭好。如果能在這裏釣魚，不知該有多好？假如大家都能少花兩個小時去高談闊論，而試著到河裏浸泡一小時的話。當我們十五個人喊著嘿咻、嘿咻地同心協力撈起埋在河裏的機車時，附近的人還以為是在舉行慶典呢。就是這份充實感，使我覺得自己變得好幸福。總之，在日常生活中這麼做就可以了。

「保護自然」卻不在意河裏埋了一輛機車，而硬要說已經

還它乾淨美麗，說穿了只不過是我們人類本位的心理在作祟，若真從環境指標來考量，這可是一件相當嚴重的事情。因為，在那樣的環境下，即使出現魚蹤，那些魚兒也一定深受過敏和氣喘所苦。儘管如此，我還是決定這次要和大家一起清掃河川。我是那種即使和別人擦身而過也不會打招呼的人，如今在遇見河川清淨會的成員時，卻會主動說聲「你好」。「啊，我總算變成在地人了」這種如何將這些日日常作為與人類面臨的難題串聯起來，讓我的心情稍微輕鬆了一些。雖然還不清楚該如何的感動，決定今後在日常生活中身體力行。我不是運動的號召人，也不介意這樣的運動是由什麼政黨發起。我可以和自民黨的市議員一起拿著袋子撿拾路旁的空瓶空罐，「河川還是要乾淨一點比較好」，只要我們在這個極其單純的想法上能夠一致就好。「最好能夠順便為選情加分」或許他心裏有這個盤算，但「即便是如此也無所謂」，這就是我此刻的心境。

山本 您為什麼經常以少女為描寫主題呢？

宮崎 我不是用道理來判斷的。只是在考量該以男生為主角或以女生為主角之時，覺得女生的模樣比較果敢

英勇罷了。以走路的姿勢來說，邁步向前走的現代少年不會給人任何的感覺，但假如是邁開大步勇敢向前的少女，則會使人讚嘆「哇，好帥氣喔」。當然，說不定這是因為我是男人的緣故，假如是女人，或許會認為青年勇敢向前行的模樣比較帥氣也說不定。一開始我是認為「現在已經不是男人的時代了」，講究君臣禮節的時代已經過去了」，可是經過十年之後，才明白那樣的說法實在很愚蠢。於是便改說成「因為我喜歡女生」。畢竟這種說法比較實在。

您也非常重視「小孩」的存在。

高橋 聽了您這番話之後，總覺得除了少女之外，

宮崎 遇到真實的小孩時，我是那種合則無比投契，不合則相看兩相厭的人。我的朋友有時候會帶小孩來，跟我合得來的小孩，在見面的瞬間就可以變成好朋友，但是偶爾也會碰到合不來，看到我就嚎啕大哭的小嬰兒。因此，我學會不再強迫自己認為所有的小孩都是可愛的。合不來就是合不來。「很不幸的，我和你的小孩不合。」我會直接這麼說。雖然算是老生常談，但是，總覺得所謂的小孩就是意味著有無限的可能性發展。隨著年紀的增長，小孩就越來越無趣了。比方說三歲和五歲的小孩相

比，三歲的小孩會比較有趣。五歲的小孩和學童比起來，雖然會變越複雜，但相反的，也會變越容易了解。因為，原本是天賜之物的他們，已經在不知不覺間變成了人為之物。所以，一直嚷著「想要有自己的孫子」的我，最近已經打算「算了」。心想，只要能夠經常和那種年紀的小孩相處就好了。反正小孩會一個從我們的身旁經過，遲早都會長大的。我們的工作也是一樣，雖然小孩一個個從我們身旁經過，但我們永遠不缺小孩。我自己已經漸漸能夠這麼想了。

山本　娜烏西卡採取「我什麼都不做」的態度吧。

換成是男生一定會魯莽行事，可是女生卻先採取「什麼都不做」的姿勢，接著，就進入一場無可避免的奮鬥了。

宮崎　其實我並沒有發現到這一點。是在畫的過程中才漸漸領悟出箇中的道理……提筆之初，實在不清楚她該採取什麼行動才好，雖然曾想讓她避開眼前的慘劇，但最後她終究只採取對症下藥的權宜之計。她不認為自己可以阻擋本質上的問題，只是想要靜觀其變後再採取行動。因此，她不再想要阻止戰爭的發生。關於這一點，我畫到很後面的部分才察覺到。

為小孩製作的電影

高橋　前面曾跟您請教過腐海底層是個清淨世界的問題，雖然不知是否跟這有關，但娜烏西卡在自己的房間裏種種植腐海植物吧。我覺得那是大人絕對無法想像的事情。腐海的底層是個清淨世界、腐海的植物可以在人類世界中成長茁壯，總覺得這兩件事很難去聯想在一起。從那種「清淨」與「髒污」、「善」與「惡」的反覆對照中，就能夠看出娜烏西卡的存在意義。

宮崎　其實關於這方面，我總是畫到哪裏才想到哪裏，這是我在畫漫畫時的真實寫照。一開始，我並沒有想到要把城堡內部畫成這樣，也沒有想過要在裏面畫一個娜烏西卡的秘密房間。「這個時候，娜烏西卡會在哪裏呢？喔，原來是在這個房間裏面。」就像這樣，我都是後知後覺。總是在畫完後才領悟其中道理，知道「原來天底下有這種事」、「原來天底下有這種人」，我是以這種方法去寫作的。電影製作到某一部分，其實是根據理論在進行的。也就是說，電影在企畫的階段，已經在腦中勾勒出大的。

致的梗概，理出「這樣做應該可以結束」的架構。不過，一旦進入實際製作，總會越做越糊塗，最後甚至無法再繼續做下去。雖然我將依理論所得的部分稱為運用大腦皮質思考所得的部分，但我們絕不能過度依賴它，否則它會起不了作用。如果不去想，藏在潛意識裏的點子就不會出現。所以說，不陷入苦思是不行的。只有深感困惑，自覺「這樣應該不行吧」的時候，無意識的部分才會幫我們找尋答案。唯有用這種方式尋得解答，才能讓我有製作電影的感覺。因為，我可以找到讓自己信服的答案。因此我覺得，「所謂的電影，並非存在於自己的頭腦之中，而是存在於頭上的空間」。電影是早就存在之物，冠上獨創性、創造性之類的形容詞或響亮好聽，但事實並非如此，我們必須依照自己目前的能力，從種種客觀條件中找出一個最好的方法，這方法應該是絕無僅有，所以要仔細斟酌（因為在決定方法前有許許多多的參考選擇），而且，每部電影應該都只有一個方法。我們的種種作業，充其量都只不過是為了要找出那個方法。電影會漸漸形成。事實上，電影工作者只是電影的奴隸，就我們與電影之間的關係來說，我們並非在製作電影，而是

被動的在配合電影。

山本　假如是有因果性、連續性的故事，難免會因為容易預見結果而無法感動人。不過，像「風之谷」這樣的電影，雖然有人認為它缺乏連續性又無法解決存在的根本問題，可是，卻反而能夠讓人感動。一種來自跳躍式的非連續世界的感動。

宮崎　就像我們的大腦，乍看之下似乎非常合乎邏輯，但事實上卻是毫無邏輯可循。因此，才會有所謂「最重要的就是直覺」的說法。據說當我們在睡覺時，這部分會自行去思考。理論上雖然如此，但就我們來說，就製作電影來說，可以選用的方法其實很多。所以，我們不會去設立遠認為「這部電影應該這樣做」。而會去多方選擇。

既然可以多方選擇，當然就必須選擇自己覺得「這樣做會最好」的東西。「藉口隨時可找、膏藥到處可貼」，用這句日本古老諺語來形容我當電影導演時的心境最是貼切。因為，唯有在那時候，我才會滔滔不絕地說明「為什麼要用這個方法」。這樣才能取得共識，讓大家明白「原來如此，就照那樣做吧」。不過，假如覺得「應該還是這樣做比較好」的話，也可以針對不同的方法提出辯論就是了。

山本 龍貓的構思靈感是來自何處呢？

宮崎 我不能將龍貓畫成熊，也不能畫成狸，所以就隨便想出一個模樣。真的是隨便想出來的。在製作這部電影時，連我自己都搞不清楚，實在是傷腦筋。只有龍貓那一臉若有所思的表情，是打從一開始就堅持貫徹到底的。所以說，在製作的時候有所困惑，等到全部完成之後，至少還要經過半年的時間，才能明白自己究竟做了什麼。我真的沒有想到觀眾對龍貓的反應會這麼好。

高橋 我女兒那時候剛滿四歲，她們的幼稚園還舉行龍貓觀賞會，那一天我正好休假，所以就去幫老師們的忙，帶領五十名左右的小孩前往觀賞。她們的年齡雖然只有三到六歲，但是隨著電影播放，緊湊的劇情讓那些孩子們反應連連。貓公車出現的那一刻是最高點，他們甚至激動得「哇——」地叫出聲來。孩子們那種興奮的反應真的讓人驚訝。而我也受到感染跟著興奮起來。

宮崎 只要有二、三個小小孩開始歡欣雀躍，在她們身邊的大人就會感到很幸福。雖然我自己只有在電影院的試映會時看過一次，但是，當時會場內有幾名小小孩，當他們開始興奮時，周遭的大人也就跟著高

興起來。這是會互相感染的。

高橋 沒錯。孩子們的那種心情真的會明顯傳達給我們這些大人。

宮崎 在那種時候，連我們大人都會感到很幸福。

心想「太好了」。當我聽到有一家幼稚園的小朋友在看到小梅跑進龍貓洞穴時，竟然整個人鑽進椅子下方，心裏真的非常高興。因為對孩子們來說，恐怖可怕、毛骨悚然等感覺，其實是和可愛、好玩有趣等感覺混雜在一起的。在興奮的同時，往往會夾雜著些許的恐懼不安。把感覺分開，認為小鳥、花朵、蝴蝶等生物都是可愛的，有些生物則是噁心可怕的、會危害我們的，這樣的分法是不對的。無論是啤酒瓶或汽水瓶、蝴蝶，都有某些連結。大人卻以自己的價值觀去區分，告訴孩子們「如果看到蛇，就要大叫」，所以才會養出一大堆無趣的小孩來。與其說一大串難懂的大道理，還不如去感受鄰居小孩的純真喜悅；身為大人的我們絕對有能力讓小孩得到幸福，不光是自己的小孩，就連在日常生活中也是一樣。我認同這一切，希望能夠身體力行，我已經決定這樣做了。

高橋 我是在看了宮崎先生的作品之後，才第一次

有這方面的體認。深深覺得自己在養育小孩的過程中所體會到的東西，與宮崎先生在作品中所表達的一些理念，有著相當程度的關聯性。雖然接下來要說的，會與先前請教過您的小孩議題有所重複，但那是一種養育生命所產生的共鳴，因為這個共鳴而漸漸體悟到生命的本質和自然的象徵，這是我有生以來第一次發自內心的真實感受。因此我想，今後我將不斷藉由宮崎先生的作品來印證我的育兒經驗，進而從中體驗那份真實感。

宮崎　我在育兒方面有著後悔莫及的傷痛。因為，在孩子最好玩有趣的時候，我幾乎都忙於工作，一天到晚都不在家。即使偶爾回到家也只會請他們去大吃一頓，鮮少有日常生活上的接觸和溝通。我們曾經前往豐島園，「玩遍裏面所有的遊樂設施」。不過，那畢竟是彌補性質的招待舉動，實在難掩心中無法挽回、知道「大勢已去」的憾恨。因此，我現在會認為：「無論是誰家的小孩都無所謂，只要能夠共有瞬間就夠了。」因為，這樣做就會讓我感到非常的幸福。長期相處是會累死人的。養育小孩真的很不容易，等到他們長大之後，或許會覺得「接下來，應該會更加得心應手」，只可惜到那時候通常已經老得沒有

體力了。人家說父母可以陪著小孩一起成長，這種說法真是一點都沒有錯。當我在製作給小小孩看的電影時，便接收到一份其他世代所缺乏、非常幸福的禮物。這份禮物是任何東西都無法取代的。不過話說回來，假如我沒有當上父親，應該就不會有意願去為小小孩製作電影才對。畢竟每個人都會先為自己著想。時至今日，在我的工作團隊裏，有很多人都是年過三十依然未婚。不過我想，等到他們的小孩長到三歲大，應該就會萌生「我必須讓這小子看點東西才行」、「既然沒有好看的東西，乾脆我自己來做」的念頭。我和高畑勳先生當初也是在這樣的理念驅使下一路走過來，直到最近幾年才受到動盪不安的世局干擾，而製作了一些彷彿是在為自己找藉口的電影。但是，我們不斷告訴自己，一定要回到出發點，製作出真正為小孩著想的電影才行。

高橋順一────
生於一九五〇年。早稻田大學教授。著有「ヴァルター・ベンジャミン」等。

山本哲士────

生於一九四八年。信州大學教授。著有「ピェー
ル・ブルデューの世界」等。

（季刊「iichiko」NO.33・34　日本Belier Art Center　一
九九四年十月二十日、一九九五年一月二十日發行）

編註

① 馬克白／即莎士比亞知名四大悲劇之一「Macbeth」，
　內容在描述狂妄的篡位者馬克白及夫人，經過一連串的謀殺
　罪行，作繭自縛，成為自己罪惡的犧牲者。

② C・W・Nicol／出生於南威爾斯的探險作家，曾至北
　極等地從事生態研究等工作，對環境問題與生態自然的保育
　相當地重視。由於喜愛日本的自然景觀，故於一九八〇年移居
　至日本長野縣定居。

③ Jules Verne／一八二八年生於法國西北部南特，一八
　六三年出版《五星期熱氣球之旅》獲得巨大迴響，一躍成為
　暢銷作家。其知名著作有《環遊世界八十天》、《海底兩萬
　哩》、《地心之旅》等書。

「On Your Mark」──刻意曲解歌詞的作品

——「警官」與「天使」，真的好像是押井守先生的作品。

宮崎　因為押井先生老是藉著天使是否誕生的題材，煞有介事地吊讀者的胃口，所以我就乾脆把祂給畫出來（笑）。不過，故事裏面並沒有明說那就是天使，因此也可能是個鳥人。反正怎樣都可以。

——感覺好像在六分四十秒的時間裏塞進了一整部電影的內容。

宮崎　雖然我在裏面放了很多類似暗號的東西，但因為這是一部音樂電影，所以觀眾只要憑自己的

感覺去解讀就可以了。

——出現在開場畫面裏、矗立在寧靜田園風光中的奇怪建築是什麼東西呢？

宮崎　雖然我不在意觀眾的解讀，但卻希望觀眾在看到隨後出現、貼有小心輻射能警告標誌的卡車之後可以有所領悟。整個大地都被輻射能所籠罩，已經不適合人類居住。儘管如此，綠意卻是盎然無邊，這種景象跟車諾比四周的風光十分類似，已經化為一個自然的聖地。只是，人類卻在地下建構他們所居住的都市。

——這部作品是「On Your Mark」的音樂電影，對吧。

宮崎　以「標題定位」來說確實如此，不過，在內容上則經過我的刻意曲解。故事是發生在世紀末之後。那是一個輻射能無所不在、疾病蔓延的世界。我覺得，那樣的時代遲早會到來。那麼，人類到時候要如何活下去呢，我一邊拍一邊想著這個問題。

事實上，人類不可能長住在地下，應該會在各種疾病的伴隨下繼續住在地上。

那樣的時代肯定會呈現混亂失序的無政府狀態，但在體制批判方面，應該會趨向保守才對。因為，人們會害怕失去僅存的一些東西，假如真的變得一無所有，整個世界將完全失控，橫屍荒野的景象將日益加劇。屆時能為人類消除心中恐慌的，應該是「毒品」、「職業運動」和「宗教」吧？這些東西會蔓延開來。在那樣的時代裏，為了將想說的話隱藏在體制之下，只好藉由一些隱語黑話來表達，我試著從這個角度去想像，結果就拍出了這部充滿惡意曲解的電影（笑）。

——例如有一段歌詞是「一旦快跑向前，就會得流行性感冒」，裏面所說的「流行性感冒」，指的就

537

是被輻射能和疾病所籠罩的世界，對不對？

宮崎 （不置可否）從地球整體的歷史來看，人類的問題的確很像是流行性感冒。

——……兩位警官營救出的天使，彷彿是混沌世界裏的一線希望。「我們依然不退縮，只因為……」誠如歌詞所言，營救天使的畫面不斷重複出現，歷經多次失敗之後，混沌世界中唯一得到救贖的天使終於展翅飛上青天。可是，兩位警官卻被留在地面……。

宮崎 她畢竟不是救世主，兩位警官也不可能因為有營救之功就能夠與她心靈交流。只是，身處混亂狀況之中的他們並不願意完全投降，心靈深處仍存有一份希望，一個不願任何人碰觸的角落，假如到最後真的非得放棄不可的話，他們寧願將它放在一個無人可及的地方。就是這麼一回事。在放開手的那一瞬間，彼此之間說不定真的曾經有過短暫的心靈交流。這樣就夠了，光是這樣就夠了。……他們一定會再回到警官的工作崗位上。只是不知道能否回得去就是了（笑）。

——他們所回歸的世界，依舊是那個有「流行性感冒」的世界。

宮崎 到最後，還是只能再從那裏開始。因為，就算在紛亂的時代裏面，仍然會有許多令人興奮和喜悅的事。這就是娜烏西卡所說的：「儘管嘴上吐著鮮血，我們還是要百折不撓，做一隻迎向朝日的飛鳥」。

（「Animage」一九九五年九月號）

年譜

1941年～1962年／誕生‧遷移‧升學

鐵次的「砂漠之魔王」的熱情影迷。

1941年

1月5日，誕生於東京都文京區。是家中四兄弟中的次男。

1944年～1946年

舉家遷移至栃木縣宇都宮市和鹿沼市。因其伯父所經營「宮崎飛機公司」就在鹿沼市，且其父親為該公司的員工。

1947年～1952年

進入栃木縣宇都宮市的小學就讀。唸到三年級，於四年級時回到東京，插班就讀杉並區立大宮小學。五年級時，轉至大宮小學新設的分校永福小學就讀。當時是福島

1953年～1955年

以永福小學第一屆畢業生身分畢業。隨後進入杉並區立大宮中學就讀。經常與喜愛各項活動的父親和佣人一起去看電影。印象深刻的電影有「飯（めし）」（1951年、東寶、成瀨巳喜男導演）、「黃昏酒國（たそがれ酒場）」（1955年、新東寶、內田吐夢導演）等。

1956年～1958年

畢業於大宮中學。進入都立豐多摩高中就讀。當漫畫家的夢想於此時萌芽，開始積極學畫。高中三年級時，因觀看日本首部彩色長篇動畫「白蛇傳」（1958年、東映動畫），而對動畫產生興趣。

1959年～1962年

畢業於豐多摩高中。進入學習院大學政治經濟學部就讀。專攻研究的是「日本產業論」。

進入大學之後，由於學校社團裏沒有漫畫研究會，於是轉而進入性質最為接近的兒童文學研究會。有時整個研究會只剩宮崎先生一人獨撐大局。

在這段「漫畫修行」期間裏，宮崎先生認真專注地畫畫，偶爾還會拿到出版租書店專用漫畫的出版社投稿。沒有完整的作品。只累積了數千張大長篇的草圖。

在大學唯一感到有趣的科目是久野收氏的課程。同時也開始閱讀堀田善衛氏等人的作品。在電影方面，ATG（藝術電影院）的活動正方興未艾，觀賞過「天使的母親喬（尼僧ヨアンナ）」（1960年，波蘭電影、1962年正式上映）等電影。

1960年發生安保運動時，雖然只是一名旁觀者，但等到抗議活動進入退潮期，才因為看到刊載於『Asahi Graph』的照片而開始關心。但就算以無黨派身分參加示威遊行，也為時已晚。

1963年～1970年／東映動畫時代

1963年

畢業於學習院大學。進入東映動畫，成為最後一批定期採用社員。同期生包括土田勇（美術）、角田紘一、高橋信也（卡通繪圖）等人。

進入公司以後，賃屋住在東京都練馬區一間4帖半大的公寓（房租6000日圓）。剛開始的起薪是1萬9500日圓（前3個月的培訓期是1萬8000日圓）。

參與製作的第一部動畫作品是「汪汪忠臣藏」（監製・白川大作）。之後擔任電視卡通動畫系列「狼少年健（狼少年ケン）」的製作。

1964年

劇場版作品「格列佛的宇宙旅行」（監製・黑田昌郎）的動畫製作。電視卡通系列「少年忍者風之富士丸」的原畫助理。

擔任工會的書記長（同時期的副委員長是高畑勳先生）。

540

1965年

參與電視卡通系列「Hustle Punch」的原畫製作。

入秋之後，主動參加劇場用長篇「太陽王子」的籌備工作。其他的參加成員還包括擔任導演的高畑先生、繪圖的大塚康生・林靜一等人。10月與同事太田朱美結婚。新居位在東京都東村山市。

該年秋天因盲腸炎而住院開刀，期間所畫的「岩男」是促使宮崎先生參與製作「太陽王子」的開端。一種說不定再也無法製作長篇的危機感和因工會運動而與主要成員所產生的連帶感，成為這部作品的基調。

1966年

參與「太陽王子」的製作。擔任場面設計・原畫工作。雖然從4月開始作畫，但因製作延遲而於10月暫停作業。只好繪製電視卡通系列「彩虹戰隊羅賓」的原畫。

1967年

1月再度展開「太陽王子」的製作。長男誕生。一整年都投入「太陽王子」的製作工作。購買1954年製的雪鐵龍2CV。

1968年

3月「太陽王子」首號試映。7月以「太陽王子霍爾斯的大冒險」的名稱公開上映。之後，致力於劇場版長篇「穿長靴的貓」（導演・矢吹公郎）的原畫作業。

1969年

4月，次男誕生。移居至練馬區大泉學園。擔任劇場用「飛空幽靈船」（導演・池田宏）的原畫、電視卡通系列「秘密的阿可」（44集和61集）的原畫製作。9月至隔年1970年3月為止，在『少年少女新聞』連載原創漫畫「砂漠之民（砂漠の民）」（筆名・秋津三朗）。

1970年

繪製「秘密的阿可」的原畫。參加劇場版長篇「動物寶島」（導演・池田宏）的籌備班底。移居至現居地埼

玉縣所澤市。

1971年～1978年／邁向日本動畫時代

1971年

忙完劇場版長篇「阿里巴巴與四十大盜」（監製‧設樂博）的原畫‧構思之後，正式離開東映動畫。與高畑動‧小田部羊一先生一起轉往A Pro.。以新企畫「長靴下的皮皮」主要工作人員的身分進行籌備工作。

8月，與東京MOVIE社長‧藤岡豐先生一起前往瑞典。是首次出國。目的是要與「皮皮」的原作者林格蘭（Astrid Lindgren）見面，並到外景地歌特蘭島（電影版的「皮皮」就是在此地拍攝）勘查。在看過殘存著中世風貌的城塞都市威士比（Visby）之後，內心受到相當的衝擊。只可惜，最後並未與原作者見面。順道參觀位於斯德哥爾摩近郊的斯勘先野外博物館。

結果，「皮皮」無疾而終。然後便中途加入「魯邦三世（舊）」的製作行列。與高畑先生一起擔任監製。在「皮皮」所學得的經驗，剛好可以活用在稍後的「熊貓家

1972年

「魯邦」結束後，製作完成了千葉鐵也的原著「ユキの太陽」的試映片（註／為了推銷企畫案所製作的影片），但是企畫案沒有付諸實現。替電視卡通系列「赤胴鈴之助」繪製分鏡腳本（第26集和27集）。此外，也畫了電視卡通系列「ど根性ガエル」的分鏡腳本，可惜未能被採用。

加入迎合當時的熊貓熱所推出的劇場版短篇「熊貓家族」（監製‧高畑動、作畫監督‧小田部羊一）的製作行列。擔任原案‧脚本‧場面設定‧原畫。這部作品完全是應景順勢的企畫，內容敘述熊貓父子闖入一名女生日常生活中的種種趣事，好玩又緊張刺激，是後來「龍貓」的製作原點。

族」和「小天使」的製作上。而威士比和斯德哥爾摩也成為日後「魔女宅急便」的舞台。

1973年

擔任劇場版短篇「熊貓家族‧雨中馬戲團之篇」（主

要工作人員同前述作品）的腳本・美術設定・畫面構成・原畫。雖然是因為前述作品大受好評才決定推出續篇，但整部作品更具有宮崎先生的風格。之後，擔任「荒野的少年」（15集）、「侍ジャイアンツ」（1集）的原畫。6月，和高畑・小田部兩位一起轉至ズイヨー映像，開始籌拍「小天使」。7月，前往瑞士勘查外景。

1974年

擔任電視卡通系列「小天使」的場面設定・畫面構成。是所推出的「名著系列」中令人印象深刻的作品，在日本和世界各地皆廣受好評。與監製・高畑、作畫監督・小田部組成強力的三人搭檔。致力於卡通動畫製作。宮崎先生的主要工作是將監製和作畫・美術銜接起來，也就是擔任版面設計的工作。不光只是決定畫面整體構圖，連「畫面構成」的所有動作都得兼顧，以拍攝實電影來說，大概相當於攝影師。負責擔任「不畫只導」的導演・高畑先生的手腳和眼睛，設計出全52集的所有畫面。

1975年

做完電視卡通系列「龍龍與忠狗」的原畫之後，開始籌備預計隔年推出的「萬里尋母」。7月，前往義大利和阿根廷勘查外景。ズイヨー映像的原工作團隊宣布獨立，成立日本Animation公司。

1976年

擔任電視卡通系列「萬里尋母」的場面設定・畫面設計。主要成員仍然是高畑・小田部・宮崎3人。

1977年

做完電視卡通系列「浣熊拉斯卡魯」的原畫之後，6月起開始籌拍「未來少年科南」。是宮崎先生首度正式擔任導演的作品。拜託隸屬シンエイ動畫的大塚康生先生給予協助。

1978年

擔任電視卡通系列「未來少年科南」（NHK第一支30分鐘卡通）的導演。

1979年～1982年／至「風之谷」連載

開始為止

1979年

擔任電視卡通系列「清秀佳人」（由高畑先生擔任監製）至15集為止的場面設定・畫面構成。為了製作新的魯邦而轉往東京電視台新社。12月「魯邦三世　卡利歐斯特羅城」完成。首次擔任劇場版作品的導演。同時負責腳本・分鏡。雖然未能造成轟動，卻得到許多影迷・電影相關人士的強力支持。此外，片中的英雄人物——克萊李斯還獲得卡通迷的超高人氣支持。後來以克萊李斯為主的同人誌也出版了相當久的時間。

此片的作畫監督大塚康生先生正是最初的「魯邦」電視卡通系列的創始人。在作畫方面，則有友永和秀等新人加入，塑造出肢體語言更加逼真的新魯邦形象。

故事開頭的兩車追逐畫面、魯邦和次元之間幽默風趣的對白、城堡和羅馬水道的設定、武打動作等，都像拼圖一樣組合得相當完美，可說是高優質的娛樂電影。而騙取可愛少女心的「怪叔叔」魯邦，則表現了創作者的心聲。

1980年

負責培訓Telecom的新人。Telecom是東京MOVIE新社內名為作畫工作室的新公司，從前年開始定期採用新人。這些卡通動畫新手曾經參與「卡利歐斯特羅城」的製作工作，其中負責作畫的新手成員還擔任「魯邦三世〈新〉」第145集和155集的腳本・導演。筆名取為照樹務，就是仿照Telecom的日語發音。期間也繪製新企畫的藍圖。「魔法少女」就是其中之一。此外像被稱為「所澤妖怪」的「龍貓」的藍圖等，也是在這個時期完成（若追溯到最早期的構思作品，應該是從「小天使」時期就已開始）。

1981年

參與電影企畫「Little Nemo」和與義大利RAI合作的「The Sherlock Holmes」、「Rowlf」的籌備工作。因此前往美國和義大利等地。

「Little Nemo」雖然在1989年7月以劇場版作

品「Nemo」的名義推出，但其實是東京MOVIE新社社長‧藤岡豐先生多年來所催生的企畫案，宮崎先生和近藤喜文先生只是參與籌備工作而已（高畑先生後來接替宮崎先生擔任監製，但他最後也把棒子交給了別人）。

這年8月號的『Animage』推出首度的宮崎駿特輯，也開啟了德間書店和宮崎先生的合作契機。

1982年

『Animage』從2月號開始連載「風之谷」的漫畫。

宮崎先生也差不多在同時期擔任「福爾摩斯（名探偵ホームズ）」的導演。

「風之谷」是宮崎先生以「只有漫畫才做得到」為目標所構想出來的作品。獨特的手法和畫的密度帶給相關人士無限衝擊，作品世界的深奧內涵令許多人驚歎不已。唯一可惜的是，由於宮崎先生還要忙其他事情，加上畫的密度極高，所以連載次數緩慢。

「福爾摩斯」由Telecom的作畫‧導演團隊製作出4集左右的底片。宮崎先生只參與製作了6集。11月，離開MOVIE新社。

1983年～現在（1996年）／至「魔法公主」製作為止

1983年

開始醞釀將「風之谷」拍成電影。決定由高畑先生擔任製作人，製作工作則是由原徹先生擔任社長的特助。這些工作人員同時也是東映動畫時代製作「太陽王子」的成員。籌備室設在東京都杉並區阿佐之谷。於8月開始作畫。宮崎先生擔任監督‧腳本‧分鏡。

另一方面，「風之谷」漫畫連載進行到6月號便宣告中斷。6月，在Animage文庫刊載素描繪本「シュナの旅」。

1984年

3月，完成電影「風之谷」（以東映發行的方式於3月11日公開放映。同時還放映「福爾摩斯／藍色紅寶石‧海底的財產」）。4月，在杉並區成立個人事務所「二馬力」。腦中一邊思索著下部作品的內容，一邊萌發以福岡

縣柳川市為舞台拍攝紀錄片的構想，於是以高畑先生擔任監督，開始進行製作（這就是於1987年4月公開放映的「柳川堀割物語」）。於『Animage』8月號再度連載漫畫「風之谷」。

1985年
創作電影「天空之城」開始進入籌備階段。漫畫連載於5月號中斷。於東京都武藏野市吉祥寺成立STUDIO GHIBLI。5月，前往英國‧威爾斯勘查外景。

1986年
8月2日，「天空之城」以東映發行的方式公開放映。宮崎先生擔任監督‧腳本‧分鏡。同時放映「福爾摩斯／ミセスハドソン人質事件ドーバー海峽の大空中戰」。於『Animage』12月號再度連載漫畫「風之谷」。

1987年
「風之谷」連載於6月號中斷。「龍貓」進入籌備階

段。仍然由STUDIO GHIBLI負責製作，與「螢火蟲之墓」搭配放映。

1988年
4月16日，「龍貓」以東映發行的方式公開放映。宮崎先生擔任原作‧腳本‧監督。成為昭和最後一年最受歡迎的日本電影。

1989年
7月29日，「魔女宅急便」以東映發行的方式公開放映。宮崎先生擔任製作‧腳本‧監督。

1990年
於『Animage』4月號再度連載漫畫「風之谷」。

1991年
擔任「兒時的點點滴滴」（監督‧高畑勳）的製作人。「風之谷」連載於5月號中斷。「紅豬」進入籌備階段。

1992年
7月18日，「紅豬」以東映發行的方式公開放映。宮崎先生擔任原作・腳本・監督。擔任同為日本ＴＶ短片「藍色的種子（そらいろのたね）」的監督。擔任日本ＴＶ的短片「那是什麼（なんだろう）」的導演・原畫。兩部作品皆由STUDIO GHIBLI製作。

1993年
於『Animage』3月號再度連載漫畫「風之谷」。

1994年
擔任「總天然色漫畫電影 平成狸合戰」（監督・高畑勳）的企畫。在『Animage』3月號刊載漫畫「風之谷」最後一集。

1995年
7月15日，擔任「心之谷」（監督・近藤喜文）的腳本・分鏡腳本・製作人。在同時上映的「One Your Mark」中擔任腳本。

1996年
7月，在日本出版「出發點」一書。

1997年
7月12日，「魔法公主」以東寶發行的方式公開放映。擔任原作・腳本・監督。開創日本電影的新記錄。

1998年
2月，前往德國參加柏林影展。3月，為追尋聖修伯里的足跡，在電視節目的企劃下經由法國前往撒哈拉沙漠。
6月，在東京都小金井市設置名為二馬力的辦公室兼工作室（通稱「豚屋」）。9月之後的半年間，開設東小金井村塾2。以村塾負責人的身分對有志成為動畫導演的人講課。

1999年

9月，前往美國參加「魔法公主」北美公開放映的宣傳活動。

2000年

3月，「三鷹之森GHIBLI美術館」於東京都井之頭公園正式動工。

2001年

7月20日，「神隱少女」以東寶發行的方式公開放映。擔任原作‧腳本‧監督。創立了融合日本電影與西洋電影的新記錄。

10月，三鷹之森GHIBLI美術館開館。擔任館主一職。美術館專用的短篇電影「くじらとり」也開始公開放映。擔任腳本‧監督。其後的「コロの大さんぽ」、「小梅和貓公車（めいとこねこバス）」也在GHIBLI美術館公開放映。擔任原作‧腳本‧監督。

2002年

2月，「神隱少女」獲得第52屆柏林影展金熊獎。

7月20日，擔任電影「貓的報恩」（導演‧森田宏幸）的企劃。

9月，前往美國參加「神隱少女」北美公開放映的宣傳活動。

2003年

3月，「神隱少女」獲頒美國奧斯卡金像獎的最佳長篇動畫電影獎。

7月，製作上條恆彥氏的CD「母親的照片（お母さんの写真）」。擔任製作人一職。

2004年

11月20日，「霍爾的移動城堡」以東寶發行的方式公開放映。擔任腳本‧監督。繼「神隱少女」之後再創日本電影的佳績。

2005年

9月，獲得威尼斯影展榮譽金獅子獎。

●年譜

愛的火花

動畫導演　高畑　勳

1

宮崎駿是個非常勤勞的工作者。他好像是用「大懶人的子孫」來形容我。雖然我有很多難能可貴的同伴會幫我把緊抓住樹枝不放的三根手指頭併攏、鬆開，但其中尤以宮先生最為特別。首先，因為他本身是個工作狂且從不吝惜提供自己的才能。其次，因為他擁有從中衍生出、令人畏懼的緊張感和魄力。

他會鞭策我的怠惰之心、挑動我的內疚感、讓我被工作追著跑、激發我原本貧乏的潛能，這就是宮崎駿的存在意義。假如我不是從年輕時代就與他朝夕相處，目睹他無私奉獻的工作態度的話，我大概早就半途而廢，只能做一些妥協性的工作了。我想，對曾經與他共事以及今日與他合作的多數工作人員來說，應該都感受得到他的這份熱情才對。

宮崎駿的頭很大。每一頂帽子都必須是特大號才能裝下他那顆頭顱。或許是預知他將會是個腦筋動得既快又好的聰敏之人吧，所以，他的父親才會把跑得並沒有特別快的他取名為『駿』。雖說頭大不代表思慮就一定靈活快速，但幸好他那顆頭的血液循環特別良好，非常容易沸騰。他是個熱血男子漢，在夏天需要吹特強的冷氣。因此，夏季結束前，公司女生陣營和宮先生之間的冷氣攻防戰已是不可避免的事。我曉得的雖然只是戰前的「少年俱樂部」裏的廣告，但是那個名叫愛迪生頭帶的金屬製頭腦冷卻裝置要是能在戰後發售的話，對宮崎駿來說肯定是一大福音。當然，那個頭帶的尺寸必須是特大號才行。

和宮崎駿玩投接球遊戲是一件很累人的事。工作人員們利用午休時間在公司前院玩投接球遊戲。他也來參加。結果，與他配對的那個人竟然露出筋疲力竭的表情，結束之後，「啊，和宮先生玩投接球實在是累死人了」，說著便整個人癱在椅子上。因為他就像是期待雙殺的二壘手那樣，一接到球就快速回傳。速度快得讓人措手不及。以拼命三郎的態度來玩投接球遊戲，既不能收舒展筋骨之效，也無法得放鬆心情之實。縱使大家沒有看過他年輕時玩投接球遊戲的模樣，但只要和他說過話或討論過事情、與他有過接觸的話，相信都可以想像得到。對他身旁的人來說，所謂「與宮先生玩投接球」，就是與宮崎駿先生之間進行各式各樣「交鋒攻防」的代名詞。

宮崎駿的頭腦始終都停不下來。即使有空閒的時間，也絕對不會發呆休息。就像午休時的投接球一樣，休養和放鬆心情對他來說，就是暫時拋開手頭正在忙的事情，而去進行另外一件事。他之所以能夠當創作家・導演家・作畫家，同時兼任工作室的強力主宰者，全都歸功於他將這種怪癖作了最有效的運用。他將因為創作而感到疲累的頭腦和雙手，移用到公司內的營運和第一線的指揮等重度工作中，讓身心稍事休息。最近則以頂樓庭園和地震用廁所的發明・設計・監工等工作來讓頭腦冷卻一下。『風之谷』連載期間，聽說他在熬夜趕完每個月的截稿之後，就會說「走，我們去看個電影吧」，接著便精神百倍的上街去，連跑二、三家電影院看個過癮才回家。（他不介意看已經放映一大半的電影，只要不好看就會立刻走人。他所要的無非就是想像力的刺激和觸發，所以他雖然會因為電影賦予太多幻影想像而加以批評，但也曾經連看好多遍電視紀錄影片而不覺得厭煩）

宮崎駿是個愛操心的人。愛恨分明感情豐富、傷心落淚、開懷歡笑、過度期待他人的才華、為夢想破滅而吶喊叫囔、盛怒激動、對他人所作所為無法坐視不理、操心成性、愛說又愛做、急性子又容易放棄，結果把一大堆麻煩事往自己身上攬；不喜歡意志力薄弱寬以待己和缺乏上進心的人，並且把他們看得很扁，可是卻又忍不住伸出援手；有時雖然會被人在背地裏說成是愛管閒事的歐吉桑，但對女性卻是寬宏大量又親切。假如借用為子女操心這句話來比喻的話，那麼，宮崎駿就是一個為公司、為下屬、為朋友操煩的人。

我曾經問剛進公司的新人，面試時被問到哪些問題，結果他笑著說：「宮崎先生幾乎都幫我說了。」

而且他還給了我許多忠告。真是個大好人。」

他經常被稱為「不需要製作人的宮先生」。以由我擔任製作人的『風之谷』來說，他把所有與他有關的事情都處理得很好，根本不需要我擔任在後鞭策的角色。對我們這群普遍缺乏計畫觀念的動畫工作者來說，他真的很稀有。當然，這表示他是一個非常有責任感的人，深切明白並且能夠想像延誤進度所造成的混亂局面和最糟糕的情況。他之所以操心成性、老是為別人擔心且樂於助人，一定都是豐富想像力的體現，因為，他人的將來早已浮現在他的腦海裏。

他在工作時假如中途離席，絕對不會把檯燈和收錄音機的音樂關掉。這是基於我應該馬上就會回來的一種強迫觀念（強烈責任感·義務感）。

宮崎駿是個非常害羞的人。他有孩子氣的一面，天真無邪又任性率直，所以會把自己的慾望表現在

2

552

臉上。可是，卻又因為有著比別人多一倍的律己、禁欲意志及羞恥心，因此經常想要加以隱藏，使得表現出來的行為顯得曲折不可測。比方說當他在開口大罵的時候，絕對不可以馬上解讀成他是在堅決反對。因為怒罵斥責本身，說不定只是為了要極力壓抑自己的情緒或欲望所必須表現出、一種反應過度的攻擊行為。這個時候，假如能給他充分的理由，他通常就會原諒自己和他人，然後無可奈何的接受事實，並為欲望找到宣洩的出口。

他對自家人的行為態度也相當在意且同感羞恥。看到一些人不知正視東海林さだお的漫畫和寅先生年輕時期的失敗經驗，反而一味地取笑，這令他感到很生氣。一旦出國，他會視日本的榮辱為己任，因而一再提醒同行者要注意自己的行為舉止。他不習慣也無法忍受別人稱他為「老師」，所以會不厭其煩地制止大家：「不要叫我老師」。

宮崎駿在同伴之間經常會毫不掩飾的口出粗語。無論是針對朋友、他人的工作或作品、人生百態、社會現況。時而興奮莫名、時而忿忿不平。經常對周遭的人吐露一些破壞性的虛無話語。在辯論之時，他會無所畏懼地說出極端的言論，並且將對方批評得體無完膚。不過，這算是他個人特有的激烈辯證法。雖然說話不留情面，但是他那一針見血的發言和豐富的肢體語言，經常使周遭的人忍不住發笑或在心裏偷笑，不過其中也包含許多他個人的獨斷或偏見就是了。也就是說，這一切都是他為了要讓自己的精神處於活性狀態所使用的獨特對話技巧，一種自問自答、為了要讓頭腦鬆解的柔軟體操，只是，有時不免會造成對他人的干擾。聽者只要了解他的脾氣，其實就無需感到不安，大可以左耳進右耳出。也不用被他的論斷和凶惡的模樣給嚇壞到而不敢吭聲。不過話說回來，和玩投接球一樣，他的內心其實渴望

有一個能夠提出反駁、強化他的辯證法、勢均力敵的對手出現。有人就說：「以前我只要一提意見就馬上會被宮先生否決掉，可是他現在竟然願意採納了。」這就是辯證法的極致表現，但問題是，他現在主宰整個工作室，位居權力最高點，應該不容易找到對手才對。畢竟，一向厭惡權威主義和趨炎附勢思想的他，如今已經變成了一個權威。

曾經有過這樣一段插曲。在我們製作電視卡通系列的年輕歲月裏，每天都要忙得昏天暗地、疲累不堪，當他受不了的時候，就會突然大叫：「我要把這個工作室給燒了！」因而數度嚇壞不了解他個性的新進工作人員。雖然現在說來有點像是在開玩笑，不過，聽說在不久的將來一定會發生關東大地震，因此在擬定製作進度表時總會把這項意外列入考慮。對於絕對不落跑不放手、最討厭失敗主義、始終積極向前看的宮先生來說，的確只有在發生火災或大地震等天然災害時，才能夠讓他暫時忘卻自己的責任而逃離艱困的現實。

3

宮崎駿是個用心的人。這點可從他的作品中輕易看出端倪。尤其是宮先生身旁的人應該更加清楚他的非凡之處。有時候大家一邊畫分鏡、一邊可以聽到他講述感人肺腑、令人潸然落淚的故事。他所營造出的角色，尤其是熱情專注的男人們滑稽的動作和奸笑的壞人角色，只要是了解宮先生的人，都知道這些根本就是他本人的某部分寫照。不過，絕大部分時候，他們之間的關係會更加複雜就是了。

從好人到壞人、從美女到野獸、從街道到森林，他在作畫之時經常都是懷抱著熱切的慾望和願望，希望它們能夠存在並出現在真實的世界裏。想要拯救美少女脫離險境、即使變成中年的「豬」也要帥氣

的活出自我、美麗聰明又堅強果敢的女性、讓人忍不住想擁抱入懷……在強調這些想法的同時，他本人會不由自主地附身到這些似真又假的美少女或怪物的身上。他筆下的人物具有驚人的真實感，但這並不是冷靜觀察所得的產物。而是運用敏銳的觀察結果，搭配移情附體作用，在合而為一的過程中產生激昂的愛的火花，進而為理想角色編織出血肉之軀。

正因為是他，才能針對故事的需要為所設定的人物依序添加特別的構思，賦予他們獨特的魅力、煩惱、思想主張，即使是壞人角色，在不知不覺間也會漸漸去除邪惡的部分。創造一個複雜又具深度或有趣又充滿人味的角色，或許是優秀作家的共通特色，但是對宮先生來說，只要是自己創造且又得長期相處的角色，他應該是無法忍受沒有特別的關照而隨性亂畫的情況發生吧。

宮崎駿堅持重視具體性。在日常中，他強烈否定欠缺具體性的觀念論，但於此同時，一旦與生俱來的影像想像力受到觸發，卻又會任憑想像無限膨脹，看見栩栩如生的幻影，心中迫不及待地雀躍期待它能夠具體實現。他會努力加入年輕時代對中國的特別情懷等等，也是基於這個緣故，就連工作室的營運方面，他也陸續提出許多具體有趣的提案。而身邊的人既然一時無法跟上他的腳步，只好就任由他擺佈。而我們在被折騰的同時也會願意甘拜下風，因為他在將瞬間想法化為提案的時候，已經將所有的細節都一一具體化了。正因為他當初規劃了豪華的女生廁所；鋪上木質地板、名為酒吧的寬敞房間；屋頂庭園。我們如今才能享受他所帶來的恩澤。龍貓並不是普通的偶像人物。他讓牠不僅出現在所澤，（說到恩澤，我認為宮崎駿的最大恩澤就是製作「龍貓」這部作品。龍貓住在每個小孩的內心深處，他們只要看到樹林就會覺得龍貓而且還讓牠住在日本各地、距離鄉村不遠的森林裏。

藏在裏面。這是個難能可貴的美好想像）

　　他能夠利用視覺上的效果，努力地將眼看就要露出破綻的作品給拉回來，而賦予作品一個精采的結局。不過話說回來，這其中其實含有他堅強的理想主義和某種平衡感，最後的結局可說是早在他的預料之中（至少在潛意識裏面）。問題的癥結只在於，那樣的結局是否能夠順利抵達。他所恃的並不是理念上的機會主義，而是把自己在影像方面的想像力發揮到極致，將具有真實感的行為和決定性的瞬間加以體現且累積起來，具體預測並想像出可能發生的種種迂迴曲折的阻礙，而一一加以排除並開拓出坦途。

　　正因為等待著他的，是一條極其驚險恐怖的冒險之路，所以他的作品最後才能夠邁向成功。而無論所累積的東西是多麼地真實且具體，真正能夠架構並支配作品世界的，畢竟只有作者宮崎駿一人。只要他能夠發揮才華，為非現實性的東西賦予一個真實的說服力，那麼，他就有可能克服種種阻礙。只是，這在真實的世界其實是行不通的。宮崎駿也只不過是力量渺小的一個人罷了。所以，他才會陷入不信任群眾的思緒當中，時而呼喊著破壞與虛無，時而衝口提倡獨裁思想，明白其中的道理之後，相信各位應該更能了解他的這些行為才對。順便說明一下，或許有人會覺得納悶，宮崎駿的作品那麼地磊落，但是他對工作室的營運瑣事卻相當重視，從廁所問題到節省電費幾乎是無所不管，假如我們以作品的角度來考量，作品是理想主義的體現，但是為了順利實現就必須注意到每個小細節，絕對不容許有任何的疏漏，只要往這個角度去想，對於他的一些做法應該也就見怪不怪了。

　　宮崎駿不會一開始就將腳本寫好。在分鏡尚未完成的階段，只要想好具有啟示意味的世界構造和身

歷其境、富有魅力的主角形象和故事情節而投入製作。在投入製作之後，他的分鏡作業會與作畫之類的工作一起進行。所有的作業都以持續不斷的集中力為基礎，呈現出無邊無際的即興演出樣貌。就好像是無法再忍受當今製作動畫的宿命——一旦設計告一段落就剩下漫長的實行作業似的，而想要以一次全心投入的多重燃燒方式來更加貼近感官冒險。在這段依靠敏銳直覺來觸動愛的火花、讓人感到恐懼莫名的作業過程當中，他本人即使不斷掙扎、走投無路、瀕臨溺死邊緣，別人也都幫不上忙。因為，周遭的人頂多只有水沫飛濺上身的感覺。

至於他最近的作品，已經漸漸著重於將啟發性、象徵性的世界構造具體地描繪出來，整體的縝密度也有所提升。照這樣下去，他的卡通作品中的角色形象和行為，以及整個故事的世界構造將會被困住，到時候恐怕會逼得他不得不去突破向來所抱持的理想主義和平衡感覺。

4

他有著喜怒哀樂和慾望等情緒起伏相當激烈的人性、強烈的自我主張和敏捷的行動力，還有豐富的構思力和旺盛的好奇心，以及產生精采幻覺的超高想像力，這些特色當然會不斷地和從年輕時代就開始堅持的理想主義或正義感、潔癖・律己・自制・禁欲等信念相衝突，而且糾葛在一起。換句話說，他那複雜又深具魅力的人格就是因此而形成的。只要是深知他個性的人，對於他的言行舉止都只有一個歸納法，那就是「宮先生根本是矛盾的綜合體」。有位經驗老到的工作人員偷偷向新進工作人員傳授與宮先生的相處之道。「你最好不要全盤相信他今天所說的話。因為，他明天說不定又會提出一個完全不同的說法。」他說。

有一次，我和認識宮崎駿的一群人聊天，聊著聊著才發現，我們在不知不覺間將話題轉到宮先生的身上了。宮先生就是這樣一個有趣的人，個性豐富多變經常引人話題，雖然時常口出惡言，但大家還是非常依賴他，而且也非常喜歡他。雖然說笑的成分居多，但是，我們這群朋友之中甚至有人認為宮先生本人要比他的作品有趣多了。對我們而言，現在的宮先生也許可說是一路走來始終如一，不過，總感覺到其由似乎有著些微的變化。因此，我才敢故意去捋虎鬚，趁著宮先生尚未完全變成有著溫厚的白髮和鬍鬚的老人之前（變成這樣其實並不好看，但這似乎是他本人的期望）試著描述出我們所知道的日常生活中的宮崎駿。

P.S. 從某個時期開始，他的態度變得更加積極負責，相對之下，大懶人的我則經常狡詐地規避責任。每次一起共事，總會因為進度延遲等問題而給身為工作室負責人的他增添麻煩。回顧當年他對隨意又任性的我多所忍耐又一再原諒的往事，同時想到他那容易激動的個性，這才明白他的友情是多麼地寬大，自制心是多麼地堅強。雖然無法具體舉例說明，但是當我們年輕的時候，經常在好奇心的驅使之下輕易就受到誘惑，只有他一人始終保持超然自制的態度，絲毫不為所動，如今想來真是令人懷念。所以說，宮崎駿真的是個律己甚嚴的人。

現在的STUDIO GHIBLI是由一位名製作人來掌管大局，那就是編輯出身、因為『風之谷』而聲名大噪的鈴木敏夫先生。他穩健踏實地支持著宮崎駿，並且接受宮先生的那套「辯證法」。假如沒有他就沒有現在的GHIBLI。因此我覺得，他才是敘述宮崎駿的最佳人選。而且，我與宮先生之間沒有反目

558

並能繼續當朋友，也完全是托他的福。

還有，煩惱之人——宮崎駿能夠在司馬遼太郎氏和堀田善衛氏健在之時與他們見面，真是太好了。

他當時的態度並沒有與黑澤明氏見面時的那種「禮儀」和「害羞」，反而讓人感受到一種清新的謙虛感和共鳴。他投寄給朝日新聞的那篇對司馬遼太郎氏的追悼辭，完全是真情流露的自然表現，我感到非常高興。聽說他還在司馬氏的葬禮上放聲大哭。我想這些老前輩們的風範，應該能夠在曾經瀕臨精神危機的宮先生心靈深處培育出另一個理想主義大對。在感嘆「人類真是無可救藥」的同時，隨著年紀增長而更加泰然自若，將希望寄託於未來、含飴弄孫、給予年輕人溫和的鼓勵、周遊於大自然、深知作為這個世界的觀察者應有的禮節，這是我所想像中的宮先生未來模樣，而且總覺得這未必不可能成真。因為，最近宮先生在與我見面的時候，都會述說庭院的池塘裏跑來了一隻牛蛙，或是他造訪全生園時的情景等等瑣事，神情沉靜悠閒得就好像是在寫隨筆似的。

高畑勳——

一九三五年十月二十九日生於三重縣伊勢市，為七兄弟中的么子。於電視「狼少年肯」（六四年）第14集「叢林最大決戰（ジャングル最大の決戰）」（六四年）首次擔任導演一職。於劇場用電影「太陽王子霍爾斯的大冒險」（六八年）中首次擔任監督一職。

之後陸續發表「小天使」（七四年）、「萬里尋母」（七六年）、「清秀佳人」（七九年）（以上皆擔任電視導演工作）、「彈大提琴的果許（セロ弾きのゴーシュ）」（八二年）、「じゃリン子チエ」（八一年）、「螢火蟲之墓」（八八年）、「兒時的點點滴滴」（九一年）、「平成狸合戰」（九四年）、「ホーホケキョとなりの山田くん」（九九年）等作品。擔任製作人的作品有「風之谷」（八四年）、「天空之城」（八六年）。此外，曾負責STUDIO GHIBLI首部西洋動畫電影「嘰哩咕與女巫（キリクと魔女）」（Michel Ocelot導演）的日文版翻譯・導演（〇三年）。著有『霍爾斯』的影像表現（『ホルス』の映像表現）」、「話中話」、「我讀種樹的男人（木を植えた男を読む）」、「製作電影時思考的事（映画を作りながら考えたこと）」、「十二世紀的動畫（十二世紀のアニメーション）」（德間書店出版）、「Jacques Prévert=Paroles（ジャック・プレヴェール　ことばたち）」（PIA出版、負責翻譯與解說、註解）等書。

我喜歡的東西（手繪稿中譯版）

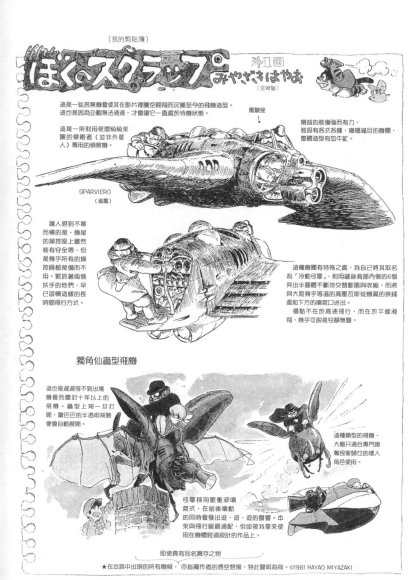

〔我的剪貼簿〕

ぼくのスクラップ 第1回 みやざきはやお〔宮崎駿〕

這是一些苦無機會使其在影片裡騰空翱翔而沉睡至今的飛翔造型。
這也是因為企劃無法通過，才會讓它一直處於待機狀態。

駕駛座

機首的裝備強而有力，
裝設有各式各樣、瑯璁滿目的機關，
整體造型有如牛虻。

這是一架利用夜闇偷偷來
襲的侵略者（並非外星
人）專用的偵察機。

SPARVIERO
（雀鷹）

讓人感到不寒
而慄的是，機尾
的操控座上雖然
裝有安全帶，但
是幾乎所有的操
控員都是備而不
用。緊抓著兩側
扶手的他們，早
已習慣這樣的長
時間飛行方式。

這種機關有特殊之處，我自己將其取名
為「冷動引擎」，利用藏身背部內側的6個
突出半圓體不斷地交替膨脹與收縮，而將
與大氣幾乎等溫的高壓瓦斯從機翼的狹縫
處和下方的噴氣口送出。

優點不在於高速飛行，而在於平緩滑
翔，幾乎可說是安靜無聲。

獨角仙蟲型飛機

這也是遲遲等不到出場
機會而塵封十年以上的
飛機。蟲型上翅一旦打
開、皺巴巴的半透明翅膀
便會自動展開。

這種類型的飛機，
大概只適合專門搶
奪良家婦女的壞人
角色使用。

引擎採用脈衝波噴
氣式，在前後噴動
的同時會發出迫、迫、迫的聲響。本
來與飛行艇最適配，但卻被我拿來使
用在機體經過設計的作品上。

即使真有同名實存之物

★在本頁中出現的所有機械，亦皆屬作者的憑空想像，特此聲明為荷。©1981 HAYAO MIYAZAKI

（「東京MOVIE FC會報」1981年10月號）

562

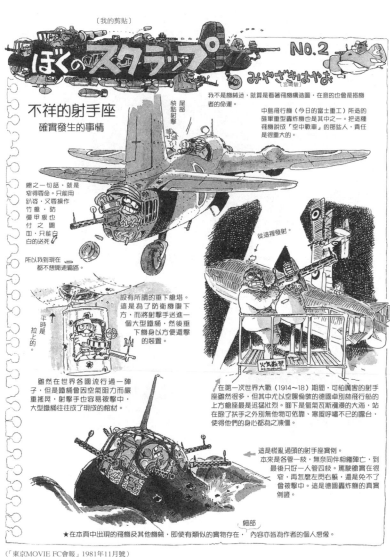

〔我的剪貼〕

ぼくのスクラップ

No.2

みやざきはやお
（宮崎駿）

不祥的射手座
確實發生的事情

尾部
快點射擊

我不是牆補述，就算是看著飛機構造圖，在意的也曾是搭機者的命運。

中島飛行機（今日的富士重工）所造的陸軍重型轟炸機也是其中之一。把過種飛機說成「空中戰車」的那些人，責任是很重大的。

總之一句話，就是窄得要命。只能用趴姿，又要操作竹籠、防彈甲板也付之闕如，只能白的送死。

所以我到現在都不想開這種路。

設有所謂的重下艙塔。這是為了防衛機腹下方，而將射擊手送進一個大型鐵桶，然後垂下機身以方便還擊的裝置。

平時是扣上的。

從過裡發射。

雖然在世界各國流行過一陣子，但是鐵桶會因空氣阻力而嚴重搖晃，射擊手也容易被擊中，大型鐵桶往往成了現成的棺材。

火氣藏芽
NO MOUNTING

在第一次世界大戰（1914～18）期間，可怕厲害的射手座雖然很多，但其中尤以空襲倫敦的德國卓別林飛行船的上方艙座是迅猛壯烈。腳下是氣氣瓦斯瀰漫的大海，站在除了扶手之外別無他物可依靠、寒風呼嘯不已的露台，使得他們的身心都為之凍僵。

這是慌亂過頭的射手座實例。本來是各管一枝，無奈同伴相繼陣亡，到最後只好一人管四枝。駕駛雖然在很窄、再怎麼左閃右躲，還是免不了曾被擊中。這是德國轟炸機的真實例證。

細部

★在本頁中出現的飛機及其他機械，即使有類似的實物存在，內容亦皆為作者的個人想像。

（「東京MOVIE FC會報」1981年11月號）

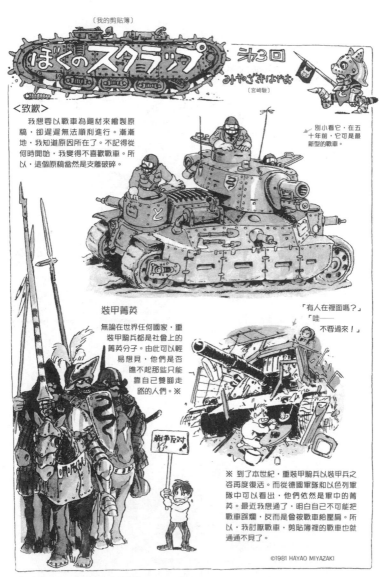

〔我的剪貼簿〕

ぼくのスクラップ　第3回

みやざきはやお

〔宮崎駿〕

<致歉>

我想要以戰車為題材來繪製原稿，卻遲遲無法順利進行。漸漸地，我知道原因所在了。不記得從何時開始，我變得不喜歡戰車。所以，這個原稿當然是支離破碎。

別小看它，在五十年前，它可是最新型的戰車。

裝甲菁英

無論在世界任何國家，重裝甲騎兵都是社會上的菁英分子。由此可以輕易想見，他們是否瞧不起那些只能靠自己雙腳走路的人們。※

「有人在裡面嗎？」
「哇──
　　　不要過來！」

戰爭反對

※ 到了本世紀，重裝甲騎兵以裝甲兵之姿再度復活。而從德國軍隊和以色列軍隊中可以看出，他們依然是軍中的菁英。最近我想通了，明白自己不可能把戰車踩爛，反而是會被戰車給壓扁。所以，我討厭戰車，剪貼簿裡的戰車也就通通不見了。

©1981 HAYAO MIYAZAKI

(「東京MOVIE FC會報」1981年12月號)

564

以下報導
皆無當作參考資料之價值。全都是憑著模糊記憶，不求甚解加憑空想像下的產物。

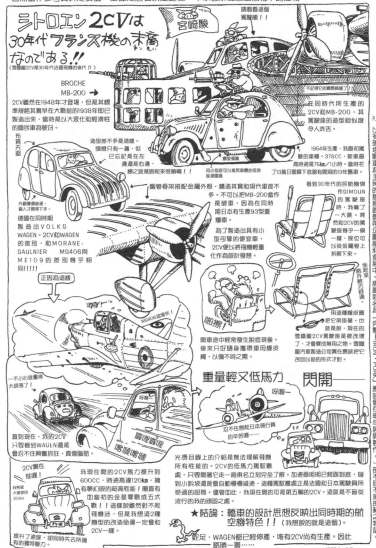

然後，終於在某年夏天的星期日早上，我豁出去了。我沿著電線桿，穿越圍牆，走進去一探究竟。

荒廢的庭院裏，到處是
或躺或臥的石砌恐龍。

蓮花池裏有長頸龍、無人的西式建築物。

三角龍在夏日茂
密的雜草間，傾
聽蟬兒鳴叫……

唉，如果我有很多錢的話，
一定要建造這種庭園……

宮崎駿 1985 11.20

（「TAMIYA NEWS」田宮模型編集室 1986年1月 Vol.175）

我想要這種庭園

它的大門始終深鎖，隔著生鏽的鐵門，只能看到幾乎要消失在茂密樹叢間的石子路。究竟是誰住在這麼大的宅院裏呢？

街道旁廣大空白且綿延不斷的圍牆內，有如一片原始林般。

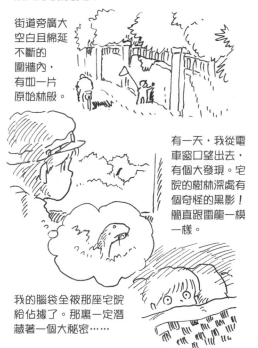

有一天，我從電車窗口望出去，有個大發現。宅院的樹林深處有個奇怪的黑影！簡直跟雷龍一模一樣。

我的腦袋全被那座宅院給佔據了。那裏一定潛藏著一個大秘密……

各章節扉頁的插畫為安東亞音人先生於月刊「Hobby JAPAN」（Hobby JAPAN發行）的連載單元「キット総点検シリーズ」自一九七一年七月號至一〇月號所刊登的宮崎導演作品。

日文版編輯／吉野ちづる
資料協力／高畑・宮崎作品研究所
（代表／叶精二）

出發點 1979～1996

2006年 2 月 1 日 初版第一刷發行
2024年 2 月 10 日 初版第二十二刷發行

著　　　者	宮崎 駿
譯　　　者	黃穎凡、章澤儀
發 行 人	若森稔雄
發 行 所	台灣東販股份有限公司

　　　　　　＜地址＞台北市南京東路4段130號2F-1
　　　　　　＜電話＞(02)2577-8878
　　　　　　＜傳真＞(02)2577-8896
　　　　　　＜網址＞www.tohan.com.tw

郵 撥 帳 號	1405049-4
法 律 顧 問	蕭雄淋律師
總 經 銷	聯合發行股份有限公司

　　　　　　＜電話＞(02)2917-8022

Printed in Taiwan

TOHAN